모차르트 평전

모차르트 평전

음악, 사랑, 자유에 바치다

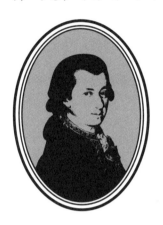

WOLFGANG AMADEUS MOZART

이채훈 지음

헤다

모차르트 당시의 화폐

오스트리아

1플로린florin = 1굴덴gulden = 미국 달러 약 20$ = 한국 원화 최소 2만 원

1플로린(굴덴) = 60크로이처kreutzer

빈 1플로린 = 잘츠부르크 1.1플로린

1두카트ducat = 4.5플로린(굴덴)

※플로린과 굴덴은 같은 뜻이다. 플로린은 피렌체, 굴덴은 빈에서 생겨난 이름이다.

프로이센

1프리트리히금화Friedrich d'or = 8플로린

1탈러thaler = 1.2플로린

프랑스

1루이금화louis d'or = 2.22두카트 = 10플로린

1루이금화 = 22리브르livre

이탈리아

1제키노zecchino = 약 1두카트

1제키노 = 22리라lira

1질리아토gigliato = 약 1두카트

영국

1기니guinea = 약 10.5플로린

1파운드pound = 약 8플로린

음악 용어

익숙지 않은 음악 용어 때문에 클래식에 겁을 먹는 사람이 적지 않다. 안 그래도 골치 아픈 클래식인데 음악 용어의 장벽 때문에 사람들이 클래식에서 더 멀어지는 것 같아서 안타깝다. 본문에 들어가기 전에 한마디만 강조하고 싶다. 음악 용어를 모르셔도 음악을 감상하는 데에 전혀 지장이 없다!

이탈리아 말로 된 '음악 용어'는 이탈리아 사람들이 일상적으로 쓰는 말일 뿐, '전문 용어'가 아니다. 가령, 이탈리아 사람들은 "서둘러 가자"고 할 때 "프레스토presto"라고 한다. 17~18세기에 유럽 음악이 통합되면서 이탈리아 말이 표준 용어가 됐고 독일, 프랑스, 영국 사람들도 이를 사용하면서 공통 용어가 됐을 뿐, 이 음악 용어는 법칙도 규범도 아니다. 가령 '알레그로 아페르토allegro aperto'라는 낯선 지시어는 '기분 좋게 흘러가듯allegro' '열린 마음으로aperto' 연주하라는 뜻이다. 이러한 지시어는 작곡가가 연주자들 보라고 써넣은 것일 뿐, 듣는 분들은 이 때문에 스트레스를 받을 필요가 없다. 꼭 의미를 알고 싶은 음악 용어가 있으면 인터넷 포털 사이트나 이탈리아어 사전에서 쉽게 찾을 수 있다. 음악 용어를 알아야 한다는 생각에 전전긍긍할 필요가 없다는 것이다.

단, 17세기부터 20세기까지 음악사가 전개되면서 소나타, 콘체르토, 심포니 등 일부 단어가 시대에 따라 다른 의미와 뉘앙스를 갖게 된 경우가 있는데, 이런 용어들은 간략한 배경 설명이 필요할 수 있다. 아래, 자주 나오는 음악 용어 중 약간의 설명이 필요한 것만 추려서 해설해 보았다.

음악 장르와 악곡 형식

- 디베르티멘토divertimento : 가벼운 여흥을 위한 기악곡. 심심풀이 또는 기분전환이라는 뉘앙스를 풍긴다. 과거엔 희유곡嬉遊曲이라고도 했으나 요즘은 잘 쓰지 않는 말이다.

- 론도rondo: 주로 협주곡 마지막 악장에 사용한 형식으로, 주요 주제가 되풀이되고 사이사이 새로운 에피소드가 등장하는 형식이다. A-B-A-C-A-B-A의 구조인 경우가 많다.

- 메뉴엣menuet: 17세기 프랑스 궁정에서 발달한 3박자의 우아한 춤곡. 미뉴엣minuet이라고 해도 무방하다.

- 모테트motet: 중세 유럽에서 시작된 다성음악으로 된 종교음악. 프랑스어 '말씀les mots'이 어원이다. 모차르트의 〈기뻐하라, 환호하라〉 K.165, 〈아베 베룸 코르푸스〉 K.618이 모테트에 해당된다.

- 미사 브레비스missa brevis: '간단 미사'라는 뜻. 계몽 시대가 되면서 간소한 미사를 위해 도입했다. 콜로레도 대주교가 잘츠부르크 통치자로 부임한 후 모차르트는 〈참새〉 미사 등 미사 브레비스를 많이 작곡했다.

- 미사 솔렘니스missa solemnis: '장엄 미사'라고도 한다. 가톨릭 미사가 진행되는 동안 연주하는 음악으로, 가톨릭 전례에 따라 구성되었다. 모차르트의 〈대관식 미사〉는 대표적 미사 솔렘니스다.

- 변주곡variations: 하나의 주제를 제시한 뒤 선율, 리듬, 화음, 조성에 변화를 주며 흥미롭게 연결되게 하는 곡. 17세기에 춤곡을 주제로 변주하면서 탄생했고, 20세기까지 다양한 형태로 발전했다. 모차르트 시대에는 인기 있는 오페라 아리아를 주제로 사용하는 경우가 많았다.

- 브라부라bravura: 이탈리아 오페라 아리아 가운데서도 특히 고난도 테크닉을 발휘하는 화려하고 정교한 아리아를 가리킨다.

- 세레나타serenata: 바로크 시대에 저녁때 야외에서 공연하던 일종의 칸타타. 성악과 기악이 모두 등장한다.

- 소나타sonata: 소나타는 두 가지 의미로 쓰인다. 먼저, '울리다'라는 뜻의 이탈리아

어 소나레sonare에서 유래한 '기악 독주곡'을 가리킨다. 17세기에는 기악곡을 통틀어 부르는 말이었지만 18세기 후반 오늘날과 같은 의미로 자리 잡았다. 피아노 소나타는 피아니스트 혼자 연주하며, 바이올린 소나타와 첼로 소나타는 피아노 반주의 바이올린 또는 첼로가 연주한다. 이와 달리, 소나타란 말은 클래식 음악에서 가장 흔히 쓰이는 음악 형식을 가리키기도 한다. 소나타 형식은 주제가 등장하는 제시부, 이 주제가 발전하는 전개부, 주제가 한층 고양된 형태로 다시 나타나는 재현부로 이루어진다. 18세기 계몽주의 사상을 대표하는 정正－반反－합合의 변증법적 사고방식을 반영한 근대 음악 형식이다. '소나타'라는 악곡에서 가장 널리 사용됐기 때문에 '소나타 형식'이 됐는데, 이제는 독주 악기를 위한 소나타뿐 아니라 실내악곡 및 교향곡에서 두루 사용되는 보편 형식이 됐다.

• 스케르초scherzo : 3박자로 된 빠르고 익살맞은 곡. 하이든과 베토벤은 교향곡이나 현악사중주곡의 3악장에 주로 사용되던 메뉴엣 대신 스케르초를 사용하기 시작했다. 세 음표, 즉 한 마디를 한 박자로 지휘하는 경우가 많다. 과거엔 해학곡諧謔曲이라고도 했으나 요즘은 잘 쓰지 않는 말이다.

• 심포니symphony, 신포니아sinfonia : 지금은 '교향곡'이란 뜻으로 쓰지만 17~18세기에는 오페라의 서곡을 가리키는 말이었다. 오페라의 서곡이 진화, 발전하여 오늘날의 교향곡이 되었다.

• 오페라 부파opera buffa : 18세기 시민계층이 성장하면서 사랑받게 된 코믹오페라. 귀족과 권력자의 모순과 위선을 풍자하는 경우가 많았다.

• 오페라 세리아opera seria : 영웅이나 군주의 비극적인 이야기를 주제로 한 심각한 내용의 오페라. 17세기 초기 오페라는 주로 오페라 세리아였다.

• 왈츠waltz, valse : 강약약의 3박자로 된 빠른 춤곡. 18세기 빈에서 발생했는데, 19세기 요한 슈트라우스 왈츠가 크게 히트하면서 대중화됐다. 쇼팽과 차이콥스키 등 작곡가들은 자기 나름의 개성 있는 왈츠를 남겼다.

• 카드리유quadrille : 18세기 스페인과 프랑스에서 유행한 춤. 네 명이 함께 추었으며,

4분의 2박자 또는 8분의 6박자인 경우가 많았다.

• 카프리치오capriccio : 형식이나 규칙에 얽매이지 않고 자유분방하게 흘러가는 곡을
가리킨다. 과거엔 기상곡綺想曲이라고도 했으나 요즘은 잘 쓰지 않는 말이다.

• 콩트라당스contradanse : 18세기 프랑스에서 유래한 사교춤. 모차르트 시대에는 독일
무곡과 별 차이가 없었다. 모차르트는 1787년 빈 궁정 실내악 작곡가로 임명된 뒤
콩트라당스를 포함한 다양한 춤곡을 작곡했다.

• 푸가fugue, fuga : '도주逃走'를 뜻하는 이탈리아어에서 온 말로, 하나의 선율이 도망
하면 이를 닮은 선율이 쫓아가며 어우러지는 악곡 형식을 뜻한다. 바흐의 〈푸가의
기법〉이 유명하며, 그 후 20세기까지 많은 작곡가들의 작품에 활용됐다. 푸가 작곡
기법을 통틀어 '대위법'이라고 한다. 과거에는 둔주곡遁走曲이라고도 했으나 요즘
은 잘 쓰지 않는 말이다.

• 피아노사중주곡piano quartet : 피아노, 바이올린, 비올라, 첼로가 연주하는 사중주곡.
원래 '사중주곡' 하면 현악사중주곡을 가리켰기 때문에 '피아노가 들어가는 사중주
곡'을 피아노사중주곡이라고 불렀다. 네 명의 피아니스트가 연주하는 곡은 '네 대
의 피아노를 위한 곡'이라고 부른다. 마찬가지로, 피아노삼중주곡piano trio은 피아
노, 바이올린, 첼로가 등장하는 삼중주곡이지 세 명의 피아니스트가 연주하는 곡이
아니다. 플루트사중주곡은 플루트, 바이올린, 비올라, 첼로가 연주하고 클라리넷오
중주곡은 클라리넷, 제1바이올린, 제2바이올린, 비올라, 첼로가 연주한다. 관습적
으로 이런 명칭이 굳어졌을 뿐, 호칭에 엄밀한 원칙이 있는 건 아니다.

• 현악사중주곡string quartet : 제1바이올린, 제2바이올린, 비올라, 첼로 등 네 명의 현
악 연주자가 대화하며 발전하는 실내악의 대표적 장르. 18세기에는 귀족과 지식인
들의 지적인 유희로 널리 연주됐다.

• 협주곡concerto : 독주 악기와 오케스트라가 서로 경쟁하듯 연주하며 조화를 이루는
음악 장르를 말한다. 피아노 협주곡에서는 피아노 솔로와 오케스트라, 바이올린 협
주곡에서는 바이올린 솔로와 오케스트라, 클라리넷 협주곡에서는 클라리넷 솔로와

오케스트라가 협연한다.

악기

• 가로 플루트flute à traverso : 옆으로 잡고 연주하는 플루트. 트라베르소traverso는 이탈리아어로 '가로'라는 뜻이며, 18세기 프랑스에서 개발되어 19세기에 현대식 플루트로 자리 잡았다.

• 바셋호른basset horn : 클라리넷의 사촌 격이라 할 수 있는 목관악기로 18세기에 다양한 형태로 개발되었으나 19세기 들어 점차 소멸의 길을 걸었다.

• 바순bassoon : 낮은 음역의 소리를 내는 목관악기로, 두 개의 리드reed를 사용한다. 독일어로는 파곳fagott.

• 세로 플루트flûte à bec : 18세기까지는 입 앞쪽에서 플루트를 잡고 연주하는 것이 주를 이뤘다. 이때의 모양이 새 부리 같다고 해서 '새 부리 같은 플루트flûte à bec'라고 불렀다. 흔히 '리코더'라고 부른다.

• 클라비어klavier : 18세기 피아노와 하프시코드를 포함, 건반악기를 통틀어 일컫는 독일어. 요즘의 키보드keyboard라고 생각하면 무리가 없다.

• 클라비코드clavichord : 피아노처럼 건반을 두드리면 망치가 현을 때리는 방식으로 소리를 내는 방식의 악기였다. 음량이 작은 소형 악기였으므로 연주회용으로는 잘 쓰이지 않았다. 모차르트는 여행 중 휴대에 편리한 클라비코드를 들고 다니며 작곡에 활용했다.

• 하프시코드harpsichord : 17~18세기 유럽에서 널리 사용한 건반악기로 건반을 누르면 기계 장치에 연결된 플렉트럼이 현을 뜯어 소리를 냈다. 하프시코드는 영어, 쳄발로cembalo는 독일어, 클라브생clavecin은 프랑스어다. 이 악기는 강약 조절이 불가능하다는 한계 때문에 18세기 후반 점차 음악 무대에서 사라졌다. 반면 새로 보

급된 포르테피아노fortepiano는 큰 소리와 여린 소리를 자유자재로 낼 수 있어 표현력을 크게 확장시켰고, 19세기에 계속 개량되어 오늘날의 피아노로 발전했다. 초기 피아노는 강약 조절이 가능하다는 뜻에서 포르테피아노 노는 피아노포르테pianoforte라고 불렀다. 하프시코드는 20세기에 원전 연주 붐이 일어나면서 바로크 음악을 대표하는 악기로 널리 사랑받게 됐다.

템포

- 라르고largo : '폭넓게' '큰 움직임으로'란 뉘앙스를 가지며, 느리게 연주하되 무게와 위엄이 있도록 하라는 뜻이다.

- 렌토lento : '느리게'란 뜻을 가진 이탈리아어 'lento'의 의미 그대로 '느리게' 연주하라는 뜻이다.

- 모데라토moderato : '보통 빠르기'라는 번역이 통용되지만 '적절히, 편안하게' 연주하라는 뜻이다.

- 비바체vivace : '아주 빠르게'란 뜻으로 알려져 있지만, '생기 있게'란 뉘앙스가 있다.

- 아다지오adagio : 역시 '느리게'란 뜻이지만 이탈리아어로 '차분히' '진중하게'라는 뉘앙스가 있다.

- 안단테andante : '느리게'란 뜻으로 알려져 있지만, '편안하게 걸어가듯'이란 뉘앙스를 갖는다.

- 알레그로allegro : '빠르게'란 뜻으로 알려져 있지만 엄밀히 말하면 '기분 좋게 흘러가듯'이란 뜻이다.

- 프레스토presto : 흔히 '가장 빠르게'라는 번역이 통용되지만, '급하게' '서두르듯' '밀어붙이듯'이란 뉘앙스를 갖는다.

연주

• 데크레센도decrescendo : 점점 더 여리게. 악보에는 ⫸로 표기한다.

• 루바토rubato : '훔친 시간'이란 뜻. 속도를 조금 늦추어 특정한 대목의 느낌을 강조하는 연주 기법인데 그 대목을 연주한 후에는 즉시 본래 속도를 회복해야 한다. 모차르트와 쇼팽은 피아노를 연주하며 루바토 기법을 구사할 때 왼손은 엄격히 템포를 유지해야 한다고 강조했다.

• 유니슨unison : 오케스트라의 여러 악기가 같은 음을 동시에 연주하는 것.

• 크레센도crescendo : 점점 더 세게. 악보에는 ⫷로 표기한다.

• 트릴trill : 두 음정을 빠르게 교대로 연주함으로써 떨림의 효과를 내는 연주 기법. 떤꾸밈음이라고도 한다.

• 투티tutti : '다 함께'란 뜻으로, 오케스트라의 모든 파트가 다 함께 연주하는 것.

• 트레몰로tremolo : 같은 음을 빠르게 되풀이해서 연주함으로써 하나의 음이 떨리며 이어지는 것처럼 들리도록 하는 연주 기법.

그 밖의 음악 용어

• 갈랑 양식gallant style : 18세기 전반 프랑스에서 나타난 경쾌하고 우아한 양식. 전시대의 바로크음악에서 발전했으며, 고전주의 양식에 큰 영향을 미쳤다. '갈랑galant'은 '구애한다'는 뜻을 가진 프랑스어로, 개인의 구체적인 감정을 표현하는 데 적합했으므로 계몽사상 및 질풍노도 운동과 맞물려 고전 스타일의 음악으로 발전했다.

- 감정 이론doctrine of affections : 17세기 초 피렌체에서 발전한 작곡 이론. 사랑, 기쁨, 분노, 증오, 공포 등 사람의 다양한 정서는 몸속에 흐르는 체액의 흐름을 자극해서 정서 변화를 가져온다는 생각에 바탕을 두고 있다. 가령, 두려움을 표현할 때는 낮은 음역의 하강하는 선율과 함께 쉼표, 불협화음을 사용하고, 기쁨을 표현할 때는 빠른 템포의 셋잇단음표와 함께 화려한 꾸밈음을 구사하는 게 효과적이다. 이 이론은 고전 시대와 낭만 시대의 음악에도 큰 영향을 미쳤다.

- 다 카포da capo : 처음으로 돌아가서 다시 연주하라는 지시어. 이탈리아 청중들은 '앙코르' 대신 '다 카포'라고 외치곤 한다.

- 도입구Eingang : 협주곡에서 오케스트라 서주가 끝나고 독주자가 본격적으로 연주를 시작하기 전에 홀로 분위기를 조성하는 대목. 이 용어가 독일어인 것은 도입구를 최초로 구사한 작곡가가 모차르트였기 때문이다. 그 이전의 이탈리아 협주곡에는 이런 도입구가 없었다.

- 바흐 작품번호BWV : Bach Werke Verzeichnis의 줄임말.

- 옥타브octave : 기준 음에서 8음 더 높은 음까지의 거리. 두 음의 진동수가 1 : 2 비율일 때 한 옥타브가 된다.

- 작품번호Opus Number : 한 작곡가의 작품을 출판된 순서대로 붙인 번호. 독일어로는 Opuszahl, 줄임말은 Op.다.

- 카덴차cadenza : 협주곡에서 한 악장이 끝날 때 독주자 홀로 마음껏 기교를 뽐내도록 한 대목. 작곡가가 써넣기도 했지만 모차르트가 직접 연주할 때는 즉흥연주를 했으므로 비워놓는 경우가 많았다.

- 코다coda : 한 악장이 끝날 때 확실히 마무리하는 느낌을 주기 위해서 덧붙인 종결구. '꼬리'를 뜻하는 이탈리아어에서 유래했다.

- K : '쾨헬 번호Köchel Number'를 줄여서 그냥 'K'라고 한다. 19세기 음악학자이

자 식물학자인 루트비히 쾨헬Ludwig Köchel이 1862년 모차르트의 작품을 작곡 순서대로 정리하며 붙인 번호다. K는 쾨헬의 머리글자에서 따왔다. 독일어로는 KV(Köchelverzeichinis)로 표기한다. 나중에 발견되거나 작곡 시기가 새로 확인된 작품은 K번호 뒤에 a, b, c를 붙여서 배열했다. 1937년 음악학자 알프레트 아인슈타인이 대폭 정리하여 3판을 펴냈고, 1964년 6판까지 개정판이 나왔다. 이 번호 체계에 덧붙여서 K.Anh(Köchel Anhang, 추가분)으로 분류된 작품도 있으며, 끝까지 번호를 못 받은 작품은 잠정적으로 K.Deest(쾨헬 번호 없는 작품)로 정리했다.

• 헨델 작품번호HWV : Händel Werke Verzeichnis의 줄임말.

들어가는 말

모차르트 탄생 250주년이던 2006년, 필자는 《내가 사랑하는 모차르트》(호미)를 펴내며 "기회가 되면 제대로 된 모차르트 평전을 쓰고 싶다"고 밝힌 바 있다. 이제야 그 결실을 내놓게 되었으니 꽤 많은 시간이 흘렀다. 10대 초반, 수줍은 소년의 마음으로 모차르트의 이름을 불러본 게 벌써 50년 전이다. 나의 보잘것없는 삶은 모차르트가 있었기에 빛과 윤기를 잃지 않을 수 있었다. 따라서, 이 책은 모차르트에 대한 나의 신앙 고백이자 감사의 편지다.

"모차르트가 왜 특별한가?" 사람들의 질문에 그동안 쉽게 대답할 수 없었다. 하고 싶은 말이 너무나 많아서 한두 마디로 설명하기 어려웠다. 이 책은 그동안 내게 질문을 주신 분들께 드리는 답변이다. 모차르트 음악의 축복을 더 많은 분들과 나누고 싶은 희망이 이 책에 담겨있다. 누군가를 사랑할 때 그를 좀 더 잘 알고 싶어 하는 것은 인지상정이다. 이 책을 쓴 것은 모차르트를 좀 더 잘 알기 위해서였다. 모차르트는 내게 언제나 새로웠다. 춤과 당구를 좋아하고, 운동 삼아 말타기를 즐기고, 아파서 머리에 붕대를 감고 있는 모차르트. 그런 모습으로 그가 써 내려간 아름다운 음악. 여전히 신비로운 모차르트의 세계를 새롭게 탐구하고 싶었다.

우리는 날마다 모차르트를 들으며 산다. 핸드폰 신호음, 광고, 지

하철, 백화점, 엘리베이터, 심지어 등산로의 화장실에서 그의 음악은 쉼 없이 흘러나온다. 모차르트의 이름을 모르는 사람은 없다. 클래식에 별 관심 없는 사람도 〈터키 행진곡〉〈아이네 클라이네 나흐트무지크〉〈마술피리〉 속 '밤의 여왕 아리아' 등 그의 몇몇 작품의 멜로디는 친숙하다. 하지만 모차르트가 어떤 사람인지 설명해 보라면 난감한 느낌이 들 것이다. 불가사의한 천재? 지저분한 농담을 일삼은 철부지? 세상모르고 즐거운 음악만 쓴 사람? 어느 정도 맞지만 충분치 못한 설명이다.

모차르트의 음악이 달콤하기 때문에 그를 '온실 속의 화초'로 여기는 사람이 의외로 많다. 하지만 그의 길지 않은 35년 인생은 눈부신 성공과 쓰라린 좌절, 영광과 고통으로 가득했다. 그는 귀족 중심 신분 사회에서 더 나은 직책을 찾기 위해 노력했고, 예술가로서 존중받기 위해 몸부림쳤다. 스물두 살에 쓴 편지에서 볼 수 있듯 "많은 슬픔, 약간의 즐거움, 그리고 몇 가지 참을 수 없는 일들로 이뤄진 일상"을 살면서도 꿈을 잃지 않았으며, 그 꿈을 음악으로 승화시켜 우리에게 선물했다. 모차르트는 봉건 귀족 사회에서 시민민주주의 사회로 이행하는 역사적 전환기를 살았다. 그는 이 격변의 시대를 의연히 헤쳐나가며 경이로운 예술적 성과를 이루었다. 그러나 음악시장이 충분히 발달하기 전에 프리랜서로 활동했기 때문에 좌절을 맛보기도 했다. 이 평전은 그 시대를 배경으로 모차르트와 함께 울고 웃으며 그의 인간과 음악을 만나는 시간 여행이다.

평전을 쓰는 사람은 일정한 관점에서 사실fact을 취사선택한다. 이 책은 기존의 평전들이 충분히 강조하지 않은 그의 몇 가지 특징에 주

목했다.

첫째, 모차르트는 피와 살의 인간이었다. 그는 하늘에서 떨어진 천재가 아니라 부지런히 노력한 음악가였다. 그는 "내가 쉽게 곡을 쓴다고 생각하면 오해"라며 "고금의 중요한 작곡가 중 내가 철저히 공부하지 않은 사람은 한 명도 없다"고 밝혔다. 어려운 피아노곡을 어린이 노래처럼 쉽게 연주할 수 있었던 것은 "더 이상 연습할 필요가 없을 정도로 열심히 연습했기 때문"이었다. "천재는 1%의 재능과 99%의 노력으로 이루어진다"는 토마스 에디슨의 격언에서 모차르트도 예외가 아니다. 모차르트는 음악에 대한 끝없는 사랑으로 쉼 없이 공부하고, 이를 창조의 발판으로 삼았다. 알프레트 아인슈타인1880~1952이 말한 '신들린 근면성'이 아니면 불가능한 일이었다.

둘째, 모차르트의 음악이 35년 짧은 생애에서 끊임없이 무르익어 갔다는 점에 주목해야 한다. 그가 어린 시절부터 경이로운 재능을 보인 것은 물론 놀랍다. 그러나 해가 갈수록 그의 음악이 깊이를 더해 가는 모습을 발견하는 것은 진정 경이롭다. 나이들수록 더 원숙한 음악을 쓴 건 베토벤1770~1827, 슈베르트1797~1828, 쇼팽1810~1849, 차이콥스키1840~1893, 드보르자크1841~1904, 말러1860~1911 등 많은 작곡가들에게 공통된 현상이므로 모차르트만 특별하다고 보기는 어렵다. 하지만 모차르트의 경우 어릴 적 재능이 너무 뛰어났기 때문에 그가 노력하며 성장한 작곡가란 점을 잊어버리는 경향이 있는 게 사실이다. 이제 이러한 피상적인 이해 수준을 넘어설 때가 됐다.

셋째, 모차르트는 사랑 없이 살 수 없는 사람이었다. 어린 모차르트는 사람들 앞에서 연주하기 전에 언제나 "저를 사랑하세요?"라고 물어보았고, 누군가 장난으로 "아니"라고 대답하면 두 눈에 눈물이 글썽

였다. 그는 어른이 된 뒤에도 이 민감한 마음을 잃지 않았고, 이를 음악에 담았다. 동요 〈봄을 기다림〉에서 〈마술피리〉의 아리아까지 그의 음악은 사랑이 넘친다. 하지만 그는 소란스레 보채거나 강요하지 않는다. 다소곳이 우리 곁을 지키고 있다가 우리가 힘들고 외로울 때 "나 여기 있어!" 하며 작은 미소를 던진다.

넷째, 모차르트는 자유 없이 살 수 없는 사람이었다. 그는 자유로운 예술혼을 억압하는 잘츠부르크 통치자 히에로니무스 콜로레도Hieronymus Colloredo, 1732~1812 대주교와 정면충돌했고, 결국 최초의 프리랜서 음악가의 새로운 길을 걸었다. 귀족과 성직자가 지배하는 신분 사회에서 그는 모든 사람이 존중받는 유토피아의 꿈을 노래했다. 정치가도 혁명가도 아니었지만 예술가의 소명을 위해 노력하다 보니 자유, 평등, 형제애의 시대정신을 오페라에 담았고, 이 때문에 기득권층의 미움을 사야 했다. 그가 최고 걸작 〈피가로의 결혼〉과 〈돈 조반니〉로 고립을 자초했다는 사실은 아이러니가 아닐 수 없다. 이런 그의 모습은 자본이 지배하는 세상을 힘겹게 살아가면서도 꿈을 잃지 않으려고 몸부림치는 우리네 모습과 별로 다를 게 없다.

내가 모차르트를 사랑하는 건 단순히 개인 취향이 아니라는 점을 강조하고 싶다. 나는 바흐1685~1750와 헨델1685~1759에 외경심을 갖고 있고, 어린 시절의 우상인 베토벤을 여전히 찬탄하며, 쇼팽과 말러, 슈베르트와 차이콥스키의 가슴 에이는 아름다움에 열광한다. 그런데도 왜 하필 모차르트인가? 작곡가이자 피아니스트 페루초 부소니Ferruccio Busoni, 1866~1924는 말했다. "세상에는 수많은 이류 작곡가, 소수의 일류 작곡가, 극소수의 위대한 작곡가, 그리고 모차르트가 있다." 모차르트

는 베토벤처럼 영웅의 아우라를 갖고 있지 않았다. 슈만1810~1856처럼 고뇌와 번민을 드러내지도 않았다. 그는 우리 평범한 사람들의 일상과 희로애락을 노래하며 물처럼 공기처럼 존재할 뿐이다. 이 소탈함에 그의 진정한 위대성이 있지만, 바로 이 때문에 사람들은 그의 위대성을 간과하곤 했다.

모차르트는 모든 경계를 뛰어넘은 음악가였다. 그의 음악은 신분의 벽을 뛰어넘었다. 빈에서 자유음악가로 활동하던 시절, 그는 귀족뿐 아니라 갓 형성된 시민계층이 즐길 수 있는 음악을 생산했다. 오늘날 그의 음악은 수많은 팝송과 영화에 등장하여 대중의 사랑을 받는다. 그의 음악은 가요, 동요, 군가 등 일상생활에서 자주 듣는 대중적인 노래처럼 쉽고 친숙하게 다가온다. 클래식 음악과 대중 음악의 경계를 뛰어넘은 작곡가는 모차르트뿐이라고 해도 지나친 말이 아니다. 그의 음악은 동서양의 벽을 뛰어넘었다. 그는 어린 시절의 여행을 통해 유럽의 모든 음악 사조를 흡수하여 최초의 코즈모폴리턴 음악가가 됐다. 평생 클래식 음악을 들어본 적이 없는 아프리카 원주민들에게 모차르트 음악을 들려주니 매우 기뻐했다는 일화가 있다.

그의 음악은 시대의 경계마저 뛰어넘었다. 그는 근대 시민민주주의의 태동기에 살았고, 우리는 '탈진실post-truth'을 이야기하는 자본주의 말기, 인공지능 시대에 살고 있다. 200여 년의 시차에도 불구하고 그의 음악은 전혀 옛날 음악으로 들리지 않는다. 기계가 인간을 닮아가는 것에 비례해서 인간이 기계를 닮아가기 쉬운 요즘, 모차르트 음악이 전해 주는 인간의 온기는 더욱 각별하다.

모차르트의 생애에서 아직 분명히 밝혀지지 않은 논점들이 있다.

성장 과정에서 아버지가 한 역할, 아내 콘스탄체와의 사랑, 빈 시절의 경제 상황, 때 이른 죽음의 원인 등 더 탐구해야 할 영역이 많이 남아 있다. 이 주제들은 기존의 연구 성과에 내 나름의 해석을 더하여 최대한 균형 있게 정리하려고 노력했다. 딱딱한 작품 분석은 별로 하지 않았다. 모차르트라는 인간의 생애에 방점을 두고자 했기 때문이다. 클래식에 다가설 때 악보라는 '텍스트'도 중요하지만 역사적 맥락인 '콘텍스트'도 알아야 한다는 게 내 소신이다. 글을 읽노라면 모차르트의 주요 작품이 등장한 배경과 맥락을 자연스레 파악하실 수 있을 것이다.

조성진, 임윤찬 등 젊은 음악가들의 활약이 눈부시다. 'K-클래식'이 세계인을 열광시킬 거라는 전망도 심심찮게 나오고 있다. 우리나라 보통 사람들의 클래식 이해 수준은 유럽과 미국 사람들에 비해 결코 뒤지지 않는다. 다만, 언어 장벽 때문에 영어·독일어권 사람들에 비해 모차르트의 삶과 인간에 대한 구체적 지식이 부족할 뿐이다. 이 한계는 클래식을 해설하고 칼럼을 쓰는 이른바 '전문가'들도 크게 다르지 않은 듯하다. 이 책이 그 격차를 해소하는 데에 도움이 되기를 바란다.

지인 가운데 모차르트를 싫어한다고 말한 사람이 있다. 한 명은 먼 옛날의 첫사랑이었다. 세상은 험악한데 아무 고뇌도 없다는 듯 해맑기만 하니 너무 천박한 것 아니냐는 것이었다. 그가 싫어한 대표적인 곡은 〈세레나타 노투르나〉 K.239로, 그의 심각한 영혼이 받아들이기엔 너무 '촐싹대는' 곡이었다. 나는 그에게 모차르트의 곡 중 단조로 된 것만 녹음해서 갖다주었고, 그는 음악이 좋았다고 친절하게 말해주었다. 어디서 무엇을 하며 살고 있는지 알 수 없는 그에게 이 책이 닿을 수 있다면 참 즐겁겠다. 또 한 명은 MBC의 가까운 후배였다. 그는 "모차르트를 들으면 숨이 턱 막힌다"며 "레이스가 잔뜩 달린 드레

스처럼 번거롭고 짜증나는 음악"이라고 했다. 이 간극은 토론으로 해소되지 않는다. 모차르트를 숭배한 차이콥스키도 후원자 폰 메크 부인에게 모차르트를 전도하는 데 실패하지 않았던가. 생각건대 모차르트도 자기 음악을 남에게 강요하지 않았다. 이 책을 그 후배에게 선물하면 인내를 갖고 읽어줄까?

모차르트 음악은 거울과 같다. 그의 음악을 듣는 사람은 모차르트가 아니라 그 음악에 비친 자기 자신을 발견하기 일쑤다. 이 책도 똑같은 위험에 노출돼 있다. 모차르트의 참모습을 밝히는 대신 나 자신의 투사投射에 그치게 되면 큰 낭패가 아닐 수 없다. 가급적 쉽게 서술하면서 최대한 팩트에 충실하려고 노력했다. 다큐멘터리 PD의 글답게 모차르트의 행적이 눈에 선히 보이도록 쓰려고 노력했다. 흥미를 더하기위해 그에 대한 영화, 소설, 다큐멘터리 등 여러 장르의 자료들을 최대한 활용했다. 타임머신을 타고 모차르트의 시대로 가서 모차르트와 함께 울고 웃는 흥미로운 시간 여행이 되면 좋겠다. 책에 소개된 음악들을 유튜브에서 찾아 들으시면 훨씬 더 멋진 여행이 될 것이다. 클래식음악을 소개할 때 어려운 음악 용어를 사용하지 않으려고 노력해 왔는데, 이 책도 예외가 아니다.

모차르트가 가족이나 친구와 주고받은 편지들은 그의 연구에 가장 소중한 자료이자 음악사에서 유례를 찾기 힘든 훌륭한 문학작품이다. 에밀리 앤더슨Emily Anderson이 영역한 《모차르트와 가족의 편지The Letters of Mozart and His Family》를 주로 인용했다. 언젠가 모차르트 평전을 쓸 때 참고하라며 친구 김출곤 씨(고싱가숲, http://www.gosinga.net)가 선물해 준 책이다. 이 귀한 선물을 알뜰히 사용할 수 있어서 매우 기뻤음

을 밝히며, 출곤 씨에게 깊이 감사드린다. 긴 원고를 쓰는 건 마라톤을 달리는 것과 비슷한 일이었다. 이정훈 혜다 대표께서 흔쾌히 출판을 제안해 주셨기 때문에 첫걸음을 뗄 수 있었다. 이 책이 세상에 나오는 날을 기다려 준 큰형님 채인과 소중한 벗들이 있었기에 끝까지 달릴 수 있었다. 모든 분께 감사의 마음을 전한다.

다큐멘터리 〈비엔나의 모차르트Mozart in Vienna〉(2006)에 출연한 음악가들은 모차르트가 여전히 '신비의 영역'이라고 입을 모았다. 바리톤 토마스 크바스토프1959~는 말했다. "20년 동안 모차르트의 악보를 연구했지만 그가 표현한 감정의 깊이를 가늠하는 건 불가능했다." 메조 소프라노 앙엘리카 키르히슐라거1965~의 말이다. "심장과 영혼과 약간의 지성이 있는 사람이라면 모차르트에게서 언제나 새로운 경험을 찾아낼 것이다." 이 책은 모차르트를 발견하는 여행의 종착점이 아니라 새로운 출발점이 될지도 모른다. 이제 모차르트의 세계를 찾아 함께 음악 여행을 떠나보자.

2023년 3월, 이채훈

차례

Wolfgang Amadeus Mozart

01

잘츠부르크의 기적

오스트리아의 잘츠부르크는 모차르트의 도시다. 공항 이름부터
'볼프강 아마데우스 모차르트'다. 해발 542미터의 잘츠부르크 성은 이
도시의 랜드마크다. 구시가지 한가운데의 돔 광장을 둘러싸고 잘츠부
르크 대성당, 겨울 궁전 레지덴츠, 여름 궁전 미라벨이 펼쳐진다. 모두
모차르트의 체취가 서린 곳이다.

소년 모차르트는 대성당 오르가니스트로 근무하며 수많은 미사곡
을 작곡했고, 레지덴츠 궁전과 미라벨 궁전에서 디베르티멘토 같은 오
락음악으로 대주교와 귀족들을 즐겁게 해주었다. 잘츠부르크 대성당
종탑에서는 모차르트가 다섯 살에 작곡한 메뉴엣의 선율이 수시로 울
려 퍼진다. 모차르트 시대의 마차가 광장을 가로지르고, 18세기 복장
을 한 사람들이 관광객들을 불러 세운다. 그들의 안내에 따라 레스토
랑에 들어가면 현악사중주단의 연주에 맞춰 성악가 두세 명이 귀에 익
은 모차르트를 노래한다. 관광객들은 음악을 감상하며 호사스러운 식
사를 즐길 수 있다.

모차르트가 살던 시대, 잘츠부르크는 가톨릭 대주교가 통치하는
봉건 제후국이었다. 인구는 약 1만 6,000명으로 지금의 약 10분의 1 정
도였다.▶그림 1 (이하 ▶그림은 386~409쪽에 수록) 잘츠부르크 대주교는 신성

로마제국* 황제를 선출하는 아홉 명의 선제후와 함께 이 지역에서 막강한 권력을 누렸다. 그는 황제에게 충성했고, 그 대가로 안전을 보장받았다. 독일어 잘츠Salz는 소금, 부르크Burg는 도시란 뜻이므로 잘츠부르크는 '소금의 도시'다. 잘츠부르크에서는 광산에서 캐낸 암염을 녹인 후 파이프를 통해 시내로 보내서 말리는 방식으로 소금을 생산했다. 잘츠부르크 사람들은 이 소금을 '하얀 금'이라고 불렀다. 소금배는 잘차흐강을 따라 동쪽으로 흘러서 빈, 부다페스트 등 도나우강 연안에 있는 도시에 '하얀 금'을 공급했다. 알프스 동쪽 끝자락에 위치한 잘츠부르크는 신성로마제국의 수도 빈과 바이에른 공국의 수도 뮌헨, 알프스 너머 이탈리아를 연결하는 교통의 요지였다. 최초의 오페라로 평가받는 클라우디오 몬테베르디Claudio Monteverdi, 1567~1643의 〈오르페오〉가 이탈리아 밖에서 처음 공연된 게 바로 잘츠부르크였다. 바이올린의 명인 하인리히 비버Heinrich Biber, 1644~1704는 잘츠부르크 대성당의 악장으로 일하며 기념비적 작품 〈잘츠부르크 미사〉를 작곡했다.

사람들은 이 도시가 모차르트에게 쓰디쓴 좌절과 굴욕을 안겨주고, 자유를 갈구하는 젊은 모차르트에게 냉정하게 등을 돌린 사실을 잘 기억하지 않는다. 놀랍게도 모차르트는 고향 잘츠부르크를 사랑한다고 말한 적이 단 한 번도 없다. 더 넓은 세상에서 마음껏 꿈과 재능을 펼치고 싶었던 모차르트는 '억압의 도시' 잘츠부르크에 묶여 있기를 거부했다. 잘츠부르크는 오페라 극장 하나 없을 정도로 연주 조건이

• 신성로마제국은 가톨릭을 믿는 중부 유럽 국가들의 연합체로, 오스트리아 합스부르크 황실이 통치하는 북부 이탈리아, 네덜란드 지역까지 포함했다. 고대 로마의 영광을 잇는다고 했으나 '신성'하지도 않고, '로마'와도 관계가 없고, '제국'도 아니라는 비아냥을 들었다. 신성로마제국은 962년 탄생하여 800년 넘게 명맥을 유지하다가 1806년 나폴레옹의 침공으로 해체됐다.

열악했으며, 궁정 악단 단원들은 기량이 뒤처지고 기강이 해이했다.

모차르트가 무엇보다도 참을 수 없었던 건 음악가를 하인 취급하는 히에로니무스 콜로레도 대주교의 권위주의적 태도였다. 모차르트는 스물다섯 살이던 1781년 6월, 대주교의 속박을 벗어던지고 빈에서 프리랜서 음악가로 데뷔한다. 그 후 잘츠부르크에서 모차르트는 거의 잊힌 사람이 되고 말았다. 콜로레도 대주교에게 모차르트는 예의도 없고 분수도 모르는 '불경스런 놈'이었고, 그의 음악은 '못된 녀석'의 불쾌한 기억을 떠올리게 할 뿐이었다. 대주교는 잘츠부르크에서 모차르트의 이름 자체를 아예 지워버리고 싶어 했다. 그런데 지금은 잘츠부르크 사람들이 모차르트를 상품화해서 먹고살고 있으니 아이러니가 아닐 수 없다. 모차르트 탄생 250년을 맞은 2006년, 지휘자 니콜라우스 아르농쿠르Nikolaus Harnoncourt, 1929~2016는 '모차르트 상업주의'를 강하게 질타한 바 있다. 하지만 사람 사는 세상은 늘 먹고사는 게 최우선 아니었던가.

모차르트는 1756년 1월 27일 저녁 8시, 잘츠부르크 게트라이데가세Getreidegasse 9번지에서 태어났다. ▶그림 2 모차르트 가족은 로렌츠 하게나우어Lorenz Hagenauer, 1712~1792라는 상인이 소유한 5층 건물의 3층에 세들어 살고 있었다. 이 집은 1917년 '모차르트 생가Mozart Geburtshaus'라는 간판이 붙은 박물관이 되었다. 아버지 레오폴트 모차르트1719~1787는 1756년 2월 9일, 출판업자인 아우크스부르크의 지인 요한 야콥 로터Johann Jacob Lotter, 1726~1804에게 썼다. "사랑하는 아내가 사내아이를 낳아서 행복합니다. 하지만 태반을 힘들게 빼내야 했기 때문에 아내는 거의 탈진 상태예요. 다행히 산모와 아이 둘 다 건강합니다."[1] 레오폴트

는 노심초사했고, 아내의 산후조리를 위해 며칠씩 작곡도, 레슨도 미루었다.

아기 모차르트는 1월 28일 오전 10시 반, 잘츠부르크 대성당에서 세례를 받았다. 추운 날씨였고, 성당 밖 광장에는 찬바람이 몰아쳤다. 성당에는 모차르트의 세례식 때 사용한 물을 담았던 커다란 함지가 지금도 보관돼 있는데, 너무 추워서 물이 얼지 말라고 소금을 타두었다고 한다.[2] 그의 정식 이름은 '요하네스 크리소스토무스 볼프강우스 테오필루스 모차르트'로, 너무 길다. 우리는 잘 알려진 '볼프강 아마데우스 모차르트'란 이름만 기억해도 무방할 것이다. 가운데 이름 '테오필루스'는 '신이 사랑하신다'는 뜻으로, 같은 뜻의 독일어 '고틀립Gottlieb'과 함께 쓰였고 차츰 라틴어 '아마데우스'로 대체되었다. 훗날 모차르트는 자신의 편지에 프랑스식 '아마데Amadé'나 이탈리아식 '아마데오Amadeo' 중 하나를 기분 내키는 대로 선택하여 서명했다. 가족은 어린 모차르트를 '볼퍼를Wolferl' 또는 '볼프강얼Wolfgangerl'이란 애칭으로 불렀다.

아버지 레오폴트 모차르트는 아우크스부르크의 제본업자 집안 태생이다. 그는 성직자가 되라는 부모님 뜻에 따라 1737년 잘츠부르크에 갔고, 1738년 베네딕트 대학교에서 철학 학사 학위를 받았다. 하지만 '출석 불량'을 이유로 이듬해 학교에서 쫓겨났으니 성직에 별 흥미를 느끼지 못한 듯하다. 레오폴트는 홀로 생계를 꾸리면서 꾸준히 바이올린을 익히며 음악에 대한 사랑을 키웠다. 만 스무 살 때인 1740년 투른 팔사시나Thurn Valsassina, 1706~1762 백작의 하인 겸 악사로 음악 활동을 시작했고, 1743년 잘츠부르크 대주교 레오폴트 피르미안Leopold Firmian, 1679~1744 백작의 궁정 악단에 입단하여 1787년 세상을 떠날 때까지 부

악장으로 근무했다. 그는 〈장난감 교향곡〉〈썰매 타기〉〈시골 결혼식〉 등 소박하고 유쾌한 작품을 쓴 작곡가이자 바이올린 교사로, 모차르트가 태어난 1756년 《바이올린 연주법》이라는 책을 출판하기도 했다.▶그림 3 이 책은 프랑스와 네덜란드에서 번역 출간될 정도로 인기를 끌었고, 지금도 18세기 바이올린 연주법을 공부하는 사람들의 필수 교재로 꼽힌다. 그는 음악뿐 아니라 문학, 역사, 지리, 물리학에도 관심이 많은 합리적 계몽주의자였다.▶그림 4

어머니 안나 마리아 페르틀Anna maria Pertl, 1720~1778은 잘츠부르크에서 멀지 않은 장크트 길겐Sankt Gilgen 출신이다. 그녀의 아버지 니콜라우스 페르틀은 법학을 공부한 지역 유지이자 꽤 유능한 음악가였다. 네 살 때 아버지를 여읜 안나 마리아는 가난한 어린 시절을 보냈다. 그녀는 늘 병약했으나 소탈하고 푸근한 성격이었다. 1777년 아들과 단둘이 구직 여행을 떠났을 때는 남편에게 보내는 편지에 "이불이 날아갈 만큼 후련하게 방귀를 뀌고 푹 주무시구려"라고 걸쭉한 인사를 쓰기도 했다. 그녀는 남편에게는 순종하는 아내, 아들에게는 조신한 어머니였다.▶그림 5 모차르트와 여행할 때는 아들의 심기를 건드리지 않으려고 늘 조심했다. 1778년 만하임에서 아들이 아버지에게 쓴 편지 말미에는 아들이 싫어할까 봐 "볼프강이 저녁 먹으러 간 틈에 급히 몇 자 덧붙인다"며 "볼프강은 친구를 사귀면 자기 재산은 물론 목숨까지 내주려는 아이예요"라고 써넣기도 했다.

레오폴트와 안나 마리아는 1747년 11월 21일 결혼했다. 두 사람은 '잘츠부르크에서 가장 멋진 한 쌍'이라는 평판 속에 화목한 가정을 꾸렸다. 훗날 아들과 이탈리아를 여행하던 레오폴트는 아내에게 "오늘은 우리 결혼기념일이오. 벌써 25년이라니. 우리가 결혼한 건 얼마나

잘한 일인지"[3]라고 썼다. 그 옛날에 결혼기념일까지 챙겼다니, 얼마나 아내를 사랑했는지 짐작이 간다.

　　그런데 부부에게는 커다란 아픔이 있었다. 일곱 자녀 중 다섯을 어릴 때 잃은 것이다. 위생 상태가 좋지 않고 의학이 발달하지 못한 그 시절엔 유아사망률이 엄청나게 높았다. 위로 세 아이가 연달아 세상을 떠났으니 젊은 부부의 절망감은 이루 말할 수 없었다. 그들은 "하느님이 하시는 일은 언제나 옳다"며 가까스로 몸과 마음을 추슬렀을 것이다. 1751년 7월 30일에 태어난 넷째 아이 마리아 안나 발푸르기아는 다행히 살아남았다. '난네를Nannerl'이란 애칭으로 불린 그녀는 뛰어난 피아니스트로 자라났다. 이어서 태어난 두 아이마저 일찍 사망한 후 일곱 번째로 태어난 막내 아이가 바로 볼프강 아마데우스 모차르트다.

알을 깨고 나온 천재

　　모차르트의 조상을 아무리 뒤져보아도 그의 놀라운 재능이 어디서 왔는지 밝히기는 쉽지 않다. 그의 천재성을 보여주는 일화는 수없이 많지만, 그 씨앗이 어떤 토양에서 발아하여 어떤 생장 과정을 거쳐 '잘츠부르크의 기적'이 되었는지 알려주는 기록은 찾을 수 없다. 이 재능이 하늘에서 뚝 떨어진 게 아니라는 사실만은 분명하다. 어린 모차르트는 어떤 환경에서 어떻게 교육받고 자랐을까?

　　모차르트가 태어난 집에서는 다섯 살 위 누나 난네를, 하녀 테레자(애칭 트레즐), 그리고 카나리아 한 마리가 함께 살았다. 아기 모차르트는 아버지가 학생들에게 바이올린 가르치는 소리를 들으며 자랐을

것이다. 때론 잘츠부르크 궁정 악단 친구들과 아버지가 함께 앙상블을 연습하는 소리도 들었을 것이다. 모차르트 생가 1층은 집주인 하게나우어가 채소와 향료를 파는 상점이었다. 거리를 오가는 사람들의 왁자지껄한 대화, 현관에서 후추, 생강, 인디고, 캐러웨이, 카르다몸 같은 향신료를 사고팔며 흥정하는 소리도 아기의 귓전에 들려왔을 것이다. 모차르트는 열다섯 살에 이탈리아를 여행하며 누나에게 "윗방과 아랫방에 바이올리니스트가 묵고 있어. 옆방에서는 성악 선생님이 레슨을 하시고, 맞은편 모퉁이 방에는 오보이스트가 있어. 덕분에 작곡이 재밌어졌어. 자꾸 악상이 떠오르거든"[4]이라고 쓴 적이 있다. 누워서 옹알이를 하던 아기 모차르트도 비슷한 상태가 아니었을까?

모차르트는 누나 난네를의 어깨너머로 음악을 배우기 시작했다. 난네를은 하프시코드에 재능을 보였고 이를 알아차린 아버지 레오폴트는 1759년《난네를 노트북》*이라는 작은 악보집을 만들어서 딸을 연습시켰다. 난네를의 실력은 일취월장했고 세 살 된 모차르트도 덩달아 신이 났다. 곁에서 누나가 연습하는 소리를 듣던 꼬마는 장3도 음정을 짚으며 아름다운 화음에 즐거워했다. 레오폴트는 1761년 초《난네를 노트북》에 "1월 24일 토요일, 저녁 9시부터 9시 반 사이, 볼프강이 크리스토프 바겐자일Christoph Wagenseil, 1715~1777의 스케르초를 배우다"[5]라는 메모를 남겼다. 만 다섯 살 생일을 앞둔 모차르트는 30분 만에 한 곡을 외워서 완벽하게 연주해 낸 것이다.

• 이 악보집에서 8단짜리 악보 48쪽이 남아 있다. 열두 장은 실종되었는데 난네를이 한 장씩 떼어 지인들에게 선물한 것으로 추측된다. 악보집에 수록된 64개의 작품에는 레오폴트, 바겐자일, 티셔, 아그렐 등의 작품, 카를 필립 엠마누엘 바흐(1744~1788)의 변주곡, 그리고 꼬마 모차르트가 작곡한 17곡의 소품이 포함되어 있다.

아버지 레오폴트와 각별한 사이였던 잘츠부르크 궁전의 트럼펫 연주자 요한 안드레아스 샤흐트너Johann Andreas Schachtner, 1731~1795는 "어린 볼프강이 날 무척 따랐다"고 자랑스레 회상했다. 그의 증언에 따르면 누나와 동생은 언제나 음악을 하며 놀았다. "이 방에서 저 방으로 장난감을 들고 옮길 때 손이 비어 있는 사람은 반드시 행진곡을 노래하거나 바이올린을 연주해야 했다." 음악을 골치 아픈 공부가 아니라 재미있는 놀이로 여기며 자연스레 익힌 것이다. "볼프강은 일단 음악에 빠지면 다른 놀이는 관심 밖이어서 거의 '죽은 것'이나 다름없었다. 어떤 놀이든 음악과 엮어서 하지 않으면 그의 흥미를 끌지 못했다." 샤흐트너는 꼬마의 음악 실력이 하루가 다르게 발전한 것은 남다른 집중력 때문이라고 설명했다. "볼프강은 한 가지 일에 흥미를 느끼면 그걸 완전히 익힐 때까지 다른 건 전부 잊어버렸다. 산수를 배울 때는 테이블, 의자, 벽과 마루 한가득 분필로 숫자를 써넣었다. 새로운 것에 빠지면 음식이든 음료든, 뭐든 다 잊을 정도로 몰입하는 꼬마였다." 꼬마 모차르트는 행복한 어린이였다. 잠자리에 들 때는 아버지의 침상 곁에서 노래를 불러드리고, 아버지의 코끝에 뽀뽀하여 밤 인사를 드렸다. 아이가 노래하면 아버지는 베이스로 화음을 넣어주곤 했다.

1761년 9월 1일, 만 다섯 살 모차르트는 처음으로 대중 앞에 모습을 드러냈다. 잘츠부르크 대주교 지기스문트 그라프 폰 슈라텐바흐의 명명축일을 축하하는 라틴어 노래극 〈헝가리 왕 지기스문트〉에서 무용을 선보인 것이다. 음악 신동이 아니라 꼬마 재롱둥이로 무대에 데뷔한 셈이다.

모차르트의 연주 재능과 작곡 재능은 거의 동시에 발전했다.[6] 그해 12월 11일, 모차르트가 작곡을 했다는 기록이 등장한다. 《난네를

노트북》에 처음으로 〈알레그로〉 C장조 K.1b가 올라온 것이다. 아직 악보를 그릴 줄 모르는 꼬마가 머릿속 음악을 연주하면 아버지가 악보에 옮겨 적었다. 꼬마는 만 여섯 살이 되자 직접 악보를 그렸다. 이 소품들은 어린 모차르트가 작곡했다는 이유로 관심을 받지만 엄밀히 말해 훗날 그가 쓴 걸작들과 비교할 수준은 아니다. 흥미로운 사실은, 모차르트의 음악 실력이 하루가 다르게 성장했다는 점이다. 1762년 3월 4일 작곡한 〈알레그로〉 Bb장조 K.3, 5월 11일 작곡한 〈메뉴엣〉 F장조 K.4, 7월 5일 작곡한 〈메뉴엣〉 F장조 K.5 등 하나하나가 이전 작품보다 뛰어나다. 마치 병아리가 알을 깨고 나와 세상에 모습을 드러내는 과정을 보는 듯하다.

《네크롤로그》에 기록된 유년 시절

모차르트 유년 시절의 기록은 그가 세상을 떠난 뒤인 1793년 프리트리히 슐리히테그롤이 펴낸《네크롤로그》에 실린 게 전부다. 당시 유명인사가 사망하면 약전을 써서 기록으로 남겼는데 이게《네크롤로그》다. 여기에는 신성로마제국 황제 요제프 2세1741~1790와 미국독립전쟁1775~1783의 영웅 벤자민 프랭클린1706~1790 같은 사람도 포함돼 있다. 모차르트의《네크롤로그》가 작성된 경위는 꽤 복잡하다. 슐리히테그롤은 우선 잘츠부르크 교회 행정관이자 모차르트 가족의 친구였던 알베르트 폰 묄크Albert von Mölk, 1749~1799에게 모차르트에 대한 열한 가지 질문을 보내며 답변을 요청했다. 자세히 대답하기 어려웠던 묄크는 당시 장크트 길겐에 살던 난네를에게 질문을 전달했다.

① 모차르트의 생년월일은?

② 모차르트의 아버지와 어머니가 태어난 곳과 사망한 곳은? 그들은 언제, 어떻게 잘츠부르크에 오게 되었나? 잘츠부르크 대주교의 음악 감독이 되기 전에는 어떻게 살았는가? 모차르트 어머니의 이름은? 그녀의 부모는 어떤 사람이었는가?

③ 모차르트가 음악의 거장으로 세상에 처음 모습을 드러낸 연도는?

④ 모차르트가 여행한 연도와 장소는? 모차르트와 동행한 사람은?

(…)

⑦ 모차르트가 음악계에서 이처럼 대가로서 명성을 얻게 된 것은 정확히 어떤 작품 때문인가?

⑧ 모차르트가 이토록 완벽한 음악을 만든 것은 오로지 그의 타고난 재능과 아버지가 실행한 조기교육 덕분인가?

(…)

⑪ 모차르트는 오직 음악에만 재능이 있었는가? 그가 업적을 남긴 또 다른 분야는?

난네를은 모차르트의 어린 시절과 그랜드 투어, 이탈리아 여행에 관한 사실을 비교적 상세하게 답변했다. 하지만 동생의 빈 시절에 대해서는 그다지 아는 게 없었다. 1780년부터 다른 도시에 떨어져 살았던 데다 편지 왕래마저 점점 뜸해지다가 완전히 끊겼기 때문이었다. 난네를은 샤흐트너 아저씨에게 내용 보충을 부탁했고, 샤흐트너는 1792년 4월 24일 난네를에게 답장을 보내왔다. 난네를은 이 편지의 내용과 자신의 기억을 합쳐서 뮐크에게 보냈고, 뮐크는 여기에 자기 의견을 덧붙여서 슐리히테그롤에게 전달했다.

이렇게 어렵게 완성된 《네크롤로그》는 모차르트의 어린 시절에 대한 유일한 기록이다. 1798년 프란츠 자버 니메첵Franz Xaver Niemetschek, 1766~1849은 이를 자신이 쓴 최초의 모차르트 전기에 통째로 인용했고 이 내용은 오늘날 거의 모든 모차르트 전기에 등장한다. 모차르트의 아내 콘스탄체는 《네크롤로그》 집필에 참여하지 않았는데 아무도 그녀에게 부탁하지 않았는지, 스스로 거부했는지는 알 수 없다.

오래전 기억에 의존한 기록이니 이 책에 실린 유명한 일화들은 다소 과장됐거나 세부 내용이 부정확할 가능성이 있다. 예컨대 샤흐트너가 전해 준 다음 일화는 네 살 때가 아니라 대여섯 살 때의 일일 것이다. "목요일 미사에서 연주를 마치고 레오폴트와 함께 집에 오니 네 살 된 볼프강이 펜으로 뭔가 열심히 쓰고 있었다. '뭘 하니?' 아버지의 물음에 꼬마가 대답했다. '클라비어 협주곡을 쓰고 있어요. 첫 악장이 거의 끝나가요.' '어디 좀 볼까?' '아직 완성 못했어요.' '한번 보자꾸나, 뭔가 대단한 작품 같은데?' 레오폴트는 펜 자국과 잉크 범벅으로 어지러운 악보를 집어 들고 내게 보여주었다. 잉크병에 펜을 너무 깊이 담그는 바람에 악보에서 잉크가 방울방울 흘러내렸다. 꼬마는 흐르는 잉크를 손바닥으로 닦아내고는 그 위에 또 음표를 그리려 했다. 이 기상천외한 광경에 우리는 웃음을 터뜨렸다. 그런데 악보를 찬찬히 들여다보던 레오폴트가 눈물을 흘리는 게 아닌가. 기쁨과 놀라움의 눈물이었다. '여기 좀 보게, 샤흐트너. 얼마나 정확하게, 제대로 쓴 악보인가. 하지만 너무 어려워서 아무도 연주하지 못할 테니 쓸모없는 작품일세.' 볼프강이 대답했다. '이건 협주곡이에요. 제대로 치려면 오래, 열심히 연습해야 해요.'"

모차르트가 여섯 살 때 한 번도 배운 적이 없는 바이올린을 훌륭

하게 연주했다는 다음 일화도 정확한 시기를 알 수 없다. "볼프강이 여섯 살 되던 해 가을, 초보 작곡가 벤츨과 함께 레오폴트 집에서 연주한 적이 있다. 벤츨이 최근에 작곡한 현악삼중주곡들에 대해 평가해 달라고 부탁했기 때문이다. 벤츨은 제1바이올린, 나는 제2바이올린, 레오폴트는 비올라를 맡았다. 그런데 어린 볼프강이 다가오더니 제2바이올린을 연주하고 싶다고 졸랐다. 아버지는 바이올린을 배운 적이 없는 아이가 연주하는 건 불가능하다며 옆방에 가서 놀라고 타일렀다. 볼프강은 '할 수 있다'며 몇 번 더 우겼고 아버지의 계속된 거절에 울음을 터뜨리고는 슬프게 흐느꼈다. 안쓰러워진 나는 '한번 시켜보면 어떨까' 하며 거들었고 레오폴트는 마지못해 허락했다. '샤흐트너 아저씨 옆에 앉아 들리지 않을 만큼 조그맣게 연주하거라. 큰 소리를 내면 쫓아낼 거야.' 이렇게 해서 함께 연주하게 되었는데 잠시 후 내 연주가 필요 없을 정도로 볼프강이 완벽하게 연주하고 있음을 깨달았다. 나는 슬그머니 바이올린을 내려놓고 레오폴트의 표정을 살폈다. 놀라움과 찬탄의 눈물이 그의 뺨에서 흘러내렸다. 어린 볼프강은 그 자리에서 여섯 곡의 현악삼중주곡 모두를 연주했다. 우리는 넋이 나가서 박수를 치며 그에게 제1바이올린도 연주해 보라고 했다. 장난삼아 청해 본 건데, 볼프강은 활 놀림과 손가락 동작이 엉망이긴 해도 한 번도 끊어짐 없이 끝까지 해냈다. 우리는 이 믿을 수 없는 광경에 너무 놀라서 입을 다물지 못했고 조금 후 숨이 넘어갈 정도로 웃어댔다."

어린 모차르트가 샤흐트너의 바이올린이 잘못 조율돼 있다고 지적한 일화도 유명하다. 모차르트의 극도로 세밀한 음감에 대한 이 증언은 사실일 가능성이 높다. "나는 아주 좋은 바이올린을 갖고 있었다. 볼프강은 부드럽고 꽉 찬 소리가 나는 그 악기를 '버터 바이올린'이라

부르곤 했다. 빈에서 돌아왔을 때 볼프강에게 그 바이올린으로 연주해 주었더니 좋아서 어쩔 줄 몰랐다. 하루이틀 지나 다시 왔을 때 볼프강은 자신의 조그만 바이올린을 가지고 놀고 있었다. '아저씨, 버터 바이올린은 잘 있어요?' 그가 묻기에 내 바이올린을 꺼내서 소리를 들려주었다. 볼프강은 갑자기 진지한 표정이 되었다. '아저씨 바이올린이 지난번보다 8분의 1 낮은 음정으로 조율돼 있어요.' 나는 웃고 말았는데 아들의 음감이 얼마나 정확한지 아는 레오폴트는 내 바이올린을 확인해 보았다. 과연 볼프강의 말대로였다."

모차르트는 섬세한 감성을 가진 어린이였다. 샤흐트너가 들려준 다음 일화도 의심할 이유가 없다. "볼프강은 트럼펫을 끔찍하게 두려워했다. 그에게 트럼펫을 들이대는 건 심장에 총을 겨누는 것이나 마찬가지였다. 아버지는 아이가 너무 심약하다고 걱정했다. 어느 날 레오폴트는 '싫어해도 상관없으니 그 아이 앞에서 트럼펫을 연주해 보라'고 했다. 맙소사, 그런 짓은 하지 말아야 했다! 내 트럼펫 소리를 듣자마자 볼프강은 얼굴이 창백해져 부들부들 떨었다. 트럼펫을 계속 불었으면 기절해서 쓰러졌을지도 모른다." 커다란 금속성 소리가 곧게 뻗어나가는 트럼펫은 전쟁터에서 상대 군인들에게 겁을 주고 기를 꺾는 효과가 있어 중세부터 군악대의 주인공이었다. 모차르트는 훗날 화려한 축제 분위기와 강력한 리듬감을 표현할 때 자주 트럼펫을 사용했지만 어린 시절에는 이 '마초스러운' 악기를 극도로 싫어했다.

샤흐트너에 따르면 모차르트는 다정다감한 어린이였다. "그는 자주, 하루에 열 번이나 곁에 있는 사람에게 묻곤 했다. '저를 진짜로 사랑하세요?' 누군가 장난으로 '아니!'라고 대답하면 그의 뺨엔 즉시 눈물이 주르륵 흘러내리곤 했다." 사랑을 갈망하는 그의 마음은 어릴 적

부터 세상을 떠나는 날까지 변하지 않았다. 그는 음악을 사랑하지 않는 사람들 앞에서 연주하기를 싫어한 반면, 마음으로 음악을 느끼는 사람들 앞에서는 몇 시간이고 기꺼이 연주해 주었다. "앞에 있는 사람이 음악을 사랑한다"고 거짓말로라도 설득해야 그의 연주를 청해 들을 수 있었다.[7]

아버지 레오폴트의 남다른 교육

레오폴트는 모차르트를 학교에 보내지 않고 직접 가르쳤다.* 당시 음악교육은 요즘과 마찬가지로 반복적인 기술 훈련 위주였다. 선율, 화성, 대위법, 악기론을 체계적으로 익힌 다음에야 연습 삼아 작품을 써보는 식이었다. 레오폴트는 정반대 길을 선택했다. 그는 아들이 놀이를 통해 음악을 익히도록 했다. 아이의 재능을 방치하지도 않았지만 억지로 강요하지도 않았다. 독일의 언론인이자 역사학자 폴크마르 브라운베렌스Volkmar Braunbehrens, 1941~ 는 "모차르트의 개인 수업은 당시 학교 교육보다 훨씬 더 능률적이고 쓸모가 많았다"고 강조했다. "레오폴트는 아이의 음악적 재능이 스스로 발전하는 것을 관찰하고, 이를 진지하게 받아들이고 경탄하는 모습을 보임으로써 격려했다. 호기심에 찬 아들의 질문에는 기꺼이 응대했다."[8]

모차르트는 정규학교에 다니지 않았지만, 아버지의 교육 덕분에

• 자녀를 음악가로 키우기 위해 보낼 만한 마땅한 학교가 없었다는 점도 고려해야 한다. 레오폴트는 딸 난네를도 음악가로 만들기 위해 직접 가르쳤다. 두 자녀의 음악 교사로는 아버지 레오폴트가 최고였다고 볼 수 있다.

음악뿐 아니라 인간과 세계에 대해서도 일정 수준의 교양을 갖추었다. 그는 연주 여행의 숨 가쁜 일정 중에도 틈틈이 문학, 역사, 지리, 자연 과학 서적을 읽었고 영어, 프랑스어, 이탈리아어, 라틴어 등 외국어를 꾸준히 익혔다. 이러한 문화적 소양과 정신적 자산 덕분에 훗날 오페라를 작곡할 때 작가와 논의하며 자신의 의견을 대본에 반영할 수 있었다.

모차르트가 제일 좋아한 과목이 뭐냐고 묻자 샤흐트너는 대답했다. "그는 사랑하는 아버지가 권하는 건 모두 재미있게 몰두했다. 무엇을 공부할지는 전적으로 아버지 선택에 따랐다. 모차르트는 세상에서 아버지에 비견할 스승은 한 사람도 없다는 듯 열심히 배웠다." 모차르트는 아버지를 무한히 신뢰했고, 입버릇처럼 "하느님 다음은 아버지"라고 말했다. 모차르트는 어릴 적 들은 아버지의 작품을 평생 마음에 간직했다. 모차르트가 1791년 작곡한 〈세 개의 독일무곡〉 K.605 중 세 번째 곡 〈썰매 타기〉는 아버지 레오폴트가 1755년에 쓴 〈썰매 타기〉와 악기 편성이 동일하고 분위기도 비슷하다. 레오폴트는 자연에 대한 사랑과 서민들의 소탈한 생활감정이 배어든 곡들을 많이 작곡했는데 뻐꾸기나 딱총 소리가 들어가고, 백파이프 등 익살스런 악기가 등장하기도 한다. 모차르트가 상황에 따라 자유분방한 악기 편성으로 작곡할 수 있었던 것은 아버지의 영향이라고 할 수 있다.

레오폴트에 대한 부정적 시각도 있다. 자녀들의 재능을 이용해서 돈과 명성을 탐했으며, 아동 학대 또는 아동 착취 혐의가 있다는 것이다. 난네를은 슐리히테그롤에게 보낸 편지에서 "아버지는 우리를 곡마단 아이들처럼 데리고 다녔다"고 퉁명스레 쓰기도 했다. 실제로 3년 5개월의 '그랜드 투어'는 어린 난네를과 모차르트에게는 가혹할 정도

로 고된 여정이었고 여행 중 목숨을 잃을 뻔한 적도 있다. 모차르트의 때 이른 죽음이 어린 시절 무리한 여행으로 얻은 지병 때문이라고 보는 사람도 있다. 그러나 아들의 놀라운 재능을 어떻게 키워나갈지 가장 깊이 고민한 사람은 아버지였다. 그는 아들이 스스로 음악을 사랑하도록 유도하기 위해 고심했다. 브라운베렌스는 레오폴트가 교육자로서 뛰어난 자질을 보여주었다고 강조했다. "모차르트의 재능이 잘못된 교육을 통해 일그러지지 않고 계속 발전한 것은 위대한 교육자인 아버지 덕분이었다. 그는 전통적 교육 과정에 따른 반복 훈련 대신 놀이와 자극을 통해 아이의 천재성이 자유롭게 발현되도록 유도했다." 레오폴트는 "아들의 아버지일 뿐 아니라 가장 친한 친구가 되고 싶다"고 말하기도 했다.[9]

첫 여행

레오폴트는 '잘츠부르크의 기적'을 세상에 알리고자 했다. 그 시절에는 '천재'니 '신동'이니 하는 개념이 없었다. 음악사에서 '천재'란 말은 1760년 존 메인웨어링John Mainwaring, 1724~1807이 펴낸 프리트리히 헨델 전기에서 최초로 사용되었고[10] 시민혁명이 일어나서 개인이 사회의 전면에 나선 19세기 초에 보편화되었다. 레오폴트는 아들의 재능을 '기적'이라고 부를 수밖에 없었고, 잘츠부르크보다 넓은 세계에 이 '기적'을 알리는 게 하느님의 섭리에 보답하는 길이라고 생각했다. 이렇게 해서 모차르트의 어린 시절은 기나긴 여행으로 이어진다.

《네크롤로그》에 따르면 모차르트의 첫 여행은 1762년 1월 13일

에서 2월 3일까지 3주간의 뮌헨 여행이다. "온 가족이 함께 떠난 이 여행에서 모차르트와 난네를은 바이에른 선제후 막시밀리안 3세1727~1777 앞에서 연주하여 끝없는 갈채를 받았다. 첫 여행은 완전무결한 성공이었다. 선제후는 연주에 대한 사례로 1두카트를 주었다."

《더 타임즈》의 음악평론가 스탠리 세이디Stanley Sadie, 1930~2005는 뮌헨 여행이 난네를의 기억 착오이며, 실제로는 이 여행을 하지 않았을 가능성이 높다고 보았다. 여행 중 잘츠부르크의 지인들에게 보낸 편지가 전혀 없고, 여행을 설명하는 기록이나 후세의 언급을 발견하지 못했으며, 1763년 그랜드 투어 때 레오폴트가 막시밀리안 3세를 처음 만난 것처럼 행동했다는 것이다. 그는 《네크롤로그》에 언급된 뮌헨 여행은 구체적 내용도 없고 대충 얼버무리듯 상투적 문장뿐이라고 지적했다. 1762년 1월, 모차르트는 새로 작곡한 메뉴엣 두 곡을 《난네를 노트북》에 적어 넣으며 집에서 열심히 공부하고 있었다는 것이 세이디의 주장이다.[11]

그러나 이 최초의 여행을 난네를의 기억 착오로 단정하는 것은 섣부른 결론일 수 있다. 만 열 살의 어린 나이에 경험한 인생 첫 여행은 머리에 깊게 새겨졌을 것이며, 이를 난네를이 잘못 기억했을 가능성은 높지 않기 때문이다. 막시밀리안 3세 앞에서 연주했다는 게 사실이 아닐 수 있고, 사례로 1두카트를 받았다는 진술이 부정확했을 수는 있다. 그러나 1762년 1월부터 2월까지 카니발 기간에 가족 여행을 겸해 그리 멀지 않은 뮌헨을 방문하여 연주회를 열었을 가능성은 충분히 있다. 뮌헨 여행이 사실이든 아니든, 이 여행에 대해 《네크롤로그》에 덧붙일 수 있는 말은 한마디도 없다.

모차르트 가족이 1762년 9월 18일부터 이듬해 1월 5일까지 빈을

여행한 것은 분명한 사실이다. 석 달 반의 긴 여행이었다. 황제 앞에서 두 아이의 재능을 뽐내고, 넉넉히 보상을 받고, 미래의 후원까지 약속받는 게 목표였다. 모차르트 가족은 하인 한 사람°과 바순 연주자 요제프 에스틀링어Joseph Estlinger, 1720~1791를 대동하고 잘츠부르크를 출발했다. 파사우까지 마차로 갔고, 그곳에서 배를 타고 도나우강을 따라 빈까지 이동했다. 이 여행은 레오폴트가 잘츠부르크의 집주인 하게나우어에게 보낸 아홉 통의 편지 덕분에 꽤 상세히 알 수 있다.

10월 6일 빈에 도착했으니 이동하는 데 무려 18일이나 걸렸다. 사람들이 요청하면 수시로 연주회를 열어 여행비를 벌었다. 귀족이 초청하는 연주는 비교적 후한 사례를 기대할 수 있었다. 단, 연주 날짜는 귀족 마음대로였다. 파사우 추기경이 연주를 듣고 싶다는 뜻을 전해왔는데 모차르트 가족은 무려 닷새를 기약 없이 기다리고 나서야 추기경의 부름을 받을 수 있었다. 이 때문에 늘어난 체재비는 고스란히 모차르트 가족의 몫이었다. 모차르트 가족은 마침내 추기경 앞에서 연주하고 4굴덴 남짓 사례를 받았다. 레오폴트는 "닷새를 허비하는 바람에 손해가 무려 80굴덴에 달한다"고 썼다.[12]

린츠에서도 몇 차례 연주회를 하느라 일주일을 머물렀다. 레오폴트는 빈에 가는 사람들을 보면 "최대한 널리 소문을 내달라"고 부탁하곤 했다. 잘츠부르크의 슈라텐바흐 대주교가 마리아 테레지아 여왕에게 보내는 추천장을 갖고 있으면서도 이렇게 입소문을 낼 생각까지 했으니 요즘으로 치면 홍보 감각과 사업 수완이 뛰어났다고 할 수 있

● 당시 하인, 하녀, 마부의 연봉은 50플로린(요즘 돈으로 대략 100만 원 남짓)에 불과했으므로 여유 있는 시민계층은 하인을 두는 경우가 많았다.

다. 린츠에서 모차르트 남매의 연주를 들은 레오폴트 팔피Leopold Pálffy, 1739~1799 백작은 빈에 도착한 뒤 요제프 황태자(훗날 요제프 2세 황제)에게 이 놀라운 어린이의 소식을 전했다.

여행 중 모차르트는 몇 가지 에피소드를 남겼다. 도나우강을 따라 빈으로 가다가 입스Ybbs의 수도원에 들렀다. 점심시간, 멋진 오르간 소리에 감탄한 프란체스코 수도사들은 누가 연주하고 있을까 궁금하여 연주석에 올라가 보았다. 그런데, 바닥에 발도 닿지 않는 꼬마 모차르트가 자유자재로 오르간을 연주하고 있었다! 이 모습을 본 수도사들은 너무 놀라서 기절초풍할 지경이 됐다.

모차르트 가족이 탄 배가 빈 세관에 도착했을 때의 일이다. 모차르트는 여행 가방에서 클라비코드를 꺼내서 보여주고, 바이올린으로 메뉴엣을 연주하여 세관원의 마음을 완전히 사로잡았다. 모차르트는 주소를 알려주고 세관원을 숙소에 초대하는 등 귀여운 행동으로 세관을 무사히 통과하는 데 큰 공을 세웠다.

10월 9일, 콜랄토 백작의 궁전에서 연주회가 열렸다. 당대의 인기 소프라노 마리안나 비앙키Marianna Bianchi, 1735~1790가 모차르트 남매와 함께 출연했다. 빈에서는 숙소를 자주 옮겼는데, 모차르트와 레오폴트, 난네를과 안나 마리아가 같은 침대를 사용했다. 티퍼 그라벤Tiefer Graben 여관에 머물 때 레오폴트는 "꼬마가 자꾸 꼼지락거리는 바람에 밤잠을 제대로 자지 못했다"고 불평했다.

10월 13일 수요일 쇤부른 궁전 '거울의 방', 모차르트 남매는 드디어 황제 프란츠 1세와 여왕 마리아 테레지아* 앞에 섰다. 연주 시간은 오후 3시부터 6시까지였다. 남매의 멋진 연주에 반한 프란츠 1세는 박수를 치며 "한 손가락으로 연주해 보라"느니, "건반을 천으로 덮고 쳐

보라"느니 하며 다양한 묘기를 요청했다. 남매는 주저 없이 요구대로 척척 해냈다. 기분이 좋아진 황제는 모차르트를 '작은 마술사'라고 불렀다.▶그림 6

모차르트는 끊임없이 사랑스럽게 행동했다. 바겐자일의 곡을 연주할 차례가 되자 프란츠 1세가 악보를 넘겨주려고 모차르트 곁으로 다가왔다. 모차르트는 황제에게 말했다. "바겐자일 선생님은 안 계신가요? 이 곡을 잘 아는 그분이 해주셔야죠." 바겐자일이 불려 나와 앞에 서자 모차르트는 말했다. "지금부터 제가 선생님의 협주곡을 연주할 테니 절 위해 악보를 넘겨주시겠어요?"[13] 고매한 궁정 작곡가이자 마리아 안토니아1755~1793 공주**의 음악 선생님이 꼬마 모차르트의 페이지터너, 이른바 '넘돌이'가 되는 순간이었다.

모차르트가 마리아 테레지아 무릎에 뛰어올라 양팔로 목을 감싸고 뽀뽀를 한 해프닝은 유명하다. 이 돌발 사태로 인해 일순 싸늘한 긴장이 감돌았을 것이다. 강철 같은 의지로 프로이센의 침공을 물리치고, 헝가리를 제국에 통합했으며, 근대 오스트리아의 기틀을 다진 '국모' 마리아 테레지아. 그런 그녀에게 갑자기 달려들어 뽀뽀를 하다니, 마리아 테레지아가 빙긋 웃으며 "참 귀여운 아이로구나" 칭찬한 뒤에야 사람들은 가슴을 쓸어내리며 안심하지 않았을까. 마리아 테레지아 여왕과 모차르트 가족의 관계는 머지않아 쓰디쓴 악연으로 바뀌게 되

● 마리아 테레지아는 오스트리아·헝가리의 여왕 겸 신성로마제국의 황후였다. 신성로마제국의 황제는 남성이어야 했기에 사랑하는 남편 프란츠 1세를 황제로 맞이했으나 제국을 다스리는 실권은 자신이 행사했다.

●● 훗날 프랑스 루이 16세(1754~1793)의 왕비가 되어 마리 앙투아네트로 불리게 된다. 마리아 안토니아는 본래의 독일어 이름.

지만, 여왕은 이날만큼은 친절하고 다정했다.▶그림 7

　요제프 황제에 관한 일화도 있다. 모차르트 가족이 쇤부른 궁전에 도착했을 때 당시 황태자였던 요제프는 바이올린을 연습하고 있었다. 대기실에서 황태자의 바이올린 소리를 듣던 모차르트는 "아, 이건 음정이 틀렸어요!" 하더니 잠시 후 황태자가 제대로 연주하자 "브라보"라고 외쳤다. 황태자는 이 해프닝을 잊지 않았고, 평생 유쾌한 이야깃거리로 삼았다.[14] 그는 1790년 세상을 떠날 때까지 모차르트에게 호의를 베풀었다. 이 자리에는 훗날 레오폴트 2세1747~1792가 되는 레오폴트 왕자도 있었다. 그는 1790년 형에게 황제 지위를 이어받은 뒤 모차르트를 싸늘하게 외면한다. 이 절대 권력자들은 모차르트의 인생행로에 큰 영향을 미쳤다. 이들의 판단 하나하나가 모차르트 인생에 굴절을 일으키고 생존 조건을 좌우했기 때문이다.

　모차르트가 자신보다 두 달 먼저 태어난 마리아 안토니아 공주에게 청혼한 해프닝도 있다. 공주 두 명에게 안내받으며 쇤부른 궁전을 둘러보던 모차르트가 미끄러져 넘어지자 막내 마리아 안토니아 공주가 달려와 모차르트를 일으켜주었다. 순간 모차르트는 소녀를 똑바로 바라보며 "친절한 분이로군요. 저와 결혼해 주세요"라고 말했다. 마리아 안토니아는 어머니에게 그 사실을 말했고, 어머니 마리아 테레지아는 모차르트에게 청혼한 이유를 물었다. 꼬마 모차르트는 "고마워서요. 다른 분들은 신경도 안 쓰는데 이분은 저를 일으켜주셨어요"라고 대답했다. 여왕은 폭소를 터뜨렸을 것이다.

　결혼은 물론 이뤄지지 않았다. 평범한 시민계층에 불과한 모차르트와 신성로마제국 공주의 결혼은 있을 수 없는 일이다. 마리아 안토니아는 훗날 루이 16세가 되는 프랑스의 루이 오귀스트 왕자와 정략결

혼하기로 돼 있었으니 이미 임자가 있는 몸이었다. 그녀가 프랑스대혁명의 소용돌이 속에서 단두대의 이슬로 사라지는 비운의 왕비가 되리라고는 그 자리에 있던 누구도 예상치 못했다.▶그림 8

모차르트와 난네를의 연주가 만족스러웠던 마리아 테레지아 여왕은 이튿날, 왕자와 공주가 어릴 때 입던 정장을 선물로 보냈다. 궁전에서 연주할 때 입으라는 배려였다. 황금 단추와 레이스로 장식된 라일락빛 재킷을 입은 일곱 살 모차르트의 초상화가 남아 있다. 옆구리에 칼을 차고 코트 안에 손을 꽂고 있는 꼬마 모차르트가 의젓하다. 훗날 멋진 옷에 대한 모차르트의 집착은 이 옷에서 비롯된 게 아닐까? 자줏빛 꽃무늬 옷을 입은 열두 살 난네를도 우아한 모습이다.▶그림 9, 10

빈 고위 귀족들은 앞다투어 모차르트 가족을 초청했다. 하루에 대여섯 차례 연주회를 열기도 했다. 진지한 음악회라기보다는 신기한 서커스나 깜짝쇼에 가까운 자리였다. 10월 15일 열린 파티에는 50년 동안 일기를 써서 당시 빈 문화계의 모습을 후세에 전한 친첸도르프Zinzendorf, 1739~1813 백작도 참석했다. 백작은 이날 연주회의 풍경 역시 "잘츠부르크에서 온 어린이와 그의 누나가 하프시코드를 연주했는데 작은 꼬마의 연주는 놀라웠다. 그는 총기 가득하고 생명력이 넘쳤으며 매력적이었다. 연주를 마친 소년에게 구데누스Gudenus 양이 뽀뽀를 하자 소년은 손으로 얼굴을 쓱 문질렀다"라고 기록했다.

훗날 오스트리아 수상이 되는 벤첼 안톤 폰 카우니츠Wenzel Anton von Kaunitz, 1711~1794 공작 같은 거물급 정치인도 초청 대열에 합류했다. 프랑스 대사는 모차르트 가족을 관저에 초청해 "베르사유를 방문해서 연주해 달라"고 청했다. 19일에는 빈 황실 총무가 "빈에 머물면서 더 많이 연주해 달라"며 100두카트를 주고 갔다. 레오폴트는 "이 돈으로 마

차를 사서 아이들이 편하게 여행하게 해주고 싶다"고 썼다.[15]

21일에는 쇤부른 궁전에서 한 번 더 연주회가 열렸다. 그런데 그날 저녁부터 모차르트가 앓기 시작했다. 몸에 붉은 반점이 생기고, 등에 통증이 왔으며, 열도 났다. 예정된 연주회는 모두 취소했고 새 일정도 잡지 않았다. 다행히 10월 31일 무렵부터 모차르트는 점차 건강을 회복했다. 레오폴트는 잘츠부르크의 하게나우어에게 "모차르트의 쾌유에 감사하는 미사를 여섯 번 열어달라"고 부탁했다.[16]

헝가리 귀족들도 모차르트 가족을 당시 헝가리 수도였던 프레스부르크*에 초대했다. 12월 11일부터 24일까지 헝가리 지역에 머무를 때 어떤 일이 있었는지는 알 수 없다. 빈에 돌아온 다음날인 12월 25일, 콜랄토 백작의 궁전에서 고별 연주회가 열렸다. 이 자리에서 콜랄토 백작은 어린 천재를 찬양하며 그가 오래 살기를 기원하는 푸펜도르프 Puffendorf의 시를 낭송했다.

사랑스런 이 어린이, 비록 덩치는 작아도
그 위대한 솜씨가 우리를 기쁘게 했다네.
그대의 아름다운 음악에 그림자가 드리우지 않기를,
그대의 예술이 완벽한 거장의 경지에 이르기를,
그대의 작은 몸에 담긴 음악 혼이 영원하기를,
뤼벡의 저 가엾은 아이**처럼 너무 일찍 떠나버리지 않기를.[17]

● 지금의 브라티슬라바Bratislava.

●● '뤼벡Lübeck의 아이'는 여섯 살 나이에 대여섯 개의 외국어를 구사한 천재 어린이로 빈에서 화제가 되었으나 바로 그 무렵 세상을 떠났다.

모차르트가 심한 치통을 호소하는 바람에 출발 날짜는 12월 31일로 미뤄졌다. 잘츠부르크에 돌아온 것은 이듬해 1월 5일이었다. 난방 시설도 없던 시절, 비포장도로를 일주일이나 달려야 하는 여행은 어린이로서는 무척 힘이 들었을 것이다. 모차르트는 마차 안에서 내내 끙끙 앓았다. 온몸에 열이 나고, 발과 다리에도 통증을 느꼈다. 집에 돌아와서도 닷새 동안 침대에만 누워 있었다. 레오폴트는 아들의 병이 티푸스가 아닐까 염려했다. 모차르트에게 쇤부른 궁전을 안내해 준 요한나 공주가 티푸스로 죽었기 때문이다. 하지만, 이때 모차르트가 앓았던 병이 연쇄상구균감염에 의한 류머티즘열rheumatic fever이라고 진단하는 의사도 있다. 이 말이 맞다면 모차르트의 직접 사인으로 지목되는 이 병의 증세가 여섯 살 때 처음 나타난 셈이다. 모차르트는 평생 밀물과 썰물처럼 들고 나는 병치레에 시달려야 했다.

다행히 모차르트는 건강을 회복했다. 레오폴트는 언젠가 온 세상이 모차르트의 재능을 인정할 거라고 자신했다. 1763년 2월 28일, 슈라텐바흐 대주교는 레오폴트를 궁정 부악장으로 승진시켰다. 전임 악장 요한 에른스트 에벌린Johann Ernst Eberlin, 1702~1762이 사망하자 부악장 주세페 롤리Giuseppe Lolli, 1701~1778가 자리를 이어받았고, 공석이 된 부악장 자리를 레오폴트가 맡게 된 것이다. 이런 승진에는 모차르트 가족이 잘츠부르크를 떠나지 못하게 붙잡아두려는 의도도 있었다. 그날, 모차르트와 난네를은 레지덴츠 대연회장에서 슈라텐바흐 대주교의 생일 축하 연주를 했다. 잘츠부르크 언론은 "놀랍게도 신임 부악장의 일곱 살 아들과 열 살(실제로는 만 열한 살 반) 딸이 등장하여 하프시코드를 연주했다. 아들은 누구도 상상하지 못한 빼어난 실력으로 바이올린을 연주했다"라고 보도했다.

이제 레오폴트는 '그랜드 투어' 준비를 서둘렀다. 제국의 수도 빈 황실에서 인정받았으니 파리, 런던을 포함한 유럽 주요 도시를 순회하며 아들의 재능을 알릴 차례였다. 어리면 어릴수록 세상의 이목을 끌 수 있으니 이왕이면 빨리 출발해야 했다.

이 여행이 아들에게 최상의 교육이라는 확신도 있었다. 머리가 말랑말랑할 때 유럽 곳곳에서 뛰어난 음악가들을 만나 직접 배우면 평생 자산이 되지 않겠는가. 이 여행이 돈이 될지는 미지수였다. 여러 도시의 군주와 귀족들에게 갈채를 받으며 돈을 벌 가능성도 있지만, 만만치 않은 마차 비용과 숙식비 때문에 자칫 손해를 보고 빚더미에 앉을지도 모르는 일이었다. 레오폴트는 여행의 기초 자금으로 연봉 두 배에 해당하는 기금을 조성했다. 하게나우어를 비롯해 잘츠부르크의 여러 사업가들도 참여했다. 여행을 후원할 겸 잘하면 일정한 수익도 기대할 수 있는 투자였다. 5월 19일에는 아우크스부르크의《인텔리겐츠 체틀Intelligenz-Zettel》이란 신문에 남매에 관한 이야기가 실렸다. "잘츠부르크의 두 아이가 매우 난이도 높은 소나타와 협주곡을 최고의 정확성으로, 뛰어난 취향을 뽐내며 연주한다. 특히 여섯 살 소년은 자신의 머리에서 흘러나온 선율을 자유자재로, 최신 유행에 맞게, 멋진 아이디어를 담아서 연주한다. 그는 초견(처음 보는 악보를 준비 없이 바로 연주하는 것)으로 반주하고, 건반을 천으로 덮은 채 연주하며, 어떤 음정이든 척척 알아맞힌다."[18] 레오폴트가 '그랜드 투어'를 홍보하려고 보도자료를 보냈을 것이다.

여행 준비는 엄청났다. 온 가족이 장기간 떠나야 했으므로 이삿짐 수준의 짐을 꾸려야 했다. 마차와 숙소를 예약하고, 뮌헨과 아우크스부르크의 지인들에게 음악회 준비를 부탁하고, 군주와 귀족들에게 보

일 소개서와 추천장도 확보했다. 아이들은 물론 레오폴트도 영어와 프랑스어 회화를 공부했다. 도로 사정이 열악하던 그 당시 여행은 무척 고된 일이었다. 어디서 불쑥 강도가 나타날지 몰라서 레오폴트는 호신용 피스톨로 무장했다. 용기를 내야 했고, "하느님이 지켜주신다"는 믿음도 필요했다. 레오폴트가 슈라텐바흐 대주교에게 여행 허가를 요청하자 대주교는 흔쾌히 유급 휴가를 허락했다.

마흔넷, 인생의 절정을 지나고 있던 레오폴트는 음악가로서의 자기 경력을 뒤로 제쳐놓고 아들에게 모든 것을 걸었다. "카이사르냐, 죽음이냐! Aut Caesar, aut nihil!" 그가 즐겨 인용한 고대 로마의 모토였다. 주사위는 던져졌고, 모차르트 가족은 루비콘강을 건넜다. 1763년 6월 9일, 3년 5개월에 걸친 '그랜드 투어'의 막이 올랐다.

Wolfgang Amadeus Mozart

02

그랜드 투어,
"카이사르냐, 죽음이냐!"

모차르트를 바라보던 현미경을 잠시 내려놓고 망원경으로 그 시대의 지구별을 살펴보자. 모차르트의 짧은 생애 동안 유럽은 7년전쟁, 바이에른계승전쟁, 터키전쟁을 겪었다. 이 기간은 혁명의 시대이기도 했다. 대서양 너머 미국이 독립을 선포했고, 그 여파로 프랑스대혁명이 일어났다. 전쟁과 혁명의 격류는 모차르트의 삶에도 커다란 여파를 남겼다.

7년전쟁은 1756년, 모차르트가 태어난 바로 그해에 일어났다. 윈스턴 처칠은 이 전쟁을 '최초의 세계대전'이라 불렀다. 영국과 프랑스는 유럽, 북아메리카, 서아프리카, 인도, 필리핀 등 지구 전체에서 충돌했다. 1756년 5월, 두 나라는 북아메리카에서 본격적으로 맞붙었다. 미국 원주민들은 양측 군대에 나뉘어 소속된 채 각기 정찰과 연락 업무를 수행했다. 미국 사람들은 이 전쟁을 '프렌치인디언전쟁'이라고 부른다. 영화로도 나온 제임스 쿠퍼의 소설《모히칸족의 최후》는 이 '프렌치인디언전쟁'을 배경으로 한다.

유럽에서는 프로이센과 오스트리아가 격돌했다. 오스트리아 마리아 테레지아는 프로이센이 강점한 폴란드 접경 경제 요충지 슐레지엔을 되찾는 게 숙원이었다. 그런데 1756년 8월 프로이센의 프리트리히 2세

1712~1786가 한 술 더 떠 작센 지방을 침공하자 전쟁이 터진 것이다. 프로이센은 영국과 동맹을 맺었고, 오스트리아는 앙숙 프랑스와 '베르사유조약'을 체결하며 '외교혁명'으로 맞섰다. 오스트리아 공주 마리아 안토니아는 이 동맹을 위해 프랑스 왕자 루이 오귀스트와 결혼하기로 약속했다. 훗날 프랑스혁명으로 단두대의 제물이 될 마지막 왕 루이 16세와 왕비 마리 앙투아네트가 바로 그들이다.

프로이센은 신흥 군사 강국이었다. 조세 수익의 80%를 군사비로 지출했기에 '군대가 강한 나라'가 아니라 '정부를 갖고 있는 군대'로 불렸다. 전쟁 초반 기세 좋게 오스트리아를 밀어붙인 프로이센은 스웨덴과 러시아가 수도 베를린을 협공하자 수세에 몰린다. 프리트리히 2세는 "세 여자와 싸운다"는 비아냥을 들었다. 오스트리아의 마리아 테레지아, 프랑스의 퐁파두르 부인, 러시아의 엘리자베타 등 세 여성 권력자와 맞섰기 때문이다. 프로이센군은 군기가 엄했던 것 같다. 7년전쟁을 배경으로 한 스탠리 큐브릭 감독의 영화 〈배리 린든〉에는 프로이센 병영을 묘사한 장면이 나오는데, 사소한 잘못을 저지른 병사를 채찍으로 때리기도 한다.• 이 전쟁은 군인과 민간인을 포함, 100만 명에 달하는 사망자를 낸 채 교착 상태에 빠져서 1763년 2월 마무리되었다. 오스트리아와 프로이센은 상처를 입은 채 간신히 현상 유지에 그쳤지만, 영국은 북아메리카, 서아프리카, 인도에서 승리하여 '해가 지지 않는 나라'라는 타이틀을 갖게 됐다.

모차르트 가족이 '그랜드 투어'를 시작한 게 7년전쟁이 끝난 직후

• 영화의 주인공 배리 린든이 공을 세워 상을 탈 때는 모차르트 오페라 〈이도메네오〉 K.366 2막의 매혹적인 행진곡이 흐른다.

라는 사실은 의미심장하다. 유럽 주요 왕실을 순회하며 전쟁의 상처를 위로해 주는 '평화의 사절'처럼 보이기 때문이다. 마리아 테레지아 여왕이 프랑스나 영국 왕실에 전할 정치적 메시지를 이들에게 맡겼을 리는 없다. 전쟁이 끝났으니 비교적 안전하게 여행할 수 있게 됐을 뿐이다. 아무튼, 유럽의 군주들은 전쟁 때의 입장과 관계없이 모차르트 가족을 환영해 주었고, 그들의 음악에서 위안과 즐거움을 맛보았다.

가족 벤처사업

하인 겸 마부로 고용한 제바스찬 빈터를 포함해 온 가족이 파리까지 갔으니 일행은 모두 다섯이었다. 소득에 따라 마차의 수준은 천차만별이어서 돈이 많으면 전용마차를 타고 안락하게 다닐 수 있었다. 우편마차의 빈 공간에 끼어 앉아서 가는 게 제일 빨랐지만, 딱딱한 의자 때문에 엉덩이가 아픈 걸 감수해야 했다. 바퀴는 둘 또는 넷이었고, 경유하는 도시에서 말을 바꿀 수 있었다. 모차르트 가족은 그랜드 투어를 마치고 돌아올 때 파리에서 마차를 구입했지만, 그전에는 임대해서 타고 다녔다. 마차는 자꾸 고장이 났고, 냉난방이 될 리 없으니 겨울의 추위와 여름의 더위를 그대로 견뎌야 했다.

1763년 6월 9일, 여행 첫날부터 험난했다. 모차르트는 목감기에 걸린 상태였다. 뮌헨 근처 바서부르크에서는 마차 바퀴가 부러져버렸다. 레오폴트가 재빨리 바퀴를 교체했지만 사이즈가 맞지 않아 심하게 덜컹거렸다. 레오폴트와 빈터는 두 시간을 걸어 바퀴에 맞는 철제 후프를 구해 오느라 하루를 지체해야 했다. 마차를 고치는 동안 레오폴

트는 모차르트를 성당에 데리고 가서 오르간을 연주시켰다. 모차르트 는 선 채로 페달로만 연주했는데, 오랜 연습으로 숙달된 사람처럼 멋 지게 해냈다.

레오폴트는 하게나우어에게 보낸 36통의 편지에서 그랜드 투어의 이모저모를 상세히 묘사했다. 가족의 재정과 건강 상태, 여행 중 만난 사람들, 도시의 풍경과 관습, 고기와 버터 등 식품 가격까지 세세히 전 했다. 성당에 성수반이 없다, 여관에 십자가가 걸려 있지 않다, 금식일 에 고기를 먹는다 등 종교적 기강이 해이해진 모습을 깐깐하게 지적하 기도 했다. 그는 "여행 기간 내내 귀족이나 기사처럼 품위 있게 차리고 다녔고, 괜찮은 부류의 사람들하고만 어울렸다"고 강조했다. 외국 사 람들에게 좋은 인상을 주고, 잘츠부르크의 명예를 지키기 위해 노력했 다는 뜻이다. 레오폴트는 7년전쟁을 직접 언급하지는 않았지만 보름스 Worms, 하이델베르크, 됭케르크에서 전쟁으로 폐허가 된 건물과 무너진 요새를 묘사했다. 아헨 근처에서는 전쟁 때 사용한 이동식 야전병원을 보았고,[1] 루트비크스부르크의 거리에 많은 병력이 모여 있는 광경을 흥미롭게 구경했다. "도시엔 담장 대신 병사들이 벽을 치고 있어요. 길 에 침을 뱉으면 장교의 주머니나 병사의 탄창 박스에 떨어지겠더군요. 어딜 가나 무기, 드럼, 전쟁 물자밖에 없어요. 월급이 40굴덴이라는 어 느 상사는 완전 무장을 하고 각반까지 찬 채 서 있는데, 어찌나 야단스 러운 복장을 했는지 제대로 걷지도 못할 것처럼 보였어요."[2] 헤이그에 서는 "전쟁 여파로 금융 위기가 일어났는지" 물어보기도 했다.[3]

레오폴트의 편지는 집주인 하게나우어는 물론 관심 있는 잘츠부 르크 사람들 모두를 위한 것이었다. 그들은 모차르트 가족의 성공을 기원하며 소식을 기다렸다. 일정한 수익을 기대하며 여행비를 투자한

사람도 있으니 그랜드 투어는 일종의 '가족 벤처사업'이었다. 여행 중 연주회를 열어 최대한 수익을 내는 게 목표였다. 레오폴트는 훗날 모차르트에게 여행을 하면서 어떻게 콘서트를 기획하고 필요한 사람을 찾아 도움을 청하는지 세세한 노하우를 설명하기도 했다. 그랜드 투어 때 자신이 활용한 방법을 알려준 것이다.

"숙소에 도착하면 먼저 그 지역 악장이나 음악 감독을 알려달라고 하렴. 그 도시에서 제일 잘나가는 음악가에게 데려가 달라고 해도 좋아. 아니면 한번 와달라고 해서 일단 의논을 하려무나. 연주회 비용이 얼마나 들지, 쓸 만한 악기를 적당한 가격에 구할 수 있는지, 오케스트라를 끌어모으는 게 가능한지, 이 지역 음악 애호가는 몇 명이나 되는지, 음악을 사랑해서든 여타 이유에서든 연주회 준비에 힘을 보탤 사람이 있는지 알아봐야 해. 이렇게 도시 실정을 파악해야 여기서 일을 벌일지, 빨리 통과해 버릴지 판단할 수 있으니까. 이런 일은 짐을 풀지 않은 채 여행복 차림으로 하는 게 좋아. 값비싼 반지 같은 장신구를 착용하는 것도 효과적이지. 근처에 악기가 있으면 연주를 청할지도 모르니 언제든 준비가 돼 있어야 해."[4]

뮌헨−아우크스부르크−만하임

1763년 6월 12일, 뮌헨에 도착하자마자 바이에른 선제후 막시밀리안 3세의 궁전에서 연주할 수 있었으니 운이 좋았다. 연주는 저녁 8시부터 밤 11시까지 이어졌고, 선제후는 모차르트 남매에게 사례로 100굴덴을 즉시 지급했다. 일정이 늘 이렇게 순조로웠던 것은 아니다. 연주회

날짜, 사례금 액수와 지급 시기까지 귀족들이 일방적으로 결정했다. 바이에른의 클레멘스 아우구스트Clemens August, 1700~1761 공작은 사례 지급을 며칠씩 지체해서 속을 끓였다. 레오폴트는 하게나우어에게 이렇게 썼다. "여기서 언제 떠나게 될지가 문제입니다. 선물을 받을 때까지 무한정 기다리게 하는 매력적인(고약하다는 뜻) 풍습이 있는 곳이니까요."[5] 공작은 결국 75굴덴을 주었다.

아우크스부르크는 레오폴트의 고향이기도 했다. 이곳에서는 6월 22일에서 7월 6일까지 2주일 동안 머물렀다. 레오폴트의 어머니(모차르트의 친할머니)와 동생(모차르트의 작은아버지)도 그곳에 살고 있었다. 일행은 호텔에 머물렀고 모차르트는 사촌누이 마리아 안나 테클라Maria Anna Thekla(애칭 베슬레Bäsle, 1758~1841)를 만나 함께 놀았다. 모차르트는 일곱 살, 베슬레는 다섯 살이었다. 두 사람은 14년 후 이곳에서 다시 만나 친한 사이가 된다. 모차르트 가족은 유명한 피아노 제작자 요한

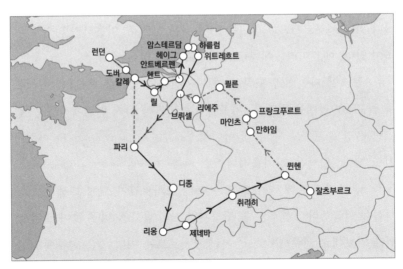

모차르트의 '그랜드 투어'(1763~1767) 경로

안드레아스 슈타인Johann Andreas Stein, 1728~1792의 공방을 방문하여 작은 클라비코드를 구입하기도 했다. 이 악기는 음량이 작아서 연주회에서 쓰는 건 곤란했지만, 여행할 때 들고 다니며 작곡하기에 편리한 사이즈였다. 아우크스부르크에서는 세 차례 연주회를 열었다.

레오폴트는 틈날 때마다 여행을 교육에 활용했다. 만하임에서는 오페라하우스, 미술관, 도서관, 박물관을 둘러보았다. 보름스, 오펜하임을 거쳐 마인츠로 이동한 뒤에는 넓게 펼쳐진 들판과 마을, 정원, 포도밭을 거닐었고 라인강 강변에서 아름다운 풍경을 즐겼다. 7월 19일 하이델베르크성에서는 22만 1,776리터의 와인을 저장할 수 있는 거대한 나무통을 보았다.

난네를은 짧은 메모 형식으로 된 '여행 일기'를 썼다. "님펜부르크에서는 아름다운 성 네 곳을 방문했다. 아말리엔부르크는 그중에서도 가장 아름다운 성이다. 세련된 침대와 선제후비가 직접 요리한다는 주방을 보았다. 바덴부르크는 아주 큰 성으로 욕실이 대리석으로 되어 있다. 바고텐부르크Bagotenburg는 아주 작은 성으로, 마욜리카 타일로 된 벽이 있다. 에르미타쥬에는 조개껍질로 된 성당이 있다."[6]

8월 3일 마인츠에 도착한 가족은 귀족들 앞에서 세 차례 콘서트를 열고 200굴덴을 벌었다. 이곳에서는 가족과 함께 런던에서 오는 길이던 유명 소프라노 안나 데 아미치스Anna de Amicis, 1733~1816와 마주치기도 했다. 일행은 바이올리니스트 카를 미하엘 에서Karl Michael Esser, 1737~1795도 만났는데, 레오폴트는 훗날 모차르트가 그에 대해 평가한 사실을 언급했다. "연주는 참 잘하지만 장식 음표를 너무 많이 붙여요. 원래 악보대로 연주해야죠."[7] 어린 모차르트는 이미 좋은 연주에 대한 나름의 주관이 있었다.

소년 괴테와의 만남

1763년 8월 10일, 일행은 마인츠에 짐을 둔 채 배를 타고 프랑크 푸르트에 갔다. 이곳에서 다섯 차례 연주회를 열었는데 마지막 연주회를 홍보하는 글이 남아 있다. "8월 30일 화요일 저녁 6시, 립프라우엔 베르크Liebfrauenberg의 샤르프홀Scharf Hall에서 열두 살 소녀와 일곱 살 소년이 하프시코드를 연주합니다. 소년은 위대한 거장이 작곡한 매우 어려운 작품과 바이올린 협주곡을 들려드립니다. 그는 건반 앞에 앉아 심포니를 반주하고, 피아노 건반을 천으로 가린 채 완벽하게 연주합니다. 소년은 멀리서 어떤 소리를 들려주면 음정을 정확하게 알아맞힙니다. 어떤 악기든, 종소리나 유리잔 소리든, 시계 소리든, 한 음이든 여러 음이든 들려주는 즉시 척척 알아냅니다. 마지막으로, 그는 어떤 주제를 주어도 피아노든 오르간이든 자기 머리에서 흘러나오는 악상으로 즉흥연주를 해 보입니다. 아무리 어려운 요구를 해도 못하는 게 없습니다."[8]

18일에 열린 첫 연주회에는 열네 살 소년 괴테가 참석했다. 그는 무려 67년이 지난 1830년 2월 3일에도 이날 연주회를 생생히 기억했다. "나는 일곱 살 소년 모차르트를 본 적이 있네. 그가 연주 여행을 다닐 때였지. 머리를 곱슬곱슬 땋아 내리고 칼을 차고 있던 모습이 지금도 눈에 선하군."[9] 괴테는 '음악 천재'라는 현상은 기적과 같다고 말했다. "음악의 재능은 아주 이른 나이에 나타날 수 있네. 다른 예술보다 천부적이고 내면적인 그 재능은 외부의 자양분이나 특별한 인생 경험을 필요로 하지 않는 것 같아. 모차르트 같은 인물의 출현은 언제까지나 설명할 수 없는 기적으로 남을 거라고 생각하네."[10] 괴테는 모차르

트를 라파엘로1483~1520나 셰익스피어1564~1616와 같은 반열의 천재로 여겼고,* 자신의 《파우스트》에 음악을 붙일 수 있는 사람은 모차르트 뿐이었다며 그의 때 이른 죽음을 애석해했다.**11**

"잘츠부르크 친구들이 보고 싶어요"

모차르트는 쾌활하게 여행을 즐겼지만, 어쩔 수 없는 어린이였다. 집을 떠난 지 두 달 남짓 지났을 때 레오폴트는 편지에 썼다. "하루는 아침에 볼프강이 일어나서 울었어요. 왜 그러냐 물었더니 잘츠부르크 친구들이 보고 싶다더군요. 그런데 아이들 이름이 아니라 어른들 이름을 대는 거예요. 하게나우어 씨는 물론, 궁정 악단의 음악가들 이름을 열거했어요."**12**

모차르트는 자신을 귀여워해 준 잘츠부르크 궁정 악단 아저씨들이 그리웠다. 그는 마차를 타고 이동할 때는 어린이의 왕국을 상상하며 놀았고 그 나라를 '참된 왕국Königreich Rück'이라고 불렀다. 모차르트는 이 나라의 왕이 되어 어린이를 행복하게 해줄 일만 생각했다. 모차르트는 하인 빈터에게 도시, 장터, 마을의 이름을 지어서 불러주었고,

* 이런 괴테가 멘델스존(1809~1847)의 스승이었던 카를 프리트리히 첼터Carl Friedrich Zelter (1758~1832)와 나눈 대화는 다소 의아하게 들린다. 첼터가 "선생님은 프랑크푸르트에서 일곱 살 된 모차르트의 연주를 들으셨지요?"라고 묻자 괴테는 대답했다. "그랬지. 하지만 멘델스존의 음악이 교양 있는 어른의 대화라면, 모차르트의 음악은 어린애의 허짤배기소리에 불과해." 마치 모차르트를 멘델스존과 비교하며 폄훼한 것처럼 들린다. 그러나 모차르트와 멘델스존의 시대엔 50년이 넘는 시간 간격이 있고, 이 두 사람이 자랄 때 듣고 배운 음악이 엄청나게 달랐다는 점을 감안해야 한다. 모든 음악가는 시대의 산물이기 때문에, 다른 시대를 살았던 두 천재를 나란히 비교하는 건 불가능하다.

빈터는 그가 시키는 대로 왕국의 지도를 그려주었다.

누나는 어땠을까? 레오폴트에 따르면 난네를은 "유럽에서 가장 뛰어난 연주자 중 하나"로, 가족 음악회에서 늘 중요한 역할을 했다. 하지만 아무래도 동생만큼 주목받지는 못했다. 다섯 살 아래 동생은 "놀랍다"고 평가받으며 떠들썩하게 센세이션을 일으켰지만 난네를은 "아주 잘한다"고 칭찬받는 정도였다. 열두 살, 사춘기에 막 접어든 민감한 소녀는 동생과 비교하는 수군거림에 스트레스를 받은 게 분명하다. 레오폴트는 8월 20일 자 편지에 이렇게 썼다. "난네를은 이제 동생과 비교하는 말에 상처받지 않아요. 난네를도 너무 잘한답니다. 사람들은 모두 난네를 얘기를 하며 찬탄하지요."

어머니 안나 마리아는? 레오폴트의 편지에 그녀는 한 번도 등장하지 않는다. 그녀는 조용히 남편과 두 아이를 돌보며 여행에 동참했다. 고향에서 늘 했듯이 식사와 옷가지를 챙겼을 것이다. 아팠다는 기록이 없으니 안나 마리아는 고된 여행 중에도 건강을 유지한 것으로 보인다.

9월 중순, 모차르트 가족은 요트를 타고 라인강을 따라 코플렌츠에 갔다. 끔찍한 폭풍우가 몰아쳐서 일행은 인근 마을에 배를 대고 날이 갤 때까지 기다려야 했다. 모차르트는 차가운 비바람에 흠뻑 젖는 바람에 목감기가 도졌다.

가족은 쾰른 대성당을 본 뒤 아헨에서 프로이센 왕의 누이동생 아말리에 공주를 위해 연주했다. 공주는 돈이 없었는지 모차르트 남매에게 뽀뽀만 하고 사례를 주지 않았다. 레오폴트는 "여관 종업원이나 우편배달부도 뽀뽀만 받고 일을 하진 않는다"고 투덜댔다. 아말리에 공주는 레오폴트에게 "파리 말고 베를린으로 가시지 그러냐"고 상냥하게 제안했지만, 레오폴트는 "쓸데없는 소리라서 편지에 옮길 가치도

그랜드 투어, "카이사르냐, 죽음이냐!" 61

없다"고 퉁명스레 썼다.[13]

1763년 10월 2일, 리에주에 도착했을 때 또 마차가 고장났다. 울퉁불퉁한 길 때문에 마차가 심하게 흔들려 앞바퀴의 철제 후프가 망가진 것이다. 가족은 수리를 맡긴 뒤 한 시골 식당에 들어가서 점심을 주문했다. 커다란 솥으로 끓인 고기, 당근, 감자가 나왔다. 음식을 먹으며 시간을 보내려는데 열린 문으로 돼지들이 들어오더니 꿀꿀거리며 식탁 사이를 누비고 다녔다. 레오폴트는 "돼지들이 손님을 반기는 사이에 수리가 끝났다"고 유머러스하게 썼다. 그는 "이 동네 사람들은 세상에서 제일 악의에 찬 괴상한 사람들"이라고 불평했다. 일행에게 불친절했던 모양이다.

예술의 중심지 파리에 도착하다

1763년 11월 18일 오후, 모차르트 가족은 드디어 파리에 도착했다. 인구 약 30만 명의 파리는 활기찬 문화예술의 중심지였다. 오페라하우스는 코믹오페라로 성황을 이뤘고, 콩세르 스피리튀엘은 1년 내내 음악회가 끊이지 않았다.* 귀족뿐 아니라 돈 있는 시민계층도 공연장을 찾았다. 피아노를 배우는 사람이 늘어나고, 악보 출판도 활발해졌다. 루이 15세는 호화로운 베르사유 궁전에서 부와 권력을 과시했다. 모차르트 가족은 이 멋진 궁전에서 연주하고 왕실의 인정을 받는 게 가

* 콩세르 스피리튀엘은 '성스러운 음악당'이란 뜻으로, 1년에 스물다섯 차례 정기 연주회를 열었다. 이벤트는 대체로 사순절이나 부활절에 집중됐지만 가톨릭 절기에 따라 크고 작은 음악회가 수시로 열렸다.

장 큰 목표였다. 그러나 가족이 파리에 도착한 다음날인 11월 19일, 루이 15세의 딸인 마리 테레즈 공주가 사망해서 추모 기간이 선포됐다. 당분간 궁정 연주를 할 수 없게 된 것이다. 파리의 귀족들도 초청 연주회 개최를 자제했다. 레오폴트는 콩티 공작, 마자랭 공작 부인, 프리트리히 멜히오르 폰 그림Friedrich Melchior von Grimm, 1723~1807 남작 등 파리의 유력 인사들을 만나 추천장을 보여주며 베르사유 궁전에서 연주할 기회를 엿보았다.

그림 남작은 이후 모차르트의 삶에서 중요한 역할을 하는 사람이다. 루소1712~1778, 볼테르1694~1778 등 계몽사상가들의 친구였던 그는 자신이 필진으로 참여하는 파리의 잡지에 모차르트를 소개했다. "이 어린이는 연주를 잘할 뿐 아니라 한 시간이 넘게 즉흥연주를 이어간다. 그의 연주는 매력적 아이디어가 끝없이 펼쳐지며 찬란한 천재성으로 빛난다. 어떤 대가도 이토록 자유자재로 화음과 선율을 구사하지는 못할 것이다. 처음 듣는 아리아를 제대로 반주할 뿐 아니라, 서너 가지 스타일로 변화를 주면서 반주를 이어간다."[14] 레오폴트는 그림 남작을 "최고의 친구"라 부르면서 "모든 것이 그의 덕분"이라고 찬양했다.[15]

프랑스 음악에 대한 부정적 평가

1764년 첫날, 모차르트 가족은 베르사유 궁전에서 열린 새해 축하 연회에 참석했다. 권위주의적인 프랑스 왕실은 빈 궁전과 달리 의전이 복잡하고 까다로웠다. 레오폴트는 하게나우어 부인에게 이렇게 전했다. "왕이나 왕실 사람이 지나갈 때는 부동자세로 서 있어야 하는데 모

차르트는 숙소든 공공장소든 왕의 딸들과 마주치면 손에 키스를 했어요. 공주들도 모차르트에게 뽀뽀 세례를 퍼부었죠. 이 이례적 광경을 목격한 파리 사람들이 얼마나 놀랐을까요?"[16]

파티에서 모차르트는 마리 왕비 곁에 앉아 대화하면서 손에 키스를 했다. 폴란드 태생으로 독일어에 능숙한 왕비는 모차르트의 말을 왕에게 통역해 주고, 맛있는 음식을 덜어주기도 했다. 난네를과 어머니는 왕의 맞은편 자리에 앉아서 식사했다. 루이 15세는 레오폴트에게 50루이금화와 황금으로 만든 담배 케이스를 주었다.

루이 15세의 합법적 정부情婦이자 실권자 퐁파두르 부인은 멀리 떨어진 곳에 앉아 있었다. 난네를은 퐁파두르 부인을 만난 얘기를 전했다. 퐁파두르 부인이 모차르트를 테이블에 세우자 아이는 부인에게 뽀뽀를 하려고 했다. 부인은 거절했고 당황한 모차르트는 이렇게 물었다. "이분은 누구신데 제게 뽀뽀를 안 하시죠? 오스트리아 황후도 제게 뽀뽀하셨는데…."[17] 레오폴트는 "퐁파두르 부인은 여전히 멋지고 큰 키에 균형 잡힌 몸매를 자랑한다. 그녀는 오스트리아 황후처럼 눈빛에 위엄이 있고, 매우 지적인 여성으로 보였다"고 썼다.[18] 건강이 좋지 못했던 퐁파두르 부인은 얼마 뒤 1764년 4월, 마흔두 살의 나이에 세상을 떠났다.

프랑스 음악은 레오폴트의 취향에 거슬렀다. "이곳의 음악을 이것저것 들어봤는데, 합창은 그럭저럭 괜찮고 뛰어난 대목도 있지만 성악가들의 노래는 공허하고 딱딱했어요. 비참한 수준이었죠. 한마디로 '프랑스적'이었어요." 그는 경멸하듯 덧붙였다. "이곳에선 이탈리아 음악과 프랑스 음악이 죽자사자 다투지만, 프랑스 음악은 다 합쳐봐야 동전 한 푼 가치도 없어요."*

그는 프랑스 문화가 다 싫다는 듯 프랑스 여자들의 꾸밈새까지 헐뜯었다. "프랑스 여자들은 인형처럼 부자연스럽게 화장을 하고 다녀요. 원래 아름다운 여자라도 그렇게 꾸미면 우리 정직한 독일 사람들의 눈으로는 참고 봐주기 힘들 정도지요."[19] 모차르트도 아버지의 프랑스 혐오를 물려받았다. 1778년, 스물두 살 모차르트는 일자리를 찾아 프랑스를 여행하면서 아버지보다 더 심하게 프랑스 음악을 폄훼했다. 그는 "음악에 관한 한 파리는 짐승만 득실거리는 곳"이라고 했다.

1764년 1월 27일, 모차르트는 파리에서 여덟 살 생일을 맞았다. 그는 2월 중순부터 편도선염으로 고열에 시달렸다. 걱정이 말이 아니었던 레오폴트는 2월 22일 잘츠부르크에 보낸 편지에서 아이들 건강을 기원하는 미사를 네 번 올려달라고 부탁했다. 모차르트는 독일 의사가 처방한 약을 먹고 가까스로 기력을 회복했다.

모차르트는 바이올린과 클라브생을 위한 소나타 네 곡을 파리에서 출판했다. 앞의 두 곡 Op.1은 루이 15세의 둘째 딸 빅투아르 드 프랑스 공주에게, 뒤의 두 곡 Op.2는 테세 백작 부인에게 헌정했다. 이 무렵 파리에서는 바이올린과 클라브생이 함께 연주하는 이중주가 가장 인기 있었는데, 이러한 파리 취향에 맞춰서 쓴 소나타였다. 클라브생이 선율을 이끌고 바이올린이 악센트를 넣는 방식으로 연주했으며, 대체로 여성이 클라브생, 남성이 바이올린을 맡았다.

모차르트 가족의 파리 여행을 배경으로 한 영화 〈나넬 모차르트〉(2011)에도 바이올린과 클라브생을 위한 이중주가 여러 번 나온다. 영

• 프랑스 비극 오페라와 이탈리아 코믹오페라의 우열을 논한 '부퐁 논쟁'이 1752년 파리를 달군 적이 있는데 레오폴트와 모차르트는 이탈리아 오페라 쪽에 더 친근감을 느낀 것으로 보인다.

화가 묘사한 난네를과 프랑스 왕자의 사랑은 물론 픽션이다. 모차르트 가족은 파리를 떠나기 직전인 4월 9일 한 번 더 연주회를 열었는데, 이 고별 연주회 장면을 화가 카르몽텔Carmontelle, 1717~1806이 화폭에 담았다.▶그림 11

'세계의 수도' 런던

모차르트 가족은 바다를 처음 보았다. 1764년 4월 19일, 그들은 도버해협을 건너 런던으로 가고 있었다. 5루이금화를 주고 임대한 14인승 보트였다. 무거운 짐과 귀중품은 파리의 지인에게 맡겨놓고 단출하게 짐을 꾸렸다. 바닷길은 험했다. 난네를은 경이에 차서 바다의 썰물과 밀물 풍경을 일기에 써넣었다. 가족은 모두 뱃멀미를 했고, 갑판에 나란히 서서 바다를 향해 토했다. 레오폴트는 "구토제 값은 들지 않았다"고 익살스레 썼다.[20] 도버에 도착한 가족이 작은 배에 옮겨 타고 선착장에 도착하자 30~40명의 짐꾼들이 한꺼번에 달려들어 낯선 언어로 외쳐댔다. "Your most obedient servant! 당신의 충실한 종!" 가족은 4월 23일, 드디어 '세계의 수도' 런던에 도착했다.

당시 런던은 인구 100만 명으로 세계에서 가장 크고 부유한 도시였다. 얼마 전 헨델이 이탈리아 오페라를 꽃피우고, 존 게이John Gay, 1685~1732의 뮤지컬 〈거지 오페라〉가 선풍을 일으킨 게 바로 이 도시였다. 헨델의 친구 요한 마테손Johann Mattheson, 1681~1764은 "음악으로 성공하려는 사람은 런던으로 가야 한다"고 말한 바 있다. 런던은 공업과 무역의 발전으로 두터운 중산층이 형성돼 있었다. 프랑스와 달리 중앙

정부의 규제와 간섭이 적어서 분위기도 자유로웠다. 레오폴트는 런던 중심가 복스홀 지역의 장관에 감탄사를 연발했다. "여긴 엘리시움(낙원)의 들판 같아요. 밤이 낮으로 바뀐 것 같아요. 아름다운 유리갓을 두른 1,000여 개의 등불이 거리를 밝히고 있어요. 색색 조명이 비추는 피라미드와 반원 모양의 건물에서는 오르간, 트럼펫, 드럼을 비롯한 여러 악기를 연주합니다. 귀족과 평민 가리지 않고 1실링을 내고 입장한 몇천 명의 사람들이 행복하게 어우러집니다. 음악을 들으려면 물론 돈을 더 내야 하죠."[21]

그는 영국산 쇠고기가 세계 최고라고 예찬했고, 차를 끓일 때 사용하는 주전자가 멋지다고 감탄했다. 여성 패션, 건물 스타일, 거리를 달리는 말들의 세련된 모습을 예찬했고, 심지어 옥스퍼드 대학생들이 공부할 시간을 빼앗기지 않으려고 머리를 아주 짧게 깎는다는 점까지 칭찬했다. 외국인을 놀리며 소리치는 거리의 꼬마들 얘기도 빠뜨리지 않았다. 런던 사람들은 모두 가장무도회 복장을 하고 있는 것처럼 재미있었다.

가족은 세인트 마틴즈 거리의 세실 코트에 있는 이발소 건물 2층에 여장을 풀었다. 파리의 성공으로 자신감을 얻은 레오폴트는 영국 음악계에 거침없이 도전하고자 했다. 모차르트의 음악은 1년 전 잘츠부르크를 떠날 때보다 월등히 성장했다. 하지만 그는 여전히 어린이였다. 하루에도 몇십 번씩 잘츠부르크 친구들 이름을 대며 집에 가자고 칭얼댔다. 그는 잘츠부르크에 돌아가서 어린이들과 함께 오페라를 공연하겠다는 생각에 사로잡혀 있었다.[22]

4월 27일 버킹엄 궁전에서 조지 3세와 샬로트 왕비가 모차르트 가

족을 맞아주었다. 런던 도착 후 사흘 만이었으니 무척 순조롭게 일이 풀린 셈이다. 모차르트는 요한 크리스티안 바흐1735~1782, 바겐자일, 아벨, 헨델 등의 작품을 초견으로 연주하고 갈채를 받았다. 이어서 오르간을 근사하게 연주했고 "하프시코드보다 오르간 연주가 더 멋지다"는 평을 들었다. 모차르트는 왕비가 아리아를 부르고 플루트를 연주할 때 유창하게 반주를 했다. 헨델 아리아의 베이스 파트 악보가 있었는데, 모차르트는 이 베이스 위에 아름다운 멜로디를 얹어서 즉흥연주를 했다. 사람들은 모차르트의 재능에 모두 입을 떡 벌렸다.

조지 3세가 모차르트를 친근하게 대한 것도 화제가 됐다. 레오폴트는 길거리에서 왕과 마주친 순간을 전했다. "왕께서 보여주신 가식 없고 우호적인 태도는 그가 대영제국의 왕이라는 사실조차 잊게 만들었어요. 궁정에서 우리는 정중하고 극진한 환대를 받았습니다. 일주일 뒤 제임스 궁전 앞을 걷는데, 마차에 탄 왕과 왕비 내외분이 우리를 알아보고 인사를 하셨어요. 지난번과 다른 옷을 입었는데도 말이죠. 놀랍게도 왕께서 친히 창문을 열고 반가운 표정으로 먼저 인사를 건네셨지요. 우리의 거장 볼프강은 고개를 끄덕이며 손을 흔들어 답했어요."[23]

조지 3세는 24기니*의 사례금을 지급했다. 레오폴트는 이 금액에 다소 실망했지만, 5월 19일 버킹엄을 다시 방문했을 때 24기니를 더 받은 걸로 만족했다. 조지 3세는 미국독립전쟁 내내 식민지 민중에게 '폭군' '압제자' 소리를 들었고, 말년에는 정신병을 앓으며 온갖 기행을 저지른 왕이다. 그의 독특한 행로를 묘사한 〈조지왕의 광기〉(1944)라는

• 1663부터 1814년까지 사용된 영국 금화. 아프리카 기니에서 가져온 금으로 만들었다. 18세기 영국 환율로 1기니는 1파운드 1실링에 해당되며, 이는 당시 오스트리아 화폐로 10.5플로린이었다. 24기니는 약 252플로린으로, 500만 원이 넘는 큰돈이었다.(Wikipedia에서 Guinea 검색)

코미디 영화도 있다. 왕은 훗날 요제프 하이든Joseph Haydn, 1732~1809을 런던에 초청하여 극진히 대접하기도 했다.

6월 5일, 레오폴트는 조지 3세의 생일 축하 음악회를 기획했다. 먼저, 세인트 제임스 궁전의 대강당을 임대했다. 너비 18미터, 깊이 15미터의 이 대형 무대는 음악회는 물론 각종 경매와 댄스 강습이 열리는 곳이었다. 레오폴트는 이 연주회를 위해 런던의 뛰어난 음악가들을 직접 섭외했다. 비용은 키보드 임대료 0.5기니, 가수 출연료 5~6기니, 기악 독주자 출연료 3~5기니, 오케스트라 단원 출연료 0.5기니, 장소 임대료 5기니 등이었다. 조명과 보면대는 무료였고 우정 출연을 하는 몇몇 음악가는 출연료가 없었다. 티켓 한 장에 0.5기니씩 600장을 팔면 총수익 300기니가 예상되고, 비용 40기니를 제하면 260기니의 순수익이 남는다는 계산이었다. 그러나 레오폴트의 기대는 빗나갔다. "각국 대사들뿐 아니라 영국의 주요 귀족들이 대거 참석할 것"으로 예상했으나 실제 청중은 200명에 불과했다. 그래도 20기니밖에 비용이 들지 않아서 약 90기니의 짭짤한 수익을 올렸으니 그럭저럭 성공한 셈이었다.[24] 모차르트의 음악 역량이 발전하듯 레오폴트의 사업 수완도 일취월장했다.

레오폴트는 모차르트의 이미지 메이킹에도 신경을 썼다. 6월 29일, 새로 여는 병원을 위한 자선 연주회에서 모차르트가 오르간을 연주하면 영국인들에게 좋은 인상을 줄 수 있었다. 레오폴트는 하게나우어에게 이렇게 썼다. "영국을 사랑하는 사람답게 행동하고, 이 병원의 공익성을 알리는 연주회에 대가 없이 참여하면 이 나라 사람들의 마음을 얻을 수 있겠지요."[25]

연주회는 템스 강변의 첼시에 있는 라넬라 오락 공원Ranelagh Pleasure

Garden의 야외무대에서 7시부터 10시까지 세 시간 동안 열렸다. 연주회의 광고문은 모차르트를 이렇게 소개했다. "최근 유명하고 놀라운 거장 모차르트가 도착했습니다. 일곱 살밖에 안 된 이 어린이는 자신이 작곡한 최신 작품들을 하프시코드와 오르간으로 연주합니다. 그의 음악은 이미 영국과 이탈리아에서 최상급 음악 애호가들을 만족시켰고, 놀라게 했습니다. 온 시대를 통틀어 그가 가장 뛰어난 천재이며 놀라운 신동이라는 점은 이제 두루 인정받는 사실입니다."[26] 레오폴트는 이날 연주가 얼마나 장관이었는지 전했다. 샹들리에가 찬란하게 빛나는 거리에서 몇천 명의 시민이 커피와 차, 버터빵을 먹으며 음악을 즐겼다. 밤 11시부터 12시까지는 화려한 관악 밴드의 연주가 이어졌다.

레오폴트 앓아눕다

7월이 되자 무더위가 닥쳤다. 일요일인 1764년 7월 8일, 레오폴트가 앓아누웠다. 화창한 날씨를 즐기려고 이륜마차를 임대해서 외출했는데, 아이들만 마차에 타고 레오폴트는 걸어서 갔다. 마차가 너무 빨리 달리는 바람에 레오폴트는 거의 뛰다시피 따라갔는데 숨이 차고 땀이 나서 몹시 힘이 들었다. 저녁이 되어 날씨가 서늘해지자 오한을 느꼈고, 열이 나고 목이 아픈 데다 위통까지 찾아왔다. 문득 죽음에 대한 두려움이 엄습했다. 레오폴트는 "영국 의사가 낫게만 해준다면 영국 성공회로 개종이라도 하겠다"고 했다. 약 3주 뒤인 7월 29일, 레오폴트는 이륜마차를 타고 세인트 제임스 궁전까지 바람을 쐬러 갈 정도로 회복되었다.

8월 6일, 가족은 첼시의 새집으로 이사했다. 애버리 로우Ebury Row
에 있는 3층 건물이었다. 레오폴트는 조용하고 공기 좋은 이 동네에서
충분히 요양할 생각이었다. 그는 하게나우어에게 자신과 가족의 건강
을 비는 미사를 무려 22번이나 올려달라고 요청했다. 유명한 온천 휴
양지 턴브리지 웰스Turnbridge Wells에서 개최할 예정이던 음악회는 취소
했다. 집 근처에는 템스 강물을 끌어올려 만든 유명한 첼시 분수가 있
고, 멀리 웨스트민스터까지 연결되는 정원이 펼쳐져 있었다. 모차르트
가족은 켄싱턴과 리치먼드, 그리니치 공원까지 산책을 다녀오곤 했다.
난네를은 동물원에서 코끼리와 얼룩말을 보았다고 일기에 썼다. 이제
제법 큰 난네를은 어머니를 도와서 요리도 했다. 가족은 런던 타워를
방문했는데, 볼프강은 거기서 사자가 으르렁대는 소리를 듣고 기겁을
했다.

모차르트가 첫 교향곡 Eb장조 K.16을 작곡한 게 바로 이 무렵이
다. 2악장의 모티브 "도―레―파―미"는 훗날 그의 마지막 교향곡 〈주
피터〉 피날레에 다시 나타난다. 난네를의 회고. "아버지는 거의 돌아
가실 정도로 아파서 병상에 누우셨고 우리는 피아노 연주가 금지됐다.
이때 모차르트는 여러 악기, 특히 트럼펫과 팀파니가 등장하는 첫 교
향곡을 썼다. 나는 동생 곁에서 악보를 옮겨 적었다." 모차르트는 작곡
하면서 누나에게 말했다. "호른이 뭔가 그럴싸한 걸 연주해야 하는데,
내가 잊지 않도록 얘기해 줘야 해."[27]

모차르트는 첼시에서 쓴 곡들을 《런던 스케치북》에 모아두었다.
이 작품집은 《난네를 노트북》보다 훨씬 규모가 크고 발전된 것으로,
클라비어 독주곡이지만 오케스트라로 편곡하면 바로 교향곡이 될 수
있는 작품들이다. G단조의 〈알레그로 아사이Allegro assai〉(충분히 빠르

게) K.15p는 훗날 작곡한 G단조의 두 교향곡과 같은 조성이다. 모차르트가 깊은 속마음을 표현힐 때 즐겨 사용한 G단조가 어린 저부터 나타나는 게 흥미롭다. 이어지는 〈안단테 콘 에스프레시오네Andante con espressione〉(느리게 표정을 담아서) K.15q는 서정미가 뛰어나다. 어린 모차르트가 이렇게 절절한 그리움을 담아 아름답게 노래한 게 놀라울 뿐이다. 피날레 〈알레그로 지우스토Allegro giusto〉(적절히 빠르게) K.15r까지 합하면 세 악장으로 된 소나타라 할 수 있다. 아홉 살 모차르트는 '묘기 대행진'을 선보이는 신동이 아니라 어엿한 작곡가로 발돋움하고 있었다.

건강을 회복한 레오폴트는 영국에 있는 동안 최대한 돈을 벌고자 했다. 그는 세상 끝에 와 있는 사람처럼 썼다. "여긴 잘츠부르크 사람은 아무도 와보지 못한 곳입니다. 미래에도 이곳에 올 사람은 많지 않겠지요. 카이사르냐, 죽음이냐! 우리는 긴 여행의 종착점에 도달했고, 일단 영국을 떠나면 다시는 기니란 돈을 손에 넣지 못할 겁니다. 우리는 주어진 이 기회를 최대한 활용할 것입니다."[28]

모차르트 가족은 9월 24일 런던으로 돌아와 소호 근처에 새집을 빌렸다. 11월이면 새 시즌이 시작될 예정이었다. 하지만 런던의 정치 상황이 좋지 않았다. 조지 3세와 의회가 내각 인선 문제로 충돌하는 바람에 모든 공연 일정이 중단됐다. 10월 25일, 모차르트 가족은 세 번째로 버킹엄 궁전을 방문했지만 바이올린 소나타 여섯 곡을 왕비에게 헌정하는 것을 허락받았을 뿐 음악회를 열지 못했다. 레오폴트는 자비로 이 곡들을 출판한 뒤 1765년 1월 18일 왕비에게 헌정하여 50기니를 받았다. 이 곡의 바이올린 파트는 첼로나 플루트가 연주해도 무방하다고 악보에 밝혔는데, 아마도 더 많은 고객에게 판매하려는 조치였

을 것이다.

요한 크리스티안 바흐

　1765년 1월 23일, 바흐·아벨 콘서트가 열리면서 새해 시즌이 시작되었다. 요한 크리스티안 바흐는 '음악의 아버지'로 불리는 요한 제바스티안 바흐1685~1750의 막내아들이다. 이탈리아에서 오페라를 익혔고, 1762년 런던에 와서 왕비의 음악 교사 겸 궁정 오페라 작곡가로 일하고 있었다. 그는 1768년 6월 2일, 요하네스 춤페Johannes Zumpe, 1726~1790(독일 뉘른베르크 출신으로 런던에서 활동한 피아노 제작자)가 개발한 사각 피아노로 연주회를 개최, 세계 최초로 포르테피아노를 대중 앞에 선보인 음악가로 기록된다.▶그림 12 '밀라노 바흐' 또는 '런던 바흐'라는 별명을 갖고 있던 그를 영국인들은 '존 바크'라고 불렀다. 독일 출신 아벨과 함께한 바흐·아벨 콘서트 시리즈는 소호 스퀘어의 칼라일 하우스에서 열렸다. 유럽 각지의 최신 음악을 소개하는 이 연주회는 1782년 그가 세상을 떠날 때까지 16년 동안 계속됐다.

　크리스티안 바흐는 어린 모차르트에게 깊은 영향을 주었다. 그는 독일 출신으로 이탈리아에서 공부하고 런던에서 활약했는데, 모차르트도 그와 비슷한 경로를 밟아서 코즈모폴리턴 음악가가 되었다. 모차르트는 그가 구사한 아름다운 이탈리아풍 선율을 그대로 이어받았다. 모차르트의 피아노 협주곡 K.107(D장조, G장조, Eb장조 등 세 곡)은 크리스티안 바흐의 소나타 Op.5 중 세 곡을 협주곡으로 편곡한 것이다. 런던에서 서른 살 바흐와 아홉 살 모차르트가 함께 연주하는 모습을 난

네를은 이렇게 기억했다. "모차르트는 바흐의 무릎에 앉아서 연주했다. 한 사람이 몇 마디를 치면 다른 한 사람이 이어서 몇 마디씩 연주했는데, 소나타 전체를 그렇게 치니까 마치 한 사람이 연주하는 것 같았다."[29]

모차르트는 런던에서 활약한 위대한 선배 헨델의 음악도 접했다. 그는 1765년 2월과 3월, 헨델의 오라토리오(16세기 로마에서 시작된 종교적 극음악)를 관람했는데 이 경험 덕분에 훗날 "헨델의 음악은 번개처럼 몰아친다"고 평할 수 있었다.

최초의 '네 손을 위한 소나타'

1765년 1월 27일, 모차르트는 만 아홉 살이 됐다. 얼마 뒤인 2월 21일, 그는 헤이마켓Heymarket 소극장 무대에 나타났다. 광고문은 "여덟 살 된 놀라운 작곡가가 자신이 쓴 모든 서곡Overture을 연주할 예정"이라고 밝혔다. 나이를 한 살 줄여서 홍보한 것이다. 당시 영국에서 서곡은 교향곡과 같은 말로서 통용되었고 모든 연주회는 교향곡으로 시작하여 교향곡으로 끝나는 게 관행이었다. 입장료 0.5기니에 청중 260명이었고 비용이 27기니 들었으니 수익이 100기니 정도였다. 이 연주회는 바흐·아벨 콘서트와 겹치는 바람에 청중이 적었다. 하지만 런던 시민들이 모차르트에 대해 호기심을 잃었기 때문이기도 했다. 레오폴트는 하게나우어에게 "볼프강의 교향곡을 내가 모두 사보했다"고 밝혔다. 사보 비용이 너무 비싸서 "런던에서 사보하느니, 잘츠부르크에 악보를 보내서 사보한 뒤 돌려받는 게 낫겠다"고 한탄했다.[30]

모차르트는 3월 13일 카스트라토(남성 거세 가수) 조반니 만주올리 Giovanni Manzuoli, 1720~1782가 출연하는 음악회에서 누나와 함께 하프시코드를 연주했다. 만주올리는 파리넬리(실제 이름은 카를로 마리아 브로스키 Carlo Maria Broschi, 1705~1782)의 뒤를 이어 런던 청중을 열광시키며 최고의 인기를 누리던 카스트라토였다. 그는 런던에서 만난 어린 모차르트에게 이탈리아 오페라 창법을 가르쳤고, 6년 뒤 밀라노에서 모차르트와 재회해 〈알바의 아스카니오〉에 출연하는 등 오랜 인연을 맺는다. 영국의 음악사가 찰스 버니Charles Burney, 1726~1814도 이날 연주회에 있었다.

"즉흥연주, 초견연주가 놀라웠다. 베이스를 제시하면 고음의 선율을 연주하고, 고음의 선율을 제시하면 베이스를 가미했다. 어떤 주제를 주어도 거뜬히 작곡을 해냈다. 그는 오페라 가수들의 다양한 특징을 흉내내어 사람들을 웃기고, 오페라 선율에 즉흥적으로 난센스 노랫말을 붙이기도 했다. 그는 세 악장으로 된 서곡을 연주했고, 레치타티보(오페라, 종교극 등에서 말하듯 대사를 읊으며 노래하는 부분)와 아리아를 멋진 감각과 상상력으로 반주한 뒤엔 음악을 전혀 모르는 아이 흉내를 내며 익살을 떨기도 했다."[31]

이제 4월, 모차르트 가족이 런던에 도착한 지 만 1년이 지났다. 그들은 런던에 너무 오래 머문 듯하다. 인기가 식었는데도 여전히 런던에 미련을 갖고 있었다. 물가는 비쌌고, 정치 상황은 좋지 않았다. 일자리를 잃은 방직공들은 가두시위를 벌였고, 왕과 의회의 대립 때문에 군대가 거리를 활보했다. 모차르트는 5월 13일 힉포드Hickford의 대연주홀에서 한 번 더 대중 연주회를 열었다. 이날 남매는 네 손을 위한 소나타 C장조 K.19d를 함께 연주했을 걸로 추정된다. 레오폴트는 편지에 썼다. "볼프강은 런던에서 네 손을 위한 첫 소나타를 썼다. 그때

까지 네 손을 위한 소나타를 작곡한 사람은 없었다."³² 이 장르의 곡을 아홉 살 모차르트가 서른 살 요한 크리스티안 바흐보다 먼저 썼다는 결론이다.

그사이 누군가 레오폴트에게 런던 정착을 제안한 듯하다. 레오폴 트는 이 제안에 솔깃했지만 아이들 교육 문제 때문에 포기한 것으로 보인다. "저는 이렇게 위험한 도시에서 아이들이 자라게 하고 싶지 않 습니다. 신앙을 가진 사람들도 별로 없고, 눈앞에서 벌어지는 일에서 배울 게 하나도 없어요. 여기서 아이들을 어떻게 키우는지 보시면 놀 랄 겁니다."³³

모차르트 남매는 4월부터 6월까지 숙소에서 연주회를 이어갔다. 레오폴트가 직접 쓴 광고문이 남아 있다. "일주일 내내, 평일 12시부터 2시까지, 입장료 5실링을 내거나 10실링 16펜스로 소나타 악보를 구입 하시면 이 신동의 재능을 직접 볼 수 있는 기회를 드립니다. 어떤 곡이 든 보자마자 연주하고, 어떤 선율이든 베이스를 넣어서 완성하고, 어 떤 악곡도 듣자마자 악보에 옮겨 적는다는 구체적 증거가 있습니다."³⁴

7월에는 콘힐의 스완 앤드 후프 선술집에서 정오부터 3시까지, 입 장료 2실링 6펜스로 누구든지 아이들 묘기를 볼 수 있게 했다. 청중은 주로 인근 지역 노동자들이었다. 한 푼이라도 더 끌어모으려는 레오폴 트의 마지막 안간힘이었다.

영국 학술원의 보고서

실증주의 전통이 강한 나라답게 영국은 모차르트의 천재성을 과

학적으로 검증하려 했다. 1765년 6월, 왕립학술원 데인즈 바링턴Daines Barrington, 1727~1800 판사는 모차르트에게 일련의 실험을 하고 결과를 보고서로 남겼다. "소년은 위엄 있는 태도로 심포니 첫 부분을 연주했는데 작곡가의 의도에 맞게 박자와 스타일을 구사했다. 심포니가 끝나자 소년은 베이스 파트를 아버지에게 넘기고 고음 파트를 연주하며 노래하기 시작했다. 소년의 목소리는 아이답게 가냘팠지만 거장다운 분위기는 누구도 흉내낼 수 없을 정도였다. 아버지가 음표를 한두 개 놓치자 아이는 뾰로통한 표정으로 아버지의 실수를 바로잡아 주었다."

바링턴은 이 연주를 듣고 "셰익스피어 대사를 연기하면서 그리스어, 히브리어, 에트루리아어로 주석을 다는 듯했다"고 썼다. 다음 과제는 만주올리가 오페라에서 하듯이 즉흥적으로 사랑 노래를 연주하는 것이었다. 소년은 능청스런 표정으로 도입부의 레치타티보 대여섯 마디를 연주한 뒤 '사랑affeto'이라는 단어의 느낌을 살려 아리아를 연주했다. 앞서 연주한 심포니와 합하면 오페라 아리아 한 곡에 해당되는 연주 시간이었다. 바링턴이 '분노의 감정'을 연주해 보라고 하자 모차르트는 미친 듯이 격렬하게 하프시코드를 두드리며 '악의 있는perfido'이라는 단어의 느낌을 살려서 즉흥연주를 이어갔다. 바링턴은 최근 작곡된 하프시코드 곡에 베이스 파트를 넣어보라고 했고, 모차르트는 매력적인 베이스 라인을 연주해 보였다. 하프시코드 건반을 가린 연주도, 어려운 조바꿈도 척척 해냈다. 바링턴은 모차르트가 나이를 속였을 가능성을 의심했지만, 이내 아이의 철부지 같은 행동에 웃지 않을 수 없었다. 바링턴의 기록이다. "귀여운 고양이가 방에 들어오자 모차르트는 쫓아다니느라 바빠서 하프시코드 앞에 다시 앉히기 어려울 정도였다. 지팡이를 다리 사이에 끼고 말을 탄 것처럼 콩콩 뛰어다니기도 했다."

바링턴은 1769년 잘츠부르크에 사람을 보내 모차르트의 나이를 확인한 뒤에야 보고서를 출판했다. 그는 "모차르트의 능력은 천재 언어학자 존 바라티어John Barratier, 1721~1740나 영국인들이 숭배하는 작곡가 헨델에 필적한다"고 결론지었다.[35]

모차르트 가족은 영국박물관을 방문했다. 그때까지 음악 관련 소장품이 없던 영국박물관은 모차르트의 초상화와 자필 악보, 인쇄된 악보를 달라고 요청하여 전시했다. 레오폴트는 잘츠부르크에서 구하기 어려운 의상과 고급 시계 등 친구들에게 줄 선물을 많이 구입했다. 집에 가져갈 짐을 꾸리는 건 엄청난 일이었다. 레오폴트는 "이 많은 물건을 보는 것만으로도 진땀이 난다"고 썼다. 그는 하게나우어에게 "무사히 해협을 건너도록 기원하는 미사를 여섯 번 올려달라"고 부탁했다. 가족은 1765년 7월 24일, 런던을 떠나 도버해협을 향해 출발했다.

죽을 고비를 넘긴 모차르트 남매

모차르트 가족은 최대한 빨리 잘츠부르크에 돌아가고 싶었다. 그런데 네덜란드 대사가 캔터베리까지 쫓아와서 헤이그에 꼭 와달라는 게 아닌가. 나사우-바일부르크Nassau-Weilburg의 카롤리네 공비 앞에서 연주해 달라는 요청이었다. 레오폴트는 대사의 간곡한 부탁을 거절할 수 없었다. 일행은 1765년 8월 5일 릴에 도착해서 한 달 동안 이곳에 머물렀다. 모차르트가 지독한 목감기에 걸리고, 레오폴트도 현기증으로 앓아누운 것이다. 무리한 일정 때문에 가족은 이처럼 혹독한 대가

를 치러야만 했다.

모차르트가 회복되자 9월 4일 여행이 재개되었다. 레오폴트는 여전히 몸 상태가 좋지 않았다. 부르고뉴공국의 수도였던 헨트Gent에서는 고색창연한 시청 타워와 52개의 유명한 종탑을 구경했다. 레오폴트는 안트베르펜에서 루벤스의 〈십자가에서 내려지는 예수〉를 보고 "어떤 그림보다 위대하다"며 감탄했다. 난네를은 그곳 시청과 성당의 위용, 성탑에서 내려다본 시가지 풍경을 여행 일기에 묘사했다. 일행은 로테르담에서 배를 타고 운하를 따라 헤이그로 갔다. 레오폴트는 네덜란드가 얼마나 멋진 곳인지 편지에 썼다. "오지 않았으면 후회할 뻔했답니다. 네덜란드의 마을과 도심은 유럽 여느 도시와는 다르더군요. 지나치다 싶을 정도로 깨끗하게 잘 관리한 도시입니다."[36]

모차르트는 헤이그의 카롤리네 공비와 그녀의 남동생 오랑주 공 윌리엄 앞에서 두 번 연주했다. 난네를은 감기로 앓아눕는 바람에 연주를 할 수 없었는데 여기에 티푸스까지 겹쳐 사경을 헤매게 됐다. 열다섯 살 꽃다운 나이의 난네를은 객사할 위험에 처했다. 레오폴트와 안나 마리아는 절망에 빠졌다. 그들은 난네를에게 '세상의 덧없음'과 '어려서 죽는 행복'에 대해 얘기해 주었다. 유아사망률이 높던 그 시절, 부모들은 "비참하게 고생하며 살기보다 일찍 죽는 게 낫다"며 자위하곤 했다. 난네를은 10월 21일 종부성사까지 받았지만, 카롤리네 공비가 보내준 의사 토마스 슈벵케Thomas Schwenke가 처방한 약을 먹고 2주 만에 기적적으로 회복되었다.[37]

안도의 한숨을 내쉰 것도 잠시, 이번에는 모차르트가 앓아누웠다. 12월 12일, 레오폴트는 이렇게 썼다. "4주 동안 앓고 난 모차르트는 처참한 몰골이 됐다. 얇은 가죽과 조그만 뼈만 남아 알아보지 못할 정도

였다. 힘없는 모차르트를 닷새 동안이나 침대에서 의자로 업고 날랐다." 다행히 모차르트는 조금씩 회복되어 걸을 수 있게 됐다. 하게나우어는 잘츠부르크 대성당에서 가족의 회복에 감사하는 미사를 올렸다.

레오폴트는 잘츠부르크로 빨리 돌아가고 싶었다. 그는 화물을 고향으로 보낼 방법에 대해 하게나우어와 의논했다. "런던에서 보낸 박스는 함부르크를 거쳐서 간다. 네덜란드에서 박스 하나를 보냈다. 파리에서 한 번 더 보낼 거다…." 그는 "잘츠부르크 집 부엌의 컵받침과 선반을 새로 만들어달라, 이왕이면 표면이 매끄럽고 닦기 편한 영국식 선반이 낫겠다, 선반 위치는 구석이 좋겠다" 등 시시콜콜한 요구를 하게나우어에게 늘어놓았다. "집에 두고 온 하프시코드가 멀쩡한지, 끊어진 줄은 없는지, 악기 제조업자를 불러서 수리해야 하는 게 아닌지, 집이 좁을 테니 새 방을 확보해야 하는 게 아닌지" 물어보았다. 다 큰 난네를은 독방을 써야 했고, 모차르트도 혼자 연습하고 작곡할 공간이 필요했다. 3년 반이란 긴 세월이 흘렀으니 당연한 일이었다.

모차르트는 헤이그에서 열 살 생일을 맞았다. 3월 11일, 성년이 되어 오랑주 공에 즉위하는 윌리엄을 위한 축제가 열렸고, 이 자리에서 모차르트의 작품이 최소 아홉 곡 연주됐다. 모차르트는 이날 행사를 위해 네덜란드 노래 〈바타비아 사람들아, 기뻐하라〉와 〈홀란드 사람들아, 노래하고 환호하라〉를 주제로 변주곡을 작곡하여 발표했다. 그는 카롤리네 공비를 위해 여섯 곡의 바이올린 소나타와 〈공주를 위한 세 아리아〉도 작곡했다. 레오폴트는 자신의 《바이올린 연주법》 네덜란드어 번역판을 출판해 오랑주 공에게 헌정하는 기쁨을 맛보았다.

"이 열매가 너무 일찍 시들면 어쩌나?"

1766년 5월 10일 저녁, 모차르트 가족은 파리에 도착했다. 숙소는 멜히오르 폰 그림 남작이 주선해 주었다. 여기서 모차르트는 최초의 미사곡인 〈키리에kyrie〉 K.33을 작곡했다. 잘츠부르크 대주교를 위해 봉사할 수 있는 역량을 갖춘 셈이었다. 화가 미셸 바르텔레미 올리비에Michel-Barthélémy Olivier, 1712~1784의 〈콩티 공작 응접실에서 열린 오후 티파티〉는 이 무렵에 그린 것으로 보인다.▶그림 13 조그만 모차르트가 하프시코드에 앉아 오페라 가수 피에르 젤리오트1713~1797의 노래를 반주하고 있다. 기타 치는 사람 옆, 긴 가발을 쓴 채 등을 보이고 있는 사람이 콩티 공작이다. '로마네 콩티'라는 유명한 와인 브랜드는 이 사람의 이름을 딴 것이다. 그는 파리 도로를 설계한 다니엘-샤를 트뤼덴1703~1769과 이야기하느라 음악엔 관심이 없어 보인다. 다른 사람들도 대화를 나누며 먹고 마시느라 음악은 한 귀로 듣고 흘리는 듯하다. 강아지 두 마리도 보인다. 18세기 중반의 살롱 음악회 풍경이다.[38]

그림 남작은 볼프강의 음악적 성장을 증언했다. "이 경이로운 소년은 이제 아홉 살(실제로는 열 살)이다. 키는 별로 자라지 않았지만, 음악은 놀라울 정도로 성장했다. 그가 정식 오케스트라를 위해 작곡한 교향곡은 파리 청중들의 갈채와 환호를 받았다. 그는 이탈리아풍의 아리아도 작곡했다. 나는 그가 열두 살쯤 되면 이탈리아 극장에서 자신의 오페라를 공연해도 손색이 없을 거라고 확신한다. 런던에서 겨울을 보내며 만주올리의 노래를 듣고 이탈리아 오페라 창법을 익힌 그는, 목소리는 가냘프지만 아주 세련된 표정으로 맛깔나게 노래한다. 정말 경이로운 일은 이 소년이 오묘한 화성 진행을 자유자재로 구사한다는

점이다." 파리에서는 어른 음악가들과 소년 모차르트의 음악 경연도 벌어졌다. 이 경연을 주선한 그림 남작의 증언이다. "이 소년의 능력은 대가들이 늙어 죽을 때까지도 이루기 힘든 경지에 도달해 있다. 다른 음악가들이 피와 땀을 흘리며 힘겹게 도전해 와도 그는 한 시간 반 내내 전혀 피곤한 기색 없이 연주를 이어갔다. 그는 오르간 연주도 들려주었는데, 내로라하는 오르가니스트들을 모두 침묵시켰다."

어린 천재가 일찍 세상을 떠날까 걱정하는 사람이 많았다. 그림 남작도 우려의 말을 남겼다. "이 소년은 세상에서 만날 수 있는 가장 사랑스런 존재다. 그의 말 한마디 한마디는 위트와 재기가 넘치고, 그의 행동은 또래 어린이가 보여줄 수 있는 최상의 매력과 달콤함을 지니고 있다. 이 유쾌한 소년을 보면 이 조숙한 열매가 완전히 성장하기도 전에 일찍 시들어버리면 어쩌나 하는 두려움이 마음속에 일어난다." 그림 남작은 예언했다. "이 어린이가 살아남는다면 결코 잘츠부르크에만 머물지 않을 것이다. 각 나라의 군주들은 앞다투어 이 어린이를 차지하려 들 것이다."[39] 이 멋진 예언은 반은 맞고 반은 틀렸다. 모차르트가 더 넓은 세상을 찾아 잘츠부르크를 떠나려고 분투한 것은 예언대로였다. 하지만 유럽의 군주들 중 이 탁월한 음악가를 흔쾌히 궁정에 두려고 한 사람은 아무도 없었다.

가족은 7월 9일 아침 8시 파리를 출발했고 디종, 리옹, 제네바, 로잔, 베른, 취리히, 뮌헨을 거쳐 잘츠부르크로 돌아왔다. 리옹에서는 공개 교수형을 목격했고, 레오폴트는 이 충격적인 광경을 편지에 썼다. 이곳에서 레오폴트는 아예 이탈리아로 가서 베네치아 승천절 페스티벌에 참여할지 잠시 고민했으나 더 욕심을 부리지 않기로 했다. 레오

폴트는 편지에 썼다. "바로 코앞에 있는 토리노로 가지 않은 게 얼마나 대단한, 영웅적인 결단이었는지 짐작이 가세요? 지금까지 받은 환호와 격려를 생각하면, 우리가 여행을 얼마나 좋아하는지 고려하면, 베네치아의 승천절 축제를 볼 겸 여기서 티롤을 거쳐 눈앞의 이탈리아로 가는 게 자연스럽겠지요. 아이들의 경이로운 재능이 모든 사람들을 매료시키는 상황에서 여행을 중단하기는 쉽지 않았습니다. 하지만 저는 약속을 지킬 것이고, 곧 고향에 돌아갈 것입니다."[40]

제네바에서는 계몽사상가 볼테르를 만나려 했지만 불발로 그쳤다. 레오폴트는 이 철학자가 오만하다고 생각했지만, 사실 볼테르는 아파서 거동이 어려웠다. 1778년 파리에 있던 모차르트는 "신앙심 없는 볼테르가 개처럼 죽었다"는 거친 표현으로 그의 사망 소식을 아버지께 전했다. 아마 이때 볼테르가 면담을 거절한 것 때문에 좋지 않은 인상이 남아 있었던 게 아닌가 싶다. 모차르트는 취리히 시청에서 열린 콜레기움 무지쿰(16~18세기 독일 음악가 모임)의 연주회에서 〈알레그로〉 K.33b를 연주했다. 영화 〈아마데우스〉에서 꼬마 모차르트가 눈을 가린 채 연주하는 바로 그 곡으로, 자필 악보가 취리히 중앙도서관에 보관돼 있다. 도나우에싱엔에서는 3년 전 잘츠부르크를 떠날 때 마차를 몰아주었던 하인 제바스찬 빈터가 일행을 반갑게 맞아주었다. 아우크스부르크에서 레오폴트는 늙은 어머니와 형제들을 만났다. 어머니는 한 달 후인 12월 11일 세상을 떠난다. 레오폴트로서는 어머니가 살아 계실 때 뵐 수 있어서 무척 다행이었다.

모차르트 가족은 11월 8일 뮌헨 선제후 막시밀리안 3세 앞에서 다시 연주했다. 이날 볼프강은 다시 앓아누웠다. 열이 났고, 다리에 통증이 심했다. 류머티즘열이 도진 것으로 보인다. 볼프강은 가까스로 회

복했고, 11월 29일 잘츠부르크에 무사히 돌아올 수 있었다.

3년 반 만의 개선이었다. 고향 사람들은 모차르트 가족을 열광적으로 환영했고, 기나긴 이야기꽃을 피웠다. 여행의 피로를 풀기 위해 휴식이 절실했지만 집 안 정리하랴, 여기저기 인사 다니랴, 제대로 쉴 틈도 없었다. 장크트 페터 수도원의 사서인 베다 휘프너Beda Hübner, 1740~1811는 가족을 만난 뒤 《잘츠부르크 일지Salzburg Diarium》에 이렇게 썼다. "세계적으로 유명한 레오폴트와 그 가족의 자랑스런 귀환에 도시 전체가 안도하며 기뻐했다. 두 아이는 건반을 훌륭하게 연주한다. 여자애가 더 정교하게 유창하게 연주한다면, 남자애는 더 풍부한 상상력과 아름다운 화성을 더하여 거침없이 연주한다. 볼프강은 키가 많이 자란 것 같지 않지만 난네를은 다 컸고, 결혼해도 좋을 만큼 어엿한 숙녀가 돼 있었다. 모차르트 가족이 여기 오래 머물지 않고 다시 여행을 떠나 스칸디나비아와 러시아, 심지어 중국까지 갈 거라는 소문이 파다하다."

휘프너는 금전적 성과도 궁금했다. "이번 여행에서 가족은 2만 굴덴의 큰돈을 썼다고 한다. 그렇다면 그들이 벌어들인 돈은 얼마나 될까?" 그는 모차르트 가족이 받아온 선물의 리스트를 작성했다. "금시계 아홉 개, 황금 담뱃갑 열두 개, 셀 수 없이 많은 금반지, 보석 장식 귀걸이와 목걸이, 황금 날이 선 칼, 병 고정대, 펜과 종이 받침대, 이쑤시개 상자, 다양한 도금 액세서리들, 이걸 다 합치면 1만 2,000굴덴은 될 것 같았다. 루이 15세가 준 담뱃갑에는 동전이 가득했다. 왕은 '레오폴트가 원한다면 1,000굴덴에 그 담뱃갑을 다시 사겠다'고 말하기도 했다."

가장 중요한 것은, 모차르트가 3년 반 전 '그랜드 투어'를 출발할 때와 비교할 수 없는 어엿한 음악가로 성장해서 돌아왔다는 점이다. 며칠 뒤 휘프너는 모차르트 가족을 다시 만나서 일지에 이렇게 덧붙였다. "유럽 대륙 전체에서 이 소년에 필적할 만한 음악가는 없다. 연주의 템포, 섬세함, 자유자재로 구사하는 테크닉! 그는 뭐든지 연주할 수 있고, 원래 작곡된 것보다 더 뛰어난 자기 아이디어를 덧붙여서 예술적으로 연주한다. 한 옥타브도 짚기 어려운 그 작은 손으로!"[41]

Wolfgang Amadeus Mozart
03

첫 좌절,
〈가짜 바보〉 사건

모차르트 가족의 편지는 그의 삶을 엿보는 가장 좋은 자료다. 가족이 다 함께 여행할 때 그들은 고향의 지인에게 편지를 썼다. 가족이 떨어져 지낸 기간에는 가족 사이에 편지가 오갔다. 단, 가족 모두 잘츠부르크에 함께 머물 때는 편지를 쓰지 않았다. 따라서 '그랜드 투어'에서 돌아온 뒤 모차르트가 어떻게 지냈는지 알려주는 자료는 별로 없다.

1766년 11월 29일 잘츠부르크에 돌아온 모차르트 가족은 슈라텐바흐 대주교에게 귀국 인사를 했고, 눈부시게 발전한 음악 역량을 잘츠부르크 시민들 앞에 선보였다. 12월 8일, 대성당 미사에서는 궁정 악단이 열과 성을 다해 모차르트 심포니를 연주했다. 런던이나 헤이그에서 작곡한 교향곡이었을 것이다. 12월 21일 슈라텐바흐 대주교의 봉헌식에서는 트럼펫과 팀파니가 등장하는 아리아 K.36을 연주했다. 모차르트가 잘츠부르크에 돌아와서 작곡한 첫 작품으로, 대주교는 이 곡에 크게 만족했다.

1767년 1월 27일 모차르트는 만 열한 살이 됐다. 그는 공부에 몰두했다. 레오폴트는 당시 널리 사용되던 음악이론서인 요한 요제프 폭스1660~1741의 《그라두스 아드 파르나숨》을 가지고 있었다. 모차르트는 훗날 이 책을 교재로 학생들을 가르쳤는데, 자신도 이 책으로 공부

했을 것이다. 모차르트는 클라비어와 바이올린 연습을 게을리하지 않았다. 이탈리아 아리아를 작곡하기 위해서는 이탈리아어도 배워야 했다. 이 무렵 모차르트가 공부 삼아 작곡한 푸가들의 악보는 안타깝게도 실종됐다.

3월 12일 승천절을 기념해 오라토리오 〈제1계율의 책무〉가 겨울 궁전 레지덴츠 '기사의 방'에서 초연됐다. 3부로 된 이 작품은 잘츠부르크의 대표적 작곡가 세 사람이 분담해서 작곡했다. 2부는 요한 미하엘 하이든1737~1806이, 3부는 카예탄 아들가서1729~1777가 작곡했다. 두 사람은 잘츠부르크 궁정 악장을 지낸 대가였다. 연주 시간 한 시간의 1부는 모차르트가 맡았다. 아버지 레오폴트가 의견을 제시하고 손질까지 해주었겠지만, 열한 살 모차르트가 당대의 거장들과 어깨를 나란히 하는 작곡가로 인정받았음을 뜻한다. 이 작품은 크리스트교의 정령이 세속의 정령에게 '제1계율'을 제시하여 인류를 죽음에서 구한다는 내용으로, 잘츠부르크 베네딕트 대학교 학생들이 가사를 쓰고 연주에 참여했다. 모차르트는 종교음악 작곡에 필요한 화성법과 대위법은 물론, 르네상스와 바로크 시대에 널리 사용된 '감정 그리기' 기법을 구사하여 작곡했다. 죽음과 지옥을 묘사하는 대목에는 '최후의 심판'을 상징하는 트럼본까지 등장한다. 독일 작곡가 크리스토프 빌리발트 글루크1714~1787의 오페라 〈오르페오와 에우리디체〉에 나오는 저승 장면을 연상시키는 대목이다.

영국의 바링턴 판사는 그해 부활절에 초연된 장송 칸타타 〈그랍무지크Grabmusik〉 K.42에 얽힌 이야기를 다음과 같이 기록했다. "이 비범한 소년이 영국을 떠난 후 계속 조사를 해보니 잘츠부르크에서 오라토리오 몇 편을 작곡해 갈채를 받았다고 했다. 잘츠부르크 대주교는 이

토록 엄청난 작품을 어린이가 작곡했다는 사실이 믿기지 않아서 일주일 동안 아무도 만나지 못하게 가둬놓고 오라토리오의 가사와 악보 용지를 주었다. 소년은 아주 훌륭한 오라토리오를 작곡하여 대주교의 의심이 근거가 없었음을 입증했다."[1]

모차르트는 단막 오페라 〈아폴론과 히아신스〉 K.38을 작곡하여 잘츠부르크 베네딕트 대학교에서 초연했다. 라틴어 비극 오페라의 막간에 공연된 짧은 코믹오페라로, 오페라 부파의 효시라 할 수 있는 조반니 바티스타 페르골레지1710~1736의 〈마님이 된 하녀〉의 선례를 따른 것이다. "잘츠부르크 대학교 학생들은 4월 말부터 2주 동안 열심히 연습했고 5월 13일 초연 후에는 모두 만족스러워했다. 모차르트는 공연을 마친 뒤 하프시코드를 연주하여 탁월한 음악 능력을 보여주었다."[2]

그날 모차르트는 자신의 초기 피아노 협주곡을 연주한 것으로 보인다. 모차르트는 그랜드 투어 때 만난 고트프리트 에카르트1735~1809, 요한 쇼베르트1740?~1767, 레온치 호나우어1730~1790, 프리트리히 라우파흐1728~1778의 소나타를 개작하여 네 곡의 피아노 협주곡(K.37, K.39, K.40, K.41)을 썼다. 엄밀히 말하면 모차르트의 작품이 아니라 선배 작곡가의 작품을 편곡한 습작이다. 모차르트는 원곡의 솔로 파트를 살리고 오케스트라 반주를 추가해 솔로 피아노와 대화하도록 했다. 새로 써넣은 패시지도 이따금 나오는데, 이 대목들은 모차르트 특유의 따뜻함이 배어 있다.

시련, 두 번째 빈 여행

이제 새 여행을 준비할 때가 되었다. 빈의 황실을 찾아가 그랜드 투어의 결과를 보고하고, 무엇보다도 5년 전에 비해 놀랍도록 성장한 아이들의 기량을 선보여야 했다. 신성로마제국 황제 프란츠 1세는 1765년 세상을 떠났고, 황태자 요제프가 새 황제 요제프 2세로 등극해 있었다. 어머니인 오스트리아·헝가리 여왕 마리아 테레지아와 명목상 공동 통치를 했지만, 실권은 어머니가 갖고 있었다.

1767년 9월 11일, 모차르트 가족은 제국의 수도 빈을 향해 길을 떠났다. 지난번 '그랜드 투어'의 수익이 괜찮았기에 하게나우어를 비롯한 잘츠부르크 친구들은 이번에도 여행 경비를 보탰다. 그해 가을 빈에서는 오스트리아 마리아 요제파1751~1767 공주와 나폴리 왕 페르디난도 4세1751~1825의 결혼식이 예정되어 있었다. 오스트리아, 헝가리, 보헤미아의 귀족들과 음악 후원자들이 대거 모여들 게 예상됐고, 이들 앞에서 연주할 기회를 잡아야 했다. 축제 음악을 위촉받아서 모차르트의 작곡 실력을 만방에 과시할 수 있다면 금상첨화일 것이다. 이 좋은 기회를 놓칠 수는 없었다. 빈은 축제 분위기로 떠들썩했다. 거리는 휘황찬란한 조명으로 반짝였고 극장들은 저녁마다 연극과 오페라를 공연했다. 리히텐슈타인 정원과 나폴리 대사관에서는 무도회가 열렸고, 불꽃놀이가 하늘을 수놓았다. 아돌프 하세Adolph Hasse, 1699~1783가 작곡한 축제 오페라 〈파르테노페〉를 관람한 레오폴트는 "아름다운 작품"이라고 찬사를 보냈다.[3]

그러나 여행은 처음부터 불길한 그림자가 드리웠다. 황제 요제프 2세의 두 번째 아내 마리아 요제파가 그해 5월 천연두로 사망한 데

이어, 결혼을 앞둔 열다섯 살 요제파 공주도 천연두에 걸렸다. 공주는 10월 3일 합스부르크 황실의 묘가 있는 프란체스코 카푸친 성당의 미사에 참여한 뒤 천연두 증세를 보였고 불과 열흘 만에 세상을 떠나고 말았다. 레오폴트는 "새 신부는 천상의 신랑과 맺어졌다"[4]고 편지에 썼다. 그 무렵 공연 중이던 축제 오페라 〈에로스와 프시케〉는 순결하고 아름다운 여주인공 프시케가 죽는 이야기였다. 결혼을 앞둔 공주가 갑자기 세상을 떠나자 빈 사람들은 오페라가 현실이 되었다며 비통해했다. 추모 기간이 선포되었다. 축제가 취소되고, 극장은 문을 닫았으며, 빈의 모든 문화 활동이 중단되었다. 이제 모차르트 가족의 빈 체류는 무의미한 일이 되고 말았다.

천연두로 죽는 사람들이 늘어났다. 모차르트 가족이 머물던 집에서 세 아이가 감염되자 레오폴트는 기절초풍해서 숙소를 옮기려 했다. 바로 이때 황제가 가족을 초청할 예정이라는 소식이 왔다. 마음대로 떠날 수도 없이 무한정 기다려야 하는 상황이 됐다. 가족은 빈에서 그리 멀지 않은 모라비아 지방의 올뮈츠Olmütz로 거처를 옮겼다. 천연두를 피해 있으면서 황실이 부르면 언제든 달려갈 수 있는 거리였다.

천연두로 죽을 고비를 넘기다

그러나 올뮈츠도 안전하지 못했다. 모차르트도 결국 천연두에 걸려 죽을 고비를 맞게 된다. 첫날 묵은 숙소는 습기가 가득했고, 스토브에서 연기가 나와서 눈이 쓰라렸다. 다음날 숙소를 옮기려 하는데, 모차르트가 열이 나고 의식이 혼미해졌다. 어머니 안나 마리아는 볼프강

의 몸에서 농포 흔적을 발견했다. 레오폴트는 올뮈츠 주임신부인 포드슈타츠키Podstatzky 백작을 찾아가서 애원했다. "볼프강이 천연두에 걸린 듯하니 제발 선처를 부탁합니다!" 천만다행, 백작은 모차르트 가족을 흔쾌히 받아들였다. 감염 위험을 무릅쓰고 친절을 베푼 것이다. 백작은 하인에게 방을 준비시키고, 의사를 불러 치료를 받게 해주었다. 레오폴트는 백작의 도움에 깊이 감사하며 "이 행위는 언젠가 내가 쓰게 될 어린 자식의 전기에서 적지 않은 영예를 차지할 것"이라고 썼다.[5] 안타깝게도 레오폴트는 그 전기를 쓰지 못했다.

펄펄 열이 나는 볼프강은 가죽 재킷에 싸인 채 성당으로 옮겨졌다. 그의 흐릿한 두 눈은 고통에 차서 허공을 응시하고 있었다. 이튿날이 되자 피부에 붉은 반점이 생기는 등 천연두 증세가 뚜렷이 나타났다. 모차르트는 작곡은커녕 시력이 나빠져 아흐레 동안이나 아무것도 볼 수 없었다. 11월이 되자 조금씩 열이 내렸다. 11월 9일에는 붉은 반점이 사라지고 부기도 가라앉았다. 회복기에는 교구 신부 요한 레오폴트 하이Leopold Hay가 찾아와 말동무를 해주고, 카드 게임에서 트릭 쓰는 법을 가르쳐주었다. 운동을 좋아한 모차르트는 수도원 뜰에서 펜싱에 열중하기도 했다.

천연두에서 회복된 모차르트는 거울을 보며 중얼거렸다. "내 얼굴이 작은 마이어Meyer처럼 돼버렸군." 잘츠부르크 궁정 악단 단원의 아들 마이어의 얼굴에 곰보 자국이 있었던 모양이다. 난네를은 "모차르트는 이 병으로 얼굴에 상처가 나기 전에는 잘생긴 아이였다"고 회고했다.[6] 난네를도 이때 감염됐지만 마마 자국 없이 깨끗하게 나을 정도로 증세가 가벼웠다.

모차르트는 자신을 치료해 준 의사 요제프 볼프의 딸을 위해 노래

를 하나 작곡해 주었다.[7] 시인 요한 페터 우츠Johann peter Uz, 1720~1796의
시에 곡을 붙인 〈기쁨의 송가〉 K.53(K.47e)이다. "오 기쁨이여, 현자
의 여왕이시여, 세상엔 사악함 가득하지만, 머리에 꽃띠 두르고 황금
리라를 뜯으며 그대를 찬양하오니, 그대 높은 옥좌에서 이 노래에 귀
기울여 주소서."

레오폴트도 평정심을 되찾았다. 그는 "모라비아 사람들이 곡식을
갉아먹고 전염병을 퍼뜨리고 소들을 병들게 하는 쥐와 해충들을 없애
달라고 기도했다"는 이야기를 잘츠부르크에 전했다. 레오폴트는 모차
르트에게 두 명의 소프라노를 위한 이중창을 작곡하라고 지시했다. 요
제파 공주의 때 이른 죽음을 애도하는 노래를 빈 궁정에서 연주하게
될지도 몰랐기 때문이었다. 이 곡은 〈아, 무엇을 겪어야 하나요Ach, Was
muss ich erfahren〉 K.43a로, 어린이를 위한 모차르트 앨범에 자주 수록되
는 곡이다.

모차르트 가족은 1767년 12월 23일 빈을 향해 길을 떠났다. 힘겨
운 여행이었다. 눈이 내려 쌓이는 바람에 우편마차가 지체되더니 아예
달리지도 못하게 됐다. 마차는 눈보라와 사투 끝에 저녁 6시 간신히 포
이스도르프Poysdorf에 도착했다. 가족은 그곳에서 하룻밤을 보내고 이튿
날 아침 8시에 다시 출발하여 다섯 번이나 말을 바꿔 탄 끝에 1768년
1월 10일 오후 5시 간신히 빈에 도착했다.

지난 넉 달은 허송세월을 한 것이나 다름없었다. 소득은 전혀 없
었고, 빚만 크게 불어났다. 게다가 무서운 병을 앓고 죽을 고비를 넘기
기도 했다. 이제 빈에서 다시 황실의 연락을 기다리는 생활이 시작됐
다. 모차르트는 그동안 요제프 하이든의 교향곡을 공부했다. 이제 열
두 살이 된 모차르트는 새롭게 접한 거장의 음악에서 자양분을 흡수하

여 자신만의 언어를 창조했다. 1월 16일, 모차르트는 하이든풍의 교향곡 D장조 K.45를 완성했다. 모차르트는 이 교향곡에서 메뉴엣을 생략하고 목관 파트를 보강하여 오페라 〈가짜 바보〉의 서곡으로 사용한다. 이 곡의 피날레에는 아버지가 쓴 〈썰매 타기〉의 주제가 등장한다.

오페라 〈가짜 바보〉의 좌절

　　1768년 1월 19일 오후 3시, 모차르트 가족은 드디어 황실을 방문했다. 황제 요제프 2세는 몸소 대기실까지 나와 일행을 어머니 마리아 테레지아에게 안내했다. 황실 일가는 가족을 따뜻하게 맞이해 주었다. 대화는 두 시간 동안 이어졌다. 마리아 테레지아는 정답게 안나 마리아의 손을 잡고 아이들 천연두는 나았는지, '그랜드 투어'는 어땠는지 물어보았다. 어머니와 어머니 사이의 진솔한 대화였다. 요제프 2세는 레오폴트와 모차르트에게 그동안 있었던 일들에 관해 물었다. 레오폴트가 "대화 도중 난네를의 얼굴이 귀밑까지 빨개졌다"고 쓴 것으로 보아 황제가 그녀에게 "결혼할 때가 된 게 아니냐"는 식의 이야기를 던진 것으로 보인다. 연주는 하지 않았다. 그랜드 투어에 대한 일종의 보고회였을 뿐 음악을 즐길 분위기가 아니었다. 마리아 테레지아는 몇 해 전 사랑하는 남편 프란츠 1세와 사별한 후 늘 상복을 입고 지냈으며, 오페라 극장도 안 가고 궁정 연주회도 열지 않았다. 레오폴트는 "굉장히 영예로운 만남이었지만 메달을 선물로 받았을 뿐 금전적 보상은 없었다"고 기록했다.[8]

　　원로 작곡가 하세는 이때 모차르트를 만난 인상을 베네치아의 친

구에게 전했다. "잘츠부르크 대주교의 악장인 레오폴트 모차르트라는 사람을 알게 됐어요. 활기 넘치고 영리하고 경험 많은 사람이었죠. 음악계에서 처신하는 법을 잘 알고, 온갖 세상사를 꿰뚫고 있더군요. 아들 하나 딸 하나를 두었는데 딸은 하프시코드를 꽤 잘 연주합니다. 열두 살 남짓 되어 보이는 아들은 그 나이에 작곡 실력이 거의 대가 수준이었어요. 그가 쓴 작품을 보았는데 미흡한 구석이 별로 없었죠. 열두 살 소년이 썼다고는 믿을 수 없을 정도였어요. 레오폴트 씨는 자식 교육을 참 잘했더군요. 특히 아들은 귀여우면서도 우아하고, 활기 넘치면서도 예의가 바른, 한번 보면 좋아하지 않을 수가 없는 아이였어요. 잘 자라면 정말 뛰어난 음악가가 될 겁니다."[9] 하세는 마리아 테레지아 여왕의 음악 교사로 나폴리와 베네치아, 드레스덴과 빈 궁정에서 일하며 이탈리아 오페라의 대가로 인정받는 사람이었다.

이날 황실에서는 아주 중요한 일이 일어났다. 요제프 2세가 모차르트에게 오페라 작곡을 의뢰한 것이다. 젊은 황제는 귀족들이 다 보는 앞에서 모차르트에게 "오페라를 작곡해서 지휘할 수 있냐"고 물었다. 아이가 "네"라고 대답하자 황제는 "정말 할 수 있단 말이지?" 확인한 뒤, "그럼 한번 해보라"고 지시했다. 모차르트 가족이 기다려온 절호의 기회였다. 열두 살 어린이가 제국의 수도 빈에서 오페라 작곡가로 데뷔한다면 그 자체로 큰 영예이자, 가족의 앞날을 보장하는 쾌거가 될 터였다. 장차 이탈리아를 여행할 때 중요한 경력을 하나 더 내밀 수 있으니 일거양득이었다. 지난 넉 달 동안의 헛수고를 보상하고도 남을 꿈같은 제안이었다.

그러나 이 제안은 결국 모차르트에게 재앙이 되고 말았다. 모차르트는 약속대로 오페라를 작곡했지만 빈 궁정음악가들의 방해 공작으

로 공연이 무산된 것이다. 게다가, 레오폴트가 이에 대해 거칠게 항의한 세 마리아 테레지아의 심기를 거슬러서 모차르트의 앞길에 그림자를 드리우게 된다. 빈 궁정음악가들의 반발을 미리 고려하지 않은 채 어린 모차르트에게 오페라를 의뢰한 요제프 2세가 경솔했다고 볼 수 있다. 그러나 황제의 책임을 물을 수 있는 사람은 아무도 없었다. 레오폴트가 지나치게 욕심을 부렸다고 볼 수도 있다. 그러나 황제의 명령으로 공들여 작곡한 오페라가 부당하게 매장되는 것을 가만히 두고 볼 수는 없는 노릇이었다. 호사다마라 할까? 최고의 행운은 최악의 불행으로 끝나게 된다.

레오폴트는 "볼프강은 오페라 세리아가 아니라 이곳 사람들이 좋아하는 코믹오페라를 작곡할 것"[10]이라고 썼다. 궁정 극장 감독 주세페 아플리지오Giuseppe Affligio, 1722~1788가 모차르트에게 〈가짜 바보〉 대본을 건네주었다. 공연 시간 두 시간 반이 넘는 정식 오페라였다. 원작자는 비발디1678~1741와 협업하여 베네치아 오페라를 이끈 이탈리아의 베테랑 작가 카를로 골도니1703~1793였다.

헝가리 장교 프라카소는 아름다운 자친타를 사랑하는데, 그녀의 오빠 카산드로와 폴리도로가 사랑을 방해한다. 프라카소의 동생 로지나는 바보 행세를 하며 두 남자를 유혹하여 골려주고 잘못을 뉘우치게 만든다. 한바탕 소동 끝에 프라카소와 자친타는 행복한 사랑을 이룬다. 귀족뿐 아니라 시민과 하인도 자유의지에 따라 결혼할 수 있다는 내용으로, 새 황제 요제프 2세의 계몽정책에 어울리는 작품이었다.

모차르트는 당장 작곡에 착수했다. 이와 함께 빈 음악가들의 방해 공작도 시작되었다. 그들은 일단 험담을 늘어놓기 시작했다. "모차르트의 재능은 과장돼 있다, 아버지의 작품을 아이가 쓴 것으로 속이고

있다"는 게 핵심이었다. 아버지 레오폴트는 아들이 작곡할 때 조언을 하거나 직접 수정을 하기도 했다. 〈갈리마티아스 무지쿰〉 K.32의 자필 악보를 검토한 음악학자들은 모차르트가 쓴 음표를 레오폴트가 고쳐서 쓴 흔적을 발견했다. 모차르트가 선배 작곡가들 작품을 개작해서 쓴 네 곡의 피아노 협주곡 자필 악보를 분석하니 아버지 레오폴트의 필체가 일부 드러났고, 특히 4번은 주로 레오폴트가 썼다고 주장하는 학자도 있다. 그러나 어떤 경우든 아버지는 첨삭 지도를 했을 뿐 작곡은 모차르트가 직접 했다고 보는 편이 타당할 것이다. "모차르트의 재능이 과장되어 있다"는 빈 궁정음악가들의 비방이야말로 '과장된 것'이었다.

빈의 음악가들은 일제히 모차르트를 피하기 시작했다. 실제로 모차르트의 음악을 듣게 되면 그의 재능을 인정할 수밖에 없으니 듣고 나서 험담을 하면 거짓말쟁이라는 오명을 피할 길이 없었다. "누군가 그 아이 연주를 들었냐고 물으면 '아직 듣지 못했는데?' '사실이 아닐 거야' '에이, 농담하지 마시오' 하고 둘러대면 되지만 실제로 듣고 나서 사실과 다른 말을 하기는 어렵지 않겠어요? 거짓말을 하면 명예를 잃을 위험이 있거든요. 한번은 누가 우리를 험담한다기에 그 사람이 온다는 장소에 가서 기다렸어요. 모차르트는 그의 앞에서 협주곡 한 곡을 암보(악곡을 외는 것)로 연주했지요. 그는 아이의 능력에 깜짝 놀라서 말했어요. '정직한 인간으로서 제가 할 수 있는 말은, 이 아이가 지금 살아 있는 음악가들 가운데 가장 위대하다는 사실입니다.'"[11]

이렇게 골치 아픈 상황을 아는지 모르는지, 모차르트는 아버지 레오폴트의 2월 13일 자 편지에 수수께끼를 써넣으며 장난을 쳤다.* 오페라를 완성해서 공연하려면 최소한 몇 달은 더 빈에 머물러야 했다.

레오폴트는 스트레스가 이만저만이 아니었다. 빈 체류 기간은 하염없이 길어졌고, 비용은 걷잡을 수 없이 불어났다. 잘츠부르크에 돌아가야 한다는 압박감도 점점 커졌다. 잘츠부르크 대주교는 3월 말부터 레오폴트의 봉급 지급을 중단했다. 예정보다 오래 자리를 비운 음악가에게 무한정 월급을 주는 건 곤란했고, 레오폴트도 이 조치를 받아들이지 않을 수 없었다. 잘츠부르크에서는 레오폴트가 빈에 눌러앉는다는 소문이 돌았다. 그는 "다른 일자리를 찾아서 잘츠부르크를 떠나게 될 가능성이 있다면 봉급을 받지 않는 편이 떳떳할 것 같다"고 썼다. 실제로 빈에서 일자리를 구할 궁리를 했던 모양이다.

모차르트는 오페라 작곡에 몰두하느라 대중 연주를 줄였다. 3월 24일 러시아 대사 갈리친1721~1793 공작을 위해 열린 음악회가 유일했다. 사실 당시 빈에서는 연주회가 열리는 일이 드물었다. 황제 요제프 2세는 절약을 강조했고, 황제의 눈치를 보지 않을 수 없는 귀족들은 사치스런 음악회나 무도회를 자제했다. 훗날 오스트리아 수상이 되는 카우니츠 공작은 천연두에 대한 과도한 두려움 때문에 "모차르트 얼굴에 천연두 자국이 있는 한 초대할 수 없다"고 했다. 카니발 시즌이 됐는데도 수입이 전혀 없자 레오폴트는 체재비가 떨어질까 봐 걱정이 태산이었다.

〈가짜 바보〉는 부활절 직후 공연될 예정이었지만 대본을 계속 수정해야 했다. 요제프 2세는 적국 터키의 정세를 살필 겸 헝가리를 방문하고 있었다. 곤경에 빠진 모차르트를 황제가 구해 줄 기회는 오지 않았다. 레오폴트는 하게나우어에게 편지를 써서 여성용 페르시안 실크

• 모차르트가 써넣은 수수께끼가 어떤 내용이었는지는 앤더슨의 서간집에 실려 있지 않다.

드레스, 리옹에서 사온 실크 옷, 낙타털로 된 모차르트의 회색 옷, 그리고 이런저런 바느질 용품 등을 보내달라고 부탁했다.[12]

6월에 있었던 〈가짜 바보〉 첫 리허설은 그야말로 재앙이었다. 현장에는 클라비어도 없었고, 가수들은 자기 파트가 어디인지도 몰랐다. 오케스트라는 뒤죽박죽 엉망이었다. 궁정 극장 감독 아플리지오는 "조금만 손질하면 황제가 돌아온 뒤 무대에 올릴 수 있겠다"며 레오폴트를 달랬다. 하지만 그는 앞에서 듣기 좋은 말로 위로하고, 뒤에서 은근히 방해 공작을 부추기는 이중 플레이를 하고 있었다.

극장에서는 다른 오페라를 공연 중이었다. 모차르트 부자는 완성된 오페라를 고트프리트 반 슈비텐Gottgried van Swieten, 1733~1803 남작의 집에서 키보드로 연주해 보였다. 전문가에게 호평을 받아두면 나중에 있을지도 모를 험담과 구설수를 예방할 수 있다고 생각한 것이다. 슈비텐 남작은 뛰어난 인문학자이자 음악 애호가로, 훗날 모차르트에게 바흐, 헨델의 악보를 빌려주어 공부하게 했고, 하이든과 베토벤에게도 도움을 준 사람이다. 남작은 몇몇 음악 애호가들과 함께 이 오페라를 듣고 놀랍다는 반응을 보였다. 당시 '음악의 아버지'로 불리던 하세와 위대한 대본 작가 피에트로 메타스타지오Pietro Metastasio, 1698~1782도 어린 모차르트의 새 오페라를 극찬했다. 하지만 공연이 성사되도록 발 벗고 나서주는 사람은 한 명도 없었다. 레오폴트는 하게나우어에게 썼다. "뭔가 은밀하게 음모가 진행되고 있어요. 이 일을 머릿속에 떠올리는 것 자체가 괴로워서 자세히 쓰지 못하는 걸 양해해 주시기 바랍니다. 만나서 얘기하는 편이 낫겠어요."[13] 황제는 헝가리에 머무는 동안 아플리지오에게 오페라 극장 통제권을 일임했다. 아플리지오는 황제의 지시에 따라 사례금 100두카트가 명시된 계약서를 작성해 놓았지만

이런저런 핑계로 서명을 미루고 있었다.

"모든 작곡가, 심지어 그들의 우두머리 격인 글루크까지도 오페라의 성공을 막기 위해 별짓을 다 하고 있어요. 가수들에게 속닥거리고, 오케스트라를 선동해서 태업을 유도하는 등 공연을 막으려고 온갖 술수를 쓰는 거예요. 악보를 보지도 못한 가수들이 '이 아리아들은 노래하는 게 불가능해요'라고 말하니 기가 막힌답니다. 우리 방에서 처음 부르고는 '내게 딱 맞는 노래'라며 그렇게 칭찬하고 기뻐하던 바로 그 가수들이 말을 싹 바꾼 거예요. 오케스트라 단원들은 어린애의 지휘를 받을 수 없다고 버틴답니다. '이 음악은 악마도 못 들어줄 정도로 형편없다'고 악소문을 퍼뜨리는가 하면, '음악이 가사와 안 어울리고 운율이 제대로 안 맞는다'며, '이 어린이가 이탈리아 말을 잘 몰라서 그런 거'라고 헐뜯고 있어요. 이 사람들은 할말이 없어지면 '오페라를 쓴 게 아이가 아니라 아버지'라고 우깁니다. 이 말만 봐도 이들의 중상모략이 아무 근거가 없다는 게 드러나지요. 이 소리 저 소리 다 끌어대서 비방하다 보면 결국 자가당착에 빠지고 마니까요."[14]

7월에는 또 다른 오페라가 무대에 올랐다. 레오폴트가 항의하자 아플리지오는 "다음 작품은 틀림없이 볼프강의 오페라가 될 거"라며 "볼프강의 작품이 실패할 경우에 대비해 다른 작품을 준비하지 않을 수 없었다"고 변명했다. 레오폴트는 불쾌했지만 참을 수밖에 없었다. 얼마 뒤 레오폴트는 "아리아의 필사본이 준비되지 않아서 리허설을 할 수 없다"는 통보를 받았다. 바로 그날, 악보를 베껴 쓰는 사보사들이 일을 중단하라는 명령을 받은 것이다. 가수들은 아플리지오에게 "오페라는 흠잡을 데가 없지만 극장에 어울리지 않아서 공연할 수 없다"는 의견서를 제출했다. 그러자 아플리지오는 레오폴트에게 "이 상황에

서 공연을 강행하겠다고 고집한다면 오페라가 만인의 웃음거리가 되는 걸 감수해야 한다"고 협박했다. 사실상 〈가짜 바보〉를 무대에 올리지 않겠다는 선언이었다.

레오폴트는 딜레마에 빠졌다. 순순히 물러나면 자신과 아들에 대한 악소문을 인정하는 꼴이 될 터였다. 반대로, 끝까지 버틴다면 더 큰 소동이 일어날지도 몰랐다. 하지만 자신과 볼프강의 명예가 훼손된 이 상황을 그냥 둘 수는 없었다. "모차르트가 오페라를 쓸 능력이 없다는 입방아에 굴복해야 할까요? 모차르트의 작품이 형편없어서 무대에 올릴 수 없다는 그들의 모함이 사실이라고 인정해야 할까요? 아이가 아닌 아버지가 썼다고 수군거려도 그냥 두어야 할까요?"

레오폴트는 아플리지오의 처지도 이해했다. 황제의 명령을 받들어야 하고, 극장 구성원들의 여론도 살펴야 하며, 이미 공연 중인 시원찮은 프랑스 오페라를 결산해야 하는 그를 백번 존중한다고 했다. 그러나 아무리 생각해도 황제의 요청으로 작곡한 모차르트의 오페라가 석연찮은 핑계로 매장당하는 것은 참을 수 없었다. 무엇보다 그것은 '잘츠부르크의 기적'을 세상에 알리는 자신의 의무를 저버리는 일이었다.

레오폴트는 분노에 사로잡혔고 그동안 냉정하게 유지해 온 판단력마저 바닥나고 말았다. 그는 빈의 음악가들을 싸잡아 비난했고, 최소한 중립을 유지할 만한 사람들까지 적으로 돌리는 오류를 범했다. 이 상황에서 모차르트 편을 들어줄 사람은 단 한 사람 크리스토프 바겐자일뿐이었지만, 공교롭게도 그는 앓아누워 있었다. 다급해진 레오폴트는 거장 글루크에게 도움을 청했다. 하지만 아무 효과도 없었다. "글루크는 우리 편이 되어주리라 기대했어요. 하지만 그마저 우리에게 선을 긋고 있었음을 알았죠. 우리를 지지하는 사람들 명단에 이름 올

리는 것을 거절했거든요."[15] 〈오르페오와 에우리디체〉를 쓴 오페라의 거장 글루크에게 세상 모르는 열두 살 아이의 오페라를 지지해 달라고 호소한 것은 그의 경륜을 가볍게 여기는 행동으로 비칠 수 있었다. 모차르트는 1781년 빈에 정착한 뒤에는 글루크와 우호적인 관계를 유지하지만, 그와의 첫 만남은 그리 행복하지 못했다.

하세는 모차르트에게는 따뜻하고 너그러운 태도를 유지했지만 〈가짜 바보〉 사태 이후 레오폴트를 나쁘게 보기 시작한 듯하다. 그가 베네치아의 친구에게 보낸 편지의 한 구절이다. "제가 보기에 그의 아버지는 어디서건 불만이 가득해요. 이곳 빈에서도 그런 태도로 일관했지요. 자기 아이를 지나치게 우상화하면서 망칠 짓만 골라서 하더군요."[16]

탄원서 사건

레오폴트는 1768년 9월 21일 요제프 2세에게 방해 공작의 진상을 규명해 달라는 탄원서를 제출했다. 정중한 표현으로 자초지종을 설명하면서 억울함을 호소하는 긴 글이었다. 다음은 이 글의 결론 부분이다.

"558쪽이나 되는 오페라를 쓰려고 제 아들이 쏟은 엄청난 노력의 대가가 이것뿐이란 말입니까? 여기에 쏟은 시간과 비용은 누가 보상해 주나요? 훼손된 아들의 명예는 어떻게 회복하나요? 이제 와서 공연을 성사시켜 주십사 하는 건 아닙니다. 궁정 오페라 극장에서 이 작품을 공연할 생각이 없다는 게 명백하게 드러났으니까요. 간절히 바라옵건대, 아들의 작품을 세밀하게 검토해 주시길 엎드려 간청합니다. 아들

의 명예가 회복된다면 지금까지 난무하던 수치스런 비방과 중상모략은 연기처럼 사라질 것입니다. 조국 독일이 낳은, 다른 모든 나라가 부러워하는 이 탁월한 재능이 부당하게 짓밟히지 않도록, 모두가 자랑스러워하도록, 부디 적절한 조치를 내려주시길 앙망하옵니다."[17]

레오폴트는 그때까지 모차르트가 쓴 작품 목록들을 작성해서 탄원서와 함께 제출했다. 이 목록은 바이올린 소나타 K.6~K.15, K.26~K.31, 변주곡 K.24와 K.25, 《런던 스케치북》에 수록된 클라비어 곡 K.15a~K.15ss, 오라토리오 〈갈리마티아스 무지쿰〉 K.32, 오페라 〈아폴론과 히아신스〉 K.38, 런던과 헤이그에서 작곡한 15개의 이탈리아 아리아 등 어린 시절의 대표작을 망라하고 있다. 목록에는 파리에서 작곡한 〈슬픔의 성모〉, 트럼펫, 트럼본 등 다양한 악기가 등장하는 디베르티멘토 여섯 곡도 포함돼 있는데, 아쉽게도 이 작품의 악보는 실종되어 남아 있지 않다.

황제는 탄원서의 내용을 찬찬히 짚어보았을 것이다. 황제의 요청으로 이 오페라를 작곡했다는 표현은 없었다. 절대 권력자를 탓하는 걸로 비치면 큰 위험이 닥칠 수 있었다. 사태가 이렇게 악화된 것은 사실 황제의 책임이 컸다. 그는 모차르트에게 오페라 작곡을 지시했을 뿐 실제 공연이 이뤄지도록 영향력을 행사하지 않았다. 오페라가 몇 달 동안 표류해도 손가락 하나 까딱하지 않고 방치했다. 황제는 뒤늦게 다소 미안함을 느꼈을진 몰라도 책임을 인정할 생각은 추호도 없었다. 어쨌든 그는 진상 조사를 지시했다. 결론은 "이 어린이가 작곡한 오페라를 공연할 수 없다"는 것이었다. 청원을 받아들이게 되면 방해 공작을 주도한 빈 궁정음악가들을 처벌해야 하는 골치 아픈 문제가 발생할 가능성이 있으니 그냥 덮어버리기로 결정한 것이다. 하염없이

불어난 체재비에 대한 보상도 전혀 없었다. 레오폴트의 추산으로는 약 160두카트, 지금의 한국 시세로 약 1,500만원가량 손해가 발생했다.

이 오페라가 일으킨 소동은 큰 후유증을 낳았다. 그때까지 모차르트 가족에게 친절하던 마리아 테레지아 여왕은 이 사건 이후 태도가 돌변했다. 레오폴트가 빈 궁정음악가들과 충돌하고 탄원서까지 제출함으로써 궁정의 질서를 어지럽혔다고 본 게 분명하다. 몇 년 뒤 밀라노의 페르디난트1754~1806 대공이 모차르트를 궁정 악장에 앉혀도 좋을지 물었을 때 그녀는 "거지처럼 세상을 떠도는 음악가"란 표현을 써가며 채용하지 말라고 조언하게 된다. 그 뒤 신성로마제국 영토 내의 어느 군주도 모차르트에게 정규 일자리를 내주지 않았다. 절대 권력자의 사소한 한마디가 평범한 사람의 운명을 뒤틀던 시절이었다.

레오폴트가 주장하듯 〈가짜 바보〉가 당대 최고의 걸작이었는지 판단하기는 어렵다. 하지만 적어도 당시 어른들이 작곡한 오페라와 어깨를 견줄 수준은 되었을 것이다. 이탈리아에 가본 적도 없는 열두 살 어린이가 이런 작품을 쓴 건 진정 놀랄 일이었으나 어린이의 작품에 흔쾌히 차례를 양보할 음악가는 없었다. 레오폴트가 좀 더 겸손하게 목표를 잡았더라면 극단적 충돌은 피할 수 있었을 것이다. 열두 살 소년에게 걸맞은 단막 희극을 작곡하여 하세나 글루크 등 원로 작곡가의 오페라 막간에 공연하는 정도로 타협했다면 빈 음악가들이 이토록 심하게 반발하지는 않았을 것이다. 레오폴트는 빈의 문화 수준을 낮게 평가한 것으로 보인다.

"빈의 대중은 바보스런 광대놀음, 악마, 유령, 마녀, 마술, 춤이 나오는 코미디 쇼만 좋아하고, 진지하고 품격 있는 예술에는 관심이 없어요. 이 사람들은 시시하고 유치한 농담에 박수를 치며 깔깔대고, 정

작 감동적이고 아름다운 대목이나 재치 있는 대사가 나올 때는 어김없이 큰 소리로 잡담을 하지요."[18]

이 의견은 아마도 대중 오락물만 보고 내린 섣부른 평가일 수 있다. 글루크가 말했듯 "빈은 편견이라는 낡고 통속적인 멍에를 떨쳐버리고 새로이 완벽성을 추구하도록 해줄 가장 앞선 문화의 도시"이기도 했기 때문이다.

요제프 2세는 모차르트 가족을 다독일 방법을 찾아냈다. 빈 교외에 새로 설립한 고아원 바이젠하우스Weisenhaus의 개원을 기념할 미사곡을 의뢰한 것이다. 모차르트는 1768년 12월 7일, 마리아 테레지아 여왕, 페르디난트 왕자와 막시밀리안1756~1802 왕자 등 황실 사람들이 지켜보는 앞에서 장엄 미사 C단조 〈바이젠하우스〉를 지휘했다. 넉 대의 트럼펫과 숭고한 합창이 새 고아원을 수놓았고, 모차르트의 정확한 지휘는 열렬한 찬사를 받았다. 이 작품은 그때까지 모차르트가 쓴 종교음악 가운데 최고 걸작으로, 마리아 테레지아 여왕도 매우 만족스러워했다. 이 자리에서는 트럼펫을 잘 부는 고아원 아이를 위해 작곡한 협주곡도 연주됐는데, 안타깝게도 악보가 실종됐다.

이에 앞서 모차르트는 프란츠 안톤 메스머1734~1815 박사*의 요청으로 가볍고 단순한 〈바스티앵과 바스티엔〉 K.50을 작곡하기도 했다. 장 자크 루소의 〈마을의 점쟁이〉를 독일어로 번안한 단막 코믹오페라였다. 바스티앵과 바스티엔은 서로 사랑하는 사이인데, 질투와 오해로

• 유명한 의사이자 최면술과 자석 요법의 창시자. '최면을 걸다'란 뜻의 영어 단어 'mesmerize'가 그의 이름에서 유래했다. 모차르트의 오페라 〈여자는 다 그래〉 1막 끝에는 당시 유행하던 자석 요법을 사용하는 장면이 나온다. 테너 가수이기도 했던 그는 첼로, 하프시코드, 글래스 하모니카를 연주했으며 자유, 평등, 우애에 공감하는 프리메이슨 회원으로서 어린 모차르트에게 사상적 영향을 미쳤다.

두 사람의 사이가 틀어지자 마술사 콜라스가 지혜를 발휘하여 사랑을 이루어준다는 내용이다. 메스머 박사의 아름다운 개인 정원에서 공연된 이 오페라는 서곡의 주제가 베토벤의 〈에로이카〉 교향곡 첫 대목과 비슷해서 흥미롭다.

모차르트 가족에게 좌절을 안겨준 빈 여행은 이렇게 끝났다. 일행은 1769년 1월 5일 잘츠부르크에 돌아왔다. 16개월에 걸친 힘들고 긴 여정이었다. 온 가족이 함께 떠난 여행은 이것이 마지막이었다. 오페라 〈가짜 바보〉 공연이 무산된 직후, 레오폴트는 이렇게 썼다. "신이 잘츠부르크에 태어나게 해준 이 기적을 세상에 알리는 것, 그것은 전능한 신에 대한 제 의무입니다. 그 의무를 방치하면 저는 천하에 배은망덕한 인간이 될 것입니다. 제가 세상을 향해 이 기적을 납득시켜야 할 시기가 바로 지금입니다. 세상 사람들이 기적이라 불리는 모든 것을 비웃고 기적의 존재 자체를 부인하는 지금, 내겐 그들을 납득시킬 엄숙한 책임이 있어요. 천하의 볼테르주의자*가 모차르트를 보고 경악하여 제게 말했죠. '지금 내 생애에서 드디어 기적을 보았다! 이것은 내가 겪은 첫 기적이다!' 이 말은 제게 커다란 기쁨이자 승리가 아닐 수 없었어요."[19]

* 프리트리히 멜히오르 폰 그림 남작을 가리킨다. 그는 볼테르와 루소의 친구로 합리적 이성주의자였다.

Wolfgang Amadeus Mozart
04

"비바 마에스트로!"
세 차례의 이탈리아 여행

～

1769년, 쉰 살 초로의 레오폴트는 아들을 위해 다시 한 번 도약을 꿈꾸었다. 오페라의 탄생지이자 음악의 본고장인 이탈리아가 다음 행선지였다. 빈의 쓰디쓴 실패를 만회하려면 이탈리아에서 성공해야 했다.

궁정 부악장인 그는 매일 출근했다. 대주교에게는 빈 여행 중 못 받은 월급을 지급해 달라고 청원했다. 빈 체류가 길어진 것은 어쩔 수 없는 상황 때문이었고, 이로 인해 많은 손해를 보았으며, 빈에서도 잘츠부르크 성당을 위한 음악을 작곡했다고 설명했다. 모차르트는 아버지의 말을 뒷받침하듯 〈미사 브레비스〉 D단조 K.65를 작곡하여 대주교 앞에서 초연했다. 대주교는 레오폴트의 밀린 월급 일부를 보전해 주었다.

열여덟 살 난네를은 어엿한 숙녀였고 열세 살 모차르트는 사춘기 소년이었다. 남매는 '미스 핌퍼를'이란 애칭의 암컷 폭스테리어를 데리고 산책을 나가곤 했다.

난네를은 자신을 짝사랑하는 잘츠부르크 유지 밀크 씨의 아들을 새침하게 대하여 애를 태웠다. 집에는 난들Nandl이라는 하녀가 있었고, 새장 속 카나리아는 'G#장조'로 노래했다.[1] 모차르트는 집주인 하게나우어의 딸 마르타Martha와 사이좋게 어울렸다. 빈에서 무대에 오르지 못

한 오페라 〈가짜 바보〉는 대주교의 명명축일인 5월 1일, 잘츠부르크 대학교 강당에서 갈라콘서트 형식으로 초연됐다. 레오폴트의 청원 덕분이었다. 모차르트는 음악 이외의 시간에는 이탈리아어 공부에 몰두했다. 오페라의 본고장에서 성공하려면 이탈리아어를 잘 구사해야 했다.

잘츠부르크에는 '졸업 음악Finalmusik'이라는 전통이 있었다. 잘츠부르크 대학교 졸업식 때 연주하는 축하 음악으로, 4~5개 악장으로 된 교향곡과 2~3개 악장으로 된 협주곡을 합쳐 7개 악장 정도로 된 관현악곡이었다. 지역 유지들의 결혼식이나 명명축일 때 연주하던 세레나데와 비슷한 형태로, '거리의 음악'이란 뜻의 카사시온cassation이라 부르기도 했다. 잘츠부르크에서 가장 존경받는 작곡가가 졸업 음악의 작곡을 맡는 게 관례였고, 유복한 집안의 학생들이 작곡료를 분담했다. 레오폴트는 이 졸업 음악을 무려 서른 곡이나 작곡했다. 1769년에는 열세 살 모차르트에게 영예가 돌아왔다. 8월 6일과 8일, 모차르트의 카사시온 G장조 K.63과 Bb장조 K.99가 각각 초연됐다. 궁정 악단과 학생 오케스트라는 대주교 일행이 있는 미라벨 궁전에서 한 번 연주했고, 잘차흐강 건너 잘츠부르크 대학교로 가서 학생, 교수, 시민 들이 지켜보는 가운데 한 번 더 연주했다. 세레나데 앞뒤에 붙어 있는 행진곡은 졸업생들이 출발하고 도착할 때 연주했다. 모차르트의 잘츠부르크 관현악곡 중 최고 걸작으로 꼽히는 세레나데 D장조 〈포스트혼〉 K.320도 졸업 음악 가운데 하나다.

슈라텐바흐 대주교는 모차르트의 이탈리아 여행을 허락하며 120두카트의 지원금을 내주었다. 아랫사람이 여행을 갈 때 대주교가 경비를 보태는 건 잘츠부르크의 오랜 전통이었다. 직업 역량을 향상시킬 수 있는 여행이므로 요즘으로 치면 '연수비'를 지원하는 셈이었다. 모차

르트는 11월 궁정 악단의 콘서트마스터에 임명됐다. 당장은 무급이지만, 이탈리아에서 돌아오면 보수를 지급하겠다고 했다. 콘서트마스터는 바이올린이나 키보드를 연주하며 악단을 이끄는 역할을 하는데, 두 악기 모두 능숙한 모차르트로서는 손쉽게 할 수 있는 일이었다.

아버지와 아들, 둘만의 여행

이탈리아는 오페라와 교회음악이 탄생한 유럽 음악의 메카였다. 이탈리아 오페라를 배우고 익히는 것은 당대 최고의 음악가가 되기 위한 필수 과정이었다. 오페라는 작곡가에게 돈과 명예를 안겨주는 '꿀단지'였고, 오페라로 성공하려는 작곡가들의 열망도 그만큼 컸다. 레오폴트는 밀라노에서 페르디난트 대공을 만나 오페라를 위촉받고, 볼로냐에서 대위법의 거장 조반니 바티스타 마르티니Giovanni Battista Martini, 1706~1784 신부를 만나 가르침을 받고 로마, 나폴리, 베네치아에서 최신 오페라를 익히는 것을 목표로 삼았다. 합스부르크 황실이 다스리던 밀라노나 피렌체 등 북부 이탈리아의 대도시에서 좋은 일자리를 알아보는 것도 중요했다. 레오폴트는 유력 인사들의 추천장과 소개장을 확보해 두었다. 이탈리아에서 만날 권력자들의 후원을 얻기 위한 '보증서'가 될 터였다.

이번에는 아버지와 아들, 둘만의 여행이었다. 난네를과 어머니는 집에 남았다. 난네를은 "다 큰 처녀는 집이나 살롱에서만 연주할 수 있다"는 아버지의 명령에 따라야 했다. 여성에게 많은 제약을 가하는 시대였다. 하지만 당시에도 오스트리아 피아니스트 마리아 테레지아 폰

파라디스1759~1824, 프랑스 피아니스트 빅투아르 죄놈Victoire Jeun'homme, 1749~1812(모차르트 피아노 협주곡 9번을 초연한 피아니스트),• 이탈리아 바이올리니스트 레기나 스트리나사키Regina Strinasachi, 1761~1839 등 뛰어난 여성 음악가들이 국제무대를 누비고 있었다. 레오폴트가 좀 더 진취적으로 사고했다면 난네를도 '또 한 명의 모차르트'로 성장할 가능성이 충분히 있었다. 그녀는 1792년 슐리히테그롤에게 보낸 편지에 "아버지와 동생, 둘이서만 떠났다"고 간략히 썼지만, 집에 남아 마음속으로 엄청난 좌절을 삭였을 것이다.

다정다감한 모차르트는 누나를 위로하고 싶었다. 그는 이탈리아 여행 중에 이렇게 썼다. "누나가 로마에 함께 왔으면 얼마나 좋았을까. 이곳 산 피에트로 성당도 멋있고, 그 밖에도 근사한 곳들이 많아서 누나가 틀림없이 좋아했을 텐데…."[2] 모차르트는 베수비오 화산의 풍경, 교황을 만났을 때의 이야기, 소프라노 바스테르델라Basterdella, 1741~1783(본명 루크레치아 아구야리)의 노래 등 여행에서 보고 들은 것을 누나에게 상세히 전했다. 누나가 함께 여행을 온 것처럼 느끼도록 생생하게 묘사했다.

1769년 12월 13일, 이탈리아를 향한 대장정이 시작됐다. 출발 당일, 모차르트 부자는 잘츠부르크 인근 바트 라이헨할Bad Reichenhal에서 점심을 먹고 알프스의 설경을 바라보며 느긋하게 소금 온천을 즐겼다. 이튿날, 모차르트는 뵈르글Wörgl이란 시골 마을에서 처음으로 어머니에게 편지를 썼다. "사랑하는 엄마! 온통 즐거운 일들만 있어서 기분

• 모차르트는 그녀를 예나미Jenamy라 부르기도 했다.

이 최고예요. 이번 여행은 정말 재미있어요. 마차 안은 아주 따뜻해요. 마부 아저씨는 친절하고 눈치가 빨라요. 조금만 길이 괜찮아도 마차를 아주 빨리 달려주거든요. 이번 여행에 대해서는 아빠가 벌써 자세히 알려주셨죠? 엄마께 굳이 편지를 쓰는 건, 제가 예의를 아는 사람이며 제 할일을 잘하고 있다는 걸 존경하는 엄마에게 알려드리고 싶어서예요. 그럼 안녕."[3] 생기발랄한 소년 모차르트의 모습이 눈에 선하다.

　　두 사람은 어둠이 내려앉은 인스브루크에 도착했다. 13세기부터 18세기까지 합스부르크 왕가가 있었고, 스키 리조트로 유명해진 도시다. 티롤 총독인 슈파우어Spauer 백작이 두 사람을 환대해 주었다. 17일 오후에는 부시장 퀴니글Künigl 백작의 저택에서 연주하고 12두카트의 사례를 받았다. 지역신문은 "여섯 살 때부터 이름을 날린 탁월한 음악 천재가 도착했다"며, "소년은 귀족들이 마련한 연주회에서 놀라운 기량으로 소문을 입증했다"고 알렸다. 19일 인스브루크를 떠날 때는 멋진 개선문을 구경했다. 1765년 테레지아 여왕이 둘째 아들 레오폴트 대공과 에스파냐 공주 마리아 루이사1745~1792의 결혼을 축하하려고 세운 기념물이었다. 그러나 공사가 한창일 때 사랑하는 남편 프란츠 1세가 세상을 떠나자 여왕은 개선문 뒤에 '죽음과 슬픔'을 주제로 한 부조를 새겨 넣도록 했다.

브레너고개 넘어 이탈리아로

　　두 사람은 1769년 12월 20일 브레너고개Brenner Pass(해발 1,370미터로 오스트리아와 이탈리아 국경에 있다)를 통과했다. 모차르트가 훗날 '다 폰테

3부작'〈피가로의 결혼〉〈돈 조반니〉〈여자는 다 그래Cosi fan tutte〉로 이탈리아 오페라를 평정한 것은 브레너고개를 넘었기 때문에 가능했다. 근처에는 산적이 자주 출몰했다. 티롤 지역의 귀족들은 여행자를 산적으로부터 보호하려고 다양한 모양의 성을 쌓았는데 이 성들은 멋진 관광지가 됐다. 당시 이탈리아 북부는 오스트리아의 합스부르크 왕가가 지배했다. 피렌체가 중심인 토스카나 지방은 둘째 왕자 레오폴트 대공이, 밀라노가 중심인 롬바르디아 지방은 막내 왕자 페르디난트 대공이 총독을 맡고 있었다. 나폴리 왕 페르디난도 4세는 마리아 테레지아 여왕의 사위였다. 그 밖에 로마, 볼로냐, 토리노, 베네치아 등 주요 도시에서 많은 오스트리아 귀족이 활동하고 있었다.

잘츠부르크에서 가져간 소개장 덕분에 모차르트 부자는 가는 곳마다 식사 초대를 받았는데 그럴 때면 모차르트는 간단한 연주로 답례를 했다. 두 사람은 볼차노,* 에냐, 트렌토를 거쳐 12월 24일 로베레토에 도착했다. 이 도시에서는 잘츠부르크의 지인 로드론 백작이 환대해주었다. 백작의 궁전에서는 지금도 '로베레토 모차르트 음악제'를 개최하는데, '로드론'이란 제목의 디베르티멘토 K.247과 K.287은 이 음악제의 단골 레퍼토리다. 모차르트는 토데스키Todeschi 남작의 궁전에서 음악회를 열었고, 산 마르코 성당에서 오르간을 연주했다. 레오폴트는 "모차르트의 연주를 들으려고 마을 사람들이 한 명도 빠짐없이 성당에 모였는데 모차르트가 인파를 헤치고 오르간까지 갈 수가 없어서 힘센

• 유서 깊은 부소니콩쿠르가 열리는 곳으로 대한민국의 문지영, 원재연, 박재홍 등 젊은 피아니스트들이 이 콩쿠르에서 이름을 떨쳤다. 모차르트에 열광한 피아니스트 겸 작곡가 페루초 부소니(1866~1924)는 "그는 빛과 그림자를 초월한다. 그는 정열적이고 우주적이다. 그는 많은 말을 할 능력이 있지만 결코 지나치게 말하지 않는다. 그는 소년처럼 젊고 노인처럼 현명하다"라는 명언을 남겼다.

젊은이들이 길을 터주었다"고 기록했다.

모차르트를 사랑한 도시 베로나

아버지와 아들은 1769년 12월 27일 베로나에 도착하여 2주 동안 머물렀다. 베로나는 셰익스피어의 희곡 《로미오와 줄리엣》의 배경이 된 도시로, 고대 로마의 야외극장 '아레나'가 있다. 레오폴트는 아레나 앞에서 "시간은 이곳에 존재하고, 우리는 사라져간다"며 감격했다. 부자가 시내를 산책하고 숙소에 돌아오니 여러 귀족의 초대장이 도착해 있었다. 새해와 함께 카니발이 시작되었고, 저녁마다 오페라가 공연됐다. 모차르트는 알레산드로 굴리엘미1728~1804의 오페라 〈루지에로〉를 보고 누나에게 감상평을 써 보냈다.

"바리톤은 팔세토falsetto(가성)로 노래할 때 쥐어짜는 소리를 냈고, 소프라노는 무난한 목소리에 외모도 아름다웠지만 '악마처럼' 음정이 엉망이었어. 카스트라토는 만주올리만큼 잘 부르는 데다 목소리가 강하고 성대가 유연했지만 쉰다섯 살이라서 그런지 늙은 티가 났어. 청중이 하도 수군대는 바람에 아름다운 목소리를 가진 여가수의 노래는 전혀 들을 수 없었지. 또 다른 여가수는 꽉 막힌 목소리에다 늘 16분음표만큼 늦게 나오더군…."**4**

1770년 1월 5일 모차르트는 베로나 음악 아카데미의 공개 음악회에서 연주했다. 일주일 뒤 《만토바 가제타Mantova Gazetta》라는 신문에 리뷰가 실렸다. "모차르트는 몇몇 탁월한 음악가들과 함께 자신이 작곡

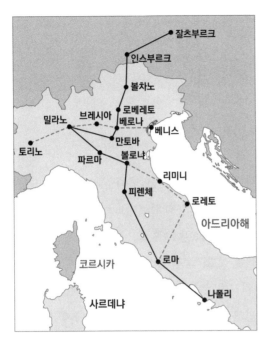

모차르트의 이탈리아 여행(1769~1773)

한 근사한 서곡을 연주하여 청중의 열광적인 박수 세례를 받았다. 그
는 하프시코드 협주곡과 소나타 몇 곡을 초견연주했고, 4행시를 제시
하자 세련된 스타일의 아리아를 즉시 작곡하여 노래했다."[5]

　모차르트는 베로나에서 한껏 고무되었다. 이때 쓴 편지는 절반
은 독일어로, 절반은 이탈리아 말로 돼 있는데, 아주 생기발랄하다. 모
차르트는 1월 6일과 7일 이틀 동안 화가 잠베티노 치냐롤리Giambettino
Cignaroli, 1706~1770 앞에서 포즈를 취했다. 소년 모차르트의 유명한 초상
〈베로나의 모차르트〉다.✦▶그림 14 모차르트 부자는 세 차례의 이탈리아

✦　이 초상화에서 악기는 1583년산 첼레스티누스 하프시코드다. 악보는 모차르트가 그 무렵 작곡한
　〈몰토 알레그로〉 G장조 K.72a로 추정된다. 악보 앞부분만 남아 있는 미완성 작품이다.

　　　　　　　　　　　　　"비바 마에스트로!" 세 차례의 이탈리아 여행

여행 중 통틀어 일곱 번 베로나를 방문한다. 베로나는 모차르트를 사랑했고, 모차르트는 베로나를 사랑했다.

만토바의 무료 연주회

1770년 1월 10일 두 사람은 만토바로 출발했다. 만토바는 1607년 최초의 오페라로 꼽히는 클라우디오 몬테베르디1567~1643의 〈오르페오〉가 탄생한 곳이다. 모차르트는 12일 오후 5시쯤 이 도시에 도착하자마자 곧바로 오페라 극장에 갔고, 짧은 감상평을 남겼다. "만토바에서 본 오페라는 대체로 매력적이었어. 피에트로 메타스타지오가 대본을 쓴 〈데메트리오〉를 공연했는데, 프리마돈나는 노래는 잘하지만 소리가 작아서 연기를 보지 않고 소리만 들으면 노래를 안 하는 것 같았어. 입도 안 벌린 채 훌쩍대며 울고 있으니 하나도 재미가 없지 뭐야. (…) 프리모 발레리노랑 프리마 발레리나도 참 잘하더군. 사람들 말로는 예쁘다는데 가까이서 보지 않아서 잘 모르겠어."[6]

모차르트 부자는 만토바에 살고 있던 아르코1743~1830 백작*의 궁전에 초대받아 극진한 환대를 받았다. 16일에는 음악 아카데미의 시엔티피코 극장Teatro Scientifico에서 연주회가 열렸다. 레오폴트는 이렇게 썼다. "이 극장은 여태껏 본 어떤 극장보다 아름다웠다. 오페라하우스처럼 박스석이 있고 오케스트라 피트(연주자들이 무대 앞 낮은 구역에서 연주

* 아르코 백작은 모차르트 집안과 우호적인 관계였지만 1781년 6월 8일, 콜로레도 대주교의 시종장으로서 모차르트의 엉덩이를 걷어차서 내쫓게 된다.

하도록 되어 있는 장소)가 있다." 이 연주회에서 모차르트는 자신의 작품을 포함해 열네 곡을 연주했다. 이날 연주회는 무료였다. 여행 경비라도 벌고 싶었던 레오폴트는 매끼 사 먹다 보니 돈이 너무 많이 든다고 불평했다. 날씨가 추웠지만 숙소는 난방이 되지 않았다. 레오폴트는 "너무 추워서 손이 까매졌다 퍼레졌다 뻘개지기를 반복할 정도"였다고 썼다.[7] 모차르트는 감기에 걸려서 고열에 시달렸다.

밀라노의 오페라 계약

1770년 1월 23일 정오, 아버지와 아들은 롬바르디아의 수도 밀라노에 도착했다. 밀라노는 오스트리아가 지배하는 북부 이탈리아의 중심지로, 계몽사상의 요람이자 로마 다음으로 큰 상업 도시였다. 베네치아, 나폴리, 로마만큼 음악 전통이 길진 않지만 새로 설립된 음악 아카데미를 중심으로 조반니 바티스타 사마르티니Giovanni Battista Sammartini, 1698~1775 등 대가들이 활동하고 있었다. 모차르트 부자는 이 도시에 7주 동안 머물렀다. 숙소는 지금의 산 마르코 성당 자리에 있던 아우구스티누스회 수도원이었다. 부쩍 덩치가 커진 열네 살 모차르트는 처음으로 아버지와 다른 침대를 사용했다.

모차르트는 사춘기를 통과하고 있었다. 레오폴트는 얼마 후 "볼프강은 변성기가 와서 목소리가 망가지고 있다"며 "자기가 쓴 곡을 노래해 보고 싶지만 뜻대로 안 돼서 무척 속상해하고 있다"고 전했다.[8] 열네 살 반이 된 모차르트에게 더 큰 옷이 필요하다고도 했다. 모차르트는 누나에게 짓궂은 농담을 던지기도 했다. "썰매놀이가 즐거웠다니

너무 기분이 좋아. 그렇게 즐기며 하루하루 유쾌하게 지내기 바라. 그런데 폰 묄크 씨를 슬프게 만들고 한숨짓게 했다니 속상했어. 누나가 그 사람과 썰매를 타지 않았다는 것도 좀 그렇군. 그분은 누나 때문에 얼마나 많은 눈물로 손수건을 적셨을까…."[9]

두 사람은 롬바르디아 총독 카를 피르미안 백작1716~1782의 궁전을 방문했다. 그는 레오폴트가 처음 모신 잘츠부르크 통치자 레오폴트 피르미안 대주교의 조카로, 학식이 넓고 예술에 대한 안목이 뛰어났다. 그는 두 사람에게 근사한 식사를 대접한 뒤 아홉 권으로 된 메타스타지오의 대본집을 모차르트에게 선물하며 오페라 작곡을 격려했다. 모차르트는 밀라노에서 작곡가 사마르티니를 만나서 대화를 나눌 수 있었다. 사마르티니는 원래 오페라 서곡이었던 신포니아를 세 악장의 교향곡으로 발전시켰고, 하이든과 모차르트는 이를 네 악장의 교향곡으로 완성했다. 모차르트가 밀라노에서 작곡한 교향곡 D장조 K.84는 사마르티니의 영향을 보여준다.

2월 18일, 피르미안 백작의 궁전에서 모데나 공작과 그의 딸 마리아 베아트리체 데스테Maria Beatrice d'Este, 1750~1829가 참석한 가운데 음악회가 열렸다. 이듬해 밀라노 통치자 페르디난트 대공과 결혼하게 되는 마리아 데스테는 이날 음악회에서 모차르트의 재능에 깊은 인상을 받고 자신의 결혼 축하 음악을 모차르트에게 맡기겠다고 판단한 듯하다. 모차르트는 산타 마리아 델라 파시오네 성당에서 미사곡을 지휘했다. 레오폴트는 "밀라노 성당의 미사는 음악과 장식만 있을 뿐 진지함이 결여돼 있으며, 승천절을 나흘이나 늦게 기념한다"고 비판했고, "금식을 해야 할 재의 수요일에 고기를 먹고, 토요일에 무도회를 연다"고 개탄했다. 카니발을 마무리하는 가장무도회에 참석하기 위해 두 사람은

망토와 외투를 장만해야 했다. 레오폴트는 짜증을 냈다. "이 나이에 이 따위 바보짓에 동참하려고 돈과 시간을 써야 하다니!" 그는 퉁명스레 덧붙였다. "이 옷들은 나중에 라이닝이나 행주로 쓰면 될 거야."[10]

3월 12일, 피르미안 백작의 공관인 멜치 궁전Palazzo Melzi에서 연주회가 열렸다. 초대받은 150명의 귀족들이 모차르트의 연주를 지켜보았다. 밀라노 레지오 두칼레 극장에서 공연할 오페라를 작곡할 능력이 있는지 검증하는 일종의 오디션이었다. 모차르트는 메타스타지오의 텍스트에 곡을 붙인 아리아 K.71, K.77, K.83을 선보였다. 프리마돈나와 두 남자 주인공을 위한 아리아로, 그중 한 곡은 오케스트라 반주의 레치타티보를 즉석에서 작곡했다. 볼프강은 오디션을 거뜬히 통과하여 오페라 계약서에 정식으로 서명했다. 그해 12월 26일 초연될 카니발 시즌의 개막 오페라 〈폰토의 왕 미트리다테〉(이하 〈미트리다테〉)였다. 계약서에는 오페라 제작 일정표와 함께 이날 노래한 세 성악가가 주연을 맡을 예정이라고 명기돼 있었다. 모차르트 부자는 이탈리아에 온 첫 번째 목표를 달성했다.

볼로냐의 마르티니 신부

밀라노를 떠난 두 사람은 로디Lodi라는 작은 도시에서 하루를 묵었다. 교통의 요지인 로디는 모차르트가 다녀가고 26년이 지난 1796년 나폴레옹1769~1821이 오스트리아군을 격파하고 밀라노 진격의 교두보를 확보한 곳이다. 모차르트는 라칸다Lacanda 여관에서 현악사중주곡 G장조 〈로디〉 K.80을 완성했다. 그가 쓴 23곡의 현악사중주곡 중 첫 작품

이다. 파르마에서는 유명한 이탈리아 소프라노 루크레치아 아구야리 (예명은 바스테르델라)를 만났는데 그녀는 뛰어난 미모와 연기력, 유연하고 세련된 목소리를 자랑하는 가수였다. 모차르트는 고음의 트릴을 자유자재로 구사하는 그녀의 능력에 감탄하여 난네를에게 이렇게 전했다. "파르마에서 한 여가수 집을 방문했고 그녀의 멋진 노래를 들었어. 바로 그 유명한 바스테르델라 씨야. 목소리가 좋은 데다 목청이 훌륭해서 믿기지 않을 만큼 높은 음정을 내더군."[11] 모차르트는 그녀가 부른 노래의 악보를 받아 적어서 편지에 첨부했다. 아버지와 아들은 파르마에서 줄타기 곡예와 코미디 공연을 즐겼고, 같은 숙소를 쓰는 유랑극단 사람들과 유쾌한 대화를 나누었다.

봄기운이 완연한 1770년 3월 24일, 두 사람은 볼로냐에 도착했다. 유럽에서 최초로 대학이 설립된 이곳은 학자들이 많아서 '현자들의 도시'였고, 기름진 음식과 왕성한 식욕 때문에 '뚱보들의 도시'였고, 붉은 건물이 많고 사회주의 성향이 강해서 '빨간 도시'라고도 했다. 모차르트 부자는 하루에 1두카트나 되는 비싼 숙박료를 내며 '순례자의 집 Pellegrino'에 묵었다. 다음날 오전, 두 사람은 마르티니 신부를 만나려고 프란체스코회 수도원을 찾았는데 신부는 수도원 문 앞까지 나와서 반갑게 맞아주었다. 신부는 조반니 바티스타 페르골레지, 크리스토프 글루크, 니콜로 욤멜리1714~1774, 요한 크리스티안 바흐, 앙드레 그레트리1741~1813 등 쟁쟁한 음악가들에게 대위법을 가르친 사람으로, 1만 7,000점에 달하는 희귀 악보와 음악 문헌을 소장하고 있었다. 당시 예순다섯 살이던 신부는 은퇴 후《음악 이야기Storia della musica》라는 기념비적 음악사를 집필하며 유럽 각처의 음악가들이 보낸 질문에 답장을 쓰는 것으로 소일하고 있었다. 모차르트는 신부가 제시하는 주제로 푸

가를 작곡하고 평가와 조언을 받았다.

다음날, 팔라비치니 백작1697~1773의 궁전에서 150명의 귀족이 참석한 가운데 연주회가 열렸다. 유명한 카스트라토 두 사람이 노래했고, 모차르트는 저녁 7시 반부터 11시 반까지 연주를 계속했다. 연주회가 끝난 뒤 모차르트는 205리라, 레오폴트는 20제키니*를 사례로 받았다. 음악회에 거의 가지 않는 마르티니 신부도 이날만은 특별히 참석했다.

모차르트 부자는 전설적 카스트라토 파리넬리Farinelli, 1705~1782(본명은 카를로 브로스키)의 호화 저택을 방문했다. 그는 1759년 스페인 궁정에서 은퇴한 뒤 볼로냐 교외의 집에서 만년을 보내고 있었다. 체코의 작곡가 요제프 미슐리베체크Josef Mysliveček, 1737~1781도 만났다. 그의 오페라 〈니네티〉가 볼로냐에서 공연되고 있었는데, 모차르트는 이 사람의 음악을 높이 평가했다. 그는 성병 때문에 얼굴이 흉하게 망가져 있었다.

피렌체에서 사귄 동갑내기 친구 토마스 린리

모차르트 부자는 3월 30일 피렌체에 도착했다. 레오폴트는 르네상스의 영광이 살아 있는 피렌체에 매혹됐다. 그는 아내 안나 마리아에게 썼다. "피렌체는 너무 풍경이 멋져서 당신과 함께 여기서 살다가 죽으면 좋겠소."[12]

아버지와 아들은 토스카나 지방의 고위 행정관이던 오르시니 로

• 제키니Zechini는 제키노Zechino의 복수형. 1제키노는 약 1두카트에 해당되는 금액이다.

젠베르크Orsini Resenberg, 1726~1795 백작을 만나러 갔다. 그는 이상하게도 처음부터 모차르트 부자를 친절하게 대하지 않았다. 이 사람은 모차르트가 1780년대 빈에서 활약할 때 빈 궁정 오페라 감독으로 모차르트와 인연을 맺게 된다. 영화 〈아마데우스〉에서 오페라 〈피가로의 결혼〉 무용 장면의 악보를 뜯어내는 거친 행동으로 모차르트를 분노케 하는 사람이 바로 로젠베르크 백작이다. 아버지와 아들은 피티 궁전Palazzo Pitti에서 토스카나 지배자인 레오폴트 대공(훗날 레오폴트 2세)과 15분간 면담할 기회를 얻었다. 이 자리에서 오간 대화 내용은 전해지지 않는다. 모차르트는 다음날 대공이 주최하는 음악회에서 밤 10시까지 연주하고 333리라의 사례를 받았다.

피렌체에서 모차르트는 난생처음 동갑내기 친구를 사귄다. 7년 전 그랜드 투어 때 루트비크스부르크에서 만난 이탈리아 바이올리니스트 피에트로 나르디니Pietro Nardini, 1722~1793가 마침 토마스 린리Thomas Linley, 1756~1778라는 영국인 제자와 함께 피렌체에 머물고 있었다. 바이올린 신동으로 꼽히던 이 소년은 모차르트와 동갑이었고 키도 똑같았다. 두 소년은 만나자마자 금세 친해졌다. 모차르트는 그때까지 또래 어린이와 사귀며 어울려 놀 기회가 없었다. 린리도 마찬가지였다. 음악 신동으로 화려하게 살았지만 평범한 어린 시절을 빼앗긴 두 소년의 우정은 애틋하고 아름답다. 두 소년은 수시로 껴안았고, 모차르트의 방과 대공의 궁전을 오가며 아름다운 연주를 이어갔다. 헤어질 시간이 다가오자 두 소년은 눈물을 흘리며 껴안았다. 모차르트가 피렌체를 떠날 때 린리는 도시 대문까지 따라 나와서 배웅했다.

그들은 다시 만나지 못했다. 모차르트는 이탈리아 여행 중에 린리를 다시 보려고 했지만 여의치 않았다. 다섯 달 뒤 볼로냐에서 피렌체

의 린리에게 보낸 편지다. "피렌체에 불쑥 나타나서 널 놀라게 하고 싶었어. 하지만 불행히도 우편마차의 뒤쪽 말이 쓰러져서 아버지가 무릎을 다치시는 바람에 3주 동안 누워 계셔야 했어. 이런저런 사정으로 볼로냐에 7주나 늦게 도착했지. 이 어처구니없는 상황 때문에 여정에 차질이 생겨서 파르마를 거쳐 밀라노로 바로 가야 할 것 같아. (…) 기쁨으로 널 포옹할 수 있도록 최선을 다해 노력할게."[13]

토마스 린리는 20여 곡의 바이올린 협주곡, 극음악 〈셰익스피어 찬가〉, 오라토리오 〈모세의 노래〉 등을 작곡하여 '영국의 모차르트'로 불렸다. 하지만 그는 안타깝게도 스물두 살 되던 1778년 8월 5일 보트 사고로 갑자기 세상을 떠나고 말았다. 그해 모차르트는 어머니와 함께 일자리를 찾아서 불행한 파리 여행을 이어가고 있었다. 두 사람이 좀 더 오래 살았다면 모차르트는 멋진 바이올린 곡을 작곡해서 린리에게 헌정했을 것이다. 모차르트는 먼 훗날까지 애정 가득한 말투로 린리를 회상하며 "그는 진정한 천재였다"고 말했다.[14]

시스티나 성당의 〈미제레레〉

다음 행선지 로마에는 부활절 주간이 오기 전에 도착해야 했다. 가톨릭 성지인 바티칸에 많은 귀족들이 모여들 테고, 이때 교황을 만나기가 수월할 것으로 예상됐다. 로마에 도착한 1770년 4월 11일에는 천둥과 번개가 몰아쳤다. 레오폴트는 "환영 불꽃놀이 속에서 로마에 도착하는 위대한 인물이 된 느낌"이라고 썼다.[15] 포폴로 성문을 지나 로마에 입성한 두 사람은 점심 식사를 마친 뒤 산 피에트로 성당으로

갔다. 교황청 앞 광장은 인파로 가득했다. 레오폴트는 '가난한 사람들의 벗'이라는 교황 클레멘트 14세에게 다가서려고 스위스 근위병에게 호위를 요청했고, 근위병들은 두 사람을 독일에서 온 귀공자와 가정교사로 착각하여 열심히 보호했다. 유럽의 귀족 가문 젊은이들이 '그랜드 투어' 코스로 이곳을 방문하는 일이 잦았기 때문이다.•

두 사람은 교황의 테이블에 자리 잡는 데 성공했다. 낯선 손님이 옆에 앉자 추기경이 물었다. "뉘신지 여쭤봐도 되겠소?" 모차르트가 신분을 밝히자 추기경은 깜짝 놀라며 말했다. "아, 바로 그 유명한 소년이란 말이죠? 많은 사람들이 편지로 당신 얘기를 해주었소." 이번엔 모차르트가 그에게 물었다. "팔라비치니 추기경님 아니신가요?" 추기경이 대답했다. "맞아요, 제가 팔라비치니죠. 근데, 어떻게 아셨어요?" 모차르트가 대답했다. "저에 대한 편지를 받으신 고귀한 분이니 마땅히 알아보고 합당한 존경을 표해야지요." 추기경은 이 말을 듣고 기분이 좋아져서 모차르트가 이탈리아 말을 참 잘한다고 칭찬해 주었다.[16]

레오폴트는 유명한 〈미제레레〉 얘기를 편지에 기록했다. 산 피에트로 성당 안에 있는 시스티나 성당은 새 교황을 뽑는 추기경들의 모임인 콘클라베가 열리는 곳으로, 천장에 미켈란젤로의 〈천지창조〉, 제단 배경에 〈최후의 심판〉이 그려져 있다. 이곳에서 부활절 주간에 딱 두 번 연주되는 그레고리오 알레그리Gregorio Allegri, 1582~1652의 〈미제레레〉는 교황청의 권위를 상징하는 신비로운 합창이다. 노래가 시작되면 교황과 추기경들이 제단 앞에 무릎을 꿇는다. 〈최후의 심판〉을 비

• 18세기 유럽에서는 성년이 된 귀족 가문의 자녀들을 이탈리아에 보내 문화와 역사를 체험하고 배우게 하는 '그랜드 투어'가 유행했다. 아버지와 함께 간 이탈리아 여행은 모차르트의 교육을 위한 '그랜드 투어'의 성격도 있었다.

추던 촛불이 하나둘씩 꺼진다. 미켈란젤로의 그림 속, 저주받은 자들의 얼굴은 어슴푸레한 조명 앞에서 어둠 속으로 사라져간다. 음악이 끝날 무렵 지휘자는 거의 알아챌 수 없을 만큼 미세하게 템포를 늦춘다. 불빛이 어두워지고 합창이 침묵 속으로 사라지면 최후의 심판 앞에 선 죄인들은 공포에 떨며 몸을 낮춘다. 교황청은 이 곡의 악보를 성당 밖으로 들고 나가는 자는 '영적 사형선고'와 다름없는 파문에 처한다고 엄포를 놓았다.

모차르트는 로마에 도착한 바로 그날, 연주 시간 10분이 넘는 이 9성 합창곡을 듣고 성당 밖으로 나와 악보에 옮겨 적었다. 엄밀히 말하면, 헷갈리는 대목이 조금 있어서 이틀 뒤인 성 금요일에 한 번 더 듣고 악보를 완성했다. 이 일로 모차르트는 처벌을 받기는커녕 교황이 수여하는 황금박차훈장을 받았다. 모차르트는 왜 굳이 〈미제레레〉를 악보에 옮겨 적었을까? '거룩한 음악'이라지만 결국 사람이 만든 곡일 텐데 얼마나 대단한지 한번 보자, 호기심이 발동했을 수 있다. 악보 반출은 금지돼 있지만 음악을 듣고 받아 적는 건 죄가 아니라고 생각했을 것이다. 훌륭한 종교음악을 찬찬히 복기하는 건 좋은 음악 공부가 될 수 있었다. 이 사건은 모차르트의 청음 실력과 기억력이 얼마나 뛰어난지 증명하는 일화로 남았다.

〈미제레레〉 터부와 관련, 다른 설명이 있다. 악보 반출이 금지돼 있는 건 사실이지만, 이 곡을 다른 곳에서 연주하면 시스티나 성당 같은 효과가 안 나기 때문에 굳이 악보를 들고 나갈 필요가 없었다는 것이다. 합스부르크의 레오폴트 1세는 이 곡을 좋아한 나머지 악보를 빌려달라고 요청해 교황의 허락을 받았다. 그런데 빈 궁정의 성당에서 아무리 연주해도 시스티나 성당 같은 신비로운 느낌이 들지 않았다.

시스티나 성당이라는 특수한 공간에서 오랜 세월 전수돼 온 고유한 창법으로 불러야 제맛이 나기 때문이었다.[17] 모차르트는 시스티나 성가대 지휘자 앞에서 〈미제레레〉를 직접 노래한 뒤 "제대로 불렀다"는 평가를 받았다. 영국의 음악사가 찰스 버니는 열네 살 모차르트가 기록한 악보를 넘겨받아 출판했고, 이로써 〈미제레레〉의 신비와 권위는 힘을 잃게 되었다.

모차르트가 로마에서 누나에게 쓴 편지는 의기양양한 말투와 유쾌한 이야기로 가득하다. 그는 자기가 멍청하다고 농담했다. "방금 아주 예쁜 꽃을 든 사람이 지나간다고 아버지가 말씀하셨어. 그것도 못 보다니! 내가 그리 똘똘하지 않다는 건 다 아는 사실이지." 모차르트는 자기를 '미숙아'라고 불렀다. "성 베드로 성당에 있는 사도 베드로상의 발에 키스했어. 그런데, 누나의 착한 동생 볼프강 모차르트는 불행히도 키가 작았어. 그래서 누군가 안아서 들어올려 주어야 했지."[18] 모차르트는 방에 침대가 하나밖에 없어서 아버지와 함께 써야 하기 때문에 도통 잠을 잘 수 없다고 썼다.

아름다움과 불쾌함이 공존하는 나폴리

모차르트 부자는 5월 8일 나폴리를 향해 출발했다. 아우구스티누스회 수도사들과 함께 넉 대의 소형 이륜마차에 나눠 타고 갔다. 수도사들을 내려줄 겸 카푸아의 수도원에 들렀다. 카푸아는 고대 로마의 스파르타쿠스가 노예 해방을 위해 무장 반란을 일으킨 검투사 양성소가 있던 곳이다. 일행은 대형 악단이 연주하는 심포니를 들었고, 한 여

성이 〈성모 찬송〉 노래에 맞춰 베일 춤을 추는 광경을 보았다. 나폴리로 가는 길은 강도가 많기로 유명했는데, 얼마 전 무장 경찰과 교황청 근위병들이 유혈 전투 끝에 강도를 소탕했다고 했다.

일행은 5월 14일 무사히 나폴리에 도착했다. 이곳은 페르골레지, 파이지엘로, 치마로사, 욤멜리 등 쟁쟁한 작곡가를 낳은 음악의 중심지였고, 1737년 건립된 산 카를로 극장은 최신 오페라를 공연하고 있었다. 모차르트 부자는 수도원에서 이틀 묵은 뒤 저렴한 여관으로 숙소를 옮겼다. 레오폴트는 "나폴리는 과일, 채소, 꽃이 참 다양하고 좋다"고 했고, 볼프강도 "나폴리는 아름답고, 빈이나 파리처럼 사람이 아주 많다"고 썼다. 오후마다 수백 명의 귀족들이 거리 행렬 파세지오passeggio를 펼쳤는데, 해가 저문 뒤에는 찬란한 횃불을 밝혀서 더욱 장관이었다. 아름다운 유적과 유물이 많아서 두 사람은 즐거웠다. 하지만, 지저분하고 거지가 많고 하느님 두려운 줄 모르는 거칠고 무례한 태도는 거슬렸다. 레오폴트는 "나폴리 사람들은 런던 사람들만큼 무례하고 뻔뻔했다"고 썼다. 볼프강도 덩달아 이렇게 썼다. "여기는 거지 떼lazzaroni 사이에도 두목이니 우두머리니 하는 사람이 있어서, 질서를 유지해 주는 대가로 왕한테서 매달 은화 25두카트를 받는대."[19]

레오폴트는 평범한 사람들뿐 아니라 높은 사람들까지 미신과 우상숭배에 푹 빠져 있는 걸 보고 질색했다. 볼프강이 델라 피에타 음악원에서 연주할 때의 일이다. 그의 놀라운 실력에 사람들은 마술 반지 때문이라고 수군거리기 시작했다. 이를 알아챈 볼프강은 반지를 벗고 연주를 이어갔고, 사람들은 그제서야 모차르트의 실력을 인정하게 됐다.[20]

모차르트는 누나에게 이탈리아어로 편지를 썼다. "9시나 10시에

일어나 밖에서 점심을 먹어. 그런 다음 작곡을 조금 하고 외출하지. 그러고 나서 저녁을 먹는데 자, 뭘 먹는지 맞혀봐. 많이 먹는 날엔 작은 닭 한 마리나 비프스테이크, 가볍게 먹는 날엔 조그만 생선을 먹어. 그러고 나서 잠자리에 드는 거야." 모차르트는 잘츠부르크의 집에서 키우는 카나리아의 안부도 물었다. "카나리아 씨는 어떻게 지내는지 알려줘. 여전히 노래를 잘 부르고 짹짹거리지? 내가 왜 카나리아를 떠올렸을까? 우리 옆방에도 한 마리 있는데, 우리집 카나리아처럼 G#장조로 깩깩거리거든."[21]

나폴리 왕 페르디난도의 명명축일을 맞아 산 카를로 극장에서는 욤멜리의 〈버려진 아르미다〉가 공연됐다. 리허설을 지켜본 모차르트는 난네를에게 전했다. "참 아름다운 작품이긴 한데 너무 정교하고 고풍스러워서 요즘 취향에는 잘 맞지 않는 것 같아."[22] 오페라의 최신 경향에 대해 모차르트는 나름 주관을 갖고 있었던 것으로 보인다. 모차르트 부자는 욤멜리의 집을 방문했는데, 이 자리에서 산 카를로 극장장은 모차르트에게 오페라를 하나 써달라고 요청했다. 하지만 밀라노의 선약 때문에 이 좋은 제안을 사양해야 했다. 극장장은 "이 일정이면 하나쯤 더 쓸 수도 있지 않느냐"고 아쉬워하며, "나중에 볼로냐나 로마에서 오페라를 위촉받게 되면 좋은 대본을 보내주겠다"고 약속했다.

모차르트 부자는 나폴리 왕 페르디난도 4세 앞에서 연주하기를 내심 기대했지만 희망에 그치고 말았다. 산 카를로 극장 로비에서 잠깐 마주친 왕과 왕비는 방문을 환영한다는 의례적 덕담을 건넨 게 전부였다. 모차르트는 나폴리 왕을 코믹하게 묘사했다. "나폴리 사람 특유의 거친 매너를 가진 사람인데, 왕비보다 커 보이려고 오페라하우스에서는 늘 받침대 위에 서 있었어. 왕비는 아름답고 상냥해. 퍼레이드 도중

에 나와 눈이 마주칠 때마다 아주 예의 바르게, 무려 여섯 번이나 고개를 끄덕여 인사를 해줬어."²³

레오폴트는 나폴리를 빨리 떠나고 싶었지만 여기까지 와서 위대한 문화유산을 안 보고 갈 수는 없었다. 두 사람은 네로 황제의 노천 목욕탕, 로마 최고의 시인 비르길리우스BC 70~BC 19의 무덤, 베수비오 화산과 폼페이 유적을 둘러보았다.

황금박차훈장

1770년 6월 25일, 모차르트 부자는 다시 로마를 향해 출발했다. 교황청에서 모차르트를 찾는다는 전갈이 왔기 때문에 가장 빠른 우편 마차를 타고 길을 서둘렀다. 밀라노에서 공연할 오페라를 작곡할 시간도 최대한 확보해야 했다. 로마에서 나폴리로 올 때 나흘 반 걸린 길을 이번에는 27시간 만에 주파했다. 무리하게 서두른 대가는 혹독했다. 로마에 거의 도착했을 때 마부가 심하게 말을 채찍질했고, 말은 고통에 못 이겨 뒷걸음질쳤고, 그 바람에 마차가 쓰러져서 진창에 처박혔다. 레오폴트는 볼프강이 떨어지지 않게 꽉 잡았다. 남다른 부성애로 놀라운 순발력을 발휘한 것이다. 하지만, 레오폴트는 좌석 앞의 판자에 오른쪽 정강이를 깊이 베고 말았다. '손가락 길이만큼' 상처가 벌어져서 많은 피를 흘렸다. 두 사람은 파김치가 된 채 로마에 도착했다. 마차에서 잠을 제대로 못 잔 데다 치킨 네 조각을 나눠 먹은 게 전부였다. 밤늦게 도착한 로마의 숙소에서는 다행히 삶은 달걀과 리조토로 요기를 할 수 있었다. 모차르트는 옷도 안 벗은 채 곯아떨어졌다.

7월 8일에는 산타 마리아 마지오레 성당에서 황금박차훈장 수여식이 열렸다. 르네상스의 거장 오를란도 디 라소Orlando di Lasso, 1532~1594와 오페라 개혁의 기수 글루크도 받은 훈장으로, 가운데 황금 십자가가 새겨져 있는 영예의 상징이었다. 교황 클레멘트 14세는 모차르트에게 직접 훈장을 달아주었다. 레오폴트는 "사람들이 모차르트에게 '기사님'이라고 존대하는 걸 보며 얼마나 흐뭇했는지 모른다"고 썼다. 모차르트는 훈장을 받은 게 좀 쑥스러웠던 모양이다. 누나 앞으로 쓴 편지에 그는 '기사 모차르트'라고 장난스레 서명하고 이렇게 써넣었다. "침대에 똥을 싸고 깔아뭉개라!"[24] 이 영예로운 훈장을 폄훼하려는 뜻은 없었을 것이다. 껍데기를 과시하는 것은 모차르트의 성격에 맞지 않았고, 이 어색한 느낌을 지저분한 농담으로 표출했을 수 있다. 1777년 모차르트는 마르티니 신부의 요청으로 훈장을 가슴에 단 초상화를 그리게 한 뒤 볼로냐로 보냈다. 이 초상화는 지금도 역대 '기사님'들과 함께 볼로냐 음악원에 걸려 있다.▶그림 15, 16 모차르트가 훈장을 받는 자리에는 얼마 뒤 잘츠부르크 통치자로 부임하게 되는 히에로니무스 콜로레도 대주교도 참석하고 있었다. 두 사람이 정면충돌할 운명이라고 예상한 사람은 그 자리에 아무도 없었다.

볼로냐 음악원 회원이 된 모차르트

모차르트 부자는 7월 10일 로마를 떠나 볼로냐를 향했다. 낮은 더웠고 밤은 추웠다. 한낮의 더위와 당시 유행하던 말라리아를 피하려고 주로 밤에 이동했다. 아주 피곤한 여행이었다. 어떤 날은 새벽 3~4시

에 출발해서 아침 9시까지 달렸고, 한낮에 휴식을 취한 다음 오후 4시에 다시 출발하여 저녁 8시까지 달렸다. 벌레들이 달려들어서 눈을 붙이기 어려울 지경이었다. 레오폴트는 다친 다리가 부풀어오르고, 아무는 듯했던 상처가 다시 벌어져서 걱정이 이만저만이 아니었다.

두 사람은 7월 20일 저녁 볼로냐에 도착해 3주일 동안 묵었다. 레오폴트는 오른쪽 다리의 상처가 여전히 아팠고, 왼쪽 발에 통풍까지 생겼다. 그는 2주일 동안 방에서 의자에 발을 올린 채 휴식을 취했다. 모차르트는 난네를에게 "이탈리아는 졸린 나라라서 언제나 꾸벅꾸벅 졸고 있다"고 썼다. 피곤하다는 말을 익살스레 전한 것이다. 그는 영국 춤곡의 스텝에 맞춰 춤추는 게 너무 재밌고, 깡충깡충 뛰며 뱅뱅 도는 춤동작도 할 줄 안다고 자랑했다. 7월 27일, 밀라노에서 공연할 오페라 〈미트리다테〉 대본이 도착했다. 레오폴트가 밀라노 관계자들에게 행선지를 미리 알려준 것이다.

아버지와 아들은 8월 10일 볼로냐 교외에 있는 팔라비치니 백작의 별장으로 옮겼다. 이곳에서 두 사람은 싱싱한 무화과, 멜론, 복숭아를 마음껏 먹으며 은장식을 한 침대에서 잠을 자는 호사를 누렸다. 하인이 옆방에서 대기하며 수발을 들어주고, 볼프강의 머리를 다듬어주고, 마차로 성당까지 데려다주었다. 레오폴트의 회복은 느렸다. 그는 '귀족의 셔츠보다 더 얇은 천'으로 상처를 감싸고 다녔다. 모차르트는 어머니와 누나에게 "여전히 즐겁게 잘 지내고 있으며, 이탈리아 풍습대로 나귀를 한번 타볼까 한다"고 인사를 전했다. 여기서 만난 사람에 대한 익살스런 묘사도 덧붙였다.

"도미니코회의 수도자 한 분과 머물고 있는데 이분은 성직자 같지가 않아요. 아침이면 초콜릿을 한 컵 마시고 독한 스페인 와인도 큰 잔

으로 들이켜요. 영예롭게도 이분과 점심을 함께 한 적이 있는데 앉자마자 독한 와인을 한 병 다 마신 다음 멜론, 복숭아, 배를 각각 두 쪽, 커피 다섯 잔, 닭고기 한 접시, 우유 두 잔, 레몬 두 잔을 드시더군요. 다이어트 중이라던데, 이게 다이어트 맞나요?"[25] 이 세밀한 관찰력은 모차르트가 오페라 작곡가로 얼마나 뛰어난 자질을 지녔는지 엿보게 한다.

잘츠부르크의 집주인 하게나우어의 딸 마르타가 위독하다는 소식을 듣고 모차르트는 쾌유를 비는 편지를 썼다. "가련한 마르타, 그렇게 오랫동안 꼼짝 못한 채 앓고 있다니 정말 마음이 아파요. 신의 도움으로 빨리 건강해지길 빌게요. 신은 언제나 최선의 보살핌을 주시니 너무 슬퍼해선 안 되겠죠. 이 세상과 저세상 가운데 어느 쪽이 나은지는 신께서 더 잘 아시죠."[26]

10월 9일, 모차르트는 볼로냐 음악원에서 회원 자격시험을 치렀다. 모든 회원이 지켜보는 앞에서 단성 성가의 주제 하나를 받은 뒤 독방에 들어가서 세 시간 이내에 성부 세 개를 추가하여 푸가를 작곡해야 했다. 이때 만든 곡이 바로 〈먼저 하느님의 나라를 구하라〉 D단조 K.86이다. 곡이 완성되자 심사위원들은 작품을 승인한다는 표시로 하얀 공을 들어올렸다. 모차르트는 거뜬히 시험을 통과했다. 레오폴트에 따르면 '30분 만에', 음악원 기록에 따르면 '한 시간도 안 되어' 곡을 완성하고 영예의 볼로냐 음악원 회원 자격을 얻은 것이다. 원래 스무 살 미만은 자격이 없었지만 모차르트는 특별히 예외로 인정받았다. 마르티니 신부가 시험료와 입학비를 대신 내주었다. 레오폴트는 "신부님에게 《바이올린 연주법》을 선물하고 《음악 이야기》 첫 두 권을 받았다"고 기록했다.[27]

"손가락이 아파서 긴 편지를 쓸 수 없어요"

모차르트는 볼로냐에서 〈미트리다테〉 준비에 몰두했다. 아리아는 당시 성악가의 개성에 맞게 '맞춤옷'처럼 작곡해서 가수들이 맘껏 능력을 발휘할 수 있게 해주어야만 성공을 보장할 수 있었다. 모차르트는 성악가를 직접 만나서 능력과 특성을 파악한 뒤 아리아를 쓰려고 했다. 아리아와 이중창은 밀라노에 도착해서 쓰기로 하고, 대사에 간략한 곡조를 붙이면 되는 레치타티보는 미리 작곡해 두었다.

두 사람은 1770년 10월 13일 밀라노를 향해 길을 떠났다. 레오폴트는 습한 날씨 때문에 다리 부상이 악화됐고 지병인 류머티즘이 도져서 고생했다. 밀라노에서 두 사람은 레지오 두칼레 극장 근처에 여장을 풀었다. 숙소엔 발코니와 유리창 세 개가 있는 큰방, 유리창 두 개가 있는 널찍한 침대방이 있었지만 난방이 되지 않았다. 레오폴트는 짜증 섞인 농담을 던졌다. "얼어 죽을 지경이지만 숨쉴 공기는 충분하군." 이틀 뒤 모차르트는 이렇게 썼다. "그리운 엄마, 편지를 길게 쓸 수가 없어요. 〈미트리다테〉 레치타티보를 쓰느라 손가락이 너무 아프거든요."[28]

〈미트리다테〉는 오페라 세리아였다. 블록버스터 영화가 없던 그 시절, 오페라는 드라마, 음악, 시, 무용과 무대미술이 어우러진 '종합예술작품'이자 최고의 엔터테인먼트로 인기를 끌었다. 왕과 귀족은 비극적이고 영웅적인 이야기로 감동을 주는 오페라 세리아, 즉 심각한 오페라를 선호했다. 시민사회의 성장과 함께 풍자와 비판의식을 담은 오페라 부파가 등장했다. 오페라 세리아도 개인의 의지와 신의 섭리가

충돌해서 비극으로 끝나는 대신, 갈등이 해소되어 해피 엔딩으로 가는 경우가 점점 늘어났다. '계몽의 시대'에 맞게 오페라도 변화하고 있었던 것이다. 하지만 지배층은 전통적인 오페라 세리아가 더 예술성이 높다고 여겼다.

오페라는 간단한 반주 위에서 대사를 읊는 레치타티보를 통해 스토리가 진행되며, 주인공이 아리아를 부르는 동안에는 스토리가 정지된다. 아리아는 다 카포 형식(A—B—A′ 구성)을 취하는 경우가 많았고 두 번째 A 부분, 즉 A′에서는 가수가 맘껏 기교를 뽐내도록 했다. 청중은 성악가가 장식음을 붙여가며 자유롭게 감정을 표출하는 A′ 대목에 특히 열광했다. 이 '다 카포 아리아'는 아리아를 부른 뒤 가수가 퇴장하는 경우가 많아서 '퇴장 아리아exit aria'라고 부르기도 했다. 물론 이중창과 합창도 있었다. 주인공의 작별과 죽음 등 결정적 순간에는 이중창이, 영웅을 찬양하거나 애도할 때는 합창이 나왔다. 일반적인 남녀 성악가뿐 아니라 카스트라토가 주연을 맡기도 했는데 이들이 가장 보수가 높았다. 카스트라토는 원래 남성인데 변성기가 오기 전에 거세하여 여성의 음역을 노래할 수 있는 성악가로, 남자의 커다란 체구와 성량으로 넓은 음역에서 화려한 기교를 뽐냈기 때문에 가장 인기가 높았다. 만주올리, 체카렐리, 라우치니Rauzzini, 1746~1810 등 모차르트와 함께 작업한 뛰어난 카스트라토의 이름이 지금도 전해진다.

당시 오페라하우스는 귀족과 부자들의 '사교의 장'이었다. 청중은 무대뿐 아니라 맞은편 박스석 사람들의 일거수일투족을 엿볼 수 있었다. 귀족과 귀부인들은 극장에서 자신의 부와 인맥을 과시했다. 공연 중에는 음식을 먹고 마시며 카드 게임을 하고 담소를 나누는 등 자유롭게 놀다가 유명 가수가 등장하면 무대 위의 노래에 집중하는 식으로

즐겼다. 음악사가 찰스 버니는 밀라노를 대표하는 레지오 두칼레 극장을 이렇게 묘사했다. "굉장히 크고 화려하다. 양쪽으로 5층의 박스석이 있고, 그 앞에는 통로가 있다. 박스마다 좌석이 여섯 개씩 있는데, 좌석은 앉은 사람들끼리 마주 볼 수 있도록 배치돼 있다. 박스석은 불을 피워서 따뜻하게 해놓았고, 카드와 음료가 준비돼 있어서 공연 중 카드 게임을 할 수 있다. 정면에 있는 가장 큰 박스석은 밀라노 통치자의 자리다."[29] 레지오 두칼레 극장은 1776년 화재로 소실됐고, 1778년 다시 지은 라 스칼라 극장이 이탈리아 오페라의 성소가 된다. 산타 마리아 델라 스칼라 성당 자리에 지었기 때문에 '라 스칼라'라는 이름이 붙었다.

〈미트리다테〉의 주인공 미트리다테 6세BC 120~BC 63는 터키 북부 흑해 연안의 폰토(라틴어 폰투스)라는 나라를 다스린 실존 인물이다. 프랑스 사상가 몽테스키외는 "로마인이 공격한 왕들 가운데 그만큼 용감하게 저항하고 로마를 궁지에 몰아넣은 사람이 없었다"고 평했다.[30] 기원전 65년 벌어진 로마와 폰토의 마지막 전투가 이 오페라의 배경이다. 미트리다테는 자신이 전사했다는 거짓 소문을 퍼뜨려 두 아들 시파레와 파르나체의 충성을 시험한다. 그는 아름다운 아스파시아와 결혼을 앞두고 있는데, 공교롭게도 두 아들 모두 새어머니가 될 그녀를 사랑하게 된다. 아스파시아는 충직한 동생 시파레에게 사랑을 느끼고 운명을 맡기려 하지만 로마군과 내통하던 형 파르나체가 강압적으로 그녀를 차지하려 든다. 살아 돌아온 미트리다테가 진상을 알게 되자 세 사람 모두 죽음을 면치 못할 상황이 된다. 이때 로마군이 쳐들어오고 미트리다테는 다시 전장으로 떠난다. 시파레는 아버지의 뒤를 따르

고, 파르나체도 잘못을 참회한다. 치명상을 입고 죽어가던 미트리다테는 시파레와 아스파시아를 축복하고, 파르나체 또한 용서한다. 살아남은 사람들은 미트리다테를 예찬하며 로마의 압제에서 조국을 해방시키자고 다짐한다.

밀라노에 도착한 모차르트는 제일 먼저 성악가들을 만나야 했다. 시간 많은 조연급 성악가들이 먼저 도착했고, 바쁘신 주연급 성악가들이 나중에 도착했다. 따라서 가장 중요한 곡들을 맨 나중에 써야 했다. 성악가들은 모차르트가 써준 곡을 불러보고, 자기 목소리와 어울리지 않거나 불편한 대목이 있으면 수정을 요구했다. 모차르트는 아침에 작곡하고, 오후에 성악가들을 만나 노래를 시켜보고 즉석에서 고쳐 쓰는 작업을 이어갔다. 2년 전 빈에서 〈가짜 바보〉를 좌절시켰던 편견이 여기서도 고개를 내밀었다. 사람들은 모차르트가 미숙해서 오페라가 실패할 거라고 수군댔다. "야만적 독일 음악에 불과할 것"이란 험담도 들려왔다. 이탈리아 음악은 우월하고 독일 음악은 저열하다는 편견은 완강했다. 레오폴트는 "이 편견들을 잠재워야 하니 큰일"이라고 썼다. 그나마 아버지가 대신 썼다는 얘기가 나오지 않은 건 다행이었다.

아스파시아 역을 맡은 소프라노 안토니아 베르나스코니1741~1803는 어린 모차르트의 곡이 미흡할 거라고 예단하고 몇십 년 전 같은 가사로 가스파리니가 작곡한 아리아를 부르겠다고 고집했다. 이 갈등은 금방 해결됐다. 레오폴트에 따르면, 그녀는 "모차르트가 새로 쓴 아리아를 보더니 기뻐서 넋이 나갈 지경이 됐다".31 미트리다테 역을 맡은 테너 굴리엘모 에토레Guglielmo Ettore, 1740~1771의 경우는 심각했다. 그의 첫 아리아는 악보가 다섯 가지 버전이 있다. 모차르트가 써준 아리아를

그가 네 번이나 퇴짜 놓았다는 뜻이다. 그 또한 가스파리니가 쓴 아리아를 부르겠다고 우겨서 모차르트와 얼굴을 붉히는 상황까지 갔지만, 저음에서 고음으로 도약하며 기교를 뽐낼 수 있는 대목을 세 군데 넣어주자 비로소 만족했다. 나머지 아리아 세 곡은 그가 너무 힘들지 않도록 짧게 써주었다. 모차르트는 이러한 수정에 대해 불평하지 않았다.[32]

초연을 3주 앞둔 12월 5일, 리허설이 시작됐다. 오케스트라의 호른, 플루트, 오보에 솔로는 성악과 달콤하게 어우러졌다. 남녀 주인공은 자기 노래에 매혹되어 행복해했다. 시파레 역의 카스트라토 피에트로 베네데티는 "공연이 실패하면 한 번 더 거세하겠다"고 농담까지 했다.

"비바 마에스트로!"

12월 26일 첫 공연은 대성공이었다. 아스파시아의 아리아는 앙코르를 받았는데, 개막 공연에서 앙코르가 나오는 것은 전례가 없었다. 노래가 끝날 때마다 "비바 마에스트로!", 즉 "거장 만세"란 환호가 쏟아졌다. 이중창까지 앙코르가 쏟아지자 극장 매니저가 저지했다. 오페라 막간에는 발레가 공연됐는데, 발레만 두 시간에 육박했으므로 오페라가 끝도 없이 길어질 위험이 있었다. 〈미트리다테〉는 밀라노에서 22회나 공연됐다. 《가제타 디 밀라노》라는 신문은 이렇게 보도했다. "탁월한 음악, 가수들의 연기력, 세련된 무대에 청중은 만족했다. 아직 열다섯 살이 채 안 된 어린 마에스트로는 자연의 아름다움을 소리로 빚어내어 가장 우아하고 고귀한 선율을 선사했다."[33]

모차르트는 3회까지 직접 지휘했고, 그 뒤에는 아버지와 함께 객

석 이곳저곳을 옮겨 다니며 사람들의 반응을 확인했다. 공연이 끝나고 숙소로 돌아가면 새벽 2시가 되기 일쑤였다. 새해가 오자 레오폴트와 모차르트는 카니발에서 사람들과 어울렸고, 여러 만찬에서 부담 없이 연주하며 즐겼다. 1771년 1월 5일에는 베로나 음악 아카데미에서 모차르트를 회원으로 받아들인다는 소식이 왔다.

모차르트는 밀라노에서 열다섯 번째 생일을 맞았다. 아버지와 아들은 2월 4일 밀라노를 떠나 베로나, 비첸차, 파도바를 거쳐 베네치아로 갔다. 베네치아 근처는 끔찍한 날씨에 무서운 바람이 몰아쳤다. 비발디가 〈사계〉에서 묘사한 베네치아의 겨울이 바로 이런 것이었을까. 이곳에서는 잘츠부르크의 지인이자 하게나우어의 사업 파트너인 요하네스 비더Johannes Wider가 두 사람을 반갑게 맞아주었다. 그에게는 아름다운 딸이 여섯 명 있었는데, 모차르트는 그들을 '진주 방울'이라고 불렀다. '여섯 진주'와 어머니는 모차르트를 환영하며 '진짜 베네치아 시민이 되는 통과의례'를 치르려 했다. 손님을 엎어놓고 엉덩이를 치는 의식인데 "실제로 모차르트를 마룻바닥에 엎어놓는 데는 실패했다".[34] 그들은 모차르트와 즐거운 시간을 보낸 뒤 선물을 한아름 안겨주었다.

베네치아의 산 모이세San Moisè 극장에서는 유명한 소프라노 안나 데 아미치스의 노래를 감상했다. 모차르트 부자는 귀족들의 식사 초대에 응했고, 그들이 내준 곤돌라를 타고 베네치아의 아름다운 풍경을 감상했다. 모차르트는 산 베네데토 극장에서 공연할 오페라 세리아를 써달라는 제안을 받았지만 밀라노의 다음 오페라 때문에 정중히 사양했다. 베네치아의 성직자 조반니 마리아 오르테스는 모차르트 부자의 인상을 기록해서 빈에 있는 아돌프 하세에게 보냈다. 레오폴트에 대한 묘사는 부정적이었다. "그들은 이 도시에 그다지 만족하지 않는 것 같

아요. 다른 곳에서도 마찬가지겠죠. 자기들이 이곳 사람들을 따르기보다는 마땅히 이곳 사람들이 자기들을 우러러보며 따라야 한다고 생각하는 듯해요. 재미있는 건, 소년은 이 점에 대해 아무 신경도 쓰지 않는 반면, 아버지는 매번 불쾌한 표정을 짓는다는 점입니다."[35] 원로 작곡가 하세는 레오폴트에 대한 부정적 인상을 피력한 적이 있는데, 오르테스가 이에 맞장구를 친 셈이다.

모차르트 부자는 3월 12일 베네치아를 떠났다. 베로나에 도착하니 밀라노 레지오 두칼레 극장에서 편지가 와 있었다. 가을에 밀라노 대공 페르디난트와 모데나 공주 베아트리체의 결혼식이 열릴 예정인데 이를 위해 세레나타(경축 행사에 어울리는 경쾌한 오페라로, 대개 발레가 포함된다)를 써달라는 요청이었다. 밀라노에서는 기분 좋은 소식이 하나 더 왔다. 이듬해 말 공연될 카니발 개막 오페라가 〈루치오 실라〉로 최종 결정됐다는 것이다. 〈미트리다테〉의 사례가 100질리아티였는데 〈루치오 실라〉의 사례는 그보다 많은 130질리아티*였다.

아버지와 아들은 승리를 맛보았다. 아들은 이탈리아에서 어엿한 오페라 작곡가로 인정받았고, 추가로 두 편의 오페라를 위촉받았다. 2년 전 〈가짜 바보〉로 빈에서 겪었던 쓰라린 좌절을 일거에 만회한 듯했다. 부활절이 오기 전에 잘츠부르크에 돌아가야 했다. 못 가본 도시들을 관광 삼아 둘러보고 싶었지만 최단거리인 원래 코스로 길을 서둘렀다. 로베레토를 지나 브레너고개를 넘었다. 인스부르크로 가는 길에

• 나폴리에서 유래하여 지중해 동부에서 널리 유통된 화폐다. 주화 뒷면에 백합이 그려져 있어서 '백합'이란 뜻의 질리아토Gigliato라고 불렸다. 교환가치는 환율 때문에 정확히 말하기 어렵지만, 모차르트 시대의 1질리아토는 약 1두카트에 해당되는 금액이었다. 질리아티Gigliati는 질리아토의 복수형이다.

"비바 마에스트로!" 세 차례의 이탈리아 여행

서는 살을 에는 추위와 함께 지독한 눈보라가 앞을 가렸다. 두 사람은 1771년 3월 28일 잘츠부르크에 돌아왔다.

잘츠부르크의 봄

15개월 만에 돌아온 잘츠부르크는 봄기운이 한창이었다. 가족이 이렇게 오래 떨어져 지낸 것은 처음이니 반가움은 이루 말할 수 없었다. 그동안 일어난 일들에 대해 끝없이 이야기꽃을 피웠을 것이다. 지인들에게 인사하고 무용담을 전했을 것이다. 모차르트는 열다섯 살, 난네를은 스무 살이었다. 하게나우어 씨의 집은 이제 좁았다. 레오폴트와 안나 마리아는 따로 방을 하나 더 구해서 자야 했다.

그해 모차르트는 잘츠부르크에서 세 편의 대곡을 작곡했다. 밀라노에서 공연할 세레나타 〈알바의 아스카니오〉 K.111, 파도바에서 의뢰받은 오라토리오 〈베툴리아 리베라타〉 K.118, 잘츠부르크 대주교를 위한 세레나타 〈스키피오의 꿈〉 K.126이었다. 〈알바의 아스카니오〉는 밀라노에 가서 가수를 만난 뒤 완성해야 했다. 카스트라토 만주올리가 주연이라는 사실만 알았을 뿐, 다른 출연자가 누구인지 몰랐다. 10월 중순에 공연될 예정이니 아무리 늦어도 8월 중순에는 밀라노에 도착해야 했다.

제일 먼저 쓴 작품은 〈베툴리아 리베라타〉였다. 레오폴트는 이 대작을 순조롭게 공연하기 위해 치밀한 작전을 세웠다. 이탈리아에 도착하면 베로나에서 파도바로 악보를 보내서 가수들이 연습할 수 있게 해놓고, 그 뒤 밀라노에 가서 〈알바의 아스카니오〉를 공연하고, 강림절

(예수 탄생을 기념하는 성탄 전 4주간)에 맞춰서 파도바로 가서 최종 리허설과 공연을 감독한다는 계획이었다. 〈베툴리아 리베라타〉는 구약성서 이야기로, 아시리아 장군 홀로페르네스의 목을 잘라 베툴리아를 해방시킨 유디트의 업적을 묘사한 작품이다. 모차르트는 이탈리아로 떠나기 전에 이 곡을 거의 완성했다.

세레나타 〈스키피오의 꿈〉도 서둘러 작곡했다. 1772년 1월 10일은 슈라텐바흐가 대주교로 취임한 지 50년이 되는 날이고 2월 10일은 그의 74회 생일인데, 이를 기념하여 공연할 단막 오페라였다. 로마 집정관 스키피오의 꿈에 '진실의 신' 콘스탄차Constanza와 '행운의 신' 포르투나Fortuna가 나타나 '진실'과 '행운' 중에서 양자택일을 하라고 요구한다. 스키피오가 고민 끝에 '진실'을 선택하자, 분노한 '행운'은 역병을 일으켜서 복수한다. 그러나 스키피오는 이 재난을 잘 이겨내고 '신을 믿는 자만 누릴 수 있는 영원한 미덕'을 획득한다. 모차르트는 이탈리아로 떠나기 직전 이 곡을 완성했다. 그러나 슈라텐바흐 대주교는 〈스키피오의 꿈〉 초연을 보지 못한 채 그해 12월 세상을 떠나고 만다.

두 번째 이탈리아 여행, 〈알바의 아스카니오〉

모차르트 부자는 1771년 8월 13일 다시 이탈리아로 출발했다. 밀라노에 최대한 빨리 도착하여 세레나타를 작곡할 시간을 벌어야 했다. 두 사람은 첫날 68킬로미터, 둘째 날 90킬로미터, 셋째 날 80킬로미터를 달려 브레너고개를 넘었고 로베레토와 베로나에서 각각 하룻밤을 보낸 뒤 21일 저녁 밀라노에 도착했다. 모차르트는 숨가빴던 일주일을

이렇게 전했다. "여행하는 동안 엄청나게 더웠어요. 게다가 먼지가 염치도 없이 우리 목을 마르게 했지요. 자칫 숨이 막혀 질식할 뻔했다니까요. 여기는 한 달 내내 비가 오지 않았대요. 오늘은 조금 비가 뿌리나 싶더니 다시 해가 쨍쨍 내리쬐고 지독하게 더워졌죠."[36]

밀라노의 숙소는 시끄러웠다. 위층엔 바이올리니스트, 아래층엔 성악 선생, 맞은편 방에 오보이스트가 묵으며 하루 종일 레슨과 연습에 열심이었다. 웬만하면 소음에 짜증을 낼 법한 상황인데 모차르트는 "작곡하기 좋은 환경"이라며, "여러 가지 소리를 듣노라면 끝도 없이 악상이 떠오른다"고 익살을 떨었다. 여관 주인의 아들은 청각장애인이었다. 모차르트는 "이 아이와 손짓, 몸짓으로 대화하는 게 유일한 재미"라고 했다. 밀라노에서 만난 사람들이 난네를에 관해 호기심을 보이자 모차르트는 누나의 음악 실력에 대해 열심히 설명했다.[37] 편지에서는 난네를에게 뜻 모를 암시를 넌지시 던지기도 했는데, 이탈리아에서 본 여자아이들 이야기인 듯하다. 사춘기를 지나고 있던 모차르트가 이성에 관심을 갖는 건 자연스런 일이었다. 밀라노에서 모차르트는 심한 감기에 걸렸고, 작년처럼 손가락이 아파서 작곡에 애를 먹었다.

노장과 신예의 작곡 대결

황실의 결혼식은 10월 중순으로 예정돼 있었으니 두 달도 채 남지 않았다. 8월 하순, 빈 황실의 검열을 통과한 〈알바의 아스카니오〉 대본이 도착했다. 작가는 밀라노의 수사학 교수이자 계몽사상가인 주세페 파리니1729~1799였다.

비너스는 아들 아스카니오의 배필로 요정 실비아를 점찍어놓고, 그녀의 정조를 시험하기 위해 아들에게 정체를 감추라고 명령한다. 실비아는 꿈에서 한 젊은 남자를 보고 사랑에 빠진다. 그녀는 실제로 아스카니오를 만나지만 그가 아스카니오가 아니라고 생각하여 깊은 슬픔에 빠진다. 그녀는 아스카니오 외에는 결코 사랑하지 않겠다고 맹세한다. 실비아의 진심이 밝혀지자 신들은 시험을 끝내고 두 사람의 결혼을 축복한다. 세레나타의 주인공 아스카니오는 신랑인 페르디난트 대공을 상징한다. 그는 마리아 테레지아의 막내아들로, 이제 열일곱 살이었다. 요정 실비아는 신부인 모데나 공주 마리아 베아트리체 데스테를 상징한다. 공주는 별로 아름답지는 않지만 따뜻하고 유쾌하고 품성 좋은 사람으로 알려져 있었다. 에르콜레Èrcole(헤라클레스)는 신부의 아버지 모데나 공작을, 비너스(아프로디테)는 신랑의 어머니 마리아 테레지아를 상징한다. 낯 간지러운 아첨으로 보이지만, 황실 결혼식을 축하하는 세레나타에 어울리는 설정이었다. 모차르트는 축제 분위기에 어울리는 멋진 발레음악을 이 작품에 삽입했다.

황실의 결혼을 앞둔 밀라노는 축제 분위기로 술렁거렸다. 온 도시가 휘황찬란한 장식으로 반짝였고, 분수에서는 물 대신 와인이 솟구쳤다. 수많은 귀족들이 속속 도착했고, 궁정에서는 연이어 연회가 벌어졌다. 대공의 결혼식에 맞춰서 150쌍의 젊은이들이 합동결혼식을 올릴 예정이었다.[38] 결혼 축하 오페라는 두 편으로, 일흔두 살의 원로 작곡가 아돌프 하세가 작곡한 오페라 세리아 〈루지에로〉와 열다섯 살 모차르트가 작곡한 세레나타 〈알바의 아스카니오〉였다. 두 오페라는 연이어 공연될 예정이어서 노인과 소년의 오페라 대결로 인식될 소지가 다분했다. 모차르트 부자는 먼저 도착해 있던 하세를 찾아가 정중하게

인사를 드렸다. 9월 21일 모차르트는 "너무 작곡을 많이 해서 손가락이 아프다"며 "아리아 두 곡만 더 쓰면 끝난다"고 했다. 이틀 뒤인 9월 23일에는 "작곡을 완료했다". 한 달이 채 안 되는 기간에 이 대작을 완성한 것이다.

10월 15일, 드디어 결혼식이 열렸다. 하세의 〈루지에로〉는 16일, 모차르트의 〈알바의 아스카니오〉는 17일 공연됐는데, 놀랍게도 모차르트의 압승이었다. 피렌체의 한 신문은 "하세의 오페라는 성공하지 못했지만 모차르트의 세레나타는 엄청난 갈채를 받았다. 텍스트와 음악 둘 다 뛰어났다"고 보도했다. 마리아 테레지아의 음악 교사이자 50년 경력의 노장 하세가 열다섯 살 소년 모차르트의 그늘에 파묻혔다. 레오폴트는 "젊은 작곡가를 축하하려고 거리마다 인파가 몰려들어서 자꾸 마차를 세워야 했다"며 "모차르트의 세레나타가 하세의 오페라를 잠재웠다"고 썼다. 하세는 자기 작품이 시대 흐름을 따라잡지 못하고 대중의 취향에서 벗어나기 시작했음을 자인하지 않을 수 없었다. 마리아 테레지아 여왕은 하세의 오페라에 만족한다고 했다. 이 말마저 없었다면 하세의 작품은 사람들 입에 오르지도 못할 것 같은 분위기였다. 세레나타는 10월 19일, 24일, 27일, 28일에 앙코르 공연됐다. 24일 공연 때는 높은 무대장치가 무너지는 바람에 여러 사람이 죽고 다치는 사고가 일어났지만 공연은 중단 없이 이어졌다. 하세의 오페라도 11월 2일에 재공연됐다. 모차르트 부자는 이 공연을 보러 가지 않았다. 볼프강은 "(이 오페라의) 아리아를 거의 다 외울 수 있고, 모든 장면이 머릿속에 떠오르니 굳이 갈 필요가 없었다"고 썼다. 잘츠부르크에 돌아가면 이 오페라를 암보로 연주해서 들려주겠다고 덧붙였다. 11월 8일, 모차르트 부자는 아돌프 하세, 피르미안 백작과 점심을 함께 했다. 하세

는 담뱃갑을, 모차르트는 다이아몬드가 박힌 시계를 선물받았다. 이날 하세는 유명한 말을 남겼다. "이 아이 때문에 우리는 모두 잊혀지게 될 거요."•

"거지처럼 세상을 떠도는 음악가"

레오폴트는 하루빨리 파도바로 가서 〈베툴리아 리베라타〉 공연을 준비하고 싶었다. 하지만 밀라노에 며칠 더 머문 이유가 있었다. 아내에게 쓴 편지에서 레오폴트는 "당신이 상상하는 것 이상으로 중요한 일을 생각하는 중"이며, "세레나타의 성공으로 볼프강에게 좋은 일이 생길지도 모른다"고 했다. "11월 30일 페르디난트 대공을 직접 만나기로 돼 있다"며 은근히 기대감도 표시했다. 볼프강은 물론, 어쩌면 레오폴트까지 밀라노 궁정에 취업하게 될지 몰랐다. 가슴 졸이는 기다림의 시간이었다. 모차르트는 작곡을 계속했다. 교향곡 F장조 K.75, C장조 K.96, G장조 K.110, F장조 K.112, 그리고 디베르티멘토 Eb장조 K.113이 이때 쓴 작품이다. 11월 23일과 24일 밀라노에서 연주된 K.113은 모차르트의 관현악곡 중 클라리넷을 처음 사용한 곡이다. 그때까지 잘츠부르크 궁정 악단에는 클라리넷이 없었기 때문이다. 모차르트는 '사랑으로 녹아내리는' 클라리넷의 음색을 좋아했다.

11월 30일 레오폴트는 아내에게 편지를 보내 "사나흘 안에 밀라

• 레오폴트의 11월 9일 자 편지에는 이 식사 자리에 관한 얘기가 나오지만 하세의 발언은 언급하지 않고 있다.

"비바 마에스트로!" 세 차례의 이탈리아 여행

노를 떠나 일주일 뒤엔 집에 돌아간다"고 전했다. 모차르트는 누나에게 거리 풍경을 진헸다. "네 남자가 두오모 광장에서 사형당하는 모습을 봤어. 8년 전 누나와 함께 리옹에서 봤던 것과 똑같아." 두 사람은 12월 5일 밀라노를 떠나 귀로에 올랐다. 파도바에 들러 〈베툴리아 리베라타〉 공연을 감독하겠다는 계획은 포기했다. 이 작품이 파도바에서 예정대로 공연됐는지, 언제 어떻게 연주됐는지는 모차르트 부자도 알지 못했고, 우리도 알 수 없다. 두 사람은 1771년 12월 15일 잘츠부르크에 돌아왔다.

모차르트 가족이 실망스런 소식을 들은 것은 잘츠부르크에 돌아온 뒤였다. 밀라노의 페르디난트 대공은 레오폴트에게 조금만 기다려보라고 말한 뒤 빈에 있는 어머니 마리아 테레지아에게 조언을 구했다. 여왕은 1771년 12월 12일, 그 악명 높은 편지를 밀라노의 아들에게 보냈다. 편지는 프랑스 말로 써 있었다.

"어린 잘츠부르크 음악가를 궁정에 두어도 좋을지 물었구나. 네 궁정에 작곡가 같은 쓸데없는 사람이 있어야 할 이유를 모르겠다. 꼭 원한다면 굳이 막지는 않겠다만 쓸모없는 사람을 궁정에 두고 직함을 주는 게 네게 부담이 되지 않을까 염려되는 게 사실이란다. 거지처럼 세상을 떠도는 음악가를 곁에 두면 네 명예가 떨어질 수도 있어. 게다가 그 아이는 부양할 가족도 많잖니."[39]

페르디난트 대공은 어머니의 조언을 따랐다. 밀라노 궁정에 취업하겠다는 모차르트의 꿈은 좌절됐다. 레오폴트의 실망은 이만저만이 아니었다. 더 심각한 것은, 모차르트에 대한 마리아 테레지아의 거부

감이 그의 앞길에 장애물이 되어 가는 곳마다 발목을 잡았다는 사실이다. 그녀의 영향력이 미치는 합스부르크 왕가와 신성로마제국 궁정에 모차르트가 취직할 가능성은 완전히 사라진 것이나 다름없었다. 훗날 황제로 즉위한 토스카나의 레오폴트 대공이 모차르트에게 쌀쌀맞게 대한 것도 이 편지의 영향 때문일 수 있다.

모차르트 부자는 마리아 테레지아 여왕이 이런 편지를 썼다는 사실을 꿈에도 몰랐다. 그녀는 1768년 〈가짜 바보〉를 둘러싼 소동을 보면서 레오폴트가 주제넘게 궁정 질서를 어지럽혔다고 판단했을 가능성이 높다. 어린 모차르트가 자기 음악 교사인 원로 작곡가 하세를 꺾고 의기양양해 있는 모습이 곱지 않게 보였을 수도 있다. 하세가 여러 차례 표출한 레오폴트에 대한 거부감이 마리아 테레지아의 판단에 영향을 미쳤을 수도 있다. 하지만 "거지처럼 세상을 떠도는 음악가"라니….

"각 나라의 군주들이 앞다투어 이 어린이를 차지하려고 경쟁할 것"이라고 한 그림 남작의 예언은 적중되지 않았다. 안정된 일자리를 보장해 주지 않는 대중의 박수갈채는 공허했다. 1770년 〈미트리다테〉와 1771년 〈알바의 아스카니오〉가 연이어 이탈리아에서 성공을 거뒀지만, 모차르트 부자는 원점에서 다시 출발해야 하는 힘겨운 상황에 처했다.

잘츠부르크의 콜로레도 대주교

모차르트 부자가 잘츠부르크에 돌아온 다음날인 1771년 12월 16일,

슈라텐바흐 대주교가 세상을 떠났다. 그는 모차르트 일가에 너그럽고 친절했다. 궁정 부악장이 오래 자리 비우는 걸 좋아했을 리 없지만, 이들의 여행이 잘츠부르크의 명예를 높이는 데 기여한다고 생각하여 늘 흔쾌히 허락해 주었다. 모차르트 부자는 잘츠부르크에서 교회음악보다 세속음악을 더 많이 작곡하는 축에 속했다. 대주교는 이 사실을 알고 있었지만 굳이 간섭하지 않았다. 레오폴트는 대주교가 자기를 악장으로 승진시켜 주지 않아서 불만이었지만, 오래 자리를 비우는 인물에게 악장을 맡기기 어려웠을 거라고 이해했다. 레오폴트가 "잘츠부르크에서 언제나 핍박을 받았고, 다른 지역보다 미흡한 대우를 받았다"는 견해도 있지만, 그가 다른 도시에서 인정받으려고 더 많은 시간과 노력을 쏟았기 때문에 당연히 감수해야 할 몫이었다.

약 석 달에 걸친 힘겨루기와 여러 차례의 투표 끝에 빈 황실은 1772년 3월 14일 히에로니무스 콜로레도 백작을 잘츠부르크의 새 통치자로 임명했다. 그는 모차르트와 운명적으로 충돌함으로써 '우리가 사랑하는 모차르트'를 괴롭힌 '악당 중의 악당'으로 음악사에 기록된다.

콜로레도 대주교는 베네치아 인근 프리울리의 명문가 출신으로, 아버지와 작은아버지가 합스부르크 정부의 요직에 있었다. 프리울리의 몬테 알바노에 있는 콜로레도 성Castello di Colloredo은 지금도 관광 명소다. 그는 시대정신에 맞게 개혁을 실천하려 한 계몽주의자로, 황제 요제프 2세의 개혁정책에 따라 교육, 법률, 의학, 재정, 행정 등 여러 부문에서 비효율적 요소를 없애고 시민의 권리를 확대하려고 노력했다. 그는 도로를 건설하고, 병원과 고아원을 짓고, 전쟁 유족을 지원하고, 가톨릭의 특권을 줄이려는 황제의 방침에 따라 성지 순례를 없애

고, 미사 절차를 간소화했다. 이 때문에 그는 가톨릭 신자들의 반발을 사서 '위장한 개신교도'란 별명을 얻기도 했다. 잘츠부르크 시민들은 콜로레도 대주교가 빈 황실을 추종한 나머지 잘츠부르크에 소홀하다고 여겨서 그를 별로 좋아하지 않았다. ▶그림 17

그는 정식으로 음악교육을 받은 사람이었고 바이올린을 연주할 줄 알았다. 영국의 음악사가 찰스 버니는 1772년 "콜로레도는 바이올린을 꽤 잘 연주한다"며 "그는 거칠고 조악한 악단을 개혁하려고 노력 중"이라고 썼다. 모차르트가 1773년 작곡한 세레나데 D장조 〈콜로레도〉 K.203은 2악장 안단테, 3악장 메뉴엣, 4악장 알레그로에 그리 어렵지 않은 바이올린 솔로가 나오는데, 대주교가 직접 연주할 수 있도록 작곡한 것으로 보인다. 잘츠부르크 통치자로 30년 동안 군림한 그는 1801년 나폴레옹 군대가 쳐들어오자 자리를 내던진 채 피신했고, 1806년 나폴레옹이 신성로마제국을 해체해 버리자 잘츠부르크 대주교라는 자리 자체가 사라졌다. 콜로레도는 1812년 79세의 나이로 세상을 떠났다.

콜로레도 대주교가 추구한 개혁은 '신분제 철폐' 같은 급진적인 게 아니었다. 그는 하인 신분에 불과한 음악가에게 무제한의 자유를 줄 생각이 전혀 없었다. 그는 궁정 악단의 질서와 기강을 세우려 했다. 우선, 모차르트의 콘서트마스터 지위를 유지시키되 150굴덴의 연봉을 지급하기로 했다. 아버지의 약 3분의 1에 해당되는 액수였다. 모차르트 부자에게 여행의 특권을 주는 건 다른 음악가들과의 형평에 어긋나므로 바로잡아야 했다. 여행을 갈 때는 날짜를 분명히 정하여 허락을 받을 것, 궁정의 의전 절차를 준수할 것 등 새로운 의무를 부과했다. 잘츠부르크에 부임할 때 그는 마흔 살의 혈기 왕성한 나이였다. 그

는 모차르트에게 복종을 요구했다. 그러나 모차르트는 생명과 같은 여행의 자유를 포기할 생각이 전혀 없었다. 두 사람의 갈등은 해마다 격화되다가 결국 파국을 맞게 된다.

모차르트는 슈라텐바흐 대주교를 위해 작곡한 〈스키피오의 꿈〉을 조금 손질해서 신임 콜로레도 대주교의 취임식에서 연주했다. 1772년 4월 29일 레지덴츠 궁전에서 잘츠부르크 명사 160명이 이 곡의 초연을 지켜보았다. 연주가 끝난 뒤 성대한 만찬이 이어졌는데, 콜로레도 대주교는 작품에 대해 아무 말도 하지 않았다. 모차르트는 디베르티멘토 D장조 K.136, Bb장조 K.137, F장조 K.138을 작곡했다. 세쌍둥이 같은 이 곡들은 지금도 널리 연주되며 사랑받는다. D장조 K.136의 1악장은 TV 드라마에서 상류층 파티 장면에 단골로 등장하는 레퍼토리다. 2악장 안단테는 따뜻하게 미소 지으며 맑디맑은 샘물처럼 고요히 흐른다. F장조 K.138의 1악장은 이탈리아풍의 선율에 상냥한 마음을 가득 실어서 노래한다. 이 곡을 듣노라면 얼굴에 홍조를 띤 채 미소 짓는 소년 모차르트가 눈앞에 떠오른다.

모차르트는 이 무렵 교향곡 G장조 K.124, C장조 K.128, G장조 K.129, F장조 K.130, Eb장조 K.132, D장조 K.133, A장조 K.134도 작곡했다. 이 중 G장조 K.129의 안단테는 따뜻하게 손잡고 걸어가는 느낌의 행진곡으로, 팟캐스트 '이채훈의 킬링 클래식'의 시그널로 사용된 바 있다. 잘츠부르크 대성당을 위한 종교음악도 계속 작곡했다. 교회 소나타Church Sonata˙ Eb장조 K.67, Bb장조 K.68, D장조 K.69는 자필 악보의 용지를 분석한 결과 이해에 작곡한 것으로 밝혀졌다.˙˙ 잘츠부르크 대성당에서는 미사 중 '크레도'˙˙˙ 다음에 대주교가 복음서의 한 대목을 읽으면 오케스트라가 교회 소나타를 연주하는 전통이 있었

다. 모차르트가 잘츠부르크 대성당을 위해 작곡한 교회 소나타는 모두 열일곱 곡으로, 교향곡을 능가하는 훌륭한 작품들이다.

모차르트는 가을이 돼서야 밀라노를 위한 오페라 〈루치오 실라〉에 착수할 수 있었다. 작가 조반니 데 가메라Giovanni de Gamerra, 1743~1803가 쓴 대본이 10월에 도착했다. 모차르트는 레치타티보를 먼저 써서 우편으로 보냈다. 아리아는 밀라노에서 가수를 만난 뒤에 작곡할 예정이었다. 콜로레도 대주교는 모차르트 부자의 이탈리아 여행을 흔쾌히 허락했다. 모차르트가 합스부르크 황실을 위해 성과를 보이면 자신의 명예에 도움이 될 거라고 기대했을 것이다. 모차르트는 이제 자기의 하인 아닌가! 콜로레도 대주교가 취임한 뒤 모차르트 가족은 편지를 쓸 때 자신들만 알아볼 수 있는 은어나 암호를 사용했다. 당시 모든 우편물은 검열을 받았고, 불온한 내용은 대주교의 비서실로 보고되었다. 대주교에 대한 평가, 일자리를 얻게 될 전망, 국제 뉴스와 스캔들 등의 내용이 검열관의 눈에 띄면 곤란했다.

• 복음 소나타Epistle Sonata로 부르기도 한다.

•• 20세기 후반, 모차르트 연구 방법 두 가지가 새롭게 등장했다. 자필 악보를 검토하여 작곡 시기와 장소를 추정하는 방법으로, 필체의 변화에 주목한 볼프강 플라트Wolfgang Plath(1930~1995), 악보 용지를 분석한 앨런 타이슨Alan Tyson(1926~2000) 두 사람의 업적이다. 플라트에 따르면 모차르트의 필체는 나이에 따라 조금씩 변화를 보이며, 특히 높은음자리표와 낮은음자리표 모양, 피아노(p)와 포르테(f) 글씨의 기울기가 시기마다 다르다. 모차르트는 스물네 살 되던 1780년부터는 필체가 거의 변하지 않으므로, 필체를 분석하면 그 이전 작품과 이후 작품을 정확히 구별할 수 있다. 타이슨은 모차르트가 사용한 악보 용지가 언제 어디서 나온 것인지 확인하여 그 작품을 쓴 시기와 장소를 추적했다. 오래전에 사둔 악보에 작곡할 수도 있기 때문에 이 방법이 언제나 맞다고 할 수는 없다. 하지만, 이 방법 덕분에 그동안 잘못 알려져 있던 모차르트 곡의 작곡 연도와 장소를 많이 바로잡을 수 있었다. 이 두 가지 방법은 정확한 결론을 제시하기보다 대략적인 추론의 근거를 제공할 뿐이지만, 모차르트 연구를 획기적으로 발전시켰다.

••• 미사곡은 일반적으로 키리에, 글로리아, 크레도, 상투스, 아뉴스 데이의 다섯 부분으로 구성된다.

〈루치오 실라〉, 세 번째 이탈리아 여행

모차르트 부자는 1772년 10월 24일 세 번째이자 마지막 이탈리아 여행을 출발했다. 담담한 심정이었다. 이탈리아에서 취업할 가능성은 닫혀 있었고, 지난번과 같은 센세이션이 일어날 것 같지도 않았다. 다시 만난 지인들은 두 사람을 반가이 맞아주었다. 들르는 도시마다 작은 음악회를 열거나 성당에서 오르간을 연주했고 기회 닿는 대로 오페라를 관람했다. 모차르트는 숙소에서 틈틈이 현악사중주곡을 작곡했다. 레오폴트는 "아들은 지루함을 달래려고 현악사중주곡을 쓰고 있다"고 아내에게 전했다. 이때 작곡한 현악사중주곡 D장조 K.155, G장조 K.156, C장조 K.157, F장조 K.158, Bb장조 K.159, Eb장조 K.160 등 여섯 곡을 〈밀라노〉 세트라고 부른다. D장조부터 Eb장조까지 조성을 바꿔가며 작곡한 것은 이 작업이 진지한 공부였음을 말해준다. "돈 되는 것도 아닌" 현악사중주를 작곡한 것은 작곡의 기본을 탄탄히 다지는 데 이만큼 좋은 장르가 없기 때문이었다.

두 사람은 11월 4일 밀라노에 도착했다. 레오폴트는 안나 마리아와의 결혼 25주년을 맞아 다정한 인사를 건넸다. "우리는 결혼하기 참 잘한 것 같소."[40] 그는 자신의 건강 상태를 설명하고, "매일 두 시 하루 한 끼가 우리의 식사인데 저녁은 사과 한 쪽, 빵 한 조각, 와인 한 잔으로 때운다"고 전했다. 〈루치오 실라〉에 출연할 성악가들은 조연만 있고 주연은 아직 도착하지 않았다. 볼프강은 합창 세 곡을 작곡하고 이미 쓴 레치타티보를 수정하며 주연들의 도착을 기다렸다.

〈루치오 실라〉의 줄거리는 이렇다. 로마의 독재자 루치오 실라는

라이벌인 가이우스 마리우스의 딸 주니아에게 청혼하지만 거절당한다. 그녀는 쫓겨난 원로원 의원 체칠리오를 사랑하고 있다. 루치오 실라는 체칠리오가 죽었다는 헛소문을 퍼뜨리지만, 주니아는 비밀리에 로마에 돌아온 그를 지하무덤에서 만나 사랑을 맹세한다. 루치오 실라는 강제로 주니아를 차지하려 들지만 결국 포기하고 두 사람의 사랑을 축복하며 권좌에서 내려온다. 루치오의 결단에 감동한 로마 시민들은 그를 찬양한다.

드디어 체칠리오 역의 카스트라토 베난치오 라우치니가 도착했다. 모차르트가 그를 위해 쓴 첫 아리아는 레오폴트에 따르면 "비할 바 없이 훌륭한 곡"이었고 "라우치니는 이 곡을 천사처럼 노래했다". 루치오 실라 역을 맡은 테너가 아파서 급히 다른 사람을 찾아야 했다. 극장 매니저는 토리노와 볼로냐의 '가수 시장'으로 사람을 보내서 대역을 물색했다. 공연을 3주 앞둔 12월 5일, 주니아 역을 맡은 소프라노 안나 데 아미치스가 도착했다. 베네치아 부근에 홍수가 나는 바람에 진흙탕을 헤치며 오느라 늦었다고 했다. 모차르트는 그녀를 위한 아리아 네 곡을 이제야 쓸 수 있게 되었다. 모차르트는 나폴리와 베네치아에서 그녀의 노래를 듣고 감탄한 바 있는데, 이렇게 금세 함께 일하게 될 줄은 몰랐다.

아미치스는 모차르트와 이미 두 차례 만난 적이 있어서 구면이었지만 이렇게 어린 소년이 대본을 제대로 이해했을지 확신하지 못한 듯하다. 1817년 모차르트 전기를 쓴 이탈리아의 폴치노 스키치Folchino Schizzi는 모차르트와 그녀의 만남을 기록했다. "그녀는 모차르트의 손을 다정하게 잡고, 자기의 아리아들을 모차르트가 어떤 식으로 이해하는지 물었다. 그런 다음 사뭇 진지한 표정으로 제의했다. '제가 작곡을

거들어드려도 될까요?' 모차르트는 그녀의 태도에 웃음이 터지는 걸 참으며, '원하시는 대로 써드릴 테니 걱정 마시라'고 안심시켰다. 며칠 뒤 리허설에서 모차르트는 '제 맘대로 아리아를 완성해서 죄송하다'며 그녀에게 악보를 건넸다. 악보를 훑어본 그녀는 곡의 아름다움과 거장다운 솜씨에 너무 놀라서 입을 다물지 못했다. 그녀는 침이 마르도록 소년을 칭찬하며 쓸데없이 걱정해서 미안하다고 거듭 사과했다. 모차르트는 미소 지으며 말했다. '이 아리아가 맘에 안 드시면 특별히 당신을 위해 다시 작곡해 드리겠습니다. 그게 맘에 차지 않으면 세 번째 곡도 기꺼이 선사해 드리겠습니다.'"[41] 아미치스는 자기가 부를 네 곡의 아리아 모두에 만족했다.

모차르트는 누나에게 인사를 전했다. "지금부터 열네 곡을 쓰면 완성이야! 편지를 길게 쓸 수가 없어. 뭘 써야 할지 모르겠고, 오페라 생각이 가득해서 누나에게 편지가 아니라 아리아를 써서 보내게 될 것 같아. 내가 뭘 쓰고 있는지도 모르겠어."[42]

주연을 대신할 테너가 12월 17일 도착했다. 로디 성당교회의 전속 가수였던 그는 무대 경험이 부족해서 걱정스러웠다. 다음날 모차르트는 그에게 아리아 두 곡을 주었다. 테너의 역량을 봐서 두 곡을 더 써줄지 말지 결정하기로 했다. 막간과 피날레에 들어갈 발레음악도 완성했다. 리허설은 순조롭게 진행됐다. 12월 18일 모차르트는 난네를에게 소식을 전했다. "누나가 이 편지를 받을 무렵이면 내 오페라 〈루치오 실라〉가 무대에 오르는 날 저녁쯤 될 거야. 누나도 나를 생각하며 멀리서 무대를 보고 듣기 바라." 문장의 앞뒤, 위아래를 뒤집고 글자의 순서를 거꾸로 쓰는 익살맞은 장난이 가득한, 바로 그 유명한 편지다. "오늘 피르미안 백작 댁에서 식사를 하고 돌아와서 숙소 앞 길모퉁이

를 지난 다음 우리가 무슨 일을 했는지 알아? 현관문을 열었지. 그러자 무슨 일이 일어났는지 알아? 집으로 들어갔지. 안녕, 우리의 허파, 나의 간장, 언제나 변함없는 우리의 위장이 되어주길. 누나에게 키스를, 동생 볼프강이 사랑하는 누나에게. 아무쪼록 누나, 가려우니 좀 긁어줘. 뭔가 벌레에 물린 것 같아."[43]

12월 26일 드디어 첫 공연이 열렸다. 레오폴트는 1773년 1월 2일이 되어서야 초연 당시 오페라 극장의 분위기를 전했다. "페르디난트 대공이 황제와 여왕 폐하께 새해 연하장을 쓰느라 시간을 잡아먹는 바람에 늦게 시작했어요. 글씨 쓰는 게 참 느리시더군. 극장은 5시 반부터 꽉 차서 발 디딜 틈이 없었소. 가수들은 이렇게 높은 분들이 많이 모인 자리에서 노래해야 하니 엄청 긴장했지. 가수, 오케스트라, 청중 모두 조마조마한 마음으로 세 시간이나 오페라의 시작을 기다렸소. 공연 일주일 앞두고 긴급 투입된 테너는 이렇게 큰 무대에 서는 게 처음이었어요. 로디에서도 주연은 두 번밖에 안 했다더군요. 이 친구가 소프라노 앞에서 분노를 표현하다가 주먹으로 그녀의 코를 칠 뻔하는 바람에 관객들이 웃음을 터뜨렸어요. 너무 과장된 연기가 문제였지요. 아미치스 양은 자기 역할에 몰두해서 관객들이 왜 웃는지 몰랐어요. 그녀는 관객들이 자기를 비웃는 줄 알고 기분이 상해서 그날 내내 제 실력을 발휘하지 못했지요. 게다가 그녀는 질투까지 느꼈어요. 라우치니가 무대에 올라올 때 대공비가 박수치는 모습을 본 거지. 실은 라우치니가 너무 긴장해서 제대로 노래를 못할까 봐 대공비에게 미리 격려의 박수를 부탁해 둔 거였죠. 대공은 아미치스 양을 위로하려고 다음 날 궁전으로 초청해서 한 시간이나 담소를 나눴어요. 그 뒤부터 오페라는 순조롭게 진행됐지요."[44] 레오폴트는 "우리의 제일 좋은 친구 아

미치스 양은 정말 천사처럼 노래한다"고 덧붙였다.

〈루치오 실라〉는 26번 공연됐고, 모차르트는 첫 공연 세 차례를 지휘했다. 이 오페라는 당시의 모든 오페라 세리아처럼 19세기에 한 번도 공연되지 않았다. 당시의 공연 리뷰나 비평도 전혀 없다. 그러나 2년 전 같은 장소에서 선보인 〈미트리다테〉에 비해 한발 앞선 작품이 분명했다. 세 차례의 이탈리아 여행으로 모차르트의 오페라 작곡 능력은 비약적으로 발전했다.

목소리와 오케스트라가 협주하는
〈기뻐하라, 환호하라〉

〈루치오 실라〉가 공연되는 동안 모차르트는 라우치니에게 부탁받은 모테트 F장조 〈기뻐하라, 환호하라〉 K.165를 작곡했다. 이 곡은 모차르트의 종교음악 가운데 〈레퀴엠〉 D단조, 〈대미사〉 C단조, 〈아베 베룸 코르푸스〉와 함께 가장 널리 사랑받는 작품이다. 옛 종교음악이 "주님 앞에서 저의 죄를 참회합니다"라며 탄식하는 것이었다면 이 곡은 하늘을 향해 두 팔을 벌리며 "주님, 제게 생명을 주셔서 감사합니다"라고 기쁘게 노래하는 듯하다.

 (아리아)　　기뻐하라, 환호하라, 그대 축복받은 영혼이여.
 　　　　　　그대 달콤한 노래에 하늘이 화답하니,
 　　　　　　하늘이 그대와 함께 노래하네.
 (레치타티보)　햇살이 포근하게 빛나고 폭풍과 먹구름은 물러갔네.

정의로운 사람들을 억눌렀던 어두운 밤은 이제 사라
졌네.
두려움을 벗어던지고 일어나라, 행복한 사람들이여.
찬란한 햇살을 향해 백합의 화관을 바쳐라.

(아리아) 그대 처녀들의 왕이여, 우리에게 평화를 주소서.
한숨짓던 우리 가슴을 위로해 주소서.

(후렴) 알렐루야

1773년 1월 17일, 밀라노의 테아티네 성당에서 라우치니가 초연했
다. 레오폴트는 "라우치니가 천사처럼 아름답게 노래했다"고 썼다. 모
차르트는 잘츠부르크에 돌아온 뒤 이 곡을 조금 손질하여 1779년 5월
30일 삼위일체 성당에서 다시 공연했는데, 이때는 카스트라토 프란체
스코 체카렐리가 노래했다. 밀라노 판은 오케스트라에 오보에 두 대가
등장하지만, 잘츠부르크 판은 오보에 대신 플루트를 사용했다.

이 곡은 목소리와 오케스트라를 위한 세 악장의 협주곡이라고 할
수 있다. 1악장 '기뻐하라, 환호하라'는 생명력이 넘친다. 짧은 레치타
티보에 이어지는 2악장 '그대, 처녀들의 왕'은 달콤하고 우아하며, 심
지어 관능미까지 느껴진다. 유명한 3악장 '알렐루야'는 빠른 스케일로
환희를 노래한다. 〈기뻐하라, 환호하라〉를 '목소리와 오케스트라를 위
한 협주곡'으로 간주한다면 이 곡이 모차르트가 작곡한 최초의 협주곡
이라는 재미있는 결론이 나온다. 이 곡의 성악 부분을 바이올린이든,
오보에든, 기악으로 연주하면 협주곡이 된다. 반대로, 모차르트가 훗
날 작곡한 협주곡의 솔로 파트를 사람이 노래하면 아리아가 된다. 모
차르트가 협주곡을 아리아와 비슷한 형식으로 작곡했기 때문이다. 그

가 작곡한 음악은 사람 목소리와 악기 소리를 서로 바꾸어도 무방한 경우가 많다.

코즈모폴리턴 음악가의 탄생

1773년 1월 27일, 모차르트는 열일곱 살이 됐다. 그날 밀라노에는 큰눈이 내렸다. 그사이 잘츠부르크의 콜로레도 대주교는 나폴리 출신 음악가 도메니코 피스키에티Domenico Fischietti, 1725~1810를 3년 계약의 새 악장에 임명했다. 레오폴트가 탐냈음 직한 악장 자리는 늘 이탈리아 사람 차지였다. 콜로레도는 "음악은 역시 이탈리아가 최고"라는 당시의 통념을 넘지 못하는 사람이었다. "스파게티는 역시 이탈리아 사람이 해야 제맛"이란 사고방식과 다를 게 없었다. 승진이 좌절된 레오폴트는 다른 도시에서 일자리를 찾고 싶었다. 1773년 1월 9일, 레오폴트는 취업을 요청하는 자신의 편지를 토스카나 대공이 읽었고 긍정적으로 검토할 가능성이 있다고 아내에게 알렸다. 가족끼리만 통하는 암호로 쓴 건 물론이다. 그는 지난해 마리아 테레지아가 페르디난트 대공에게 보낸 편지 때문에 합스부르크 영토 내에서 취업할 길이 꽉 막혀 있다는 사실을 알지 못했다. 게다가 대공의 아내 루이사는 모차르트의 음악을 그다지 좋아하지 않았다.

아버지와 아들은 피렌체에서 혹시나 좋은 소식이 올까 기다리며 2월 내내 밀라노에 머물렀다. 레오폴트는 추운 날씨 때문에 류머티즘이 도져서 많이 아팠고 티롤 지방에 눈이 많이 와서 여행이 어려웠다고 둘러댔지만,[45] 사실은 피렌체를 바라보고 있었던 것이다. 2월 27일,

결국 아무것도 기대할 게 없다는 소식이 도착했다. 레오폴트는 맥이 빠졌을 것이다. 두 사람은 3월 13일 잘츠부르크에 돌아왔다. 공교롭게도 콜로레도 백작이 잘츠부르크 대주교에 임명된 지 꼭 1년 되는 날이었다.

　이로써 세 차례에 걸친 모차르트의 이탈리아 여행은 모두 끝났다. 취업에는 실패했지만 모차르트의 음악은 크게 성장했다. 프로이센 궁정의 플루티스트 요한 요아힘 크반츠Johann Joachim Quantz, 1697~1773는 《플루트 연주의 예술》(1752)에서 "유럽 각처에서 여러 경로로 발전하는 다양한 음악의 장점을 모두 합하면 최상의 음악이 태어날 것"이라고 갈파한 바 있다.⁴⁶ 3년 반에 걸친 '그랜드 투어'에서 영국, 프랑스, 네덜란드의 음악을 익힌 모차르트는 세 차례의 이탈리아 여행을 통해 오페라의 대가로 발돋움했다. 열일곱 살 모차르트는 크반츠의 예언을 실현하듯 어엿한 '코즈모폴리턴 음악가'로 거듭난 것이다.

Wolfgang Amadeus Mozart
05

잘츠부르크의 반항아

모차르트의 음악은 달콤하지만, 그의 시대는 달콤함과 거리가 멀었다. 귀족과 성직자들은 호화로운 삶을 누린 반면 농민들은 가혹한 세금에 신음했다. 1775년 봄, 보헤미아 지방에서 농민 반란이 일어났다. 굶어죽지 않으려고 오스만 투르크로 탈출하는 사람이 속출했다. 황제 요제프 2세는 4만 명의 병력을 보내 반란을 진압하고 국경을 봉쇄해 버렸다. 그는 잔인한 폭력으로 제국의 권위를 세우는 한편, 아우가르텐 궁전의 정원을 시민들에게 개방하는 등 유화정책도 펼쳐나갔다.▶**그림 18** 잘츠부르크의 콜로레도 대주교는 황제와 코드를 맞추느라 열심이었다. 나름의 다양한 개혁정책을 추진하는 한편, 하인에 불과한 음악가들의 기강을 세우고자 했다.

시민계층의 성장으로 음악시장이 확대되고 있었다. 잘츠부르크 시민을 위해 작곡하는 일이 점점 늘어났다. 모차르트는 그해 3월부터 5월 사이에 교향곡 네 편, 즉 Eb장조 K.184, D장조 K.181, G장조 K.199, C장조 K.162를 작곡했다.˙ 제일 먼저 쓴 Eb장조 K.184는 세 악장이 휴식 없이 연주된다. 오페라의 서곡과 같은 형태인 셈이다. 이 곡은 20세기에 모차르트의 미완성 오페라 〈차이데〉와 〈이집트의 왕 타모스〉를 리바이벌할 때 서곡으로 사용되기도 했다. 4월, 모차르트는

바이올리니스트였던 친구 프란츠 자버 콜프를 위해 첫 바이올린 협주곡 Bb장조 K.207을 썼다. 이 곡은 이어지는 네 곡의 바이올린 협주곡과 함께 1775년에 작곡한 것으로 알려져 있었지만 볼프강 플라트의 필적 연구 결과 1773년의 작품으로 최종 확인됐다. 자필 악보에 모차르트가 쓴 'p'란 글자의 필체가 1773년과 1775년 사이에 바뀌었는데, 이곡은 1773년의 필체로 돼 있는 것이다.

모차르트는 1773년 3월 중순부터 7월 중순까지 넉 달 동안 잘츠부르크에 머물렀다. 이제 무엇을 할 것인가? 취업을 기대했던 밀라노, 피렌체, 나폴리는 녹록지 않았다. 뮌헨과 만하임은 합스부르크 황실의 영토가 아니라서 망설여졌고, 파리나 런던은 너무 멀어서 엄두가 나지 않았다. 그들은 다시 빈을 찾기로 했다. 5년 전 〈가짜 바보〉로 겪은 수모를 만회하고 싶었다. 볼프강은 이제 열일곱 살, 최소한 "아버지가 대신 써주었다"는 모욕적인 얘기는 듣지 않아도 될 나이였다. 마리아 테레지아가 자기의 억울함을 기억하고 선처를 베풀어줄지도 몰랐다. 모차르트 가족은 빈 황실이 자신들에게 문을 걸어 잠갔다는 사실을 알지 못했다.

• 쾨헬 번호와 실제 작곡 순서가 뒤죽박죽인 경우가 있는데, 19세기에 루트비히 쾨헬이 모차르트의 작품을 정리할 때 정확히 작곡 시기를 파악하지 못했기 때문에 생긴 오류다. 자필 악보의 연도를 통해 작곡 시기를 추정한 타이슨의 연구, 모차르트의 필적 변화를 추적하여 대략적인 작곡 시기를 밝힌 볼프강 플라트의 연구로 쾨헬의 오류를 어느 정도 바로잡을 수 있었다. 쾨헬 목록은 수정을 거듭하여 6판까지 개정판이 나와 있다.

모차르트 가족에게 문을 걸어 잠근 빈 황실

아버지와 아들은 1773년 7월 14일 빈으로 출발했다. 모차르트는 출발 직후 잘츠부르크로 보낸 편지에 〈안트레터〉 세레나데 K.185와 함께 연주할 행진곡 K.189의 악보를 동봉했다. 잘츠부르크에서 이 행진곡을 다 쓰지 못했기 때문에 여행 중에 완성한 것이다. 두 사람은 7월 16일 빈에 도착했다. 마침 빈 궁정 악장 플로리안 가스만1729~1774이 위독했다. 잘츠부르크 사람들은 "모차르트 부자가 가스만의 자리를 넘보고 있는 게 아니냐"고 수군거렸다. 레오폴트는 "쓸데없는 수다"라며 일축했지만 같은 편지에서 "가스만이 회복됐으니, 빈 체류 일정을 조정하겠다"라고 쓴 것으로 보아 아주 근거 없는 소문은 아니었던 듯하다. 모차르트가 그 자리를 이어받는 게 무리라는 사실은 레오폴트도 잘 알았다. 누군가 악장으로 승진하면 빈자리가 생길 테니 모차르트가 비집고 들어갈 틈이 생기리란 계산이었다.

레오폴트는 빈에서 궁정 작곡가 주세페 보노1711~1788와 작가 고틀립 슈테파니1741~1800(훗날 〈후궁 탈출〉 대본을 집필)를 만나 황실을 방문할 기회를 타진했다. 〈바스티앵과 바스티엔〉 작곡을 위촉했던 프란츠 안톤 메스머 박사의 집에서도 많은 시간을 보냈다. 메스머 박사는 방을 내줄 테니 부인과 딸도 빈에 와서 함께 지내라고 권했지만 레오폴트는 사양했다. 온 가족이 잘츠부르크를 떠날 궁리를 한다고 의심받을 행동은 하지 않는 게 좋았다. 레오폴트는 "함께 왔으면 불편했을 거다, 여행 경비가 만만치 않다, 잘츠부르크에서 언짢은 구설수를 일으킬 것이다, 우리의 적들에게 꼬투리 잡힐 일은 피해야 하지 않겠냐"며 아내와 딸을 다독였다. 레오폴트는 빈의 최신 패션에 관심이 많은 난네를

을 위해 옷을 여러 벌 샀다. 레오폴트는 자기 나름의 음악 활동도 이어 갔다. 그는 8월 8일, 빈의 예수회 성당에서 아들의 〈도미니쿠스〉 미사 D단조 K.66을 지휘했다.

8월 12일, 레오폴트는 마리아 테레지아 여왕을 만난 얘기를 전했다. 여왕은 두 사람을 예의 바르게 대했지만 그게 전부였다. 궁정 악장 가스만의 후임자는 이탈리아 출신 보노로 결정됐다. 레오폴트는 8월 16일, 잘츠부르크에 돌아가겠다는 뜻을 밝혔지만, 8월 말까지는 빈에서 죽치고 있어야 할지도 모른다면서 "자세한 이유는 만나서 얘기해 주겠다"고 덧붙였다. 공교롭게도 콜로레도 대주교도 이때 빈에 머물고 있었다. 그는 모차르트 부자의 일거수일투족을 가까운 거리에서 지켜봤을지도 모른다. 레오폴트는 빈 체류를 한 달 연장해 달라고 요청했고, 콜로레도는 허락했다. 모차르트가 쓴 편지의 후기는 여전히 장난기가 가득했다. 그는 잘츠부르크 집의 폭스테리어 '미스 빔베스'의 안부를 묻고 "마리아 테레지아 여왕 폐하, 피셔 부인, 카우니츠 공작이 안부를 전한다"고 허풍을 떤 뒤 "Oidda Gnagflow Trazom"이라는 말로 마무리했다. "Addio Wolfgang Mozart"를 거꾸로 쓴 것이다.[1]

〈이집트의 왕 타모스〉

모차르트는 이때 토비아스 게블러 남작의 연극 〈이집트의 왕 타모스〉에 삽입될 합창 음악을 작곡했다. 이 연극은 1774년 4월 4일 빈의 케른트너토어 극장에서 공연됐는데, 빈의 《극장 역사-비평》지는 합창 부분만 언급했다. "카를 모차르트 씨의 합창은 섬세하고 아름답게 작

곡됐다."² 모차르트의 이름도 잘못 쓴 엉터리 보도였다. 〈이집트의 왕 타모스〉 줄거리는 다음과 같다.

타모스는 아버지 람세스의 뒤를 이어 이집트 왕이 되지만 메네스에게서 불법적으로 왕위를 찬탈한 아버지의 업보에서 자유롭지 못하다. 타모스는 대사제 세토스의 딸 사이스를 사랑하는데 그녀는 람세스에게 쫓겨난 메네스 왕의 딸 타르시스였다. 메네스는 딸에 대한 타모스의 진심에 감동받아 자신의 신분을 밝히고, 벼락을 내려 어둠의 세력을 물리친다. 타모스는 메네스의 축복 속에 왕위를 인정받고 타르시스와 결혼식을 올린다.

모차르트의 삶을 알려주는 팩트가 부족할 때 상상의 날개를 펼치면 소설이 된다. 프랑스의 작가 크리스티앙 자크Christian Jacq, 1947~는 장편소설 《모차르트》에서 바로 이 시기에 모차르트가 프리메이슨의 세례를 받았다고 묘사했다. 모차르트는 빈에서 메스머 박사의 소개로 프리메이슨 '자선' 지부의 지도자인 게블러 남작을 만나고, 그 직후 오페라 〈이집트의 왕 타모스〉를 쓰게 된다는 것이다. 이 오페라는 〈마술피리〉처럼 이집트가 배경이며, 프리메이슨의 상징과 암호로 가득하다. 소설에서 모차르트는 프리메이슨 최고 지도자인 대마법사로, 〈이집트의 왕 타모스〉를 작곡하여 프리메이슨을 만방에 선포하는 신성한 임무를 수행한다.³ 크리스티앙 자크의 상상은 꽤 개연성이 있고 흥미진진하다. 실제로 게블러 남작은 모차르트를 프리메이슨으로 이끌었고, 모차르트는 1776년, 1779년, 1783년에 걸쳐 〈이집트의 왕 타모스〉를 오페라로 완성하려고 노력했다.

1773년 9월 18일 레오폴트는 "모차르트는 열심히, 진지하게 작곡

에 몰두하고 있다"고 전했다. 모차르트는 여섯 곡의 현악사중주곡 F장조 K.168, A장조 K.169, C장조 K.170, Eb장조 K.171, Bb장조 K.172, D단조 K.173을 작곡했다. '빈 사중주곡 세트'로 불리는 이 곡들은 다양한 조성과 악장 배치를 실험한 작품이다. 이 중 열정과 비장미가 넘치는 D단조 K.173은 모차르트가 나중에 빈에서 쓴 D단조 사중주곡 K.421의 예고편처럼 들린다.

아버지와 아들은 피셔, 타이버 가족과 함께 빈 남쪽의 휴양지인 바덴으로 소풍을 갔다. 빈 남동쪽의 로트뮐레Rothmühle에 있는 메스머 박사의 별장도 들렀다. 두 사람은 9월 24일 잘츠부르크를 향해 출발했다. 린츠를 거치는 가까운 코스 대신 마리아첼Mariazell, 장크트 볼프강, 장크트 길겐을 거치는 우회로를 택했다. 정확한 이유는 알 수 없지만, 허탈한 마음을 관광으로 달래려는 의도가 아니었을까 싶다.

'춤 선생의 집'으로 이사

두 사람은 1773년 9월 26일 잘츠부르크에 돌아왔다. 모차르트는 이때부터 4년 동안 잘츠부르크에 머물게 된다. 1775년 초 오페라 〈가짜 여정원사〉를 공연하러 뮌헨을 몇 주일 다녀온 게 여행의 전부였다. 다른 도시에서 취업할 전망이 사라졌으니 레오폴트는 잘츠부르크에서 오래 살 각오를 해야 했다. 그해 가을, 모차르트 가족은 잘차흐강 북동쪽 한니발 광장에 있는 '춤 선생의 집Tanzmeisterhaus'으로 옮겼다. 프랑스 출신의 무용 선생 프란츠 고틀립 슈푀크너Franz Gottlieb Spöckner, 1705~1767가 살던 집으로, 커다란 무도회장과 무용 교습실이 있었다. 모차르트

탄생 100주년을 맞는 1856년에는 '모차르트가 살던 집Mozarts Wohnhaus'
이란 간판이 걸렸다. 잘츠부르크 모차르테움은 그의 탄생 200주년을
앞둔 1955년 이 건물 1층을 매입하여 박물관을 열었고, 모차르트 서거
200년이 되는 1991년에는 건물 전체를 매입해 지금의 모습으로 새롭
게 단장했다. 모차르트 실내악을 연주하는 음악회장으로 활용되기도
하는 곳이다.

모차르트 가족은 방 여덟 개가 있는 1층 전체를 임대했다. 넓은 무
도회장에서는 음악을 연습하거나 연주회를 열었고, 그 옆의 빈 공간에
서는 '뵐츨Bölzl'이라는 공기총 쏘기 게임을 했다. 매주 일요일 열 명 남
짓 되는 지인들이 모여서 놀이를 하고 최신 뉴스를 교환했다. 사실 모
차르트와 친구들은 카드 게임을 더 좋아했지만, 잘츠부르크 대주교가
일요일 오후의 카드 게임을 금지했기 때문에 뵐츨로 대체한 것이다.[4]
1층에서는 바이올린을 비롯한 여러 악기, 레오폴트의 《바이올린 연주
법》과 모차르트가 쓴 악보, 그 밖의 음악 관련 물품들을 진열해 놓고
판매했다. 레오폴트와 난네를은 기숙 학생을 받아서 가르치기도 했다.
주변에는 로드론 백작, 프란츠 요제프 툰Franz Joseph Thun, 1734~1801 백작,
아르코 백작, 피르미안 백작 등 잘츠부르크 유력 인사들의 저택이 줄
지어 있었고 삼위일체 성당과 미라벨 궁전도 멀지 않았다. 이렇게 넓
고 큰 집으로 옮긴 사실로 보아 모차르트 가족은 이탈리아 여행에서
꽤 많은 수익을 올렸음을 알 수 있다.

모차르트 가족은 '미체를Mitzerl'이란 애칭으로 부르는 집주인 마리
아 안나 라프Maria anna Raab, 1710~1788와 사이가 좋았다. 1774년 뮌헨 여
행 중 모차르트는 "매혹적인 민소매 차림을 한 아름다운 그녀에게 변

치 않는 사랑을 전해 달라"고 안부를 전했다. 물론 애교스런 장난이었다. '미제를'은 이미 예순네 살의 노인이었기 때문이다. 열일곱 살 모차르트는 160센티미터가 채 안 되는 작은 키에 건강하고 생기 넘치는 젊은이였다. 입가엔 장난기가 가득했고, 눈빛은 총기 있게 반짝였다. 이런 모차르트에게 이성에 대한 관심이나 이성의 눈길을 끌려는 욕구가 없었을 리 없다. 여행 중 누나에게 보낸 편지에는 잘츠부르크의 젊은 처녀들에게 안부를 전해 달라는 말이 종종 나온다. 이 시절의 모차르트는 〈피가로의 결혼〉에 나오는 사춘기 소년 케루비노를 닮지 않았을까? 케루비노가 1막 아리아 '내가 누군지 나도 모르겠네Non so piu cosa son'에서 노래하는 애타는 열정은 이 무렵의 모차르트 자신을 표현한 게 아닐까?

'질풍노도 운동'의 세례

세 차례의 이탈리아 여행으로 모차르트의 '수업기'가 끝났다고 보는 사람도 있다. 그러나 이 견해는 선뜻 동의하기 어렵다. 모차르트는 35년이라는 짧은 생애 내내 성장을 멈추지 않은 작곡가였기 때문이다. 1773년 10월 완성한 교향곡 G단조 K.183은 그때까지 모차르트 작품에서 보지 못한 비극적 감정이 넘친다. 바로 영화 〈아마데우스〉 첫 부분, 정신병원에 갇힌 안토니오 살리에리1750~1825가 자살을 기도하는 충격적인 장면에 나오는 그 곡이다. 몸부림치듯 격동하는 당김음으로 시작하고 넉 대의 호른이 육중한 무게를 더한다. 이 곡은 "모차르트가 콜로레도 대주교의 억압에 반항하며 자유를 선언했다"고 종

종 해석된다. 이 시각이 다소 과장됐다고 보는 사람들도 모차르트가 빈에서 접한 '질풍노도Sturm und Drang'의 정신을 이 곡에 담았다는 사실은 부정하지 않는다. 합스부르크 제국의 수도 빈에는 레싱, 괴테, 실러, 헤르더가 주도하는 '질풍노도'의 바람이 불고 있었다. 당시 봉건적 독일 사회를 지배하던 프랑스식 궁정 문화와 규율에 저항하면서 인간의 감정과 개성, 상상력의 해방을 추구한 운동이었다. 하이든도 '질풍노도'의 세례를 받은 뒤 39번 G단조, 44번 E단조 〈애도〉, 45번 F#단조 〈고별〉, 52번 C단조 등 단조로 된 교향곡을 여럿 작곡했다. 모차르트의 이 G단조 교향곡은 막 사춘기를 통과하고 있던 모차르트의 반항심이 자유를 추구하는 시대정신과 만나서 빚어낸 절규가 아닐까? 음악학자 헤르만 아베르트1871~1927는 이 곡을 "그동안 모차르트 안에서 몇 번씩 불타오르던 정열적이고 염세적인 기분이 가장 격하게 표현된 작품"이라고 설명했다.[5] 음악사가 알프레트 아인슈타인은 이 교향곡을 "기적과 같은 작품"이라고 격찬하며, "철저히 개인적인 고뇌의 체험에서 나온 감정으로, 모든 악장에서 이러한 특성이 분명히 나타난다"고 갈파했다.[6] 모차르트는 1788년에도 G단조 교향곡을 작곡하는데 이를 '큰 G단조', 1773년에 작곡한 이 교향곡을 '작은 G단조'라 부르기도 한다.

이듬해 4월 6일에 완성한 교향곡 29번 A장조 K.201은 단순하고 간결한 주제를 거장답게 처리하여 오늘의 청중들을 매혹시키는 걸작이다. 이어서 작곡한 28번 C장조 K.200과 30번 D장조 K.202도 이전의 교향곡들에 비해 훨씬 충실한 면모를 보여준다. 모차르트는 1774년 8월, 세레나데 D장조 〈콜로레도〉 K.203을 썼다. 잘츠부르크 통치자 콜로레도 대주교의 명명축일을 기념해서 작곡한 것으로 알려져왔지

만, 여러 학자들의 의견을 종합해 볼 때 잘츠부르크 대학교의 졸업 행사에 사용됐을 가능성이 더 커 보인다.

1773년 10월에는 피아노 협주곡 5번 D장조 K.175를 작곡했다. 1번부터 4번까지는 선배 작곡가들의 소나타를 협주곡으로 편곡한 습작이므로 사실상 이 5번이 모차르트의 첫 피아노 협주곡인 셈이다. 트럼펫과 팀파니가 활약하며, 생기와 박력이 넘치는 작품이다. 모차르트는 이 곡에 대해 각별한 애착을 보였다. 1774년 뮌헨 여행 때, 1777년 만하임을 거쳐 파리로 갈 때, 심지어 1781년 빈에서 자유음악가로 활동을 시작할 때도 이 곡을 연주했다. 빈에서 연주할 때는 원래 있던 론도 대신 변주곡 형식의 새 론도 D장조 K.382를 선보여서 청중들을 기쁘게 해주었다.

1774년 봄에는 두 대의 바이올린을 위한 콘체르토네 C장조 K.190을 작곡했다. 두 명의 바이올린 독주자가 오케스트라의 오보에 솔로, 첼로 솔로와 다채롭게 어우러진다. 만하임과 파리에서 인기 높던 '협주교향곡'을 실험한 작품이다. 만하임의 플루티스트 요한 밥티스트 벤틀링Johann Baptist Wendling, 1723~1797은 이 곡을 무척 좋아해서 플루트 협주곡으로 개작하여 연주하기도 했다. 6월 4일 완성한 바순 협주곡 Bb장조 K.191도 빼놓을 수 없다. 바순 연주자들은 요즘도 자신의 기량을 뽐낼 대표 레퍼토리로 이 곡을 즐겨 연주한다. Bb장조라는 조성은 바순 연주에 편리하며 오케스트라의 Bb조 호른과 앙상블을 이루기에 적합하다. 모차르트는 이미 다양한 악기의 특성과 연주법을 잘 파악하고 있었다.

현악오중주곡 Bb장조 K.174로 실내악 작곡의 지평을 넓힌 것도 눈에 띈다. 현악오중주곡은 현악사중주곡에 첼로를 추가한 편성이 많

았는데, 모차르트는 첼로 대신 비올라를 추가하여 은은한 음색을 만들어냈다. 훗날 빈에서 작곡한 현악오중주곡 C장조 K.515와 G단조 K.516은 비올라를 추가했기 때문에 '비올라오중주곡'이라 불리기도 한다. 모차르트는 네 손을 위한 소나타 Bb장조 K.358과 D장조 K.381을 작곡하여 난네를과 함께 연주했다. 이 두 곡의 악보는 1783년 빈에서 출판되었지만, 영국박물관에 보관된 자필 악보 용지를 검토한 결과 1774년 잘츠부르크에서 작곡한 것으로 확인됐다.

뮌헨의 오페라 〈가짜 여정원사〉

1774년 여름, 바이에른의 수도 뮌헨에서 카니발 오페라 〈가짜 여정원사〉를 작곡해 달라는 요청이 왔다. '위대한 무프티'(계율만 따지는 이슬람 성직자를 가리키는 말. 모차르트 부자가 콜로레도 대주교에게 붙인 별명)는 군말 없이 여행을 허락했다. 자기 하인인 모차르트를 보내주면 바이에른 선제후 막시밀리안 3세와 우호 관계를 다지는 데 도움이 된다고 생각했을 것이다. 모차르트 부자는 공연을 3주 앞둔 1774년 12월 6일 잘츠부르크를 떠나 다음날 저녁 뮌헨에 도착했다. 이미 작곡을 많이 진행한 상태였다. 코믹오페라는 가창력보다 연기력과 표현력이 더 중요하므로 성악가의 개성에 크게 얽매일 필요가 없었고, 가수를 만나지 못한 상태에서 음악을 쓰는 게 어느 정도 가능했다.

뮌헨에서 모차르트는 독감과 치통으로 고생했다. 얼굴이 퉁퉁 부어올라 일주일간 외출도 못할 지경이었다. 12월 29일로 예정했던 〈가짜 여정원사〉 초연은 2주일 연기됐다. 레오폴트는 뮌헨의 이모저모를

아내에게 설명했다. "다른 도시는 시민들의 궁정 오페라 입장이 무료인 반면 뮌헨은 유료다, 한 작품이 두 번 넘게 공연되지 않는 게 관례이며, 늘 서너 작품이 교대로 무대에 오른다, 가수들은 이 작품 저 작품 출연하느라 바빠서 볼프강의 새 작품에 집중하기 어렵다…." 모차르트는 잘츠부르크의 한 소녀에게 "많은 애정을 담아서 안부를 전해 달라"고 누나에게 부탁했다.[7] 의사 질베스터 바리자니Sylvester Barisani, 1719~1810의 딸이라고 추측하는 사람도 있지만 확인하기 어렵다.

1월 5일, 난네를이 잘츠부르크의 친구인 로비니히 부인의 마차를 타고 뮌헨에 도착했다. 뮌헨 카니발은 잘츠부르크 사람들도 즐겨 찾는 유쾌한 축제였다. 모차르트 가족과 로비니히 부인은 레두텐잘에서 열린 무도회에 참여했고, 스물네 살로 젊음의 절정에 있던 난네를은 예쁜 드레스를 입고 매력을 뽐냈다. 난네를은 요한 크리스티안 바흐의 작품, 모차르트의 소나타, 변주곡, 협주곡의 악보를 가져와서 연주했다. 어머니 안나 마리아는 홀로 남아 잘츠부르크를 지켰다. 가족이 전부 잘츠부르크를 비우면 딴생각을 한다고 오해받을 우려가 있었기 때문이다.

레오폴트도 음악 활동을 이어갔다. 새해 축하 미사 때는 모차르트의 〈신도송Litanie〉 K.125, 2월에는 궁정 성당에서 〈미사 브레비스〉 K.192와 K.194를 지휘했다. 그는 잘츠부르크 친구 알베르트 폰 묄크의 행동을 비판하면서 잘츠부르크의 '촌스러움'을 은근히 비꼬았다. "어제 가장무도회에 갔어요. 폰 묄크 씨는 글루크의 오페라 〈오르페오와 에우리디체〉를 보고 놀라서 공연 내내 열심히 성호를 긋더군요. 너무 창피했어요. 이분이 태어나서 지금까지 잘츠부르크와 인스브루크 무대 말고는 아무것도 본 적이 없다는 걸 사람들이 모두 알아챘거

든요."**8**

코믹오페라 〈가짜 여정원사〉는 1775년 1월 13일 초연됐다. 뮌헨 궁정 오페라 극장인 살바토르플라츠Salvatorplatz는 곡물 창고를 개조해서 만든 대중오락 공연장이었다. 모차르트는 어머니에게 "엄청난 성공이 었다"고 전했다. "극장이 터질 정도로 만원이라 되돌아간 사람도 많았 어요. 아리아가 하나 끝날 때마다 박수와 함께 '비바 마에스트로' 하는 함성으로 귀가 먹먹할 지경이었죠. 선제후비는 저를 향해 '브라보'를 외치셨어요. 오페라가 끝나고 발레가 시작될 때까지 박수와 환호 소리 로 정신이 없었지요." 오케스트라 단원들도 "아리아들이 비할 데 없이 아름답다"고 칭찬했다. 볼프강은 "다음 공연 때 제가 있어야 하기 때 문에 뮌헨에 좀 더 머물러야 할 것 같다"며 어머니에게 미안한 마음을 전했다. "제가 지휘하지 않으면 이 작품을 제대로 연주하지 못할 우려 가 있거든요."**9**

〈가짜 여정원사〉의 줄거리는 다음과 같다. 벨피오레 백작은 비올 란테를 사랑하지만 질투에 사로잡혀 그녀를 칼로 찌른다. 죽은 줄 알 았던 그녀는 산드리나란 이름의 여정원사로 변신하여 돈안키제의 저 택을 가꾼다. 돈안키제는 이 정원사를 사랑하게 된다. 벨피오레는 돈 안키제 시장의 조카 아르민다와 약혼한 사이지만 여전히 비올란테를 그리워한다. 질투에 사로잡힌 아르민다가 정원사 산드리나의 정체를 폭로하자 사람들은 모두 혼란에 빠진다. 비올란테는 결국 자신의 정체 를 밝히고 벨피오레와 다시 결합한다.

이 오페라의 1막, 돈안키제가 여정원사 산드리나에게 사랑을 고 백하는 아리아는 가장 멋진 대목이다. "플루트와 오보에의 달콤한 소 리는 내 마음을 기쁨으로 채우네. 갑자기 화음이 바뀌고 비올라의 어

두운 선율이 들어오면 불안이 엄습하네. 팀파니와 트럼펫, 바순과 베이스가 요동치며 나를 광란의 상태로 몰아가네." 돈안키제의 노랫말에 나오는 악기들이 차례차례 등장하여 때론 달콤하고, 때론 불안하고, 때론 열광적인 분위기를 연출한다.

두 번째 공연은 2월, 세 번째 공연은 3월에 열렸는데 여러 사정이 겹치는 바람에 단 세 차례 공연에 그치고 말았다. 레오폴트는 "이 작품은 지난해 공연된 토치1736~1812의 오페라 세리아를 압도했다"고 전했다. 모차르트는 "내년에는 아마도 내가 세리아를 맡게 되지 않을까" 하고 농담을 던졌다. 카니발 때 공연되는 두 편의 오페라 중 오페라 세리아를 더 중요하게 여긴 시절이었다. 모차르트의 기대는 실현되지 못했고, 〈가짜 여정원사〉는 모차르트 생전에 다시는 공연되지 못했다.

뮌헨에 머물 때 모차르트는 이곳의 피아니스트 이그나츠 폰 베케 Ignaz von Beecke, 1733~1803와 피아노 경연을 벌이기도 했다. 《도이체 크로니크Deutsch Chronik》의 뮌헨 통신원은 뜻밖에도 "모차르트가 패배했다"고 보도했다.

"지난겨울, 가장 뛰어난 피아니스트 두 명의 연주를 들었다. 바로 모차르트 씨와 베케 씨였다. 두 사람은 음악 애호가 알베르트 씨 집에 있는 근사한 피아노를 차례로 연주했다. 모차르트의 연주 실력은 정말 대단했고, 어떤 악보든 초견으로 척척 연주했다. 하지만 베케의 실력은 모차르트를 훨씬 뛰어넘었다. 그는 날개가 달린 듯한 민첩함과 우아함, 살살 녹아내리는 달콤함, 독창적인 스타일과 감각으로 연주했다. 그 누구도 이 헤라클레스와 겨루는 건 불가능해 보였다."[10]

뮌헨 주재 통신원이 편파적으로 기사를 썼을 수도 있지만, 40대에

접어든 베케의 실력이 탁월했다는 것은 사실일 가능성이 높다. 1778년 불행한 파리 여행을 마치고 뮌헨에 왔을 때 모차르트가 베케의 집에서 묵었던 것으로 보아 두 사람은 좋은 관계를 유지한 듯하다.

모차르트는 뮌헨 체류 중 〈봉헌 모테트〉 D단조 K.222를 작곡하여 사순절* 미사에서 연주했다. 이 곡에 베토벤 〈환희의 송가〉 피날레의 주제가 나온다는 사실은 흥미롭다. 모차르트는 이 곡으로 바이에른 선제후 막시밀리안 3세에게 경의를 표했고, 얼마 뒤 이 곡의 사본과 푸가 몇 편을 볼로냐의 마르티니 신부에게 보내면서 평가를 부탁했다. 그는 뮌헨 궁정의 피아니스트 겸 바순 연주자 뒤르니츠1756~1807에게 피아노 소나타 D장조 K.284, 바순과 첼로를 위한 소나타 Bb장조 K.292를 써주었다. 2년 뒤인 1777년 모차르트가 뮌헨에 갈 때 레오폴트가 "받아야 할 돈을 잘 챙기라"고 주의를 준 사실로 볼 때 이 사람은 모차르트에게 사례를 지불하지 않은 듯하다.

"우리는 엠마누엘 바흐의 자식들"

난네를이 뮌헨에 가져온 모차르트의 소나타에는 C장조 K.279, F장조 K.280, Bb장조 K.281, Eb장조 K.282, G장조 K.283, D장조 K.284 등 이른바 '어려운 소나타' 세트 중 한두 곡도 있었을 것이다. 플라트의 필체 분석 및 타이슨의 악보 용지 추적 결과, 이 곡들은 1774년

● 사순절은 부활절 주간에 앞선 40일의 금욕 기간으로, 대략 3~4월에 해당된다. 사순절을 앞둔 1월부터 2월까지는 먹고 마시고 즐기는 카니발 기간이다.

잘츠부르크에서 착수해서 1775년 뮌헨에서 완성한 것으로 드러났다. 그해 말, 레오폴트는 브라이트코프 운트 헤르텔Breitkopf und Hertel 출판사에 편지를 보내 이 소나타들의 출판을 제안했지만 거절당했다. 이 때문에 D장조 K.284를 제외한 다섯 곡은 그의 생전에 출판되지 못했다. 피아니스트 아르투어 슈나벨1882~1951은 "모차르트는 어린이가 치기엔 너무 쉽지만 전문 피아니스트가 치기엔 너무 어렵다"는 말을 남기기도 했다. 조금이라도 틀리거나 어색하게 연주하면 바로 표시가 날 뿐 아니라, 모차르트 특유의 단순한 진행을 명료하게 표현하기가 무척 까다롭다는 의미다. 이 세트에서 모차르트는 전통적인 소나타 양식을 떠나 훨씬 자유로운 형식을 실험했다. Eb장조 K.282는 1악장이 아다지오로 돼 있고, 가장 규모가 큰 D장조 K.284는 피날레가 주제와 변주곡이다.

레오폴트는 이 곡들을 "카를 필립 엠마누엘 바흐 스타일로 쓴 피아노 소나타"라고 불렀다. 모차르트는 하이든에게 "엠마누엘 바흐는 아버지고 우리는 모두 그의 자식들"이라고 말했는데, 이 사실로 보아 그가 엠마누엘 바흐를 열심히 공부한 뒤에 이 소나타를 썼다고 추정할 수 있다. '음악의 아버지' 요한 제바스티안 바흐의 둘째 아들인 엠마누엘 바흐는 '북독일의 바흐'로 불리며 생전에 아버지 바흐를 능가하는 명성을 누렸다. 그는 28년 동안 프리트리히 2세의 프로이센 궁정에서 일하며 〈프러시아 소나타〉와 〈뷔르템베르크 소나타〉 등 많은 작품을 남겼다. 18세기 피아노 연주 기법의 고전이 된 저서《올바른 건반악기 연주법》에서는 "진정한 예술은 언어로 표현할 수 없다"는 낭만적 예술관을 밝혔고, "연주자가 스스로 감동받지 않으면 타인을 감동시킬 수 없다"고 강조했다. 그는 "연주자는 기술만 갖춘 '조련된 새'에 그쳐서는 안 되고 영혼으로 연주해야 한다"고 주장했다. 이러한 그의 철학

을 '감정 양식Empfindsamer Stil'이라 부른다. 그는 아버지 바흐의 '학구적 양식'과 자신의 경쾌하고 우아한 '갈랑 양식'을 구분하고 "아버지의 양식이 교회음악에 적합한 반면, 극장음악이나 실내음악에는 나의 '갈랑 양식'이 제격"이라고 했다.[11] 그는 1788년 빈을 방문할 예정이었지만 그해 세상을 떠났기 때문에 모차르트와의 만남은 이뤄지지 않았다. 모차르트가 어릴 적 공부한《난네를 노트북》에는 그가 작곡한 변주곡 한 곡이 수록되어 있다.

뮌헨에 머무는 동안 콜로레도 대주교와 레오폴트 사이에 일정한 긴장감이 형성된 것으로 보인다. 카니발 기간에 뮌헨에 온 대주교는 모차르트의 오페라를 관람하지 않았다. 하인에 불과한 모차르트가 대도시에서 성공하는 꼴을 보기 싫었던 걸까. 레오폴트가 "이곳에서는 괴상한 일들이 일어나고 있어요"라고 쓴 걸 보면 구체적으로 밝히기 힘든 언짢은 일이 벌어졌으나 잘츠부르크 당국의 검열을 우려해 자세한 내용을 편지에 쓰지 않은 듯하다. 아버지와 자녀들은 카니발이 끝날 때까지 뮌헨에 머물렀고, 〈가짜 여정원사〉 마지막 공연이 끝난 다음주인 1775년 3월 7일 잘츠부르크에 돌아왔다.

콜로레도 대주교와의 갈등

모차르트는 당장 새 오페라 〈양치기 임금님〉에 착수했다. 잘츠부르크 대주교가 이미 1774년, 이 오페라를 작곡하라고 모차르트에게 지시해 둔 상태였다. 빈 황실의 막내아들 막시밀리안 대공이 1775년 4월 잘츠부르크를 방문할 예정이어서 환영 행사에 맞추려면 서둘러 완성

해야 했다. 모차르트와 동갑인 대공은 빈에서 이탈리아로 가는 도중 잠시 살츠부르크에 들르기로 돼 있었다. 고대 레바논이 배경인 이 작품은, 전제군주에게 고통받던 시돈을 알렉산더 대왕이 구원하고, 전원에서 양치기가 되어 은둔 생활을 하던 아민타를 시돈의 왕으로 추대한다는 내용이다. 4월 23일 잘츠부르크 레지덴츠에서 초연된 이 작품을 보고 콜로레도 대주교는 매우 만족스러워했다.

모차르트는 1775년 네 곡의 바이올린 협주곡을 추가로 작곡했다. 6월에 2번 D장조 K.211, 9월에 3번 G장조 K.216, 10월에 4번 D장조 K.218, 12월에 5번 A장조 K.219를 차례로 완성했는데, 한 곡 한 곡 앞의 곡보다 발전하는 모습을 보여준다. 3번 G장조는 모차르트의 바이올린 협주곡 중 가장 널리 사랑받는 작품이다. 이 곡의 1악장은 아름다운 악상이 넘치며, 솔로 바이올린과 오케스트라가 끊임없이 대화를 나눈다. 첫 주제가 오페라 〈양치기 임금님〉에 나오는 화려한 아리아 '고요한 공기Aer tranquillo'와 비슷하다는 점이 흥미롭다. 2악장은 오케스트라에 플루트가 등장하여 바이올린의 따뜻한 노래와 어우러진다. 5번 A장조 K.219는 가장 규모가 크고 우아한 작품이다. 1악장에서 바이올린 솔로가 처음 등장할 때는 멋진 도입구로 카리스마를 뽐낼 수 있도록 했다. 3악장 중간에는 터키풍 패시지가 나오는데 이 대목에서 오케스트라 현악 파트가 활등으로 현을 두드리는 '콜 레뇨' 주법으로 타악기의 효과를 내기 때문에 '터키풍'이란 부제를 갖게 됐다. 잘츠부르크 궁정 악단의 바이올리니스트 안토니오 브루네티1744~1786를 위해서 쓴 곡들인데, 모차르트도 기회가 될 때마다 직접 연주했다. A장조 협주곡의 느린 악장에 대해 브루네티가 "좀 작위적인 느낌"이라고 투덜대자 모차르트는 〈아다지오〉 E장조 K.261을 새로 써주었다. 이 아다지오

는 마치 "나 아름답지?" 대놓고 뽐내는 듯한 느낌인데, 들어보면 정말 아름답다.

비교적 덜 알려진 모차르트의 작품에서 그 시대 삶의 풍경을 발견하는 것도 재미있다. 1775~1776년 이탈리아의 오페라 부파 극단이 잘츠부르크를 방문했다. 1752년 파리에서 조반니 바티스타 페르골레지의 〈마님이 된 하녀〉를 공연하여 역사적 '부퐁 논쟁'을 일으킨 부퐁 극단처럼 외국을 순회공연하는 단체였다. 모차르트는 1775년 5월, 이 극단이 공연하는 오페라의 아리아 다섯 곡을 써 주었다. K.209, K.210, K.217, K.255, K.256이 그 곡들이다.[12] 모차르트가 궁정의 의무에 얽매이지 않고 자유롭게 작곡 영역을 확장해 나가고 있었음을 보여준다.

1776년 1월 27일, 모차르트는 이제 스무 살 어른이 되었다. 잘츠부르크 대성당을 위한 미사곡을 쓰는 것이 여전히 그의 최우선 임무였다. 모차르트는 종교음악 작곡을 싫어하지 않았고, "꿩 대신 닭"이라는 속담처럼 오페라를 작곡할 수 없을 땐 미사곡을 쓰며 즐거움을 느낀 듯하다. 이해에 쓴 미사곡은 〈참새〉 K.220, 〈크레도〉 K.257, 〈슈파우어〉 K.258, 〈오르간 솔로〉 K.259 등 모두 부제가 붙어 있는 게 특징이다. 이 미사들은 대주교의 지침에 따라 짧게 만들어야 했기에 한결 압축된 형태로 작곡했다. 대부분 화려하고 당당한 C장조로 돼 있고 트럼펫, 팀파니, 석 대의 트럼본을 사용하여 장엄한 느낌을 더한다. K.220은 '상투스'(미사곡의 기본 5악장 가운데 하나로 '기쁨의 노래'를 말한다)에 나오는 바이올린 앞꾸밈음이 참새 소리를 닮았다고 해서 '참새'라는 부제를 얻었다. 이 곡의 '크레도' 부분에서 "내려오셨다descendit"라는 가사를 특별히 강조하는 대목은 지긋지긋한 콜로레도 대주교의 몰

락을 기원하는 마음이 숨어 있다는 해석도 있다.

그해 모차르트는 디베르티멘토를 유난히 많이 썼다. 1월에 작곡한 〈세레나타 노투르나〉 K.239는 바로크 시대의 합주 협주곡 비슷한 형태로, 야외에서 편안하게 연주할 수 있는 작품이다. 타악기와 더블베이스 솔로가 즉흥연주를 곁들여서 듣는 이의 흥을 돋우어준다. 8월에는 피아노 트리오 Bb장조 K.254를 작곡했는데, 모차르트는 이 곡을 '피아노, 바이올린, 첼로를 위한 디베르티멘토'라고 불렀다. 1777년 만하임 여행 중에도 이 곡을 연주했는데 모차르트는 바이올리니스트가 실력이 없어 보였는지 "반주자가 참 훌륭했지요! 저는 그의 파트를 여섯 마디나 대신 연주해 줘야 했어요"라고 냉소적으로 썼다.

그해 모차르트가 작곡한 관현악곡 중 최대 걸작은 8월에 초연한 〈하프너〉 세레나데 K.250이라 할 수 있다. 잘츠부르크 시장을 역임한 지그문트 하프너의 딸 마리아 엘리자베트의 결혼식 전야에 연주된 이 곡은 모두 8악장으로 돼 있는데, 장엄하게 시작되는 1악장은 교향곡의 첫 악장처럼 생기가 넘친다. 2악장 안단테, 3악장 메뉴엣, 4악장 론도에는 바이올린 솔로가 등장하는데, 특히 4악장은 바이올리니스트 프리츠 크라이슬러Fritz Kreisler, 1875~1962가 바이올린 독주곡으로 편곡한 뒤 '모차르트의 론도'로 널리 알려지게 되었다. 6악장 안단테는 '천사들의 합창'이라 불러도 손색이 없을 만큼 아름다운 부분이다. 이 안단테는 소나타-론도의 독특한 형식으로 돼 있는데, 첫 주제는 매번 새로운 모습으로 변주되어 등장한다. 이 세레나데는 바이올린 협주곡에 해당되는 2, 3, 4악장을 따로 연주하거나 이 세 악장을 뺀 나머지 다섯 악장을 교향곡으로 연주하기도 한다.

같은 해 모차르트는 피아노 협주곡도 추가했다. 1776년 초 완성

한 Bb장조 K.238은 그 3년 전에 썼던 D장조 K.175보다 한 걸음 발전한 곡으로, 피아노와 오케스트라가 더욱 긴밀하고 정교하게 대화한다. 모차르트는 자신이 직접 연주하려고 이 곡을 썼는데 카덴차가 여러 개 있는 것으로 보아 난네를을 비롯해 다른 사람들도 연주한 것으로 보인다. 4월에 완성한 C장조 K.246은 우아하고 매혹적인 악상이 흘러넘치는 작품이다. 뤼츠토브Lütztow 백작 부인을 위해 작곡한 이 곡의 피아노 독주 파트는 아마추어 연주자도 칠 수 있을 정도로 쉽다. 모차르트는 오페라 아리아를 작곡할 때 성악가의 특성을 파악하여 맞춤옷처럼 '몸에 딱 맞게' 써주었는데, 피아노 협주곡도 마찬가지였다. 2월에 완성한 세 대의 피아노를 위한 협주곡 F장조 K.242는 로드론Lodron 백작 부인과 그녀의 두 딸 알로이지아Aloysia, 지우제파Giuseppa를 위해 쓴 곡이다. 세 명의 솔로 중 로드론 부인이 비교적 어려운 파트, 열다섯 살 알로이지아가 중간 수준, 열한 살 지우제파가 가장 쉬운 역할을 맡도록 했다. 모차르트는 1779년 이 곡을 두 명의 피아니스트가 연주할 수 있도록 편곡하여 난네를과 함께 연주했다.

1776년 스물다섯 살이 된 난네를은 어떻게 지냈을까? 그녀는 일기에 지인의 결혼과 죽음, 성당의 음악, 미용실 방문, 친지가 다녀간 얘기 등 일상사를 간략히 전할 뿐 특별한 심경을 밝히지 않았다. 1776년 5월의 일기에는 "코끼리가 잘츠부르크 시를 가로질러 걸어갔다"는 대목이 나온다. 그해 7월 26일, 모차르트는 25회 명명축일을 맞는 누나를 위해서 디베르티멘토 D장조 K.251을 작곡했다. 난네를은 아버지의 강요로 공개적인 음악 활동을 중단했지만 뛰어난 피아니스트였고 작곡에도 재능이 있었다. 모차르트의 편지에는 누나의 작품을 칭찬하는 구절이 나온다. "누나가 작곡을 그렇게 잘하다니 정말 놀랐어. 한

마디로 참 아름다운 작품이야."[13] 모차르트는 이탈리아에서 돌아온 뒤 여러 사람 앞에서 멋지게 피아노를 연주한 다음 "이 곡을 쓴 사람은 누나예요"라고 밝힌 적도 있다. 이 '난네를 칠중주곡'은 음악가로서 좌절하여 슬픔에 잠긴 난네를에게 큰 위안이 되었을 것이다. 특히 예쁜 오보에 솔로가 나오는 3악장 '안단티노'는 그녀의 아픈 마음을 정답게 어루만져주었을 것이다.

그 무렵 모차르트 가족의 좌절은 깊어만 갔다. 더 넓은 세상에 나갈 길은 꽉 막혔고, 레오폴트가 궁정 악장으로 승진할 희망도 거의 없었다. 모차르트는 150굴덴의 쥐꼬리만 한 연봉으로 콘서트마스터 역할을 계속했다. 유럽의 내로라하는 황실과 권력자들의 찬사를 받으며 자란 모차르트가 '삼류' 궁정에서 보조 역할만 했으니 무척 갑갑했을 것이다.

후세의 연구자들은 모차르트를 질식시키려 한 콜로레도 대주교를 비난한다. 하지만 군주로서 그가 취한 조치가 모두 부당했다고 단정하기는 어렵다. 특정 음악가에게 특혜를 주기보다 모든 음악가가 따라야 할 규율을 세우려 한 건 당시 군주의 행동으로는 별로 이상할 게 없었다. 그는 성당의 미사 절차를 간소화하고, 허례허식과 우상숭배를 배격했다. 미사 음악은 45분을 넘지 않도록 했고, 레지덴츠의 저녁 음악회도 1시간 15분 이내로 제한했다. 오페라와 연극을 공연하던 대학 극장을 폐쇄하는 대신 미라벨 궁전에 새로 시민 극장을 열었다. 이러한 변화는 모차르트 가족에겐 불만스러웠다. 시민 극장은 오페라를 공연할 수 없는 구조였고, 사사건건 음악에 규제가 덧씌워지는 것도 못마땅했다. 이래저래 시골 소도시인 잘츠부르크에서 재능을 썩히기는 싫

었다.

모차르트 가족이 맘에 들지 않는 건 대주교도 마찬가지였다. 그가 볼 때 아버지는 늘 무언가 음모를 꾸미는 삐딱한 인물로, 아들을 통해 야심을 이루려는 속셈과 잘츠부르크 궁정에 대한 증오가 훤히 들여다 보였다. 아들은 재주가 뛰어난 건 분명했지만, 우월한 재능을 믿고 동료들을 조롱하기 일쑤였다. 대주교는 얌전히 규범을 따르기보다 제멋대로 행동하는 이 아이가 비위에 거슬렸다. 이 녀석도 다른 도시에서 활동하고 싶어서 안달하는 게 분명했다. 이렇게 대주교와 모차르트 가족의 갈등은 점점 악화되고 있었다.

1776년 9월 4일, 모차르트는 볼로냐의 마르티니 신부에게 편지를 써서 자신의 근황을 간략히 전한 뒤 잘츠부르크의 열악한 음악 환경을 하소연했다.

"우리가 이 세상을 살아가는 이유는 쉼 없이 배우고, 대화를 통해 서로의 계발을 돕고, 학문과 예술을 끊임없이 발전시키기 위해서입니다. 몇 번씩이나, 아, 몇 번씩이나 존경하는 신부님 곁에서 대화하기를 원했는지 모릅니다! 제가 사는 잘츠부르크는 음악에 관한 한 지극히 혜택이 제한된 곳입니다. 극장은 가수가 부족해서 어려움을 겪을 뿐 아니라 오케스트라도 단원이 모자랍니다. 앞으로 개선될 전망도 별로 없어요. 음악가들은 좀 더 높은 급료를 원하지만 이곳은 넉넉한 급료를 주는 걸 미덕으로 여기지 않습니다."¹⁴

그는 대주교가 제시한 새 규범에 맞게끔 미사를 짧게 작곡하는 요령을 질문했다.

"저는 지금 실내악과 교회음악을 쓰는 걸 기쁨으로 여기며 살고 있어요. 이곳에도 미하엘 하이든이나 카예탄 아들가서처럼 뛰어난 대

위법 작곡가가 있긴 합니다. 아버지가 대성당 부악장으로 계시니 제기 교회음악을 쓸 기회가 많습니다. (…) 이곳의 교회음악은 이탈리아와 달리 아주 길었습니다만 이제는 대주교의 새로운 방침에 따라 미사곡이 45분을 넘겨선 안 됩니다. 그러면서도 트럼펫과 팀파니를 포함한 모든 악기를 사용해야 해요. 이런 곡을 쓰려면 특별한 연구가 필요해 보입니다. 아, 우리의 스승이신 신부님은 너무나 멀리 계시는군요. 기회가 닿아 신부님께 의논드리며 배우면 얼마나 좋을까요! 지극히 고명하신 분이 이토록 멀리 떨어져 계시니 슬프기 짝이 없습니다."[15]

마르티니 신부는 미사 작곡 기법에 대해 이렇다 할 답변을 하지 않았다. 편지로 쓰기에는 너무 많은 얘기였을 것이다. 신부는 황금박차훈장을 달고 있는 모차르트의 초상화를 그려서 보내달라고 요청했다. 이 초상은 이듬해 완성되어 볼로냐 음악원에 가게 된다.(4장 참고) 초상화 속 스무 살 모차르트는 의도적으로 엄숙한 포즈를 하고 있다.

1777년 1월에 작곡한 피아노 협주곡 Eb장조 K.271은 모차르트가 잘츠부르크에서 쓴 협주곡 중 최고 걸작이라 할 수 있다. 이 곡은 봉건 시대 작품이라곤 믿을 수 없을 정도로 자유분방하며, 이전 작품들과 비교할 수 없을 정도로 규모가 크고, 훗날 빈에서 쓰게 될 걸작 피아노 협주곡에 뒤지지 않는 빼어난 완성미를 자랑한다. 1악장 시작 부분에서 오케스트라가 팡파르를 연주하면 독주 피아노가 화답한다. 이렇게 첫머리에 독주 악기가 등장하는 것은 협주곡 역사상 이 곡이 처음이다. 이러한 대담한 방식은 베토벤 협주곡 4번 G장조와 5번 〈황제〉에 가서야 다시 나타난다. 베토벤의 〈에로이카〉를 교향곡의 혁명이라 할 수 있다면 이 곡은 '피아노 협주곡의 혁명'이라 할 만하다. 그래서 이 곡을 '모차르트의 에로이카'로 부르기도 한다. 오케스트라와 독주자가

대등하게 대화하며 발전하는 낭만 협주곡의 이상형이 이 곡에서 출발했다.

2악장 '안단티노'는 깊은 비탄의 정서를 노래한다. 베토벤 〈에로이카〉의 '장송행진곡'처럼 어두운 C단조로 돼 있는데, 짙은 비애 속에 검은 강처럼 흘러가는 첫 주제와 행복했던 옛날을 회상하는 두 번째 주제가 대조를 이룬다. 피아니스트 강충모1960~는 MBC와의 인터뷰에서 이 주제를 가리켜 "두 눈엔 눈물이 고여 있는데 입가에는 미소를 짓고 있는 듯한 느낌"이라고 말했다.[16]

3악장 '프레스토'는 화려한 피아노의 질주로 시작되며, 중간에 메뉴엣과 네 개의 변주곡을 삽입하여 형식 파괴를 선보인다. 아인슈타인은 이 곡을 가리켜 '기념비적 작품'이라고 평하며, "온전히 모차르트 자신의 모습이다. 대중에 영합하는 작품이 아니라 독창성과 대담성으로 대중을 압도하려 한 작품이다"[17]라고 말했다.

이 곡은 1777년 1월 프랑스 피아니스트 빅투아르 죄놈의 연주로 초연되었다. 그녀는 모차르트 부자가 1768년 빈에서 만난 유명한 프랑스 안무가 장 조르주 노베르1727~1810의 딸이다. 모차르트는 잘츠부르크를 방문한 그녀를 위해 성심을 다해 이 곡을 작곡했다. 모차르트보다 일곱 살 위인 그녀는 '뛰어난 피아니스트'라고 알려져 있을 뿐, 더 자세한 건 알 수 없다. 모차르트가 파리를 여행하던 1778년 "그녀와 함께 식사했다"고 편지에 쓴 게 전부다. 음악학자 아인슈타인도 안타까움을 표하면서 "그녀는 전설적인 인물일 뿐"이라 했다.[18]

이 곡은 모차르트 사후인 1793년에야 출판됐다. 사람들은 놀랍고 독창적인 이 협주곡을 충분히 이해하지 못했고, 출판업자들도 이 음악을 대중이 좋아할지 확신할 수 없어서 출판을 망설였다. 모차르트는

이 곡에서 봉건시대의 속박을 훌쩍 뛰어넘는 자유로운 음악혼의 비약을 꿈꾸었다.

그해 봄, 모차르트는 잘츠부르크 궁정 악단에 새로 합류한 오보이스트 주세페 페를렌디스Giuseppe Ferlendis, 1755~1810를 위해 오보에 협주곡 C장조 K.314를 작곡했다. 주옥같이 아름다운 이 작품은 2년 전에 쓴 바이올린 협주곡들과 비슷한 형식으로 되어 있다. 모차르트는 이듬해 만하임에서 이 곡을 플루트 협주곡 2번 D장조로 개작한다.

여름에는 프라하의 소프라노 요제파 두셰크Josepha Duschek, 1754~1824 가 잘츠부르크를 방문했다. 체코 작곡가 프란츠 두셰크1731~1799와 결혼한 직후 잘츠부르크의 어머니에게 인사를 드리러 온 것이었다. 그녀의 할아버지는 1775년까지 잘츠부르크 시장을 역임한 부유한 상인이었다. 요제파는 모차르트가 1787년 〈돈 조반니〉 공연을 위해 프라하를 방문했을 때 숙소를 제공하기도 했는데, 그때 자신에게 아리아를 써달라며 "들어주지 않으면 가둬버리겠다"고 떼를 썼다는 일화가 전해진다. 그녀와 모차르트가 연인 사이일지도 모른다는 추측을 낳기도 했지만 이렇다 할 근거는 없다. 두 사람은 서로 존중하는 음악 동료로서 오랜 세월 우정을 나누었다. 모차르트는 잘츠부르크를 방문한 두셰크 부인을 위해 연주회용 아리아 K.272를 작곡해 주었다.

대주교, "볼프강은 작곡을 쥐뿔도 모른다"

1777년, 모차르트 가족과 콜로레도 대주교는 위험스런 줄다리기를 벌였다. 3월 14일, 레오폴트는 승진과 임금 인상을 요청하는 탄원

서를 대주교에게 제출했다. 전임 악장 도메니코 피스키에티가 떠난 뒤 그의 몫까지 일을 했는데 아무 보상이 없었기 때문이었다. 대주교는 이 요청을 거절했다. 그는 6월에 로마 출신의 그저 그런 음악가 자코모 루스트1741~1786를 신임 악장으로 내정했다. 부악장 레오폴트의 연봉은 354굴덴에 불과한 반면 루스트의 연봉은 1,000굴덴이었다. 게다가 대주교는 "볼프강은 작곡을 쥐뿔도 모르니 나폴리 음악원에 가서 좀 더 배워야 한다!"며 모차르트를 모욕하는 발언을 했다. 이 막말은 모차르트 가족의 귀에까지 들어온 듯하다. 모차르트 부자는 잘츠부르크에 대해 남아 있던 온갖 정이 다 떨어졌을 것이다.

레오폴트는 6월에 여행을 떠나겠다는 계획서를 제출했다. 대주교는 "황제 폐하께서 곧 잘츠부르크를 방문할 예정이라 궁정 악단은 전원 대기해야 한다"며 거절했다. 다만 "모차르트는 파트타임 고용이니 혼자 떠나는 건 허락할 수 있다"고 덧붙였다. 1777년 8월 1일, 모차르트는 대주교에게 해직을 요청하는 청원서를 제출했다. 그동안 서운했던 점을 완곡하게 설명하고, 가족 여행의 절박함을 호소한 뒤, 이를 허락지 않으실 거라면 차라리 해고해 달라는 최후통첩이었다.

"저는 아버지의 사랑과 보살핌에 감사하며, 하느님이 주신 재능을 잘 살리는 게 제 의무라고 생각합니다. 앞으로 몇 년간 아버지 은혜를 갚고 가족의 유복한 미래를 위해 적절한 지위를 획득하는 게 복음서가 자식에게 가르치는 마땅한 도리입니다. 모든 시간을 제 교육을 위해 사용하신 아버지께 전적으로 감사의 열매를 돌려드리면서 부담을 덜고, 제 자신, 그리고 누님을 위해 최선을 다하는 것은 제 양심에 따른 신에 대한 의무입니다. 누님이 피아노 앞에서 많은 시간을 보내

는데도 그저 아무짝에도 쓸모없는 일이 되고 있으니 마음 아플 뿐입니다. 겸허한 마음으로 해지을 청원하오니 자비로이 받아들여 주시기 바랍니다. 추위가 닥치기 전 가을에 떠나야 하니, 제 간절한 요청을 귀찮게 여기지 말고 허락해 주시길 앙망하옵니다."[19]

당시 궁정에 고용된 음악가는 하인 신분이었기에 마음대로 사표를 쓸 수 없었다. 모차르트는 '복음서에 따른' 가족의 의무를 구구절절이 설명하며 자유로운 여행을 요청했다. 그는 4년 전 빈 여행을 허락해 달라고 청원했을 때 대주교가 "그곳엔 기대할 게 없으니 다른 곳을 알아보는 편이 낫겠다"라고 말한 사실을 상기시켰다. 이번에는 뮌헨과 만하임 쪽으로 갈 테니 거부하지 말아달라는 뜻이었다. 콜로레도는 이 청원서가 불쾌했다. 아들의 이름으로 된 글이지만 사실상 레오폴트가 직접 썼다는 게 뻔히 보였다. 대주교는 짧게, 냉소적으로 답했다.

"아버지와 아들이 다른 곳에서 원하는 직책을 찾는 것을 허락함. 복음서에 의거하여."[20]

아들뿐 아니라 아버지도 필요 없다는 통보였다. "너희가 아무리 감추려 해도 이 여행의 목적이 구직이라는 것을 다 알고 있으니 굳이 원하면 떠나라, 나도 더는 너희를 보고 싶지 않다"라는 뉘앙스였다. '복음서에 의거하여'라고 덧붙인 것은 가톨릭 고위 성직자인 자기 앞에서 복음서를 들먹인 모차르트의 시건방진 태도를 비꼰 말이었다. 이 답장을 받고 레오폴트는 크게 당황했다. 아들의 해직을 청원했을 뿐인데 아버지까지 해직이라니, 괜히 긁어 부스럼을 만든 게 아닌지 전전

궁궁했다. 그는 이미 쉰여덟 살의 노인이었고, 당장 집세도 못 내게 될까 봐 앓아누울 지경이었다.

　모차르트는 왜 아무 소득이 없을 게 뻔한 이 청원서를 제출했을까? 어쩔 수 없이 대주교의 명령에 따르면서도 억울한 속마음을 밝히지 않으면 견딜 수 없었을 것이다. 좀 더 실용적인 목적도 있었을 것이다. 다른 도시의 군주를 만나서 취업을 요청할 때 잘츠부르크 궁정음악가의 신분이 걸림돌로 작용할 수 있기 때문이었다. 다만, 당장의 생계를 위해 아버지는 잘츠부르크의 현 직책을 유지하고, 아들만 자유의 몸이 되게 해달라는 요청이었다. 레오폴트는 대주교에게 "궁정을 떠날 생각이 없다"고 읍소해 간신히 부악장 자리를 유지했다. 콜로레도 대주교는 아들의 사직을 허가하면서, 레오폴트에게 겁을 주어 길들이는데 성공했다.

안나 마리아를 위한 곡
〈주님의 어머니, 성모 마리아〉

　아들 혼자 여행을 떠나야 할 상황이 됐다. 이는 매우 위험한 일이었다. 지금까지 모차르트는 작곡과 연주에만 신경썼고 나머지는 아버지가 다 처리했다. 이제 여행 경로를 정하고, 마차를 예약하고, 적절한 숙소를 찾고, 지역 음악가들을 만나서 음악회를 기획하고. 소개장과 추천장을 활용해 후원자들의 도움을 받는 등 모든 일을 모차르트 혼자 해내야 했는데, 이는 쉽지 않은 일이었다.

　문제는 또 있었다. 어릴 적 모차르트는 '신동'이란 평판 덕분에 어

딜 가든 홍행을 담보할 수 있었지만, 이제는 치열한 경쟁에 내던져진 수많은 '젊은 음악가' 중 한 명에 불과했다. 귀족이든 대중이든 과거처럼 친절과 호의를 보일 가능성은 별로 없었다. 모차르트는 스물한 살 어른이 되긴 했어도 낯선 곳에서 일자리를 찾는 데 필요한 판단력과 인간관계, 돈 관리 능력은 미지수였다. 가는 곳마다 칭찬과 갈채를 받는 데 익숙한 모차르트는 자존심이 강하고 기대치가 높았다. 반면, 그가 방문하는 도시의 평범한 음악가들은 그를 질투하고 반발하고 배척할 위험이 있었다.

결국 어머니 안나 마리아가 아들과 함께 가기로 했다. 어머니는 음악가 매니저 일을 알지 못했고, 후원자를 대하는 요령도 없었으며, 외국어도 할 줄 몰랐다. 하지만 모차르트의 식사와 잠자리를 돌보고, 세탁과 청소 등 뒤치다꺼리를 해줄 수는 있었다. 아들의 행실이 빗나가지 않도록 지키고 남편에게 편지로 상황을 알리는 전령 노릇도 가능했다. 모차르트도 어머니가 가까이 있으면 오로지 가족의 행복을 위한 여행이라는 점을 유념하게 될 것이다.

레오폴트는 성직자인 친구 아베 요제프 불링어_{Abbé Joseph Bullinger,} _{1744~1810}에게 300굴덴을 꾸어 여행비를 마련했다. 나머지 비용은 여행 중에 벌어서 충당해야 했다. 모차르트는 곳곳에서 음악회를 열어 수익을 내고, 소득을 기대하기 어려운 곳은 최대한 빨리 통과해 숙식비를 아껴야 했다. 방문한 도시의 권력자가 알현 날짜를 정하지 않고 무한정 기다리게 하면 낭패였다. 이런 상황에서 신속하고 정확한 판단을 내리는 건 쉬운 일이 아니었다.

여행의 목표는 남부 독일의 음악 중심지인 뮌헨이나 만하임의 궁정에서 일자리를 얻는 것이었다. 그게 여의치 않으면 파리 여행도 검

토할 수 있었다. 일이 잘되면 가족 전체가 옮겨 가 함께 살 가능성도 있었다. 모차르트는 뮌헨에서 이렇게 썼다. "아버지께서 원하시면 잘 츠부르크를 떠나 이곳에서 함께 사시며 여생을 보낼 수 있어요. 제가 여기서 프리랜서로 일하면 충분히 벌 수 있을 것 같으니까요."[21] 늙은 아버지도 아들과 같은 꿈을 꾸었다. 그러나 꿈의 실현이 어려워지면서 그는 점점 자조적으로 변했다. 그는 "우리가 다 함께 잘츠부르크를 떠 나는 건 불가능하다고 이미 여러 차례 지적하지 않았느냐"고 했다.[22] 레오폴트는 편지로 아들의 일거수일투족을 지시했다. 모차르트는 여 행 중의 일을 최대한 자세히 아버지에게 보고했다. 그러나 멀리 떨어 진 도시에 편지가 오가는 데는 많은 시일이 걸렸고, 시간 차이 때문에 아버지와 아들의 소통은 문제가 생기기 일쑤였다.

안나 마리아는 잘츠부르크를 떠나는 것 자체가 두렵고 불안했다. 어머니가 이 여행을 함께 간 것은 모차르트 가족의 자율적인 결정이었 다. 하지만 모차르트 가족에게 이러한 결정을 강요한 것은 콜로레도가 지배하던 신분사회였다. 1777년 9월 9일, 모차르트는〈주님의 어머니, 성모 마리아Sancta Maria, mater Dei〉K.273을 작곡했다. 어머니와 함께 잘 츠부르크를 떠나기 2주 전이었다. 성모 마리아를 찬양하는 이 노래는 모차르트와 함께 먼길을 떠나는 어머니의 건강과 행복을 기원한 곡이 었다. 이 사랑스런 합창곡은 살아 계신 어머니 안나 마리아에게 모차 르트가 바친 유일한 존경의 표시로 남게 된다.

Wolfgang Amadeus Mozart
06

파리 여행과 어머니의 죽음

어머니와 아들은 1777년 9월 23일 아침 6시에 집을 나섰다. 레오폴트는 잠을 설쳤다. 그는 새벽 2시까지 짐을 꾸리며 잔소리를 늘어놓았는데, 심한 감기 때문에 말을 할 때마다 목과 가슴이 아팠다. 난네를은 어머니와 동생이 떠난 뒤 구토를 하며 울음을 터뜨렸다. 레오폴트의 첫 편지. "너와 네 어머니가 떠난 뒤 난네를과 나는 감정이 소진되어 쓰러져 잠들었다."[1]

첫 행선지는 뮌헨이었다. 두 사람은 최근 80굴덴에 구입한 이륜마차를 타고 갔다. 여행 중 가족이 주고받은 편지는 우주선을 타고 낯선 별에 날아간 사람과 지구의 관제본부에 남아 있는 사람 사이의 교신 같다. 16개월 동안 131통의 편지가 오갔는데, 관제본부에서 우주선으로 보낸 게 69건, 우주선에서 관제본부로 보낸 게 62건이다. 여행 초기에는 일주에 두 번 정도 편지가 오갔지만, 나중에는 2주에 한 번꼴로 빈도가 낮아졌다. 모차르트와 어머니가 파리로 떠난 뒤에는 교신이 더 어려워졌다. 파리에서 잘츠부르크까지 편지가 가는 데 9~10일 정도 걸렸으니 가족이 편지로 의견을 주고받으려면 한 달 가까이 걸렸다. 이 시차 때문에 원활한 소통이 불가능했다. 모차르트는 여행 중 일어난 일, 만난 사람들에 대해 성실히 보고했다. 레오폴트는 이를 꼼꼼

히 검토하고, 다음에 취할 조치를 지시했다.

출발한 날 저녁, 모차르트는 자신이 '제2의 아버지' 노릇을 하고 있으며, "마부와 짐꾼들에게 삯을 지불하는 등 스스로 일을 잘 처리한다"며 아버지를 안심시켰다. "슈테른 호텔에서는 극진한 서비스를 받았어요. 우리는 왕실 가족처럼 앉아 있었지요. 30분 전엔 호텔 벨보이가 문을 똑똑 두드리고 들어와서 불편한 점은 없는지, 이것저것 묻더군요. 어머니는 마침 화장실에 계셨고, 저는 초상화 속 성자처럼 엄숙하게 대답했지요."[2] 그는 "잘츠부르크의 'H. C. 돼지 꼬리'를 안 봐서 너무 좋다"고 했다.* 레오폴트는 답장에서 "네게 아버지의 축복을 해주는 걸 깜박했다"고 적었다. 그는 아우크스부르크 도착 후 누구를 만나서 무엇을 할지 조언하고, 권력자의 초청이 없을 때 음악회를 조직하는 요령을 설명하고, "지역 유지를 만날 때는 교황이 주신 훈장을 달고 가라"고 덧붙였다.

어머니와 아들은 9월 24일 뮌헨에 도착했다. 친구 프란츠 요제프 알베르트가 운영하는 '검은 독수리Zum schwarzen Adler' 호텔에 투숙했는데, "알베르트 씨가 어찌나 반가워하는지 말로 표현하기가 힘들 정도"였다. 모차르트는 "도착해서 식사 때까지 줄곧 피아노 앞에 앉아 있었다"고 전했다. 그는 이튿날 지체 없이 뮌헨 궁정 오페라 극장장 요제프 안톤 폰 제아우Joseph Anton von Seeau, 1713~1799 백작을 찾아갔다. 백작은 1775년 이곳에서 〈가짜 여정원사〉를 함께 공연했기 때문에 잘 아는 사이였다. 하지만 백작은 벌써 사냥하러 나간 뒤였다. 헛걸음을 한 모차르트는 맥이 빠졌지만 "참자, 참자" 하며 스스로 다독였다.

• H. C.는 Hieronymus Colloredo의 약자, '돼지 꼬리'는 콜로레도 대주교를 비꼬아 부른 말이다.

어머니 안나 마리아는 모차르트의 편지에 짧은 후기를 덧붙였다. "볼프강이 이미 다 썼으니 덧붙일 얘기가 별로 없네요. 잘 지내신다는 기쁜 소식을 얼른 듣고 싶을 뿐이에요. 저희는 무사히 잘 왔고, 당신이 함께 계셨으면 좋겠다는 생각뿐이에요. 언젠가 그런 날이 올 테니 걱정 마시고 마음 편하게 지내시길 바라요. 지금은 좀 힘들지만 결국 다 잘되겠지요. 저희는 아침 일찍 일어나 종일 방문객들과 만나고 밤엔 늦게 잠자리에 들어요. 아주 멋진 나날이죠. 내 사랑, 안녕. 잘 주무셔요. 엉덩이에 입을 처박고, 이불이 날아가도록 흐드러지게 방귀를 뀌고 푹 주무시구려. 벌써 1시가 지났네요."[3] 어머니가 모차르트처럼 지저분한 농담을 하는 게 눈길을 끈다. 어머니는 여행 중 모차르트의 행동에 큰 영향력을 행사하지 못했다. 늘 한 걸음 뒤에서 순종하며 뒷바라지하는 데 익숙한 그녀는 아들이 스스로 잘해 나가리라 믿으며 지켜보았다.

굳게 닫힌 뮌헨 궁정의 문

9월 28일 저녁 8시, 모차르트는 제아우 백작을 만나 여행 목적을 설명했다. 백작은 모차르트를 친절하게 맞아주었다. "뮌헨 궁정에 좋은 작곡가가 필요한 건 사실"이라며 "선제후 막시밀리안 3세와 면담 일정을 잡아보고, 여의치 않으면 서면으로 청원서를 제출하자"고 했다. 모차르트는 발트부르크-차일Waldburg-Zeil, 1728~1803 백작에게도 도움을 청했고, 그는 "선제후비에게 잘 전해 주겠다"고 했다. 모차르트는 이 모든 일을 아버지에게 보고했다. 아버지는 상세한 조언을 보내

왔다. "선제후는 대위법 음악을 좋아하시니 그 점을 고려하라. 지난번 〈가짜 여정원사〉 공연을 위해 뮌헨에 왔을 때 〈봉헌 모테트〉 K.222로 좋은 인상을 준 사실을 기억하라. 선제후를 뵈러 갈 때는 볼로냐와 베로나 음악원 회원증을 꼭 챙겨라…."[4]

하지만 모차르트는 29일 발트부르크-차일 백작에게서 "뮌헨에서 일자리를 구하기가 쉽지 않을 것 같다"는 답을 듣는다. 선제후에게 슬쩍 얘기를 꺼냈더니 '시기상조'라며 "모차르트가 이탈리아에서 좀 더 명성을 쌓은 후 고려하겠다"고 대답하셨다는 것이다. 백작은 "거절은 아니고 아직 이르다는 뜻일 뿐"이라며 모차르트를 위로했다. 막시밀리안 선제후 역시 "음악가는 뭐니 뭐니 해도 이탈리아 사람"이라는 편견에 사로잡힌 듯했다. 모차르트는 "높은 분들은 대체로 지독한 이탈리아병에 걸려 있다"고 썼다.[5]

하지만 선제후가 모차르트의 채용을 망설인 더 큰 이유는 따로 있었다. 다음날 아침 9시, 모차르트는 막시밀리안 선제후를 드디어 만날 수 있었다. 그는 모차르트에게 콜로레도 대주교와 어떻게 된 일인지 캐물었다. 이웃 나라 잘츠부르크의 통치자와 사이가 나빠져서 뛰쳐나온 모차르트를 덥석 받아들이는 게 정치적으로 부담스러웠던 것이다. 합스부르크 황실의 누군가가 "모차르트는 다루기 힘든 하인"이라고 귀띔했을 수도 있다. 모차르트는 선제후를 열심히 설득했다. "잘츠부르크는 제가 있을 곳이 못 된다. 이탈리아에서는 세 차례나 오페라를 성공시켰다. 지금은 바이에른 궁전에서 선제후님을 모시고 일하는 게 제 소원이다. 선제후님께서 관심을 보이시는 독일 오페라를 써서 만족시켜 드릴 수 있다…." 하지만 아무리 말해도 소용이 없었다. "그래, 친애하는 모차르트 군, 이해하겠네, 하지만 당장은 빈자리가 없네."[6]

선제후는 이 말을 남기고 자리를 떴다.

레오폴트는 이 시점에서 모차르트가 즉시 뮌헨을 떠나야 한다고 판단했다. 혹시 빈자리가 생기면 그때 돌아오면 될 일이다. 그러나 모차르트는 뮌헨에 더 머무르며 아버지의 애를 태웠다. '검은 독수리' 호텔 주인 알베르트는 모차르트에게 제안했다. "내가 최소한 열 명의 후원자를 모아드릴게요. 이분들이 한 달에 1두카트씩 내면 한 달에 10두카트, 1년이면 120두카트, 즉 거의 600굴덴이 되니 그 돈으로 여기 머물면서 작곡과 연주를 하며 상황을 보면 어떨까요?" 순진한 모차르트는 이 말이 그럴싸해 보였다. 그는 뮌헨에 1~2년 정도 머물다 보면 궁정에 빈자리가 생길 테니 가족이 이곳에 와서 함께 살면 된다고 아버지에게 설명했다. 제아우 백작이 독일 오페라를 의뢰할 가능성도 있다고 했다.

레오폴트가 볼 때 이건 황당한 생각이었다. 대가도 없이 한 달에 1두카트를 후원할 박애주의자가 어디 있느냐, 제아우가 규칙적으로 일거리를 줄 거라고 어떻게 장담하느냐, 그걸 바라면서 뮌헨에 무한정 죽치고 있겠다는 게 말이 되느냐, 이렇게 자신을 값싸게 내놓으면 안 된다, 우리가 힘든 처지이긴 하지만 아직 그 정도는 아니다, 잘츠부르크 대주교가 알면 얼마나 비웃겠느냐…. 아버지는 탄식을 늘어놓았다. 난네를도 아버지와 같은 의견이었다.

모차르트는 10월 1일부터 3일까지 요제프 폰 잘레른Joseph von Salern, 1718~1805 백작의 저택에서 매일 연주회를 열었다. 그는 "백작은 음악을 아는 분"이라며, "제 연주가 끝날 때마다 브라보를 외치셨다"고 기뻐했다. 그는 백작에게 자신이 이탈리아에서 이룬 업적을 설명하며 한

번 더 기회를 달라고 호소했다. 제발 테스트라도 받게 해달라, 사람들은 보지도 않고 제 실력을 판단한다, 뮌헨의 음악가들을 모두 모아달라, 이탈리아, 프랑스, 독일, 영국, 스페인에서도 몇 사람 불러달라, 이렇게 다 모아놓고 경연을 하면 누가 가장 뛰어난지 알 수 있지 않냐···. 백작은 대답했다. "나는 별 힘이 없지만 할 수 있는 일은 뭐든 기꺼이 해보겠네."

모차르트는 미련을 버리지 못했다. 선제후가 거절 의사를 밝혔는데도 볼프강은 그의 눈에 띄어서 자기 존재를 상기시키려 했다. 그는 10월 3일 제아우 백작을 또 찾아갔다. 이탈리아에서 쌓은 경력이 대단하다고 강조하며 선제후를 설득해 달라고 매달린 것이다. 제아우 백작은 "이제 프랑스로 갈 거냐"고 물었고, 볼프강은 "독일에 더 머물고 싶다"고 했다. 백작은 빙그레 웃으며 물었다. "아, 여기 더 있어주시겠다는 말씀인가?" 그만 떠나는 게 좋겠다는 말을 반어법으로 밝힌 것이다. 모차르트는 대답했다. "기꺼이 여기 더 있고 싶어요. 솔직히 말씀드리면, 선제후 전하께서 기회를 주시면 좋겠어요. 제 작품으로, 아무 이해관계도 따지지 않고 선제후님을 모시고 싶은 것뿐이에요."**7** 이 말에 백작은 모자를 약간 들어올렸다. 작별의 인사였다.

뮌헨 취업은 좌절됐다. 모차르트는 약삭빠르게 처신하는 법을 몰랐다. 그는 "좀 더 머물러달라"는 사람들의 인사치레에 지나치게 고무된 것 같다. "식사는 염려하지 않아도 돼요. 자주 초대를 받는 데다 아무 일 없을 때는 알베르트 씨가 해결해 주니까요. 저는 많이 먹지도 않아요. 물만 마셔도 되고, 과일과 포도주 딱 한 잔이면 충분하거든요."**8** 순진하다 못해 코믹하게 보이는 아들의 처신에 레오폴트는 기가 막혔다. 한두 번 초대라면 모를까, 누가 뮌헨 체류 내내 밥을 먹여준단 말

인가. 아버지가 기대한 '돈이 되는' 연주회는 열리지 않았다. 모차르트는 10월 4일 알베르트의 호텔에서 열린 연주회에서 디베르티멘토 K.287을 지휘했고, "유럽 최고의 바이올리니스트라도 된 듯 멋지게 바이올린을 연주했다".⁹ 이 음악회는 별 소득이 없었다. 모차르트가 뮌헨에서 단 얼마라도 돈을 벌었다는 기록은 없다.

슈타인의 피아노

다음 행선지는 아버지의 고향이자 '자유의 도시' 아우크스부르크였다. 모차르트는 작은아버지인 제본업자 프란츠 알로이스 모차르트Franz Alois Mozart, 1727~1791를 찾아갔고, 그는 모차르트를 아우크스부르크의 랑엔만텔Langenmantel, 1720~1790 시장에게 소개했다. 모차르트는 시장을 위해 클라비코드를 연주한 뒤 "기회가 되면 피아노 제작자 슈타인과 만나고 싶다"고 했다. 이 만남은 즉시 이뤄졌다. 모차르트는 시장 아들의 안내로 이튿날 2시 요한 안드레아스 슈타인Johann Andreas Stein, 1728~1792의 피아노 공방을 방문했다. 모차르트는 자신이 누군지 알리지 않고 슬쩍 악기를 보려 했지만 시장 아들이 "피아노 명인 한 분을 소개하겠습니다" 하고 큰 소리로 떠벌렸다. 슈타인이 눈치를 채고 "혹시 모차르트 씨인가요?" 묻자 모차르트는 "뮌헨의 지겔 선생 제자 가운데 한 명"이라고 잡아뗐다. 하지만 곧 들통이 났다. 슈타인은 "아!" 감탄사를 내뱉으며 모차르트를 끌어안고 성호를 그으며 어쩔 줄 몰라 했다. 모차르트는 신형 슈타인 피아노로 45분 동안 이 곡 저 곡 연주해보고 이 악기의 고른 음향과 맑은 음색, 훌륭한 소음 제거 장치를 입에

침이 마르도록 칭찬했다. "슈타인의 피아노를 보기 전까지는 슈패트 Späth. 1714~1786의 피아노가 가장 좋았어요. 하지만 지금은 슈타인 쪽이 훨씬 낫다고 단언할 수 있어요. 레겐스부르크의 제품보다 잔향 제거 기능이 훨씬 좋거든요. 건반을 어떻게 치든 까딱까딱 잡음이 남지 않고 소리가 한결같아요." 가격은 최소 300굴덴, 모차르트가 구입하기에는 너무 비쌌다. 하지만 "슈타인이 제작에 들인 기술과 노력을 감안하면 결코 비싸다 할 수 없는 가격"이었다. "슈타인은 피아노 한 대를 만들고 나면 직접 패시지와 프레이즈를 쳐보고 만족스런 소리가 날 때까지 악기를 손질한다"며, "자신의 이익이 아니라 오로지 음악만을 위해서 일한다"고 칭찬을 아끼지 않았다.[10] 모차르트는 슈타인과 함께 성당에 가서 오르간을 연주했는데 그의 연주를 들으려고 성당에 사람들이 몰려들었다. 슈타인은 모차르트가 피아노에 비해 오르간 실력은 좀 모자랄 거라고 예상했지만, 실제 연주를 듣고는 경악을 금치 못했다. 모차르트는 농담을 던졌다. "어떠세요, 슈타인 씨, 이제 오르간 위로 뛰어다녀 볼까요?" 이 자리에서 모차르트는 "오르간은 제 정열의 대상"이며, "제 눈과 귀에는 오르간이 모든 악기의 왕"이라고 말했다.[11]

슈타인의 딸 나네테Nanette. 1769~1833는 당시 여덟 살로 '피아노 신동' 소리를 듣는 소녀였다. 하지만 모차르트는 나네테의 연주를 듣고 웃음을 터뜨렸다. "이 아이의 연주를 듣고 웃지 않는 사람은 '돌'('슈타인Stein'은 '돌'이란 뜻)이 틀림없어요. 이 아이는 피아노의 가운데가 아닌 오른쪽에 앉아요. 연주할 때 고음을 편하게 치려는 거죠. 꼬마는 몸을 비비 꼬고, 얼굴을 찡그리고, 눈을 부릅뜨고, 빙긋 웃기도 해요. 같은 악절이 반복될 때 두 번째는 천천히 연주하고 세 번째는 더 느리게 치지요. 강조하고 싶은 대목은 팔을 높이 쳐들었다가 내리는데, 이건 아

무 쓸모 없는 동작이에요. 가끔 연주를 잠시 멈춘 뒤 아무 일도 없었다는 듯 다시 시작합니다. 이럴 땐 음을 잘못 칠까 걱정이 되는데 오히려 아주 기묘한 효과를 내기도 하죠."[12]

모차르트는 나네테의 암보 능력을 칭찬했지만 "타고난 재능이 있어도 이런 식으론 아무것도 못한다"고 잘라 말했다. "제대로 된 템포를 몸에 익힐 수 없고, 손을 무겁게 하는 데 열중하기 때문"이었다. 모차르트는 나네테의 피아노 교육에 대해 두 시간 동안 슈타인과 얘기를 나눴다. 슈타인은 "지금까지는 베케 씨의 조언만 들었는데 모차르트 씨에게 이렇게 좋은 얘기를 듣게 되어 고맙다"고 했다. 이 자리에서 모차르트는 '루바토' 기법°에 대해 유명한 말을 남긴다. "나네테가 연주할 때 놓치는 것은, 아다지오의 루바토에서도 왼손은 템포를 엄격하게 유지해야 한다는 점입니다. 연주할 때 왼손이 오른손을 엉거주춤 따라가선 안 돼요."[13]

모차르트는 오른손이 감정을 담아서 노래할 때도 왼손은 정확하게 템포를 유지해야 한다고 강조했는데, 이 원칙은 '루바토' 기법에 대한 쇼팽의 소신과 별로 다르지 않다. 모차르트에게 '좋은 연주'란 "섬세한 표정과 느낌을 살려, 마치 작곡가가 직접 치는 듯한 느낌이 들도록 하는 것"이었다. 그는 피아노를 칠 때 얼굴을 찌푸리지 않고 자연스레 연주했다. '기름처럼 매끄럽게' 연주할 것을 강조했지만, 기계처럼 연주하는 것은 음악이 아니라고 생각했다. 모차르트는 표정과 느낌이 살아 있는 연주를 위해서는 '쉼표'를 잘 이해해야 한다고 말했다. 쉼표

• '루바토'는 이탈리아 말로 '훔친 시간'을 뜻하며, 특정한 대목에서 속도를 늦춰서 느낌을 강조한 후 즉시 본래 속도를 회복하는 연주 기법을 말한다.

에는 음표보다 더 많은 느낌과 뉘앙스가 들어 있다는 것이다. 모차르트에게 '삼싹 레슨'을 받은 나네데는 훗날 피아노 제자자 요한 안드레아스 슈트라이혀Johann Andreas Streicher, 1761~1833와 결혼하고, 베토벤의 충실한 친구가 되었다.

랑엔만텔 시장의 아들과는 불쾌한 일이 있었다. 그는 아우크스부르크 유지들을 위한 음악회를 주선한다고 해놓고 적절히 사례할 만한 청중을 모으기 어렵다는 이유로 포기해 버렸다. 며칠 후 그는 친구들끼리 음악회를 열겠다며 모차르트를 불렀다. 모차르트의 연주를 청해놓고 무료로 들은 셈이다. 그날 오페라 극장에 모인 사람들 앞에서 시장의 아들은 모차르트가 찬 교황의 황금박차훈장을 조롱하며 낄낄거렸다. 이 작은 도시에서 땅딸막한 모차르트가 훈장을 달고 다니는 모습이 우스꽝스러운 자기과시로 비쳤을지도 모른다. 시장 아들의 무례한 태도에 기분이 상한 모차르트는 자리를 박차고 나와버렸다.

베슬레와 주고받은 '지저분한' 편지들

아들과 아내를 떠나보내며 레오폴트가 충분히 예상하지 못한 중요한 변수 하나가 있었다. 모차르트는 이제 스물한 살, 언제든 이성에 대한 열정이 불타오를 수 있는 젊은이였다. 모차르트는 아버지의 통제를 벗어난 이 여행에서 최대한 젊음과 자유를 누리고 싶었다. 그는 뮌헨에서 오페라 극장에 세 번 갔는데 그곳에서 본 소프라노 마르가레테 카이저에게 반해서 따로 만나려 했지만 뜻대로 되지 않았다. 아우크스부르크에서 모차르트는 사촌누이 마리아 안나 테클라 모차르트와 친

밀한 사이가 됐다. 모차르트보다 두 살 어린 그녀는 사촌누이를 뜻하는 '베슬레Bäsle'라는 애칭으로 불렸다. 장난기 많은 그녀는 모차르트와 '코드'가 잘 맞았다. 모차르트는 아버지에게 그녀 얘기를 전했다. "사랑스런 사촌이 없었으면 제 머리카락이 남아 있는 한 아우크스부르크에 온 사실을 후회했을 거예요. 그녀 얘기는 내일까지 아껴둘래요. 마땅히 칭찬받아야 할 그녀를 제대로 칭찬하려면 기분이 명랑해야 하니까요." "아침 일찍 이 글을 쓰고 있어요. 제 사촌은 분명 현명하고 재주가 많은 데다 사랑스럽고 유쾌한 사람이에요. 저희는 참 잘 통하죠. 무엇보다 그녀는 약간 심술궂은 면이 있어서 둘이 함께 사람들을 놀려대면 아주 재밌어요."[14]

아우크스부르크를 떠난 뒤 모차르트가 그녀에게 보낸 열두 통의 편지를 '베슬레 편지Die Bäsle-Briefe'라고 부른다. 1931년 오스트리아 작가 슈테판 츠바이크1881~1942가 발견하여 세상에 알려진 이 편지들은 야한 농담과 지저분한 얘기로 가득하다. 별 뜻 없는 황당한 단어들과 신체를 대상으로 한 조잡한 농담의 조합인 이 편지들은 번역하기도 힘들다. "엉덩이가 아파, 불타는 것 같네? 어찌된 일이지? 똥이 나오려나? 맞아, 똥이야!" 이 지저분한 표현들 사이에서도 몇 가지 소식을 볼 수 있다. "주교님이 뇌졸중으로 쓰러지셔서 안타까워." "네가 보내달라고 한 초상화는 꼭 보낼게." "어제 선제후비를 만났고 내일 대규모 특별 연주회가 있어." "프라이징어 가족의 두 따님에게 안부를 전해 줘." "요제파에게 약속한 소나타가 늦어져서 미안하다고 대신 사과해 줘." "작은아버지 내외분께 안부 전해 줘."

모차르트는 베슬레를 "나의 누이, 나의 신부, 나의 모든 것"이라고 부르기도 했다. 두 사람이 단순히 장난이나 치는 사이가 아니었음

이 분명하다. 천상의 음악을 작곡한 모차르트가 저열한 농담을 일삼았다는 사실에 선기 작가들은 당황했고, 둘 사이에 성적 관계가 있었을 거라고 추측했다. 이런 농담은 모차르트뿐 아니라 그 가족들이 일상적으로 나눴으니 이상할 게 없다. 안나 마리아도 뮌헨에서 남편에게 보낸 첫 편지에서 지저분한 말로 애정을 표현했다. 바이에른과 잘츠부르크 지방에서 특정 신체 부위를 언급하며 농담을 나누는 건 친밀한 감정을 표현하는 자연스런 일이다 등등 모차르트를 변호하는 여러 논리가 나왔다.

이 '지저분한 농담scatology'은 가식과 젠체하는 태도를 싫어하는 모차르트의 품성에서 나왔을 수도 있다. 사람들은 지위와 재산에 따라 다양한 가면을 쓰고 살지만 결국 먹고 마시고 배설하는 건 모두 똑같다. 엄숙하고 거룩하게 꾸미고 사는 사람도 생식기를 달고 있고 성욕에 얽매여 있다. 이 껍데기를 벗어던지고 소탈한 웃음을 나눠보자는 마음이 '지저분한 농담'으로 표출된 게 아닐까? 모차르트는 그지없이 아름다운 음악을 썼으나 고상한 체하는 사람은 아니었다. 모차르트의 마지막 오페라 〈마술피리〉에서 파미나를 처음 만난 파파게노는 그녀의 얼굴과 초상화를 대조하며 "머리는 금발, 눈은 갈색, 입술은 붉은색"이라고 신기한 듯 확인한다. 사람 얼굴에 눈 둘, 귀 둘, 입 하나가 달린 사실도 처음 발견할 땐 경이로운 일일 수 있다. 모차르트는 자신의 아랫도리에 고추가 달렸고 뒤로 배설을 한다는 사실을 우스꽝스럽게 느꼈을지 모른다. '지저분한 농담'을 나누는 건 서로 숨길 것 없는 친밀한 사이의 확인이었을 것이다. 모차르트는 카논 〈내 엉덩이를 깨끗이 핥아라〉 K.231 같은 곡을 여럿 썼다. 요즘은 이 곡들을 엄숙하게 연주하곤 하는데, 정작 모차르트는 친구들과 함께 깔깔 웃으며 이

노래를 불렀을 것이다. 훗날 모차르트가 가입하게 되는 프리메이슨에서는 "그대가 언젠가 죽는다는 사실을 기억하라"고 강조했다. 인생의 '비극적 측면'을 잊지 말자는 것이었다. 그렇다면 이 지저분한 농담들은 역으로 인생의 '희극적 측면'을 인정하고 즐겁게 살자는 뜻 아니었을까?

베슬레가 아니면 모차르트가 아우크스부르크에 더 머물 이유가 없었다. 이곳에서는 취업을 알아볼 계획이 없었던 것이다. 레오폴트는 서둘러 만하임에 가라며, 도중에 들를 도시와 만날 사람을 알려주었다. 모차르트는 심한 감기에 걸린 채 만하임으로 출발했다. 팔라티나Palatina•선제후 카를 테오도르Karl Theodor, 1724~1799의 명명축일인 11월 4일 이전에 도착해야 했다. 사람들이 많이 모이는 이 기간에 연주회를 열어서 자신을 알리고, 선제후에게 일자리를 요청할 기회를 잡아야 했다.

로자 칸나비히를 위한 소나타

만하임에 도착한 이튿날인 1777년 10월 31일, 모차르트는 궁정 악장 크리스티안 칸나비히Christian Cannabich, 1731~1798를 방문했다. 당시 마흔일곱 살이던 이 쾌활한 음악가는 파리까지 이름을 날리고 있었다. "칸나비히와 저는 리허설 현장에 갔어요. 이곳 사람들을 소개받았는데 도저히 웃음을 참지 못했어요. 제 명성을 들은 사람들은 깍듯이 예의를 갖춘 반면 절 알지 못하는 사람들은 흘깃 쳐다보며 조롱하는 표정

• 독일 남부 라인 강변에 있던 주. 선제후가 통치했고 만하임이 수도였다.

이었거든요. 이렇게 작고 어린 친구에게서 어떻게 위대하고 성숙한 작품이 나올 수 있느냐, 가당치도 않다고 생각하는 것 같았죠."[15]

레오폴트는 질투와 견제 심리가 발동하면 일을 그르칠 수 있으니 이곳 음악가들 앞에서 쉽게 야심을 드러내지 말라고 조언했다.

1750년대에 조직된 만하임 궁정 악단은 유럽 최고의 실력을 자랑했다. 주로 보헤미아 음악가들로 이뤄진 이 악단은 선제후 카를 테오도르의 적극적 후원과 요한 슈타미츠Johann Stamitz, 1717~1757의 뛰어난 지휘 아래 발전을 거듭했고, 만하임 로켓, 만하임 크레센도* 등 당시로서는 획기적 연주법을 구사했다. 영국 음악사가 찰스 버니는 이 악단에 대해 "모든 연주자가 장군으로 구성된 군대와 같다"고 썼다. 모차르트도 이 악단에 경탄을 금치 못했다. "이곳 오케스트라는 매우 훌륭하고 단원 수도 많아요. 양쪽에 바이올린 열 명에서 열한 명, 비올라 네 명, 첼로 네 명, 콘트라베이스 네 명, 오보에, 플루트, 클라리넷, 호른 각 두 명, 파곳 네 명, 그리고 트럼펫과 팀파니가 있어요. 이 정도 편성이면 충분히 아름답게 연주할 수 있어요."[16] 만하임 오페라하우스에서는 최근 인기를 끄는 독일 오페라들이 무대에 올랐다. 모차르트로서는 자신이 활동하기에 이보다 더 좋은 도시가 없어 보였다. 하지만 모차르트는 만하임에서 오페라는커녕 오케스트라를 위한 곡도 전혀 쓰지 못했고, 그곳에서 유행하는 장르인 협주교향곡을 쓸 기회도 없었다.

모차르트는 칸나비히의 집을 방문하여 "피아노를 아주 잘 치는" 그의 딸 로자에게 레슨을 해주었다. 궁정 오보에 연주자 프리트리히

• 만하임 특유의 급상승하는 음계를 '만하임 로켓'이라고 했으며, 당시로서 혁신적 연주법이던 크레센도를 '만하임 크레센도'라고 불렀다.

람Friedrich Ramm, 1744~1813에게는 잘츠부르크에서 쓴 오보에 협주곡 사본을 선물했다. 람은 뛸 듯이 기뻐하며 두 달 사이에 다섯 번이나 이 곡을 연주했다. 만하임의 수석 플루티스트 요한 밥티스트 벤틀링과도 친해졌다. 그의 아내 도로테아와 처제 엘리자베트는 뛰어난 소프라노였다. 벤첼 리터Wenzel Ritter, 1748~1808는 모차르트가 가장 좋아한 바순 연주자로, 만하임 바순 악파의 시조가 된 사람이다. 체코 출신의 호른 연주자 조반니 푼토Giovanni Punto, 1746~1803는 자연 호른(밸브가 없는 초기 호른)의 다양한 연주 기법을 개발했다. 이 네 사람은 모차르트의 오랜 음악 친구로 남았다.

11월 8일, 모차르트는 아버지의 명명축일을 축하하는 인사를 보냈다. "저는 시를 쓰지 못합니다. 시인이 아니기 때문이죠. 색채를 멋지게 배치해서 그늘과 빛이 피어오르게 할 수도 없습니다. 화가가 아니니까요. 손짓과 몸짓으로 기분과 생각을 나타낼 수도 없습니다. 무용가가 아니니까요. 하지만 소리로는 그렇게 할 수 있습니다. 저는 음악가니까요." 모차르트는 "내일은 칸나비히 씨 댁에서 피아노 연주로 아버지의 명명축일을 축하할 예정인데, 음악가답게 음악으로 축사를 대신할 거"라고 썼다. 그는 아버지를 축복했다. "더 이상 새로운 음악이 탄생할 수 없게 될 그날까지 아버지가 살아 계시길 바랍니다."[17]

칸나비히의 집에서는 '가정음악회'가 열렸다. 칸나비히 부부, 딸 로자, 플루티스트 벤틀링, 오보이스트 람 등 친구들과 모차르트는 허물없이 어울렸다. 모차르트는 "이분들과 아주 가벼운 마음으로 그저 더럽기만 한 것, 즉 오물, 똥 싸기, 엉덩이 핥기 등에 대한 말장난을 했다"고 아버지에게 고백하며 능청스레 '거룩한 사죄'를 구했다. 그는 로자 칸나비히에게 사흘 전부터 피아노 레슨을 해주고 있다고 밝혔다.

"로자 양은 재주가 뛰어나 곧잘 익힙니다. 오른손은 아주 좋은데 왼손은 훈련이 더 필요해요. 연주 중에 무척 힘들어할 때가 있는데 그건 잘못된 방식으로 배웠고 그런 식으로 하는 게 습관이 됐기 때문입니다. 저는 로자 양과 어머니에게, 제가 그녀의 음악 선생이면 악보 같은 건 치우고 수건으로 건반을 덮은 다음 두 손을 따로따로 연습시키겠다고 했어요. 처음에는 패시지와 트릴, 겹꾸밈음을 느리게 연습하고, 점차 빠르게 해서 익숙해질 때까지 되풀이하고, 그런 다음엔 양손으로 해보라고 하겠어요. 로자 양은 상당히 재능이 있고, 악보도 잘 읽고, 자연스런 생명력이 가득해서 감정 표현을 아주 잘한답니다."[18]

모차르트는 그녀를 위해 소나타 C장조 K.309를 작곡했다. 로자 칸나비히를 묘사한 곡이었다. "열다섯 살 로자*는 아주 예쁘고 매력적이에요. 총명하고 나이에 비해 침착하지요. 진지하고 말이 적지만 일단 입을 열면 유쾌하고 다정해요. 어제도 로자는 제게 엄청난 기쁨을 주었어요. 제 소나타를 처음부터 끝까지 아주 잘 쳤고, 특히 안단테는 표정을 담아서 훌륭하게 연주했죠. '어떻게 이런 곡을 작곡했느냐'고 사람들이 묻기에 '로자 양의 성격에 꼭 맞게 썼다'고 대답했죠. 로자 양은 이 안단테와 똑같아요."[19]

모차르트가 기악곡에서 특정 인물을 묘사했다고 밝힌 건 이 곡이 유일하다. 모차르트의 기악곡 주제들은 오페라의 등장인물처럼 구체적 성격을 갖는 경우가 많은데 이 점이 그의 음악을 바흐 음악과 구별하는 결정적 차이다. 절대음악의 정수답게 바흐의 선율은 비인격적인

• 　모차르트는 이 편지에서 로자가 열다섯 살이라고 했지만 다음날 편지에서는 "알고 보니 그녀는 열세 살이고, 곧 열네 살이 된다"고 바로잡았다.

반면 갈랑 양식의 세례를 받은 모차르트의 선율은 오페라의 등장인물처럼 살아 숨쉰다. 작곡가 이건용1947~ 선생의 《현대음악강의》는 모차르트에서 시작된다.

"모차르트의 선율은 생기와 개성이 있고, 한 사람의 살아 있는 인물을 보는 듯합니다. 너무나 쉽게 그 음악의 표정을 읽을 수 있습니다. 표정 있는 선율을 사용한다는 건 음악에 등장인물, 즉 캐릭터를 출현시킨 것과 같습니다. 이로써 음악 작품은 자신의 고유한 성격과 개성과 운명과 역사를 갖게 됩니다."[20] 이 설명에 딱 들어맞는 곡이 바로 이 소나타다.

레오폴트는 이 소나타가 "참 신기한 작품"이라며, "작위적인 만하임 스타일이 조금 배어 있지만 네 스타일을 망칠 정도로 심하진 않다"고 평했다. 1악장 첫 대목은 만하임 교향곡의 투티('다 함께'란 뜻으로, 모든 악기가 함께 연주하는 대목)를 연상시키고, 상승하는 스케일은 솟구치는 만하임 로켓을 닮았다.

모차르트는 만하임에서 피아노 소나타 D장조 K.311도 썼다. 뮌헨에서 만난 베슬레의 친구인 '아름다운' 요제파 프라이징어에게 보낸 곡으로 추정된다. 베슬레에게 쓴 편지에 "약속한 소나타가 늦어져서 미안하다고 그녀에게 전해 줘"라는 대목이 나온다. 모차르트는 아버지에게 보낸 편지에서는 이 사실을 언급하지 않았다. '아름다운' 여성에게 돈을 안 받고 소나타를 써준 사실을 알면 화를 내실 게 뻔했다. 이 곡은 꽤 어려워서 프라이징어의 피아노 실력이 상당한 수준이었음을 짐작케 한다.

만하임 궁정 취직도 좌절

1777년 11월 18일, 어머니와 아들은 카를 테오도르 선제후의 명명축일 만찬에 참석했다. 15년 전 '그랜드 투어' 때의 꼬마 모차르트를 기억하는 선제후는 어른이 되어 돌아온 그를 반갑게 맞아주었다. 모차르트는 협주곡과 소나타를 연주하고 즉흥연주를 선보였다. 선제후는 자녀의 피아노 연주를 들려주고 평가를 부탁했다. 모차르트는 선제후와 직접 대화할 기회를 놓치지 않고, 자신은 오페라를 쓸 의지와 능력이 있으며 선제후를 위해 만하임에서 일하는 게 꿈이라고 밝혔다. 선제후는 즉답을 피한 채 모차르트 곁에 앉아서 그의 즉흥연주를 들었고, 몇 차례나 더 연주해 달라고 부탁했다. 하지만 일자리를 주겠다는 제안은 끝까지 하지 않았다. 어머니는 선제후비와 따로 앉아서 얘기를 나누었다. 이날 사례로 고급 금시계를 선물받았는데, 실망한 모차르트는 "시계가 벌써 다섯 개예요. 다음번 귀한 분을 만날 때 양 손목에 시계를 차야겠어요. 그러면 시계 선물은 안 하실 테니까요"[21]라고 썼다.

선제후를 설득하려면 시간이 필요할 것 같았다. 모차르트는 궁정 시종장 자비올리 백작을 찾아가 "겨울에 이곳에 머물면서 선제후의 자녀들을 가르치도록 해달라"고 부탁했다. 백작은 긍정적으로 답했으나 사냥에 바빠서 선제후에게 얘기를 전하지 않았다. 아버지는 아들에게 만하임을 떠날 때가 되었다고 지적했지만 아들은 아직도 만하임에 희망이 있다고 주장했다.

"중대한 첫발을 내딛는 마당에 출발이라뇨? 선제후와 직접 얘기할 기회를 찾고 있고, 일이 잘 풀리면 이곳에서 겨울을 날 거예요. 선제후는 제게 호의적이며 제 능력을 인정하십니다. 다음 편지에서는 좋은

소식을 전할 테니 일희일비하지 마시길 다시 한 번 부탁드립니다."[22]

레오폴트는 아들이 소득도 없이 꾸물대는 게 아닌지 의심했고, 아들은 그렇지 않다고 항변했다. 불필요한 지출은 전혀 없다, 아우크스부르크에 2주일이나 머문 것은 연주회를 위해서였다, 만하임에서도 할 일을 다 하고 있다…. 모차르트는 은근히 레오폴트에게 반항심을 드러냈다. "아버지께서 제 성품이 무사안일하고 게으르다고 생각하신다면 저를 잘못 이해하신 것입니다. 매우 유감스럽습니다. 저는 태평하게 세월을 보내고 있는 게 아니에요. 어떤 일이 닥치든 돌파하려고 각오하고 있습니다. 모든 일을 참을성 있게 견디며 기다리고 있습니다. 저와 모차르트 가문의 명예를 해치지 않는 한 지금은 굳세게 버티는 수밖에 없어요. 너무 앞질러서 기뻐하거나 슬퍼하지는 말아주세요. 무슨 일이 일어나든 건강하시기만 하면 돼요."[23]

모차르트는 낙관적 태도를 잃지 않으려고 노력했다. 칸나비히는 모차르트를 격려했다. "자네가 이곳에서 겨울을 난다면 참 기쁘겠네. 정식으로 고용된다면 말할 것도 없지." 하지만 여행 경비가 모자라서 대책 없이 빚이 불어나는 웃지 못할 상황이었다. 은행 대출까지 검토하는 아버지에게 아들의 무사태평한 태도가 유쾌하게만 보일 수는 없었다. 레오폴트는 모차르트와 안나 마리아가 자주 편지를 쓰지 않는다고 타박했고, 편지글이 좀 명료하고 정확하면 좋겠다고 투덜댔다. 레오폴트는 사람을 너무 믿지 말라는 조언도 잊지 않았다. "아들아, 명심해라. 사심 없이 너를 대하는 진정한 친구는 천 명 중 한 명도 안 된다. 그런 사람은 이 세상에 정말 드물어."[24]

모차르트는 12월 3일, "지난 월요일 마침내 선제후를 만났다"고 전했다. 시종장 자비올리를 통해 끈질기게 면담을 요청한 결과 잠깐

만나서 선제후의 의중을 물어볼 수 있었다. 선제후는 "그랬군, 고려하 겠네"라고 말한 뒤 "언제까지 만하임에 머무를 계획인가?"라고 물었다. 모차르트는 "다른 곳과는 아무 계약도 맺지 않았으니 명하시면 언제까지나 머무를 수 있습니다"라고 대답했다.[25] 이날도 선제후는 확답을 주지 않고 애를 태웠다.

만하임에서 자꾸만 시간이 지체되었다. 모차르트는 이곳의 음악가들과 매일 함께 식사했고, 저녁이면 파티에 참석하여 음악을 나눴다. 비록 눈앞의 목표인 취업에는 실패했으나 반가운 사람들을 만나 즐거운 시간을 보내는 일을 마다하지 않았다. 진인사대천명이라 했으니 안 될 일을 붙들고 속 태우기보다는, 주어진 여건에서 삶을 즐기면서 결과를 기다리는 게 나을 것 같았다. 모차르트는 무엇보다 잘츠부르크의 압제자를 벗어난 자유를 만끽하고 싶었다. 아버지의 세심한 보호에서 잠시 떨어져 있는 상황도 처음 겪는 신나는 일이었다. 하지만 어머니 안나 마리아는 힘겨운 나날을 보내고 있었다. 그녀는 남편에게 "단 하루라도 당신 곁에 있고 싶다"며 "할말이 너무 많아서 도저히 글로 쓸 수 없다"고 전했다.[26] 아들이 혼자 외출하면 하루 종일 집을 지켜야 했는데, 실내는 끔찍하게 추웠다. 아침에 난로를 피우면 추가로 넣을 석탄이 없어서 저녁때까지 덜덜 떨며 참아야 했다. 하루 12크로 이처의 난방비로 버티려니 어쩔 수 없는 일이었다. 그녀는 "손이 꽁꽁 얼어붙어서 펜을 제대로 쥘 수가 없다"고 썼다.

만하임에 미련을 버리지 못한 것은 어머니도 마찬가지였다. "이곳의 대표적 연극배우인 마르샹1741~1800은 1년에 3,000굴덴을 벌어요. 실력이 형편없는 성악가도, 심지어 초심자도 연 600굴덴을 받죠. 음악감독 칸나비히는 1,800굴덴, 콘서트마스터 프랜츨은 1,400굴덴, 악장

홀츠바우어는 거의 3,000굴덴이에요." 만하임에서 아무 자리나 얻어도 잘츠부르크보다는 낫다고 판단한 그녀는 "선제후가 우리를 붙잡으려 할지는 하늘의 뜻에 맡긴다"고 썼다.[27]

이 와중에 모차르트는 아버지에게 황당한 농담을 던졌다. 힘겨운 상황을 웃음으로 이겨내려는 의도였을까. "엄마의 마음은 질투와 분노로 이글거려요. 아빠가 조금만 움직여서 살짝 문을 열면 젊고 예쁜 하녀 잔들Sandl 곁으로 가실 수 있으니까요. 저도 이 아름답고 매력적이고 콧대 높은 아가씨 품에 안겨 모든 시름을 잊을 수 있다면 얼마나 좋을까요. 잘츠부르크에서 멀리 떨어져 있어서 그럴 수 없는 게 유감일 뿐이죠."[28] 레오폴트는 이따위 실없는 농담이나 듣고 있을 마음이 전혀 아니었다.

12월 8일, 만하임 궁정의 시종장 자비올리는 "여기서는 아무것도 기대할 게 없다"고 통보했다. 모차르트를 볼 낯이 없어 한참 외면하고 주저하다가 전한 소식이었다. 만하임의 카를 테오도르 선제후도 잘츠부르크 콜로레도 대주교의 하인인 모차르트를 고용하여 괜한 갈등을 빚는 상황을 원치 않았던 게 분명하다. 선제후의 자녀들에게 음악을 가르칠 기회마저 물거품이 됐다. 모차르트는 이만저만 실망한 게 아니었다. 칸나비히와 딸 로자도 함께 마음 아파해 주었다. 로자는 "뭐라고요? 그게 정말이에요? 믿을 수가 없네요"라며 안타까워했고, 눈물을 흘리며 모차르트의 C장조 소나타를 연주했다. 이를 듣던 모차르트와 칸나비히 부인도 함께 울었다.

이제 다음 도시를 물색해야 했다. 하지만 추운 겨울에 어머니를 모시고 여행하는 것은 위험한 일이었다. 플루티스트 벤틀링은 "이제 우리가 직접 나서야겠군. 두 달쯤 여기 머문 다음 우리와 함께 파리로

가세" 하며 모차르트를 격려했다. 그는 "파리는 돈과 명예를 얻을 수 있는 유일한 곳"이라며 자신이 잘 안내하겠다고 장담했다. "오페라 두어 편을 공연하고, 콩세르 스피리튀엘Concert Spirituel과 콩세르 아마퇴르 Concert des Amateurs에서 심포니를 연주하고 레슨을 하고 실내악곡을 출판하면 파리에서 충분히 살아갈 수 있네." 벤틀링은 "아버지처럼 모차르트를 보살피겠다"고 약속까지 했다. 이 제안에 솔깃해진 모차르트는 만하임에서 겨울을 나고 이듬해 봄에 플루티스트 벤틀링, 오보이스트 람 등과 함께 파리로 가는 계획을 검토 중이라고 아버지에게 알렸다.

레오폴트는 다시 조언을 시작했다. "마인츠, 브뤼셀을 거쳐서 파리로 가라, 도중에 왕실을 방문하고 귀족들을 만나서 기회를 엿보아라, 여행 도중에 음악회를 열고 비용을 충당해라." 모차르트는 아버지 마음을 다독이고자 했다. "이렇게 오래 놀고먹으면서 돈을 허비하면 나중에 후회하리란 걸 잘 알아요." 모차르트는 어려운 상황에서도 따뜻한 가족애를 잃지 않으려고 애썼다. "아버지에게 어린애 같은 농담이나 끄적거리고 똑똑한 말을 써드리지 못해서 죄송해요. 아버지가 언짢아하시지 않도록, 그리고 이곳 친구들에게 부담을 주지 않으면서 가급적 유쾌하게 기다리려 했던 거예요."

모차르트는 궁정 시종 제라리우스Serrarius 백작의 집에 묵으며 그의 딸 테레제 피에론Therese Pierron에게 피아노를 가르쳤다. 모차르트는 그녀를 '집안의 요정'이라고 불렀다. 바이올린 소나타 C장조 K.296은 그녀의 레슨에 사용하려고 쓴 곡이다. 모차르트는 만하임에서 바이올린 소나타 G장조 K.301, Eb장조 K.302, C장조 K.303, A장조 K.305도 작곡했다. 이 곡들은 바이올린이 어엿한 독주자로 활약하며, 피아노는 당시 인기 있던 슈타인 피아노의 음향을 들려준다. 이 네 소나

타는 이후 파리에서 작곡하는 E단조 K.304, D장조 K.306과 함께 여섯 곡의 세트로 출판된다. 플루티스트 벤틀링의 제자 페르디난트 드장 1731~1797•은 플루트 협주곡과 사중주곡을 주문했다. 사례로 200굴덴을 준다고 했으니, 그 돈으로 그럭저럭 겨울을 날 수 있을 것 같았다.

어머니는 따로 저렴한 여관방에서 묵으려 했는데, 난방이 잘되지 않아서 건강에 좋지 않을 것 같았다. 레오폴트는 모차르트와 어머니가 같은 집에 살아야 한다고 지적했다. 모차르트는 백작의 집에 큼지막한 방을 하나 더 얻었다. 어머니와 아들이 따뜻한 저택에 함께 묵게 되어 천만다행이었다. 긴박한 상황이 진정되면서 아버지와 아들의 편지도 평정을 되찾았다. 12월 20일, 모차르트는 아버지에게 따뜻한 새해 인사를 전하며 "지금처럼 어진 마음으로 사랑해 달라"고 간청했다. "훌륭한 아버지의 사랑에 합당한 존재가 되겠다"고 다짐하며, "어머니와 아들은 건강하게 열심히 살고 있으며, 아버지가 건강하시니 감사드린다"고 덧붙였다. 아들은 자신을 나쁘게 생각하지 말아달라고 아버지에게 애원했다. "저는 밝은 마음으로 지내고 싶어요. 장담컨대 저는 누구 못지않게 진지해질 수도 있어요."[29]

12월 31일, 바이에른 선제후 막시밀리안 3세가 천연두로 세상을 떠났다. 만하임 선제후 카를 테오도르는 이 소식에 즉시 뮌헨으로 떠났다. 바이에른 선제후는 후손이 없었기에 카를 테오도르가 그 자리를 겸직해야 할 상황이었다. 만하임의 공식 음악 활동은 모두 중단되었다. 이게 전부가 아니었다. 카를 테오도르는 신성로마제국 황제 요제프 2세에게 팔라티나와 바이에른 두 지역의 통치권을 인정받는 대가로 바

• '네덜란드인'은 모차르트에게 플루트 음악을 의뢰한 드장의 별명이다.

이에른 남부 지역을 오스트리아에 넘겨주려고 했는데, 이는 오스트리아의 적대국인 프로이센으로서는 받아들이기 어려운 조치였다. 이 때문에 전쟁 위기가 조성됐다. 프로이센의 프리트리히 2세는 이웃 작센과 동맹을 맺은 뒤 1778년 7월 오스트리아에 선전포고했다. '바이에른 계승전쟁'이었다.

프리트리히 2세는 7년전쟁 때 유럽에 보급된 감자를 프로이센의 주식으로 삼았기 때문에 '감자 대왕'이란 별명을 얻었다. 프로이센 군대가 정면충돌을 피하면서 주요 식량인 감자를 캐는 데만 몰두했다고 해서 이 전쟁을 '감자전쟁'이라 부르기도 한다. 1년 남짓 긴장 상태가 지속된 뒤, 1779년 5월 카를 테오도르 선제후가 남부 바이에른을 다시 가져가면서 전쟁은 큰 충돌 없이 끝났다. 뮌헨과 만하임, 자칫 잘츠부르크까지 전쟁의 포화에 휩쓸릴 뻔한 아찔한 상황이었다.

이 새로운 정세는 모차르트에게 불리하게 작용했다. 카를 테오도르 선제후가 뮌헨으로 궁전을 옮기자 만하임 궁정음악가들도 대거 뮌헨으로 이동했고, 선제후가 악단 규모를 줄이는 바람에 취업문은 더 좁아졌다.

1778년, 새해가 왔다. 빈에서 요제프 2세가 독일어 오페라 극장을 열었고, 새 오페라를 작곡할 '젊은 악장'을 찾는다는 소식이 들려왔다. 모차르트는 아버지에게 자세히 알아봐 달라면서 황제가 연봉 1,000굴덴을 보장한다면 도전할 의향이 있다고 내비쳤다. 황제에게 그럴 의중이 없다면 자신도 미련을 갖지 않겠지만, 황제로서도 시험 삼아 오페라 하나쯤 자기에게 맡겨보아도 손해가 아닐 거라고 덧붙였다. 요제프 2세는 빈을 방문한 여섯 살 신동 모차르트를 목격했고, 열두 살 모차르트에게 〈가짜 바보〉를 덜컥 의뢰했다가 좌절을 안긴 적이 있다. 이제

스물두 살, 어엿한 대가가 되어 나타난 모차르트를 황제가 어떻게 대할지 궁금한 일이었다. 모차르트의 빈 데뷔는 3년 뒤로 미뤄진다.

베버 가문 사람들

1778년 1월 17일 자 편지에서 모차르트는 처음으로 알로이지아 베버Aloysia Weber, 1760~1839 얘기를 꺼냈다. 그가 베버 가문을 알게 된 건 1778년 초였을 가능성이 높다. 그는 키르히하임-볼란덴Kirchheim-Wolanden의 카롤리네 공비에게 초청을 받았다고 전했다. 1766년 네덜란드 여행 때 모차르트가 바이올린 소나타를 헌정한 바 있는 나사우 바일부르크 카롤리네 공비였다. 키르히하임-볼란덴은 만하임에서 북쪽으로 60킬로미터 지점에 있는 도시로, 마차로 아홉 시간이 걸렸다. 모차르트는 공주 앞에서 연주하면 수익이 꽤 많이 생길 거라며, 이 여행에 알로이지아 베버가 동행한다고 밝혔다.▶그림 19

프리돌린 베버1733~1779는 궁정 오페라 베이스 가수이자 사보사로, 아내 체칠리아1727~1793와의 사이에 네 딸 요제파1758~1819, 알로이지아, 콘스탄체1762~1842, 조피1763~1846를 두고 있었다. 첫째 요제파는 훗날 〈마술피리〉 초연 때 '밤의 여왕'을 맡게 되는 유능한 소프라노였다. 모차르트의 아내가 될 셋째 콘스탄체 역시 소프라노였는데 이때는 모차르트의 눈길을 끌지 못했다. 막내 조피는 아직 열네 살로 너무 어려서 그저 귀염둥이일 뿐이었다. 네 자매 중 둘째 알로이지아의 외모와 노래 실력이 가장 뛰어났다.

모차르트는 그녀를 아버지에게 긍정적으로 소개하려고 노력했다.

"알로이지아는 노래를 매우 잘하며, 아주 사랑스럽고 순결한 목소리를 갖고 있어요. 제가 안나 데 아미치스를 위해 쓴 그 끔찍하게 어려운 아리아를 잘 소화하고, 직접 반주까지 하며 노래를 불러요." 막 열일곱 살이 된 그녀가 완벽할 리 없었다. "그녀는 연기가 조금 부족한데 그것만 보충하면 어떤 극장에서든 프리마돈나를 할 수 있어요." 모차르트는 그녀의 아버지까지 칭찬했다. "베버 씨는 정직한 독일인답게 자녀 교육을 참 잘했어요. 알로이지아는 품행이 단정하니 언제든 선제후비를 방문할 수 있답니다."[30]

프리돌린은 모차르트가 고마웠을 것이다. 만하임 궁정 오페라에서 받는 400플로린의 연봉으로 근근이 생계를 유지하던 그로서는 모차르트처럼 훌륭한 음악가가 자기 딸에게 관심을 보이고 연주 기회까지 주니 신바람이 났다. 알로이지아로서도 카롤리네 공비처럼 높은 분 앞에서 노래하는 건 흔치 않은 기회였다. "공비께서 특히 성악을 좋아하신다고 하셔서, 그분께 들려드릴 아리아 네 곡을 준비했어요. 공비는 꽤 유능한 오케스트라를 갖고 계시니 교향곡을 한 곡 헌정해도 될 거예요. 아리아 필사는 프리돌린 베버 씨가 해주시니까 돈이 들지 않아요."

모차르트가 얼마 뒤 파리에서 알로이지아에게 보낸 편지는 베슬레에게 쓴 장난스런 편지와 달리 무척 예의 바르고 정중하다. 사랑에는 권력관계가 개입하게 마련이다. 베슬레와의 관계에서 모차르트는 편안하게 농담을 던지는 친구이자, 남매이자, 연인이었다. 그러나 알로이지아와의 관계에서는 모든 게 진지했다. 모차르트는 알로이지아보다 나이가 많고, 음악을 가르쳐주는 스승이었지만 남녀 사이로 보면 알로이지아가 '갑'이고 모차르트가 '을'이었다. 한마디로 '짝사랑'이

었다. 알로이지아는 집에 찾아와서 열심히 음악을 가르쳐주는 모차르트가 싫지 않았지만, 이성으로서는 별 매력을 느끼지 못했다. 모차르트는 뛰어난 작곡가가 분명하고, 자신감이 넘치고, 가족에게 친절하고 상냥했다. 하지만 그는 장래가 불투명했다. 잘츠부르크 악단의 콘서트마스터를 그만두고 만하임에서 일자리를 찾고 있다는데, 이렇다 할 성과가 없었다.

아들의 편지를 읽은 레오폴트는 불길한 예감이 들었다. 난생처음 듣는 베버 가문과 연주 여행을 가다니! 게다가 어머니 혼자 만하임에 두고! 지금이 어느 때인데 여자에게 한눈을 판단 말인가! 아버지가 볼 때 파리든 빈이든 일자리를 찾으려고 눈을 부릅떠야 할 때인데, 아들은 너무나 천하태평이었다.

레오폴트가 편지를 받은 시점은 모차르트가 이미 베버 부녀와 함께 키르히하임-볼란덴으로 떠난 뒤였다. 모차르트는 아버지가 반대할 게 뻔한 이 여행을 기정사실로 만든 뒤에 아버지에게 알리는 '술수'를 쓴 것이다. 같은 편지에서 모차르트는 아무 일 없다는 듯 만하임 궁정 부악장 게오르크 요제프 포글러Georg Joseph Vogler, 1749~1814 신부 얘기를 전했다. 그는 "가련한 음악 피에로이고, 능력이 별로 없는데도 자만심이 큰 사람"으로, 모차르트가 제일 싫어하는 유형이었다. 포글러는 만하임에서 공연된 요한 크리스티안 바흐의 〈루치오 실라〉를 혹평해서 모차르트를 화나게 만들었다. 모차르트는 평범한 재능을 가졌으면서도 건방지게 구는 사람을 혐오했고, 그런 속마음을 감추지 못했다. 자기도 모르게 경멸을 드러내고 직설적으로 비판해서 본의 아니게 적을 만들곤 했다.

1778년 1월 포글러 신부는 모차르트와 친해지고 싶어서 그의 피

아노 협주곡 K.246을 초견으로 연주했다. 하지만 템포가 너무 빠르고 음표를 많이 빼먹어서 모차르트를 화나게 했다. "그는 1악장을 프레스토로 치더니 2악장은 알레그로로 치더군요. 3악장을 어떻게 할지 궁금했는데 맙소사, 프레스티시모(가장 빠르게)로 치더군요. 저음은 악보와 다르게 치고, 엉뚱한 화음과 선율을 끼워 넣기도 했어요. 이렇게 터무니없이 연주하면 듣는 사람이 제대로 듣거나 느낄 수가 없어요. 아무튼 빨리 치는 게 느리게 치는 것보다 쉽긴 해요. 음표를 몇 개 빼먹어도 아무도 모르니까요. 이따위 연주는 정말이지 똥을 싸는 짓이나 마찬가지예요."

모차르트는 이 편지에서 좋은 초견연주란 무엇인지 설명했다. "작품을 적절한 템포로 연주하는 것, 모든 음표와 꾸밈음을 악보에 쓰여 있는 대로 적절한 감각과 취향으로 표현하는 것, 그래서 곡을 쓴 사람이 직접 치는 것처럼 느끼게 하는 것이죠."[31]

2월 4일, 모차르트는 키르히하임-볼란덴 여행에 대해 아버지에게 보고했다. 서너 차례 연주회를 열었는데 알로이지아가 노래하고 피아노를 쳤다, 1인당 8루이금화를 기대했지만 두 사람이 합해서 7루이금화를 받았다, 여행 경비를 지출하고 나니 42굴덴이 남았다, 셋이 여행했는데 경비의 절반은 자신이 부담했다, 돌아오는 길에 베버 씨의 사돈이 있는 보름스에 닷새 머물렀다 등의 내용이었다. 모차르트는 입에 침이 마르도록 알로이지아를 칭찬했다. "베버 양은 모두 열세 번 노래했고, 두 번 피아노를 쳤어요. 피아노 실력도 결코 뒤지지 않아요. 제가 감탄하는 건 악보를 매우 잘 읽는다는 점입니다. 제 어려운 소나타를 차분하게, 음표 하나 놓치지 않고 쳤거든요. 저는 포글러보다 알로이지아의 연주가 훨씬 더 좋아요."[32]

그는 알로이지아를 이탈리아로 데려갈 계획을 전했다. "아버지가 이탈리아 유력자들에게 편지를 보내어 여행 준비를 해주시면 안 될까요? 저와 베버 씨와 알로이지아가 함께 공연하고, 장녀 요제파도 함께 가서 요리를 해줄 수 있겠지요. 이탈리아에서 알로이지아를 유명하게 만들 수만 있다면 개런티를 절반만 받고 오페라를 작곡해도 무방해요. 그녀와 함께라면 스위스나 네덜란드로 가는 것도 좋겠지요." 이탈리아로 가는 길에 잘츠부르크에서 2주 정도 머물 수 있다고도 했다. "베버 양은 누나의 친구가 될 수 있겠죠. 그녀는 이곳에서 평판이 좋아요. 프리돌린 씨는 아버지와 비슷한 면이 있어요. 가족 전체가 우리 집안을 닮았지요. 그녀는 제 아리아를 아주 멋지게 불러요. 아버지께 그녀의 노래를 들려드리기 위해서라도 잘츠부르크에 가고 싶어요."[33]

아버지는 대경실색했다. 듣도 보도 못한 집안의 딸에게 정신이 나가서 이탈리아 여행처럼 터무니없는 일을 계획하다니! "무대 경력도 없는 열여섯 살의 어린 여자가 이탈리아에서 성공할 가망은 전혀 없다. 다른 가족과 함께 세상을 떠돌아다니면 너뿐 아니라 이 아버지의 명예도 실추된다. 게다가 지금은 언제 전쟁이 터질지 모르는 상황이다. 도처에서 군대가 대기하거나 행진하지 않느냐, 얼른 파리로 가야 한다, 그곳은 천재적 인간을 존중해 최대한 예의 바르게 대한다, 이곳과 다른 엄청나게 아름다운 삶이 기다리는 곳이다, 너는 프랑스어를 착실히 익히지 않았느냐…."

어머니 안나 마리아는 아들의 심기를 거스를까 봐 눈치를 보았다. 모차르트가 쓴 편지의 끄트머리에 "볼프강이 저녁 먹으러 간 틈에 급히 몇 자 덧붙인다"며 "볼프강은 친구를 사귀면 자기 재산은 물론 목숨까지 내주려는 아이예요"라고 썼다.[34] '친구'는 물론 알로이지아 베

버를 가리키는 말이다. 아마도 모차르트는 어머니 말을 잘 듣지 않았고, 그녀의 잔소리에 자주 짜증을 낸 듯싶다.

"플루트 곡을 쓰는 건 너무 지겨워!"

모차르트의 편지는 아버지의 화를 돋우는 내용투성이였다. 모차르트는 주로 피아노 교습에 대해 불만을 늘어놓았다. 레슨을 하러 가서 학생을 기다리는 일이 자주 생겼기 때문이다. 재능과 시간의 낭비가 싫었던 모차르트는 말했다. "저는 작곡가이자 악장으로 태어났습니다. 신께서 제게 내리신 이렇게 풍부한 재능을 묻어둬선 안 되고, 그렇게 할 수도 없습니다. 교만이 아니라 사실입니다! 제자를 많이 두면 돈벌이는 되지만 재능을 허비하는 일이에요. 피아노는 제겐 부차적인 것에 불과합니다." 그는 오페라에 대한 열정을 강조했다. "오페라를 쓰고 싶다는 생각이 머릿속에서 떠나지 않아요. 독일 오페라보다는 프랑스 오페라를, 독일이나 프랑스 오페라보다는 이탈리아 오페라를 쓰고 싶어요."[35]

그는 아버지에게 플루트 음악에 대한 불평도 늘어놓았다. 드장에게 플루트 협주곡 두 곡과 사중주곡 세 곡을 써주었는데, "플루트 곡을 쓰려니 너무 지겨워서 틈틈이 바이올린 소나타나 미사곡을 쓰며 머리를 식히곤 한다"고 했다. 그러면서 도저히 참을 수 없는 이 악기를 위해 곡을 쓰느라 너무 무기력해진다고 투덜댔다. "저는 하루 종일 작곡을 할 수도 있지만, 이런 종류의 곡을 쓰는 건 미쳐버릴 일이에요. 표지에 이름을 쓰기가 부끄러울 지경입니다."

모차르트는 키르히하임-볼란덴에서 돌아오는 길에 어머니에게 시를 써서 보내기도 했다.

벤틀링은 물론 화가 났지요.
제가 한 줄도 안 썼거든요.
하지만 라인강을 다시 건넌 후엔
맹세코, 집으로 달려가서
천박하니 좀스럽니 하는 소리가 나오지 않게
네 곡의 사중주를 끝낼 거예요
협주곡은 파리에서 쓰는 게 더 나을 거예요.
파리에서 똥을 싸며 휙 갈겨쓰면 되니까요.[36]

모차르트는 왜 이토록 플루트를 싫어했을까? 당시의 플루트는 요즘과 달리 음정이 쉽게 낮아지곤 했으니 연주를 상상하면서 작곡을 하다 보면 짜증이 났을지도 모른다. 하지만 이 아름다운 협주곡들은 아무리 생각해도 '짜증나는' 악기를 위해 쓴 곡처럼 느껴지지 않는다. 플루트 협주곡 1번 G장조는 모차르트가 공들여 쓴 흔적이 역력하다. 특히 2악장 아다지오는 감정의 밀도가 짙은 아름다운 대목이다. 그런데 2번 D장조는 잘츠부르크에서 쓴 오보에 협주곡 C장조와 조성만 달라졌을 뿐 똑같은 곡이다. 모차르트의 음악에서 비슷한 모티브가 다른 곡에 나오는 경우가 적지 않지만 이렇게 철저한 자기표절은 이 곡이 유일하다. 그 원인은 미스터리로 남아 있다. 프리트리히 람이 벌써 다섯 번이나 연주한 이 오보에 협주곡을 만하임 음악가들이 모를 리 없었다. 드장도 새로 쓴 플루트 협주곡이라고 내놓은 이 곡이 오보에 협주

곡과 똑같다는 사실을 즉시 알아챘을 것이다. 드장은 약속했던 200굴덴의 절반도 안 되는 96굴덴을 지불했고, 모차르트도 화가 나서 약속했던 세 번째 협주곡을 쓰지 않았다고 추측할 수 있다. 하지만, 드장이나 그의 스승 벤틀링이 C장조 오보에 협주곡을 플루트 곡으로 개작해 달라고 요청했고, 이에 따라 모차르트가 편곡해 주었을 가능성도 있다.

모차르트는 플루트와 오케스트라를 위한 안단테 C장조 K.315도 작곡했다. 드장의 기량으로는 G장조 협주곡의 느린 악장을 연주하기 어려워서 새로 써준 것으로 추정된다. 이 곡은 무척 아름답고, 애틋한 동경의 마음이 가득하다. 이 곡이 드장을 위한 애프터서비스였다면 정말 대단한 선물이라고 할 수 있다.

당시 플루트사중주곡은 인기 있는 장르였다. 남성 귀족들이 취미로 플루트를 즐겨 연주했기 때문이다. 세 명의 현악 연주자들이 오케스트라처럼 활약하며 플루트와 대화하므로 이 사중주곡들은 협주곡처럼 들린다. 만하임에서 쓴 플루트사중주곡이 두 곡인지 세 곡인지는 분명치 않다. 1777년 12월 25일 완성한 D장조 K.285는 분명히 만하임에서 쓴 작품이다. 깔끔하고 단정한 형식미를 자랑하는 이 곡은 특히 B단조의 느린 악장이 우아하고 매혹적이다. 알프레트 아인슈타인은 "이 곡은 가장 달콤한 멜랑콜리를 들려주며, 플루트를 위해 작곡한 독주 파트 중 가장 아름답다"고 예찬했다.[37] 짧은 2악장은 휴식 없이 발랄한 3악장 론도로 이어진다. 두 악장으로 된 G장조 K.285a도 만하임에서 작곡한 게 확실하다. 그러나 C장조 K.285b는 누군가 나중에 모차르트의 미완성 악보를 짜깁기해서 만들었다는 의심을 받는다. 우아한 A장조 사중주곡 K.298은 1786년 말 빈에서 쓴 것으로 밝

혀졌다.

봄이 오고 있었다. 모차르트가 만하임의 음악가들과 함께 파리로 떠날 경우 어머니는 고향 잘츠부르크에 돌아갈 수 있었다. 레오폴트도 안나 마리아가 겨울을 보낸 뒤 잘츠부르크에 돌아오라고 했다. 가족 마차는 돌아오는 길에 만하임이나 아우크스부르크에서 처분하면 될 거라고 했다. 그러나 안나 마리아는 아들이 미덥지 않았던 모양이다. 그녀는 아들과 함께 파리에 가겠다고 스스로 제안했다.

〈이 마음이 어디서 오는지 모르겠네〉 K.294

모차르트는 알로이지아가 있는 만하임을 떠나기 싫었다. 아리아 〈이 마음이 어디서 오는지 모르겠네Non so d'onde viene〉 K.294는 알로이지아를 향한 모차르트의 사랑 고백이었다. 알로이지아도 이 사실을 모를 리 없었다. 피에트로 메타스타지오의 시 〈올림피아데〉에 붙인 이 아리아는 그때까지 모차르트가 쓴 곡들 가운데 가장 깊은 정서적 울림을 담고 있다. "그 사람의 얼굴, 눈빛, 목소리는 내 심장에 뜻밖의 불을 붙이고 내 핏줄을 가득 채우는군요. 오 정의로운 신들이여, 내게 무슨 일이 일어났을까요? 어디서 오는지 난 모르겠네, 내 가슴속 이 따뜻한 느낌, 이 생소한 격정, 내 핏줄 속을 달리는 이 얼음. 이토록 강렬한 대조로 내 가슴을 찌르네."

크리스티안 바흐도 같은 가사로 아리아를 썼는데 모차르트는 이 사실을 잘 알고 있었다. 그는 아버지에게 썼다. "크리스티안 바흐가 아름답게 작곡한 이 가사에 저도 연습 삼아 곡을 붙였어요. 바흐의 곡을

너무나 좋아해서 그 선율이 언제나 제 귀에 들리거든요. 제가 이 곡과 완전히 다르게 쓸 수 있는지 한번 확인해 보고 싶었어요. 처음에는 안톤 라프Anton Raaf, 1714~1797를 위해 쓰려고 했는데, 그가 노래하기엔 앞부분 음이 너무 높은 것 같았어요. 하지만 이 대목이 너무 맘에 들어서 고치고 싶지 않더군요. 오케스트라와 어우러질 것을 상상해 봐도 역시 소프라노가 부르는 게 더 낫겠더군요. 그래서 이 곡을 베버 양에게 주기로 결정했어요."

모차르트는 가수의 개성과 능력에 맞춰서 오페라를 작곡했으며, 이 노래 역시 '알로이지아의 목소리에 꼭 맞게' 썼다. "이 노래는 알로이지아 같은 성악가가 부를 때만이 진가를 알 수 있어요. 다른 누구에게도 악보를 주지 마세요. 이 곡은 오로지 그녀만을 위해, 그녀 몸에 꼭 맞게 재단한 옷처럼 작곡했으니 다른 사람과는 맞지 않을 거예요." 사랑하는 알로이지아가 이 노래를 부르는 모습을 상상하며 모차르트는 행복했을 것이다. 모차르트는 알로이지아에게 아리아를 외우라고 하면서 생각과 느낌이 흘러가는 대로 노래하라고 주문하고는 이틀 뒤 다시 그녀를 방문했다. 노래를 듣고 좋은 부분, 마음에 들지 않는 부분을 솔직히 얘기할 참이었다. 노래를 들은 모차르트는 이렇게 썼다. "알로이지아는 스스로 반주하며 노래를 불렀어요. 정확히 제가 원하던 대로 노래하고, 가르치려 한 대로 스스로 노래를 소화해 냈습니다."[38]

알로이지아에 대한 칭찬은 여기서 끝나지 않았다. "알로이지아의 노래는 마음을 파고들어요. 그는 칸타빌레(노래하듯 표정을 담아)로 노래하는 게 장기인데, 이탈리아에 가면 브라부라bravura(화려한 음계와 기교를 뽐내는 이탈리아 창법) 아리아도 부르게 될 것입니다. 그는 학생이 아

니라 대가처럼 노래합니다."³⁹ 우리가 알로이지아 베버의 노래를 들을 수 없지만, 이 곡을 통해 그녀의 노래 실력과 스타일을 짐작할 수 있다. 깊은 마음속을 토로하는 아리아 전반부를 잘 불렀다면 드라마틱한 표현력이 수준급이었을 것이다. 끝부분의 빠르고 화려한 패시지를 무난히 소화했다면 이탈리아풍의 기교적인 창법에도 능했을 것이다. 무엇보다, 음악사상 가장 뛰어난 천재 모차르트가 극찬한 노래 솜씨라면 우리는 알로이지아 베버가 탁월한 성악가였다고 생각하지 않을 도리가 없다.

모차르트는 알로이지아와 결혼하고 싶다는 생각을 감추지 않았다. "돈이 얽힌 결혼은 질색이에요. 아내를 행복하게 해줘야 한다고 생각하지, 아내 덕에 행복을 얻고 싶지는 않습니다. 스스로 처자식을 부양할 때까지는 황금 같은 자유를 즐기려 합니다." 이어서, 이해관계를 중시하는 귀족의 결혼과 사랑에 바탕을 둔 평범한 사람들의 결혼을 구분하고, 자신은 평범한 결혼을 택하겠다고 했다. "우리들 하찮고 가난한 인간은 서로 사랑하는 사람과 맺어져야 할 뿐 아니라 그렇게 하는 게 허용되고, 또 그렇게 하기를 바라지요. 세상의 부는 죽으면 없어집니다. 그러니 부자 아내는 필요치 않아요. 우리의 진정한 부는 머릿속에 있는데 그 머리를 잘라버리지 않는 한 누구도 빼앗아갈 수 없습니다."⁴⁰

모차르트는 베버 가족이 자신의 가족과 똑같다고 아버지를 설득했다. "베버 씨는 성격과 사고방식이 아버지를 쏙 빼닮았어요. 저는 이분을 매우 좋아합니다. 제 소원은 베버 가족의 행복과 번영뿐이에요." 레오폴트는 아버지나 누나의 행복은 안중에도 없는 모차르트의 이 말이 특히 서운했다. 그는 "아들이 이렇게 무책임하고 세상을 모르다니

놀랍고 두렵다!"고 탄식했다. "너는 달콤하고 듣기 좋은 말을 하는 사람이면 누구든 솔깃해서 마음을 주고, 공상 속에서나 일어날 일을 희망하며 자신의 명성과 이익은 물론 부모를 도울 의무까지 잊어버린다." 그는 어린 시절 추억을 상기시켰다. "너는 어렸을 때 잠자리에 들기 전이면 의자에 올라와 내게 〈오라냐 피아가타 파〉를 불러준 후 코끝에 키스를 해주었지. 그러면서 이 아버지를, 어떤 바람이 불어도 막아줄 유리 상자에 넣어 언제나 네 곁에 소중히 두겠다고 하지 않았니? 이제 그 즐거웠던 시절은 영원히 사라져버렸구나." 레오폴트는 이번 여행의 목적을 다시 한 번 상기시켰다. "오래 지속될 일자리를 찾는 것, 적어도 수입이 많을 큰 도시로 가는 게 목적이다. 부모에게 힘이 되며 누나를 돕고, 무엇보다 자신의 명성과 명예를 높이는 게 목적이다. 모든 사람에게 잊혀질 평범한 음악가가 될지, 후세까지 책에서 읽힐 훌륭한 악장이 될지는 오로지 너의 분별과 처신에 달려 있다."[41]

레오폴트는 알로이지아에 대해서는 실용적 조언을 보냈다. "그녀를 테너 안톤 라프에게 데리고 가서 아리아 두어 곡을 부르게 한 다음 평가를 받거라." 그러면서 아들에게 호소했다. "어려운 사람을 도우며 기쁨을 느끼는 네 성향은 아버지에게서 온 것이다. 너는 무엇보다 부모의 행복을 진심으로 생각해야 한다. 그렇지 않으면 악마가 네 영혼을 앗아가고 말 것이다."

레오폴트로서는 더는 아들을 방치할 수 없었다. 이제 설득이 아니라 명령이었다. "지체 없이 파리로 떠나 위대한 사람들 속에서 너의 자리를 찾거라. 카이사르냐, 죽음이냐!" 레오폴트는 다 써놓은 편지의 표지에 덧붙였다. "난네를은 요 이틀 내내 울음을 멈추지 못하고 있다. 안나 마리아는 계획대로 집에 돌아올 게 아니라 모차르트와 함께 파리

로 가시오! 당장 준비를 서둘러라."[42]

　레오폴트는 실망과 분노를 다스려야 했다. 그는 알로이지아에게 어울릴 법한 아리아를 몇 곡 꼼꼼히 사보해서 보내주었다. 알로이지아를 사귀는 것 자체를 반대하는 게 아니라, 제발 정신 좀 차리라는 메시지였다고 설명했다. 레오폴트는 "옷이 낡았는데 새 옷을 살 돈이 없다"고 자기 연민을 토로했다. 난네를과 함께 음악으로 생계를 보태고 있다, 아들가서 가족은 아버지가 사망한 뒤 극빈 상태가 됐다, 내가 없으면 난네를도 비슷한 처지가 될 것이다, 난네를은 직업음악가의 커리어를 가질 수 없지 않냐…. 레오폴트는 볼프강이 보내준 프랑스 노래 〈언제나 새들은Oiseaux si tous les ans〉을 칭찬하고, 파리에서 지낼 일들에 대해 조언하며 편지를 마무리했다.[43]

　가족의 친구인 멜히오르 폰 그림 남작이 3월 초에 파리에 간다는 반가운 소식이 왔다. 폰 그림 남작이 힘을 쓰면 쉽게 파리 상류층의 문이 열릴 가능성이 있었다. 모차르트는 마침내 파리에 가기로 마음을 정했다. "아버지가 입을 옷이 없다 하셔서 매우 놀랐고, 눈물이 났습니다. 이제 저는 파리에 모든 기대를 걸고 있습니다. 열심히 일해서 하루빨리 아버지가 지금의 슬픈 상황에서 벗어나실 수 있도록 해드리겠습니다."[44]

　모차르트는 코감기에 걸렸고, 머리와 목, 눈과 귀에 통증이 왔지만 이내 회복됐다. 만하임에서 쓴 마지막 편지에서는 이륜마차를 40굴덴에 팔았고, 그 마차를 산 사람이 파리까지 태워주기로 했다고 전했다. 1778년 3월 12일, 크리스티안 칸나비히의 집에서 고별 연주회가 열렸다. 로자 칸나비히와 알로이지아 베버, 테레제 피에론이 세 대의 피아노를 위한 협주곡을 연주했다. 알로이지아는 아리아도 한 곡 불렀다.

3월 14일, 어머니와 아들은 파리를 향해 출발했다. 베버 가족과 헤어지는 순간에는 모두 눈물을 흘렸다. 스마트폰도 이메일도 없던 시절의 고통스런 이별이었다. 알로이지아는 손수 뜨개질한 털장갑을, 프리돌린 베버는 독일어판 《몰리에르 희곡집》을 선물했다. "친구여, 감사의 표시로 이 책을 받고, 가끔 나를 떠올려주시오." 프리돌린은 마차가 모퉁이를 돌 때까지 현관에서 손을 흔들며 '안녕'이라고 외쳤다.

'비극의 씨앗', 파리 여행

파리는 기회의 땅이었고, 수많은 오페라와 음악회가 열리는 예술의 중심지였다. 콩세르 스피리튀엘은 1년에 25회 정도 가톨릭의 주요 기념일에, 콩세르 아마퇴르는 겨울 시즌에 매주 음악회를 열었다. 귀족은 물론 아마추어 음악가가 많이 활약했으며, 악보 출판업도 번창하고 있었다. 1778년 부활절 시즌에는 플루트의 요한 벤틀링, 오보에의 프리트리히 람, 바순의 벤첼 리터, 호른의 조반니 푼토 등 만하임의 연주자들과 인기 테너 안톤 라프가 이곳에서 음악회를 열 예정이었다.

어머니와 아들은 3월 23일 오후 4시 파리에 도착했다. 만하임에서 파리까지는 500킬로미터 남짓, 아흐레 반나절이 걸린 불편한 마차여행이었다. 모차르트는 먼저 파리 문화계의 인사들을 소개해 줄 그림 남작과 그의 연인 데피네d'Epinay, 1726~1783 부인을 방문해서 파리에서 할 일을 의논했다. 무용가 장 조르주 노베르와 그의 딸 빅투아르 죄놈도 만났다. 파리 주재 바이에른 대사 지킹엔Sikingen 백작을 만나서는 칸나비히 씨와 하인리히 폰 게밍엔1755~1836 남작이 써준 추천서를 보여

주었다. 안나 마리아는 4월 5일 자 첫 편지에서 모차르트는 부지런히 사람들을 만나며 계획을 세우고 있다고 전했다. 아들은 콩세르 스피리 튀엘 예술감독 조셉 르그로Joseph Legros, 1739~1793*를 만나서 〈미제레레〉 작곡을 의뢰받았고, 플루트 협주곡과 하프 협주곡을 한 곡씩** 작곡할 예정이며, 단막 오페라도 한 곡 작곡하게 되었고, 수업료가 꽤 비싼 제자도 한 명 생겼다고 전했다.

숙소에는 피아노가 없었기 때문에 모차르트는 다른 곳에서 작곡을 해야 했다. 아들이 늘 외출했기 때문에 어머니는 혼자 숙소를 지키는 날이 많았다. 안나 마리아는 "어두운 거리로 창문이 나 있는 작은 방에 앉아 있어요. 불빛이 거의 없는 데다 먹을 것도 마땅치 않아요. 좁고 어두운 방에 온종일 혼자 있으니 감옥에 있는 것과 다름없어요" 라고 썼다.[45]

모차르트는 이 편지의 후기에서 "〈미제레레〉는 콩세르 스피리튀엘 합창단이 연주할 홀츠바우어의 작품 중 몇몇 악장을 대체하기 위한 것"이며, "목관악기들을 위한 협주교향곡을 작곡할 예정"이라고 밝혔다. 또한 데피네 부인이 구해 준 더 좋은 곳으로 곧 숙소를 옮길 거라고 썼다.

레오폴트는 "그림 남작을 신뢰하고 의지할 것"을 강조했다. 그는 "새 작품에 프랑스 취향을 담아야 한다"며 "별로 마음에 들지 않더라도 그렇게 해야 성공할 수 있다"고 강조했다. "좀 더 즐겁게 편지를 써

• 글루크의 오페라에서 주연을 맡은 경력이 있는 뛰어난 테너 가수로, 당시 글루크·피치니의 오페라 논쟁에서 글루크파를 대표한 인물.

•• 플루트와 하프를 위한 협주곡 한 곡을 안나 마리아가 별도의 협주곡 두 곡으로 착각한 듯하다.

달라"는 모차르트의 요청에는 이렇게 대답했다. "이 여행 때문에 빚이 늘어나 힘든 상황이라 가벼운 마음으로 쓸 수가 없구나. 네가 난국을 잘 타개해서 안정된 자리를 차지하면 나도 즐거워질 수 있을 게다."[46]

테이블, 의자, 벽을 향해 연주

모차르트는 파리 생활의 곤란함을 호소했다. "길은 군데군데 진흙 탕이고 가야 할 곳은 멀고 마차 삯은 비싸다, 다들 박수를 치며 칭찬하지만 그게 전부고 보수가 없다…." 콩세르 스피리튀엘 연주회도 별로 좋지 않았다. 홀츠바우어의 〈미제레레〉를 위해 합창곡을 네 편 썼으나 너무 길다는 이유로 두 곡만 연주됐다. 심지어 사람들은 이 곡의 작곡가가 모차르트라는 사실도 알지 못했다. 1778년 4월 21일 연주회 안내문에는 작곡가 이름이 메차르트Mezart로 잘못 표기돼 있었다. 모차르트는 그림 남작의 소개로 부르봉 공작의 아내 샤보 부인의 저택을 찾아갔다. 베르사유 왕실에 연결해 줄 수 있는 사람이니 모차르트로서는 예의 바르게 행동해야 했다. 그런데 이날 샤보 부인은 모차르트의 생애에서 가장 우스꽝스럽고 화가 나는 풍경을 연출했다.

"한 시간 반 동안 난로도 없는 커다란 방에서 기다렸죠. 마침내 샤보 부인이 엄청 정중하게 인사를 하며 들어오더군요. 클라비어 상태가 별로지만 최선을 다해 연주해 주기 바란다고 하더군요. 저는 기꺼이 연주하고 싶지만 추위에 손가락이 얼어붙어 곤란하니 최소한 따뜻한 방에 데려가 달라고 청했어요. 부인은 프랑스어로 '아, 그렇군요, 당신 말이 맞아요'라고 건성으로 대답하고는 신사들과 함께 커다란 원탁에

앉아서 그림을 그리기 시작했어요. 두 손은 물론 두 발, 몸 전체가 덜 덜 떨리는 상태에서 한 시간을 앉아 있어야 했죠. 머리가 지끈거리기 시작했어요. 그림 남작의 낯을 봐서 참았지만 당장이라도 총알처럼 그 자리를 박차고 나오고 싶었어요. 사실, 그 비참하고 한심한 클라비어 앞에 앉아 연주를 하긴 했어요.* 가장 나빴던 일은, 공작 부인과 신사들이 그림 그리기에만 열중하고 음악은 듣지도 않았단 사실이에요. 저는 테이블과 의자, 벽을 향해 연주하는 꼴이 돼버렸지요."⁴⁷

잠시 후 공작이 들어와 음악에 진지한 태도를 보여줌으로써 상황이 조금 나아지긴 했다. 이 해프닝은 모차르트에게 깊은 상처가 됐다. 그러지 않아도 프랑스 사람들의 음악 취향과 언어에 거부감이 있던 모차르트는 이 일로 프랑스 혐오가 더 깊어졌다.

협주교향곡 실종 사건

만하임 음악가들이 연주할 예정이던 오보에, 플루트, 파곳, 호른을 위한 협주교향곡은 재앙이 되고 말았다. 콩세르 스피리튀엘의 예술 감독 르그로가 모차르트에게 이 작품을 위촉한 것은 1778년 4월 5일 이었다. 모차르트는 곡을 완성한 뒤 르그로에게 악보를 주면서 사보를 요청했는데, 며칠 뒤 리허설을 위해 극장에서 만난 르그로는 사보하는 걸 깜빡 잊었다고 했다. 모차르트는 분노했고, 만하임의 연주자들은 당황했다. 이튿날 르그로는 악보가 없어져버려 이 곡을 연주회 레퍼토

• 이때 연주한 곡은 요한 크리스티안 피셔(1733~1800)의 메뉴엣 주제에 의한 변주곡 K.179였다.

리에서 제외했다고 통보했다. 황당하기 그지없는 태도였다. 4월 12일, 모차르트가 쓴 곡 대신 똑같은 악기 편성으로 이탈리아 작곡가 주세페 캄비니1746~1825가 쓴 협주교향곡이 공연되었다. 연주는 예정대로 만하임의 친구들이 맡았으니, 모차르트만 따돌림을 당한 꼴이었다. 아버지가 우려한 대로, 자신의 이익이 걸린 문제라면 언제든 친구를 배신할 수 있는 사람들 천지였다.

르그로가 왜 캄비니의 손을 들어주며 모차르트의 뒤통수를 쳤는지는 알 수 없다. 캄비니 작품이 프랑스 사람들 취향에 더 맞다고 생각했거나 캄비니 측에서 강력한 로비를 했을 가능성이 있다. 이미 파리에 터를 잡고 있는 캄비니의 요청을 거절하기 어려웠을 수도 있다. 1773년경 파리에 온 캄비니는 오페라 열네 편 등 많은 작품을 발표해서 인기를 얻고 있었다. 크리스토프 글루크는 "캄비니는 정직한 친구"라고 평가했다. 르그로와 캄비니는 당시 파리에서 달아오르고 있던 '글루크·피치니 오페라 개혁 논쟁'*에서 글루크를 지지하는 사람들이었다.

캄비니의 농간으로 자신의 작품이 실종되었다고 생각한 모차르트는 다른 음악가들이 보는 앞에서 캄비니의 곡을 외워서 연주하고 그가 만든 주제로 즉흥연주를 하여 이 평범한 음악가를 짓밟아버렸다. 자신이 훨씬 더 뛰어난 작곡가라는 사실을 과시하면서 콩세르 스피리튀엘의 처사에 화풀이를 한 것이다.

이런 행동은 모차르트에게 불리하게 작용했다. 음악학자 루돌프

* 당시 파리에서는 글루크와 피치니(1728~1800) 중 누구의 오페라가 훌륭한지를 두고 논쟁을 벌였다. 양측은 팽팽하게 대립했고, 결국 두 사람이 같은 대본으로 오페라를 만들어 대결까지 했다. 이때 두 사람이 쓴 작품은 〈타우리스의 이피게니아〉였고, 논쟁은 그 뒤에도 이어졌다.

아우거뮐러는 파리 여행의 실패에는 모차르트 자신의 책임도 있다고 지적했다. 파리 음악계의 속물근성과 저열한 취향을 줄곧 비난한 모차르트의 오만한 태도가 실패를 자초했다는 것이다. "그의 지나친 자신감이 문제였다. 그는 프랑스 사람들에 대한 경멸을 숨기지 않았고, 부정적인 말로 그들을 모욕했다. 그는 파리의 음악 취향과 프랑스 가수들의 실력을 얕잡아보았다. '프랑스 사람들은 음악을 알지 못하며, 파리 사람들이 박수를 치건 말건 신경쓰지 않는다'는 말까지 했다. 이런 태도로 파리에서 성공을 기대하는 것 자체가 모순이었다."[48]

모차르트는 자신의 협주교향곡이 연주되지 않은 것은 르그로에게도 엄청난 손해라고 주장했다. "이 곡은 큰 성공을 거뒀을 거예요. 지금은 아무리 원해도 연주할 수 없는 곡이죠. 이렇게 훌륭한 연주자 넷을 모아서 이런 곡을 연주할 기회가 언제 또 오겠어요?"[49] 모차르트는 "파리는 음악에 관한 한 짐승들만 득실거리는 곳"이라며 진저리를 쳤다. "그들에게 음악을 들을 수 있는 귀와 느낄 수 있는 마음이 있다면 아무리 힘든 일이 일어나도 얼마든지 참을 수 있을 텐데요."

이 협주교향곡의 자필 악보는 어디로 갔을까? 콩세르 스피리튀엘 창고에서 잠자고 있다가 1792년 문을 닫을 때 파기한 것으로 보인다. 1869년 모차르트 학자 오토 얀1813~1869의 서재에서 이 협주교향곡 K.297b의 악보가 발견됐는데, 독주 악기가 오보에, 클라리넷, 파곳, 호른으로 바뀌어 있었다. 누군가 파리의 원작에 들어 있던 플루트 파트 대신 클라리넷 파트를 넣은 것이다. 일부 음악학자들은 이 곡이 위작일지 모른다고 의문을 제기했다. 하지만 찬란하고 생기 있는 악상, 독주 악기를 조화롭게 배치한 균형감각을 고려할 때 모차르트의 작품이 맞다는 의견이 우세하다. 모차르트는 이렇게 밝혔다. "르그로는 그

게 자기 소유라고 생각하지만, 틀렸어요. 제가 다 기억하고 있고 집에 도착하자마자 악보에 옮겨 쓸 수 있으니까요."

5월 중순이 되자 모차르트와 어머니는 어느 정도 파리의 삶에 적응했다. 이때 모차르트의 제자는 셋이었는데 그중에는 전직 외교관 드 긴De Guines, 1735~1806 공작의 딸도 있었다. 그녀는 하프를 굉장히 잘 연주했고 기억력이 뛰어나서 여러 곡을 암보로 연주할 수 있었다. 모차르트는 그녀가 아직 작곡을 하진 않지만 메뉴엣 네 마디만 써도 뛰어난 실력을 입증할 수 있을 거라고 칭찬했다. 드 긴 공작은 플루트를 연주할 수 있었기에 모차르트는 이 부녀가 함께 연주하게끔 플루트와 하프를 위한 아름다운 C장조 협주곡을 작곡했다. 하지만 모차르트는 이 곡에 대한 사례를 받지 못해서 애를 태워야 했다.

베르사유 궁정 오르가니스트 자리를 거절

이 무렵 모차르트는 베르사유 궁정 오르가니스트 자리를 제안받았다. 그림 남작이 직접 궁정을 설득했고, 베르사유에 있던 왕비 마리 앙투아네트가 동의했을 것이다. 이 자리에 취임하면 1년의 절반은 베르사유에서, 나머지 절반은 파리나 다른 도시에서 활동할 수 있었다. 연봉은 2,000리브르, 잘츠부르크 돈으로 환산하면 915굴덴 정도로 아버지 연봉의 두 배가 넘는 금액이었다. 레오폴트는 이 정도면 나쁘지 않은 조건이고, 왕실 사람들과 가까이 있으면서 영향력 있는 사람들을 만날 수 있고, 학생들을 가르치다 보면 오페라 극장이나 콩세르 스피리튀엘을 위해 작곡할 기회도 생길 테니 괜찮은 자리 아니냐고 했다.

하지만 모차르트는 이 제안을 거절했다. 자기는 좋은 대우를 받는 악장 지위를 원할 뿐, 오르가니스트 자리는 별로 내키지 않는다고 했다. 모차르트는 파리에서 보란듯이 오페라를 성공시키고 싶었지만 좀체 기회가 오지 않았다.

모차르트는 콩세르 스피리튀엘에서 자신의 교향곡이 초연될 예정이라고 전했다. 교향곡 D장조 〈파리〉 K.297이었다. 협주교향곡 실종 사건으로 모차르트를 볼 낯이 없었던 르그로는 머뭇거리며 교향곡 작곡을 제안했고, 모차르트는 이에 응했다. "연주된다는 보장만 있다면 작곡하지 않을 이유가 없지요." 모차르트가 1778년 6월 12일 완성한 이 곡은 예정대로 6월 18일 초연됐다. 모차르트는 청중이 이 곡을 제대로 이해할지 의구심을 품었다. "프랑스 사람들 중 똑똑한 몇몇은 분명 이 곡을 좋아할 거예요. 하지만 멍청한 대다수 파리 사람들이 좋아하지 않는다 해도 그리 놀랄 일은 아니죠."**50**

그는 리허설과 초연 때의 풍경을 전했다. "리허설 때는 굉장히 우려스러웠어요. 이보다 더 형편없는 연주는 들어본 적이 없었죠. 두 번이나 음악을 엉망으로 만들어버린 꼴을 한번 상상해 보세요. 저는 화가 나서 다시 리허설을 하자고 외쳤지만 다른 연주곡들이 너무 많아서 시간이 없다더군요. 집에 왔는데도 화가 풀리지 않아서 잠을 잘 수 없었어요. 다음날 아예 연주회장에 가지 않으려다 저녁때 날씨가 좋아졌기에 콘서트에 갔어요. 그때도 전날처럼 형편없으면 제가 앞에 나가 피에르 라우세Pierre Lahoussaye, 1735~1818 수석의 바이올린을 빼앗아서 직접 지휘할 생각이었죠. 1악장 알레그로 중간 부분에는 사람들이 좋아할 만한 대목이 있어요. 예상대로 청중은 기뻐하며 떠들썩하게 박수를 쳤어요. 바로 이런 효과를 노리고 쓴 거였죠. 일부러 끝부분에 이 대목

을 한 번 더 넣었어요. 청중은 '다 카포!'*를 외치며 환호했어요. 안단테도 좋았지만 마지막 일레그로가 압권이었어요. 파리에서는 피날레가 언제나 투티로 시작되는데 저는 일부러 첫 여덟 마디를 두 명의 바이올린만 여리게 연주하도록 작곡했어요. 예상대로 청중은 '쉬~쉬~' 하더니 포르테(강하게)가 빵 터지자 모두 박수를 쳤어요."

청중의 심리를 예측하고 이에 맞춰 작곡함으로써 환호를 이끌어내는 모차르트의 감각을 엿볼 수 있는 대목이다. 〈파리〉 교향곡은 클라리넷, 플루트, 오보에, 파곳, 호른, 트럼펫이 두 대씩 등장하고 팀파니까지 포함한 대규모 악단이 연주한다. 3악장에 메뉴엣을 넣지 않은 것은 당시 파리 스타일에 맞춘 것이다. "2악장이 너무 길고 조바꿈이 많다"는 르그로의 불평을 듣고 모차르트는 짧고 간결한 안단테를 새로 써주었다. 이 교향곡은 만하임에서 익힌 관현악법을 맘껏 펼친 생기발랄한 작품이다.

모차르트는 장 조르주 노베르가 의뢰한 발레음악 〈시시한 것들Les petits riens〉을 써서 체재비를 보탰다. 이 발레는 두 여자 양치기가 한 남자를 차지하려고 경쟁하는데 알고 보니 남자가 아니라 변장한 여자 양치기였다는 내용이다. 서곡과 20개의 춤곡으로 구성된 이 작품은 파리 오페라 극장에서 일곱 차례 공연되었다.

●　da capo는 '처음부터 다시'란 뜻의 음악 지시어.

어머니의 죽음

1778년에는 프랑스의 위대한 계몽사상가들이 잇따라 세상을 떠났다. 볼테르는 5월 30일, 장 자크 루소는 7월 2일에 사망했다. 그해 6월, 어머니 안나 마리아가 앓아누웠다. 장티푸스나 발진티푸스로 추정되지만 정확한 병명은 밝혀지지 않았다. 그녀는 하루 종일 침대에서 고열에 시달렸다. 6월 11일에는 당시 유행하던 전통 요법인 사혈 요법을 했으나 병세가 오히려 악화되었다. 6월 18일 콩세르 스피리튀엘에서 모차르트의 새 교향곡이 초연되었으나 안나 마리아는 가지 못했다. 19일에는 심한 설사와 두통이 엄습했으나 그녀는 말이 통하지 않는 프랑스 의사는 만나지 않겠다고 고집했다. 23일에는 청력을 잃었고, 가루로 된 진정제를 먹었지만 효과가 없었다. 6월 24일, 가까스로 찾아 낸 독일 의사가 와서 와인에 가루약을 타서 먹였다. 그러나 이틀 후 의사가 다시 왔을 때 안나 마리아는 위독한 상태였다. 그림 남작이 주치의를 보내주었으나 이미 때가 늦었다. 그녀는 6월 30일 마지막 고해성사와 종부성사를 받았고, 사흘 동안 혼수상태에서 헤매다가 7월 3일 저녁 숨을 거두고 말았다. 멀지 않은 에르므농빌Ermenonville에서 루소가 세상을 떠난 바로 다음날이었다. 파리 생 외스타슈 성당에서 쉰일곱 살 안나 마리아의 장례가 치러졌고 그녀는 그곳에 매장됐다.

모차르트는 어머니의 병환을 아버지에게 미리 알리지 않았다. 걱정만 끼칠 뿐 도움이 안 된다는 판단이었다. 레오폴트가 아내를 보살피러 파리까지 오는 건 불가능했다. 빚은 많고 현금은 없으니 잘츠부르크를 떠날 수 없었고, 설령 열흘을 달려 파리에 온다 해도 늦을 게

분명했다. 모차르트는 어머니가 돌아가신 이 엄청난 비극을 아버지와 누나에게 설명해야 했다. 그는 7월 3일 잘츠부르크에 두 통의 편지를 썼다. 아버지와 누나에게는 어머니가 심각하게 편찮으시다고 선의의 거짓말을 써서 보냈다. 갑작스런 비보에 두 사람이 받을 충격을 염려한 것이다.

"너무나 힘겹고 슬픈 소식을 전하지 않을 수가 없습니다. 어머니 상태가 매우 나빠졌어요. 모두들 희망이 있다고 말하지만 저는 별로 믿지 않습니다. 공포와 희망 사이를 오간 며칠 밤낮을 지나 이제는 하느님 뜻에 모든 걸 맡기려 합니다. 아버지와 누나도 그렇게 하셔야겠지요. 완전히 평온해질 수는 없지만 얼마간 차분하게 마음을 가라앉히려 애씁니다. 우리에게 너무 끔찍해 보이는 일도 하느님의 뜻이라면 언제나 옳다는 걸 잘 아니까요. 이제 슬픈 생각은 버리기로 하죠. 희망을 가집시다. 너무 많이는 말고요."[51]

모차르트는 가장 아픈 소식은 감춘 채, 콩세르 스피리튀엘에서 열린 교향곡 K.297 초연 소식과 베르사유 궁정 오르가니스트 자리를 거절했다는 얘기를 상세히 전했다. 마지막 평정심을 잃지 않으려는 필사의 노력이었다. 또 한 통의 편지는 가족의 친구인 아베 불링어 신부에게 보냈다. 아버지와 누나가 충격받지 않도록 조심스레 어머니의 부음을 전해 달라는 내용이었다.

"친구여, 저와 함께 슬퍼해 주세요. 오늘은 제 생애에서 가장 슬픈 날입니다. 이 글을 쓰는 지금은 새벽 2시입니다. 하느님께서 어머니를 원하셨기에 사랑하는 어머니는 이미 이 세상에 계시지 않습니다. 제게 어머니를 주신 하느님은 이제 어머니를 거둬가셨습니다. 어머니는 아무것도 모르시는 듯, 마치 등불이 꺼져가듯 돌아가셨습니다. 사흘 전

고해성사를 하셨고, 성유도 바르셨지요. 오늘 아침 5시 21분 임종의 고통이 시작됐고, 감각과 의식이 사라졌습니다. 그런 상태로 시간이 흘러 밤 10시 21분에 숨을 거두셨습니다. 임종은 저와 친구 하이나F. Z. Heina, 1729~1790, 간호사 아주머니, 이렇게 세 사람이 지켰습니다. 가장 어진 친구여, 부탁드립니다. 아무쪼록 아버지를 위로해 주세요. 최악의 소식을 듣고 절망하지 않으시도록 아버지에게 용기를 북돋워주세요. 누나도 잘 부탁드립니다."[52]

저멀리 빛나는 별빛이 지구에 도달하려면 엄청난 시간이 걸린다, 그래서 저 별이 지금 존재하는지 우리는 알 수가 없다, 파리와 잘츠부르크는 그렇게 멀었다. 레오폴트는 7월 12일 편지에서 아내의 명명축일을 축하했다. 사랑하는 아내가 세상에 없다는 걸 아직 몰랐던 것이다. 모차르트가 7월 3일에 쓴 편지는 7월 13일이 되어서야 레오폴트에게 도착했다. 그는 최악의 비극이 일어났다는 걸 직감했다. 난네를은 엄청나게 울었고, 머리가 아프다며 시름시름 앓아누웠다. 하필 모차르트 집에 친구들이 모여 공기총 쏘기 놀이를 하는 날이었는데, 미처 취소하지도 못했다. 놀이가 끝나고 친구들이 모두 침울한 표정으로 돌아가자 아베 불링어 신부가 혼자 남아서 레오폴트에게 비보를 전했다. 소식을 들은 레오폴트는 아들에게 편지를 썼다. "그녀가 숨을 거두기까지 어떤 일이 있었는지 자초지종을 알려다오. 나는 아내를 너무나 사랑했다. 이제 하느님의 뜻을 받아들이는 수밖에 없구나. 이제 너 자신의 건강을 잘 챙겨야 할 때다…."[53]

7월 9일 편지에 모차르트는 이렇게 썼다. "우세요, 마음껏 우세요. 하지만 마지막에는 기운을 내주세요." 이렇게도 썼다. "아버지와

누나에게는 아들이 있고, 동생이 있어요. 제가 두 분을 행복하게 해드리기 위해 선력을 다하고 있다는 사실을 기억해 주세요." 볼프강은 모든 일에는 때가 있고, 신의 뜻을 겸허하게 받아들일 수밖에 없고, 어머니는 이제 하늘의 축복 속에 계시며, 우리는 언젠가 다 함께 모이게 될 거라고 아버지를 다독였다. 레오폴트는 아들이 의사를 너무 늦게 부르는 바람이 비극이 일어난 게 아닌지 의심을 떨칠 수 없었다. 모차르트는 깊은 슬픔에 빠졌다. 난생처음 죽음을 보았는데, 그게 하필 가장 사랑하는 어머니라니…. 여기에 아버지의 은근한 원망까지 더해지자 그는 "생전 처음 깊은 우울감을 느낀다"고 썼다.

모차르트가 원래 계획대로 만하임의 친구들과 함께 파리에 가고 어머니를 잘츠부르크로 돌려보내 드렸다면 이런 비극은 일어나지 않았을 것이다. 어머니가 아버지 대신 먼길을 떠나 결국 목숨까지 잃게 된 것은 따지고 보면 신분사회가 강요한 비극이었다. 아버지와 아들이 함께 여행하도록 대주교가 허락했다면 굳이 어머니가 머나먼 파리까지 와서 세상을 떠나는 비극은 일어나지 않았을 것이다. 모차르트 가족은 이에 대해 항의할 수 없었고, 항의해도 들어줄 사람이 없는 시대였다.

모차르트는 어머니의 금시계를 저당잡혀 치료비에 보탰고, 데피네 부인에게 받은 자수정 반지를 간호사에게 수고비로 건넸다. 아버지가 어머니에게 선물한 결혼반지는 간직했다. 장례를 치른 뒤 모차르트는 데피네 부인 댁으로 숙소를 옮겼다. 쾌적하고 전망 좋은 집이었다.

그는 어머니를 애도하는 작품을 두 곡 썼다. 바이올린 소나타 E단조 K.304, 피아노 소나타 A단조 K.310이었다. K.304는 모차르트의

바이올린 소나타 중 단조로 된 유일한 곡으로 가장 내밀한 감정을 담고 있다. 첫 악장은 검은색 유니슨의 주제를 발전시키며 슬픔, 긴장, 불안을 고귀한 비극으로 승화시킨다. 2악장 템포 디 메뉴엣은 차분한 느낌으로 삶과 죽음의 의미를 돌아본다. 바이올리니스트 아르투르 그루미오Arthur Grumiaux, 1921~1986와 피아니스트 클라라 하스킬Clara Haskil, 1895~1960, 두 사람은 삶과 죽음을 대하는 모차르트의 의연함을 잘 이해하고 있는 게 분명하다. 감정 과잉에 빠지지 않고 담담한 조화의 아름다움을 들려준다. 2악장 메뉴엣의 코다는 그의 마지막 작품인 〈레퀴엠〉 중 '눈물의 날Lacrimosa' 도입 부분과 비슷하다. 생애 마지막 곡인 〈레퀴엠〉을 작곡하면서 모차르트는 어머니의 죽음을 떠올리며 이 소나타의 코다 부분을 인용한 것이다.•

　　A단조 소나타 K.310도 어머니가 돌아가신 뒤에 작곡했다. 어머니가 아프실 동안 모차르트는 "시간은 많지만 단 한 줄도 작곡할 수 없다"고 썼다. 이제 어머니의 죽음을 음악으로 승화시키고 일상으로 돌아와야 했다. 1악장 '빠르고 장엄하게'는 눈물이 범벅이 된 채 피아노 앞에 앉은 모차르트를 떠올리게 한다. 분노와 좌절과 회한이 가득하다. 2악장 '천천히 노래하듯, 표정을 갖고'는 가슴에 손을 얹고 자신을 되돌아보는 느낌이다. 2006년 필자가 모차르트 다큐멘터리를 만들 때 빈에서 만난 피아니스트 미츠코 우치다1948~는 이렇게 설명했다. "어떻게 죽을 수가 있어? 어떻게 그런 일이 일어난 거지? 하는 감정입니다. 모차르트는 어머니가 자신을 용서해 주기를 간절히 바라고 있어요. 어

•　　바이올리니스트 길 샤함(1971~)도 다큐멘터리 〈잘츠부르크의 모차르트Mozart In Salzburg〉 (EuroArts Music International, 2005)에서 2악장 메뉴엣의 코다가 〈레퀴엠〉 중 '눈물의 날' 도입 부분과 비슷하다고 설명했다.

머니가 돌아가시기 전 몇 달간 그들은 같이 있지도 못했습니다. 모차르트는 가슴에 손을 얹은 채 간절히 용서를 구하고 있는 거죠. 그는 자신이 충분하게 어머니를 돌보지 못했다고 생각했습니다. 느린 악장에는 이러한 회한이 담겨 있습니다."[54]

Wolfgang Amadeus Mozart
07

많은 슬픔, 약간의 즐거움,
그리고 몇 가지 참을 수 없는 일들

모차르트는 파리에 더 머무를 이유가 없었다. 학생 두 명은 시골로 휴가를 떠났고, 드 긴 공작의 딸은 결혼하면 레슨을 중단할 터였다. 그랜드오페라(화려하고 규모가 큰 프랑스의 전통 오페라)면 몰라도 이미 의뢰받은 짧은 오페라는 별 수익이 될 것 같지 않았다. 파리 오페라는 일단 작품을 완성해서 가져오면 채택 여부를 결정하겠다고 나왔다. 기껏 써놓았는데 프랑스 사람들 취향이 아니라며 퇴짜를 놓으면 모두 헛일이 될 수도 있었다. 파리 사람들은 '오페라 개혁' 논쟁의 주인공인 글루크와 피치니는 거장으로 간주했지만, 모차르트는 아직 검증되지 않은 신인으로 취급했다. 그는 독일 오페라든 이탈리아 오페라든 프랑스 오페라든 기회만 주어지면 멋지게 써낼 의지와 능력이 있었다. 하지만 파리 사람들에게 일방적으로 평가받고 싶지는 않았다. 게다가 프랑스 말은 '악마가 만든 언어'처럼 듣기 싫었다.

모차르트는 파리에서 늘 알로이지아를 그리워했다. 그녀를 위해 새 아리아 〈테살리아 사람들Popoli di Tessaglia〉 K.316을 작곡했다. 높은 G음까지 치닫는 끝부분의 화려한 스케일은 알로이지아의 목소리와 잘 어울렸을 것이다. 이 곡 역시 '그녀 몸에 꼭 맞게 재단한 옷'이었다. 글루크의 오페라 〈알체스테〉에서 가사를 따온 이 아리아는 모차르트

자신의 아픔을 하소연하는 듯하다. "불멸의 신이여, 제게 평화를 달라고 감히 기도하지 않겠습니다. 제 슬픔을 위로할 연민의 빛 한 줄기만 보내주시길…. 내 가슴을 채운 이 비탄과 공포를 누구도 이해할 수 없으리, 여성의 헌신과 어머니의 마음을 갖지 않은 사람은…." 모차르트는 이 곡을 알로이지아에게 보내며 이렇게 썼다. "당신도 저처럼 이 곡에 만족하신다면 아주 기쁘겠습니다. 당신이 이 아리아를 진심으로 좋아한다는 소식을 듣는 시간이 오기를 기다립니다. 이 곡은 오로지 당신만을 위해 작곡했어요. 그래서 오직 당신의 칭찬이 필요할 뿐입니다. 제가 쓴 이런 종류의 아리아 중에서 가장 좋은 곡이라고 할 수 있습니다."[1]

모차르트는 어머니가 투병 중일 때도 만하임의 프리돌린 베버 앞으로 편지를 썼다. 6월 27일, 6월 29일, 7월 3일 자 편지로, 지금 남아 있지는 않지만 나중에 쓴 편지에서 언급되기 때문에 내용을 짐작할 수 있다. 그는 알로이지아를 포함, 베버 가족을 모두 파리로 초청하려 했다. 1778년~1779년 시즌에 알로이지아가 콩세르 스피리튀엘에서 노래할 수 있도록 계약을 추진하기도 했다. 파리 여행은 음식, 숙박, 난방에 비용이 많이 들지 않으며, 콘서트 시즌에는 반드시 알로이지아의 일자리가 생길 거라고 했다. 베버 씨는 마인츠에 있는 자일러Seyler 유랑극단에 알로이지아가 들어가면 어떠냐고 물었고, 모차르트는 별로 명망 있는 극단이 아니고 음악 수준도 높지 않으므로 권하고 싶지 않다고 했다.

7월에는 만하임 선제후 카를 테오도르가 뮌헨으로 궁정을 옮겼다. 만하임 음악가들은 그를 따라 뮌헨으로 옮기든지, 궁정을 떠나든지 선택해야 했다. 알로이지아가 뮌헨 궁정 오페라에 고용됐기 때문에 베버

가족은 옮기는 쪽을 택했다. 모차르트는 만하임 친구들이 손을 써주면 자기도 뮌헨 궁정에서 자리를 얻을 수 있지 않을까 기대했다. 모차르트는 알로이지아 곁으로 가고 싶었지만 차마 아버지에게 그 말을 할 수는 없었다.

레오폴트는 얼른 잘츠부르크로 돌아오라며 "앞으로 남은 계획은 파리 여행을 성공적으로 마무리하는 데 초점을 두어야 한다"고 강조했다. 만하임이든 뮌헨이든 잘츠부르크든 상황이 유리하게 바뀌기를 기대하고, 선제후가 취하는 조치를 지켜보며 판단하자는 것이었다. 그는 잘츠부르크 궁정 오르가니스트 아들가서의 사망으로 비어 있는 자리를 아들이 이어받을 수 있을 거라고 생각했다. 잘츠부르크의 유력자인 로드론 백작 부인이 대주교에게 잘 얘기하겠다고 한 사실도 전했다. 그러면서 "대주교에게 한마디라도 간섭을 듣는 자리라면 나도 네게 권하고 싶지 않다"며 아들의 마음을 배려했다.[2]

그러나 레오폴트는 베버 가족을 돕고 싶다는 볼프강의 말에 폭발하고 말았다. 레오폴트는 자기도 알로이지아를 도울 수만 있다면 기꺼이 돕겠다며 이렇게 퍼부었다. "여섯 자녀*가 있는 가족을 우리가 도와줄 여력이 어디 있단 말이냐? 누가 그렇게 할 수 있겠니? 내가? 네가? 너는 아직 너 자신의 가족도 돕지 못하고 있지 않느냐? 너는 이렇게 썼지! '사랑하는 아버지! 제 마음을 바쳐서 그 가족을 아버지께 소개합니다. 그 가족이 힘을 합치면 몇 년 내 1,000굴덴을 벌 수 있게 되고….' 사랑하는 아들아! 그 대목을 읽으면서 네가 제정신인지 의심하지 않을 수 없었다! 하느님 맙소사! 몇 년 안에 1,000굴덴을 벌 수 있

* 베버 가족은 원래 딸 네 명과 아들 두 명이 있었는데, 아들 두 명은 일찍 세상을 떠났다.

도록 내가 그 가족을 도와줘야 한다고? 내가 그럴 역량이 된다면, 먼저 너를 돕고, 나를 돕고, 대책 없이 스물일곱 살이 된 네 누나를 돕겠다! 그리고, 이젠 나도 늙었다."[3]

레오폴트는 격한 감정을 다스리며 설득을 이어갔다. 대주교가 모차르트를 연봉 500굴덴에 다시 채용할 생각이며, 오페라 작곡을 위한 여행의 자유를 보장할 뜻이 있으며, "당장 악장에 임명하지 못해서 미안하다"는 말과 함께 최근 자신이 내뱉은 "거지처럼 구걸하며 세상을 떠도는 사람들을 받아들일 수 없다"는 말에 대해서 유감을 표했다고 전했다.[4] 썩 나쁜 조건은 아니었다. 일단 궁정 오르가니스트 자리를 맡고, 아버지를 도와서 부악장 역할을 하다가 적절할 때 악장으로 승진할 수도 있었다. 전임 악장 주세페 롤리가 사망하면서 예산에 여유가 생긴 덕에 레오폴트의 연봉이 100굴덴 인상됐으니 부자의 연봉을 합하면 1,000굴덴 정도라는 계산이 나왔다.

레오폴트는 모차르트가 이 제안을 거절할까 봐 걱정이 태산이었다. 그는 아들의 마음을 달래주려고 노력했다. "잘츠부르크에서 뮌헨의 알로이지아와 편지를 주고받아라, 자신은 그 편지에 일체 관여하지 않겠다. 뮌헨에서 오페라 위촉을 받도록 노력해 보자, 하루빨리 아버지를 뵙고 꼭 껴안는 게 소원이라고 하지 않았느냐, 지금 돌아오지 않으면 우리 가족은 비참한 거지 신세를 면할 수 없다…." 레오폴트는 만하임에서 뮌헨으로 옮긴 음악가들의 명단을 모차르트에게 보내주었다. 이 명단에는 악장, 클라비어 연주자, 오르가니스트의 이름이 빠져 있었다. 모차르트는 빈자리가 생길 수도 있는 뮌헨으로 빨리 가는 게 상책일 것 같았다. 레오폴트는 베버 가족이 뮌헨으로 옮겼고, 알로이지아가 600굴덴, 아버지 베버가 400굴덴의 연봉으로 뮌헨 궁정에 취직

했다는 소식도 전했다. 아버지와 딸이 총합 1,000굴덴의 수익을 올리게 되었다니, 기쁜 일이었다. 모차르트는 당장이라도 뮌헨으로 달려가고 싶었다.

레오폴트는 다시 한 번 아들에게 간청했다. "대주교는 너를 존중하겠다고 약속했다. 네가 클라비어에 앉아서 악단을 이끌기를 간절히 바라고 계시다." 모차르트는 잘츠부르크의 음악 풍토와 열악한 조건이 지긋지긋하다고 맞섰다. "미하엘 하이든이 술 취해서 오르간을 엉망으로 연주했다는 얘기에 많이 웃었어요. 그렇게 어처구니없는 실수를 하다니, 무슨 추태입니까. 궁정 사람들이 다 있고, 시민들이 다 모여 있는 성당에서 그랬다니, 정이 떨어지네요. 제가 잘츠부르크를 싫어하는 제일 큰 이유가 바로 그거예요. 궁정음악은 조잡하고 깡패 같고 너절해요. 교양 있고 품성 바른 사람은 그들과 함께 지낼 수 없어요. 돕고 싶은 마음은커녕, 창피하다는 생각밖에 안 드니까요."[5]

모차르트는 대주교 치하로 돌아가기가 죽기보다 싫었지만, 아버지의 간절한 요구를 끝까지 외면할 수는 없었다. 그는 자기가 잘츠부르크 궁정 악단에서 일한다면 음악 감독으로 전권을 행사해야 한다고 강조했다. "제게 모든 권한을 완전히 일임해야 합니다. 시종장이든 누구든 음악에 관한 한 일체 간섭해서는 안 됩니다. 귀족은 악장이 될 수 없지만, 악장은 귀족이 될 수 있지요." 그는 잘츠부르크가 싫은 이유를 거듭 밝혔다. "잘츠부르크는 제 재능에 합당하지 않은 곳입니다. 첫째, 음악가를 존경해 주지 않고, 둘째, 들을 만한 음악이 전혀 없어요. 오페라하우스도 없잖아요." 그는 바이올린을 켜며 악단을 이끄는 일은 하지 않겠다고 다시 못박았다. "저는 다시는 '깽깽이 주자'가 되지 않겠습니다. 클라비어에 앉아서 아리아를 반주하겠습니다."[6]

여행의 자유가 얼마나 중요한지도 힘주어 강조했다. "여행을 하지 않는 인간은, 특히 예술과 학문에 종사하는 사람이라면, 비참한 인간이 될 수밖에 없어요. 대주교가 2년에 한 번씩 여행하는 걸 허락하지 않는다면 저는 결코 계약을 수락할 수 없습니다. 평범한 재능을 가진 사람은 여행하든 말든 언제까지나 평범한 채로 있게 마련입니다. 하지만 탁월한 재능을 가진 사람을 한곳에 가두면 못쓰게 됩니다."[7]

모차르트를 파리 상류사회에 소개해 준 멜히오르 폰 그림 남작은 이미 레오폴트에게 편지를 보내 솔직한 견해를 밝혔다. 어머니가 돌아가신 후부터 모차르트가 자신의 집에 머물고 있지만 이제 여기서 좋은 일이 생길 전망은 없다고 했다. "모차르트는 매우 품성이 착하고, 쉽게 사람들을 믿습니다. 커리어를 만드는 데는 너무 무관심하죠. 이곳에서 인상적인 사람이 되려면 약삭빠르고, 주도면밀하고, 대담해야 합니다. 성공하려면 그의 재능 절반이면 충분하지만, 처세술은 지금보다 두 배가 필요해요."[8] 재능은 절반이면 충분하지만 처세술은 두 배가 필요하다! 모차르트의 음악적 능력과 사회적 약점을 한마디로 요약한 표현이다. 그림 남작은 이제는 모차르트가 떠날 때라고 잘라 말했다.

레오폴트는 "그림 남작과 데피네 부인은 더 이상 너를 먹여주고 재워주지 못한다"고 경고했다. 어머니의 치료비와 장례비를 포함, 모차르트의 지출은 만만치 않았다. 드 긴 공작 부녀를 위해 쓴 협주곡은 아직 사례를 못 받았다. 만하임에서 쓴 네 곡을 포함, 여섯 곡의 바이올린 소나타를 출판사에 넘겼지만 보수를 받지 못했다. 콩세르 스피리튀엘에서 연주한 〈파리〉 교향곡에 대해 사례를 받았는지도 분명치 않았다. 잘츠부르크로 돌아가려면 그림 남작에게서 돈을 꿔야 할지도 모르는 상황이었다. 레오폴트는 모차르트에게 또 잔소리를 늘어놓았다.

시간을 아껴 써라, 학생을 가르칠 수 없는 시간에는 작곡을 해라, 이왕이면 출판해서 판매하기 좋도록 짧고, 쉽고, 대중적인 곡을 써라, 현악 사중주곡도 괜찮을 것이다 등등…. "그런 곡을 쓰면 네 품격이 떨어진다고 생각하는 거니? 아니고말고! 크리스티안 바흐가 런던에서 시시한 곡만 썼다고 손가락질하는 사람이 어디 있느냐 말이다. 작은 작품도 자연스럽게, 유창하게, 쉬운 방식으로 잘만 쓰면 얼마든지 위대해질 수 있다. 바흐가 이렇게 작곡했다고 가치가 떨어지는 건 아니잖니? 전혀 아니지! 좋은 형식과 좋은 스타일! 사소해 보이는 작품에서도 진정한 거장과 평범한 작곡가의 솜씨는 다를 수밖에 없다."[9]

모차르트는 그림 남작이 아버지에게 자신에 대해 부정적으로 얘기한 게 불쾌했다. 그는 파리에서 보낸 마지막 편지에서 그림 남작을 심하게 비난했다. "그는 친절한 태도를 버리고 나를 헐뜯고 있다, 이탈리아 음악가들 편이 돼서 나를 폄하한다, 내가 프랑스 오페라를 작곡할 능력이 있는지 의심하고 있다, 어머니가 아프실 때 빌려준 15루이 금화를 떼일까 봐 걱정하는 것 같다, 데피네 부인이 내준 방은 벽이 네 개 있는 텅 빈 공간에 불과하다, 내가 먹은 것은 한푼어치도 안 되며 데피네가 지출한 돈은 양초 값밖에 없다…."[10]

사실 그림 남작과 데피네 부인은 진정으로 모차르트를 찬탄했고, 진실된 마음으로 그에게 호의를 베풀었다. 데피네 부인은 어머니를 잃은 모차르트가 자기 집에 와서 지내도록 배려해 주었다. 그러나 우정은 금이 가고 말았다. 레오폴트는 그림 남작의 우정은 진심이었다고 변호했다. 모차르트도 그에 대한 분노를 더는 입에 올리지 않았다. 불행했던 파리 여행은 그렇게 마무리됐다.

"어느 정도 중요한 사람으로 존중해 달라는 것뿐"

모차르트는 1778년 9월 26일 파리를 떠났다. 이제 그는 혼자였다. '바이에른계승전쟁'으로 여전히 긴장 상태가 계속되고 있었다. 그림 남작은 스트라스부르로 가는 완행마차를 예약해 주었는데, 경제적인 교통수단이 아니었다. 너무 느려서 열흘이나 걸렸고, 가는 곳마다 숙박비를 치러야 했다. 낭시에서 모차르트는 더 빠른 마차로 갈아탔다. 여행이 예상보다 길어지자 아버지는 아들이 강도를 만나 길에서 쓰러져버린 건 아닌지 가슴을 졸였다. 모차르트는 스트라스부르에 오래 머물렀다. 그는 "파리로 되돌아가서 명예와 부를 회복하고 싶다"고 했다. "지긋지긋한 잘츠부르크로 돌아가는 건 오직 사랑하는 아버지를 껴안고 싶기 때문일 뿐"이라고도 했다. 그는 콜로레도가 통치하는 잘츠부르크의 속박으로 되돌아갈 생각에 진저리를 쳤다. "오직 아버지를 뵈러 가는 거라면 뛸듯이 가벼운 마음이겠지만, 거기서 일할 생각을 하면 견딜 수가 없어요. 잘츠부르크에서 저는 도대체 뭘까요? 제가 음악을 연주하면 다들 잘한다고 칭찬하지만, 화제가 바뀌면 제가 존재하지도 않는다는 듯 무시하지 않습니까? 대단한 사람 취급을 해달라는 게 아닙니다. 그저 어느 정도 중요한 사람으로 존중해 달라는 것입니다."[11]

10월 17일, 그는 스트라스부르에서 독주회를 열었다. 예산이 없어서 오케스트라나 다른 음악가 없이 혼자 피아노를 연주했다. '리사이틀의 창시자'로 알려진 프란츠 리스트1811~1866보다 약 60년 앞서 '리사이틀'을 개최한 셈이다.* 청중은 많지 않았고, 수입은 3루이금화(약 33굴덴)뿐이었다. 일주일 뒤에는 극장에서 오케스트라와 함께 연주회

를 열었다. 손님이 없어서 "80인용 테이블에 서너 명이 앉아서 식사하는 꼴"이었다. 게다가 무척 추웠다. 모차르트는 "이럴 바에야 무료로 누구나 들어오게 할걸 그랬다"고 썼다. "제 자신의 즐거움을 위해서 연주했을 뿐이에요. 예정됐던 곡에다 협주곡 한 곡을 더 연주했고 마지막 부분에서는 꽤 오래 즉흥연주를 했어요. 돈은 못 벌었지만 명예와 명성은 얻었지요."[12]

홍수가 나는 바람에 출발이 11월 3일로 늦춰졌다. 시간이 남아서 콘서트를 한 번 더 열었다. 근처 지리를 잘 아는 사람이 "만하임 쪽으로 우회하면 길이 나을 거"라고 조언해 주었고, 모차르트는 그 말을 따랐다. 11월 6일 만하임에 도착한 모차르트는 우선 칸나비히 부인을 만났다. 남편은 새 일터가 있는 뮌헨에 가 있었다. 부인은 알로이지아가 이제 연봉 1,000굴덴이며, 아버지 프리돌린은 연봉 600굴덴으로 프롬프터 일까지 하게 됐다고 알려주었다. 모차르트는 "만하임에서 6주가량 일하면 40루이금화 정도는 벌 수 있으며, 바이에른 귀족들의 오만한 태도에 염증을 느낀 만하임 선제후가 이곳에 돌아오면 만하임에서 취업할 가능성도 있다"고 썼다.

레오폴트는 아들의 비현실적인 희망에 머리가 돌아버릴 지경이었다. "네게 무슨 말을 할지 모르겠구나. 차라리 오감이 마비된 채 쓰러져 죽는 게 나을 것 같다. 네 머릿속에 떠오른 온갖 '계획'이 뭐였는지 이젠 기억도 나지 않는다. 네가 잘츠부르크를 떠난 뒤 보내온 글들을 보면서 어떻게 미치지 않고 살아왔는지 모르겠다. 그 모든 제안이

• 리스트는 1840년 6월 9일, 런던의 하노버 스퀘어 홀에서 열린 연주회에서 혼자 무대에 올랐는데, 이 연주회는 음악사상 최초의 리사이틀로 불린다. 그전까지의 음악회는 청중의 다양한 기호를 충족시키기 위해 여러 장르의 곡을 여러 음악가가 연주하는 게 보통이었다.

다 공허한 말이었을 뿐, 하나라도 이뤄진 게 있느냐? 만하임에서 취업이라고? 도대체 어쩌자는 거냐? 이런 정치 상황에서 선제후가 뮌헨을 떠나 만하임에 갈 가능성은 전혀 없어. 40루이금화를 벌지도 모른다는 말 따위는 듣고 싶지도 않다. 중요한 사실은 네가 즉시 잘츠부르크에 돌아와야 한다는 것이다."13

모차르트는 아버지에게 이런 부탁도 했다. "제가 안 돌아오면 대주교가 안달이 나서 연봉을 올려줄지도 모르니 말씀 좀 잘해 주세요." 농담인지 진담인지 구분되지 않는 이 말에 레오폴트는 앞이 캄캄했고, 하염없이 시간을 끄는 아들 때문에 극심한 스트레스를 받았다. 지난 14개월 동안 여행 경비를 대느라 빚이 863굴덴이었다. 아들이 얼른 돌아와야 이 난국을 함께 헤쳐나갈 수 있었다. 모차르트는 같은 말을 되풀이했다. "아버지를 만날 생각을 하면 기쁨으로 넘쳐납니다. 그러나 저 거지 같은 궁정에 다시 들어가는 건 상상만 해도 불쾌하고 불안할 뿐입니다." 침울해진 아버지는 하소연했다. "내가 지금까지 보낸 편지는 아버지로서뿐만 아니라 친구로서 쓴 것이다. 네가 편지를 받은 후에는 서둘러 잘츠부르크로 발길을 돌릴 거라고 생각했다. 어머니가 파리에서 죽을 수밖에 없었던 마당에 아버지의 죽음까지 재촉해서 양심에 무거운 짐을 지지 않기 바란다."14

나흘 뒤, 레오폴트는 다소 진정된 어투를 되찾았다. 그는 "너는 냉정하고 편견 없이 사고할 줄 모르는 게 문제인데, 이성적인 사고를 방해하는 원인은 알로이지아"라고 지적했다. 이어서 차분히 아들을 설득했다. "네가 그녀를 사랑하는 것도, 대주교 밑에 돌아오기 싫어서 버티는 것도 이해한다. 난 알로이지아와 너의 만남을 반대하지 않아. 너와 그 아이 얘기는 만하임이나 남부 독일 사람이라면 다 아는 일 아니냐.

뮌헨은 잘츠부르크에서 열여덟 시간 거리밖에 안 되니 여기서 활동하며 그 아이와 연락하면 되지 않느냐. 베버 씨와 딸, 그리고 만하임 친구들이 우리집에 와서 묵는 것도 환영이다. 잘츠부르크에 있으면서 이탈리아로 진출할 기회를 엿볼 수도 있겠지…." 아들을 나무라지 않고 포용하는 태도를 보인 것이다. "너는 이번 여행 중 몇 번이나 남들에게 속았어. 네게 알랑거리는 사람들은 대부분 다른 속셈이 있단다. 여러 사람이 네게 보물의 산을 약속하고 지키지 않은 게 바로 그 증거지. 사랑하는 아들아, 너는 아직도 세상을 너무 모른다. 마음이 너무 여린 것일 뿐 네겐 나쁜 마음이 조금도 없다."[15]

레오폴트는 이처럼 날카롭게 아들의 성격을 꿰뚫어 보았다. 하지만 모차르트의 고집도 보통이 아니었다. 그는 "만하임에 몇 달 머물 예정"이라며 "벌써 제자를 받았고, 레슨을 열두 개 정도 할 생각"이라고 했다. "이곳 친구들이 얼마나 진실되고 좋은지 아버지는 상상도 못하실 거"라고도 썼다.

모차르트는 12월 9일 뮌헨으로 떠났다. 아우크스부르크에서 베슬레를 만날 수도 있었지만 그녀에게 "뮌헨으로 와주면 좋겠다"고 편지를 보냈다. "아마 커다란 역할을 할 수 있을 것"[16]이라고 했다. 알로이지아를 만날 때 베슬레가 모종의 역할을 할 수 있을 거라는 뜻이었을까? 분명치 않다. 12월 25일 뮌헨에 도착한 모차르트는 베버 가족과 함께 머물고 싶었지만, 2년 전 뮌헨에서 만나 피아노 실력을 겨루었던 이그나츠 폰 베케의 집에 여장을 풀었다.

"저는 계속해서 꿈을 꿀 겁니다"

"오늘은 아무 일도 할 수 없고, 그저 울기만 할 뿐입니다. 작곡도 할 수 없고 편지도 못 쓰겠어요."[17]

12월 29일 모차르트의 편지다. 모차르트는 알로이지아가 자신을 전혀 사랑하지 않는다는 사실을 깨달았다. 알로이지아가 그에게 감정적으로 끌린 흔적을 어디서도 찾을 수 없다. 그녀는 만하임에서 그가 베푼 호의를 고마워했고 이탈리아에서 데뷔시켜 준다는 말에 기대를 걸었다. 그녀는 모차르트의 어머니가 위독하다는 소식에 세 차례나 성당에 가서 모차르트가 같은 병에 걸리지 않게 해달라고 간절히 기도했다. 하지만 연인으로서 한 행동은 아니었다. 그녀는 아버지의 명령 한마디에 약속을 내팽개친 모차르트에게 서운한 감정도 있었을 것이다. 알로이지아는 이미 높은 연봉을 받는 궁정 가수였고 프리돌린 씨는 이제 유복한 아버지였다. 모차르트가 그들에게 도움을 줄 일은 별로 없었다.

콘스탄체의 회고에 따르면 이날 모차르트는 검은 단추가 달린 빨간 프랑스풍 재킷을 입고 나타났다. 어머니 상중임을 알리는 복장이었다. 그는 자신에 대한 알로이지아의 감정이 싸늘하다는 걸 느꼈다. 헤어질 때 눈물을 흘린 그녀는 다시 만난 그를 낯선 사람인 양 냉담하게 대했다. 모차르트는 눈물을 글썽이며 피아노 앞에서 노래를 불렀다.

더 이상 나를 원치 않는 그녀를
난 이제 흔쾌히 보내주려 하네.

많은 슬픔, 약간의 즐거움, 그리고 몇 가지 참을 수 없는 일들

아버지는 아들이 고향에 돌아오지 않고 엉뚱한 곳에서 '방탕한 꿈'을 꾼다고 나무랐다. 모차르트가 그해 마지막 날 쓴 편지다.

"참, '방탕한 꿈'이라고 하셨던가요? 저는 계속해서 꿈을 꿀 겁니다. 이 땅 위에 꿈을 꾸지 않는 사람은 하나도 없으니까요. 그렇지만 하필 방탕한 꿈이라뇨! 평화로운, 달콤한, 상쾌한 꿈이라고 하셔야지요! 평화롭거나 달콤하지 않은 것들은 꿈이 아니라 현실이라고 해야 할 것입니다. 많은 슬픔, 약간의 즐거움, 그리고 몇 가지 참을 수 없는 일들로 이루어져 제 인생을 만들어낸 현실 말입니다!"[18]

"많은 슬픔, 약간의 즐거움, 그리고 몇 가지 참을 수 없는 일들…." 모차르트 음악에 담긴 감정의 색채를 요약한 말이다. 모차르트의 생애에서 가장 아팠던 1778년은 이렇게 저물고 있었다.

Wolfgang Amadeus Mozart
08

〈이도메네오〉,
"난 떠나야 하네. 하지만 어디로?"

비 온 뒤에 땅이 굳는다. 파리의 시련은 모차르트를 성숙시켰다. 모차르트는 1779년 1월 16일 잘츠부르크에 돌아왔다. 떠날 때 스물한 살이었는데 이제 스물세 살이 됐다. 큰 도시의 궁정에서 일자리를 구하지도 못했다. 자기 힘으로 프리랜서의 삶을 살 수 있다는 걸 입증하지도 못했다. 뮌헨, 만하임, 파리에서의 쓰라린 실패를 딛고 그는 다시 현실과 마주서야 했다.

레오폴트는 '돌아온 탕아'를 따뜻하게 안아주었다. 모차르트는 1월 17일 정식으로 잘츠부르크 궁정 오르가니스트에 취임했다. 연봉은 본래 약속한 500굴덴이 아니라 아들가서가 받았던 것과 똑같이 450굴덴이었다. 약속보다 적은 액수였지만 모차르트는 잠자코 받아들였다. 성당의 자질구레한 의무를 부과하지 않는다는 약속도 흐지부지되어 궁정 테너 슈피체더1735~1796가 맡고 있던 소년 성가대 지도를 떠맡아야 했다. 아버지와 아들은 궁정에 출근하여 악단을 이끌었고, 일주일에 세 번(화요일, 목요일, 토요일) 궁정 음악회에서 연주했다. 난네를은 아침마다 제자의 집을 방문해 피아노 레슨을 해주었다.

세상을 떠난 어머니 안나 마리아가 그리웠지만, 남은 가족은 서서히 일상을 회복했다. 잘츠부르크에 돌아와서 보낸 22개월의 삶은 난

네를의 일기를 통해 어렴풋이 짐작할 수 있을 뿐이다.¹ 어머니가 안 계시므로 난네를은 집안일을 더 많이 해야 했다. 그녀는 아침에는 대성당이나 삼위일체 성당의 미사에 참석했고 자주 친구들을 만났다. 궁정 주치의 길로프스키1708~1770의 딸 카테리나(애칭 카테를)와 거의 매일 어울렸다. 난네를은 그녀와 함께 성 금요일에 잘츠부르크의 16개 성당을 모두 순례하기도 했는데, 마지막 행선지는 대성당이었다. 잘츠부르크 궁정이 새로 채용한 카스트라토 체카렐리도 가족의 친구가 되었다. 모차르트가 태어난 게트라이데가세의 집에는 새 궁정 오보이스트 요제프 피알라1748~1816가 살았다. 난네를 일기에는 불링어, 하게나우어, 샤흐트너 같은 오랜 친구들, 안트레터, 로드론, 피르미안 같은 잘츠부르크 유력자들, 그리고 여러 궁정음악가들의 이름이 등장한다.

모차르트의 집은 방문객들로 늘 붐볐다. 가족끼리 있을 때는 카드게임을 했고, 일요일에는 친구들과 함께 공기총 쏘기를 했다. 표적을 디자인한 사람, 상금을 내놓은 사람, 우승한 사람을 '금주의 인물'로 발표했다. 난네를은 극장에 간 일도 기록했다. 한번은 연극을 보고 너무 울어서 두통이 올 정도였다. 일주일에 네 번 정도 열리는 극장 공연은 모차르트 가족의 삶에서 중요한 부분이었다. 잘츠부르크에는 상설극단이 없었지만 30~40명으로 이뤄진 순회극단이 다양한 오페라와 연극, 발레를 공연했고, 모차르트 가족은 중요한 공연은 빼놓지 않고 관람했다. 난네를은 하인리히 뵘 극단의 배우들이 집에 놀러와서 어울렸다고 기록했다.

모차르트도 가끔 난네를 일기에 한 줄씩 써넣었다. 어투와 필체가 분명히 모차르트인데도 난네를이 쓴 것처럼 능청을 떨었다. 친구 이름을 뒤틀어 쓰는 장난이나 여러 나라 언어를 짜깁기해서 만든 문장 등

모차르트 특유의 말장난이 일기에 나타난다. 1780년 2월 18일 하인리히 뵘 극단의 한 배우는 모차르트 집에서 열린 '음악번개Schlackademie'에서 풍자로 가득한 모노드라마를 연기했다. 이때 모차르트는 〈하프너〉 세레나데에서 추려낸 교향곡을 지휘했다. 난네를은 볼프강의 음악 활동은 별로 기록하지 않았다. 호른과 현악사중주를 위한 오중주곡●을 집에서 연주했다는 구절이 있을 뿐이다.

모차르트는 잘츠부르크 궁정에 대한 의무를 충실히 수행했다. 4월 4일 대성당에서 초연된 〈대관식 미사〉 K.317은 숭고하고 장엄하다. '신의 어린양Agnus Dei'의 소프라노 독창은 〈피가로의 결혼〉 중 백작 부인의 아리아 '아름다운 날은 가고'를 연상시키는 고결한 대목이다. 1791년 프라하에서 레오폴트 2세의 대관식이 열릴 때 살리에리 지휘로 이 미사곡을 연주했기 때문에 〈대관식 미사〉란 제목이 붙었다. 이 곡과 함께 교회 소나타 C장조 K.329가 연주됐다. 모차르트는 오르간을 연주하면서 이 곡을 지휘했다. 대성당의 스테인드글래스로 쏟아지는 햇살이 성당 벽면, 악기를 연주하는 천사상에 반사되며 아름다운 음악과 함께 성당을 수놓았을 것이다.

모차르트가 이 무렵 작곡한 〈장엄 미사〉 K.337, 〈레기나 코엘리〉 K.276, 〈저녁 기도〉 K.321, 〈구도자를 위한 저녁 기도〉 K.339는 모두 엄숙한 C장조로 돼 있다. 〈구도자를 위한 저녁 기도〉 K.339에 나오는 '라우다테 도미눔'은 그지없이 고귀하고 아름다운 작품으로 널

● 호른오중주곡 E♭장조 K.407을 가리킨다. 이 곡은 1782년 빈에서 호른 연주자 요제프 로이트게프 (1732~1811)를 위해 작곡한 것으로 알려져왔지만, 난네를의 일기에 따르면 1779년 잘츠부르크에서 작곡했을 가능성이 크다. 그러나 로이트게프는 1777년 빈으로 떠났기 때문에 이때 잘츠부르크에 없었다. 이 곡이 정확히 누구를 위해 쓴 곡인지는 확인하기 어렵다.

리 사랑받는다. 〈장엄 미사〉 K.337과 함께 연주된 교회 소나타 C장조 K.336은 오르간 협주곡의 한 악장 같다. 끝부분에 카덴차까지 붙어 있어서 마음만 먹으면 즉흥연주까지 할 수 있다. 아예 종교음악과 세속 음악의 경계를 뛰어넘어 버린 셈이다.

대주교는 성당에서 거리낌없이 자신의 음악 역량을 펼쳐 보이는 모차르트를 걱정스러운 눈으로 바라보았음 직하다. 지휘자 겸 오르가니스트 마르틴 하젤뵈크는 모차르트가 〈장엄 미사〉 K.337로 대주교를 조롱했다고 지적했다. "평소 소프라노가 천사처럼 부르던 '베네딕투스'를 남성 합창이 부르게 하고, '상투스'에서 바이올린이 낄낄거리듯 연주하게 하고, 예기치 못한 곳에서 음악이 갑자기 멈추도록 하는 등 여러 대목에서 대주교를 조롱하려는 의도가 분명히 나타난다"는 것이다.[2]

이 시기, 모차르트는 교향곡 세 곡을 썼다. 한 악장으로 된 교향곡 G장조 K.318은 그해 6월 하인리히 뵘 극단이 잘츠부르크에서 오페라를 공연할 때 서곡으로 사용한 것으로 추측된다. 찬란한 알레그로에 휴식 없이 이어지는 이 느린 악장에는 동경과 그리움, 삶의 경이로움이 가득하다. 7월 9일에는 교향곡 Bb장조 K.319를 완성했다. 메뉴엣을 포함해 4악장으로 된 이 곡은 가볍고 전통적인 스타일이지만 매력적인 모티브가 많이 등장한다. 잘츠부르크의 마지막 교향곡인 C장조 K.338은 트럼펫과 팀파니가 활약하는 화려한 작품이다. 행진곡 리듬이 당당하게 펼쳐지며, 코다 부분에서 강력한 클라이맥스를 이룬다. 난네를의 일기로 짐작컨대 9월 2일과 4일 레지덴츠 궁전의 음악회에서 연주되었을 것으로 보인다.

세레나데 D장조 〈포스트혼〉 K.320은 모차르트가 잘츠부르크에서 쓴 관현악곡 중 최고 걸작이다. 6악장 메뉴엣의 두 번째 트리오에서

재미있는 우편마차의 나팔 소리가 나기 때문에 '포스트혼'(우편 나팔)이란 제목이 붙었다. 8월 3일 완성한 이 곡은 잘츠부르크 대학교를 위한 '졸업 음악'의 대미를 장식한다. 모두 7악장으로 되어 있으며, 장중한 팡파르로 시작되는 생기발랄한 1악장부터 화려하게 마무리하는 7악장 피날레까지 뛰어난 완성미와 균형미를 보여준다. 3, 4악장은 플루트, 오보에, 파곳 솔로가 활약하는 협주교향곡으로, 매우 운치 있는 대목이다. 모차르트는 1783년 3월 빈의 부르크테아터(1741년 마리아 테레지아 여왕이 설립한 국립극장)에서 이 3, 4악장을 지휘하면서 '내가 쓴 마지막 졸업 음악'이라고 밝혔다. 이 세레나데와 함께 연주된 상쾌한 행진곡 D장조 K.335-1에서는 오보에 솔로가 주제를 연주할 때 바이올린이 활등으로 현을 두드려서 타악기 효과를 내는 '콜 레뇨' 주법을 구사한다.

잘츠부르크에서 쓴 마지막 디베르티멘토인 D장조 K.334는 현악합주와 두 대의 호른을 위한 곡으로, 1780년 8월에 완성했다. 어린 시절 친구인 로비니히의 대학 졸업을 축하하려고 쓴 곡이다. 로비니히는 바이올린을 연주할 줄 알았고, 아버지가 모차르트의 생가인 게트라이데가세 근처에서 철물점을 운영했다. 이 화사하고 매력적인 디베르티멘토의 3악장이 유명한 '모차르트의 메뉴엣'이다.

잘츠부르크에서 작곡한 마지막 두 협주곡을 빼놓을 수 없다. 먼저, 바이올린과 비올라를 위한 협주교향곡 Eb장조 K.364는 아름다운 선율과 화음으로 가득한 걸작이다. 이 곡은 협주곡의 이상理想인 '대화'를 이중으로 실현하고 있다. 독주 악기들과 오케스트라의 대화에 더하여, 두 독주 악기가 활발히 대화를 나누며 다채로운 음악적 경험을 제공한다. 놀라운 것은, Eb장조로 된 곡인데 비올라 솔로 파트가 D장조

로 기보되어 있다는 점이다. 비올라를 반음 높게 조율해서 D장조로 연주하면 결국 Eb장조가 된다. 비올라의 음색은 은은하고 내성적이지만 이렇게 현을 팽팽하게 조율하면 더 선명하고 밝은 음색을 얻을 수 있다. 선율과 화음뿐 아니라 음색까지 창조해 낸 모차르트의 재능에 다시 한 번 놀라게 된다. 1악장 '알레그로 마에스토소', 즉 '빠르고 장엄하게'는 오케스트라에 트릴과 트레몰로가 자주 등장하여 화려하고 풍요로운 느낌을 준다. 2악장은 C단조의 '안단테'로, "울 밑에 선 봉선화야"로 시작되는 홍난파1898~1941의 〈봉선화〉를 닮은 구슬픈 주제가 인상적이다. 3악장 '론도 프레스토'는 당당하고 발랄한 악상이 넘쳐난다. 초연이 언제 어디서 이뤄졌는지 기록이 없지만 아버지 레오폴트가 바이올린을, 모차르트가 비올라를 맡아서 연주했을 가능성이 높다. 모차르트는 잘츠부르크를 떠나기 직전 사랑하는 아버지와 함께 이 곡을 연주하며 음악 대화를 나눴을 것이다.

모차르트는 1779년 바이올린, 비올라, 첼로를 위한 협주교향곡 A장조 K.320e에 착수했지만 완성하지 못했다. 다행히 두 대의 피아노를 위한 협주곡 Eb장조 K.365는 온전히 남아 있다. 이 곡은 1780년 9월 3일 미라벨 궁전에서 열린 음악회에서 누나 난네를과 함께 연주했을 것으로 보인다. 두 남매는 이날 세 대의 피아노를 위한 협주곡 F장조 K.242를 두 대의 피아노를 위한 곡으로 개작해서 연주했다. 모차르트는 잘츠부르크에서 쓴 작품들을 빈에서 다시 연주하여 알뜰하게 활용했다. 악보에 작곡 날짜를 지운 흔적이 많은데, 이 곡들이 잘츠부르크에서 쓴 묵은 작품이라는 사실을 빈의 음악가들이 알아채지 못하게 하려는 의도였다고 의심받는다. 작곡 날짜가 지워진 잘츠부르크 악보들은 1987년 런던 소더비 경매장에서 293만 5,000파운드에 낙찰되어

악보 가격에서 세계 최고 기록을 세웠다.

바이올린 소나타 Bb장조 K.378은 모차르트가 잘츠부르크에서 쓴 유일한 바이올린 소나타다. 브루네티가 바이올린을, 모차르트가 피아노를 맡아서 연주했을 가능성이 높지만, 난네를이 제자를 가르칠 때 사용하라고 써준 곡일 수도 있다. 모차르트는 훗날 편지에서 이 곡을 언급하며 "누나가 분명히 이 곡을 아실 거"라고 했다.

요한 네포무크 델라 크로체1736~1819가 그린 모차르트 가족의 초상은 1780년 여름부터 겨울 사이의 모습이다. 파리에서 돌아가신 어머니 안나 마리아의 초상이 벽에 걸려 있고, 바이올린을 든 레오폴트는 조금 떨어져 앉아 있다. 이 초상에서 피아노 앞의 난네를과 모차르트는 손을 교차하고 있다. 런던에서 작곡한 네 손을 위한 소나타 C장조 K.19d의 피날레에 이렇게 두 손을 교차해서 연주하는 대목이 나온다. 남매는 이 곡을 떠올리며 포즈를 취했으리라 짐작된다. 온 가족이 함께 살고 싶다는 꿈은 이렇게 그림으로 실현되었다. 모차르트의 여러 초상화 중 이 그림이 실제 모차르트를 가장 닮았다고 한다. ▶그림 20, 21

오페라를 향한 열정

오페라를 향한 모차르트의 열정은 더욱 뜨겁게 불타고 있었다. 그는 1773년에 합창 음악을 작곡한 바 있는 〈이집트의 왕 타모스〉 K.345를 오페라로 완성하고 싶었다. 1776년 1월 바르Wahr 오페라단이 잘츠부르크를 방문하여 이 작품을 공연할 때 모차르트는 5막의 합창을 써주었고, 가족의 오랜 친구 샤흐트너가 구해 준 오페라 대본에 맞춰서

간주곡 네 곡과 마지막 '종결 음악Schlußmusik'을 작곡했다. 1779년 모차르트는 이 합창을 한 번 더 손질하고 다듬었다. 잘츠부르크를 방문 중이던 하인리히 뵘 극단이나 엠마누엘 쉬카네더 극단을 위해 개작했을 것이다. 대사제가 등장하는 합창 〈그대, 먼지의 자식들Ihr Kinder des Staubes〉은 D단조로, 〈돈 조반니〉의 마지막 심판 장면을 연상시킨다. 모차르트 작품 중 이렇게 공포를 일으키는 격렬한 음악은 처음으로, 완전히 새로운 음악 세계가 막을 올리는 듯하다. 마지막 간주곡도 악마적인 D단조로, 오페라 〈이도메네오〉와 피아노 협주곡 20번 K.466의 세계를 한발 앞서 들려준다. 모차르트는 1783년 빈에서 〈이집트의 왕 타모스〉를 완성해서 공연하고 싶었지만 뜻을 이루지 못했다.

모차르트는 1780년 징슈필•〈차이데〉 K.344에 착수했지만 완성하지 못했다. 1778년 빈에 독일 오페라 극장이 문을 열었을 때, 레오폴트는 빈의 작가 프란츠 호이펠트1731~1795에게 편지를 보내 모차르트가 독일 오페라를 쓸 기회가 있을지 물어보았다. 호이펠트는 글루크와 살리에리가 이미 궁정 작곡가로 활동하고 있으니 모차르트를 채용할 가능성은 없지만, 일단 작품을 써서 요제프 2세 황제 앞으로 보내면 위촉을 받을 수 있지 않겠냐고 대답했다. 이때 모차르트는 "독일 오페라보다는 프랑스 오페라, 프랑스 오페라보다는 이탈리아 오페라, 코믹오페라보다는 진지한 오페라를 쓰고 싶다"며 시큰둥한 반응을 보였다. 그로부터 2년, 모차르트는 생각을 조금 바꿨다. 이젠 알로이지아도 없고, 이탈리아나 프랑스에 진출할 전망도 사라졌다. 그렇다면 제국의 수도

• 18세기 독일에서 유행한 민속음악극. 민요풍의 노래와 춤이 등장하며 대사는 소박한 대화체로 전개한다.

빈으로 가서 독일 오페라로 이탈리아 작곡가들의 기를 꺾는 게 더 멋진 일이 아닐까. 하지만 실제 오페라 위촉은 없었다. 많은 시간과 노력이 필요한 오페라를 아무 기약 없이 작곡하는 것은 자칫 헛수고가 될 위험이 있었다. 그런데도 〈차이데〉를 거의 완성했다는 건 오페라에 대한 모차르트의 열정이 얼마나 강렬했는지 짐작케 한다.

〈차이데〉는 모차르트 가족의 친구인 샤흐트너가 대본을 썼다. 원작은 프란츠 요제프 세바스티아니1722~1772의 〈후궁, 아버지와 딸과 아들의 뜻밖의 재결합〉이란 희곡이다. 술탄 졸리만Soliman의 노예가 된 세 명의 유럽인(알라침, 차이데, 고마츠)가 등장한다. 차이데를 사랑하는 졸리만은 그녀의 마음을 얻지 못하자 분노한다. 세 사람은 탈출을 꾀하다 붙잡혀서 사형을 앞두게 되지만, 졸리만은 먼 옛날 알라침이 자신의 목숨을 구해 준 적이 있다는 사실을 알게 되자 그들을 용서하고 풀어준다. 제목의 '아버지와 딸과 아들'은 어머니를 제외한 모차르트 가족을 상징하는 것으로 보인다. 콜로레도의 통치에서 벗어나 자유롭게 살고 싶은 모차르트의 열망이 투영된 작품인 셈이다.

〈차이데〉는 서곡도 없고 대단원도 없는 '토르소'로 남았다. 하지만 모차르트가 그때까지 쓴 어느 오페라보다 더 성숙한 작품이다. 등장인물들은 전통 오페라의 판에 박힌 성격이 아니라 한 명 한 명 뚜렷한 개성이 있고, 자기 성격에 맞는 노래를 부른다. 차이데의 1막 아리아 '편히 쉬렴, 내 아름다운 사람Ruhe sanft, mein holdes Leben'은 특히 아름답고 우아하다. 이 오페라는 1780년 8월 뮌헨 궁정에서 오페라 〈이도메네오〉를 위촉했기 때문에 작곡이 중단됐다. 모차르트는 〈차이데〉에 대한 미련을 버릴 수 없었다. 1780년 뮌헨에서 이 오페라 시연회를 열었고, 빈에서 완성하여 황제에게 제출하려고 했다. 그러나 빈 궁정시

인 슈테파니가 "빈 사람들 취향에 맞도록 코믹한 요소를 가미하여 더 좋은 대본을 써주겠다"고 제안했고, 모차르트는 그 제안을 받아들여서 〈후궁 탈출Die Entführung aus dem Serail〉을 쓰게 됐다.[3] 이 오페라와 스토리가 비슷한 〈차이데〉는 영영 완성하지 못하게 된다. 〈차이데〉의 악보는 모차르트가 세상을 떠난 뒤 그의 유품 속에서 발견됐다. 오랜 세월 잠들어 있던 이 오페라는 1866년 1월, 모차르트의 110회 생일을 기념하여 프랑크푸르트에서 세계 초연됐다.

미완성 오페라 〈차이데〉와 실존 인물 졸리만

〈차이데〉의 졸리만이 실제 빈에 살던 졸리만이라는 흑인 지식인을 모델로 했다는 얘기가 있다. 앙엘로 졸리만Angelo Soliman, 1721~1796은 아프리카 팡구시트롱Pangusitlong(지금의 나이지리아와 카메룬)의 왕자로, 본명은 음마디 마케Mmadi Make였다. 그는 일곱 살 때 이웃 나라에 포로로 잡혀서 유럽에 노예로 팔려왔다. 그는 로프코비츠 공작 휘하에서 가톨릭 세례를 받고 20년 동안 여러 전쟁에서 공을 세웠고, 그 뒤 리히텐슈타인 공작의 시종장에 올라 '기품 있는 무어인'으로 불리며 공작의 자랑거리가 됐다. 졸리만은 금빛 술이 달린 하얀 프록코트를 입고 다녔기에 검은 피부가 유난히 두드러져 보였다. 그는 체스를 아주 잘 두었고, 판돈이 큰 카드 게임에 참여하기도 했다. 하룻밤에 2만 플로린을 따고 그 돈을 전부 걸어서 2만 4,000플로린을 더 딴 뒤 돈 잃은 사람들에게 모두 돌려주었다는 일화가 있다. 그는 매매되고, 선물되고, 상속되는 등 물건 취급을 받았지만 독일어, 프랑스어, 이탈리아어는 물론

영어, 체코어, 라틴어까지 구사하며 빈의 지식인과 예술가들 사이에서 존경빌았다. 졸리만은 1783년 프리메이슨 지부 '참된 화합Zur wahren Eintracht'의 회원이 됐고, 여기서 모차르트를 만났다.

졸리만처럼 사후에 잔인하게 모욕당한 사람은 없을 것이다. 계몽 군주 요제프 2세는 그를 높이 평가했으나 1796년 그가 사망할 때는 황제 프란츠 2세가 지배하는 반동의 시대였다. 황제는 "흑인은 인간이 아니라 짐승"이라고 공개 선언하기 위해 졸리만의 시신을 이용했다. 조각가 프란츠 탈러1759~1817가 박제한 그의 시신은 희귀한 중남미 짐승들과 나란히 박물관에 전시됐다. 유족이 격렬하게 항의했지만 황제의 명령이라 어쩔 수 없었다. 1848년 빈의 폭격으로 박물관이 불탔을 때 이 수치스런 인종차별의 증거도 사라졌다.[4]

〈차이데〉를 작곡할 때 모차르트는 졸리만을 만나기 전이었고, 독일어 '졸리만'은 터키어 '술레이만'이므로 그리 드문 이름이 아니다. 따라서 〈차이데〉에 '졸리만'이 나오는 것은 그저 우연일 수도 있다. 모차르트가 실존 인물인 졸리만의 명성을 듣고 이름을 빌려 썼을 수도 있다. 1782년 〈후궁 탈출〉이 빈에서 초연됐을 때, 이 오페라의 파샤 셀림이 졸리만을 모델로 했다는 말이 떠돌기도 했다. 파샤 셀림이 노예로 잡은 백인들을 풀어주는 것은, 뒤집어보면 빈 귀족 사회를 향해 흑인 노예를 풀어주라고 호소하는 것과 다름없었다. '졸리만'이란 등장인물은 정치적 폭발성을 띠고 있었던 것이다.

아버지와 아들의 서사시 〈이도메네오〉

모차르트는 "뮌헨에서 〈이도메네오〉를 작곡할 때가 내 인생에서 가장 행복한 시절이었다"고 회상했다.[5] 이 오페라를 마무리할 무렵 "제 머리도, 두 손도 〈이도메네오〉 3막으로 가득차 있다"며, "저 자신이 3막으로 변해 버려도 이상하지 않을 정도"[6]라고 했다. 극도의 몰입과 집중이었다. 뮌헨에서 머무는 시간, 모차르트는 잘츠부르크 대주교 콜로레도의 간섭에서 자유로웠다. 초연을 앞둔 1781년 1월에는 사랑하는 아버지와 누나도 뮌헨에 와서 함께 행복한 시간을 보냈다.

바이에른 선제후 카를 테오도르는 새해 카니발에서 공연할 오페라의 원작으로 프랑스의 계몽사상가인 프랑수아 페넬롱François Fénelon, 1651~1715의 〈이도메네오〉를 선택했다. 모차르트는 고전 지식이 풍부한 잘츠부르크 성직자 잠바티스타 바레스코Giambattista Varesco, 1735~1805에게 대본을 맡겼고, 1780년 8월 22일, 그와 함께 처음으로 〈이도메네오〉에 대해 논의했다.[*][7] 두 사람은 원작의 등장인물과 구태의연한 독백을 줄이고 질투, 복수, 비너스 같은 초자연적인 상징들을 삭제했다. 프랑스 오페라에 흔히 등장하던 발레와 합창도 줄였다. 성악가가 아리아를 부르고 퇴장하는 이른바 '퇴장 아리아'를 없애고, 아리아가 흐르는 동안 관련 인물들이 함께 무대에 있도록 해서 현장감을 살렸다.

모차르트는 즉시 작곡에 착수했다. 안톤 라프, 도로테아 벤틀링 등 뮌헨의 성악가들을 잘 알고 있었기 때문에 그들의 특징에 맞게 미리 작곡할 수 있었다. 대주교는 6주의 휴가에 동의해 주었다. 오페라를

• 난네를의 일기에 모차르트가 이렇게 한 줄 써넣었다.

완성해서 리허설을 하고 지휘까지 하기에는 넉넉지 못한 시간이었고, 본래 약속했던 '여행의 자유'와는 거리가 먼 조치였다. 하지만 모차르트는 말없이 받아들였다. 11월 5일 잘츠부르크를 출발하여 다음날 뮌헨에 도착했을 때 〈이도메네오〉는 절반쯤 완성돼 있었다. 혼자서 출발하는 여행은 처음이었다. 우편마차는 속도가 빠른 대신 의자가 딱딱해서 무척 불편했다. "빨갛게 부어오른 엉덩이를 치켜들고 가야 할 줄은 몰랐어요. 엉덩이가 너무 쓰라려서 두 손으로 의자를 잡고 등과 엉덩이를 허공에 쳐든 채 있어야 했지요. 우편마차를 타고 가려니 넋이 나갈 지경이고 밤에 한숨도 잘 수가 없었어요."[8]

모차르트는 11월 8일 제아우 백작을 만난 뒤 잘츠부르크에 남아 있던 바레스코에게 "레치타티보를 좀 줄이는 등 수정이 필요하며, 대본을 인쇄해서 극장에서 판매할 예정이니 완성해서 보내달라"고 요청했다. 편지로 의견을 교환해야 했기에 두 사람은 원활한 소통과 협업이 어려웠다. 레오폴트는 중간에서 매개 역할을 하며 활발하게 자기 생각을 개진했다. 이 편지들은 오페라 제작에 대한 모차르트의 다양한 관점을 엿보게 해주며, 아들의 작곡 과정에 레오폴트가 어떻게 개입했는지 알려준다. 오페라의 줄거리는 다음과 같다.

크레타 왕 이도메네오는 트로이전쟁에서 개선하던 중 바다에서 심한 폭풍을 만난다. 그는 바다의 신 넵튠에게 폭풍을 멈춰주면 크레타에 돌아가서 처음 만나는 사람을 제물로 바치겠다고 맹세한다. 그런데 그가 바닷가에서 처음 만난 사람은 다름 아닌 자신의 아들 이다만테였다. 이다만테는 전쟁포로로 잡혀 온 트로이 공주 일리야를 열렬히 사랑하고 있다. 이도메네오는 아들에게 아르고스 공주 엘렉트라와

함께 몰래 이곳을 떠나 아르고스에서 신의 분노가 가라앉기를 기다리라고 명령한다. 이도메네오가 술수를 쓰며 서약을 어기려 하자 넵튠은 크레타를 덮쳐 폐허로 만들어버린다. 이다만테는 자신을 제물로 바치겠다고 용감하게 선언하고, 일리야 공주는 사랑하는 이다만테 대신 자기가 죽겠다고 나선다. 두 사람의 사랑과 용기에 감동한 넵튠은 이도메네오를 폐위하고 이다만테를 새 왕으로 선포한다.

뮌헨에서 모차르트는 2주일 동안 가수와 함께 연습하고 토론하고 수정하는 데 몰두했다. 가수가 물 만난 고기처럼 실력을 발휘해야 오페라가 성공할 수 있기 때문에 모차르트는 가수의 의견을 적극 반영해주었다. 테너 안톤 라프가 맡은 이도메네오의 1막 아리아는 뮌헨에 도착한 직후에 썼다. 예순여섯 살이던 라프는 이 나이에도 자기 실력이 건재하다는 걸 보여주고 싶어 했고, 모차르트도 라프가 최대한 실력을 발휘하게 해주려고 노력했다. 라프는 2막 아리아에 특히 만족했다. "이 곡을 써주자 라프는 사랑에 빠진 젊은이가 연인을 보듯 좋아하며, 밤에 잠자기 전에 부르고 아침에 깨자마자 부른다네요." 라프는 좀 더 돋보이고 싶어서 3막 끝부분에 아리아를 하나 더 넣어달라고 했고, 모차르트는 이를 받아들였다. 모차르트는 라프가 동상처럼 뻣뻣이 서 있거나, 아들 이다만테를 만난 순간의 착잡한 느낌을 섬세하게 표현하지 못해서 신경이 쓰였다.

도로테아 벤틀링은 부드럽고 따뜻한 일리야 역을 맡았다. 그녀는 슬픔에 잠긴 G단조의 1막 아리아에 '최고로 만족arcicontentissima'했다. 모차르트는 바레스코에게 "일리야의 2막 아리아는 안단티노로 하고, 플루트, 오보에, 파곳, 호른이 반주하는 게 좋겠다"며 대본 수정을 부탁

했다. 도로테아의 동생 엘리자베트 벤틀링(애칭 '리젤Lisel')은 야심 많고 격정적인 엘렉트라를 맡았다. 그녀의 첫 아리아는 분노에 가득한 D단조로 돼 있다. 엘리자베트도 "자신의 아리아 두 곡에 매우 만족스러워 하며 여섯 번이나 노래했다".[9] 이다만테 역의 카스트라토 빈센초 델 프라토는 무대 경험이 부족하고, 아리아 중간에 호흡이 끊기는 등 문제가 심각했다. 모차르트는 음표를 하나하나 짚어주며 이 사람을 훈련시켰다. 넵튠의 제사장 아르바체 역을 맡은 테너 판차키Panzacchi는 모차르트에게 점심을 샀다. 공짜는 없는 법, 판차키는 3막의 자기 레치타티보를 좀 늘려달라고 부탁했다. "오랜 친구의 청을 들어주기 위해 할 수 있는 일은 해야겠죠. 좋은 배우니까요."

오페라를 좀 더 간결하면서 드라마틱하게 다듬고 극의 흐름을 자연스럽게 하는 게 중요했다. 모차르트는 이다만테와 일리야가 서로 자기가 희생하겠다고 나서는 장면의 이중창은 아예 삭제하자고 주장했다. "그편이 오페라 전체에는 득일 거예요. 실제 공연에서 두 사람의 듀엣은 드라마를 늘어지게 만들 뿐이죠. 두 사람의 고결한 마음을 장황하게 노래하면 힘이 없어질 거예요." 바레스코가 동의하지 않자 레오폴트가 가까스로 설득했다. 레오폴트는 이 장면의 음악에 대해 아이디어를 내기도 했다. "레치타티보 도중 지하에서 갑자기 땅을 흔드는 무시무시한 소리가 나는 거야. 이어서 넵튠의 목소리가 나오는데 이때 음악은 감동적이고 무시무시한 느낌이어야 해. 이 대목을 위해 초현실적인 멋진 화음을 만드는 게 좋겠어." 바레스코는 원래 대본대로 하자고 고집했으나 모차르트는 무대효과를 고려해서 대사를 줄여야 한다고 주장했다. "지하의 목소리가 너무 길다고 생각지 않으세요? 실제 극장에 있다고 상상해 보세요. 목소리가 무시무시하게 마음에 꽂혀

야 하는데 그 대목이 길면 듣는 이가 우스꽝스럽다고 느낄 거예요. 〈햄릿〉에서 유령의 대사가 좀 짧았다면 더 효과적이지 않았을까요?"

모차르트는 〈이도메네오〉에서 작곡 기법의 혁신도 보여주었다. 오케스트라 레치타티보를 활용해서 드라마의 밀도를 높인 것이다. 클라비어 반주의 레치타티보는 단순한 대사 전달에 그치는 반면, 오케스트라 레치타티보는 오케스트라의 화성 변화를 통해 분위기를 전환하고 극적 긴장을 높인다. 동일한 모티브에 변화를 줌으로써 감정의 흐름에 연속성을 준 대목들도 있다. 이다만테가 등장할 때 '이다만테의 주제'가 나오고, 아버지와 아들이 마주할 때 '화해의 모티브'가 들려오는 것은 19세기 바그너의 '유도동기Leitmotiv*'를 예감케 한다.

모차르트는 제아우 백작 저택에서 악장 크리스티안 칸나비히, 무대 디자이너 로렌초 콸리오Lorenzo Quaglio, 발레마스터 르그랑Legrand과 함께 출연자들의 연기와 동선을 의논했다.[10] 작곡가와 디자이너, 발레 감독은 물론 가수들도 저마다 아이디어를 내고 토론했다. 원래 대본에는 이도메네오 혼자 배에서 내리는 것으로 되어 있었지만 모차르트는 폭풍우 속에서 이도메네오가 수행원 없이 등장하는 것은 말이 안 된다고 지적했다. 레오폴트도 같은 의견이었으나 사람들이 "천둥 번개와 성난 바다는 인간의 법칙을 초월한다"며 반대했다. 결국 폭풍우가 잦아들고 나서 이도메네오가 혼자 노래하는 걸로 타협했다. 제아우 백작의 저택에서 열린 첫 리허설에서 오보이스트 프리트리히 람은 "지금까지 어떤 음악도 나를 이렇게 감동시킨 적이 없다"고 말했다. 모차르트

• 유도동기, 즉 라이트모티프는 주요 인물, 감정, 사물이 등장할 때 이에 맞춰서 오케스트라가 연주하는 선율.

는 아버지에게 썼다. "그 자리에 있던 사람들이 얼마나 놀라며 기뻐했는지 이루 말로 표현할 수가 없어요."

1780년 11월 29일, 빈에서 마리아 테레지아 여왕이 사망했다. 뮌헨이 속한 바이에른 지방은 합스부르크 영토가 아니어서 여왕의 장례 기간에도 리허설에 지장이 없었다. 모차르트는 아버지에게 검은 정장을 보내달라고 요청했다. 빈에 가서 장례 행사에 참석할 생각을 이미 하고 있었던 것이다. 레오폴트는 검은 정장에 트럼펫 약음기 두 개를 싸서 보내주었다. 〈이도메네오〉 2막 행진곡에 필요한 이 약음기는 뮌헨에서 구할 수 없는 물건이었다. 12월 16일, 모차르트는 잘츠부르크 대주교에 대한 불만을 토로하기 시작한다. 6주 동안 허락된 휴가 기간이 끝난 시점이었다. "이번에 잘츠부르크를 떠나 뮌헨에 오기까지 대주교 때문에 얼마나 힘들었는지 생각하면 눈물이 난다"며 "잠시라도 잘츠부르크를 떠나 이렇게 숨을 쉴 수 있으니 편안한 기분"이라고 했다. "아버지가 아니었으면 이번에 받은 휴가 승인서를 밑씻개로 썼을 거"라며 "차라리 '이제 네가 필요 없다'는 얘기를 들으면 참 기쁠 거"라고도 했다. 모차르트는 아버지에게 부탁했다. "이제 슬슬 제 뒤를 쫓아 뮌헨으로 와주세요. 제 오페라를 들어주세요. 그리고 제가 잘츠부르크를 생각할 때마다 슬퍼지는 게 잘못인지 아닌지 말씀해 주세요."[11]

잘츠부르크와 빈, 갈림길에서

오페라는 완성을 앞두고 있었다. 아리아 세 곡, 합창 한 곡, 서곡과 발레음악만 쓰면 끝이었다. 전체 오케스트라 리허설을 시작할 때가

다가왔다. 그러나 오페라가 너무 길어서 아직도 고민이었다. 모차르트는 여러 장면을 줄이거나 삭제하자고 바레스코를 설득했다. 하지만 바레스코는 대사 한 줄 한 줄이 왜 중요한지 설명하며 그냥 두자고 고집했다. 넵튠의 계시 장면도 어떻게 처리할지 결정되지 않았다. 레오폴트는 아들에게 아이디어를 냈다. "땅속에서 울려 나오는 소리는 낮은 관악기로 표현하면 좋겠구나. 땅이 흔들리는 소리가 잠깐 들리면 절제하고 있던 악기들이 크레센도로 공포심을 일으키고, 다시 디크레센도로 분위기를 잡은 다음 노래를 시작하면 좋지 않을까? 목소리 한 프레이즈마다 무시무시한 크레센도를 쓰면 효과적일 거야."[12]

새해가 왔고 공연은 1월 말로 미뤄졌다. 초연이 코앞인데도 오페라를 계속 줄여야 했다. 모차르트의 자필 악보에는 연필이나 빨간 색연필로 고친 대목이 어지럽게 교차한다. 줄이려고 안간힘을 쓴 흔적들이다. 아름답기 그지없는 이다만테와 일리야의 3막 이중창은 아예 삭제했고, 엘렉트라의 마지막 '절망의 아리아'는 레치타티보로 대체했다. 제아우 백작과는 큰 다툼이 일어났다. 백작은 단 몇 초 연주하려고 트럼본 석 대를 쓰는 건 낭비라고 주장했고, 모차르트는 가장 심혈을 기울여 쓴 음악을 망치는 조치라고 맞섰다. 결국 제아우 백작의 뜻이 관철되어 트럼본 없이 초연했다.

레오폴트와 난네를은 1781년 1월 16일 뮌헨에 도착하여 1월 27일 모차르트의 스물다섯 살 생일을 함께 축하했다. 이틀 뒤인 1월 29일, 모차르트의 지휘로 〈이도메네오〉가 초연됐다. 건축가 이름을 따서 퀴비에Cuvilliès 극장으로 불린 새 극장이었다. 객석에는 아버지 레오폴트와 누나 난네를이 앉아 있었다.

프랑스 작가 필립 솔레르스Philippe Sollers, 1936~ 는 〈이도메네오〉 초

연 풍경을 시적으로 묘사했다. "볼프강은 아버지 레오폴트를 숭배하고 있고, 그 사실을 우리에게 숨기지 않는다. 어쨌든 그는 자신의 눈길을 피하는 아버지와 대면한다. 아버지는 죄 없는 아들을 죽이려 한다. 남동생에게 근친상간적 애정을 품은 누이는 결국 돈 조반니처럼 오케스트라의 지옥 속으로 떨어진다. 사랑으로 자유로워진 이다만테는 트로이 노예들의 사슬을 벗겨준다. 이도메네오는 속수무책이다. 그는 바다로 빠져나갔지만 그의 가슴속에는 이미 바다가 들어와 있다. 그는 아들의 목을 조른다. 신이 목말라하고 있는 것이다. 아들은 평화를 위해 자신을 죽이라고 아버지를 부추긴다. 얼마나 고매한 행위인가."[13]

스탠리 세이디는 이런 분석을 '사이비 프로이트주의'라고 폄하했다. 하지만 모차르트의 오페라를 감상할 때 적극적으로 상상의 날개를 펴는 것은 깊이 있는 이해에 도움이 된다. 사랑하는 아들을 제물로 바쳐야 하는 아버지, 아무 죄 없이 희생되어야 하는 아들, 두 사람의 시련은 봉건 체제 아래서 레오폴트와 모차르트 부자가 겪은 아픔을 상징한다. 이도메네오는 아들을 살리기 위해 그를 엘렉트라와 결혼시키려 한다. 이에 따라 이다만테는 일리야와 생이별한 채 아르고스로 떠나야 한다. 이러한 이다만테의 모습은 사랑하는 알로이지아를 떠나 파리로 가야 했던 모차르트 자신의 모습과 겹쳐진다. 이다만테는 넵튠이 보낸 괴물을 무찌르고 돌아와서 말한다. "아버지가 저를 멀리하신 게 사랑 때문이었다는 걸 알게 되었어요."〈이도메네오〉는 레오폴트와 모차르트의 오랜 갈등과 화해를 그린 작품으로 보아도 좋을 것이다.

모차르트는 이 오페라에 절절한 자기 고백을 담았다. 이다만테의 대사 중 "친구여, 내가 겪은 고통 덕분에 난 타인의 고통에 공감하는 법을 잘 배웠소"란 대목은 모차르트 자신의 이야기로 들린다. 넵튠과

의 서약을 지키는 일은 구시대의 규범이다. 근대의 합리적 사고에 따르면 죄 없는 이다만테를 제물로 바치는 것은 정의롭지 않다. 아버지는 넵튠과의 약속을 회피하려 하지만 아들은 목숨을 걸고 싸워서 넵튠의 괴물을 죽여버린다. 넵튠의 신탁이 이어진다. "사랑이 이겼도다! 이도메네오는 통치를 멈추라. 이제 이다만테가 왕이다." 모차르트는 아버지의 보호에서 벗어나 스스로 운명을 결정할 때가 된 것이다.

그는 2막 사중창에서 자기 파트가 돋보이게 해달라는 라프의 요청을 거절했다. "이 사중창에서 음표 하나라도 바꾸는 게 가능하다면 당장 그러겠지만, 제가 지금까지 쓴 오페라에서 이 곡처럼 완벽하게 마음에 드는 곡은 없어요." 이 사중창은 모차르트에게 각별했다. 이다만테의 탄식은 아버지의 명령으로 사랑하는 사람을 떠나야 했던 모차르트 자신의 고백이었다. "난 떠나야 하네. 하지만 어디로? 나는 홀로 떠돌아야 하네, 다른 땅에서 죽음을 맞을 때까지." 모차르트는 이제 잘츠부르크를 떠나야만 한다. 도착지가 죽음의 땅일지라도 떠나야 한다는 건 변함이 없다. 이제 어디로 갈 것인가? 이다만테의 갈등은 현재진행형인 모차르트의 모습이었다.

〈이도메네오〉는 야심적인 작품이다. 철천지원수인 그리스와 트로이는 크레타 왕자 이다만테와 트로이 공주 일리야의 사랑으로 화해와 평화를 이룬다. 이는 당시 터키와 유럽 사회의 평화를 선포한 것이나 다름없었다. 엘렉트라는 일리야를 사랑하는 이다만테에게 "왜 적 크레타 편을 드냐?"고 항의한다. 하지만 모차르트는 이다만테의 목소리를 통해 국경과 인종을 넘어선 사랑과 평화를 선포하고 있었다. 1781년의 〈이도메네오〉 초연에 관한 리뷰는 남아 있지 않다. 모차르트는 카를 테오도르 선제후가 리허설을 보고 만족스러워했다고 전했다. 현지 신

문은 단순히 "〈이도메네오〉 공연이 있었고, 콸리오가 무대 디자인을, 잘츠부르크 사람들이 대본과 음악을 맡았다"고만 보도했다. 모차르트가 받은 사례는 얼마인지 모른다. 레오폴트는 "액수가 적다"고 편지에 썼다. 대본 작가가 90굴덴을 받았으니 모차르트는 150~180굴덴 정도를 받았을 것이다.

〈이도메네오〉는 2월 5일과 12일에 다시 공연되었다. 12일 공연 뒤엔 무도회가 열렸는데, 무도회를 제때 시작하려면 오페라를 빨리 끝내야 했기에 분량을 더 줄여야 했다. 19일과 26일에 예정된 공연은 카를 아우구스트1757~1826 공작이 주최한 만찬과 가장무도회 때문에 아예 취소되었다. 빈에서도 〈이도메네오〉를 공연하고 싶다는 모차르트의 바람은 이뤄지지 않았다. 빈 사람들은 코믹오페라를 더 좋아했고, 오페라 세리아에 관한 한 글루크의 작품이 더 뛰어나다고 생각했다. 모차르트는 〈이도메네오〉를 개작할 생각도 했다. 이도메네오 역을 빈의 베이스 루트비히 피셔Ludwig Fischer, 1745~1825가 맡고 이다만테 역을 테너가 하면 어떨까? 프랑스 스타일을 가미하면 빈에서 어필할 수 있지 않을까? 모차르트는 여러모로 고민했다.[14]

모차르트는 1786년까지도 〈이도메네오〉를 다시 공연하겠다는 의지를 버리지 않았다. 그는 이 오페라의 가사를 사용해 이다만테와 일리야의 이중창 K.489와 제사장 아르바체의 아리아 K.490을 새로 작곡했다. 테너와 바이올린 솔로가 어우러지는 아름다운 K.490은 1786년 3월 13일 카를 아우어스페르크Karl Auersperg 공작이 개최한 음악회에서 연주됐는데, 프리메이슨 친구인 아우구스트 폰 하츠펠트August von Harzfeld, 1754~1787가 바이올린 솔로를 맡았다. 〈이도메네오〉는 모차르트가 살아 있을 때 다시 공연되지 못했다. 그가 세상을 떠난 뒤인 1797년에 악

보가 출판됐지만 공연 기록은 찾아볼 수 없다. 이 오페라는 2차 세계대전 후 재발견되어 모차르트의 걸작 오페라 목록에 올랐다.

〈이도메네오〉 초연 때 알로이지아 베버는 뮌헨에 없었다. 1779년 가족과 함께 빈으로 옮겼기 때문이다. 아버지 프리돌린 베버는 그해 10월 빈에서 사망했고, 알로이지아는 1780년 10월 31일 빈 궁정화가이자 배우인 요제프 랑에Joseph Lange, 1751~1831와 결혼했다. 1783년 3월 23일 빈에서 열린 콘서트에서 알로이지아는 일리야의 아리아 '저는 아버지를 잃었지만Se il padre perdei'을 노래했다.¹⁵ 그녀는 다른 사람의 아내가 되었지만 모차르트와 처형妻兄이자 음악 동료로서 우정을 유지했다.

모차르트 가족은 뮌헨에서 카니발을 구경하며 오붓한 시간을 즐겼다. 모차르트는 이 무렵 오보에사중주곡 F장조 K.370을 작곡해 프리트리히 람에게 선물했다. 오보이스트 성필관1957~은 이 곡이 오보에협주곡 C장조 K.314에 비해 훨씬 연주하기 어렵다고 말한다. 1777년 협주곡을 작곡할 때보다 1781년 사중주곡을 작곡할 때 모차르트가 오보에의 기능을 더 철저하게 파악했기 때문일 것이다.

그들은 잘츠부르크 복귀를 서두르지 않았다. 대주교는 1월 20일 마리아 테레지아의 장례와 요제프 2세의 황제 계승 의례에 참석하기 위해 빈에 가 있었다. 카스트라토 체카렐리와 바이올리니스트 브루네티 등 잘츠부르크 음악가들도 대주교를 수행했다. 모차르트는 잘츠부르크 궁정의 부악장 겸 오르가니스트였으므로 당연히 수행단에 포함돼 있었다. 대주교는 그에게 당장 빈으로 와서 합류하라고 명령했다. 그러나 모차르트는 그의 명령에 고분고분 따를 생각이 전혀 없었다. 〈이도메네오〉 공연 일정이 길어져서 예정된 휴가 기간이 끝난 지 오래였다. 모차르트는 대주교가 차라리 자기를 해고해 주기를 원했다. 자

유의 몸이 되면 뮌헨이든 빈이든 원하는 곳에서 취업할 수 있을 거라고 생각한 것이다.

모차르트 가족은 3월 7일 뮌헨을 떠나 10일 아우크스부르크에 도착했다. 빈과 반대 방향이었다. 레오폴트는 동생 프란츠 알로이스를 방문했고, 모차르트는 베슬레와 재회했을 것이다. 아우크스부르크 성 십자가 수도원에는 모차르트 가족의 방문을 기념하는 현판이 남아 있다. "지난 며칠 동안 잘츠부르크의 악장 레오폴트 씨가 두 자녀와 함께 이곳을 방문하여 우리에게 영광과 기쁨을 선사했다. 그들은 수요일부터 토요일인 오늘까지 두 대의 피아노로 천상의 음악을 들려주었다."

3월 12일, 가족은 마침내 갈림길에 섰다. 레오폴트와 난네를은 잘츠부르크로 돌아갔고, 모차르트는 제국의 수도 빈을 향해 동쪽으로 길을 재촉했다. 모차르트는 이제 잘츠부르크 대주교에게 복종할 생각이 없었다. 자유음악가의 새로운 삶은 누구도 가지 않은 미지의 땅이었다. 빈을 향해 홀로 가는 모차르트의 모습은 신새벽, 애마 로시난테를 타고 모험의 길을 떠나는 돈키호테의 모습과 오버랩된다.

빈, 최초의 자유음악가

음악학자 로빈스 랜든1926~2009은 모차르트가 빈에서 활약했던 1781년에서 1791년까지의 10년을 '모차르트의 황금시대'이자 '유럽 음악사의 황금시대'라고 불렀다.[1] 하이든과 모차르트 손에서 '빈 고전주의'의 표준 양식이 확립된 게 바로 이때였다. 이 시기는 서양 역사에서 시민 계급이 혁명성을 갖고 있던 유일한 시대였다. 1783년 미국독립전쟁이 마무리됐고 1789년 프랑스대혁명이 일어났다. 빈에서는 계몽군주 요제프 2세의 개혁이 급속히 진행되고 있었다.

빈은 유쾌한 도시였고, 많은 사람들로 붐볐다. 1683년 터키의 포위 공격으로 파괴된 빈은 마리아 테레지아 시대에 바로크의 영광을 회복했다. 중심가는 옛 모습 그대로였지만, 주변은 링슈트라세를 따라 새로이 건설됐다. 인구는 20만 명으로 잘츠부르크의 열 배가 넘었으며, 건물이 5,500동, 황실과 귀족들의 대저택이 300채였다. 아래층은 상점, 공방, 커피숍 그리고 마차가 드나드는 통로로 이용되었다. 잡동사니를 파는 노점상들이 진을 치고 있었고, 겨울 땔감으로 쓸 장작을 산더미처럼 쌓아놓고 팔았다. 그라벤 광장에는 사탕과 음료수, 아이스크림과 아몬드 우유를 파는 가판대가 즐비했다. 교차로마다 표지판이 있었고 새벽 2시까지 가로등을 밝혔다. ▶그림 22

빈은 출퇴근 시간에 교통체증이 일어났다. 4,000대가량의 다양한 마차들이 비좁은 거리를 질주했다. 하수처리시설이 없어서 오물을 마구 버렸기 때문에 거리엔 악취가 진동했다. 소음도 만만치 않아서 단조로운 말발굽 소리와 자갈길을 구르는 마차 바퀴 소리가 온종일 끊이지 않았고, 대저택 주변엔 소음을 줄이려고 짚단을 깔기도 했다. 정기적으로 거리 청소를 했고, 먼지를 가라앉히느라 하루에 두 번 물을 뿌렸다. 무장 경관 300명이 치안을 유지했는데 이들은 개인 번호를 새긴 배지를 달았다. 인권침해가 있으면 신고할 수 있도록 한 것이다.

빈은 화려한 옷차림의 인파로 넘쳐나는 코즈모폴리턴 도시였다. 빈에 거주하는 외국인만 2만 명이 넘었고, 남부 유럽이나 터키풍 민속의상을 입은 사람들이 거리를 활보했다. 빈 사람들은 터키군이 놓고 간 커피에 우유를 타서 달달하게 마셨는데, 여기서 '비엔나커피'가 유래했다. 무슬림 병사들이 즐기던 초승달 모양의 빵 '크루아상'도 빈을 통해 유럽에 전해졌다. 빈 사람들은 대체로 영국 문화에 호의적이어서 요란한 프랑스 복장보다 가볍고 실용적인 영국식 복장이 인기가 있었다. 요한 페츨1756~1823의 《빈의 스케치Skizze von Wien》란 책은 당시 빈의 분위기를 생생하게 전한다. 그는 독신자의 식비가 얼마인지, 매춘 여성이 어떻게 일하는지, 사교계 여성들의 행동 방식은 어떤지, 빈 사람들이 왜 맥주를 좋아하는지 등 빈 사람들의 구체적 일상을 기록했다.

"빈 사람들은 파티, 무도회 등 오락을 무척 좋아한다. 휴일이면 프라터 공원과 아우가르텐 공원을 산책하고, '곰 골리기bear baiting'*를 즐

• 곰을 묶은 채 사냥개 두 마리를 풀어 곰이 탈진할 때까지 괴롭히는 게임. 중세 유럽에서 인기를 끌었으나 잔인한 동물 학대라는 점 때문에 지금은 대다수 국가에서 금지되었다.

빈, 최초의 자유음악가

기거나 불꽃놀이를 구경한다. 가족과 함께 교외에 나가 깨끗한 테이블에서 식사를 한다. 밤나무 숲을 걸어서 프라터 공원에 들어가면 다섯 갈래의 숲과 정원이 나타난다. 공원 한가운데에는 펜션처럼 생긴 카페와 주점이 있다. 부양할 가족이 없고 도박꾼만 아니면 빈에서 1년에 464플로린으로 편안하게 살 수 있다. 도심에서 200플로린은 주어야 하는 집을 변두리에서는 120플로린에 구할 수 있다. 중심가에 있는 그라벤 광장은 베네치아의 산 마르코 광장 같은 곳으로 언제나 사람들로 북적거린다. 어둠이 내리면 '지상에서 가장 오래된 직업'에 종사하는 여성들이 나타난다. 이런 여성을 만나고 싶으면 그라벤Graben이나 콜마르크트에 가면 된다. 새 오페라나 연극이 공연되는 날이면 그라벤과 콜마르크트를 가로지르는 마차 소리, 말발굽 소리, 마부들 고함소리가 지옥의 콘서트를 연상케 한다. 장크트 미하엘 광장을 가로질러 걸어가는 건 매우 위험하다. 사방에서 마차가 달려오기 때문이다. 실제로 교통사고도 자주 일어난다."[2]

요제프 2세의 개혁

요제프 2세의 급진적 개혁은 빈에 활기를 불어넣었다. 요제프 2세는 1780년 마리아 테레지아 여왕이 세상을 떠나자 절대 권력을 바탕 삼아 거리낌없이 개혁에 드라이브를 걸었다. 그는 유태인에게 종교의 자유를 허용하는 '관용법'을 실시했는데, 빈의 유태인 500여 명은 이 '관용법' 덕분에 합법적 거주를 보장받고 사업도 할 수 있었다. 마리아 테레지아 여왕은 유태인의 시민권을 부정했을 뿐 아니라, 유태인을 만

날 때 얼굴에 면사포를 내려 차단할 정도로 유태인 혐오가 심했다. 그녀는 죽음을 앞두고 이렇게 말했다. "세상에 유태인보다 더 해로운 족속은 없다. 이들은 탐욕과 기만, 고리대금업 등 선량한 시민들이 혐오하는 온갖 악덕으로 자신의 뱃속을 채우며 타인의 가난을 조장한다. 원칙적으로 그들은 여기 살아서는 안 된다. 나는 그들의 숫자를 가능한 한 줄일 것이다."[3] 요제프 2세가 '관용법'을 시행한 뒤 노골적인 유태인 혐오는 잦아들었다. 유태인들은 과거에 유태인 공동체에서만 입던 전통 복장 카프탄을 입고 자유롭게 거리를 다닐 수 있었다. 역사학자 폴크마르 브라운베렌스는 모차르트가 빈 초기 '핍박받는 유태인들'과 가깝게 지냈다고 강조했다.

요제프 2세는 검열을 폐지하여 표현과 출판의 자유를 보장했다. 다양한 화제와 관심사를 충족시키는 브로슈어, 팸플릿, 정기간행물이 출판됐다. 매춘부인 '그라벤 님프Graben Nymph'에 대한 글도 나돌았고, 심지어 《왜 황제 요제프는 민중에게 사랑받지 못하는가?》란 정치 팸플릿도 아무 탈 없이 판매됐다. 해적판 번역서가 범람했는데, 모차르트의 제자였던 마리아 테레제 폰 트라트너1758~1793의 아버지 요한 토마스 폰 트라트너1717~1798는 해적판 번역 사업으로 큰돈을 벌기도 했다.

요제프 2세는 형사법을 개정하여 귀족과 시민의 차별을 없앴다. 큰 범죄를 저지른 사람은 머리를 삭발하고 죄목을 적은 표지판을 목에 건 채 거리에서 비질을 했는데, 이 형벌에서 귀족도 예외가 아니었다. 백작이 매춘부와 함께 거리에서 비질을 해서 크게 망신을 당한 일도 있었다. 4주간의 형기를 마친 사람은 서둘러 가발 가게로 달려가곤 했다. 이 모든 형벌은 재발 방지에 초점을 맞췄다.

황제는 무엇보다 교회의 특권을 대폭 줄였다. 기도하는 용도로 쓰

던 수도원들을 폐쇄하고 건물과 재산을 몰수했다. 교회의 자선과 성직자의 봉사는 장려했다. 가톨릭 교구는 출산, 결혼, 사망 등 행정 기록을 남기는 역할을 맡았다. 수도원을 폐쇄한 대신 중산층의 주거지역을 늘리고 종합병원과 의과대학을 지었다. 이 병원과 대학은 당시 유럽에서 가장 현대적인 시설이었다. 가톨릭의 권위를 과시하는 성지 순례 재연 행사도 폐지했다. 이제 사람들은 거리에서 마주치는 순례 행렬 앞에서 무릎을 꿇고 경배할 필요가 없었다. 요제프 2세는 검소한 생활을 강조했고, 스스로 실천했다. 두 번 결혼했지만 두 번 다 황후가 사망하자 독신으로 지냈다. 그는 거창하고 화려한 궁정 의례를 간소화했고 궁정을 지키는 병사도 90명의 근위대만 남기고 모두 없앴다. "황제의 말들이 황제의 집보다 더 좋은 곳에서 산다"는 우스개가 나돌 정도였다.

그럼에도 요제프 2세는 엄연히 절대군주였다. 그의 개혁을 지지하는 사람이든, 반대하는 사람이든 아무도 그의 명령에 토를 달지 못했다. 그는 평범한 시민의 삶에 지나치게 개입한다고 비난받기도 했다. 코르셋처럼 건강에 해로운 옷을 금했고, 장례식 때 먹고 마시는 행위를 처벌했다. 벼락을 예방하려고 성당의 종을 울리는 관습을 '미신'으로 규정하여 폐지했다. 그는 의사 교육을 강화하고, 약제사들의 처방을 감독하고, 사생아들이 차별받지 않도록 보호했다. 이러한 규제는 시민들의 일상생활을 너무 시시콜콜 간섭한다는 불만을 샀다. 특히 장례 절차를 간소화한 그의 조치에 일반 시민들은 크게 반발했다. 1784년 발표한 '매장법'은 격렬한 반대에 부딪혔다. 위생 문제를 위해 공동묘지를 도시 경계 밖으로 옮긴 것까지는 괜찮았다. 그러나 나무를 절약하기 위해 관의 사용을 금하고, 시신의 빠른 부패를 위해 자루에 넣어서

매장할 것을 의무화하자 거센 반발이 일어났다. 이 법령은 반대 여론에 밀려서 발표 몇 달 뒤에 폐기됐다. 요제프 2세는 이 의무를 '권장 사항'으로 바꾸지 않을 수 없었다.

요제프 2세는 누구나 가까이하는 '민중의 황제Volkskaiser'가 되기를 원했다. 황실 전용 사냥터였던 프라터 공원에 이어 아우가르텐 궁전의 정원까지 시민들에게 개방하자 귀족들도 황제의 선례를 따라 저택 뜰을 일반인에게 공개했다. 그는 갈색 코트, 무릎 보호대, 군복 차림으로 평범한 녹색 이륜마차를 타고 다녔으며, 예고 없이 시민들 삶의 현장에 나타나기도 했다. 불이 났을 때 몸소 시민들과 함께 불을 끄면서 소방대원이 느리다고 꾸짖은 적도 있다. 외국 귀빈을 환영하는 행사가 아니면 궁정에서 연회도 열지 않았다. 빈 시민들에게 그는 황제라기보다는 시장처럼 보였다.

그는 귀족의 저택에서 열리는 파티나 음악회에서 어울리길 즐겼다. 빈 사교계는 20여 명의 공작과 60여 명의 백작들이 주도했는데, 이들은 화려한 문화생활과 여가 생활을 즐기면서 황제에게도 여흥을 제공했다. 귀족과 시민이 공공장소에서 함께 어울리면서 복장만으로는 귀족과 시민을 분간하기가 어려워졌다. 문화 활동에도 계층의 장벽이 사라져 누구나 연극, 오페라, 콘서트 등의 문화 이벤트에 참여하게 되었다. 시민들이 궁정 오페라를 관람하는가 하면 귀족들이 시민 행사에서 어울리기도 했다. 광장이나 공원에서 열리는 야외 연주회에서는 귀족과 시민이 함께 앉아서 즐겼다. 시민이 귀족으로 신분 상승을 할 기회도 생겼다. 상인, 공무원, 제조업자 등 빈 사회에 기여한 시민들 중 한 해 약 40명 정도가 귀족 작위를 받았는데[4] 이 제도는 계층 갈등을 완화하는 효과가 있었다.

황제는 귀족이나 지식층만 알아들을 수 있는 이탈리아 오페라보다 평범한 시민이면 누구든 즐길 수 있는 독일 오페라를 장려했다. 1776년 5월 1일 케른트너토어 극장에 상주하는 '독일 오페라단'을 발족시킨 것도 황제의 뜻이었다. 극작가 레싱은 이러한 그를 찬양했다. "우리 독일인은 아직 민족을 이루지 못했다, 요제프 2세는 독일인들에게 민족 극장을 만들어주겠다고 생각하신 최초의 황제."[5] 그는 젊은 시절 어머니 마리아 테레지아에게 보낸 메모에 이렇게 썼다. "모든 사람은 태어날 때부터 평등합니다. 우리는 부모에게서 동물의 생명을 받았고, 이 점에서 왕이나 백작, 시민, 농민이 다를 바 없습니다. 어떤 신의 법칙도, 어떤 자연법도 이 평등을 거역할 수 없습니다."[6] 계몽사상으로 무장한 귀족과 시민들이 황제의 자문 역할을 맡았는데 이들은 대부분 프리메이슨 회원들이자 요제프 2세의 열혈 지지자들이었다.

빈의 음악 풍경

모차르트가 도착했을 때 빈의 음악계는 어떤 모습이었을까? 귀족뿐 아니라 일반 시민도 피아노를 배웠고, 아마추어 연주자들도 만만치 않은 실력을 자랑했다. '딜레탕트'는 지금처럼 조롱하는 뉘앙스가 아니라 수준급 아마추어 연주자를 가리키는 말이었다. 공공 연주회와 가정음악회에서는 언제나 새로운 곡을 연주했다. 요즘은 콘서트홀이나 오페라하우스에서 대체로 과거의 음악을 연주하지만, 모차르트 시대의 빈은 '현대음악'의 향연이 펼쳐지는 도시였다. 악보 출판업도 활기를 띠었다. 새 오페라는 신속하게 피아노 버전으로 출판됐고, 인기 있

는 노래들은 실내악 버전으로 편곡되었다. 음악가들은 대부분 작곡과 연주를 겸하여, 자신이 쓴 곡을 직접 연주했다. 프리랜서 음악가가 탄생할 수 있는 상황이 조성되기 시작한 것이다.

빈에는 포르테피아노가 급속히 보급되고 있었다. 1700년경 피렌체의 바르톨로메오 크리스토포리1655~1731가 발명한 포르테피아노는 18세기에 발전을 거듭하여 옛 건반악기 하프시코드를 대체했다. 귀족은 물론 시민계층의 자녀도 피아노를 배웠다. 피아노는 '교양 있는' 중산층의 상징으로 떠올랐고, 시민들은 피아노를 통해 귀족과 동등하게 문화예술을 누린다는 자부심을 맛볼 수 있었다. 모차르트는 빈에서 안톤 발터Anton Walter, 1752~1826의 피아노를 구입해서 사용했다. 이 피아노에는 무릎으로 작동시키는 댐퍼 페달*이 붙어 있었다. 잘츠부르크 모차르테움은 모차르트가 연주하던 발터 피아노를 보관하고 있는데, 이 페달이 달려 있지 않다. 악보 출판업도 점차 활발해졌다. 처음에는 토리첼라와 아르타리아, 두 곳이 있었는데 1786년 아르타리아가 토리첼라를 합병했다. 이 출판사는 바이올린 소나타 K.296, K.376~380을 시작으로 교향곡 G장조 K.318과 K.385 〈하프너〉, 하이든에게 바친 여섯 현악사중주곡 등 모차르트의 주요 작품을 가장 많이 출판했다. 브라이트코프 운트 헤르텔과 앙드레 출판사도 곧 악보 출판 경쟁에 가세했다.

빈 궁정 악단은 제1바이올린 6명, 제2바이올린 6명, 비올라 4명,

• 음을 지속시키는 기능을 하는 페달. 댐퍼는 피아노의 현의 진동을 멈추게 하는 장치인데, 이 페달을 밟으면 댐퍼가 기능을 멈추기 때문에 현이 계속 진동한다. 레오폴트의 증언에 따르면 모차르트가 사용한 페달은 "길이가 2피트가 넘고 엄청나게 무거웠다". 모차르트는 안톤 발터 피아노를 연주회장으로 싣고 가서 연주했는데, 운반할 때는 페달을 분리해야 했다.

첼로 3명, 콘트라베이스 3명, 오보에, 플루트, 클라리넷, 파곳, 호른, 트럼펫 각 2명, 팀파니 1명으로 도합 35명이었다. 현대 오케스트라의 표준 편성이 이 무렵에 확립됐음을 알 수 있다. 독일 오페라단의 가수도 모차르트의 관심사였다. 베이스 루트비히 피셔, 테너 요제프 아담베르거, 소프라노 카테리나 카발리에리1755~1801, 테레제 타이버, 알로이지아 랑에 등 스타 성악가들은 머지않아 모차르트 오페라에 출연하게 된다.

빈에서는 종교음악 전통이 몇백 년이나 면면히 이어져왔다. 영국 음악사가 찰스 버니는 1772년 빈을 찾았을 때 "모든 성당에서 거의 매일 미사가 열렸고, 오케스트라, 합창단, 성악가 들이 참여하는 음악이 끊이지 않았다"고 썼다. 그러나 요제프 2세는 미사 음악을 간소화하고, 오페라처럼 화려한 아리아가 나오는 미사 대신 평범한 시민들이 직접 부르는 독일어 성가를 장려했다. 빈의 성당에서 종교음악을 연주하던 수백 명의 음악가들은 실업자나 다름없는 신세가 됐다. 모차르트는 오페라 다음으로 미사 음악 작곡을 즐겼으나 빈에서는 종교음악을 쓸 기회가 거의 없었다.

황실에서는 플로리안 가스만의 뒤를 이어 그의 제자 안토니오 살리에리가 궁정 오페라 작곡가로 활동하고 있었다.▶그림 23 그는 파리, 밀라노, 베네치아 등 유럽 각지에서 명성을 쌓은 작곡가로, 해마다 빈 오페라를 위해 새 작품을 발표했다. 하지만 빈에서 공연되던 이탈리아 오페라가 인기를 잃고 극장이 파산 상태에 빠졌다. 이 상황에서 황제가 독일 오페라단을 창설한 것은 살리에리에겐 불편한 일이었다. 그는 1778년 크리스토프 글루크 대신 밀라노 라 스칼라 극장 개관 기념 오페라를 맡아 기꺼이 이탈리아 여행길에 올랐다. 그는 1780년 빈에 돌

아왔고, 모차르트는 이듬해 빈에 데뷔했다. 모차르트의 등장은 살리에리에게 커다란 위협이었다. 그는 독일어 오페라로는 모차르트에 대적할 자신이 없었다. 황제가 독일 오페라를 지원하는 상황에서 독일어를 모국어로 하는 모차르트가 활약하면 자신은 생계를 걱정하는 처지가 될지도 몰랐다. 그러나 독일 오페라 또한 흥행에 실패하여 1782년 문을 닫고, 다시 이탈리아 오페라가 각광받게 된다. 모차르트와 살리에리는 오페라 주도권을 놓고 치열하게 경쟁했지만 대체로 평화롭게 협력하며 10년 동안 빈에서 함께 지낸다.

 '오페라 개혁의 기수'로 불리는 크리스토프 글루크는 빈 황실에서 연봉 2,000플로린을 받는 궁정 작곡가였다. 모차르트는 글루크의 오페라 〈타우리스의 이피게니아〉가 공연될 때 빠짐없이 리허설을 참관하며 공부했다. 궁정 악장은 이탈리아 출신의 주세페 보노로, 당시 빈 음악계에서 존경받는 원로 음악가였다. 로시니1792~1868보다 먼저 〈세비야의 이발사〉를 작곡한 파이지엘로도 빈에서 활동하고 있었다. 1781년 빈에서는 오페라가 총 101회 공연되는데 독일 오페라 44회, 이탈리아 오페라 35회, 프랑스 오페라 22회였고 작곡가로는 글루크가 32회로 가장 많았다. 초연에서 관객의 반응이 시원찮은 오페라는 바로 막을 내려 퇴출하는 것이 빈의 분위기였다. 당시 히트작으로는 파이지엘로의 〈철학자의 상상〉, 살리에리의 〈굴뚝 청소부〉, 이그나츠 움라우프*의 〈광부〉 등이 있었다.

* 이그나츠 움라우프(1746~1796)는 1787년 말 모차르트가 궁정 실내악 작곡가로 임명될 때 이보다 한 계급 위인 궁정 부악장이 되었으며, 1790년 새 황제 레오폴트 2세 자녀들의 음악 교사 자리를 놓고 모차르트와 겨루어 이긴 사람이다. 그의 아들 미하엘 움라우프(1781~1842)는 1824년 베토벤의 교향곡 9번 〈환희의 송가〉 초연을 지휘했다.

'교향곡의 아버지' 요제프 하이든은 헝가리 에스테르하치 가문의 궁정 악장으로 일하고 있었다. 그의 작품은 이미 전 유럽에 알려져 있었다. 모차르트는 1773년 빈에서 하이든의 교향곡을 익힌 데 이어 1781년 빈에 도착한 뒤 하이든의 현악사중주곡 〈러시아〉 Op.33을 열심히 공부했다. 두 사람은 거의 비슷한 시기에 빈에 모습을 드러냈다. 모차르트는 1781년 크리스마스이브 때 황실에 초대받아 무치오 클레멘티1752~1832와 피아노 경연을 벌였다. 빈을 방문한 러시아의 파벨1754~1801 대공(훗날의 파벨 1세)을 환영하는 이벤트였다. 하이든은 다음 날, 같은 자리에서 〈러시아〉 사중주곡을 연주하여 파벨 대공을 즐겁게 해주었다. 하이든과 모차르트는 나이를 뛰어넘어 서로 존경하고 찬탄하는 음악 동료로서 끈끈한 우정을 맺는다. 하이든은 모차르트에 이어서 프리메이슨 회원이 됐고, 모차르트와 영향을 주고받으며 '빈 고전주의' 양식을 확립했다.

당시 음악가들에 대한 처우는 어땠을까? 〈아마데우스〉 등 18세기 유럽을 묘사한 영화에서 귀족들은 호화 저택에서 파티와 만찬, 무도회를 즐기는 반면, 일반인들은 비위생적 환경에서 지저분한 몰골로 사는 모습을 볼 수 있다. 엄청난 빈부 격차가 존재한 것이다. 공작은 대략 10만~50만 플로린, 백작은 2만~10만 플로린의 토지 수익을 올렸다. 이들은 정부에서도 최고위직을 맡아서 8,000~2만 플로린의 연봉을 받았다. 2급 공무원은 4,000~6,000플로린, 궁정 비서관은 1,000~1,500플로린 정도였다. 궁정 오페라 작곡가 살리에리의 연봉이 1,500플로린이었으니 궁정 비서관 수준의 대우를 받은 셈이다. 당시 유럽에서 가장 많은 연봉을 받는 음악가는 슈투트가르트 궁정 악장 니콜로 욤멜리로, 4,000플로린의 연봉에 더해 주택과 별장, 장작 값,

유류비, 말 사료 값까지 받았다. '음악의 본고장' 이탈리아 출신 음악가들은 다른 지역 출신 음악가들보다 50퍼센트 정도 더 많은 사례를 받았다. '스파게티 하면 이탈리아'라는 식으로, '음악가는 역시 이탈리아 사람이 최고'라는 통념이 지배한 것이다. '유럽 최고의 오케스트라'로 꼽힌 만하임 궁정 악단의 이그나츠 홀츠바우어, 크리스티안 칸나비히 등 독일 음악가들의 연봉은 1,500플로린 안팎이었다. 에스테르하치 궁정 악장 요제프 하이든의 연봉은 1,000플로린 정도에 불과했다.

　　인기 성악가들이 작곡가보다 더 좋은 대우를 받는 건 예나 지금이나 마찬가지다. 독일 오페라단의 솔로이스트 중 테너 아담베르거는 2,000플로린, 소프라노 알로이지아 랑에는 1,700플로린을 받았다. 〈피가로의 결혼〉 초연에서 수잔나 역을 맡은 영국의 소프라노 낸시 스토라체Nancy Storace, 1765~1817는 1787년 열린 고별 연주회 한 번으로 4,000플로린을 벌었다. 이는 당시 모차르트의 1년 수입을 능가하는 액수였다. 그녀는 1788년 시즌에 5,000플로린으로 계약하자는 제안을 거절하고 영국으로 돌아갔다. 아일랜드 출신 테너 마이클 켈리1762~1826는 요제프 2세가 자신에게 얼마나 친절했는지 회고했다. 그는 더블린에 계신 어머니를 뵙고 오겠다며 6개월의 휴가를 신청했는데, 황제는 6개월로는 충분치 않다며 12개월을 주었고 휴가 기간에도 봉급을 지불했다. 황제는 이렇게 덧붙였다. "여행 중 다른 곳에서 공연하는 건 그대 자유요. 그리고 돌아오면 언제든 다시 빈 궁정에 받아주겠소." 황제는 켈리에게 파리까지 가는 좋은 길과 숙소도 알려주었다.[7]

　　궁정 악단 연주자들의 평균 연봉은 350플로린이었다. 유능한 목관 연주자를 구하기 어려웠으므로 오보에, 클라리넷, 파곳, 호른 연주자들은 750플로린 정도로 비교적 나은 대우를 받았다. 평범한 음악가

들의 처우는 훨씬 더 열악했다. 훗날 요제파 베버와 결혼해 모차르트의 손위 동서가 되는 프란츠 호퍼1755~1796는 슈테판 대성당의 바이올리니스트로 일했는데, 연봉이 25플로린에 불과했다. 귀족의 하인이 연봉 60플로린, 하녀가 30플로린이었으니 이보다도 못한 액수였다. 이런 음악가들은 추가 수입이 없으면 생계 유지가 불가능하기 때문에 콘서트에 참여할 기회가 오면 언제든 임시 단원으로 일했다. 빈에는 고위 귀족이 운영하는 개인 오케스트라가 열 개 정도 있었다. 오케스트라 단원들은 여름에는 헝가리, 보헤미아, 모라비아 등 귀족의 별장이 있는 도시로 주인을 따라 옮겨가며 살았다. 귀족들은 자기 휘하의 음악가들을 '악기도 연주할 줄 아는 하인' 정도로 여기며 허드렛일까지 맡기기 일쑤였다.

잘츠부르크 궁정 콘서트마스터 겸 오르가니스트로 연봉 450플로린을 받던 모차르트는 이 알량한 수입을 포기한 채 빈에서 맨손으로 자유음악가 생활을 시작했다.

콜로레도 대주교와 정면충돌

모차르트는 1781년 3월 16일 아침 9시 빈에 도착했다. 닷새 동안 마차를 달렸기 때문에 그는 파김치가 돼 있었다. 처음엔 우편마차를 탔는데 엉덩이가 너무 아파서 도중에 일반 마차로 갈아탔다. 뮌헨에서 빈까지 250킬로미터를 달려오느라 교통비와 숙식비를 합쳐서 250플로린을 써야 했다. 하지만 그는 "빈으로 향하는 게 참 기뻤다"고 밝혔

다.[8] 그는 이미 자유와 해방감을 맛보고 있었다.

콜로레도 대주교는 새 황제 요제프 2세의 즉위 의식에 참석하기 위해 빈에 와 있었다. 몸이 편찮으신 아버지 루돌프 요제프 콜로레도 1706~1788 공작을 만나는 것도 중요한 일이었다. 그는 시종들과 함께 슈테판 대성당 근처 튜튼 기사단 궁전에 머물렀고 안토니오 브루네티, 체카렐리 등 수행 음악가들은 빈 외곽에 따로 숙소를 잡았다. 모차르트는 웬일인지 튜튼 기사단 궁전의 '화사하고 매력적인 방'을 배정받았다. 그는 방을 보자마자 소리쳤다. "특별 대우로군Che distinzione!" 대주교의 시야에서 벗어날 수 없는 위치였다. 대주교는 모차르트처럼 뛰어난 음악가를 휘하에 거느리고 있다는 걸 빈 상류사회에 과시하고 싶었다. 그는 하인 신분인 모차르트를 자기가 주최하는 음악회에만 출연시키려 했고, 자기 허락 없이 빈에서 맘대로 활개치며 다니게 둘 생각이 없었다. 게다가 6주의 휴가 기간을 두 배나 초과하고 돌아온 모차르트의 기강을 이참에 확실히 잡아볼 작정이었다. 대주교의 첫인사는 "누가 네 월급을 주는지 잘 기억하라"는 것이었다. 그러나 모차르트가 볼 때 대주교의 태도는 "나를 소유하는 것으로 허영심을 만족시키는 일"[9]에 불과했다. 그는 대주교가 이참에 자기를 해고해 주면 고맙겠다고 생각하고 있었다.

대주교는 튜튼 기사단 궁전에서 저녁마다 음악회를 열었다. 모차르트는 도착한 바로 그날 오후 4시에 연주하라는 명령을 받았다. 새벽 2시부터 마차를 타고 왔으니 몹시 피곤했지만 '잘츠부르크의 자랑' 모차르트를 선보이기 위해 이미 빈의 귀족 20여 명을 초대한 상태였다. 그날 저녁 콜로레도 대주교는 음악가들에게 저녁 식사를 제공하지 않는다고 알렸다. "우리는 저녁때 식사하러 모이지 않았어요. 대신 1인

당 3두카트를 지급한다는데, 식사를 하려면 멀리 나가야 해요. 우리 음악가들이 연주해서 돈을 벌 기회를 아예 차단해 버린 거지요."[10] 모차르트는 빈에서 자유롭게 음악회를 열고, 요제프 2세의 눈에 띄어 오페라를 위촉받고, 이왕이면 빈 궁정에서 좋은 직위를 얻고 싶었다. 이런 모차르트에게 대주교는 사사건건 앞을 가로막는 장애물이었다. "그는 제가 사람들의 주목을 받지 못하도록 앞을 막아버리는 행동만 합니다."[11]

모차르트는, 열두 살 때 단막 코믹오페라 〈바스티앵과 바스티엔〉을 쓰도록 해준 메스머 박사의 집에서 많은 시간을 보냈다. 박사는 빈 프리메이슨 조직인 '참된 화합' 회원이었다. 그는 메스머 박사의 정원에 앉아 아버지에게 빈의 첫 소식을 전했다. "오늘 저희는 러시아 대사 갈리친 공작에게 가야 해요. 이분은 어제 도착했다네요." 모차르트는 벌써 대주교에 대한 불만을 토로하기 시작한다. "연주 사례로 몇 푼이나 줄지 두고 볼 생각입니다. 한푼도 안 주면 찾아가서 솔직히 말해 볼 생각이에요. 밖에서 돈을 못 벌게 막으실 거면 대주교께서 돈을 주셔야 하지 않냐고 말입니다."

대주교와 모차르트 사이의 긴장은 점점 고조되었다. 점심시간에 하인들 곁에 자리를 배정받은 모차르트는 참을 수 없는 모멸감을 느꼈다. "정오 무렵 점심을 들었습니다. 식탁에는 대주교를 모시는 시종 둘, 회계감사, 과자 만드는 사람, 체카렐리와 브루네티, 요리사 둘, 그리고 제가 함께 앉았어요. 시종들이 윗자리를 차지했고 저는 가까스로 요리사 윗자리를 배정받았어요. 참으로 영광이었죠. 이쯤 되면 '잘츠부르크에 있는 것이나 다름없다'고 생각할 수밖에요."[12] 그는 일주일

뒤 한 번 더 불만을 토로했다. "초에 불을 붙이고, 문을 열고, 곁방에서 대기하는 일을 하는 시종들과 함께, 더구나 그들을 상석에 앉힌 채 밥을 먹어요. 물론 요리사도 함께죠."[13]

식사 테이블에서 오가는 조악한 농담이 지긋지긋해진 모차르트는 아무 말도 하지 않았다. 갈리친 공작의 저택에서 연주하던 날이었다. "저는 혼자 갔어요. 매너가 엉망인 잘츠부르크 오케스트라 단원들과 함께 다니고 싶지 않았거든요. 도착해서 위층에 올라가니 대주교의 시종이 저를 갈리친 공작의 시종에게 인계하려 들더군요. 저는 이 사람들을 무시한 채 곧장 음악실로 갔어요. 문이 열려 있었거든요. 저는 갈리친 공작에게 인사하고 바로 연주할 준비를 했어요. 체카렐리와 브루네티가 안 보이길래 둘러보았더니 오케스트라 뒤의 벽에 기대서서 꼼짝도 못 하고 있더군요. 명령이 없으면 한 걸음도 앞으로 못 나올 분위기였어요."[14]

모차르트는 빈 귀족들의 초청에 기꺼이 응하려 했다. 대주교도 이러한 초청을 모두 막을 수는 없었기에 모차르트는 프란츠 요제프 툰 백작 저택에서 열린 가정음악회에서 연주할 수 있었다. 모차르트는 백작을 "좀 괴짜지만 선의로 가득한 명예로운 신사"라고 칭찬했다.[15] 그는 계몽철학과 자연과학은 물론 신비주의에 관심이 많아서 '몽상가'로 불리기도 했다. 그의 아내 마리아 빌헬미네 툰1744~1800은 빈 사교계의 대모로 꼽히는 인물이었다. "그녀는 훌륭한 품성을 지녔으며, 세상사에 박식하고, 배려심이 깊다. 장점은 제일 먼저 파악하고, 약점을 최후에 알아차린다. 그녀는 사람에 대한 편견을 걷어내고 우정을 증진하는 일을 가장 즐거워한다. 자신의 집에 행복의 세계를 만들어놓고, 그녀 스스로 빛을 발함으로써 이 세상을 환하게 비추는 중심인물이다."[16] 사

람들은 누구에게나 열려 있는 툰 백작 부인의 살롱에서 허물없이 대화하고 그림 감상, 게임, 산책, 댄스, 음악을 즐겼다. 툰 부부는 아름다운 세 딸을 두었는데 그중 첫째 마리아 엘리자베트1764~1806는 빈 주재 러시아 대사 라주모프스키Razoumovsky, 1752~1836 백작, 둘째 마리아 크리스티아네1765~1841는 카를 리히노프스키1761~1814 공작과 결혼한다. 부인은 빈에 도착한 모차르트를 환대해 주었고, 그를 많은 사람들에게 소개해 주었다. 모차르트는 "공작 부인은 지금까지 보았던 사람 가운데 가장 매력적이며, 그녀도 저를 높이 평가한다"고 자랑했다.

페르겐 백작 부인의 저녁 음악회는 툰 백작 부인의 저녁 음악회와 쌍벽을 이루는 이벤트였다. 요한 안톤 폰 페르겐Johann Anton von Pergen, 1725~1814 백작은 마리아 테레지아 여왕 시절부터 빈 경찰 총수를 지냈고 비밀경찰을 이끌며 프리메이슨 탄압에 앞장선 인물이다. 요제프 2세는 가끔 그의 저택에서 열린 음악회에 참석했는데 모차르트가 이 모임에 갔다는 기록은 없다.

모차르트는 4월 3일 부르크테아터에서 열리는 빈 음악가협회 Tonkünstler-Societät 자선 연주회에 참여하고 싶었다. 해마다 크리스마스와 사순절에 고아와 전쟁 과부들을 돕기 위해 개최하는 이 음악회는 오케스트라와 합창단 90여 명 등 180여 명의 음악가가 출연하는 대규모 행사였다. 메인 레퍼토리로 오라토리오를 선보이고, 중간에 협주곡이나 교향곡을 연주했는데, 빈 음악가들은 작곡이나 연주 등의 재능 기부를 통해 이 연주회에 참여하는 걸 영예롭게 여겼다. 무엇보다 이 음악회는 황제가 직접 참관하는 전통이 있었다. 모차르트는 이 연주회에서 자신의 존재를 빈 대중에게 널리 알리고, 무엇보다 황제 요제프 2세에게 깊은 인상을 남기고 싶었다. 콜로레도 대주교는 모차르트가 이 연

주회에 참여하는 것을 금지했다.[17] 모차르트는 격하게 반발하면서, 대주교가 허락하지 않아도 자신은 반드시 참여해서 연주하겠다고 단언했다. 빈의 귀족들이 간곡하게 설득한 결과 대주교는 금지령을 철회했다.[18] 이 연주회의 광고문이다. "모차르트 씨가 작곡한 교향곡으로 시작한다. 이어서 모차르트 씨가 혼자 피아노 앞에 앉아서 연주한다. 그는 일곱 살 소년일 때 이곳에서 연주한 적이 있는데, 화려하고 섬세한 키보드 실력뿐 아니라 작곡 능력까지 선보여서 커다란 갈채를 받은 바 있다."[19]

이날 연주회의 포문을 연 교향곡은 그때까지 모차르트가 작곡한 교향곡 중 가장 규모가 크고 화려한 D장조 〈파리〉 K.297이나 C장조 K.338 중 하나였을 것이다. 모차르트는 "장엄한 연주였고, 대성공이었다"고 아버지에게 알렸다. 메인 레퍼토리는 요한 게오르크 알브레히츠베르거1736~1809(오스트리아 작곡가. 훗날 빈에 도착한 베토벤에게 대위법을 가르친 사람)의 오라토리오 〈골고다의 순례자들Die Pilgrime auf Golgotha〉이었다. 모차르트는 변주곡•과 푸가, 피아노 협주곡을 한 곡씩 연주했다. 이날 연주를 위해 툰 백작 부인은 아름다운 슈타인 피아노를 빌려주었다. 모차르트는 빈 청중들에게 만족했다. "박수가 끝이 없어서 저는 처음부터 끝까지 모두 한 번 더 연주해야 했어요. 레퍼토리를 적절히 배합해서 청중들의 다양한 취향을 골고루 만족시켜 주었죠."[20]

모차르트는 리허설 때 처음 마주친 오케스트라의 규모에 깜짝 놀랐다. "바이올린 연주자가 40명이나 되고, 모든 관악 파트가 두 배였어요. 비올라 10명, 콘트라베이스 10명, 첼로 8명, 파곳이 6명이나 되

• 조반니 파이지엘로 〈세비야의 이발사〉 중 '나는 랜도르Je suis Lindor'를 주제로 한 변주곡 K.354.

더군요." 그는 빈의 자유로운 환경에 큰 기대를 품었다. "아버지, 여기 정말 근사한 곳이에요. 제가 일하기엔 세상에서 제일 좋은 곳이지요. 모두 다 동의할 거예요. 여기서 맘껏 돈을 벌 수 있으면 참 좋겠어요. 건강만 잘 유지한다면 그렇게 하는 게 제일 좋겠죠. 제가 어리석게 행동할 거라고 염려하지 마시길, 저는 뼛속까지 저 자신을 돌아보았어요. 실패는 지혜를 가져다주지요."[21] 모차르트는 자기 연주에 환호하는 빈의 후원자들을 위해서 얼마든지 기꺼이 연주해 주었다. "어제 연주가 끝난 뒤 귀부인들 앞에서 1시간이나 무료로 연주를 더 해주었어요. 충분히 해주었다고 판단하고 슬쩍 빠져나오지 않았다면 아마 아직도 연주하고 있었을 거예요."[22]

모차르트는 대주교의 금지령 때문에 황제를 만날 기회를 놓치자 크게 분개했다. "툰 백작 부인에게 초대받았는데도 갈 수가 없어서 반쯤 미칠 지경이었죠. 그 음악회에 누가 왔는지 아시나요? 다름 아닌 황제였어요! 그 자리에서 노래한 아담베르거와 바이글Weigl 부인은 50두카트씩 받았다는군요." 황제는 나흘 전 열린 음악가협회의 자선 연주회에서 모차르트의 연주를 들었다. 이 대규모 음악회장에서 나누기 어려웠던 친밀한 대화가 툰 백작 부인의 살롱 연주회에서는 가능했을 것이다. 모차르트는 대주교를 '왕쪼다Archoaf'라고 부르며 조롱했다. 이 '왕쪼다'를 위해 '허접한' 음악을 하느라 황제를 만날 기회를 놓친 게 분통이 터졌다. "여기서 제 첫 목표는 황제에게 적절한 방법으로 제 존재를 알리는 거예요. 그가 저를 기억하게 만들기 위해서라면 무슨 일이든 할 거예요. 그를 위해 저의 〈이도메네오〉를 공연하면 좋겠어요. 그가 좋아하는 푸가도 많이 연주할 거고요." 그는 콜로레도 대주교와의 결별을 이미 각오하고 있었다. "제 청춘과 재능을 잘츠부르크에 파

묻어버리는 게 나을지, 아니면 빈에서 스스로 행운을 붙잡는 게 나을지 아버지의 친구 같은 조언을 구합니다."[23]

모차르트는 아버지 때문에 잘츠부르크와의 결별을 미루고 있다고 강조했다. "잘츠부르크 대주교가 아직 저를 독차지하는 건 오직 아버지 덕분이라는 걸 온 세상이 알아야 해요. 최고의 아버지 덕분에 저를 잃지 않았다는 사실을 대주교는 감사해야 해요."[24] 그는 "대주교가 빈에서 혐오의 대상이며 누구보다 요제프 2세가 그를 가장 싫어한다"는 주장까지 펼쳤다.[25] 잘츠부르크 당국이 편지를 검열할 가능성이 높다는 사실을 알면서도 모차르트는 대놓고 이렇게 썼다.

'엉덩이 걷어차기' 사건

1781년 5월 초, 상황은 걷잡을 수 없이 악화됐다. 콜로레도 대주교는 모차르트에게 '소중한 보퉁이' 하나를 잘츠부르크로 전해 달라며, 잘츠부르크에 먼저 가 있으라고 명령했다. 이 말은 모차르트가 빈에서 제멋대로 지내는 모습을 더 이상 눈 뜨고 볼 수 없다는 메시지였다. 모차르트는 대주교의 명령을 따르는 시늉을 했지만 빈을 떠나지 않았다. 모차르트를 다시 발견한 대주교는 "이 녀석아, 언제 떠날 거냐?"며 다그쳤다. 모차르트는 둘러댔다. "오늘밤에 떠나려 했는데 마차에 자리가 없었어요." 이 순간, 대주교는 모차르트가 한마디 끼어들 틈도 없이 속사포를 날렸다. "너는 내가 아는 최악의 인간이다, 너처럼 내게 막되게 구는 놈은 없다, 즉시 잘츠부르크로 떠나라, 안 그러면 잘츠부르크로 편지를 써서 월급을 중단시키겠다!" 모차르트도 대꾸

했다. "네, 은총이 가득하신 대주교님은 제게 만족하지 않으시는 모양이군요?" 대주교는 기가 막혔다. "뭐라고? 이 천치 같은 놈! 저기 문이 있으니 나가라. 너처럼 형편없는 녀석과는 아무 관계도 맺고 싶지 않다." 모차르트도 지지 않고 되받았다. "네, 결국 이렇게 됐군요. 저도 대주교님과 아무 관계가 없으면 좋겠어요." 대주교는 손을 저었다. "그럼 꺼져버려." 모차르트는 또박또박 대답했다. "이게 마지막입니다. 내일은 서면으로 해고 통지서를 써주세요."[26]

해고 통지서는 빈에서 맘대로 활동할 수 있다는 '자유 통행증'이나 다름없었다. 대주교는 물론 이 '자유 통행증'을 써주지 않았다. 모차르트는 아버지에게 자신을 지지해 달라고 호소했다. "분을 삭일 수가 없네요. 인내심을 시험하는 일이 계속되고 있어요. 이제 제 인내심은 바닥이 났고 더는 잘츠부르크 궁정의 하인으로 수모를 겪는 불행을 참지 않겠습니다. 이자는 가장 무례한 태도로 제게 모욕을 가했어요. 아버지의 감정을 존중하고 싶으니 그 욕설을 되풀이하진 않겠습니다. 그는 저를 버르장머리 없는 놈, 혐오스런 악당, 마땅히 잘라버려야 할 녀석이라고 하더군요. 제 명예뿐 아니라 아버지의 명예까지 공격받는 상황이었지만 저는 말없이 참았어요." 그는 다시 한 번 질문했다. "저의 이런 행동은 너무 섣부른 것이었나요? 아니면 너무 늦은 것이었나요? 아버지의 판단을 편지로 알려주세요. 대주교가 아버지에게 조금이라도 무례하게 굴면 누나와 함께 즉시 빈에 오세요. 제가 버는 돈으로 우리 셋이 충분히 살 수 있어요. 이제 잘츠부르크 소식은 듣고 싶지도 않아요."

모차르트는 다음날 시종장 아르코 백작을 만나 사직서를 제출하며 15굴덴가량의 퇴직금과 여비를 요구했다. 하지만 백작은 고향에 계신

아버지의 동의 없이 사직해서는 안 된다며 거절했다. 레오폴트는 앓아 누울 지경이었다. 아들의 결정은 너무 위험 부담이 컸다. 아무리 뛰어난 음악가라도 경쟁자들이 우글거리는 빈에서 맨손으로 성공을 거머쥐기란 쉽지 않은 일이었다. 게다가 말리는 척이라도 해야 잘츠부르크에서 자신의 자리를 보전할 수 있을 듯했다. 모차르트도 이 점을 짐작했는지 "제게 화를 내시며 냅다 질책해 주세요"라고 쓰기도 했다.[27]

이 무렵 아버지가 아들에게 보낸 편지는 실종됐다. 레오폴트의 발언은 모차르트의 편지를 통해 짐작할 수 있을 뿐이다. 아들이 고집을 부릴수록 아버지는 더 강력하게 반대한 듯하다. 부자 간의 갈등은 구시대와 새시대의 갈등, 그 축소판과도 같았다. 모차르트는 "아버지의 편지에서 단 한 줄도 아버지를 발견할 수 없었다"고 울먹이며 이렇게 물었다. "제 명예를 회복하기 위해 제 결정을 철회해야 한다고요? 이런 모순이 어디 있나요? 제가 결정을 철회하면 세상에서 제일 비굴한 놈이 된다는 건 생각도 안 해보셨나요?" 그는 항변했다. "제가 아버지를 위해 제 즐거움을 조금도 희생하려 하지 않았다고요? 최고의 아버지, 저는 아버지 마음에 들기 위해 제 행복과 건강과 생활을 희생할 작정이었습니다. 하지만 제 명예도 중요합니다."[28]

레오폴트의 걱정엔 현실적 근거가 있었다. 평민인 모차르트가 고위 귀족인 대주교에게 거칠게 대들면 자칫 큰 화를 자초할지도 몰랐다. 요한 제바스티안 바흐가 바이마르 영주 빌헬름 에른스트1662~1728에게 쾨텐으로 보내달라고 조르다가 한 달 구류를 산 게 1714년이니 멀지 않은 과거였다. 하지만 레오폴트는 아들을 설득하기 어려웠다. 그는 이미 환갑을 넘긴 노인이었다. 스물다섯 살, 젊고 기운찬 아들을 자기 뜻대로 통제하기에는 기력이 모자랐다. 레오폴트는 콜로레도 대

주교의 심복이면서도 모차르트 가족에게 우호적이었던 시종장 아르코 백작에게 모차르트를 설득해 달라고 부탁했다.

1781년 6월 8일, 아르코 백작과 모차르트는 '정답게' 마주앉았다. "당장은 빈이 좋아 보이겠지만 빈 사람들의 취향은 변덕스러워. 몇 년 도 안 가서 새로운 유행을 좇으며 자네를 냉대할 걸세." 모차르트는 요지부동이었다. "대주교님이 저를 조금이라도 존중했다면 이런 일은 일어나지 않았을 거예요. 저를 예의 바르게 대해 주시면 저도 친절하게 대해 드립니다." 아르코 백작은 말을 이었다. "대주교는 자네가 세상에서 제일 건방진 놈이라고 생각하네." 모차르트는 대답했다. "네, 그렇겠지요. 제가 그분께 건방지게 구는 건 사실일 겁니다. 상대가 저를 어떻게 대하느냐에 달려 있지요. 누군가 저를 경멸하면 저도 그 사람을 경멸합니다. 저는 공작새처럼 오만해질 수 있어요." 아르코 백작은 "나도 속으로 꾹 참으며 말을 아끼는 경우가 많다"고 했다. 모차르트는 어깨를 으쓱하며 말했다. "백작님은 참으셔야 할 이유가 있으니까 참는 거고, 저는 참지 말아야 할 이유가 있으니까 안 참는 거지요."[29]

아르코 백작은 아무리 설득해도 모차르트가 꿈쩍도 않자 결국 화를 참지 못하고 모차르트의 엉덩이를 걷어차서 쫓아내 버렸다. 물론 모차르트가 요청한 해고 통지서는 주지 않았다. 모차르트는 모욕감에 부들부들 떨며 언젠가 자신도 똑같이 이자의 엉덩이를 걷어차겠다고 별렀다. 하지만 당시는 평민이 귀족 몸에 손을 대면 매질을 각오해야 하는 시대였다. 모차르트는 그 무렵 인스부르크의 한 젊은이가 귀족을 때렸다가 곤장을 50대 맞은 사실을 알고 있었다.[30] 하지만 그는 개의치 않았다. 아버지에게 보낸 편지의 한 구절이다. "사람을 고귀하게 만드는 것은 마음입니다. 저는 백작은 아니지만 제 안에 백작보다 더 많은

명예를 지녔습니다." 신분을 초월한 인간의 존엄성을 주장한 모차르트의 이 말은 훗날 베토벤이 리히노프스키 공작에게 던진 한마디를 연상시킨다. "세상에 공작은 몇천 명이지만, 베토벤은 한 명뿐입니다." 콜로레도 대주교로서도 모차르트를 해고하는 것은 정치적으로 부담스러웠을 것이다. 하인에 불과한 음악가와 다퉜다는 건 수치스런 일이었다. 모차르트를 잘 다스리지 못한 자신의 지도력이 의심받을지도 몰랐다. 대주교는 모차르트를 정식으로 해고하는 대신 월급을 중단하고 방치했다. '엉덩이 걷어차기 사건'이 일어난 1781년 6월 8일은 음악사 최초로 자유음악가가 탄생한 날이 되었다.

모차르트는 새로운 환경에 적응하느라 분주했다. 언제까지나 콜로레도 대주교와 아르코 백작이 자신에게 가한 모욕을 되새김질하고 있을 순 없었다. 그는 더 이상 대주교를 언급하지 않았다. 아버지에게는 "이제 마음의 평화를 달라"고 간청했다. "사랑하는 아버지, 부탁컨대 앞으로는 편지에서 저를 나무라지 마세요. 제 마음을 어지럽히고, 제 심장과 영혼을 뒤흔들 뿐이니까요. 이제 작곡을 계속해야 하니 유쾌한 기분과 평온한 마음이 필요합니다."[31]

모차르트는 황제 요제프 2세에게 기대를 걸었다. 황제는 여섯 살 모차르트의 연주를 들은 적이 있고, 열두 살 모차르트에게 오페라 〈가짜 바보〉를 위촉한 바 있다. 그는 어른이 되어 다시 빈에 나타난 모차르트를 호의로 대했다. 그해 크리스마스이브에 모차르트를 쇤부른 궁전에 초청해서 클레멘티와 피아노 경연을 시킨 것도, 오페라 〈후궁 탈출〉과 〈피가로의 결혼〉을 맡긴 것도 요제프 2세의 결정이었다. 하지만 궁정의 안정된 일자리를 주지는 않았다. "모차르트가 다른 나라로

떠나는 것을 막기 위해" 1787년 말 연봉 800플로린의 궁정 실내악 작곡가로 임명한 것은 황제가 베푼 최대의 친절이었다. 그는 모차르트의 피아노 실력이 최고임을 인정했지만 모차르트의 오페라가 동시대 작곡가들에 비해 월등히 훌륭하다는 사실을 제대로 인식하지 못했다. 황제로서는 연공서열을 무시하고 젊은 모차르트에게 궁정의 중책을 맡기는 게 부담스런 일이었다.

모차르트는 빈에서 활약한 10년 동안 요제프 2세와 떼려야 뗄 수 없는 관계를 맺었다. 이 10년의 한가운데 있는 오페라 〈피가로의 결혼〉을 클라이맥스라고 치면 그 앞은 크레센도, 그 뒤는 디크레센도처럼 보인다. 1781년 요제프 2세가 개혁에 시동을 걸 때 빈에서 의기양양하게 데뷔한 모차르트는 황제의 보호 아래 〈피가로의 결혼〉〈돈 조반니〉〈여자는 다 그래〉 등 혁신적 오페라를 발표했다. 신분사회를 비판한 그의 오페라는 황제의 계몽 정치와 잘 어울렸지만 귀족들의 반발을 샀다. 황제의 개혁으로 기득권을 위협받은 귀족들은 모차르트를 '황제의 푸들' 정도로 여기며 미워했다. 요제프 2세가 살아 있는 동안엔 아무도 그에게 손대지 못했지만, 1790년 황제가 세상을 떠나자 빈의 귀족들은 일제히 모차르트에게 등을 돌린다.

상처를 추스르며 시민음악가로 첫발을

모차르트는 1781년 4월 28일 편지에서 "궁정 작가 고틀립 슈테파니에게 독일어 오페라 대본을 받을 것 같다"고 아버지에게 알렸다. 모차르트는 콜로레도와 결별할 때 이미 오페라 〈후궁 탈출〉 작곡을 염두

에 두고 있었던 것이다. 5월 28일에는 툰 백작 부인의 저택에서 일종의 '오디션'이 열렸다. 궁정 오페라 감독인 오르시니 로젠베르크 백작 앞에서 클라비어로 〈이도메네오〉를 연주했고, 빈 황실 도서관장 고트프리트 반 슈비텐 남작 등 빈의 지식인들이 참관했다. 로젠베르크 백작은 6월 9일 황제를 수행해 빈을 떠나면서 "좋은 오페라 대본을 찾아서 모차르트에게 작곡을 맡기라"고 명령했다. '엉덩이 걷어차기 사건'이 일어난 바로 다음날 오디션 합격 소식을 들은 셈이다.

1781년 빈에서 보낸 첫 여름은 무척 더웠다. 공기는 습했고, 천둥 번개가 쳐도 더위는 가시지 않았다. 가난한 모차르트는 피아노 레슨으로 조금이라도 돈을 벌어야 생계를 유지할 수 있었다. 그는 코벤츨Cobenzl 백작의 사촌 룸베케Rumbecke 부인을 첫 제자로 맞이했다. "레슨비를 낮추면 여러 명을 받을 수 있지만 제 가치가 떨어질 거예요. 열두 차례 레슨을 하고 6두카트를 받아요. 호의를 베풀 만한 사람에게만 레슨을 해준다고 확실히 밝히지요. 조금 내는 여섯 사람을 가르치기보다 제대로 내는 세 사람을 가르치는 게 나아요. 그렇게 해야 제 명예도 지키고 돈도 벌 수 있어요."³² 하지만 룸베케 부인이 3~4주 시골로 떠나는 바람에 이 레슨은 중단되었다. 여름이라 빈의 귀족과 후원자들은 모두 교외로 휴가를 떠났고 음악회를 열 방법도 없었다. "이 계절은 돈 벌기에는 제일 나쁜 시기예요. 열심히 일해서 겨울에 대비할 수밖에 없죠. 겨울에는 작곡할 시간이 많지 않을 테니까요."³³

모차르트는 7월, 빈 교외에 있는 코벤츨 백작의 별장에서 며칠 휴식했다. "빈에서 한 시간 정도 거리의 라이젠베르크Reisenberg란 곳에서 하루 묵은 적이 있는데, 이번에는 사나흘 지내려 해요. 집은 작고 소박하지만 아주 멋진 숲이 있어요. 자연이 빚어낸 것처럼 절묘한 모양으

로 동굴grotto을 만들었더군요. 참 멋지고 상쾌한 동굴이에요."³⁴ 이 휴식의 시간은 '엉덩이 걷어차기 사건'의 상처를 씻고 새롭게 출발하기 위한 '숨고르기'였을 것이다.

휴식을 마친 모차르트는 〈후궁 탈출〉에 모든 열정을 쏟아부었다. 그는 7월 30일 대본을 받자마자 1막 작곡을 시작했고 이틀 만에 1막의 세 곡을 완성한 뒤 아버지에게 알렸다. "대본은 상당히 좋아요. 터키가 무대고, 제목은 〈벨몬테와 콘스탄체, 후궁의 유혹〉입니다. 서곡에는 트라이앵글과 베이스드럼 등 타악기가 등장하는 터키풍 음악을 넣고, 1막과 3막 피날레에는 합창을 넣을 거예요." 그는 한껏 고무돼 있었다. "시간이 별로 많지 않아요. 러시아 파벨 대공의 방문이 예정된 9월 중순까지는 끝내야 하니까요."³⁵ 파벨 대공 일행은 9월 중순 빈에 도착할 예정이었다. 요제프 2세는 1년 전 러시아 예카테리나 2세₁₇₂₉~₁₇₉₆를 만나서 터키에 대응하기 위한 군사동맹을 맺었으므로 그녀의 외아들인 파벨 대공을 잘 예우하는 것은 중요한 일이었다.

모차르트는 8월 22일 1막 전체를 완성했다. 그러나 모차르트 작품 대신 글루크의 오페라 두 편으로 레퍼토리가 바뀌었다. 모차르트는 아버지에게 고충을 토로했다. "오페라가 자꾸 지연되니 견디기 힘들어요. 물론 딴 곡도 작곡하지만 제 열정은 온통 오페라에 가 있으니까요. 아담베르거의 A장조 아리아, 카발리에리의 Bb장조 아리아 그리고 삼중창 한 곡을 하루 만에 작곡했지요. 하지만 글루크의 오페라 두 편이 먼저 공연될 테니 제가 오페라를 완성해도 소용없어요."³⁶

러시아 파벨 대공이 왔을 때 〈후궁 탈출〉 대신 글루크의 오페라를 공연한 이유는 무엇일까? 오페라에 나오는 터키 지도자 파샤 셀림이 벨몬테와 콘스탄체에게 관용을 베푸는 결말은 러시아의 적국 터키

를 미화하는 것으로 비칠 우려가 있었고, 이런 오페라를 대공이 관람한 것을 러시아 왕실이 알면 오해할 우려가 있었다. 파벨 대공의 일거수일투족은 페테르부르크의 여왕에게 일일이 보고되고 있었다.

시간이 남아돌자 모차르트는 슈테파니와 함께 대본 수정에 들어가 음악과 텍스트가 잘 어울리게 다듬고, 구성을 간결하게 고쳤다. 두 사람의 협업은 원활하게 이루어졌다. 슈테파니는 작가의 자존심을 내세우지 않고 흔쾌히 대본을 수정해 주었다. "사람들은 모두 슈테파니를 헐뜯어요. 그가 제 면전에서만 친절한 건지도 모르죠. 하지만 진지하게 대본 작업을 하며 제가 원하는 대로 고쳐주는 걸 보면, 도저히 그를 나쁘게 생각할 수가 없어요."

〈후궁 탈출〉 초연은 해를 넘기고 말았다. 1782년 1월 30일 모차르트는 "글루크의 오페라가 다시 공연될 예정이어서 제 오페라가 또 연기됐다"며, "대본을 고칠 시간을 좀 더 벌었다"고 썼다. 막판까지 수정 작업이 계속되었다. 그는 "이 오페라가 사순절 직후에는 무대에 오를 거"라고 썼다. 그러나 실제로 초연된 날은 1782년 7월 16일로, 오페라에 착수한 지 만 1년이 지난 뒤였다.

모차르트가 작곡한 '머리 좋아지는 음악'?

모차르트는 1781년 여름부터 요제파 아우에른함머Josepha Auern-hammer, 1758~1820에게 피아노 레슨을 해주었다. 1781년 11월 24일 그녀의 집에서 작은 연주회가 열렸다. 이 자리에서 모차르트는 두 대의 피아노를 위한 소나타 D장조 K.448을 그녀와 함께 초연했다. 아우에른

함머가 제1피아노, 모차르트가 제2피아노를 맡은 걸로 보아 그녀의 피아노 실력이 꽤 뛰어났을 걸로 보인다. "어제 아우에른함머 씨 댁에서 예약 연주회가 열렸어요. 제가 초대한 툰 백작 부인, 반 슈비텐 남작, 개종한 유태인 구데누스 남작, 베츨라르 남작과 그의 아들 라이문트, 피르미안 백작, 다우브라바이크Daubrawaick 부자* 등이 참석했어요. 두 대의 피아노를 위한 협주곡 그리고 이날 연주를 위해 급히 쓴 소나타를 연주했는데 대성공이었지요. 다우브라바이크 씨 편에 이 소나타의 악보를 보내드릴게요. 그의 아들은 '제 트렁크에 그 악보를 넣고 잘츠부르크로 간다면 큰 영광'이라고 말했고, 아버지는 큰 소리로 외쳤어요. '당신이 자랑스럽습니다. 당신은 잘츠부르크의 자랑이에요. 시절이 좋아져서 다시 잘츠부르크에 오시면 좋겠습니다. 다시는 놔주지 않을 겁니다.' 저는 대답했지요. '저를 가질 권리는 제 고향이 제일 먼저 갖고 있지요.'"

아우에른함머는 모차르트가 앞에 있으면 얼굴이 빨개져서 어쩔 줄 몰랐다. 아마도 모차르트를 보자마자 사랑에 빠진 듯하다. 모차르트가 그녀와 사귄다는 소문이 잘츠부르크까지 퍼졌는데 누군지 몰라도 레오폴트에게 그런 얘기를 속닥거렸을 것이다. 모차르트는 아버지에게 황급히 둘러댔다. "아우에른함머는 귀신처럼 생겼어요. 제가 이 지겨운 여자와 사귈 가능성은 전혀 없어요."[37] 애꿎은 여성의 외모를 헐뜯다니, 썩 아름다워 보이진 않는다. 초상화 속 그녀는 무섭게 생긴 얼굴이 아닌데, 모차르트가 왜 굳이 그녀를 깎아내리는 표현을 썼는지 이해하기 어렵다. ▶그림 24

• 잘츠부르크 사람들로, 콜로레도 대주교의 사절로 빈을 오가며 일했다.

빈에서 모차르트에 대한 구설수는 끊이지 않았고, 모차르트는 결백을 입증하려고 진땀을 빼야 했다. 아우에른함머는 1786년 공무원 요한 베세니히와 결혼했고, 그 뒤 전문 피아니스트의 길을 포기했다. 그녀는 피아노뿐 아니라 작곡도 한 모양이다. 훗날 모차르트〈마술피리〉중 '나는 새잡이'를 주제로 여섯 변주곡을 작곡했다. 모차르트는 빈에서 처음 출판한 바이올린 소나타 여섯 곡을 그녀에게 헌정했다.

모차르트의 두 대의 피아노를 위한 소나타 D장조 K.448은 한때 '머리 좋아지는 음악'으로 유명세를 탔다. 1993년, 캘리포니아 어바인 대학교의 신경생물학자 고든 쇼와 심리학자 프랜시스 로셔Frances Rauscher는 학생을 두 그룹으로 나누고, 한 집단에는 이 소나타를 들려주고 다른 집단에는 안 들려준 뒤 공간지각 능력을 테스트했다. 모차르트를 들은 학생들의 공간지각 능력이 30%나 높아졌다는 실험 결과가 과학 잡지《네이처》에 실렸다. 미국의 돈 캠벨이란 사람은 이 실험 결과에 편승하여 1997년《모차르트 효과Mozart Effect》란 책을 냈다. 그가 선곡한 모차르트 음반은 1998년 '빌보드 올해의 클래식 아티스트' 6위에 오르기도 했다. 그는 모차르트 음악을 들으면 IQ가 높아진다고 주장하는 데 그치지 않고, "모차르트 음악을 듣고 기도를 하니 머릿속의 핏덩어리가 사라졌고" "천사가 자기를 도왔다"고 횡설수설했다. 돈 캠벨은 미국 전역은 물론 일본과 한국까지 찾아와 '모차르트 효과'에 대해 강연을 하고 책을 팔았다. 모차르트를 팔아서 잇속을 챙긴 사기나 다름없었다.

돈 캠벨의 주장이 허황되며,《네이처》에 실린 실험도 과학적 근거가 없다는 게 세계의 연구소에서 수십 차례 증명됐다. 그러나 모차르트 음악이 머리를 맑게 하고 혈액순환과 정서 안정에 도움을 주고 장

기적으로 균형 있는 품성의 발달에 이롭다면 '모차르트 효과'를 믿고 많은 사람들이 모차르트를 듣게 된 건 꼭 나쁘다고 비난할 수는 없다. 두 대의 피아노를 위한 소나타 D장조 K.448은 찬란한 악상이 넘쳐흐르고 두 연주자의 호흡이 절묘하게 어우러지는 훌륭한 작품이다. 머레이 페라이아1947~ 와 라두 루푸1945~2022가 함께 녹음한 연주는 두 사람의 트릴까지 일치하는 완벽한 호흡을 이루었다. 피아니스트 두 명이 한꺼번에 연주하면 자칫 시끄러워지기 쉬운데, 두 사람은 상대방의 소리를 존중하며 예민하게 서로 맞춰주었기에 훌륭한 연주를 들려줄 수 있었다. 머리 좋다는 게 다른 사람의 말을 경청하는 능력이라고 한다면 이 곡을 '머리 좋아지는 음악'이라고 불러도 이의가 없다.

모차르트는 빈에서 서서히 명성을 쌓고 있었다. 12월에는 마리아 테레제 폰 트라트너를 제자로 맞이했다. 모차르트는 그녀에게 몇 년 뒤 C단조 소나타 K.457을 써주게 된다. 모든 일이 순조롭게 풀리지는 않았다. 파벨 러시아 대공의 처제인 뷔르템베르크의 엘리자베트 빌헬미나1767~1790 공주를 피아노 제자로 받아들이고 싶었지만 뜻대로 되지 않았다. 그는 12월 15일 자 편지에서 이렇게 투덜댔다. "황제 요제프 2세는 제 일을 망치기만 해요. 그는 살리에리만 좋아하는 것 같아요." 앞으로 10년 동안 라이벌이 될 궁정 오페라 작곡가 살리에리에 대한 모차르트의 첫 언급이다.

모차르트가 자유음악가가 된 뒤 쓴 첫 작품은 어떤 곡일까? 모든 정황을 종합해 볼 때, 바이올린 소나타 G장조 K.379일 거라는 결론에 도달한다. 이 곡은 플라트의 필체 분석과 타이슨의 악보 용지 추적에

따르면 1781년 빈에서 작곡한 게 분명하다. 하지만 그해 4월 8일 빈에서 콜로레도 대주교가 주최한 바이올린 독주회의 레퍼토리에는 들어 있지 않았다. 그렇다면 그해 룸베케 부인이나 아우에른함머에게 레슨을 해줄 때 작곡했을 거라고 추정할 수 있다. 1악장은 긴 서주로 시작한다. 피아노의 애틋한 불협화음은 드라마의 막이 오르기 직전의 긴박감을 느끼게 한다. 비극적인 G단조의 알레그로에서는 바이올린과 피아노의 격정적인 대화가 펼쳐진다. 인생의 전환점을 넘어가는 모차르트의 내면을 들려주는 듯하다. 2악장 안단티노 칸타빌레(조금 느리게, 노래하듯)는 따뜻한 느낌의 변주곡으로, 갈등과 고뇌를 내려놓고 차분히 자신을 돌아보는 느낌이다.

빈의 인기 장르였던 목관 합주
'하르모니무지크'

모차르트는 10월 15일 목관팔중주를 위한 세레나데 Eb장조 K.375˙를 완성했다. "이 곡은 성 테레지아 축일에 세 곳에서 잇따라 연주했어요. 한곳에서 연주를 마치면 다른 곳으로 옮겨서 연주하고 또 사례를 받은 식이지요." 모차르트는 이 곡의 악보를 황제의 시종인 폰 슈트라크에게 주었다. 폰 슈트라크는 매일 오후 황제와 함께 실내악을 연주하며 음악에 대해 조언하는 사람으로, 모차르트는 그가 황제에게

● 목관팔중주는 오보에, 클라리넷, 파곳, 호른 각 두 대씩으로 구성하는 게 표준이었다. 모차르트는 상황에 따라 이 곡을 오중주나 육중주로 편곡해서 연주하도록 했다. 비슷한 시기에 작곡한 세레나데 C단조 K.388도 목관팔중주의 걸작이다.

이 곡을 얘기하며 자신의 근황을 전해 주기를 기대했다. "그래서 악보를 각별히 공들여 깨끗하게 썼다"고 밝히기도 했다.**38** 모차르트는 "슈트라크는 나의 좋은 친구"라고 강조했지만 정작 슈트라크는 모차르트 음악을 악평하여 빈 궁정이 그에게 호감을 갖는 걸 방해했다. 모차르트는 사람 보는 눈이 이토록 어수룩했다.

세레나데 K.375는 모차르트의 명명축일인 그해 10월 31일에도 연주됐다. 그는 아버지에게 썼다. "아침에 신앙 서약을 하고 아버지에게 편지를 쓰려고 앉았는데 친구들이 계단을 올라와서 축하 인사를 쏟아냈어요. 12시엔 발트슈테텐 부인과 함께 레오폴트슈타트에 가서 파티를 했지요. 밤 11시에는 제가 작곡한 세레나데를 사람들이 연주해 주었어요. 집에 돌아오는 순간, 정원에 미리 들어와 있던 사람들이 Eb 장조로 연주를 시작해서 저를 깜짝 놀라게 했답니다."**39**

목관 합주를 위한 세레나데는 당시 빈에서 인기 있는 장르였다. 요제프 2세와 귀족들은 자기 소유의 목관 합주단이 연주하는 인기 오페라의 아리아와 앙상블을 즐겼다. 매번 오페라를 공연하려면 돈과 인력과 시간이 필요한데, 목관 합주로 편곡해서 연주하면 부담 없이 즐길 수 있었다. 궁정 악단의 목관 연주자들은 정규 연봉 외에 50굴덴을 더 받으며 황제와 귀족의 식사 시간에 연주하곤 했다. 오페라를 목관 합주로 편곡하는 것은 작곡가들에게 짭짤한 부수입이 되었다. 모차르트는 오페라 〈후궁 탈출〉을 완성하자마자 서둘러 목관 합주로 편곡했다. "이번 일요일까지 오페라 전체를 목관 합주로 편곡해야 해요. 얼른 하지 않으면 다른 사람이 가로챌 수 있으니까요."**40** 1787년 친첸도르프 백작은 목관 합주로 편곡된 모차르트의 〈피가로의 결혼〉을 들었다고 일기에 기록했다. 그는 "황제의 합주단이 마르틴 이 솔레르Martin y

Soler, 1754~1806가 작곡한 〈희귀한 일Una cosa rara〉*을 전곡 연주했는데, 분위기에 잘 어울렸고 매력적이었다"고 쓰기도 했다. 〈돈 조반니〉 2막의 파티 장면에서는 목관 합주단이 피가로의 아리아 '나비야, 더 이상 날지 못하리Nom piu andrai'와 〈희귀한 일〉 등 인기 오페라의 아리아를 연주한다.

빈에서는 이러한 목관 합주를 '하르모니무지크Harmoniemusik'라 불렀다. 모차르트는 '하르모니무지크'를 자신의 음악에 창조적으로 활용했다. 〈그랑 파르티타〉 Bb장조 K.361**은 이 장르의 대표작으로, 영화 〈아마데우스〉의 모차르트가 빈에서 처음 지휘하는 바로 그 작품이다. 영화에서 살리에리는 이 곡 3악장 아다지오를 처음 듣는 순간의 황홀한 느낌을 실감나게 해설한다. "전혀 들어보지 못한 음악이었소. 동경으로 가득차 있었지. 마치 신의 음성을 듣는 느낌이랄까. 그런데 왜 신은 자신의 도구로 하필 저런 녀석을 선택했을까?"〈그랑 파르티타〉는 모차르트가 콘스탄체와 결혼할 때 선물한 작품으로 알려져 있다. 바그너의 〈지크프리트 목가〉와 더불어 위대한 음악가가 아내에게 바친 대표적인 음악 선물인 셈이다.

모차르트는 피아노 협주곡에 대담한 목관 합주를 가미해 청중을 열광시켰다. 협주곡 D단조 K.466과 Eb장조 K.482, C단조 K.491의

• 1786년 모차르트의 〈피가로의 결혼〉에 이어 공연된 이 오페라는 90여 회 공연되며 〈피가로의 결혼〉을 압도하는 대성공을 거두었다. 스페인 작곡가 마르틴 이 솔레르는 이 오페라가 성공한 뒤 러시아로 건너가 흥행을 이어갔다.

•• 〈그랑 파르티타〉는 커다란 모음곡이란 뜻이다. 13개의 악기를 위한 작품으로 오보에, 클라리넷, 바셋호른, 파곳 각 두 대, 호른 네 대, 콘트라베이스 한 대로 구성된다. 당시 클라리넷은 새로운 악기였고, 이와 음색이 비슷한 바셋호른도 함께 사용되었다. 현악기인 콘트라베이스가 한 대 포함되어 있으므로 엄밀히 말해 '목관 합주'라는 명칭은 정확하지 않다.

느린 악장에서 목관이 활약하는 대목은 매우 인상적이다. '하르모니무지크'의 영향은 오페라에서도 나타난다. 소프라노와 목관의 음색이 조화를 이루는 대목은 모차르트 오페라에서 가장 아름답다. 〈피가로의 결혼〉 중 2막 백작 부인의 아리아 '사랑의 신이여, 위로를 주소서', 4막 수잔나의 아리아 '어서 오세요. 내 사랑', 〈돈 조반니〉 중 2막 엘비라의 아리아 '은혜를 모르는 이 사람은 날 속였지만' 같은 아리아가 대표적이다. 〈여자는 다 그래〉 2막에서는 시종일관 목관이 맹활약한다. 종교음악에도 '하르모니무지크'의 멋진 앙상블이 나온다. 〈대미사〉 C단조 K.427의 '사람의 몸으로 나시고Et Incarnatus Est'에서는 소프라노가 목관 파트와 숭고하게 어우러진다. 목관을 위해 작곡하는 것은 모차르트에게 낯설지 않은 일이었다. 잘츠부르크의 '졸업 음악'에도 협주교향곡 분위기의 목관 합주가 등장하기 때문이다.

클레멘티와의 피아노 대결

1781년 12월 24일 크리스마스 전야, 모차르트는 드디어 황제의 초청으로 궁정에서 연주하게 된다. 빈에 막 도착한 무치오 클레멘티와의 피아노 경연이었다. 클레멘티의 회상이다. "빈에 도착하고 며칠 안돼서 나는 황제를 위해 피아노를 연주해 달라는 초청을 받았다. 궁정음악실에서는 세련된 복장 때문에 궁정 시종장으로 착각할 만한 사람을 마주쳤다. 대화를 시작하자마자 음악 이야기가 나왔고, 우리는 상대가 누구인지 곧 알아차렸다."[41] 모차르트와 클레멘티는 따뜻하게 인사를 나누었다. 이 만남은 피아노 음악이 활짝 꽃피기 시작한 바로 그

무렵의 획기적 사건으로 음악사에 기록된다. '근대 피아노 연주의 아버지'로 불리는 클레멘티는 3년 일정으로 유럽을 여행 중이었다. 그는 베르사유에서 마리 앙투아네트 왕비를 위해 연주했고, 뮌헨, 잘츠부르크의 팬들을 열광시킨 뒤 빈에 도착했다.

요제프 2세는 두 사람을 초청할 때 피아노 경연에 대해 알리지 않았다. 호프부르크 궁전에는 왕족과 귀족은 물론 러시아 외교 사절들이 가득 모여 있었다. 이들이 경연을 기다리고 있음을 깨달은 두 사람은 당황했지만 곧 의연히 받아들였다. 황제가 "여기 위대한 피아니스트 두 사람이 있으니 연주를 청해 듣기로 합시다. 클레멘티가 먼저 연주하시오"라고 말했다. 클레멘티는 자신의 신작 소나타 Bb장조를 연주했고, 뒷부분에서는 즉흥연주를 선보였다. 이어서 그는 당시 인기 있던 〈토카타〉를 연주했다. 이 곡은 요즘 잘 연주되지 않지만 피아노 연주의 새로운 테크닉을 선보인 쇼케이스로, 특히 3도 음정으로 진행되는 대목은 '악마적' 기교가 필요하다. 클레멘티가 보여준 놀라운 테크닉에 사람들은 숨을 죽였다.

모차르트는 어떤 곡을 연주했을까? 기대감에 차 있는 청중들 앞에서 피아노에 앉은 그는 느린 템포의 즉흥연주를 선보였다. 얼마 전 작곡한 카프리치오 C장조 K.395였다. 모차르트는 기교보다는 음악성을 들려주고자 했다. 그는 동요 〈반짝반짝 작은 별〉의 단순한 주제로 다채로운 변주를 이어갔다. 이 노래는 모차르트가 1778년 파리 여행 때 들은 유행가 〈엄마에게 말해 드릴게요Ah, vous dirais-je, Maman〉였다. 가사는 이렇다. "엄마, 어떻게 말해야 할까요, 제 마음은 요동치고 있어요. 아빠는 저더러 어른스럽게 처신하라지만, 저는 어른스런 논리보다 달콤한 봉봉 과자가 더 좋거든요." 사랑 앞에서 이성적으로 행동하기

어렵다는 젊은 처녀의 하소연이다. 이 노랫말은 모차르트 자신의 마음이기도 했다. 그 시대의 관습에 따라 봉건 영주 밑에서 안전하게 살라고 아버지는 늘 자신을 설득하지 않았던가. 당시 상식으로는 그게 이성적인 일이었지만, 모차르트는 고초를 마다않고 자유음악가의 길을 선택하지 않았던가.

경연이 끝나자 황제는 무승부를 선언했다. 참석자 모두를 흡족케 하려는 외교적 행동이었다. 클레멘티는 더 빨리, 더 화려하게 연주했고, 과거에 누구도 보여주지 못한 기교를 선보였다. 그러나 듣는 이의 마음을 사로잡고 감동을 준 것은 모차르트였다. 클레멘티는 모차르트의 연주에 열광했다. "그때까지, 이렇게 영감에 가득찬 우아한 연주를 들어본 적이 없습니다. 나는 특히 아다지오에 압도됐지요. 황제가 골라준 주제에 번갈아 변주를 붙여서 즉흥연주를 했는데, 그의 솜씨는 놀라웠습니다."[42] 모차르트의 반응은 까칠했다. 이듬해 아버지에게 보낸 편지에서 그는 클레멘티를 혹평했다. "클레멘티는 훌륭한 피아니스트입니다. 하지만, 그게 전부죠. 그의 오른손은 무척 훌륭하고 특히 3도, 6도 진행은 완벽합니다. 하지만, 기교를 제외하면 그는 아무것도 아닙니다. 단 한 푼의 취향도, 느낌도 없습니다. 그는 단순한 기계공 mechanicus일 뿐입니다."[43]

요제프 2세는 만찬에서 모차르트의 놀라운 재능을 칭찬했고 이날 경연을 오래도록 기억했다. 황제는 빈을 방문한 작곡가 카를 디터스 폰 디터스도르프1739~1799에게 물었다. "모차르트의 연주를 들어본 적이 있나요?" "세 번이나 들었습니다, 폐하." "마음에 들던가요?" "네, 음악 애호가라면 누구라도 좋아할 겁니다." "클레멘티의 연주도 들었나요?" "네, 그렇습니다." "모차르트보다 클레멘티를 더 좋아하는 사

람도 있는데, 그대 의견은? 솔직히 말해 보시오." "클레멘티의 연주는 단순히 기술인 반면 모차르트는 기술과 취향을 모두 갖추었습니다." "나도 그렇게 생각하오."[44] 이날 경연에서 모차르트가 배운 것도 있었다. 1786년 작곡한 변주곡 K.500에는 초기 작품에서 볼 수 없는 새로운 음향효과가 나타나는데, 이 대목은 클레멘티의 영향을 보여준다. 모차르트는 이날 클레멘티가 연주한 소나타 Bb장조의 주제를 10년 뒤 오페라 〈마술피리〉 서곡에 활용했다.

황제는 모차르트에게 50두카트를 사례로 보냈다. 지난 반년 동안 모차르트가 빈에서 번 돈의 총액과 비슷한 액수였으니 가뭄의 단비였다. 이날 경연 자리에서 황제는 모차르트의 결혼 문제를 얘기했다. 황제는 "자네는 왜 좋은 가문의 규수와 결혼할 생각을 않는가?"라고 질문했고, 모차르트는 "저의 재능과 노력으로 제가 사랑하는 사람을 충분히 먹여 살릴 수 있습니다"라고 대답했다.[45] "황제는 제게 아주 친절하셨고 사적인 일까지 물어보셨어요. 그는 제 결혼 문제도 얘기하셨어요. 어떻게 생각하셔요? 제가 누구와 결혼하게 될지 어떻게 알겠어요? 단지 노력할 뿐이죠."[46]

빈에서 보낸 첫해가 저물고 있었다.

Wolfgang Amadeus Mozart

10

〈후궁 탈출〉,
콘스탄체 구출하기

"베버 부인은 친절하게도 자기 집에 머물러도 된다고 하셨어요. 이 집에는 저만의 예쁜 방이 있어요. 꼭 필요하지만 일일이 살 수 없는 물건들을 언제든 제공해 주니 저처럼 혼자 사는 사람에게는 아주 편리하지요."[1]

튜튼 기사단 궁전에서 쫓겨난 1781년 5월 1일, 모차르트는 체칠리아 베버가 운영하는 숙박업소 '신의 눈Zum Gottes Augen' 3층으로 거처를 옮겼다. 모차르트처럼 바쁜 독신 남자가 혼자 사는 건 쉽지 않았다. 식사를 제때 챙겨 먹는 것도 만만치 않았고, 빨래도 누군가 도와줘야 했다. 코트를 걸치는 것도, 머리를 매만지는 것도 간단한 일이 아니었다. '신의 눈'에서 모차르트는 가족처럼 따뜻한 보살핌을 받았다. 게다가 이 집에는 종류가 다른 피아노가 두 대 있어서 마음껏 사용할 수 있었다. 수입이 많지 않은 모차르트는 피아노를 살 수도 없었고, 임대해서 쓸 수도 없었다. 베버 가족과 함께 지내는 것은 음악을 위해서도 편리했다.

레오폴트는 대경실색했다. "잘츠부르크에 돌아가서 대기하라"는 대주교의 명령을 무시한 것도 모자라 다름 아닌 베버 집안으로 피신하다니! 아버지는 당장 그 집을 떠나라고 명령했다. 체칠리아 베버는 세

딸과 함께 살고 있었다. 큰딸 요제파는 스물세 살, 셋째 콘스탄체는 열아홉 살, 막내 조피는 열여덟 살이었다. 둘째 알로이지아는 6개월 전 배우 요제프 랑에와 결혼해서 따로 살고 있었다. 아버지 프리돌린 베버는 1779년 빈으로 옮긴 직후 사망했고, 체칠리아는 그 뒤 장크트 페터 거리에서 '신의 눈'을 운영하며 세 딸을 돌보았다. 빈에서 프리마돈나로 활약하는 알로이지아가 생계비를 보탰다.

체칠리아는 외로움 때문인지 와인을 너무 많이 마셔서 알코올중독이라는 소문이 나 있었다. 게다가 그녀는 교활하다는 악평까지 듣고 있었다. 알로이지아는 그해 5월 31일 딸을 낳았는데, 랑에와 결혼한 게 1780년 10월 31일이었으니 '속도위반'이었다. 딸의 임신을 눈치챈 체칠리아는 랑에에게 "해마다 700플로린을 지급할 것, 알로이지아가 빈 궁정에서 선급받은 900플로린을 갚아줄 것"을 다짐하는 서약서를 강요했다. 랑에는 결혼도 안 한 상태에서 알로이지아를 임신시켰으니 체칠리아의 요청을 들어주지 않을 수 없었다. 레오폴트는 노회한 체칠리아가 자기 딸을 볼프강과 결혼시키려고 어떤 음모를 꾸밀지 몰라서 불안했다. 볼프강이 그녀의 '덫'에 걸려서 명예를 잃고 장래를 망치지 않을까 두려웠다.

레오폴트는 처음에는 아들이 알로이지아와 뭔가 일이 생긴 게 아닌지 염려했다. 모차르트는 아버지를 안심시켜 드리려 했다. "아버지의 말씀은 맹세코 맞지 않습니다. 랑에 부인●을 사랑한 건 제가 바보였기 때문이에요. 누군가 사랑에 빠져서 바보가 되면 조금 이상해지는

●　알로이지아 베버는 1780년 10월 31일 화가이자 배우인 요제프 랑에와 결혼한 뒤 '랑에 부인'으로 불렸다.

법이죠. 저는 그 사람을 진정 사랑했습니다. 제 느낌으로는 그녀도 제게 무관심하지 않았어요. 고맙게도 그녀의 남편은 질투가 심해서 그녀가 밖에 나가지도 못하게 해요. 저는 그녀를 전혀 만나지 않아요. 부디 믿어주시기 바랍니다. 어머니인 베버 부인은 남을 아주 잘 돌봐주시는 분인데, 저로서는 그 신세를 전혀 갚지 못하고 있어요. 시간이 없으니까요."[2]

레오폴트는 아들이 대주교에게 극렬히 반발한 게 베버 모녀의 부추김 때문이 아닌지 의심했다. 돈 문제와 여성 문제에 관한 한 그는 아들을 신뢰할 수 없었다. 뮌헨의 카니발 때도 이상한 여성과 무절제하게 어울리지 않았던가. 모차르트는 뮌헨에서 있었던 일을 열심히 해명했다. "평판 안 좋은 여성과 어울린 건 무도회뿐이었어요. 그녀가 어떤 사람인지 몰랐어요. 콩트르당스(18세기 프랑스에서 유행한 사교춤)를 함께 출 파트너가 필요하다기에 응해 줬을 뿐이에요. 춤이 끝나자마자 그녀를 떠나지 않은 것은 적당히 둘러대야 했기 때문이죠. 초면인데 어떻게 면전에서 쌀쌀맞게 굴 수 있어요? 결국 그녀와 헤어져서 다른 사람과 춤을 추었잖아요? 아무튼 카니발이 끝나니까 그런 문제가 사라져서 후련했어요. 그녀 집에 가거나 따로 만난 적은 없어요. 누군가 그렇게 수군댄다면 거짓말입니다."[3]

이 무렵 베버 가족의 셋째 딸인 콘스탄체와 모차르트 사이에 친밀한 감정이 싹텄다.▶그림 25 모차르트는 그녀에 대해서 전혀 언급하지 않았다. 하지만 사람들은 모차르트가 여자 때문에 빈에 머물고 있다며, 그 여자가 콘스탄체라고 쑥덕거리기 시작했다. 빈에서 떠돌던 소문이 잘츠부르크의 아버지 귀에 들어갔다. 볼프강은 완강히 부인했다. "이

런 어리석은 수다 때문에 제가 힘들어진 것은 참 불행한 일이에요. 그 집에 산다는 이유 하나만으로 제가 그 집 딸과 결혼할 거라는 거예요. 차라리 '둘이 서로 사랑한다'고 한다면 사리에 맞겠지요. 사랑 얘기는 쏙 빼놓고 결혼할 거라고 쑥덕거리다니, 어처구니가 없네요. 지금 저는 결혼 같은 건 생각도 할 수 없어요. 신경써야 할 게 많아서 그런 일은 생각할 틈이 없어요. 부잣집 딸과 결혼할 생각도 안 해보긴 마찬가지예요. 여자와 결혼해서 빈둥거리며 시간을 보내라고 하느님이 제게 재능을 주신 건 아니잖아요? 빈에서 활동을 막 시작했는데, 어떻게 이 활동을 희생할 수 있겠어요? 물론 영원히 결혼을 안 하겠다는 건 아니에요. 하지만 지금 결혼하는 건 제겐 재앙이에요."

모차르트는 콘스탄체와 그런 사이가 아니라고 열심히 설명했다. "제가 이 집에서 그녀와 어울리는지 아닌지, 이 집에 와보지도 않은 사람이 어떻게 알겠어요? 이 집 딸들은 밖에 잘 나가지 않아요. 극장에 가는 것 빼고는 외출을 잘 안 하니까요. 저는 그들과 함께 극장에 가지 않아요. 저녁때 저는 대개 다른 일을 하고 있으니까요. 프라터 공원에 같이 간 적은 몇 번 있어요. 하지만 늘 어머니도 함께였지요. 함께 가자는 그들의 제안을 집에 있으면서 어떻게 거절하겠어요? 공원에 가면 제 비용은 제가 냅니다. 사람들의 어리석은 수다를 알고 나서는 이제 공원도 함께 안 가요. 그녀의 어머니도 그런 얘기를 들은 뒤에는 함께 가자는 말을 안 꺼내더군요. '이제 산책도 함께 못 가겠네, 더 불쾌한 소문이 나기 전에 차라리 다른 곳으로 옮기는 게 낫지 않겠냐'고 하시더군요. 아무 잘못도 없는데 괜히 제 평판이 나빠지면 곤란하다는 거죠. 저는 그녀와 사랑하는 사이가 아니에요. 시간이 있을 때 이런저런 얘기도 나누고 장난도 치지만 저녁 식사 때뿐이에요. 아침에는 작곡하

느라 바쁘고, 오후에는 집에 붙어 있질 않아요. 제가 잠시 어울렸던 처녀들과 매번 결혼해야 한다면, 제 아내가 적어도 200명은 되겠네요."**4**

모차르트는 집을 옮기라는 아버지의 불호령을 거역하지 못했다. "단지 이 집에 살기 때문에 그런 소문이 나는 거라면, 그 소문이 거짓이라도 집을 옮기겠습니다." 8월 29일, 볼프강은 그라벤*에 꽤 예쁘게 가구가 갖춰진 방을 구했다고 알렸다. "조용히 일할 수 있도록 거리를 등진 곳"으로, "옷장, 침대, 테이블, 임대한 피아노를 놓으면 공간이 별로 남지 않는 작은 방"이었다.**6** 그라벤 광장은 상점, 커피숍, 음료수 가판대가 즐비했고, 최신 패션과 유흥을 찾는 사람들의 발길이 밤새도록 끊이지 않았다. 모차르트가 세 든 그라벤가 1175번지는 두 마리 사자상이 장크트 페터 성당을 향하고 있는 건물로, 4층에서는 광장의 분수가 내려다보였다. 집주인 아른슈타인Arnstein은 기독교로 개종한 유태인으로, 황실 물류 공급 담당자로 꽤 많은 재산을 모은 사람이었다.** 이 집은 '신의 눈'에서 한 블록만 가면 있는, '돌 던지면 닿을 거리'였다. 모차르트는 이사 후에도 베버 가족을 자주 찾아갔다.

9월 5일, 모차르트는 새로 옮긴 집에서 첫 편지를 썼다. 아버지의 염려 때문에 이사했지만 영 마땅치 않다고 볼멘소리를 늘어놓았

* 그라벤은 도랑 배수구 혹은 군인들이 방어용으로 파놓은 해자로, 고대 로마에서는 이 지역에 군대가 주둔했다. 모차르트가 살던 때는 패션 일번가로 노천 카페가 즐비했고 남자를 사냥하는 여자들을 가리키는 '그라벤 님프'가 몰려들었다.**5**

** 브라운베렌스는 모차르트가 유태인과 친했다고 거듭 강조했다. "모차르트의 친구들 중에는 유태인이 많았다. 가톨릭으로 개종한 이들의 외모는 빈 시민들과 다를 바 없었다. 아른슈타인 가족은 모차르트 예약 연주회의 단골 청중이었다. 특히 이 가족 중 젊은 파니 아른슈타인은 지적인 여성으로, 빈 귀족과 시민들 사교 모임에 자주 등장하여 유태인에 대한 편견을 없애는 데 큰 역할을 했다. '빈의 살롱 모임에서 파니 아른슈타인이 즐겁게 피아노를 연주하고 베버 가문의 여성, 아마도 알로이지아가 아름다운 노래로 우리를 매혹시켰다'는 내용이 《슈피겔》지에 실린 적이 있다."**7**

다. "안락한 여행용 마차에서 딱딱한 우편마차로 갈아탄 느낌입니다. 새 숙소는 불편한 점이 하나둘이 아니에요. 베버 가족과 함께 있을 때는 점심이든 저녁이든 일을 다 마치고 편한 복장으로 옆방에 가서 함께 먹으면 그만이었어요. 제가 일이 급하면 베버 가족이 기다려주기 때문에 가능한 일이었지요. 하지만 지금은 돈을 아끼려고 방으로 식사를 배달시켜서 먹거나, 한 시간 동안 힘들게 옷을 차려입고 나가서 먹어야 해요. 저녁때는 더 복잡해요. 제가 대개는 배가 고파질 때까지 작곡을 한다는 걸 아버지도 잘 아시잖아요. 지금은 8시에서 8시 반 사이에 밖에 나가야만 친구들과 함께 식사할 수 있어요. 베버 가족과 함께라면 밤 10시가 넘도록 일한 다음에 먹어도 되는데 말이죠."

모차르트는 아버지에게 서운함을 토로했다. "아버지는 저를 악당이나 돌대가리, 또는 둘 다라고 여기시는 것 같군요. 제 말보다 수다쟁이나 낙서꾼들 말을 더 믿으시다니요. 아버지는 저를 전혀 신뢰하지 않으시는군요. 하지만 저는 괘념치 않아요. 사람들은 맹목적인 얘기를 떠들어댈 거고, 아버지는 그들을 믿으시겠죠. 하지만 저는 변함없이 정직한 인간으로 남을 것입니다." 그는 스스로 번 돈으로 열심히 살아가고 있다며 자기에 대한 편견을 거두어달라고 호소했다. "제가 아무 일도 안 하며 놀고 있다고 생각하시는 것 같군요. 그건 끔찍한 착각입니다. 잘츠부르크를 떠나 있다는 걸 빼면 아무 즐거움도 없어요. 겨울이면 다 잘되겠지요. 사랑하는 아버지, 그때도 저는 아버지를 잊지 않을 거예요."

콘스탄체와 결혼하겠다는 폭탄선언

모차르트가 콘스탄체와 결혼할 뜻을 아버지에게 처음 밝힌 것은 1781년 12월 15일이었다. 먼저, "조용한 가정을 꾸리고 싶다"고 했다. 이어서 "제 손으로 집안일이나 빨래를 해본 적이 없어서 살림이 서투르다, 아내가 있으면 이 모든 것을 잘 관리해 줄 것이다, 신중히 잘 생각한 결론이며, 이제 결심을 바꿀 가능성은 없다"고 설명했다. "상대는 누구일까요? 다시 한 번, 충격을 받지 마시길…. 베버 집안의 일원일까요? 네, 맞아요. 베버입니다. 요제파도, 조피도 아니고, 가운데 있는 콘스탄체입니다." 모차르트는 사랑에 빠져 있었고, 그 마음을 아버지에게 털어놓을 때를 기다리고 있었다. "한 가지 더 말씀드려야겠어요. 대주교의 손아귀에서 벗어났을 때 저희의 사랑은 아직 시작되지 않았어요. 그녀의 집에 머물 때, 그 친절한 손길과 보살핌에서 사랑이 싹튼 것입니다."

이 편지로 판단컨대, 모차르트와 콘스탄체의 사랑이 싹튼 것은 1781년 5월부터 8월 사이로, 모차르트가 대주교와 정면충돌하고 '엉덩이 걷어차기 사건'으로 분노하던 바로 그때였다. 모차르트가 충돌의 전말을 그녀에게 얘기했고, 그녀가 공감과 응원의 뜻을 밝혔고, 여기서 사랑이 싹텄다고 상상할 수 있다. 빈에 도착한 지 얼마 안 돼서 의지할 데 없던 베버 모녀는 모차르트를 다시 만났으니 무척 반가웠을 것이다. 모차르트도 홀로 빈에서 외로웠는데 베버 모녀에게서 가족과 같은 푸근함을 느꼈을 것이다. 콘스탄체는 3년 전 언니 알로이지아가 모차르트를 싸늘하게 거절했을 때 연민을 느꼈고, 말동무가 돼주었다. 하지만, 그때만 해도 그녀는 어려서 모차르트의 눈길을 끌지 못했

다. 이제 어엿한 숙녀가 된 그녀에게 모차르트가 끌리는 건 자연스런 일이었다.[8] 콘스탄체의 증언을 토대로 한 게오르크 니콜라우스 폰 니센1761~1826의 전기는 이렇게 설명한다. "그녀는 알로이지아에게 버림받은 그에게 동정심을 느꼈다. 그들은 즐겁게 피아노를 가르치고 배웠다. 훗날 빈에서 다시 만났을 때 모차르트는 알로이지아보다 콘스탄체에게 더 큰 만족감을 느낀다는 사실을 깨달았다."[9]

모차르트는 이제 스물다섯 살이었다. 자율적으로 판단하고 행동할 수 있다고 자신했다. 아버지의 보호에서 벗어나 독립된 삶을 꾸리고 싶었다. 그러나 결혼 계획을 밝히려면 안정된 경제적 기반이 필요했다. 아직 충분히 여건이 갖춰진 상태가 아니었다. 하지만 그는 정색을 하고 콘스탄체를 아버지에게 소개했다. "여기 제가 사랑하는 여인 콘스탄체가 있습니다. 그녀는 미인이라고 할 수는 없지만 못생기지도 않았습니다. 그녀의 아름다운 부분은 작고 검은 두 눈과 몸매뿐입니다. 그녀는 재기 발랄한 언변은 없지만, 아내이자 어머니로서 자기 의무를 다할 분별력은 충분합니다. 그녀는 낭비벽이 없습니다. 그녀가 사치스럽다는 소문은 사실과 거리가 멉니다. 오히려 그녀는 검소한 옷차림에 익숙합니다. 경제적 여유가 없기 때문에 그녀의 어머니는 두 언니에게 신경을 쓸 뿐 그녀에게는 아무것도 해주지 않습니다. 그녀는 여자들이 해야 하는 대부분의 일들을 거뜬히 해낼 능력이 있습니다. 그녀는 매일 직접 머리를 매만집니다. 그녀는 살림을 할 줄 알고, 이 세상 누구보다도 착한 마음씨의 소유자입니다. 저는 그녀를 사랑하고, 그녀 또한 마음을 다해 저를 사랑합니다. 이보다 더 좋은 아내를 바랄수 있을까요?"[10]

모차르트는 콘스탄체의 건강하고 발랄한 몸매에도 끌렸을 것이

다. "본능이 제 안에서 크게 외치고 있어요. 덩치 큰 사내들보다 제 본능이 더 강할지도 몰라요. 하지만 요즘 젊은이들처럼 놀아날 생각은 없습니다. 첫째, 저는 너무 종교적입니다. 둘째, 저는 이웃을 존중하고 명예를 중시하기 때문에 순진한 처녀를 유혹하는 짓은 할 수 없어요. 셋째, 매춘부를 찾는 일 따위도 절대 하지 않아요. 끔찍하고 혐오스러울 뿐 아니라, 병에 걸릴지도 모른다는 생각 때문에 그런 여자 근처에는 가고 싶지도 않거든요."

모차르트는 다른 세 자매와 비교하며 콘스탄체를 칭찬했다. "이렇게 자매가 성격이 제각각인 집안도 별로 없을 거예요. 큰딸은 게으르고, 거칠고, 믿을 수 없는 여자예요. 여우처럼 교활하지요. 랑에 부인은 허영심 많고 악의에 찬 사람이죠. 수다스럽기도 하고요. 막내는 특별히 뭐라 하기에는 아직 어려요. 성품이 착하지만 머릿속에 든 게 없는 아이지요. 그녀가 사악한 유혹에 빠지지 않기를! 그러나 셋째 딸, 나의 선량한 콘스탄체는 이 가족의 순교자예요. 바로 그 때문에 가장 마음이 친절하고, 가장 영리하고, 한마디로 제일 나은 사람이지요. 그녀는 가족 전체의 생계를 책임지고 있는 셈이에요."

아버지는 베버 가문의 딸은 안 된다는 입장인데, 아들은 네 딸 중 셋째가 가장 낫다고 주장하고 있으니 설득력이 있을 턱이 없었다. 레오폴트가 볼 때 콘스탄체의 돌아가신 아버지 프리돌린 베버는 시원치 않은 사람이었다. 그는 법학을 공부해서 공무원 노릇을 했지만, 만하임 궁정에서 연봉 200플로린을 받는 악보 사보사가 되어 아이들 먹여 살리기도 버거운 사람이었다. 망해 가는 집안에서 자랐고 이렇다 할 전망도 없는 베버 집안의 딸이 레오폴트의 성에 찰 리 없었다. 사실, 베버 집안은 레오폴트와 난네를의 생각처럼 그렇게 형편없는 사람

들이 아니었다. 아버지 프리돌린은 오페라에 조예가 깊은 사람으로, 네 딸에게 직접 음악을 가르쳤고 프랑스 말과 가톨릭 예절교육을 받게 했다. 네 딸은 모두 유능한 성악가였다. 〈마탄의 사수〉로 유명한 작곡가 카를 마리아 폰 베버1786~1826가 바로 이 자매들의 사촌동생이다. 어머니 체칠리아는 남편이 세상을 떠난 뒤 외로워서 술을 마시긴 했지만 딸들을 부양하기 위해 열심히 일했고 요리 솜씨가 좋았다. 모차르트는 "사랑이 중요할 뿐, 남들처럼 돈 때문에 결혼하고 싶지 않다"고 하소연했지만 소용이 없었다.

결혼 서약서를 찢어버린 콘스탄체

레오폴트는 버림받았다고 느꼈다. 아들에게 여자가 생겼다는 건 그가 자기를 더 이상 필요로 하지 않는다는 뜻이었다. 다른 이가 아들에게 영향력을 미친다는 것은 아들에게 모든 것을 바친 자기 존재의 기반을 위협하는 일이었다. 그는 아들이 느닷없이 결혼을 서두르는 게 체칠리아의 계략에 빠졌기 때문이라고 의심했다. 모차르트와 콘스탄체가 '선을 넘었다'고 판단한 체칠리아는 법률 대리인 요한 토르바르트Johann Thorwart, 1737~1813를 앞세워 모차르트에게 결혼 서약서를 강요했다. 이 사실을 아버지가 알게 되자 모차르트는 이 모든 게 토르바르트가 꾸민 일이라고 주장하며 체칠리아를 옹호했다.

"토르바르트는 저를 주시하기 시작했어요. 고정 수입도 없는 제가 그녀와 너무 친하다, 제가 그녀를 버리면 그녀는 파멸 아니냐, 이런 시각이었죠. 그녀의 어머니는 제가 얼마나 명예를 소중히 여기는지 잘

알기 때문에 아무 말도 하지 않았지요. 저는 그 집에 묵은 적이 있고, 이사한 뒤 가끔 찾아간 게 전부입니다. 집 밖에서 제가 그녀와 함께 있는 것을 본 사람은 아무도 없어요. 하지만 그 대리인은 베버 여사를 부추겼고, 그녀는 견디다 못해 제게 얘기를 꺼내며 그 사람과 직접 얘기해 보라고 했어요. 다음날 대리인이 찾아왔기에 얘기를 나눴습니다."

토르바르트는 모차르트가 조심해야 할 인물이었다. 그는 '제국 황실 극장 감독'이란 엄청난 직함을 내세우며 자기가 호프부르크 극장의 사무 행정 책임자라고 떠벌리고 다녔다. 토르바르트는 체칠리아에게 "모차르트가 서약서에 서명하지 않으면 그녀를 만나지 못하게 하라"고 했다. 그녀는 대답했다. "그가 우리집 아이와 관계가 있다는 건 그가 우리집에 자주 온다는 것뿐이에요. 멀쩡한 사람을 집에 오지 말라고 할 수는 없지 않아요? 그는 아주 좋은 사람이에요. 제가 도움을 받은 일도 아주 많아요. 저는 그에게 만족하고, 그를 신뢰해요. 이 문제를 해결하고 싶으면 당신이 직접 얘기하세요." 모차르트는 결국 서약서를 써줄 수밖에 없었다. "정직하게, 진심으로 한 여성을 사랑하는 남자가 그녀를 버릴 수 있을까요? 제가 그런다면 베버 부인이나 콘스탄체가 저를 어떻게 보겠어요? 제가 곤경에 빠진 경위는 이게 전부입니다."[11]

결혼 서약서는 "콘스탄체 베버 양과 3년 이내에 결혼할 것이며, 마음이 바뀌어서 약속을 지키지 못하게 될 경우 베버 여사에게 1년에 300플로린을 지불한다"는 내용이었다. "이런 내용에 서명하는 것은 누워서 떡 먹기입니다. 제가 그녀를 버리는 일은 결코 일어나지 않을 테니까요. 제가 1년에 300플로린을 지불하게 될 일은 없을 거예요. 불행히도 제 마음이 변하는 일이 생긴다 하더라도 1년에 단 300플로린이

면 그녀의 어머니를 만족시킬 수 있어요. 제가 아는 한 콘스탄체는 돈을 받고 자기를 팔 여자가 절대 아닙니다."

체칠리아는 모차르트가 유망한 음악가라는 사실을 모르지 않았다. 만하임에서부터 그를 알았고, 뮌헨에서 그가 성공을 거둔 사실도 알고 있었다. 당장은 동전 한 푼 없지만 곧 궁정의 독일 오페라단을 위한 작품을 쓸 기회가 올 거라고 예상했다. 모차르트에게 서약서를 강요하는 일은 토르바르트가 앞장서고, 체칠리아는 한발 물러서 있었다. 그녀는 둘째 사위 랑에에게 돈을 받고 있다는 사실을 숨긴 채 알로이지아가 아무 도움을 주지 못한다고 읍소하여 모차르트 마음을 약하게 만들었다.

콘스탄체는 이 곤혹스런 상황을 빨리 벗어나고 싶었다. 그녀는 어머니가 보는 앞에서 서약서를 찢어버렸다. 모차르트는 아버지에게 그녀의 용감한 행동을 전했다. "법률 대리인이 떠난 직후 천사 같은 콘스탄체가 어떤 일을 했는지 아세요? 어머니가 문서를 건네자 그녀는 말했어요. '사랑하는 모차르트, 저는 이런 문서가 필요 없어요. 저는 당신을 믿어요.' 그리고 그 서류를 찢어버렸지요. 이 행동 때문에 그녀는 제게 더 소중한 사람이 됐어요."[12]

그러나 토르바르트는 고결한 사람이 아니었다. 그는 서약서 얘기를 빈 시내 전체에 퍼뜨렸다. 레오폴트는 격분하여 체칠리아와 토르바르트를 형사고발하려 했다. 두 사람은 일종의 매춘을 한 셈이며, 300플로린은 화대와 마찬가지라고 생각했다. 두 사람은 요제프 2세의 형법에 따라 공개 처벌을 받아야 했다. 모차르트는 아버지를 진정시키려고 애썼다. "이미 엎질러진 물이에요. 저는 오직 사랑 때문에 그렇게 행동했다고 변명할 수 있을 뿐이죠. 토르바르트 씨의 행동은 좋지 않았

어요. 하지만 그 사람과 베버 부인을 사슬에 묶고, 거리를 청소하게 하고, '젊은이의 유혹자'란 죄목을 목에 걸고 다니게 하는 건 지나치다고 생각해요. 베버 부인이 저를 집으로 유인해서 옭아매고, 딸과 가까워지도록 술수를 부렸다는 등 아버지 생각이 다 맞다고 해도, 그런 처벌은 좀 심하지요."[13]

아들은 설득을 멈추지 않았다. 명예와 건강을 위해서, 마음의 평화를 위해서 결혼해야 한다고 강조했다. 이렇게 좋은 여성과 결혼하는 것은 운이 좋은 일이며, 아주 조용히, 평범하게 살아갈 거라고 다짐했다. 난네를도 아버지 못지않게 완강하게 결혼을 반대했다. 모차르트는 1782년 초에 작곡한 푸가 C장조 K.394의 악보를 누나에게 보내며 이렇게 썼다. "이 푸가가 세상에 나오게 된 건 실제로는 나의 사랑하는 콘스탄체 덕분이야. 매주 일요일 반 슈비텐 남작 댁에 가서 헨델과 바흐의 작품들을 연주해 주자, 남작은 그 악보들을 집에 가져가서 마음껏 연구해도 좋다고 했어. 콘스탄체는 이 푸가들을 듣자마자 홀딱 반했지. 그녀는 요즘 푸가, 특히 바흐와 헨델의 작품 이외에는 듣지도 않아. 그녀는 내가 머릿속으로 만든 푸가를 연주하는 걸 여러 번 듣더니 악보에 써놓았냐고 묻더군. 아직 안 썼다고 했더니 모든 음악 중 가장 아름다운 이 푸가를 기록하지 않는 게 말이 되냐고 부드럽게 나무라더군. 그래서 쓴 게 바로 이 푸가야."[14]

콘스탄체도 모차르트의 가족을 설득하고 싶었다. 아버지 레오폴트에게는 감히 말을 걸지 못했지만, 누나 난네를에게는 다소곳이 우정의 손을 내밀기도 했다. 모차르트가 누나에게 쓴 편지에는 콘스탄체의 짧은 편지도 함께 들어 있었다. "아직 알지 못하는 사이지만, 당신은 모차르트라는 이름을 갖고 계시기 때문에 제겐 무척 소중한 분입니다.

그토록 훌륭한 동생의 누나라는 사실 하나로 저는 당신을 사랑하며, 감히 당신의 우정을 바라고 있습니다. 그럴 자격이 제게 조금은 있다고 감히 말씀드리며, 저 또한 마음을 바쳐서 우정으로 보답하겠습니다."

난네를은 콘스탄체의 이 편지에 답장을 하지 않았다. 그녀는 훗날 "내 동생은 전혀 어울리지 않는 여자와 결혼했다"고 퉁명스레 회고했다.

발트슈테텐 남작 부인의 중재

체칠리아는 콘스탄체를 닮달한 듯하다. 기록이 없어서 정확한 상황을 알 수 없지만 "빨리 결혼하든지, 집에서 나가버리라"는 식이 아니었을까. 체칠리아는 와인을 많이 마셨고, 그 때문에 집안 분위기가 침울해졌다. 볼프강은 그녀의 음주벽이 별게 아니라며 아버지를 안심시키려 했다. "그녀의 어머니가 보통 여자들보다 와인을 많이 마시는 건 사실이죠. 하지만 그녀가 만취한 것을 본 적은 없어요. 자매들은 식사 때 물만 마셔요. 어머니가 딸들에게 와인을 마시라고 강요하지만 한 번도 성공하지 못했죠. 이 때문에 실랑이가 벌어지기도 하는데, 어머니와 딸들이 이런 일로 다투는 것은 참 희한한 일이긴 해요."[15] 하지만 체칠리아의 거듭되는 주벽에 모차르트도 짜증이 난 게 분명하다. "콘스탄체를 만나러 아침 9시에 가면, 그녀의 어머니가 내뱉는 쓴소리 때문에 만남의 기쁨이 망가져버리곤 해요." 그리고 덧붙였다. "그녀를 가급적이면 빨리 구해 주고 싶어요."[16]

콘스탄체는 어머니의 성화를 견디지 못하고 엘리자베트 발트슈테텐 남작 부인 집으로 피신했다. 30대 후반인 그녀는 남편과 별거 중이

었다. 부인은 마음이 따뜻하고 생기 있는 사람으로, 사람들과 부대끼는 걸 멀리하며 독서와 음악으로 소일했다. 사회적 관습과 통념에 따르기보다 자기 소신과 취향대로 사는 여자였다. 모차르트는 빈 초기부터 남작 부인과 친밀하고 편안하게 지냈다. 모차르트는 그녀의 피아노를 골라주기도 했다. 모차르트와 남작 부인은 기질도 비슷했던 것 같다. 그는 남작 부인이 "조금 난잡한 성향이 있다"고 했는데, 사실은 모차르트 자신도 그렇게 노는 걸 좋아했다. 그녀는 사람들의 지위를 따지지 않고 어울렸는데, 모차르트 또한 신분을 뛰어넘어 많은 친구를 사귀었다. 남작 부인은 모차르트의 아내가 될지도 모르는 콘스탄체에게 흔쾌히 도움의 손길을 내밀었다.

콘스탄체가 남작 부인 집으로 피신했을 때 체칠리아는 경찰을 불러서 딸을 데려올 생각까지 했다. 그럴 경우, 사건의 원인을 제공한 남작 부인은 형사 처벌을 각오해야 했다. 발트슈테텐 부인은 이런 위험까지 감수하며 콘스탄체를 보호해 준 것이다. 콘스탄체가 외간 남자들에게 허벅지 길이를 재도록 허용해서 모차르트를 화나게 한 것도 부인의 집에서 열린 파티 자리였다. 모차르트가 그녀의 '생각 없는 행동'을 나무라자[17] 그녀는 발트슈테텐 부인도 똑같은 장난을 쳤다고 항변했다.* 모차르트는 "경우가 전혀 다르다"고 반박했다. "부인은 한창때를 넘긴 여자라서 괜찮지만 콘스탄체는 조신하게 행동해야 한다"는 것이었다.[18] 콘스탄체는 모차르트의 간섭에 발끈해서 절교를 선언하기도 했다. 발트슈테텐 부인은 레오폴트를 잘 다독여서 아들과 화해하도록

• 당시 여자는 속옷을 입지 않았기 때문에 허벅지 길이를 재는 장난은 음탕하게 보일 소지가 있었다.

이끌어주었다.

1782년 봄, 모차르트는 드디어 빈 대중 앞에 섰다. 3월 3일 부르크테아터에서 그의 첫 예약 연주회가 열렸다. 그는 〈이도메네오〉 발췌곡, 피아노 환상곡, 잘츠부르크에서 작곡한 피아노 협주곡 D장조 K.175를 연주해서 "큰 센세이션을 일으켰다". 피아노 협주곡의 3악장은 새로 쓴 론도 D장조 K.382로 대체했다. 이 론도는 그해 빈에서 모차르트가 발표한 작품 중 가장 큰 성공을 거두었다. 재치 있는 선율, 장난감 트럼펫과 드럼을 연상시키는 오케스트레이션, 자유분방한 느낌의 느린 대목, 찬란한 마무리로 이날 연주회에서 가장 큰 박수를 받았다. 모차르트는 멜그루베Melgrube 카지노, 아우가르텐 공원 등 공공장소에서 다양한 콘서트가 예정돼 있다고 밝혔다. "올여름에는 일요일마다 아우가르텐에서 음악회가 열린대요. 여긴 남녀를 불문하고 뛰어난 딜레탕트 음악가들이 많아요. 여름 내내 관람할 수 있는 티켓 가격이 2두카트입니다. 연주회를 열기만 하면 예약할 사람이 많아요. 저도 예약 연주회 준비로 바빠질 거예요. 슈비텐 남작과 툰 백작 부인이 많은 도움을 주고 계셔요. 오케스트라는 파곳, 트럼펫, 드럼 주자를 제외하면 주로 딜레탕트 연주자들로 구성돼 있어요."[19]

모차르트는 해마다 오페라를 한 편씩 쓰고 자선 연주회에 출연할 작정이며, 악보 예약 출판으로 수입을 올리겠다고 기염을 토했다. 그는 자기의 포부가 실현될 수밖에 없다고 강조했다. "저는 더 이상 나빠질 일이 없어요. 그러니 앞으로 좋아질 수밖에요." 모차르트의 영혼을 사로잡고 있던 작품은 새 오페라 〈후궁 탈출〉이었다. 친구들은 농담조로 이 오페라를 '신의 눈 탈출Entführung aus dem Gottes Augen'이라고 불렀다.

오페라 여주인공의 이름은 콘스탄체였다. 터키 하렘에서 콘스탄체를 구출하는 내용의 오페라와 '신의 눈'에서 콘스탄체를 구출하는 모차르트의 결혼은 동시에 진행됐다.

〈후궁 탈출〉은 용서와 화해의 드라마다. 콘스탄체, 블론데, 페드리요는 해적에게 납치되어 터키 술탄인 파샤 셀림에게 팔려왔다. 파샤 셀림은 콘스탄체에게, 경비대장 오스민은 블론데에게 구애하고 있고 페드리요는 정원사로 비교적 자유롭게 일하고 있다. 벨몬테는 사랑하는 콘스탄체를 구출하려고 후궁에 잠입한다. 파샤 셀림은 무슨 수를 써서라도 콘스탄체를 자기 사람으로 만들겠다고 선언하고, 콘스탄체는 어떤 고문을 가하더라도 정절을 지키겠다고 맹세한다. 벨몬테와 페드리요는 오스민에게 수면제를 탄 술을 먹인 뒤 두 여성과 함께 탈출을 시도한다. 하지만 계획은 수포로 돌아가고, 모두 죽음을 각오해야 한다. 벨몬테와 콘스탄체는 죽음을 뛰어넘는 사랑을 함께 노래한다. 파샤 셀림은 벨몬테가 자기 숙적의 아들임을 알면서도 두 사람의 사랑에 감동하여 이들을 풀어준다. 모든 이들이 파샤의 너그러움을 찬양하며 막이 내린다.

이 오페라는 당대 현실에 대한 강력한 발언이었다. 파샤 셀림이 보여준 고귀한 태도는 계몽군주 요제프 2세의 관용 정신에 어울리는 것이었다. 이 오페라는 1683년 터키의 빈 포위 공격 100주년을 기억하는 의미도 있었다. 모차르트가 빈에 살던 무렵, 오스트리아는 터키와 그럭저럭 공존하고 있었다. 두 나라는 소규모의 교역을 유지했고, 빈 시내에서 터키 복장도 심심찮게 볼 수 있었다. 하지만, 터키는 여전히 위협적인 나라였다. 국경에서는 크고 작은 충돌이 계속되고 있었고,

자칫 전면전으로 번질 위험도 있었다. 모차르트는 터키에 대한 전통적인 편견을 뛰어넘고자 했다. 오스민은 동방 제국의 무시무시한 이미지를 표현하지만, 파샤 셀림은 유럽의 계몽군주를 뛰어넘는 자비를 보여준다.

이 오페라는 국제적 성격을 가진 작품이다. 주인공 벨몬테는 스페인 귀족의 아들인데, 후궁에 잠입한 뒤에는 이탈리아 건축 디자이너 행세를 한다. 그가 대기시켜 놓은 배의 선원들은 네덜란드 사람이다. 콘스탄체의 시녀 블론데는 자존심 강한 영국 여자다. 이 오페라는 귀족에 대한 풍자도 담고 있다. 벨몬테는 하인 페드리요의 도움이 없으면 아무것도 할 줄 모르는 인간이다. 그는 콘스탄체의 안부만 궁금할 뿐 페드리요와 블론데의 고통에는 아무 관심도 없다. 귀족 가문의 여인 콘스탄체보다 하녀 블론데가 더 지혜로워 보이는 것도 재미있다. 콘스탄체가 운명에 순응하는 반면, 블론데는 언제나 당당하다. 그녀는 자기에게 추근대는 오스민을 당당한 논리로 제압하며, 심지어 여자가 지배하는 세상을 만들겠다고 선언한다. 블론데가 영국 출신이라는 게 우연이 아니다. 당시 청중들은 영국을 모든 시민이 완전한 시민권을 누리는 모범적인 나라로 인식하고 있었다.

"음악이 시에 우선해야 한다"

〈후궁 탈출〉 작곡 과정에서 오페라에 대한 모차르트의 신념을 엿보게 해주는 편지들이 나왔다. "오페라에서 시는 음악에 순종하는 딸이어야 합니다. 이탈리아 코믹오페라들은 대본이 형편없지만 인기가

높지요. 왜 그럴까요? 음악이 최우선이기 때문입니다. 음악이 흐르는 동안 청중들은 다른 모든 것을 잊게 되지요. 오페라는 플롯을 잘 짜고, 음악이 잘 살아나도록 가사를 쓰면 성공을 보장할 수 있습니다." 가사를 너무 중시해서 전면에 두드러지게 하면 음악을 망칠 우려가 있었다. "좋은 운문은 음악을 위해 꼭 필요해요. 하지만, '각운을 위한 각운'은 음악에 해롭습니다. 이런 현학적인 방법으로 작업에 임하는 사람들은 언제나 음악도 망치고 자신도 망치게 되지요. 무대를 이해하고 건강한 제안을 할 수 있는 작곡가가 유능한 대본 작가를 만나서 함께 일하면 '불사조'가 됩니다."[20]

오페라의 등장인물은 마리오네트가 아니라 피와 살이 있는 인간이어야 했다. 긍정적인 면과 부정적인 면이 다 있으면서 주위 세계와 교감하는, 생동하는 인간이어야 했다. 모차르트의 오페라가 그 시대의 다른 오페라보다 뛰어난 것은 바로 이 지점이었다. 레오폴트는 〈이도메네오〉 때와 달리 〈후궁 탈출〉의 음악과 연출에 대해 이렇다 할 아이디어를 내지 않았다. 빈에서 좌충우돌하는 아들이 걱정돼서 오페라 얘기를 하는 게 내키지 않았을 것이다. 모차르트는 아버지의 이런 기분을 아는지 모르는지 〈후궁 탈출〉 얘기를 이어갔다. "오페라는 벨몬테의 독백으로 시작해요. 저는 슈테파니에게 이 대목에 들어갈 짧은 아리아 가사를 써달라고 했지요. 오스민의 짧은 노래에 이어 두 사람의 이중창이 나옵니다. 황제는 오스민을 맡은 베이스 피셔의 저음이 제대로 날지 염려하셨고, 저는 다음 대목은 좀 더 높게 써주겠다고 말씀드렸어요.* 피셔를 좋아하는 팬들이 많으니 그를 잘 활용해야 해요. 원래 대본에는 그의 아리아가 1막에 하나 있을 뿐 삼중창과 피날레가 전부인데, 2막에도 아리아를 하나 더 넣었어요."

〈후궁 탈출〉을 보면 조연에 불과한 오스민이 왜 이렇게 많이 나오는지 의아할 수 있는데, 이는 흥행을 위한 배려였다. 오스민 역의 베이스 피셔는 당시 빈 청중들에게 인기가 높았기 때문에 그의 비중을 높인 것이다. 미래의 청중보다는 바로 지금 눈앞의 청중들을 만족시키는 게 중요했다. 오스트리아 군인들을 공포에 떨게 한 터키 군악대 메흐테르Mehter의 웅장한 음악도 빈 사람들을 즐겁게 해주었다. "오스민의 분노는 터키풍으로 코믹하게 그렸어요. 그의 아리아는 피셔의 낮고 세련된 목소리가 돋보이도록 작곡했지요. 예니체리••의 합창은 터키 음악에서 기대할 수 있는 것을 모두 담았어요. 빈 사람들의 이국적 취향에 딱 맞게 간결하고 유쾌하게 썼지요. 서곡은 아직 열네 마디밖에 쓰지 못했어요. 꽤 짧은 편이지만 끊임없이 조성이 바뀌거든요. 포르테와 피아노를 끝없이 오가는데, 포르테 부분은 언제나 터키풍이에요. 밤새 한숨도 못 잔 사람도 이 서곡 부분에서는 졸지 못할 거예요." 터키풍의 이국적인 음향을 위해 모차르트는 피콜로, 북, 심벌즈, 트라이앵글을 사용했고, '짠짠짠짠짠~' 하는 음표 다섯 개로 된 터키풍 리듬을 구사했다.

"음악은 어떤 상황에서도 음악으로 남아야 한다"는 모차르트의 유명한 모토가 이 편지에 등장한다. "일정한 템포를 유지하지만 짧은 음표들을 사용한 대목도 있어요. 그의 분노가 차츰 높아질 때 청중들은 아리아가 끝나간다고 생각하겠지만, 갑자기 알레그로 아사이(충분히 빠르게)로 바뀌고, 박자와 조성도 변하면서 효과적으로 발전하지요.

• 　오스민의 2막 아리아 '오, 나는 엄청난 승리를 거둘 거야!O wie will ich triumphieren'에는 사람이 낼 수 있는 가장 낮은 음인 'D' 음이 나온다.

•• 　터키 술탄의 최정예 근위병.

화가 머리끝까지 난 사람은 이성을 통제할 수 없게 되고, 모든 규칙들을 무시하죠. 거의 제정신이 아닌 상태가 되죠. 이때 음악도 어디로 가는지 알 수 없을 정도로 변화하게 만드는 거예요. 하지만 거칠고 잔인한 감정이라도 공격적으로 표출하면 안 돼요. 가장 끔찍한 상황에서도 음악은 귀에 거슬려서는 안 되고, 어디까지나 음악으로 남아야 합니다."[21]

무대의 콘스탄체와 객석의 콘스탄체

〈후궁 탈출〉은 1782년 7월 16일 부르크테아터*에서 초연되었다. ▶그림 26,27 누군가 야유 부대를 동원해서 공연을 방해했다. 모차르트가 자신의 생계를 위협한다고 여긴 살리에리 일파의 음모였을 가능성이 높다. 살리에리는 황제의 독일 오페라 우선 정책 때문에 몹시 불안했다. 게다가 이 땅딸한 잘츠부르크 친구는 이탈리아 음악가들을 짓밟을 기회만 노리고 있지 않은가. 이날 초연이 성공이었다고 모차르트가 쓴 편지는 실종됐다. 7월 20일의 두번째 공연에 대해 모차르트는 이렇게 썼다.

"어제 두 번째 공연이 있었어요. 객석은 첫 공연 때보다 더 꽉 찼어요. 공연 전날, 개인 전용석**이 하나도 남지 않았거든요. 발코니 아랫자리, 3층 자리는 물론 박스석도 남김없이 찼어요. 그런데, 첫 공연

• 호프부르크 궁전 정문에서 오른쪽으로 10미터쯤 가면 모차르트 시대에 부르크테아터가 있었다고 알리는 기념 명판이 있다. "이곳에 요제프 2세에 의해 독일어 국립극장으로 명명된 궁정 극장이 1776년부터 1888년까지 있었다."[22]

때보다 더 끔찍한 음모가 있었어요. 1막 공연 내내 '쉿쉿' 하는 야유 소리가 끊이지 않더군요. 그래도 아리아가 끝날 때마다 엄청난 브라보가 터져 나오는 걸 막을 수는 없었죠. 마지막 삼중창에 기대를 걸었는데, 피셔(오스민)가 들어오는 타이밍을 놓쳐버렸고, 다우어(페드리요)가 덩달아 박자를 놓쳤어요. 아담베르거(벨몬테) 혼자서 이를 수습하는 건 불가능했어요. 노래의 효과가 다 사라져버렸고, 앙코르도 받지 못했어요. 저는 너무 화가 나서 참을 수 없었지요. 1막이 끝나자마자 무대 뒤로 가서 '가수들이 리허설을 좀 더 하지 않으면 모두 그만둬야 한다'고 소리쳤어요. 아담베르거도 제 말에 동의했어요."[23]

이어진 공연은 대성공이었다. 모차르트는 "빈에서 단순한 성공이 아니라, 큰 센세이션이 일어나서 모두 이 작품을 보려고 몰려들었고, 다른 건 볼 생각도 안 한다"고 전했다.[24] 니메첵이 쓴 최초의 모차르트 전기는 이렇게 전한다. "황제는 모차르트의 심오한 음악에 매혹됐지만 이렇게 말했다. '사랑하는 모차르트, 우리 귀에는 지나치게 아름답고, 음표가 너무 많은 것 같소.' 모차르트는 위대한 천재만 가질 수 있는 침착하고 고귀하고 소탈한 표정으로 대답했다. '폐하, 꼭 필요한 만큼만 음표를 넣었습니다.' 모차르트는 이 의견이 황제의 생각이 아니라, 다른 사람이 한 말을 읊은 것에 불과하다는 걸 알아챘다. 나는 이 오페라가 빈에서 일으킨 소요를 직접 목격하지 못했기 때문에 자세히 묘사할 수 없다. 하지만 이 작품이 프라하에서 공연됐을 때 모든 사람들이 얼마나 열광했는지 직접 목격했다. 이 오페라를 들으면 지금까지

•• 당시 개인 전용석은 자물통을 잠가놓고 티켓을 구입한 사람에게 열쇠를 주어서 열고 들어오도록 했다. 부르크테아터는 황궁 안에 있었지만 귀족들뿐 아니라 시민들도 티켓만 구입하면 입장할 수 있었다.

음악이라고 우리가 생각했던 게 음악도 아니었던 것 같은 느낌이 들었다. 모든 사람이 넋이 나갔다. 특히 목관이 연주하는 새로운 화음과 독창적인 패시지들은 경악스러웠다."[25]

이 오페라의 성공은 레오폴트를 비롯한 잘츠부르크 사람들에게도 알려졌다. 하지만 레오폴트는 '상처입은 아버지'로서 아들에게 "가족의 평화가 회복될 때까진 흔쾌히 축하만 할 수는 없다"고 썼다. 모차르트는 원본 악보를 아버지에게 보내어 승리의 기쁨을 함께 나누려 했다. "악보 원본과 인쇄된 대본 두 권을 동봉합니다. 고치고 삭제한 흔적이 여기저기 있을 거예요. 트럼펫, 드럼, 플루트, 클라리넷, 특히 터키 음악 효과를 내는 악기 파트가 빠져 있어요. 빈에서 구할 수 있는 악보 용지는 칸이 모자라거든요. 1막 악보 중 어떤 건 좀 지저분할 거예요. 제가 어딘가 들고 가다가 진흙탕에 떨어뜨린 것 같아요. 어디서 그랬는지 기억이 안 나요." 레오폴트는 아들이 보내준 악보를 읽어보지도 않았다. 아들이 빈에서 큰 성공을 거뒀는데도 아버지가 이렇다 할 반응을 보이지 않은 건 심각한 일이었다. 모차르트는 아버지에게 편지를 쓰면서 여전히 '천 번의 입맞춤'을 보냈고, '영원히 순종하는 아들'이라고 서명했다. 그러나 편지에는 싸늘한 기운이 감돈다. "제 오페라가 성공했다는 좋은 소식에 대해 차갑고 냉담한 답장을 주셨군요. 아버지가 제 새 작품을 기꺼이 읽어보실 거라고 기대했어요. 하지만, 시간이 없어서 악보를 안 보셨다고요! 세상은 제가 오만하게 남들을 비판해서 음악계에 많은 적을 만들었다고 하지요. 그게 도대체 어떤 세상이죠? 아마도 잘츠부르크 세상이겠지요. 빈에서는 정반대거든요. 모두 제 작품을 칭찬하고 있어요. 제 답변은 이게 전부입니다."[26]

모차르트는 아버지가 반대해도 결혼을 강행할 작정이었다. 그는 "오페라의 성공으로 결혼자금이 마련됐으니 이제 결혼에 동의해 달라"고 아버지에게 요청했다. 〈후궁 탈출〉은 콘스탄체를 향한 공개적인 구혼이나 다름없었다. 여주인공 이름이 콘스탄체였다. 초연 때 객석에는 콘스탄체가 앉아 있었다. 첫 막이 오르면 벨몬테가 등장해서 아리아를 부른다. 단도직입적인 사랑 고백이었다.

> 콘스탄체, 내 희망, 여기서 그대를 만나는구려!
> 하늘이시여, 제 마음의 평화를 돌려주세요.
> 오 사랑이여, 저는 너무나 고통받았어요.
> 이젠 행복을 내려주세요, 절 그대에게 이끌어주세요.
> 콘스탄체, 그대를 다시 보나니,
> 오 내 가슴이 얼마나 열렬히 고동치는지.

벨몬테의 떨리는 마음은 모차르트 자신의 마음이었다. "A장조로 된 벨몬테의 아리아 '이 고뇌, 이 정열O wie ängstlich, o wie feurig'을 어떻게 표현했는지 아세요? 사랑 때문에 뛰는 가슴을 모든 청중이 느끼도록 썼어요. 두 바이올린이 한 옥타브 간격으로 연주하죠. 이 오페라에서 사람들이 제일 좋아할 만한 아리아예요. 아담베르거의 목소리에 딱 맞춰서 재단하듯 만든 곡이죠. 사람들은 그의 가슴이 떨리고 흔들리며 터질 듯 부풀어오르는 걸 느낄 수 있어요." 2막 콘스탄체의 아리아 '어떤 고문을 가해도Martern aller Arten'는 모차르트에 대한 콘스탄체의 변함없는 사랑을 노래한다. '콘스탄체Constanze'란 이름은 '충실한'이란 뜻이다. 초연 때 콘스탄체를 맡은 소프라노 카테리나 카발리에리가 이 화

려한 아리아를 부르는 장면이 영화 〈아마데우스〉에 등장한다.

어떤 고문이 기다린다 해도 나는 웃어주리라.
어떤 고통과 아픔도 나를 흔들지 못하리.
오직 진실이 함께한다면 무엇이 두려울까.
가장 끔찍한 명령을 내리고, 미친 듯 협박하고 처벌하세요.
죽음이 자유롭게 할 때까지 나는 흔들리지 않을 거예요.

죽음을 앞두고 벨몬테와 콘스탄체가 부르는 3막의 이중창은 죽음을 초월해 사랑하겠다는 모차르트와 콘스탄체의 다짐이었다.

콘스탄체	죽음은 단지 휴식일 뿐, 그대 곁에서 죽는다면 축복과 행복이지요.
벨몬테	천사 같은 영혼이여, 고통받는 내 마음에 그대 위로를 주시는군요.
함께	고귀한 사람이여, 그대 없이 이 세상에 산다면 제겐 고문일 뿐이에요. 그대가 곁에 있기에 모든 고통을 기꺼이 받아들이겠어요. 그대가 곁에 있기에 기쁘게, 평화롭게 죽을 수 있어요. 내 사랑 그대를 위해 기꺼이 제 목숨을 바칠게요. 이 기쁨의 절정!

모차르트와 콘스탄체가 결혼하기까지 겪은 과정은 〈후궁 탈출〉에서 벨몬테와 콘스탄체가 결합하는 과정과 닮아 있었다. 아버지는 여전

히 결혼에 반대했지만 모차르트는 파샤 셀림의 자비로운 결단이 아버지의 마음을 움직여주기를 기대했다. 모차르트는 7월 말 비플링어슈트라세Wipplingerstraße 19번지 3층에 신혼집을 임대하고 아버지에게 결혼 허락을 요청했다. "아버지께서 이 결혼에 반대하실 이유는 없어요. 이미 그러셔야 할 이유가 모두 사라졌으니까요. 아버지도 말씀하셨듯이 그녀는 평판 좋은 집, 훌륭한 부모 아래서 잘 자란 여성입니다. 저는 그녀와 살기 위해 빵을 벌 수 있어요. 우리는 서로 사랑하고, 서로를 원하고 있어요."

결혼식은 8월 4일, 슈테판 대성당의 엘리기우스 기도실에서 열렸다. 참석자는 증인, 대리인, 콘스탄체의 어머니 체칠리아, 동생 조피가 전부였다. 모차르트의 가족이나 친지는 한 사람도 참석하지 않았다. 발트슈테텐 남작 부인은 그날 저녁 두 사람을 위해 성대한 축하 만찬을 열어주었다. "결혼에 동의한다"는 아버지의 편지가 도착한 것은 결혼식 다음날인 8월 5일이었다.

발트슈테텐 부인에게 호감을 갖게 된 레오폴트

모차르트는 8월 7일 아버지에게 감사의 편지를 보냈다. "마침내 친절하게 저희 결혼을 허락해 주시고 축복해 주신 데 깊이 감사드리며 아버지 손에 입맞춤을 보냅니다. 아버지께서 끝내 허락하시리라 확신했어요. 결합의 순간, 저희 둘은 함께 울음을 터뜨렸어요. 신부님을 포함, 그 자리에 있던 사람들도 모두 감동의 눈물을 흘렸지요. 결혼식이 끝난 뒤 발트슈테텐 남작 부인이 개최한 만찬은 왕실의 만찬 같았지요.

사랑하는 콘스탄체는 당장이라도 잘츠부르크에 가고 싶어 해요. 아버지께서 그녀를 보시면 저의 행운을 축하해 주시리라 확신합니다."[27]

모차르트와 콘스탄체는 혼배성사에서 어느 때보다 열심히 기도하고 고해했다. 모차르트는 아버지에게 썼다. "우리는 서로를 위해 태어난 것 같아요. 모든 것을 바로 세워주시는 하느님께서 저희를 저버리지 않으시리라 믿습니다."[28] 8월 18일, 목관 합주로 편곡한 〈후궁 탈출〉이 노이마르크트에서 연주됐다. 신혼의 행복에 취한 콘스탄체는 모차르트의 어깨에 기댄 채 오페라 속 콘스탄체의 노래에 귀기울였다.

두 사람의 결혼이 성사된 것은 발트슈테텐 남작 부인의 도움이 컸다. 무엇보다 그녀는 모차르트과 레오폴트의 갈등을 중재해 파국으로 치닫는 것을 막았다. 레오폴트는 이 과정에서 발트슈테텐 부인에게 큰 호감을 갖게 된 것으로 보인다. 레오폴트가 그녀를 "내 마음의 여성"이라고 부른 게 무척 흥미롭다.[29] 레오폴트는 부인에게 "제 아들의 결혼을 이렇게 너그럽고 친절하게 축하해 주셔서 진심으로 감사하다"고 인사를 건넸다. 그는 "아들의 성격에 두 가지 상반되는 요소가 있어서 황금의 중용을 취하지 못하고 늘 극단으로 달린다"고 설명했다. "어떨 땐 너무 참을성이 강해서인지, 자존심이 강해서인지 주변 일이 어찌되든 아무 관심도 없어요. 반면 너무 참을성이 없어서 성급하게 일을 저지를 때도 있죠. 그 아이는 어려운 처지에서 벗어나면 즉시 만족해서 게으르고 나태해지지만, 뭔가 결심하면 곧바로 실행해야 직성이 풀리지요. 이럴 때는 아무도 그를 막을 수 없어요." 레오폴트는 발트슈테텐 부인에게 "인내를 갖고 아들을 대해 주시기 바란다"고 간청하며, 친근한 어조로 덧붙였다. "우리가 멀지 않은 곳에 산다면 함께 음악을 나누며 즐겁게 지낼 수 있을 텐데요."[30]

발트슈테텐 부인이 보낸 답장은 남아 있지 않다. 레오폴트는 다음 편지에 이렇게 썼다. "부인께서는 콘스탄체가 참 좋은 사람이라고 보증해 주셨죠. 그 말씀으로 저는 만족합니다." 그는 한 걸음 나아가 각별한 애정과 관심을 표현했다. "좋은 책과 음악을 벗하며 지내신다고요. 저도 그래요. 세상사에서 한 걸음 떨어져 사신다고도 하셨는데 지난 몇 달 동안 저도 궁정을 멀리했죠. 딸과 함께 조용히 지내며, 찾아오는 몇몇 지인을 만나는 게 전부입니다. 인간사의 질투, 오해, 기만, 악의를 멀리하고 마음의 평화를 위해 산책을 합니다." 이어서 그는 "우리 두 사람의 세계관이 일치하니 소중한 우정을 맺을 수 있기를 기대한다"며 "기회가 되면 부인을 만나 뵙고 싶다"고 했다. "빈을 방문하면 숙소를 제공하겠다는 부인의 제안을 겸허하게 받아들인다"고도 했다. 그는 "부인이 훌륭한 분이라고 확신한다"며, "산봉우리와 골짜기는 만날 수 없지만 사람들은 만날 수 있다"고 덧붙였다. 편지는 애틋하게 마무리한다. "저를 계속 좋은 벗이라고 생각해 주시기 바랍니다."[31] 레오폴트는 그녀를 만나면 청혼이라도 할 태세였다. 두 사람은 1785년 레오폴트가 빈을 방문했을 때 실제로 만나지만 관계는 더 진전되지 않았다.

콘스탄체는 과연 악처였을까?

결혼 초기, 모차르트와 콘스탄체는 행복했다. 모차르트의 결심은 변치 않았고, 콘스탄체도 모차르트에게 모든 걸 맡겼다. 자유음악가 모차르트는 빈 음악계의 새로운 스타로 떠올랐다. 모차르트는 귀족과

성직자 취향에 맞는 음악을 쓸 의무에서 벗어나 저마다 피아노를 갖기 시작한 신흥 시민계급을 위해 작곡을 했다.

결혼 직전에 쓴 매혹적인 알레그로 Bb장조 K.400은 미완성으로 남았다. 이 곡 전개부 시작 부분에 모차르트는 '콘스탄체' '조피'라고 써넣은 뒤 작곡을 중단했다. 애틋하고 사랑스런 이 대목은 모차르트가 두 사람을 얼마나 예뻐했는지 느끼게 해준다. 이 곡의 악보에 열아홉 살 콘스탄체와 열여덟 살 조피, 한 살 터울의 자매 이름을 차례로 써넣은 이유는 뭘까? 무척 궁금하지만 밝힐 방법이 없다. 그는 노래 연습곡인 〈솔페지오〉 K.393을 작곡한 뒤 '나의 사랑하는 반려자를 위해'라고 써서 그녀에게 선물했다. 이 중 두 번째 곡 아다지오는 〈대미사〉 C단조의 드높이 솟아오르는 키리에, 특히 '크리스테Christe' 대목과 악상이 비슷하다. 〈대미사〉를 연주할 때 소프라노를 맡아서 노래할 콘스탄체의 연습을 위해 써준 걸로 짐작할 수 있다. 결혼 직후 작곡한 바이올린 소나타 C장조 K.403의 악보에 모차르트는 "나 W. A. 모차르트와 가장 사랑하는 아내를 위한 첫 소나타"라고 써넣었다. 콘스탄체가 피아노를 맡고 모차르트가 바이올린을 연주했다. 오후 햇살이 그윽하게 스며든 실내에서 두 사람이 정답게 음악 대화를 주고받는 풍경이 눈에 선하다.

콘스탄체는 "모차르트의 사랑을 받았지만 음악사에서 가장 미움받은 여자"가 됐다. 전기 작가들은 대체로 콘스탄체를 인색하게 평가했다. 모차르트의 '가난'에 책임이 있고, 남편의 장례를 엉망으로 치러서 시신이 실종되게 만들었다는 게 가장 큰 이유였다. 에리히 셴크는 "그녀는 남편의 위대한 음악성을 잘 이해하지 못한 듯하다"고 썼다.

볼프강 힐데스하이머도 그녀를 평가절하했다. "그녀는 인간의 기본 요건인 정신적·감성적 공감 능력이 부족했다. 그녀가 정신적 고통을 느꼈다는 흔적이 하나도 없다." 아르투어 슈리히1870~1929도 그녀를 혹평했다. "그녀는 평생 모차르트의 깊고 외로운 내면생활에 공감한 적이 없었다. 의심할 바 없이 그녀는 속 좁고, 허영심 많고, 탐욕스럽고, 미신을 맹신하고, 수다스런 여자였다."32 프랜시스 카Francis Carr 같은 이는 콘스탄체를 역사의 법정에 세우겠다는 듯 한 권의 책에서 내내 그녀를 극렬히 비난했다.33

콘스탄체에 대한 부정적 편견은 레오폴트와 난네를의 태도에서 비롯됐다. 난네를은 볼프강이 세상을 떠난 뒤 슐리히테그롤에게 퉁명스레 썼다. "볼프강은 아버지의 뜻을 거스른 채 자기에게 전혀 어울리지 않는 여자와 결혼했다." 콘스탄체가 모차르트를 그다지 사랑하지 않았다고 보는 것도 아주 근거가 없지는 않다. 그녀는 1829년 잘츠부르크를 방문한 영국의 노벨로 부부에게 "모차르트의 인격 자체보다는 그의 재능에 끌렸다"고 증언했다. 요양을 위해 여러 차례 남편을 떠나 바덴에 간 것은 남편을 사랑하는 여자라면 하기 어려운 행동이었다. 모차르트가 잘나갈 때 사이가 좋았고, 힘들어할 때 사이가 벌어진 느낌이 드는 것도 사실이다. 콘스탄체가 남편 몰래 다른 남자와 부정한 관계를 맺었을 거라고 넘겨짚는 사람도 있다. 생전에 모차르트를 소홀히 대한 그녀가 죽은 모차르트의 악보를 팔아서 치부했다고 비난하기도 한다. 모차르트의 생애를 자기에게 유리하게 조작했고, 그와 주고받은 편지 중 자기 이미지에 도움이 안 되는 것들을 폐기했다는 혐의도 있다. 하지만 그녀에 대한 다양한 비방은 구체적인 증거가 없다.

1798년 최초로 모차르트 전기를 간행한 니메첵은 이렇게 썼다.

"모차르트는 콘스탄체 베버와의 결혼 생활이 행복했다. 그는 그녀에게서 선량하고 사랑스런 아내의 모습을 보았다. 그녀는 남편의 기분을 맞추고, 그럼으로써 완전한 신뢰를 얻어 커다란 영향을 주었다. 이렇게 획득한 영향력은 그가 성급한 결정을 내리는 것을 막는 데만 행사했다. 모차르트는 자신의 사소한 잘못까지도 그녀에게 털어놓았고, 콘스탄체는 애정 어린 태도로 친절하고 부드럽게 그를 용서했다. 모차르트에겐 음악이 항상 가장 큰 즐거움이었다. 아내는 가족 파티 때 미하엘 하이든이나 요제프 하이든이 새로 작곡한 종교음악 공연을 몰래 준비해 그에게 깜짝 선물을 하곤 했다. 그는 당구를 매우 좋아했고 부부는 집에 당구대를 두고 매일 함께 당구를 쳤다."[34]

콘스탄체는 언니보다 외모와 카리스마가 조금 부족할 뿐 꽤 뛰어난 소프라노였다. 모차르트 오페라의 선율뿐 아니라 가사를 모두 외웠으며, 모차르트 사후 〈황제 티토의 자비〉를 독일에서 공연할 때 직접 비텔리아 역을 맡기도 했다. 모차르트는 그녀와 기꺼이 음악을 나누었다. 오페라를 완성하면 그녀의 소감을 묻고, 함께 노래를 불러보기도 했다. 천하의 모차르트가 그녀를 음악 파트너로 인정했으니, 그녀의 음악성을 인정하지 않을 도리가 없다. 무엇보다 중요한 것은 모차르트가 결혼 생활 내내 변함없이 그녀를 사랑했다는 점이다. 1785년 모차르트 집을 자주 방문한 아일랜드 출신 테너 마이클 켈리는 "모차르트는 부인을 열렬히 사랑했다"고 증언했다.[35]

두 사람의 결혼에 반대한 레오폴트는 1785년 빈을 방문하여 콘스탄체의 극진한 환대를 받았고, 알뜰하게 살림을 꾸리는 그녀의 모습에 만족감을 표했다. 노벨로 부부는 그녀가 "잘 교육받은 숙녀"로 "얼굴이 갸름했고, 걱정과 불안의 세월을 보낸 흔적은 있어도 긴장을 풀고

웃을 때는 표정이 굉장히 유쾌했다"고 묘사했다. "목소리는 낮고 부드러웠으며, 예의가 바르고 호감을 주었다. 사교계를 오래 겪어서인지 많은 세상사를 거침없이 얘기했다. 무엇보다 그녀가 유명한 남편에 대해 말하는 태도는 부드럽고 애정에 차 있었다."[36] 그녀를 미워하는 사람도 콘스탄체가 모차르트 음악을 보존하고 확산시키는 데 공을 세운 점만은 인정한다. 모차르트와 콘스탄체는 여섯 명의 아이를 낳았고, 그중 두 명이 살아남았다. 콘스탄체를 비방한 슈리히도 이렇게 썼다. "잊지 말아야 할 점이 하나 더 있다. 그녀는 두 아들에게는 아주 좋은 어머니였다."[37] 모차르트가 그녀를 사랑한다는데 굳이 다른 말을 덧붙일 필요가 있을까.

Wolfgang Amadeus Mozart

11

'사람으로 나시고',
〈대미사〉 C단조

모차르트의 종교는 물론 가톨릭이었다. 하지만 그는 교회의 권위를 추종하고 의례를 중시하기보다는 진실된 내면의 신앙을 더 중요시했다. 그는 가톨릭의 기득권을 제한하고 허례허식을 폐지한 요제프 2세의 개혁을 지지했다.

"어제 오후 3시 반, 교황이 빈에 도착했어요. 재미있는 뉴스죠."[1]

1782년 3월 22일, 교황 피우스 6세가 빈을 방문했다. 세기의 뉴스였다. 20만 명의 빈 시민이 전부 거리에 나와서 교황의 행렬을 구경했다. 부활절을 앞두고 교황의 축복을 받으려고 외지에서 몰려든 사람도 3만 명에 달했다. 황제는 빈 외곽까지 나와서 교황을 영접했다. 교황은 요제프 2세의 급진적 가톨릭 개혁에 속도 조절을 요청할 게 예상됐다. 요제프 2세는 예수회 종단을 해체하고 '놀고먹는' 수도원을 폐쇄하는 등 가톨릭의 기득권을 박탈했으며, 성당의 타종 횟수를 제한하고 순례 행렬 재연을 금지하는 등 허례허식을 없앴다. 이는 교황의 권위에 대한 도전으로 간주될 수 있었다. 빈의 가톨릭 신자 중에는 요제프 2세의 조치를 지지하는 사람도 많았지만 '전제군주의 월권'이라며 반발하

는 사람도 적지 않았다. 요제프 2세는 교황 일행이 주로 관광으로 시간을 보내며 정치 얘기를 꺼내지 않도록 치밀하게 유도했다. 그는 "눈병 때문에 대부분의 시간을 암실에서 보낸다"고 핑계를 대며 어두컴컴한 곳에서 정치 회담이 진행되도록 했다. 황제는 교황에게 양보할 생각이 전혀 없었다. 오히려, 교황이 빈에 있는 동안 수도원 세 곳을 보란듯이 폐쇄해 버렸다. 교황은 이렇다 할 항의도 못한 채 빈을 떠나야 했다.

요제프 2세의 개혁에 공감하는 모차르트는 교황이 허탕 치고 떠나는 모습을 고소한 마음으로 지켜보았을 것이다. 그는 전임 교황 클레멘트 14세에게 황금박차훈장을 받았지만 크리스토프 글루크와 달리 한 번도 이 훈장을 자랑한 적이 없다. 레오폴트도 가톨릭 신자였지만 "형식적, 의례적인 건 참된 기독교와 정반대"라고 생각했다. "수녀원 폐쇄는 천 번 만 번 옳은 일이야. 그건 현실적 직업도 아니고, 하늘의 뜻도 아니야. 참된 영적 행위가 아닐뿐더러 열정을 다스려 참된 믿음으로 가는 수행을 오히려 방해하지. 차라리 노예근성에 가득한 위선과 가식이라고 할까. 유치찬란하기 이를 데 없고, 선의의 가면을 쓴 악의에 불과해."[2]

황제가 진심으로 교황을 환대하려 했다면 모차르트에게 미사곡 하나쯤 의뢰했을 법하지만 그런 일은 일어나지 않았다. 모차르트는 종교음악에 대한 열정을 잃지 않았지만, 빈에서는 종교음악을 작곡할 기회가 좀체 오지 않았다. 그는 1784년 프리메이슨에 가입한 뒤 종교음악 대신 프리메이슨 행사 음악을 많이 작곡하게 된다. 프리메이슨을 못마땅해한 보수 가톨릭 교단은 모차르트가 혁명에 동조하는 무신론자가 아닌지 의심했다. 그는 생애 마지막 해에 슈테판 대성당 부악장에 지원했지만 뜻을 이루지 못했고, 임종을 앞둔 그에게 종부성사를

해줄 성직자가 나타나지 않아서 애를 먹기도 했다.

　빈 초기, 그는 바쁜 나날을 보내고 있었다. 1782년 12월, 그는 자기 일과를 설명했다. "너무 일이 많아서 어디서 시작할지 모를 정도예요. 아침부터 오후 2시까지 레슨을 합니다. 그러고 나서 점심을 먹죠. 식사 후 한 시간 정도는 쉬어야 해요. 제가 작곡할 수 있는 시간은 저녁때뿐이에요. 하지만 예약 연주회가 자주 열리기 때문에 이 시간도 확실히 보장받지 못해요. 예약 연주회에서 연주할 협주곡 두 곡을 더 써야 해요."[3]

　그는 황제를 비롯한 빈의 지도층에게 자신을 알려서 더 많은 일거리를 얻고자 했다. 이 때문에 그는 옷차림에 각별히 신경을 썼다. 귀족들에게 꿀리고 싶지 않다는 자존심도 한몫했을 것이다. 발트슈테텐 남작 부인에게 보낸 편지에서 그는 빨간 정장에 큰 관심을 보였다.

　"(댁에서 본) 아름다운 빨간 코트가 아주 맘에 들어요. 그 옷을 어떻게 구할 수 있는지, 가격은 얼마인지 알려주세요. 옷을 보고 넋이 나가서 값을 여쭤보는 걸 깜박했네요. 제가 오랫동안 눈여겨본 단추들과도 딱 어울릴 것 같아서 그 코트를 꼭 갖고 싶어요. 콜마르크트의 밀라노 상점 맞은편, 브란다우Brandau 상점에서 보았는데, 가운데에 노란 보석이 박혀 있고 가장자리를 하얀 보석으로 장식한 진주 단추였어요. 저는 아름답고 질 좋은 정품을 입고 싶어요. 돈 없는 사람들도 무리해서 그런 옷을 사는 판국에, 돈이 있는데도 안 살 이유가 없잖아요?"[4]
이 편지는 옷에 대한 모차르트의 섬세하고 까다로운 취향을 보여준다. 발트슈테텐 남작 부인은 모차르트에게 그 옷을 한 벌 주겠다고 약속했다. 모차르트는 편지를 쓰면서 은근히 이런 결과를 기대했을 것이다.

모차르트가 빈에서 만난 사람들 중 고트프리트 반 슈비텐 남작은 그의 삶과 음악에 큰 영향을 미쳤다. 남작은 빈 황실 도서관장 겸 궁정 검열 담당관으로, 연봉 7,000굴덴과 주거비 1,000굴덴을 받는 고위 공무원이었다. 그는 검열을 최소화하고 출판의 자유를 보장하는 등 앞장서서 요제프 2세의 개혁정책을 실천했다. 까다롭고 무뚝뚝한 사람으로 알려졌지만 가난한 학생에게 학비를 대주는 등 자비로운 행동으로 화제가 되기도 했다.* 모차르트는 그가 매주 일요일 12시부터 오후 2시까지 황실 도서관 홀에서 여는 일요 음악회에 빠짐없이 참석해서 요한 제바스티안 바흐를 비롯한 옛 거장의 작품을 연주했다.[6] 남작은 베를린 대사 시절 수집한 바흐의 자필 악보를 모차르트가 마음껏 연구하도록 빌려주었다. 바흐 〈평균율 클라비어〉의 현악사중주 편곡판 K.404a, 환상곡과 푸가 C장조 K.394, 환상곡 C단조 K.396, 환상곡 D단조 K.397, 두 대의 피아노를 위한 푸가 C단조 K.426도 이 시기 바흐를 공부한 결과라 할 수 있다.

"자리를 구걸할 생각은 없어요"

모차르트는 황제에게 희망을 걸었다. 궁정 작곡가 글루크와 궁정 악장 보노는 늙고 병들어 있었다. 안토니오 살리에리나 요제프 슈타르처Joseph Starzer, 1726~1787가 뒤를 이을 차례였지만, 모차르트에게 아주 기

● 유명한 변호사 프란츠 하인틀Franz Heintl(1769~1839)은 학생 시절 슈비텐 남작에게 도움받은 일화를 책에 쓰기도 했다.[5]

'사람으로 나시고', 〈대미사〉 C단조 **359**

회가 없어 보이진 않았다. 뷔르템베르크의 엘리자베트 빌헬미나 공주가 황제의 조카인 프란츠1768~1835 대공(훗날의 프란츠 2세)과 결혼하려고 빈에 와 있었다. 황제는 모차르트에게 그녀의 피아노 교사 자리를 제안했다. 황실과 가까워질 수 있는 좋은 기회였다. 하지만, 모차르트는 고민 끝에 사양했다.

"1년 레슨비 400플로린이면 적지 않은 돈이죠. 좋은 자리를 차지할 전망이 높아지고, 부가 수익을 올릴 기회가 된다면 괜찮은 일이에요. 하지만 실제론 그렇지 않으니 문제죠. 400플로린이 주 수입이 되고 거기 묶여서 다른 수입을 올릴 전망이 줄어드니까요. 공주는 높으신 다른 제자들처럼 제 자유를 제한할 거예요. 그녀가 레슨을 받고 싶어 할 때까지 무한정 기다려야겠지요. 그녀는 슐레지엔 사람들과 야외에서 보내는 시간이 많아요. 저는 매번 거기까지 20크로이처를 내면서 왕복마차를 타고 가야겠지요. 그 비용을 제하면 일주일에 세 번 레슨을 하고 1년에 304플로린밖에 못 받는 셈이에요. 다른 제자를 받으면 그까짓 400플로린쯤 금방 벌 수 있지만 공주님을 기다리느라 시간을 허비하면 다른 제자를 가르칠 수 없어요. 작곡으로 돈을 벌 시간도 다 잃어버릴 거예요."**7**

빈 황실에서 일자리를 얻겠다는 모차르트의 꿈은 쉽게 이뤄지지 않았다. 그는 빈에서 적절한 직위를 찾지 못하면 언제든 외국으로 나갈 수 있다고 생각했다. 그는 빈 초기부터 영국행을 염두에 두고 영어를 공부했다. 하지만 당장 떠나야 할 정도로 절박하지 않았기 때문에 계획을 자꾸 미룬 것이다. 황제의 제의는 물론 호의에서 나온 것이었지만 모차르트는 "황제의 제안이 사려 깊지 못했다"며 냉소적으로 덧붙였다. "고매한 분들이 음악가의 노고에 어떻게 보답하는지 잘 아시

않아요?"**8** 모차르트는 황제를 좋아하지만, 자기를 존중해 주지 않으면 언제든지 떠날 수 있다고 강조했다. "빈의 높은 분들, 특히 황제는 제가 오직 빈을 위해서만 살 거라고 생각하시면 곤란해요. 우리 황제보다 더 기꺼이 모시고 싶은 군주가 없는 게 사실이지만, 자리를 구걸할 생각은 전혀 없어요. 어느 궁정이든 일을 주면 잘해 낼 자신이 있습니다. 제가 자랑스레 여기는 조국 독일이 저를 필요로 하지 않는다면? 맹세코 말하건대, 프랑스나 영국이 재능 있는 독일인을 초빙해서 자기 문화를 살찌우고 그렇게 독일 민족을 모욕해도 어쩔 수 없다고 생각해요. 지금 독일 사람들은 모든 예술 장르에서 뛰어난 역량을 발휘하고 있습니다. 하지만 그들이 부와 명성을 얻은 곳은 어디죠? 독일이 아니지요!"

그는 황제를 제외한 귀족들은 자기 생각에 동의한다고 주장했다. "툰 백작 부인, 치히Zichy 백작, 슈비텐 남작, 심지어 카우니츠 공작까지 황제가 재능 있는 독일 예술가들을 잘 대해 주지 않아서 자꾸 다른 나라에 빼앗긴다고 불평해요. 카우니츠 공작은 막시밀리안 대공과 대화하다가 제 얘기가 나오자 이렇게 말했다는군요. '이런 사람은 100년에 한 번 세상에 나올까 말까 한 음악가예요. 독일을 떠나지 않도록 잘 예우해야지요. 그 사람이 우리 수도에 살 때 더 잘해야 해요.' 저는 무한정 기다릴 수 없습니다. 그들 손에 제 운명을 맡기고 여기 앉아 있기를 거부합니다. 그 사람이 황제라 하더라도 그분의 호의만 바라보며 일방적으로 매달릴 생각은 없어요."**9**

모차르트가 함께 어울린 황제의 측근 중 한 명이 '프로이센의 스파이' 혐의로 체포되는 충격적 사건도 일어났다. 모차르트는 1782년 6월 27일 요한 발렌틴 귄터1722~1782와 함께 식사를 했는데, 바로 다음날

그가 체포된 것이다. 귄터는 러시아와의 동맹 체결 계획 등 오스트리아 최고위층의 비밀을 알고 있었다. 〈후궁 탈출〉 리허설이 한창 진행 중이었고, 식사 자리에는 대본 작가 슈테파니, 테너 아담베르거도 있었다. 자칫 잘못하면 모차르트가 이 사건 때문에 조사를 받을 수도 있었다. 잘 사귀어두면 황제와 좋은 관계를 맺는 데 도움이 되리라는 모차르트의 바람과 달리 간첩 사건의 불똥이 튈까 염려하는 상황이 된 것이다. 18세기에는 반역죄 처벌이 아주 흔한 일이었다.

다행히 사건은 더 확대되지 않았다. 신문을 읽고서야 사건을 알게 된 레오폴트에게 모차르트는 설명했다. "그가 심각한 범죄라 할 만한 행동을 전혀 하지 않았다고 분명히 말씀드릴 수 있어요. 제1참사관으로서 더 신중하게 행동하지 않은 건 분명 실수지만 중요한 비밀을 프로이센에 누설하진 않았어요. 한때 귄터의 애인이던 암퇘지 에스켈레스가 악의를 품고 죄를 덮어씌운 거예요. 사태 전말을 조사한 결과 그녀의 말이 거짓으로 밝혀졌답니다. 하지만 이미 커다란 소동이 일어난 뒤였죠. (…) 황제는 귄터를 신뢰해서 중요한 일을 결정할 때 그와 팔짱을 끼고 몇 시간이고 방을 거닐면서 얘기를 나눴거든요. 이제 그런 일은 없을 거예요. 황제는 그를 더 이상 신뢰하지 않아요."[10]

사실은 엘레오노레 에스켈레스도 프로이센 왕에게 오스트리아의 국가 기밀을 고하지 않았다. 돈을 노린 빈의 유태인 두 사람이 프로이센 왕에게 접근하려고 귄터와 에스켈레스의 이름을 끌어 붙인 것이었다. 귄터는 결백이 증명되었지만 황실에서 해고됐고 두 달 동안 특별 감옥에 갇혔다. 자유롭게 책을 반입하고 피아노를 갖다놓을 수 있는 방이었다니 고문이나 가혹 행위는 없었던 것 같다. 모차르트는 귄터의 운명을 진심으로 애석하게 여겼다. "이런 간첩 누명은 정직한 사람에

게 씻을 수 없는 상처를 입히죠. 이 상처는 어떤 방법으로도 보상받을 수 없어요." 귄터가 권력의 핵심에서 밀려난 것은 모차르트에게 손실이었다. "불쌍한 귄터는 저의 좋은 친구였어요. 저는 온 마음으로 그를 동정합니다. 이 불행한 사태가 일어나지 않았다면 그는 제가 황제 가까이서 일하도록 도와주었을 게 분명해요."

빈에서의 성공과 열악한 재정 상태

자유음악가로 데뷔한 모차르트는 자기의 최고 장기인 피아노로 승부를 걸었다. 직접 작곡한 화려한 협주곡으로 귀족과 일반 시민을 모두 만족시켜서 인기를 얻고자 했다. 그는 최대한 많은 고객들을 확보하기 위해 '너무 어렵지도 않고 너무 쉽지도 않게' 난이도를 조절했다. 빈에서 쓴 첫 피아노 협주곡(F장조 K.413, A장조 K.414, C장조 K.415)을 그는 이렇게 설명했다. "이 곡들은 너무 어렵지도 않고 너무 쉽지도 않게, 매우 화려해서 귀로 듣기에 즐겁지만, 그렇다고 공허하지 않게 작곡했어요. 전문가만 만족할 만한 대목들이 군데군데 있지만 아마추어들도 이유를 모르면서 좋아할 곡들입니다."[11]

티켓 가격은 6두카트로 정했다가 너무 비싸다는 레오폴트의 의견에 따라 4두카트로 내렸다. 1783년 1월 15일 《비너 차이퉁》에 광고가 실렸다. "3월 20일부터 열리는 예약 연주회 티켓을 4두카트에 판매합니다. 티켓은 헤르버슈트라세 437번지 3층에 있는 모차르트 씨의 아파트에서 구할 수 있습니다."[12] 최대 다수의 고객을 겨냥해서 쓴 이 협주곡들은 '고급 음악과 대중 음악' '예술 음악과 오락 음악' 사이의 경계

를 허물었다. '가장 쉬운 고급 음악'이자 '가장 뛰어난 대중 음악'이 자유음악가 모차르트의 손에서 탄생한 것이다.

"이 협주곡들은 목관악기가 포함된 관현악단이 연주할 수도 있지만, 현악사중주 반주로 연주할 수도 있습니다. 악보는 예약한 분들에 한해서 4월 초부터 구입하실 수 있습니다. 악보는 잘 사보했고, 작곡가 자신이 감수했습니다." 오케스트라 대신 현악사중주로 연주할 수 있다는 것은 누구라도 집에서 친지들과 함께 연주할 수 있다는 뜻이었다. 좀 더 많은 사람들에게 악보를 판매하기 위한 전략이었다. 모차르트는 누나에게 새 협주곡의 카덴차와 도입구의 악보를 보내며 덧붙였다. "론도 K.382의 도입구는 아직 안 썼어. 초연 때는 즉흥으로 연주했기 때문에 악보에 안 써넣었거든. 악보는 한 곡당 1두카트에 판매할 예정인데, 이것보다 더 가격을 낮출 수는 없어. 누군가 몰래 악보를 베낄 방법은 없어. 예약자를 모두 다 파악한 다음에 출판할 거니까."[13]

우아하고 화사한 A장조 협주곡 K.414는 이 세 곡 중 첫 작품이다. 1782년 11월 3일 모차르트의 제자 아우에른함머의 집에서 초연했다. 1악장 전개부에서는 애절한 마음을 호소하는 대목이 나오는데, 모차르트의 슬픔을 내비친 이 아름다운 패시지는 청중들의 가슴에 깊이 메아리쳤을 것이다. 모차르트는 이 협주곡의 3악장을 대체할 론도 A장조 K.386˚을 새로 작곡했다. 위풍당당한 C장조 K.415는 트럼펫과 팀파니가 등장하는 대편성의 작품으로 3악장 론도가 특히 흥미롭다. 8분의 6박자로 된 첫 부분이 산뜻하게 빛나는가 하면 곧이어 뜻밖의 C단조 아다지오가 펼쳐진다. 본래 2악장을 C단조로 작곡하려 했으나 생각을 바꾸어 우아한 F장조로 완성하고, 대신 3악장에 이 애수 어린 대목을 넣은 것이다. 듣는 이의 마음을 쥐락펴락하는 모차르트의 천재성이

빛나는 작품이다.

1783년 3월 23일, 음악가협회가 주최한 연례 자선 연주회가 부르크테아터에서 열렸다. 모차르트는 빈 대중 앞에 당당히 모습을 드러냈다. 극장은 관객들로 꽉 차서 터질 지경이었고, 황제 요제프 2세도 힘찬 박수를 보냈다. 이날 연주회의 레퍼토리는 다음과 같다.

1. 교향곡 D장조 〈하프너〉, 앞의 세 악장
2. 〈이도메네오〉 중 '아버지를 잃었지만'(소프라노 알로이지아 랑에)
3. 예약 연주회를 위한 협주곡 중 세 번째 곡인 C장조 K.415(트럼펫과 팀파니를 추가한 버전)
4. 파움가르텐 백작 부인에게 헌정한 아리아 K.369(테너 아담베르거)
5. 세레나데 D장조 〈포스트혼〉 중 콘체르탄테 악장들(3, 4악장)
6. 피아노 협주곡 D장조 K.175, 3악장은 론도 D장조 K.382
7. 〈루치오 실라〉의 아리아(소프라노 타이버)
8. 솔로 푸가, 조반니 파이지엘로 오페라 〈철학자의 상상〉 주제에 의한 변주곡 K.398, 글루크 오페라 〈메카의 순례자〉 중 '어리석은 백성이 생각하기엔' 주제에 의한 변주곡 K.455

- 론도 A장조 K.386은 1782년 10월 19일 완성되었다. 모차르트 사후, 콘스탄체는 모두 합해 열여섯 장의 자필 악보 중 끝부분 넉 장을 찾지 못한 채 열두 장을 1799년 앙드레 출판사에 넘겼다. 하지만 출판사는 이 곡을 미완성 작품으로 간주하고 출판하지 않았다. 1840년, 영국 작곡가 윌리엄 스턴데일 베넷(1816~1875)은 자신이 소장한 이 열두 장의 자필 악보를 한 장씩 친지들에게 선물했다. 1936년 알프레트 아인슈타인은 뿔뿔이 흩어진 채 100년 가까이 잠들어 있던 악보들을 다시 모으는 데 성공했다. 1962년 오스트리아 피아니스트 파울 바두라 스코다(1927~2019)와 미국 지휘자 찰스 맥커라스(1925~2010)는 미완성인 끝부분을 나름대로 완성하여 초연했다. 1980년, 앨런 타이슨이 실종되었던 마지막 대목의 자필 악보 넉 장을 영국박물관 창고에서 발견했다. 이처럼 기나긴 과정을 거쳐 마침내 열여섯 장짜리 자필 악보가 복원될 수 있었다.

9. 연주회용 아리아 〈나의 아름다운 희망〉 K.416(소프라노 알로이지아 랑에)
10. 교향곡 D장조 〈하프너〉, 마지막 악장[14]

모차르트의 교향곡, 협주곡, 세레나데, 아리아, 변주곡 등 갖가지 장르의 대표작을 총망라한 엄청난 연주회였다. 당시 대규모 음악회를 자주 열 수 없었기 때문에 여러 장르의 곡들로 다양한 청중들의 취향을 충족시켜 주려 한 것이다.

〈하프너〉 교향곡을 두 부분으로 나눠서 처음에 앞의 세 악장을 연주하고 마지막에 피날레를 연주한 게 눈에 띈다. 이 교향곡은 1782년 7월 말 잘츠부르크의 하프너 씨가 귀족 지위를 얻은 걸 축하하기 위해 의뢰한 작품이었다. 〈후궁 탈출〉이 공연 중인 데다 결혼을 앞둔 그 뒤숭숭한 시기에 이 곡을 작곡했으니 엄청난 집중력이 아니면 불가능했을 것이다. 그해 7월 27일 모차르트는 "이 교향곡이 아버지 취향에 맞다니 기쁩니다"라고 운을 뗀 뒤 덧붙였다. "이 작품은 저를 매우 놀라게 했습니다. 더 이상 할말이 없을 정도입니다. 틀림없이 커다란 성공을 거둘 것입니다."[15] 〈하프너〉 교향곡은 모차르트가 콜로레도 대주교와 결별한 뒤 잘츠부르크에서 연주된 유일한 교향곡이다.

모차르트는 자신의 피아노 협주곡 두 곡을 직접 연주했다. 새로 쓴 당당한 C장조 협주곡 K.415를 앞부분에 배치하고 청중들에게 잘 알려진 D장조 협주곡 K.175와 론도 K.382*를 한가운데 배치했다. 모차르트는 파이지엘로와 글루크 등 인기 작곡가의 주제로 변주곡을 연주하여 청중들을 즐겁게 해주었다. 솔로 푸가를 레퍼토리에 넣은 것은 푸가를 좋아하는 황제를 배려한 것이었다. 모차르트는 D장조 협주곡

에 대한 청중들의 갈채에 답하여 앙코르곡으로 환상곡 D단조 K.397을 연주했고, 청중들은 한 명도 빠짐없이 모두 일어나 환호를 보냈다. 빈의 한 신문은 "음악 역사상 처음 있는 일"이라고 크게 보도했다. 황제는 연주 사례로 모차르트에게 20두카트를 주었다.

이 연주회에는 당시 빈의 스타 성악가들이 대거 출연했는데, 이중 알로이지아 랑에의 이름이 눈길을 끈다. 그녀가 모차르트를 거부한 게 4년 전이었다. 그녀는 이제 가족의 일원이 된 모차르트의 음악회에 출연함으로써 서로 존중하는 음악 동료의 관계를 회복했다.▶그림 28 알로이지아는 〈후궁 탈출〉에 출연하지 않았다. 콘스탄체 역을 그녀가 맡는 것은 어색했을 테고, 블론데 역은 조연에 불과해서 만족스럽지 않았을 것이다. 이날 연주회에 앞서 3월 11일 부르크테아터에서 열린 자선 연주회에서 두 사람은 처음 함께 무대에 섰다. "저는 피아노 협주곡을 연주했어요. 극장은 만원이었고, 빈 청중들은 저를 따뜻하게 맞아주었죠. 무대 뒤로 퇴장했는데도 박수가 멈추지 않아서 론도 D장조를 다시 연주해야 했지요. 폭풍처럼 박수가 쏟아졌어요. 저는 파리 콩세르 스피리튀엘을 위해 쓴 교향곡도 지휘했어요. 알로이지아는 제가 써준 아리아 〈이 마음이 어디서 오는지 모르겠네〉를 불렀지요. 객석의 랑에 씨 옆엔 제 아내도 앉아 있었어요. 글루크 선생도 계셨는데, 그는 교향곡과 아리아를 칭찬할 말을 찾지 못하겠다며, 우리 네 명을 다음

• 칼 하인츠 로츠 감독의 영화 〈모차르트를 찾아서〉(원제:Trillertrine, 1991)에 이 론도가 나온다. 독일 드레스덴 근처 작은 마을에 사는 고아들은 가난하지만 음악으로 풍요로운 삶을 살아간다. 드레스덴 로열 오케스트라와의 음악 대결이 이들의 소원인데, 군주는 긴 트릴로 유명한 모차르트의 론도 D장조를 연주한다면 대결을 허락하겠다고 한다. 피아노를 잘 치는 고아원 소녀 트리네는 악보를 구하기 위해 모차르트를 찾아 나서고, 천신만고 끝에 꿈을 이룬다. 이 영화 마지막 부분에서 론도 D장조의 리허설과 연주 장면이 아름답게 펼쳐진다.

일요일 저녁에 초대했습니다."[16]

아리아 〈이 마음이 어디서 오는지 모르겠네〉 K.294는 모차르트
가 알로이지아에게 푹 빠졌을 때 '그녀에게 딱 어울리는 맞춤옷처럼'
작곡했던 바로 그 곡이다. 그녀가 이 노래를 부를 때 콘스탄체는 어떤
느낌이었을까? 언니와 남편이 동료로서 좋은 관계를 회복해서 기뻤을
테지만 약간은 질투가 났을 가능성도 배제할 수 없다. 모차르트는 빈
의 떠오르는 스타 음악가로 이미 국제적 명성의 소유자였고, 언니 알
로이지아도 최고의 인기를 누리는 프리마돈나였다. 이런 두 사람이 음
악으로 마음을 나누는 모습에 콘스탄체가 소외감을 느꼈을 수 있다.
모차르트는 1781년 5월 16일 아버지에게 보낸 편지에서 "지금도 그녀
에게 아주 관심이 없다고 말하기는 어려워요"라고 밝히기도 했다.

영국의 노벨로 부부는 1829년 모차르트의 흔적을 찾아 빈을 방문
했을 때 예순여섯 살 할머니가 된 알로이지아 베버를 만났다. 그녀는
"모차르트는 죽을 때까지 나를 사랑했고, 솔직히 말하면 그 때문에 동
생이 시기한 듯해요"라고 했다. 왜 모차르트를 받아들이지 않았냐는
질문에는 "그의 위대한 재능과 다정다감한 성품을 그때는 충분히 이해
하지 못했죠. 엄청나게 후회했어요"라고 대답했다.[17] 레아 징어의 소
설 《벌거벗은 삶》에는 "결혼한 뒤에도 모차르트는 언니 알로이지아를
여전히 사랑하는 것 같다"고 콘스탄체가 한탄하는 대목이 나온다. 개
연성이 아주 없지는 않은 이야기다.

빈 초기, 모차르트의 재정 상태는 그리 좋지 못했다. 첫 예약 연
주회는 수익이 별로 없었고, 악보 판매도 기대에 미치지 못했다. 그는
발트슈테텐 남작 부인에게 구원을 요청하는 편지를 썼다. 제자 테레

제 폰 트라트너의 남편에게 부탁해서 누군가에게 돈을 빌렸는데 상환을 2주일 미루고도 갚지 못해서 궁지에 몰렸다는 얘기였다. "내일까지 못 갚으면 법적 조치를 취하겠대요. 이 무슨 황당한 일입니까. 지금 당장은 절반도 갚을 수가 없어요. 예약 연주회 티켓과 악보 대금을 받는 게 이렇게 늦어질 줄 알았다면 대출 기한을 넉넉히 잡았겠지요. 제 명예와 신용을 위해 급히 도와주시길 부탁드립니다. 아내가 아파서 곁을 지켜야 해요. 직접 찾아뵙고 말씀드리지 못해 죄송합니다."[18]

모차르트가 빈 초기에 빚을 졌고, 이미 있는 빚을 돌려 막으려고 다른 사람에게 빚을 지기 시작했다는 것은 뜻밖이다. 돈에 대한 모차르트의 무능력과 무관심 때문일까? 그는 꽤 많은 돈을 벌면서도 늘 돈이 모자라서 허덕이는 생활을 되풀이했다. 피아노 소나타 C장조 K.330, F장조 K.332, Bb장조 K.333 등 빼어난 소나타들은 이 무렵 제자를 가르치기 위해 작곡한 걸로 보인다.

음악은 찬란한 기쁨이다!

모차르트는 1783년 1월 중순, 새로 이사한 집에서 가장무도회를 열어 밤새 춤추며 놀았다고 아버지에게 전했다. "지난주 저희 집에서 무도회를 열었어요. 물론 남자들에겐 2굴덴씩 입장료를 받았죠. 저녁 6시에 시작되어 7시쯤 끝났어요. 겨우 한 시간요? 아니죠, 아침 7시까지였어요." 부유한 유태인 베츨라르 씨의 집으로, "길이 1,000걸음, 폭 한 걸음인 긴 방, 침실, 거실, 아름답고 커다란 부엌이 있고, 빈방이 두 개 더 있어서 가장무도회 장소로 딱 좋은 곳"이었다.[19] 빚 때문에 발트

슈테텐 부인에게 긴급 구조를 요청하고 겨우 3주일이 지난 시점이었다. 모차르트는 아무 생각 없이 방탕하게 놀지 않았다는 걸 강조하려고 "입장료를 받았다"고 굳이 밝혔다.

모차르트는 예전에 레오폴트가 입던 할리퀸Harlequin(어릿광대) 의상을 보내달라고 요청했다. 팬터마임 공연을 겸한 가장무도회에서 입을 옷이었다. 모차르트는 콘스탄체와 함께 레두텐잘에서 열린 파티에 참석하여 흐드러지게 놀았다. 툰 백작 부인을 비롯한 빈의 명사들도 대거 참여해서 어울렸다. "약 30분 길이의 팬터마임을 하고, 잠깐 쉰 다음 춤을 추었어요. 알로이지아가 여자 광대Columbine, 동서 랑에가 피에로Pierrot 노릇을 했고, 저는 할리퀸 역할을 맡았지요. 팬터마임 구성과 음악은 제가 맡았고, 춤 선생 메르크Merk는 친절하게도 우리에게 스텝을 가르쳐주었어요. 장담컨대 저희는 아주 잘한 게 분명해요. 공연장에서 배포했던 안내문을 여기 동봉합니다."[20] 전날 열린 공공 연주회에서 수입을 올린 걸 자축할 겸 긴장을 풀고 어울린 것으로 보인다. 아버지 레오폴트는 이 소식을 듣고 걱정으로 한숨을 쉬었을 것이다.

모차르트가 춤을 좋아했다는 증언이 많다. 영국 출신 테너 마이클 켈리는 콘스탄체의 말을 전한다. "그는 위대한 음악가였지만 춤을 무척 좋아했어요. 음악보다 차라리 춤이 더 좋다고 제게 말하곤 했죠."[21] 모차르트가 35년 생애에서 쓴 작품은 전문 음악가가 35년 내내 베껴 쓰기도 어려울 정도로 방대한 분량이라고 한다. 밤새 친구들과 춤추며 어울린 그가 어떻게 이 많은 곡을 쓸 수 있었는지 신기할 따름이다.

출판이나 연주를 염두에 두지 않고 그냥 친구들과 즐기려고 쓴 곡도 있다. 삼중창〈리본〉K.441은 빈 생활에서 모차르트가 누린 우정과 행복을 노래한다. 모차르트와 콘스탄체, 빈의 새 친구 고트프리트 폰

자캥Gottfried von Jacquin, 1767~1792이 함께 노래할 수 있도록 빈 방언으로 작곡했다. 첫 행 "사랑하는 당신, 리본이 어딨죠?"의 원문은 "Liebes Mandl, wo ist Bandl?"로 각운을 맞추었다.

콘스탄체	사랑하는 당신, 리본이 어딨죠?
모차르트(테너)	방 안에 있을 텐데? 반짝거릴 텐데?
콘스탄체	제가 찾아볼 테니 불 좀 켜주세요.
모차르트	그래요, 여기도 비추고 저기도 비추고.
자캥(베이스)	어라? 대체 뭘 찾는 거죠? 빵 조각? 케이크 조각?
모차르트	아직 안 보이나요?
콘스탄체	이런, 여기도 없네. 어이쿠, 허리야.
모차르트	힘내요, 힘내요, 힘내요.
자캥	너무하시는군요, 도대체 뭘 찾는지 알려주시면 안 되나요?
모차르트와 콘스탄체	알아맞혀 보세요.
자캥	이런, 착한 친구. 놀리지 말고 어서 알려줘요.
모차르트와 콘스탄체	바쁘면 그냥 가시죠.
자캥	제가 도와드릴 수도 있는데요, 저는 선량한 빈 시민이니까요, 하하하.
모차르트와 콘스탄체	빈 시민이라고요? 그럼 아무것도 감출 필요 없겠네요.
자캥	진작 그럴 것이지. 어디 들어봅시다. 말씀 안 하시면 두 분 다 혼내드릴 거야.
모차르트와 콘스탄체	좋은 라파스Lapas, 예쁜 리본을 찾고 있어요.

자캥	리본요? 이거? 벌써 제 손 안에 있는데요.
모차르트와 콘스탄체	오 친구여, 너무 고마워요. 언제나 그대에게 감사드려요.
자캥	천만에요. 벌써 떠날 시간이네요, 저는 먼길을 가야 해요.
다 함께	오 우정의 품 안에서 사는 기쁨, 고귀한 태양이 떠오르고, 이제 예쁜 리본도 찾았으니.

스물일곱 살 모차르트는 젊고 자유롭고 행복했다. 모차르트의 집은 늘상 떠들썩하고 활기가 넘쳤다. 제자들이 분주히 들락거리고, 즐거운 가정음악회가 열리고, 활발한 리허설이 진행되었다. 친구들, 손님들 그리고 사랑하는 콘스탄체와 모차르트는 언제나 발랄하게 대화를 나누었다. 그는 거침없이 삶을 즐겼다. 신분사회의 벽이 아무리 높아도, 경제 사정이 불안정해도 위축되지 않았다.

모차르트는 잘츠부르크 출신 호른 연주자 요제프 로이트게프를 위해 호른 협주곡 네 편을 작곡했다. 로이트게프는 1777년 잘츠부르크에서 빈으로 이사한 뒤 '달팽이 껍데기처럼' 조그만 치즈 가게를 운영하면서 호른 연주를 계속했다. 레오폴트에게 빚이 있었지만 끝내 갚지 못한 듯하다. 이런 금전 문제는 모차르트와 로이트게프의 우정에 아무런 영향을 주지 못했다. 모차르트는 아버지에게 보낸 편지에서 로이트게프를 변명해 준 적이 있다. "그의 처지를 아신다면, 그가 얼마나 힘겹게 생활하는지 생각하신다면 아버지도 그를 가여워하실 거예요."[22] 모차르트가 쓴 네 편의 호른 협주곡 중 첫 곡은 2번 Eb장조 K.417로, 악보에 "당나귀, 황소, 바보 로이트게프를 긍휼히 여기며, 1783년 5월

27일"이라고 되어 있다. 사람 좋은 로이트게프는 스물네 살 아래 모차르트가 '바보'라고 놀려도 그저 히죽히죽 웃기만 한 모양이다. 이렇게 짓궂은 장난을 친 걸 보면 모차르트가 이 순박한 호른 주자 아저씨를 좋아했음이 분명하다. 악보를 받으러 온 로이트게프가 완성된 악보들이 책상에 어지럽게 널려 있는 모습을 보며 난처해하자 모차르트는 제대로 정리나 할 수 있는지 한번 보자고 놀렸다.

두 사람의 우정은 모차르트가 세상을 떠날 때까지 계속되었다. 호른 협주곡은 2번(1783), 4번(1786), 3번(1787), 1번(1791) 순서로 작곡했는데, 이 기간 내내 두 사람은 돈독한 우정을 나누었다. 모차르트는 마지막 곡인 1번 D장조 K.412의 자필 악보에 "바보 로이트게프" "잠깐 쉬시지" "어이쿠, 이제 끝이군" 등의 농담을 써놓았고 4번 Eb장조 K.495의 악보는 빨강, 파랑, 검정, 녹색 잉크로 미술작품처럼 그려놓았다. 알프레트 아인슈타인은 이에 대해 "형편없는 연주자를 헷갈리게 만들려고 장난을 친 것"으로 해석했다.[23] 하지만 고도의 기량이 필요한 이 곡을 연주한 로이트게프가 '형편없는 연주자'였을 리는 없다. 모차르트 당시의 호른은 밸브와 키가 없는 '자연 호른'으로, 요즘 호른보다 연주가 훨씬 더 어려웠다. 그는 노래하듯 연주하는 '칸타빌레'가 탁월했다고 하니, 그가 연주한 느린 악장들은 특히 아름다웠을 것이다. 마지막 악장의 경쾌한 사냥 뿔피리 소리를 '로이트게프 스타일'이라 부르기도 한다. 모차르트는 단순하고 소박한 이 협주곡들이 "로이트게프럽다Das Leutgebische"고 했다.

미완성 오페라 두 편

〈후궁 탈출〉은 유럽의 독일어권 지역에서 큰 인기를 끌었다. 젊은이다운 열정, 더할 나위 없이 아름다운 음악, 코믹한 오스민의 연기, 인간미 넘치는 피날레가 큰 호평을 받았다. 프라하 사람들은 아름다운 목관 합주 버전을 특히 좋아했다. 1783년 빈을 다시 방문한 러시아 파벨 대공 일행도 이 오페라를 관람했다. 모차르트가 직접 지휘했다. 그는 "오케스트라가 꾸벅꾸벅 조는 듯 연주한다"며 "내가 다시 클라비어 앞에서 지휘해서 오케스트라를 확 깨워줘야겠다"고 의기양양하게 말했다. 그는 "이 오페라는 내 자식과 같으니 그의 아버지로서 마땅히 내 존재를 드러낼 필요가 있다"고 했다.

콜로레도 대주교도 1784년 잘츠부르크에서 이 오페라를 관람했다. 황제가 호평했다는 소식이 잘츠부르크에 전해졌으니 어떤 작품일지 궁금했을 것이다. 레오폴트는 장크트 길겐에 살던 난네를에게 이렇게 썼다. "그저께 〈후궁 탈출〉이 공연되어 커다란 갈채를 받았어. 세 곡에 앙코르가 쏟아졌지. 황공하게도 대주교는 '그리 나쁘지 않군'이라고 말씀하셨어."[24] 사흘 뒤 레오폴트는 딸에게 더 자세한 소식을 전했다. "일요일에 다시 오페라가 공연되어 성공을 거뒀어. 너무나 사랑받는 이 오페라에 대해 온 도시가 칭찬 일색이란다. 미하엘 하이든이 클라비어 앞에서 지휘했는데 사람들이 작품에 대한 의견을 물었더니 말했어. '이 오페라에는 60~70명의 오케스트라가 필요한데 우리에겐 클라리넷과 잉글리시 호른이 없어요. 이 파트는 어쩔 수 없이 비올라가 연주해야 해요. 얼마나 멋진 작품인지는 들어보시면 압니다.'"[25]

〈후궁 탈출〉이 이처럼 성공했는데도 빈 독일 오페라단이 거둔 성

과는 초라했다. 두 시즌 동안 아홉 작품을 공연했는데 세 번 이상 공연한 작품은 세 편에 불과했고, 나머지는 프랑스와 이탈리아 오페라의 독일어 번역판이었다. 황제가 장려한 독일 오페라는 경쟁작들에 밀려 빛을 보지 못했다. 모차르트는 쓸 만한 독일어 징슈필 대본을 찾을 수 없다고 개탄했다. "독일 오페라는 카니발 기간이 끝나면 소멸할 거예요. 아니, 그전에 사라질지도 모르죠. 문제는 이 한심한 짓을 하는 사람들이 독일인이란 점입니다. 구역질이 나네요."[26]

이탈리아 오페라를 선호하는 귀족들은 독일 오페라를 시민계급의 저항 운동으로 간주했는데 이는 과장된 시각이었다. 뛰어난 작곡가와 대본 작가가 부족할 뿐 독일 오페라는 저항 운동의 흐름과 직접 관계가 없었다. 모차르트는 언제라도 이탈리아 오페라를 쓸 수 있었지만 앞으로 독일 징슈필의 전망이 밝다고 보았다. "이탈리아 오페라는 여기서 오래 배겨내지 못할 거예요. 저는 쓰기 어려운 독일 오페라를 더 좋아해요. 결코 포기하지 않을 겁니다. 모든 나라는 저마다 자신의 오페라를 갖고 있어요. 독일은 그러면 안 될 이유가 있나요? 프랑스어나 이탈리아어처럼 노래할 수가 없다고? 러시아어로도 할 수 있는데? 결론은 명백해요. 저 혼자라도 독일 오페라를 쓰겠습니다."[27]

그러나 빈 궁정은 1783년 5월, 흥행이 시원치 않은 독일 오페라를 중단하고 다시 이탈리아 오페라를 공연하기로 결정했다. 모차르트는 계약도 안 한 채 서둘러 이탈리아 오페라 〈카이로의 거위Oca del Cairo〉와 〈기만당한 신랑Lo Sposo deluso〉 작곡에 착수했다. 〈카이로의 거위〉는 부유한 젊은이가 후작의 딸을 성탑에서 구출하기 위해 트로이 목마 같은 가짜 거위 몸에 숨어 성탑에 들어가는 이야기다. 신기한 기계장치를 활용한다는 점이 재미있지만, 코믹한 요소는 다소 약하다. 〈기만당

한 신랑〉은 세 여성이 한 남성을 놓고 경쟁한다는 내용으로 코믹한 요소와 비극적 요소가 섞여 있으며 스토리의 전개나 주인공들의 성격이 음악적 묘사에 적합해서 모차르트의 흥미를 끌었다. 두 작품은 1783년 5월과 6월 사이에 착수했지만, 7월 잘츠부르크 방문 때문에 중단되고 말았다. 공연도 못 할 오페라를 쓰다 말았다는 건 엄청난 시간과 노력의 손실이 아닐 수 없었다. 모차르트는 궁정 오페라를 너무 쉽게 생각한 듯하다. 궁정 오페라 작곡가에게 먼저 차례가 돌아갈 가능성이 높았지만, 모차르트는 자기 작품이 채택될 거라고 지나치게 낙관한 것 같다.

이 시기 모차르트는 "음악에 대한 책을 한 권 쓰고 싶다"고 했다. "음악 예시를 담고 있는 짧은 비평서를 쓰고 싶어요. 하지만 제 이름으로 하진 않겠어요."[28] 오페라는 드라마에 단순히 음악을 붙인 게 아니라, 실제 언어에 음악의 숨결을 불어넣은 작품이어야 했다. 작곡은 성스러운 영감을 단순히 받아 적는 게 아니라, 음악적 아이디어를 소리로 표현하는 동시에 시각적으로 보이도록 만드는 것이어야 했다. "아무리 숭고하고 아름다운 오페라 가사도 제 까다로운 귀로 들을 땐 너무 과장되고 공연히 폼만 잡는 느낌이에요. 어떻게 해야 할까요? 사람들은 이제 진실을 밝히는 황금의 법칙을 이해하려고도, 알려고도 하지 않아요. 청중의 환호를 얻으려면 너무 쉬워서 거리의 마부도 따라 부르게 쓰거나, 반대로 지적인 사람도 이유를 모른 채 그저 좋아하도록 써야 해요."[29] 아쉽게도 모차르트는 이 책을 쓰지 못했다. 만일 책이 나왔다면 모차르트의 음악미학과 오페라 작법을 이해하는 데 큰 도움이 되었을 것이다. 음악학자 로버트 마샬1945~은 모차르트의 편지 내용을 토대로 이 책을 재구성하려고 시도한 바 있다.[30]

모차르트는 1783년 6월 17일, 아버지가 됐다. 첫아기 라이문트 레오폴트가 태어난 것이다. "그녀는 새벽 1시 반에 진통을 시작했어요. 우린 둘 다 한숨도 못 잤지요. 4시에 장모님이 오셨어요. 6시에 아기가 나오기 시작했고, 6시 반에 진통이 다 끝났어요." 라이문트는 "예쁘고, 통통하고, 공처럼 동그란 아기"였다. 대부를 자임한 라이문트 폰 베츨라르(막 세상을 떠난 베츨라르 남작의 장남)의 이름에서 '라이문트'를 따왔다. 콘스탄체가 모유를 먹일 수 없었기 때문에 유모가 젖을 먹였고, 귀리죽으로 영양을 보충했다. "누나와 제가 그랬던 것처럼 물로만 아이를 키우는 게 나을 것 같아요. 하지만 산파와 장모님을 비롯, 여기 있는 사람들은 물로만 키우면 아이가 살지 못할 거라고 하네요. 고집 부리다가 욕먹을 것 같아서 그분들 말을 따르기로 했어요."[31]

콘스탄체가 산통으로 비명을 지를 때 옆에서 그 소리를 듣고 아이디어를 얻었다는 곡이 있다. 하이든에게 바친 여섯 곡의 현악사중주곡 중 두 번째 곡 D단조 K.421의 메뉴엣이다. 영국의 음악사가 빈센트 노벨로는 1829년 잘츠부르크에서 콘스탄체를 만난 뒤 이렇게 썼다. "그녀는 자기가 첫아이를 낳으며 진통을 할 때 모차르트가 D단조 사중주곡을 쓰고 있었다고 증언했다. 그녀는 특히 메뉴엣을 우리에게 노래까지 해주며, 이 대목이 바로 진통을 들으며 쓴 거라고 설명해 주었다."[32] 바이올린, 비올라, 첼로가 절규하는 메뉴엣의 주제는 고통스런 출산의 비명, 아니, 아내 콘스탄체의 고통을 함께 하는 모차르트의 마음이었다. 부드럽고 맑은 중간 부분에는 새로운 생명에 대한 기대도 담겨 있는 것 같다.

잘츠부르크 방문

중요한 일이 하나 남아 있었다. 성공의 순풍을 타고 잘츠부르크를 방문하여 아버지와 누나로부터 결혼을 승인받아야 했다. 모차르트와 콘스탄체는 잘츠부르크를 가능한 한 빨리 방문하고 싶었지만 여러 가지 일이 생겨서 출발이 지연됐다. 날씨도 걸림돌이었다. 1782년 11월에는 말 여덟 마리가 끄는 대형 우편마차가 눈보라 때문에 되돌아오기도 했다. 그런 날씨에 콘스탄체가 임신한 몸으로 여행하는 건 위험했다. 또 하나, 콜로레도 대주교가 어떻게 나올지 우려됐다. 모차르트가 잘츠부르크에 가면 명령 불복종으로 체포될 위험이 있었기 때문이다.

"아버지와 누나를 껴안는 게 가장 간절한 열망입니다. 하지만 솔직히 고백하지 않을 수 없네요. 여기 사람들이 모두 걱정하는 그 일 말입니다. '한번 가면 돌아오기 어려울지도 몰라. 악의에 찬 대주교가 무슨 짓을 할지 모르잖아? 이 기회에 무슨 저열한 음모를 꾸밀지 어떻게 알겠어? 아버지를 만나는 게 목적이라면 제3의 장소가 나을 거야.' 저와 아내는 이 문제를 계속 고민했고, 지금도 고민 중입니다. 저 스스로 타이르기도 했어요. '그건 말도 안 돼, 불가능한 일이야!' 하지만 다음 순간 그런 일이 실제로 일어날지도 모른다는 생각이 엄습합니다. 그가 황당한 일을 저지른 게 한두 번이 아니니까요."[33]

레오폴트는 아들이 지나치게 신중하다고 생각했고, 잘츠부르크에 오기 싫어서 핑계를 대는 게 아닌지 의심까지 했다. 사실 모차르트는 여전히 콜로레도의 하인 신분이었고, '무단이탈' 혐의를 적용할 수 있었다. 당시 다니엘 슈바르트라는 언론인은 외국에서 마음대로 떠들고 다녔다는 이유로 영주에게 체포되어 재판도 없이 10년 넘게 호엔아스

페르크Hohenasperg 성에 구금되기도 했다. 최악의 경우 모차르트에게 그런 일이 일어나지 않는다고 보장할 수 없었다. 레오폴트는 잘츠부르크는 전혀 위험하지 않다고 아들을 안심시켜야 했다.

모차르트는 잘츠부르크에서 〈대미사〉 C단조를 초연할 계획이었다. 콘스탄체는 결혼 전 3주 동안 앓아누운 적이 있는데, 모차르트는 그녀가 낫는 즉시 결혼할 생각이며 그녀의 치유를 축하하는 미사곡을 쓰겠다고 약속했다.* 그 결과가 바로 〈대미사〉 C단조 K.427이었다. 1783년 1월 4일 그는 아버지에게 썼다. "저는 약속을 지키겠습니다. 이 곡은 제 마음에서 그냥 흘러나온 게 아닙니다. 제 내면 가장 깊은 곳에서 맹세했기 때문에 작곡을 시작했고, 그 약속을 지킬 수 있기 바랍니다. 이 곡에 착수했을 때 저희는 아직 결혼하지 않은 상태였어요. 하지만, 그녀가 회복되면 지체 없이 결혼하기로 결심했지요. 약속은 쉽게 했지만, 아버지가 잘 아시다시피 시간과 여건이 허락하지 않아서 완성이 늦어졌어요. 하지만 저는 꼭 약속을 지키려 해요. 제 모든 희망이 담긴 이 미사의 악보 절반이 제 책상 위에 놓여 있어요."

〈대미사〉 C단조는 그가 잘츠부르크를 떠난 뒤 작곡한 최초의 종교음악으로, 그때까지 나온 어떤 미사곡보다 규모가 크고 울림이 깊었다. 두 사람의 결혼을 기념한 이 미사곡은 작곡 기간이 길어지면서 모차르트에게 점점 더 중요한 의미를 갖게 됐다. 니센의 전기에 따르면 모차르트는 "첫아기의 탄생을 축하하려고" 이 곡을 썼다고 한다. 이 숭고한 음악은 싸늘하게 굳어 있는 아버지와 누나의 마음을 녹여줄 수 있을까?

• 콘스탄체가 결혼 전 모차르트의 아기를 임신하고 유산했다는 확인 불가능한 소문도 있다.(필립 솔레르스, 《모차르트 평전》, 김남주 옮김, 효형출판, 2002, p.173)

모차르트와 콘스탄체는 1783년 7월 28일 잘츠부르크에 도착했다. 아들 라이문트는 유모에게 맡기고 왔다. 아버지와 누나를 다시 만난 모차르트는 더없이 행복했다. 레오폴트와 난네를이 콘스탄체를 어떻게 대했는지는 분명치 않지만 예의 바르게 손님 대접을 했을 뿐 가족의 일원으로 따뜻하게 받아들이진 않은 듯하다. 그 기간 잘츠부르크에서 일어난 일은 난네를의 일기 속 짧은 메모를 통해 어렴풋이 짐작할 뿐이다. 7월 29일, "동생 부부와 함께 미사 참석. 하게나우어 등 친지들 방문. 그 뒤엔 음악 연주. 낮엔 맑았으나 저녁땐 천둥과 폭풍이 몰아쳤다." 9월 4일, "동생 부부와 함께 야외 목욕을 갔다. 카드 게임을 했다. 비가 많이 내렸다." 난네를은 콘스탄체에 대해 특별히 언급하지 않았다.

모차르트는 잘츠부르크 궁정 악장 미하엘 하이든에게 바이올린과 비올라를 위한 이중주곡 G장조 K.423과 Bb장조 K.424를 써주었다. 미하엘은 대주교의 요청으로 여섯 곡의 이중주곡을 작곡해야 했는데, 몸이 아파서 제때에 일을 마치지 못했다. 대주교는 '근무 태만'이라며 그의 월급을 지급하지 않으려 했고, 이 사실을 알게 된 모차르트는 앉은자리에서 미하엘에게 곡을 써주었다. K.423의 피날레에는 당시 잘츠부르크에서 인기 있던 선율을 사용했고, K.424의 첫 악장에는 참새 짹짹이는 소리를 넣어서 자기가 작곡했다는 사실을 숨겼다. 대주교는 미하엘 하이든의 여섯 이중주 속에 모차르트의 곡이 두 개 숨어 있다는 걸 전혀 눈치채지 못했다. 모차르트는 대주교를 속여먹는 걸 재미있어 했을 것이다. 미하엘 하이든은 모차르트의 두 곡을 '성스런 기념물'로 잘 보관했다. 모차르트는 잘츠부르크를 떠나 린츠에 들렀을 때 미하엘 하이든의 교향곡 G장조에 느린 서주를 붙여서 연주하기도 했

다. 교향곡 37번 G장조 K.444가 바로 그것이다.

피아노 소나타 A장조 K.331도 이때 잘츠부르크에서 작곡했다. 이 소나타의 1악장은 우아한 주제와 변주곡, 2악장은 프랑스 살롱풍의 메뉴엣, 3악장은 매혹적인 터키풍의 론도, 그 유명한 '터키 행진곡'이다. 모차르트의 피아노 소나타 중 가장 잘 알려진 이 곡은 소나타 형식의 악장이 하나도 없는 특이한 작품이다. 프랑스의 음악학자 조르주 생푸아George Saint-Foix, 1874~1954는 모차르트가 이 곡을 1778년 파리에서 작곡했다고 주장했다. 프랑스 모음곡처럼 소나타 악장이 없고, 프랑스풍의 세련된 분위기가 돋보이기 때문이었다. 그러나 자필 악보의 용지와 필적을 분석한 결과 이 곡은 모차르트가 잘츠부르크에 머물던 1783년 가을에 작곡한 걸로 밝혀졌다.

모차르트가 스타는 스타인 모양이다. 2014년, 이 소나타 마지막 악장 '터키 행진곡'의 자필 악보 넉 장이 발견됐다는 소식에 전 세계 언론이 떠들썩했다. 그때까지 자필 악보는 잘츠부르크 모차르테움에 한 장이 보관되어 있었을 뿐, 나머지는 필사본이었다. 새롭게 발견된 넉 장과 기존의 한 장을 합하여 '터키 행진곡'의 자필 악보가 완성된 사건은 세계의 뉴스가 됐다. 부다페스트의 세체니 도서관에서 잠자고 있던 이 악보를 발견한 사람은 이 도서관의 음악 문서 담당인 발라즈 미쿠시Balázs Mikusi였다. 그는 컴컴한 서고에서 문서를 정리하다가 빛바랜 노란 악보를 집어 들었다. "딱 보니까 모차르트 필적과 비슷해 보였어요. 악보를 읽어보니 모차르트의 유명한 A장조 소나타였고, 저는 가슴이 요동치기 시작했습니다." 그는 세계 각처의 모차르트 전문가들에게 사진을 보내 확인을 요청했고, '진짜'라는 확답을 받았다. 이 넉 장의 자필 악보는 어떻게 헝가리로 가게 됐을까? 모차르트는 헝가리를

방문한 적이 없으므로 이 부분은 미스터리다. 당시 합스부르크 왕조는 오스트리아·헝가리 제국을 지배하고 있었기 때문에 잘츠부르크와 부다페스트는 같은 나라에 속했다. 발라즈 미쿠시의 추론은 이렇다. "저희 도서관을 설립한 페렌츠 세체니 백작Ferenc Széchenyi, 1754~1820은 빈 음악계와 긴밀히 교류했습니다. 악보 한 장과 나머지 넉 장이 따로 있는 것은, 모차르트가 백작에게 이 악보를 기념품으로 주었기 때문일 거예요."

10월이 왔다. 다시 난네를의 일기를 보자. "1일 아침, 볼로냐와 불링어가 우리집을 방문했다. 오후에는 로비니, 체카렐리, 불링어, 토마셀리, 피알라, 파이너 등 다른 사람들이 찾아왔다. 교향곡 하나, 오페라의 사중창 하나, 피아노 협주곡 C장조를 연주했고, 앙리가 바이올린 협주곡을 연주했고, 볼로냐가 아리아를 불렀다. 음악을 마치고 극장에 갔다. 맑은 날." 이날 연주한 '오페라의 사중창'은 〈이도메네오〉 2막의 사중창이었다. 콘스탄체의 회고에 따르면, 사람들이 이 사중창을 부를 때 모차르트는 감정이 북받쳐서 울음을 터뜨리며 방을 나갔다고 한다.[34] 모차르트에게 이 사중창은 각별했다.

이다만테	난 떠나야 하네. 하지만 어디로? 난 홀로 떠돌아야 하네. 타향에서 죽음을 맞을 때까지.
일리야	어딜 가든 당신의 아픔과 함께하겠어요. 당신이 죽으면 저도 따라 죽으렵니다.
이도메네오	아, 잔인한 넵튠, 나까지 죽일 텐가.
엘렉트라	복수의 그날은 언제 올까?

다 함께 죽음보다 더한 고통, 이 잔인한 운명, 아무도 겪은 적
 이 없는 형벌.

"난 떠나야 하네. 하지만 어디로?" 이다만테의 탄식은 아버지의 명령으로 사랑하는 사람과 헤어져야 했고 생존을 위해 신분사회에 순응해야 했던 모차르트 자신의 탄식이었다.

10월 26일, 드디어 〈대미사〉 C단조가 초연됐다. 그날 난네를의 일기. "장크트 페터 성당에서 내 동생의 미사가 연주됐다. 궁정 악단 음악가가 모두 모였다. 동생의 아내가 소프라노를 맡아서 노래했다." 콜로레도 대주교가 버티고 있는 잘츠부르크 대성당이 아니라, 모차르트 가족에게 우호적이었던 장크트 페터 성당이었다. 모차르트가 직접 지휘했다. 그는 지긋지긋한 속박의 기억이 남아 있는 잘츠부르크에서 이 작품으로 구시대의 종교음악을 압도하고 싶었다. 이 작품은 "미사곡은 30분을 넘겨서는 안 된다"는 콜로레도의 지침 따위와 관계없는 대작이자, 당시 유럽 종교음악의 모든 요소를 녹여 넣은 용광로였다. 소프라노의 아리아 '주를 찬양함Laudamus te'은 화려한 협주곡이고, '사람의 몸으로 나시고'는 이탈리아 오페라 아리아 같다. '누가 올려지는 가Qui tollis'는 8성 합창과 석 대의 트럼본이 어우러지는 장대한 참회의 노래다. 크레도는 완성되지 않았고, 아뉴스 데이는 시작조차 하지 않았다. 미완성의 토르소였지만, 이 작품은 그때까지 세상에 나온 어떤 미사곡보다 장대한 걸작이었다. 장크트 페터 성당은 지금도 해마다 10월 26일이면 이 미사를 연주하는 전통을 지키고 있다.
　콘스탄체가 부른 '사람의 몸으로 나시고'를 통해 두 사람의 결혼

은 천상의 아우라를 갖게 되었다. 오케스트라의 플루트, 오보에, 파곳은 소프라노와 어우러져 숭고한 생명의 잉태를 예찬한다. 그러나 콘스탄체에 대한 레오폴트와 난네를의 싸늘한 마음은 풀리지 않았다. 화해를 이루지 못한 채 헤어질 날이 다가왔다. 음악학자 헤르만 아베르트는 이렇게 기록했다. "모차르트는 어린 시절의 소중한 물건들 몇 개를 아내가 가져가면 좋겠다고 했다. 그러나 아버지는 아무것도 줄 수 없다며 캐비닛 문을 잠가버렸다. 격분한 콘스탄체는 시아버지와 시누이를 평생 용서하지 않았다. 볼프강도 맘이 상한 채 잘츠부르크를 떠나야 했다."[35] 10월 27일 아침 9시 반, 모차르트 부부는 잘츠부르크를 떠났다. 그날 이후 모차르트는 다시는 고향땅을 밟지 못했다.

빈으로 돌아오는 도중에 그들은 린츠에 들렀다. 10월 31일, 툰 가문의 어른인 '늙은 툰 백작'이 하인을 도시 입구로 보내서 모차르트 부부를 환영해 주었다. 백작은 "2주일 전부터 그대를 기다리고 있었다"며 크게 반겨주었다. 11월 4일 화요일, 린츠 극장에서 예약 연주회가 열렸다. "교향곡을 갖고 오지 않았기 때문에 서둘러서 새 교향곡을 써야 해요."[36] 닷새 만에 완성한 교향곡 C장조 〈린츠〉 K.425, 모차르트의 천재성을 얘기할 때마다 늘 언급되는 바로 그 곡이다. 1악장은 아다지오의 장엄한 서주와 환하게 빛나는 알레그로 스피리토조(빠르고 생기있게)다. 한 번에 죽 써 내려갔다고 믿을 수 없는 완벽한 조형미에 신선하고 찬란한 악상이 넘친다. 2악장은 8분의 6박자의 안단테로, 고요하게 빛나는 선율에 트럼펫과 팀파니가 장엄한 광채를 더해 준다.

11월 30일, 빈의 집에 돌아온 모차르트 부부는 첫아들 라이문트

레오폴트의 죽음을 알고 힘없이 주저앉았다. 아기가 약 100일 전인 8월 19일 세상을 떠났다는 사실을 두 사람은 알지 못했다. 모차르트 부부는 몸과 마음을 추스르고 다시 일어나야 했다.

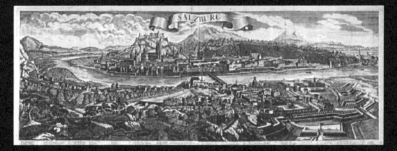

▶그림 1 18세기의 잘츠부르크.

▶그림 2 모차르트 생가가 있던 게트라이데가세 9번지 일대.

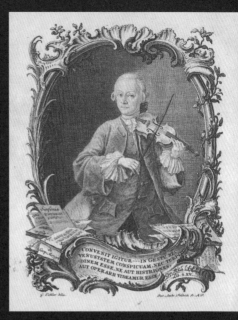

▶**그림 3** 레오폴트 모차르트의 바이올린 교본(1756).

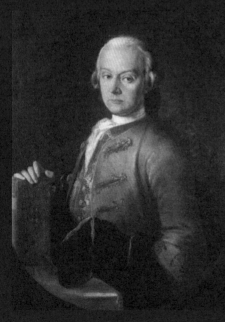

▶**그림 4** 아버지 레오폴트 모차르트(1719~1787).

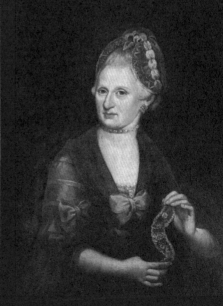

▶**그림 5** 어머니 안나 마리아 페르틀(1720~1778).

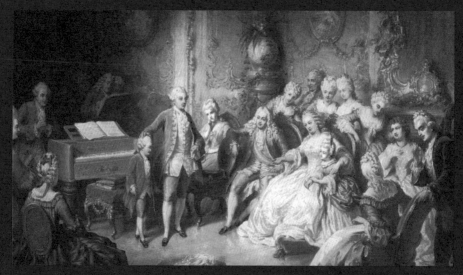

▶**그림 6** 황제 프란츠 1세와 여왕 마리아 테레지아 앞에서 연주한 모차르트.

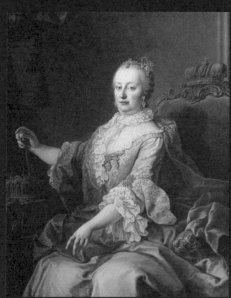

▶**그림 7** 마리아 테레지아(1717∼1780) 여왕.

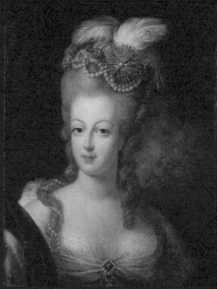

▶**그림 8** 1775년 무렵의 마리 앙투아네트(1755∼1793).

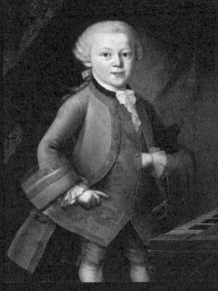

▶그림 9

일곱 살 때 마리아 테레지아가 선물한 왕자 정장을 입은
모차르트.

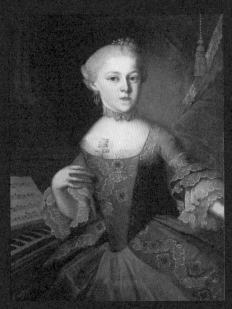

▶그림 10

누나 마리아 안나 모차르트 난네를(1751~1829).

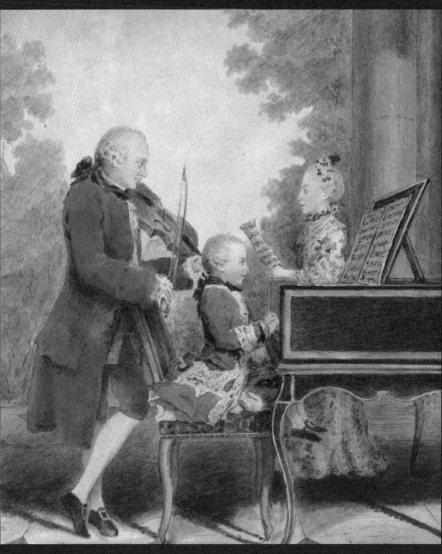

▶그림 11

1764년 4월 9일 화가 카르몽텔이 파리의 펠릭스 극장에서 그린 걸로 추정되는
모차르트 가족.

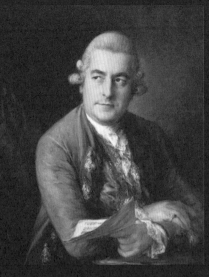

▶그림 12
런던 바흐로 불린 요한 크리스티안 바흐(1735~1782).

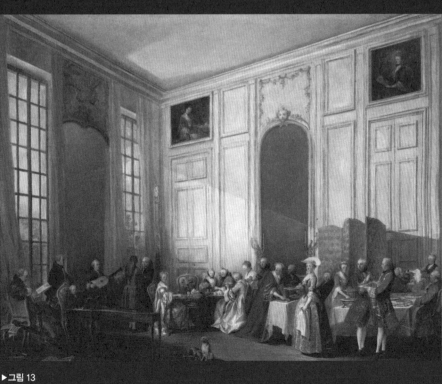

▶그림 13
미셸 바르텔레미 올리비에가 그린 〈콩티 공작 응접실에서 열린 오후 티파티〉.
왼쪽 클라비어 앞에 앉아 있는 어린이가 모차르트.

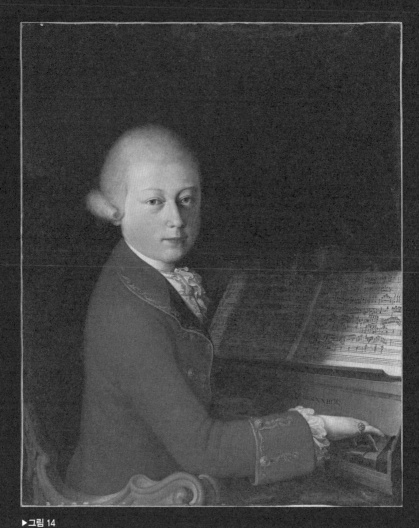

▶그림 14

〈베로나의 모차르트〉, 잠베티노 치냐롤리가
1770년 1월 7일에 그린 것으로 추정된다.

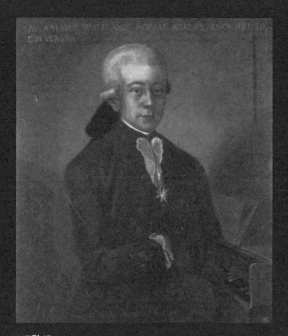

▶그림 16
황금박차훈장(세부).

▶그림 15
황금박차훈장을 걸고 있는 모차르트. 교황으로부터 훈장을 받은 것
은 1770년이지만, 이 초상화를 그린 것은 1777년이다.

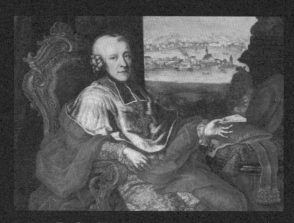

▶그림 17 콜로레도 대주교(1732~1812).

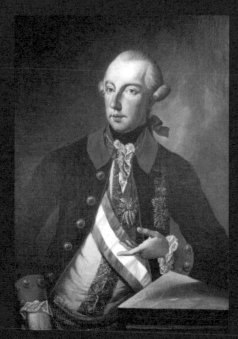

▶그림 18 계몽군주 요제프 2세(1741~1790).

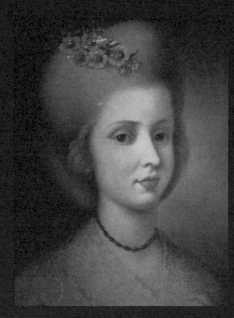

▶그림 19
알로이지아 베버(1760~1839). 작자 미상.

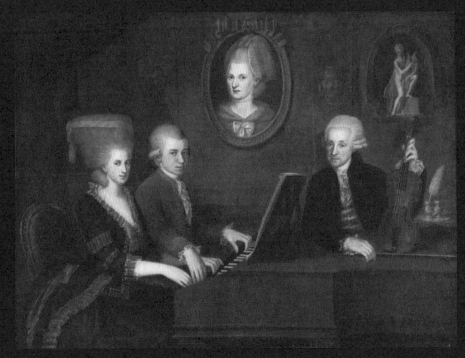

▶그림 20

1780년 경 요한 네포무크 델라 크로체가 그린 모차르트 가족. 피아노 앞에 앉은 난네를과 볼프강의 손이 교차하고 있다. 이 네 손을 위한 소나타 C장조 k.19d의 3악장에 이렇게 두 사람의 손이 교차하는 대목이 나온다.

▶그림 21

가족 초상화에서 모차르트 얼굴 부분만 확대한 것으로, 실제 모차르트의 얼굴과 가장 닮았다고 평가된다.

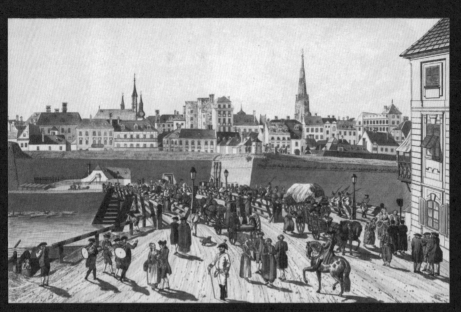

▶그림 22 1780년대의 빈.

▶그림 24
모차르트의 제자 요제파 아우에른함머(1758∼1820).

▶그림 25
1782년 무렵의 콘스탄체 베버(1762∼1842). 요제프 랑에 그림.

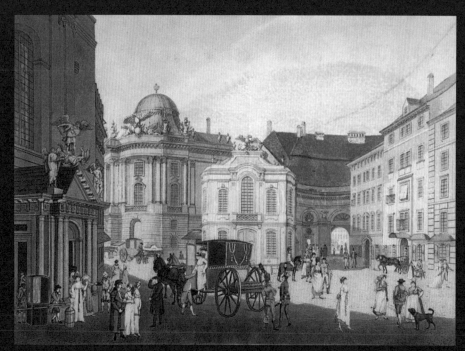

▶그림 26 1780년대의 부르크테아터.

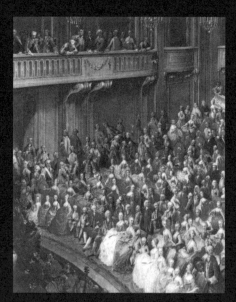

▶그림 27 오페라가 공연되는 부르크테아터 객석.

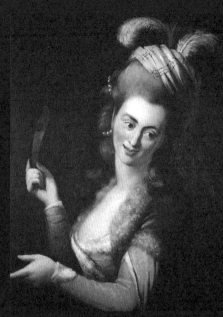

▶그림 28
1784년, 오페라에 출연한 알로이지아 베버.

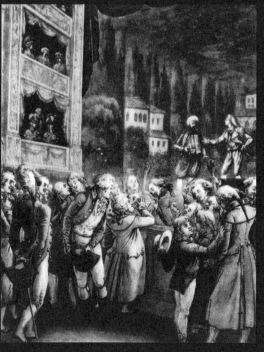

▶그림 29
1789년 5월 19일, 베를린 로열 오페라 하우스에
나타난 모차르트.

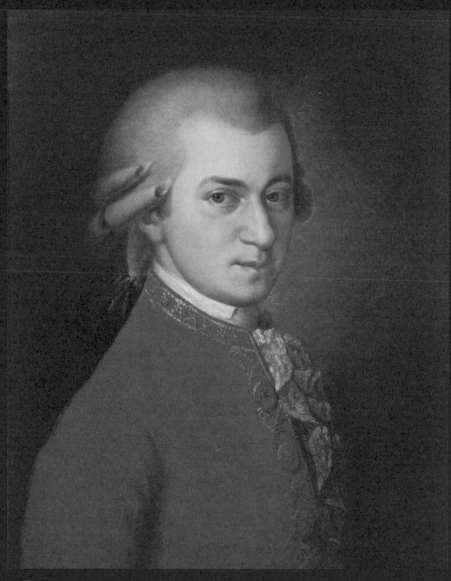

▶그림 30
바르바라 크라프트가 1819년 그린 모차르트 초상.

▶그림 31
요제프 랑에가 그린 피아노
앞의 모차르트(미완성).

▶그림 32
피아노 앞의 모차르트(디테일).

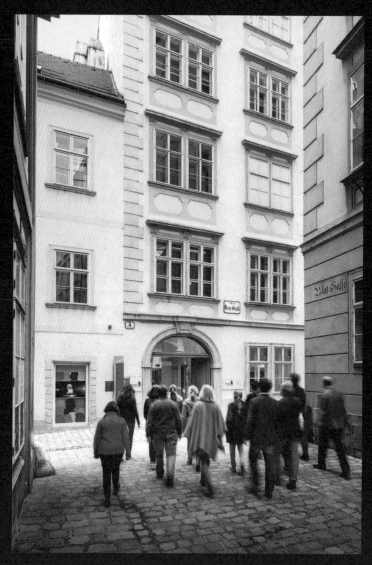

▶그림 33
빈 모차르트 박물관. 피가로하우스라고도 한다.

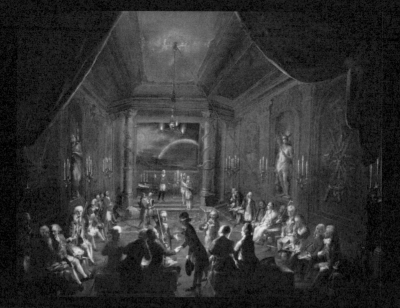

▶그림 34
'빈 프리메이슨 입문식'(1789, 빈 역사박물관 소장). '새 왕관을 쓴 희망' 집회를 묘사한 것으로 추정된다. 가운데 눈을 가린 사람이 하이든, 왼쪽 끝에 앉아 있는 사람이 모차르트라고 추정하기도 하지만 확실치 않다.

▶그림 35
모차르트가 빈 시절 사용한 안톤 발터 피아노.
잘츠부르크 춤 선생의 집에 진열돼 있다.

▶그림 36
로렌초 다 폰테(1749~1838).

▶그림 37 〈피가로의 결혼〉 초연 때 팸플릿의 삽화.

▶그림 38 〈돈조반니〉 초연 때 팸플릿의 삽화.

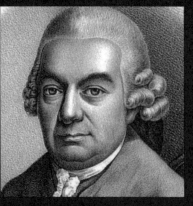

▶그림 39
카를 필립 엠마누엘 바흐(1714~1788).

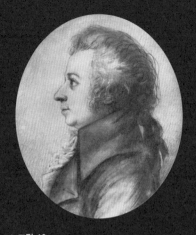

▶그림 40

1789년 드레스덴의 화가 도리스 슈토크가 그린
모차르트 은박 초상화. 그의 옆모습. 특히 귀를
덮고 있는 헤어스타일을 정교하게 묘사했다.

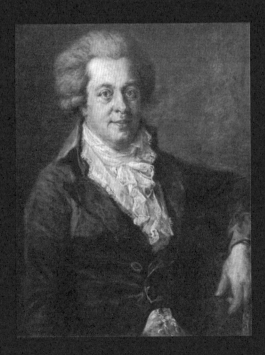

▶그림 41

1790년 뮌헨을 방문한 모차르트. 요한 게오르크 에들링어
Johann Georg Edlinger 그림.

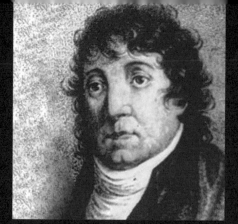

▶그림 42
〈마술피리〉 대본을 쓴 엠마누엘 쉬카네더(1751〜1812).

▶그림 43 〈마술피리〉에서 파파게노로
분장한 쉬카네더.

▶그림 44 〈마술피리〉 초연 때 '밤의 여왕' 장면 무대 디자인.

▶그림 45

모차르트의 두 아들. 오른쪽이 카를 토마스(1784~1858),
왼쪽이 프란츠 자버(1791~1844). 한스 한젠 그림.

▶그림 46

18세기 빈의 슈테판 대성당. 모차르트의 결혼식과 장례식이 열린 곳이다.

▶그림 47
빈 교외 장크트 마르크스 묘지의 모차르트 묘소.
이곳에 모차르트의 시신은 없다.

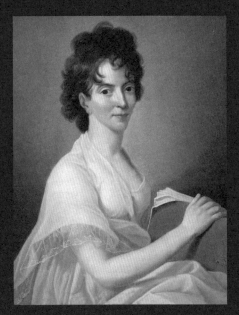

▶그림 48
1802년 무렵의 콘스탄체. 한스 한젠 그림.

▶그림 49
잘츠부르크 장크트 제바스티안 성당에 있는 레오폴트와
콘스탄체 묘소.

Wolfgang Amadeus Mozart

12

프리메이슨

모차르트의 키는 155센티미터, 당시 기준으로 봐도 작은 편이었다. 1789년 5월 베를린 로열 오페라하우스에서 〈후궁 탈출〉이 공연되고 있었는데, 그 자리에 갑자기 나타난 모차르트를 그린 캐리커처 판화는 모차르트의 땅딸한 모습을 보여준다.▶그림 29 모차르트가 화려한 옷을 좋아한 게 외모에 대한 열등감 때문이었다고 보는 사람도 있다. 그는 자신의 금발을 자랑스러워했다. 경제적으로 힘들 때조차 그는 비싼 옷을 샀고, 머리 손질에 공을 들였다.▶그림 30

모차르트의 제자였던 요한 네포무크 홈멜1778~1837의 증언이다. "그는 체구가 작고 얼굴이 창백했다. 그의 표정은 정답고 상쾌했지만 한켠에는 우울하고 진지한 그림자가 드리워 있었다. 그의 커다랗고 푸른 눈은 형형하게 빛났는데 좋은 친구들과 함께 있을 때면 매우 쾌활하고, 생기 있고, 위트가 넘쳤다. 그는 여러 가지 일에 대해 비꼬기를 잘했다."[1]

모차르트의 처제 조피 하이블Sophie Haibl의 증언이다. "그는 언제나 유쾌했지만 기분 좋을 때도 뭔가 생각에 잠겨 있었다. 즐겁든 슬프든, 상대의 눈빛에 예민하게 반응하고 질문에 사려 깊게 대답하면서도 언제나 먼 곳에 가 있는 느낌이랄까, 뭔가 다른 것을 생각하고 있는 듯했

다. 그는 아침에 세수할 때부터 잠시도 가만있지 않고 방 안을 이리저리 돌아다녔다. 모자든 호주머니든 시곗줄이든 테이블이든 의자든, 모든 물건이 그의 피아노가 되곤 했다."[2]

모차르트의 단골 이발사가 남긴 증언도 있다. "한창 머리를 땋고 있는데 그가 갑자기 벌떡 일어나 옆방으로 가더니 피아노를 치기 시작했다. 나는 그의 머리카락을 잡은 채로 옆방까지 질질 끌려가야 했다. 그의 연주와 아름다운 음률에 넋이 빠진 나는 결국 머리에서 손을 놓았고, 그가 연주를 마치고 일어날 때까지 기다려야 했다. 어느 날은 모차르트의 머리를 해주려고 케른트너 거리에서 힘멜포르트로 가는 모퉁이를 돌고 있는데, 말을 타고 오던 모차르트가 멈추더니 말이 몇 발자국 걷는 동안 주머니에서 작은 종이를 꺼내서 악보를 적기 시작했다."[3]

모차르트의 손위 동서 요제프 랑에(유명한 배우이자 화가로, 1789년 모차르트의 초상을 그리기도 했다)▶그림 31, 32의 증언이다. "모차르트는 중요한 작품에 몰두할 때면 아주 특이한 행태를 보이곤 했다. 맥락 없는 말로 횡설수설했고, 사람들을 어리둥절하게 만드는 예상치 못한 농담을 던지기도 했다. 그는 자신이 무슨 행동을 하는지 의식하지 못했고, 뭔가를 숙고하거나 고민하는 것 같지도 않았다. 아마도 자신의 깊은 내적 긴장을 경박스러운 행동 뒤에 의도적으로 숨기는 게 아닌가 싶었다. 자기 음악의 성스러운 아이디어와 통속적인 우스개를 대비시키면서 자조하는 듯했다. 나는 그의 예술을 깊이 존경하며, 이렇게 훌륭한 예술가가 자신의 인격을 조롱하고 스스로 낮추는 심정을 이해할 수 있을 것 같았다."[4]

'독일의 오르페우스'

빈 참사관 그라이너1730~1798 백작•의 딸 카롤리네 피힐러1769~
1843는 훗날 뛰어난 소설가로 이름을 날렸다. 그녀는 1844년 발간한 회
고록에서 모차르트를 증언했다. "위대한 모차르트는 정식 음악 선생은
아니었지만 내게 여러 차례 무료로 레슨을 해주었다. 한번은 피아노로
〈피가로의 결혼〉의 '나비야, 더 이상 날지 못하리'를 연주하는데, 마
침 모차르트가 방에 있었다. 그는 연주가 맘에 들었는지 내 뒤로 와서
멜로디를 흥얼거리며 어깨 위로 박자를 맞추기 시작했다. 그는 갑자
기 의자를 가져와 곁에 앉으며 '베이스를 계속 연주하라'고 하더니 즉
흥연주를 시작했다. 사람들은 '독일 오르페우스'의 놀랍도록 아름다운
연주에 숨죽이며 귀기울였다. 연주를 마친 그는 갑자기 특유의 괴상한
태도로 테이블과 의자 위로 뛰어다니며 고양이처럼 야옹거렸다. 그는
버르장머리 없는 꼬마처럼 공중제비를 넘었다."

피힐러가 모차르트를 '독일의 오르페우스'라 부른 게 흥미롭다.
고대 그리스신화에서 오르페우스는 '음악의 신' 아폴론의 아들로, 그
가 리라를 연주하면 동물이 따라왔고 나무와 바위가 귀를 기울였다.
'오르페우스'는 음악가에게 바치는 최고의 찬사로, 사람들이 모차르트
를 그렇게 불렀다는 건 그를 위대한 음악가로 인정했다는 뜻이다. 모
차르트도 기분이 좋을 때면 스스로 '모르페우스Morpheus'라고 부르며

• 마리아 테레지아 여왕의 정치 고문으로 일했고, 요제프 2세의 개혁에 헌신한 계몽사상가. '참된 화
합'에 가입한 프리메이슨 단원이기도 했으며 과학과 예술 발전을 위해 힘썼다. 카롤리네 피힐러를
비롯한 그의 딸들은 라틴어를 배운 인텔리였고, 딸들의 가정교사 세 사람은 모두 프리메이슨 회원으
로 모차르트의 음악에 가사나 대본을 썼다.

흡족해했다.[5]

　잘츠부르크에서 빈에 돌아온 모차르트는 새롭게 출발했다. 그는 열심히 살았다. 매일 아침 6시에 일어나 7시까지 옷매무새를 정리하고, 9시까지 작곡을 하고, 오후 1시까지 레슨을 했다. 식사 초대가 없는 날은 오후 2~3시경 점심을 먹고 오후 5시까지 작곡을 더 했다. 저녁에는 연주를 하거나 밤 9시까지 작곡을 했고, 급한 일거리가 생기면 새벽 1시까지 작곡하기도 했다. 하지만 다음날은 어김없이 아침 6시에 일어났다.

　1783년 12월 22일과 23일, 빈 음악가협회가 주최하는 연례 크리스마스 자선 연주회가 열렸다. 하이든의 작품이 연주됐고, 새로 문을 연 이탈리아 오페라단의 성악가들이 대거 참여했다. 모차르트의 새 아리아 '불행한 나! 꿈인가, 생시인가Misero! O sogno' K.431을 테너 요제프 발렌틴 아담베르거가 노래했다. 모차르트는 피아노 협주곡 C장조 K.415를 직접 연주했다. 프로그램은 다음과 같다.

1. 요제프 하이든의 교향곡과 합창, 오라토리오 〈토비아스의 귀환〉
　(지휘 요제프 슈타르처)
2. 안토니오 사키니1730~1786의 아리아(테너 만디니와 소프라노 카발리에리)
3. 모차르트의 피아노 협주곡(12월 22일), 바이올린 협주곡(12월 23일, 슐레징어 연주)
4. 코젤루흐의 교향곡
5. 모차르트의 새 론도(테너 아담베르거)

6. 사르티Sarti의 삼중창(카발리에리, 아담베르거, 만디니)
7. 하세, 사키니, 디터스도르프의 합창곡(지휘 요제프 슈타르처)

모차르트는 "22일 연주회는 꽉 찼지만 23일 연주회는 텅텅 비었다"고 아버지에게 알렸다.[6] 이 음악회에서 모차르트와 하이든이 처음 만났을 가능성이 있다. 하이든은 그해 에스테르하치의 오페라 시즌이 11월에 끝났기 때문에 일찍 빈에 와서 이 연주회에 참석할 수 있었다. 모차르트는 하이든이 1781년 가을에 출판한 현악사중주곡 〈러시아〉 Op.33을 공부했고, 이에 자극받아 현악사중주곡 G장조 K.387, D단조 K.421, Eb장조 K.428을 이미 작곡한 상태였다. 모차르트가 존경하는 선배 하이든을 만났다면 이 사실을 얘기했을 게 분명하고, 언젠가 여섯 곡을 다 완성하면 함께 연주해 보자고 제안했을 가능성이 있다. 모차르트의 새 아리아 '불행한 나! 꿈인가, 생시인가'는 〈피가로의 결혼〉과 〈돈 조반니〉에서 모차르트가 보여줄 놀라운 음악 세계를 예견케 했다. 하이든이 그 자리에 있었다면 자신의 오페라보다 훨씬 강렬하고 열정적인 모차르트의 아리아에 깊은 인상을 받았을 것이다.

빈 음악계의 떠오르는 스타

새해가 왔다. 1784년 봄, 모차르트는 빈 음악계의 스타가 돼 있었다. 자유음악가로 출범한 지 3년이 채 안 된 시점이었다. 가장 인기 있는 작품은 역시 피아노 협주곡이었다. 모차르트는 1784년 한 해 동안 무려 여섯 곡의 피아노 협주곡을 발표했다. 작곡은 시간에 쫓기며 황

급히 이뤄졌다. 모차르트의 음악이 예고되면 "모든 사람들이 예약하려고 줄을 섰다".[7] 모차르트는 러시아 대사 갈리친 공작, 요한 에스테르하치1744~1800 백작 등 유력한 귀족의 저택에서 자주 연주했다. 그는 3월 20일 약 100명의 예약자 명단을 아버지에게 보냈는데, 여기엔 빈 사회의 영향력 있는 인물들이 총망라돼 있었다. 그해 3월 3일 모차르트는 아버지에게 "시간이 없어서 자주 편지를 보낼 수 없는 걸 용서해 달라"고 쓴다. 모차르트는 가르치고, 연주하고, 손님 받고, 두 번이나 이사를 해가며 작곡을 이어갔다. 그해 3월 연주회 일정이다.

3월 1일(월)	요한 에스테르하치 백작 궁전
3월 4일(목)	갈리친 공작, 러시아 대사 관저
3월 5일(금)	에스테르하치 백작 궁전
3월 8일(월)	에스테르하치 백작 궁전
3월 11일(목)	갈리친 공작, 러시아 대사 관저
3월 12일(금)	에스테르하치 백작 궁전
3월 15일(월)	에스테르하치 백작 궁전
3월 17일(수)	트라트너 저택 1차 예약 연주회(K.449)
3월 18일(목)	갈리친 공작, 러시아 대사 관저
3월 19일(금)	에스테르하치 백작 궁전
3월 20일(토)	치히 백작 저택, 게오르크 프리트리히 리히터1691~1742 와 함께
3월 22일(월)	에스테르하치 백작 궁전
3월 23일(화)	부르크테아터, 〈그랑 파르티타〉 K.361
3월 24일(수)	트라트너 저택 2차 예약 연주회(K.450)

3월 25일(목)	갈리친 공작, 러시아 대사 관저
3월 26일(금)	에스테르하치 백작 궁전
3월 27일(토)	치히 백작 저택, 리히터와 함께
3월 29일(월)	에스테르하치 백작 궁전
3월 31일(수)	트라트너 저택 3차 예약 연주회(K.451)

숨가쁜 일정이지만 모차르트는 즐거운 비명을 질렀다. 3월 17일부터 수요일마다 열린 트라트너 저택의 살롱 연주회는 대성공이었다. 홀을 가득 메운 청중 앞에서 모차르트는 새 협주곡 Eb장조 K.449, Bb장조 K.450, D장조 K.451을 한 곡씩 기세 좋게 연주했다. 14번 Eb장조 K.449는 제자 바르바라 플로이어1765~1811를 위해 비교적 쉽게 작곡했다. 그 전해 발표한 세 곡처럼 오케스트라에서 "관악기는 생략해도 괜찮다"고 했다. 실내악 형태로 가정에서 연주할 수 있도록 배려한 것이다. 이 곡은 3월 17일 트라트너 저택에서 모차르트가 초연한 뒤 3월 23일 플로이어가 자기 집에서 연주했다. 그날 연주를 목격한 친첸도르프 백작은 "그녀의 연주가 놀랍도록 뛰어났다"고 일기에 썼다. 16번 D장조 K.451은 트럼펫과 팀파니가 등장하는 화려한 작품이다. 오케스트라의 음향이 교향곡처럼 당당하게 울리게 한 최초의 협주곡으로 꼽힌다.

15번 Bb장조 K.450은 오케스트라의 규모도 크고, 피아니스트에게 대가다운 테크닉과 카리스마를 요구한다. 모차르트도 이 곡이 특별하다고 밝혔다. "모든 곡들이 땀흘려 만든 작품이지만 연주의 난이도로 보면 이 곡이 D장조 협주곡보다 한 수 위입니다."[8] 청중들의 열렬한 호응에 자신감을 얻은 모차르트는 좀 더 깊이 있는 곡을 선보이

고 싶었던 것이다. 1악장, 오보에와 파곳이 연주하는 단순한 첫 주제
는 무궁무진한 변화와 발전의 씨앗이다. 오케스트라의 서주가 시작될
때, 피아노 앞의 모차르트는 "그래, 우리 음악으로 신나게 한번 놀아볼
까?" 씨익 웃어 보였을 것이다. 이 곡이 초연된 3월 24일, 트라트너의
저택은 흥분과 찬탄이 넘쳐흘렀을 것이다.

치히 백작은 원래 피아니스트 게오르크 프리트리히 리히터를 초
청해서 여섯 차례 연주회를 열 예정이었다. 그런데 "모차르트가 연주
하지 않으면 예약하지 않겠다"는 사람들이 속출하는 바람에 모차르트
가 세 차례 찬조 출연하게 됐다. 이때 리히터와 모차르트가 나눈 대화
가 전해진다. 모차르트의 연주를 뚫어져라 지켜보던 리히터가 한탄했
다. "하느님 맙소사, 나는 아무리 열심히 땀흘려 연습해도 쩔쩔매는데,
당신은 애들 노래를 연주하듯 쉽게 하는군요!" 모차르트가 답했다.
"저도 열심히 연습을 했지요. 더 연습을 하지 않아도 될 만큼 열심히
했단 말입니다." 모차르트가 누구보다 부지런히 연습한 사람이었음을
짐작케 해주는 내용이다. 모차르트는 아버지에게 "사순절이 끝날 때까
지는 정신없이 바쁠 것 같으니 널리 양해해 달라"고 부탁했다.

피아노오중주곡 K.452,
"지금까지 쓴 작품들 중 최고"

4월 1일 부르크테아터에서 모차르트의 대규모 연주회가 열렸다.
세 곡의 아리아를 제외하면 모두 모차르트의 작품이었다. 모차르트는
새로 장만한 안톤 발터 피아노를 연주회장으로 가져가서 연주했다.

1. 트럼펫과 팀파니가 들어간 대교향곡 D장조 K.385 〈하프너〉 1~3 악장
2. 아담베르거가 부르는 아리아
3. 모차르트가 새 피아노 협주곡을 직접 연주(Bb장조 K.450이나 D장조 K.451 혹은 두 곡 모두)
4. 완전히 새로 작곡한 대교향곡 C장조 K.425 〈린츠〉
5. 카발리에리가 부르는 아리아
6. 모차르트가 새로 작곡한 오중주곡(3월 30일 완성한 피아노오중주곡 Eb장조 K.452)
7. 마르케시가 부르는 아리아
8. 모차르트의 포르테피아노 즉흥연주
9. 대교향곡 D장조 K.385 〈하프너〉의 마지막 악장

이날 연주회에서는 교향곡, 협주곡, 아리아뿐 아니라 피아노와 오보에, 클라리넷, 파곳, 호른을 위한 오중주곡 Eb장조도 초연됐다. 모차르트는 이 작품이 "지금까지 제가 쓴 작품들 중 최고"라고 했다. "아버지께서 이 곡을 들으실 수 있다면 얼마나 좋을까요? 얼마나 아름다운 연주였는지요!"⁹ 1악장은 라르고의 신비스런 서주로 시작해 활기찬 알레그로 모데라토로 이어진다. 네 관악기는 피아노와 대화를 주고받으며 서로 눈을 맞추고, 자신의 소리를 내면서 상대의 노래를 들어준다. 2악장 라르게토는 정답고 따뜻하다. 중간 부분에서 피아노 반주에 맞추어 클라리넷, 오보에, 호른, 파곳이 애수에 잠긴 채 차례차례 노래하는 대목이 특히 아름답다. 3악장 론도 알레그레토는 경쾌하고 발랄한데, 끝부분에 카덴차 표시가 있는 것으로 보아 초연 때 모차르트가

즉흥연주를 했으리라 짐작된다. 이 곡의 피아노 파트는 시종일관 거장다운 카리스마가 넘친다.

이 작품은 악기 편성도 전례가 없지만, 피아노와 관악기들 사이의 관계가 절묘하다. 솔로 피아노 입장에서 보면 네 관악기가 한 묶음으로 오케스트라 역할을 하기 때문에 피아노 협주곡이다. 반대로, 네 명의 관악기 연주자 입장에서 보면 피아노가 오케스트라인 셈이기 때문에 오보에, 클라리넷, 파곳, 호른을 위한 협주교향곡이다. 모든 악기 연주자가 주인공이 되어 조화를 이루는 이상적인 앙상블이다. 각 악기의 역할도 공정하게 배분되어 있다. 모차르트는 피아노뿐 아니라 관악기들의 특성과 장점을 잘 알았기에 이렇게 자연스럽고 생기발랄한 곡을 쓸 수 있었다. 음악학자 알프레트 아인슈타인은 이 곡에 대해 "협주곡의 경계선과 맞닿아 있으면서도 그 선을 넘지 않는 감정의 섬세함은 정말 놀랍다"며, "어떤 작품도 이 오중주곡을 능가할 수 없다"고 했다. 각 파트가 주체로 참여하며 조화를 이루는 이 곡은, 모든 사람이 주인이 되어 평화를 누리는 근대 민주주의의 이상을 표현하는 듯하다. 게다가 착하고 아름다운 악상으로 가득하니, 근대 세계가 꿈꾸어온 유토피아를 노래하고 있다고 보아도 좋을 것이다.

"지금까지 쓴 작품들 중 최고"라는 모차르트의 말 때문에 이 곡을 그의 최고 걸작이라 속단하면 곤란하다. 그는 언제나 과거보다 더 깊이 있고 정교한 작품을 썼기 때문이다. 이날 이후 세상을 떠난 1791년까지 모차르트는 누구도 예측할 수 없었던 새로운 걸작들을 줄기차게 작곡한다. 그는 4월 1일 연주회를 마친 뒤 "녹초가 됐다"고 밝혔다. 그 역시 사람이니 어쩔 수 없는 일이었다. 그는 덧붙였다. "하지만 청중들은 제 음악을 듣는 데 결코 지치지 않았지요. 제겐 영광입니다."[10]

열흘 뒤 모차르트는 아버지에게 "편지를 자주 못 써서 죄송하다"고 다시 사과했다. "얼마나 할일이 많은지 아버지도 잘 아시죠! 세 차례의 예약 연주회로 저는 큰 영예를 얻었어요."[11]

4월 29일, 모차르트는 부르크테아터에서 황제가 지켜보는 가운데 새로 작곡한 바이올린 소나타 Bb장조 K.454를 선보였다. 만토바에서 온 뛰어난 바이올리니스트 레기나 스트리나사키를 위한 곡이었다. 피아노 파트를 미처 쓰지 못했고, 리허설을 할 시간도 없었기 때문에 모차르트는 바이올린 파트만 써주고 피아노는 악보 없이 즉흥으로 연주했다. 요제프 2세가 어리둥절해서 "자네 파트 악보는 어디 있는가?" 묻자 모차르트는 자기 머리를 가리키며 "여기 있습니다"라고 답했다. 원본 악보는 거의 200년 뒤 스웨덴의 개인 소장품에서 나왔다. 바이올린 파트를 먼저 연한 잉크로 써넣고, 피아노 파트는 나중에 추가한 것으로 확인됐다. 이 곡은 바이올린과 피아노를 대등한 파트너로 취급한 획기적인 작품이다.

6월 13일에는 제자인 플로이어의 연주로 G장조 협주곡 K.453이 초연됐다. 이 곡은 앞의 세 곡에 비해 오보에, 플루트, 파곳 등 오케스트라의 목관 솔로가 더 많이 활약하며, 정교한 조바꿈으로 빛과 그림자의 대비를 선명하게 표현한다. 1악장 알레그로는 목관이 민첩한 조바꿈으로 색채의 변화를 끌어내는 대목들이 매혹적이다. 2악장은 우아하고 위엄 있는 안단테로, 빈에서 유행하던 하르모니무지크처럼 목관이 맹활약하며, 모든 악기가 침묵한 뒤 단조로 분위기를 반전시키는 대목이 인상적이다. 3악장은 경쾌한 주제와 변주곡이다. 모차르트의 메모에 따르면 그해 5월부터 집에서 키우던 찌르레기가 이 주제의 앞부분 다섯 마디를 노래할 줄 알았다고 한다.

9월에 완성한 Bb장조 협주곡 K.456은 시각장애인 피아니스트 겸 작곡가 마리아 테레지아 폰 파라디스를 위해 쓴 작품이다. 오스트리아 관리 집안의 딸인 파라디스는 빈에서 시각장애인을 위한 음악학교를 세웠고 런던과 파리에서 연주 활동을 했다. 그녀가 작곡한 〈시칠리아노〉 Eb장조는 지금도 사랑받는 명곡이다. Bb장조 협주곡 K.456은 파라디스가 1784년 가을 파리나 런던에서 초연했을 것으로 보이며, 빈에서는 이듬해 모차르트가 직접 연주했다. 로코코풍의 화사한 광채가 넘치는 작품으로, 특히 2악장 안단테 운 포코 소스테누토(천천히 걸어가듯, 약간 자제하여)는 우수 어린 내면의 선율이 매혹적이다.

피아노 협주곡 19번 F장조 K.459는 그해 12월 완성했지만 초연 기록이 없다. 크리스마스 직전 열린 자선 연주회에서 모차르트가 직접 연주했을 것으로 짐작된다. 부드럽고 우아한 이 협주곡은 목관의 활약이 두드러지며, 2악장이 '알레그레토'로 돼 있어서 흥미롭다. 원래 오케스트라에 트럼펫과 팀파니가 포함돼 있었는데 파트 악보가 실종됐다. 이 곡은 '제2의 대관식 협주곡'이라 불리기도 한다. 1790년 10월 프랑크푸르트에서 황제 레오폴트 2세의 대관식이 열릴 때 모차르트가 협주곡 〈대관식〉 K.537과 함께 이 곡의 악보를 들고 갔기 때문이다. 모차르트는 빈에서 쓴 많은 피아노 협주곡 중 왜 하필 이 곡을 선택했을까? 새 황제와 프랑크푸르트의 대중들에게 두루 어필할 수 있는 '대중 취향'의 곡 중 이 곡이 가장 뛰어나다고 판단한 게 아닐까?

희미하게 싹트는 '저작권' 개념

1784년 2월 9일, 모차르트는 '내 모든 작품의 목록'을 작성하기 시작했다. 날짜와 곡목은 물론 악보 첫 대목과 작곡의 계기까지 써넣은 것이다. 이 목록은 모차르트 작품의 작곡 순서를 확인하고 작품의 진위를 판별하는 데 더없이 중요한 기록이다. 제일 먼저 목록에 오른 작품은 피아노 협주곡 14번 Eb장조 K.449, 15번 Bb장조 K.450, 16번 D장조 K.451 등 세 곡이다. 모차르트는 하루에 여러 작품을 이 목록에 올리기도 했다. 가령 1788년 6월 26일에는 Eb장조 교향곡 K.543, 작은 행진곡 D장조 K.544, 피아노 소나타 K.545, 〈현악사중주를 위한 아다지오와 푸가〉 C단조 K.546을 나란히 기입했는데, 이 작품들을 모두 같은 날 완성했을 리는 없다. 오페라의 캐스팅과 오케스트라 악기 편성까지 기록한 경우도 있다. 피아노 협주곡 F장조 K.459의 경우 오케스트라에 트럼펫과 팀파니가 있다고 돼 있다. 그렇다면 악보 용지에 단이 모자라서 트럼펫과 팀파니 파트를 다른 악보에 적었고 이 악보가 어디론가 사라졌다는 결론이 된다.

모차르트는 왜 작품 목록을 작성하기 시작했을까? 작곡 활동에 일정한 질서를 부여할 필요가 있다고 느꼈을 것이다. 경력이 상향곡선을 긋고 있으니, 누구나 참고할 수 있는 목록을 만들 필요가 있다고 생각했을 수 있다. 가장 중요한 이유는 저작권을 분명히 해두자는 것이었다.

당시엔 작곡가의 저작권이 인정되지 않았는데, 모차르트는 이 사실에 여러 차례 분개했다. 대표적인 사례가 오페라 〈후궁 탈출〉이었다. 이 오페라는 모차르트 생전에 빈에서 30여 차례 공연됐고, 독일어

권 유럽의 40여 개 도시에서 무대에 올랐다. 그때까지 모차르트가 쓴 오페라 중 가장 큰 성공을 거둔 것이다. 그러나 모차르트는 첫 공연 사례로 100두카트를 받았을 뿐, 더는 작곡료를 받지 못했다. 해적판 피아노 버전이 두 종류가 출판됐지만 모차르트에겐 아무 수입이 없었다. 모차르트는 이 오페라를 목관 합주 버전으로 편곡하고 빈 주재 프러시아 대사에게 악보 사본을 팔아서 약간의 수입을 올렸을 뿐이다.

저작권을 무시하는 당시의 관행은 코믹한 결과를 낳기도 했다. 〈후궁 탈출〉대본도 사실은 고틀립 슈테파니의 작품이 아니라 크리스토프 프리트리히 브레츠너1748~1807의 원작을 각색한 것이었다.* 독일에서 이 오페라의 성공을 목격한 브레츠너는 분개하여 신문에 광고까지 냈다. "빈에서 모차르트란 자가 무례하게도 내 드라마〈벨몬테와 콘스탄체〉를 오페라 대본으로 도용했다. 내 권리를 부당하게 침해한 것에 대해 공개적으로 항의하며, 추가 조치를 검토할 것임을 밝힌다."**12** 하지만 브레츠너의 원작도 이미 있는 대본들을 이것저것 짜깁기한 데 불과했다. 저작권이 없어서 누구나 피해를 입는 시대였지만, 수많은 걸작으로 인기의 절정을 향하던 모차르트가 누구보다 큰 피해를 입었다고 할 수 있다.

참다못한 모차르트는 더 대담한 계획을 꿈꾸었다. "제가 직접 자금을 대서 오페라를 만들고 싶어요. 세 번 공연해서 저는 최소 1,200플로린을 벌고, 기획사는 40두카트를 챙길 수 있을 거예요. 빈 사람들이 거절하면 다른 도시에 가서 다른 팀과 할 수도 있지요. 초라하게, 쫀쫀하게 일하고 싶지 않아요. 제가 그토록 열심히 공부하고 능력과 재능

• 슈테파니는 "브레츠너의 원작을 자유롭게 개작했다"고 대본에 써넣었다.

을 쏟아부어서 만든 작품인데 다른 사람이 이익을 다 챙겨가는 걸 그냥 보고만 있을 수는 없어요. 한번 작곡하고 건네주면 아무 권리가 없다니, 이건 말도 안 됩니다."[13]

이 무렵 고트프리트 반 슈비텐 남작은 황제 요제프 2세에게 영국처럼 저작권법을 만들자고 건의했다. 이미 자본주의가 싹트던 영국에서는 1709년 저작권법을 제정해 예술가의 권리를 보호하고 있었다. 그러나 황제는 남작의 건의를 받아들이지 않았다. 해적판 출판물이 넘쳐나고 있는 빈에 저작권법을 도입하면 표현의 자유가 위축될 수 있다고 판단한 게 아닐까 싶다.[14] 아무튼 모차르트의 '작품 목록'은 음악사에서 희미하게나마 저작권의 개념이 싹트고 있었음을 보여준다.

'피가로하우스'로 옮기다

모차르트의 연수익은 해마다 증가해 1785년 3,700굴덴에 이르렀다. 비슷한 시기 하이든이 에스테르하치 백작에게서 받던 연봉의 세 배가 넘는 액수였다. 1784년 9월 29일, 모차르트는 넓고 큰 집으로 이사했다. 슈테판 대성당 뒤 돔가세Domgasse 5번지에 있는 5층 건물로, 큰 방 네 개, 작은 방 두 개와 주방이 딸린 집이었다. 집세는 연 460굴덴, 잘츠부르크 시절 그가 받던 연봉 총액을 웃도는 금액이었다. 1787년 4월 24일까지 모차르트가 이 집에 살면서 〈피가로의 결혼〉을 썼기에 '피가로하우스'라고 부른다. 모차르트는 당구대를 들여놓고 찌르레기와 강아지를 키우며 삶을 즐겼다. 쉴 틈 없이 제자와 사보사가 드나들었고, 연주회 계획을 의논하고 티켓을 배포하는 사람들로 늘상 북적거렸다.

작곡도 열심이었다. 모차르트는 이 집에서 오페라, 협주곡, 사중주곡을 비롯해 하루 평균 12단짜리 악보 여섯 장을 썼는데 실로 엄청난 분량이었다.[15] ▶그림 33

이 집을 방문한 아일랜드 출신 테너 마이클 켈리의 회상이다. "그는 나를 정중하게 초대했고, 나는 당연히 응했다. 그의 집에서 많은 시간을 보냈는데, 그는 언제나 친절하게 환대해 주었다. 그는 펀치를 좋아해서 몇 잔이고 계속 마셨다. 당구를 좋아한 그는 집에 아주 근사한 당구대를 갖고 있었다. 그와 자주 당구를 쳤는데, 내가 매번 졌다."[16] 모차르트는 주치의 지그문트 바리자니1758~1787 박사*의 권유로 승마도 했다. 웅크린 채 작업하는 그의 직업을 감안할 때 적절한 운동이었다. 모차르트는 자기 소유의 말을 타고 빈 시내를 누비고 다녔다. 당구를 치고, 파이프 담배를 피우고, 말을 탄 채 거리를 활보하는 모차르트…. 작곡에 집중한 뒤 머리를 식히며 약간의 사치를 즐기는 일상이었다. '피가로하우스'의 큐레이터 베르너 하나크는 말했다. "모차르트는 당구대에 기대서서 창밖을 내다보며 지난 3년간의 신분 상승을 되돌아보았겠죠."[17]

모차르트 탄생 250년을 맞은 2006년, 이 건물은 박물관으로 다시 개관했다. 그는 빈에서 살던 10년 동안 열세 번 이사했는데, 그중 원래 모습대로 남아 있는 유일한 집이다. 1층은 '모차르트 당시의 아파트', 2층은 '모차르트의 음악 세계', 3층은 '모차르트 시대의 빈'을 주제로 꾸몄다. 〈레퀴엠〉 악보, 콘스탄체의 초상, 모차르트가 즐긴 카드 게임 테이블 등을 전시해 놓았으며, 〈피가로의 결혼〉 주요 장면을 비교 감

* 잘츠부르크 대주교 슈라텐바흐의 주치의였던 질베스터 바리자니의 작은아들.

상하는 '피가로 비교 체험' 코너와 〈마술피리〉 주요 장면을 홀로그램으로 보여주는 영상 코너도 있다. 이곳은 현재 매년 15만 명이 찾는 관광 명소가 되었다.[18]

1784년 8월 23일, 누나 난네를이 장크트 길겐의 치안판사 베르히톨트 조넨부르크Berchtold Sonnenburg, 1736~1801 남작과 결혼했다. 그는 아이가 다섯이나 딸린 홀아비로, 세 번째 결혼이었다. 난네를은 서른세 살, 당시 기준으로 '노처녀'였기 때문에 열다섯 살 위 조넨부르크와의 어울리지 않는 결혼을 받아들인 듯하다. 난네를은 1781년 장교 출신의 가정교사인 프란츠 디폴트Franz d'Ippold, 1730~1790와 결혼을 고려한 적이 있다. 모차르트는 누나가 아플 때마다 "남편이 명약"이라고 살살 놀려대며 "결혼 문제는 누나 마음이 원하는 대로 판단해야 한다"고 조언했다. "누나 실력이면 피아노 레슨과 연주회로 빈에서 충분히 성공할 수 있으니 디폴트 씨와 결혼한 뒤 빈에 와서 살아도 되지 않냐"고 권하기도 했다.[19] 이 결혼은 아버지 레오폴트의 반대로 이뤄지지 않았다. 조넨부르크와 결혼한 난네를은 장크트 길겐에 살았는데, 이곳은 잘츠부르크에서 동쪽으로 29킬로미터 떨어진 작은 도시로, 모차르트의 어머니 안나 마리아가 태어난 곳이다. 난네를은 조넨부르크 남작과 세 명의 자녀를 두었고, 1801년 남편이 사망한 뒤 잘츠부르크로 돌아와서 피아노 레슨을 하며 여생을 보냈다.

모차르트는 좀체 오페라를 작곡할 기회를 얻지 못했다. 그는 "파이지엘로가 러시아에서 돌아와서 황제로부터 오페라를 위촉받았다"고 아버지에게 알렸다. 또 한 명의 경쟁자 사르티가 빈을 거쳐 러시아로 갈 예정이라는 소식도 전했다.[20] 둘 다 이탈리아 사람이었다. 황제는 독일 오페라는 모차르트에게 한번 맡겨보았지만 이탈리아 오페라

는 오로지 이탈리아 작곡가들의 몫이라고 생각했다. 파이지엘로의 새 오페라 〈베네치아의 테오도로 왕〉은 8월 13일 막이 올랐고, 엄청난 성공을 거두었다.

레오폴트가 장크트 길겐의 난네를에게 보낸 편지를 통해 모차르트가 그 무렵 몹시 아팠다는 사실을 알 수 있다. "빈에 있는 아들은 많이 아프다. 파이지엘로의 새 오페라를 보는 동안 옷이 땀에 흠뻑 젖었다더구나. 류머티즘열에 걸린 것 같아. 빨리 제대로 치료하지 않으면 패혈증으로 발전할 수도 있어."[21] 레오폴트는 아들의 말을 전달했다. "나흘 내내 끔찍한 배앓이를 겪었는데 매번 토하면서 끝이 났어요. 아주 조심하지 않으면 안 되겠어요. 의사 지그문트 바리자니 박사가 빈에 도착한 뒤 거의 매일 저를 진료해 주고 있어요. 신뢰받는 의사고, 아주 영리해서 여기서 곧 자리 잡을 거예요." 모차르트의 지병이자 직접 사인으로 거론되는 류머티즘열이 도진 것으로 보인다.

9월 21일, 둘째 아이 카를 토마스1784~1858가 태어났다. 그는 무사히 자라 훗날 이탈리아 주재 오스트리아 공무원이 되었다.

프리메이슨 가입

빈에 도착한 뒤 모차르트는 프리메이슨 회원들과 계속 접촉했다. 1784년 3월의 트라트너 저택의 연주회를 예약한 사람 중 최소 4분의 1이 프리메이슨 회원이었다. 모차르트는 자유, 평등, 형제애라는 프리메이슨 이념에 공감하여 1784년 12월 5일 '선행Zur Wohltätigkeit' 지부에 가입

했다. 프리메이슨은 '자기완성을 통한 인류의 개선'이란 목표 아래 자아의 훈련, 인류애의 실천, 그리고 관용을 강조했다. 이 계몽의 이상에 공감하는 과학자, 예술가, 작가, 의사, 관리, 심지어 최고위 공무원까지 빈의 프리메이슨에 참여했다. 모차르트는 귀족 후원자들은 물론 마음이 잘 통하는 동료 예술가들을 이 모임에서 만나 우정을 나누었다. 음악회의 고객을 확보하는 효과도 있었을 것이다.

12월 14일, 모차르트의 '선행' 지부 입문 의식이 열렸다. ▶그림 34 모든 입문자처럼 모차르트도 이렇게 서약했을 것이다. "세속적 이익이나 공허한 호기심 또는 다른 누구의 유혹에 이끌려서가 아니라, 저 자신의 책임과 판단으로 프리메이슨에 입문하고자 합니다. 국가와 통치자, 종교와 미풍양속에 반하는 행동을 일체 하지 않을 것이며, 여기서 알게 되거나 경험하게 된 사항에 대해 성직자를 포함, 그 누구에게도 발설하지 않을 것을 정직한 인간으로서 다짐합니다. 그런 일이 생길 경우 회원 자격이 무효가 된다는 것을 인정합니다."²² 모차르트는 가입 이후 세상을 떠날 때까지 7년 동안 프리메이슨 얘기를 단 한마디도 편지에 쓰지 않았다. '진실 Zur Wahrheit' 지부 회계 담당 미하엘 푸흐베르크 1741~1822에게 쓴 편지에서 "명예로운 친구이자 형제 회원인 그대에게"라고 언급한 게 전부인데, '형제 회원'이란 말조차 'O.B.(Ordensbruder)'라는 약어를 썼다.•

회원들은 일주일에 한 번씩 지부 모임에 출석하여 학술 강연을 듣

• 누나 난네를은 프리메이슨을 언급한 모차르트의 편지를 아버지가 전부 파기했다고 증언했다. 모차르트 학자들은 이 말이 의심스럽다고 입을 모은다. 레오폴트는 프리메이슨이 본격적으로 탄압받기 전인 1787년에 사망했기 때문이다. 프란츠 2세(재위 1792~1835)가 통치하던 시기에 프리메이슨을 비롯한 모든 비밀 결사는 철저히 탄압받았다. 빈의 문서보관소에 있는 프리메이슨 관련 자료들은 수사 당국이 모아놓은 것이다.

고 친목을 도모했다. 회합은 란츠크론가세에 있는 모저Moser 남작의 저택에서 저녁 6시 반에 시작되었다. 오페라, 콘서트, 연극 등 음악 이벤트가 시작되는 바로 그 시간이었다. 9시에 공식 행사가 끝나면 회원들은 살롱에서 대화를 나누고 음악을 연주하거나 춤을 추었다. 모임은 자정을 넘기기 일쑤였다.

건물 정문을 들어서면 해골 장식이 벽에 걸린 어두운 방이 나온다. 입문자는 여기서 자신의 삶을 돌아보며 대기한다. 죽음의 공포와 직면하고, 이를 극복하기 위해 마음을 다잡는 과정이다. 대기 시간이 지나면 안내원이 건네주는 출석부Präsenzbuch에 서명한다. 다음 방은 고풍스럽게 장식한 도서관으로, 계몽사상을 대중에 알리는 프리메이슨 서적과 정치 잡지, 과학과 문학 서적이 비치돼 있다. 한가운데 있는 큰 방이 회합 장소인데 코린트 양식의 다양한 숫자와 상형문자로 장식돼 있다. 창문에는 커튼을 드리웠고, 벽을 따라 철제 팔걸이가 있는 하얀 의자가 놓여 있다. 의장의 테이블에는 의사봉과 촛대 세 개 등 의례용 소품들이 있다.

회원들은 규정된 옷을 입고 입장한다. 순결을 상징하는 하얀 장갑과 앞치마, 비밀 준수를 뜻하는 상아 열쇠와 삼각형 모양의 수건 등 많은 장신구를 걸쳐야 한다. 삼각형의 세 모서리는 지혜, 아름다움, 힘을 상징하며, 빛나는 오각형 별은 지구를 밝히는 태양을 뜻한다. 의장은 테이블에 해골 세 개를 올린 후 개회를 선언하고 '지금부터 모든 사항은 비밀'이라는 의미로 의사봉을 세 번 두드린다. 이 의식은 죽음에서 삶으로, 어둠에서 빛으로 가는 여행을 상징한다.

(첫 여행)

사회자 우리의 생애는 죽음을 향한 여행에 불과하다.

의장 (의사봉을 치며) 죽음을 잊지 말라!

사회자 어리석은 자만이 죽음의 공포를 잊으려 발버둥친다. 예기
치 않게 죽음을 맞으면 더 끔찍하다.

(둘째 여행)

사회자 일찌감치 죽음과 친숙해지는 것이야말로 인생 최고의 공부.

의장 죽음을 기억하라. 아무도 죽음을 피할 수 없다.

사회자 죽음을 생각하는 것은 절망한 이에게 위안이, 경박한 사람
에겐 유익한 경고가 될지니.

(셋째 여행)

사회자 죽음을 향한 여행은 우리 삶을 완성하는 여행이다.

의장 죽음을 잊지 말라, 죽음은 가까이 와 있다.

사회자 염세적인 사람은 죽음 앞에서 두려움에 떤다. 죽음은 그를
처형하는 집행인이기에. 고통받는 인류에게 죽음은 기쁜
소식이다. 죽음의 자비, 그 열매를 영원히 즐기도록 초대하
기에.

오페라 〈마술피리〉에서 타미노와 파파게노가 겪는 침묵과 죽음
의 시련은 바로 이 프리메이슨 입문 의례를 묘사한 것이다. 고대 로마
의 권력자들은 '메멘토 모리 Memento mori'라는 말로 늘 죽음을 기억하고
자 했다. 프리메이슨 의례는 모든 사람이 죽는다는 것을 상기함으로써

덧없는 욕망과 집착을 버리고 순수한 자아를 찾는 방편이었다. 모차르트는 1787년 4월 4일 아버지에게 보낸 마지막 편지에서 "죽음은 우리 삶의 마지막 목적지이며 최근 몇 년 동안 가장 좋은, 참된 벗인 죽음과 이미 친숙해졌다"고 썼다. 위중한 상태인 아버지에게 프리메이슨의 세계관을 상기시키려 한 것이다. 1785년 프리메이슨에 가입한 아버지 레오폴트는 이 말의 뜻을 잘 알았을 것이다. 모차르트가 직접 사용한 프리메이슨 의상과 소품, 회원증은 찾을 수 없다.

빈의 첫 프리메이슨 지부는 1742년 설립됐다. 요제프 2세의 아버지 프란츠 1세도 프리메이슨 회원이었지만 그의 아내 마리아 테레지아 여왕은 프리메이슨을 극도로 혐오했다. 빈의 지부들은 베를린의 중앙회에 소속돼 있었는데, 오스트리아와 적대 관계에 있던 프러시아의 수도에 프리메이슨 본부가 있다는 사실은 빈 사람들에겐 정치적으로 불편한 일이었다. 빈의 프리메이슨은 요제프 2세가 권좌에 오른 뒤 전성기를 맞았다. 황제의 개혁정책은 프리메이슨 이념과 별로 다르지 않았다. 요제프 2세의 측근을 포함, 많은 관리들이 프리메이슨에 가입했지만 황제 자신은 회원이 되지 않았다. 가톨릭 미사처럼 번거로운 프리메이슨 의례와 비밀 준수 규정이 합리주의자였던 그의 기질에 맞지 않았던 듯하다.

빈의 대표적인 지부는 1781년 창립된 '참된 화합'이었다. 이그나츠 폰 보른Ignaz von Born, 1742~1791이 이끈 이 모임은 급진 계몽사상가들의 결사체인 '일루미나티'의 영향이 짙었으며, 하이든을 비롯해 빈 유명 인사들이 가장 많이 가입해 있었다. 보른은 지질학과 금속공학에 큰 업적을 남긴 사람으로, 요제프 2세의 열렬한 지지자였다. 〈마술피

리〉의 제사장 자라스트로가 이 사람을 모델로 했다고 한다. '아시아 형제Asiatische Brüder' 지회는 마술, 밀교, 연금술, 신지학을 탐구하는 신비주의적 경향이 강했다. 프란츠 요제프 툰 백작이 바로 이 계열이었다. 모차르트는 연금술에 미쳐 있던 그를 "괴짜지만 선의에 찬 명예로운 분"이라고 설명했다.[23]

모차르트가 가입한 '선행' 지부는 귀족의 비중이 가장 낮았다.[24] 32명의 회원 중 오토 하인리히 폰 게밍엔 남작과 카를 리히노프스키 공작, 두 사람만 귀족이었다. 게밍엔 남작은 이 지부의 창립자로, 모차르트에게 직접 가입을 권유한 사람이었다. 리히노프스키 공작은 모차르트뿐 아니라 베토벤까지 후원한 음악 애호가였다. 이 지부의 회원들은 툰 백작 부인의 사교 모임에 가장 자주 나타났다. 1784년 봄, '선행' 지부가 홍수 피해자들을 위해 4,184플로린을 모금한 것은 빈 사회에서 큰 화제가 됐다. 빈 경찰의 비밀문서에는 1785년 12월 15일 열린 프리메이슨 연주회의 초대장이 있다. 재정적 어려움에 처한 두 명의 프리메이슨 음악가를 돕기 위한 연주회로, 모차르트도 이 자리에서 피아노 협주곡을 연주하고 즉흥연주를 들려주었다. 그는 빈 농아·맹아 지원 재단이 새 어린이 도서관을 짓기 위해 개최한 모금 연주회에서 가곡을 발표하기도 했다. '선행' 지부는 행사장에서 기념품을 판매하여 그 수익을 기부했다.[25]

프리메이슨 음악 – '어둠을 너머 빛으로'

빈의 프리메이슨은 '교향곡의 아버지' 요제프 하이든, 모차르트의

동서인 배우 요제프 랑에, 말년의 모차르트에게 재정적 도움을 준 미하엘 푸흐베르크, 뛰어난 클라리네티스트 안톤 슈타틀러, 〈피가로의 결혼〉 대본을 쓴 로렌초 다 폰테Lorenzo da Ponte, 1749~1838, 〈마술피리〉의 작가이자 배우 엠마누엘 쉬카네더Emanuel Schikaneder, 1751~1812, 아프리카 출신의 지식인 앙엘로 졸리만 등 빈 문화계의 중요 인사들을 거의 다 망라했다. 모차르트와 프리메이슨의 관계를 추적한 캐서린 톰슨은 열두 살 모차르트가 빈을 방문했을 때 메스머 박사를 통해 프리메이슨을 처음 접했을 거라고 추정했다.[26] 프리메이슨 회원인 메스머 박사가 어린 모차르트에게 장 자크 루소의 사상과 프리메이슨의 존재를 알려주었다는 것이다. 모차르트가 열여섯 살에 작곡한 가곡 〈우정에 대하여 An die Freundschaft〉 K.148은 모차르트 최초의 프리메이슨 음악이며, 이 무렵 착수한 오페라 〈이집트의 왕 타모스〉 K.345는 프리메이슨의 상징과 암호로 가득차 있다.

　　프리메이슨 모임에서 음악은 중요한 역할을 했다. 모차르트는 프리메이슨의 '상주 작곡가'나 마찬가지였고, 프리메이슨 집회를 위해 많은 음악을 작곡했다. 대표작으로는 그가 회원이 된 뒤 처음 쓴 가곡 〈우리들의 여행Gesellenreise〉 K.468, 보른을 예찬한 칸타타 〈메이슨의 기쁨〉 K.471, 두 회원의 죽음을 애도한 〈프리메이슨 장례음악〉 C단조 K.477, 평화와 인류애를 역설한 〈작은 독일 칸타타〉 K.619, 마지막 프리메이슨 칸타타 〈우리의 기쁨을 소리 높여 알리세〉 K.623 등이 있다. 두 대의 클라리넷과 세 대의 바셋호른을 위한 아다지오 Bb장조 K.411 같은 기악곡도 프리메이슨 집회에서 연주되었다.

　　이 가운데 〈프리메이슨 장례음악〉 C단조 K.477은 가장 주목할 만한 걸작이다. 프리메이슨 회원 프란츠 에스테르하치 백작1715~1785

과 게오르크 아우구스트1748~1785 공작의 죽음을 애도하기 위한 이 곡은 1785년 11월 17일 '슬픔의 지부'에서 초연되었다. 오보에, 호른, 콘트라파곳이 슬픔에 찬 화음을 연주하면 모두 고개를 떨군다. 사랑하는 이를 보내는 쓰라린 순간, 쏟아지는 눈물을 어쩔 수 없다. 고귀한 벗의 추억이 주마등처럼 스쳐가고 꽃상여가 움직이기 시작한다. 하늘은 왜 이리 푸른 걸까? 젊은 벗의 죽음에 어쩔 수 없이 오열한다. 그레고리안 성가의 종지 화음으로 고요히 마무리할 때 모두 옷깃을 여민다. 사랑하는 사람은 갔지만, 살아남은 사람들은 일상으로 돌아가야 한다고 말해 주는 것 같다. 알프레트 아인슈타인은 이 곡을 "〈대미사〉C단조와 〈레퀴엠〉D단조를 연결하는 끈"이라고 불렀다.[27]

　　프리메이슨에 가입한다고 해서 종교를 바꿀 필요는 없었다. 가톨릭 성직자 중에도 회원이 많았다. 교황청은 1738년과 1751년 프리메이슨을 이단으로 규정했지만, 교황의 명령은 빈에서 이렇다 할 효력이 없었다. 프리메이슨 지부는 정치적 성격이 강했으며 모차르트는 일반에 알려진 것보다 훨씬 더 정치의식이 높았다. 그는 자신을 "뼛속까지 영국인"이라 부르기도 했는데 그만큼 시민의식이 투철하다는 뜻이다. 그는 정치 이슈를 주의깊게 관찰하고, 자신의 정치적 신념을 오페라와 가곡에 담았다. 이를 위해서는 날카로운 사회적 감각, 치밀한 관찰력, 비판적 지성이 필요했다. 모차르트 성악곡에서는 프리메이슨의 영향을 보여주는 대목들을 어렵지 않게 발견할 수 있다.

가곡 〈자유의 노래〉 K.506

(시: 요하네스 알로이스 블루마이어)

권력과 영예를 얻으려 땀에 절어 전전긍긍하는 사람,
평생 멍에를 쓴 채 출세하려 애쓰는 사람,
안됐어, 비참한 사람! 그는 황금처럼 빛나는 자유를 모르죠.

반짝이는 쇳덩어리가 좋다고 돈만 숭배하는 사람,
고집스런 탐욕에 가득차 돈 불릴 궁리만 하는 사람,
안됐어, 비참한 사람! 그는 황금처럼 빛나는 자유를 모르죠.

이 모든 것에 연연하지 않고 오직 진실을 향해 정진하고,
마음 깊이 기뻐하는 사람, 헛된 걸 버리고 참된 나를 위하는 사람,
오직 그런 사람만 스스로 "나는 자유롭다"고 할 수 있죠.

〈작은 독일 칸타타〉 K.619

(시: 하인리히 치겐하겐)

기만의 굴레를 끊어라, 편견의 베일을 찢어라.
사람들을 패거리 짓는 헛된 옷을 벗어라.
인간들의 피를 쏟게 한 그 쇳덩이를 녹여 쟁기를 만들자!
형제들 가슴에 치명적 납덩이를 퍼붓던
그 검은 화약으로 인습의 바위를 깨뜨리자!

Mozart

오페라 〈마술피리〉 K.620 중 세 소년의 노래

'곧 아침이 밝아오리니'

(가사: 엠마누엘 쉬카네더)

곧 아침이 밝아오리라.

태양이 떠올라 황금빛 길을 비추면

미신은 사라지고 지혜로운 자가 승리하리라.

달콤한 평화여, 우리에게 내려와 다오.

사람들 가슴속에 돌아와 다오

천상의 왕국이 지상에서 이뤄지고

유한한 우리는 신처럼 되리라.

프리메이슨이 기악곡에 미친 영향

프리메이슨은 모차르트의 음악에 깊은 흔적을 남겼다. 그가 작곡한 프리메이슨 의례음악뿐 아니라 피아노 협주곡과 현악사중주곡 등 기악곡에도 프리메이슨의 상징이 들어 있다. 〈마술피리〉 서곡과 피아노 협주곡 25번 C장조 첫머리의 세 차례 팡파르는 프리메이슨 의식의 시작을 알리는 팡파르와 똑같다. 플랫(♭)이 세 개 붙어 있는 E♭장조는 프리메이슨에서 '조화'를 상징하는 숫자 '3'과 연결된다. 기악 작품에서 불협화음의 혼돈을 뚫고 밝은 세계로 나아가는 대목들은 죽음의 공포를 너머 삶을 긍정하는 프리메이슨의 수련 과정과 닮았다. 용서와 화해, 사랑과 평화를 예찬한 〈후궁 탈출〉〈피가로의 결혼〉〈돈 조반

니〉〈여자는 다 그래〉〈마술피리〉 등 그의 오페라들은 예외 없이 프리메이슨의 이상을 담고 있다. 특히 마지막 오페라 〈마술피리〉는 프리메이슨 수련 과정을 그대로 보여줄 뿐 아니라, 주된 조성이 프리메이슨의 상징인 Eb장조다.

모차르트는 프리메이슨에 가입한 직후에 현악사중주곡 A장조 K.464와 C장조 K.465 〈불협화음〉을 작곡했다. A장조 사중주곡은 베토벤이 가장 좋아한 곡으로, 세 개의 샵(#) 자체가 프리메이슨의 상징이었다. 또한 '질문과 답변' 형식으로 된 첫 악장은 프리메이슨 입문 의례를 닮았다. 이어서 작곡한 C장조 사중주곡은 '혼돈'을 상징하는 불협화음의 서주로 시작하고, 알레그로로 넘어가는 순간 '어둠에서 빛으로' 극적인 반전을 이룬다. 서주의 불협화음은 당시 악보 출판업자가 '모차르트의 실수'라고 생각할 정도로 파격적인 대목이었다. 2악장 끝부분에도 혼돈과 불안에서 빛과 조화로 바뀌는 대목이 나온다. 4악장 피날레는 거침없는 기쁨으로 모든 갈등을 해소한다. 이 두 사중주곡이 프리메이슨의 이념을 표현하고 있다는 건 의심할 바 없는 사실이다.[28]

이듬해 모차르트가 쓴 첫 작품은 피아노 협주곡 20번 D단조 K.466이었다. 이 곡은 그때까지 협주곡에서 기대되던 밝고 화려한 느낌 대신 모차르트 내면의 실존적 고뇌와 열정을 담고 있었다. 청중들의 기대에 영합하기보다 거침없이 자신의 내면을 표출한 것이다. 이는 빈에서 성공을 거둔 모차르트의 자신감을 보여준다. 1악장은 '악마적' 조성인 D단조로 어둡게 끓어오르며, 〈돈 조반니〉 '기사장의 심판' 장면이나 〈마술피리〉 '밤의 여왕 아리아'를 닮은 무시무시한 분위기다. 2악장 '로망스'는 영화 〈아마데우스〉 마지막 장면, 살리에리가 "모든 평범한

사람의 죄를 용서한다"며 정신병원 뜰을 걸어갈 때 흐르는 음악이다. 그러나 로망스의 중간 부분은 고뇌 어린 G단조로 몸부림친다. 3악장 피날레는 피아노가 연주하는 격렬한 D단조의 주제로 시작하여 결국 모든 고뇌를 이겨낸 승리의 외침으로 마무리한다. 캐서린 톰슨은 이 곡을 "어둠과 미신에 대한 계몽의 승리"로 해석했다.[29] 이 곡은 '낭만 협주곡의 효시'로 간주된다. 베토벤은 이 D단조 협주곡을 찬탄하여 즐겨 연주했고, 카덴차를 직접 써넣기도 했다. 어두운 내면의 독백으로 시작해서 강력하게 삶을 긍정하며 끝나는 베토벤의 모토 '고뇌를 넘어 환희로'를 모차르트가 한발 앞서 들려준 셈이다. 훔멜, 알캉1813~1888, 브람스1833~1897, 클라라 슈만1819~1896, 페루초 부소니도 이 곡에 자신의 카덴차를 붙였다.

모차르트는 '성공의 정점'을 향해 달려가고 있었다. 그는 자신감이 넘쳤고, 경제적 고민에서 해방됐고, 프리메이슨의 동지들이 곁에 있었다. 그는 이제 흥행을 위해 청중들의 기호와 수준에 맞추려 하지 않고 자기 마음이 이끄는 대로 자유롭게 작곡하고자 했다. 모차르트는 이제 누구도 밟지 않은 새로운 예술의 길을 걷고 있었다.

Wolfgang Amadeus Mozart
13

성공의 정점,
아버지와 화해하다

1785년 1월 22일 일요일, 레오폴트는 장크트 길겐에 있는 딸에게 편지를 썼다. "네 동생의 예약 연주회 시리즈가 2월 11일에 시작된다는구나. 금요일마다 이어질 예정인데 첫 연주회 때 하인리히를 위해 박스석을 확보해 놓을 테니 얼른 오라는구나. 지난주 토요일엔 소중한 벗 하이든을 위해 쓴 여섯 곡의 현악사중주곡을 연주했대. 이 곡들은 아르타리아 출판사에서 100두카트에 출판하기로 했다네. 네 동생은 '막 착수한 피아노 협주곡을 작곡해야 한다'며 서둘러 편지를 마무리했어."[1]

모차르트는 기쁜 마음으로 아버지를 빈에 초대했다. 아버지도 아들의 성공을 자신의 눈으로 확인하고 싶었다. 아버지와 아들은 가슴 설레며 재회를 기다렸다. 두 사람은 계속 편지를 주고받았는데 어쩐 일인지 1784년 7월 이후 두 사람 사이에 오간 편지가 모두 사라져버렸다. 따라서 당시 상황은 레오폴트가 난네를에게 보낸 편지를 통해 짐작만 할 뿐이다. '막 착수한 협주곡'은 피아노 협주곡 20번 D단조 K.466이 분명하다. 하인리히는 당시 레오폴트의 집에 묵으며 바이올린을 배우던 열여섯 살 소년 하인리히 마르샹1769~1812을 가리킨다.

1월 28일, 레오폴트는 잘츠부르크를 떠나 뮌헨에 있는 하인리히의

성공의 정점, 아버지와 화해하다

집으로 갔다. 소년의 가족은 레오폴트를 반갑게 맞아주었다. "내가 오후 1시에 불쑥 나타나서 부엌을 향해 '배고프니 먹을 것 좀 내놓으라'고 외치자 모두 기뻐서 폴짝폴짝 뛰면서 내게 달려들어 뽀뽀를 했지."[2] 뮌헨 극장의 매니저인 아버지 테오발트 마르샹은 일행에게 이륜마차를 내주었다. 최악의 겨울 날씨였다. 레오폴트는 2월 7일 뮌헨을 출발, 하인리히와 함께 눈과 얼음으로 덮인 미끄러운 길을 달려서 힘겹게 빈에 도착했다. 2월 11일 금요일 오후 1시였다.

빈을 방문한 아버지 레오폴트

그날 저녁, 모차르트는 피아노 협주곡 D단조 K.466을 직접 초연했다. 장소는 노이마르크트의 카지노장 멜그루베였다. 레오폴트가 도착했을 때 아직 사보가 끝나지 않아서 사람들이 허둥대고 있었고, 모차르트는 사보를 감독하느라 3악장 리허설도 못 하고 있었다. 많은 지인들이 레오폴트를 반가이 맞아주었다. 연주는 저녁 6시에 시작됐다. 교향곡 한 곡과 소프라노의 아리아 두 곡에 이어 모차르트가 새 피아노 협주곡을 연주했다. 이렇게 강렬하고 비극적인 협주곡은 음악사상 처음이었다. 낮은 현의 셋잇단꾸밈음과 당김음으로 시작하는 첫 주제에 청중들은 전율했다. 그는 영웅적 카리스마로 피아노 건반을 누볐다. 레오폴트는 과거의 음악과 전혀 다른 아들의 새 협주곡에 경악을 금치 못했다. 그는 아들이 빈 최고의 작곡가로 모든 이의 갈채를 받고 있다는 걸 직접 목격했다.

더 감동적인 일은 다음날 일어났다. 2월 12일, 모차르트는 하이든

을 초대해서 현악사중주곡 파티를 열었다.[•] 제1바이올린 하이든, 제2바이올린 디터스도르프, 첼로 반할Vanhal, 1739~1813이었다. 당대 빈에서 최고로 꼽히던 음악가들이 다 참여한 셈이었다. 모차르트는 비올라를 맡았다. 작곡가 파이지엘로, 시인 카스티1724~1803, 테너 마이클 켈리, 소프라노 낸시 스토라체 등이 함께 음악을 들었다.[3] 현악사중주 파티가 이날 열리게 된 경위가 재미있다. 두 사람은 빈 최고의 유명 예술가답게 서로 만나기가 쉽지 않았다. 하이든은 프리메이슨 '참된 화합' 지부에 가입했고, 입문 의례는 1월 28일이었다. 그날 모차르트는 참석했지만, 하이든이 헝가리에 일이 있어서 불참했다. 입문 의례는 하이든이 참석 가능한 2월 11일로 연기됐다. 그런데 이번에는 모차르트가 멜그루베의 예약 연주회 때문에 참석하지 못했다. 두 사람은 계속 일정이 어긋나서 못 만나다가 2월 12일 현악사중주 파티에서 가까스로 대면할 수 있었다.

연주 곡목은 모차르트가 빈에서 작곡한 여섯 곡의 사중주곡 중 후반 세 곡, 즉 Bb장조 K.458 〈사냥〉, A장조 K.464, C장조 K.465 〈불협화음〉이었다. 모차르트는 그해 1월 14일 사중주곡 C장조 K.465를 완성한 직후 "나는 현악사중주곡 쓰는 법을 하이든에게 배웠다"고 말한 바 있다. 모차르트는 공들여 쓴 이 곡들에 대해 선배의 솔직한 평가를 듣고 싶었고, 하이든은 익히 뛰어난 천재로 알려진 모차르트의 천재성을 직접 확인하고 싶었다. 하이든은 〈러시아〉 사중주곡을 '완전히 새롭고 특별한 양식'으로 작곡했다. 이 작품에서 신선한 영감과 도

• 마이클 켈리는 이 자리를 낸시 스토라체가 주최했다고 썼는데, 기억 착오일 것이다. 레오폴트는 2월 16일 편지에 "지난 토요일 저녁, 하이든 선생과 두 틴티Tinti 남작이 (볼프강의) 집에 와서 새로운 사중주곡을 연주했다"고 썼다.

전의식을 얻은 모차르트는 3년에 걸쳐 열과 성을 다해 여섯 곡의 사중주곡을 완성했다. 이런 음악적 유산도 자기 토양으로 받아들여 독창적인 음악으로 승화시킬 줄 알았다는 데에 모차르트의 진정한 천재성이 있었다. 이날 모임은 하이든에게도 떨리고 긴장되는 자리였을 것이다. 자칫 모차르트와 비교될지도 모르는 상황이었기 때문이다.

'하이든 사중주곡'

연주를 마친 하이든은 레오폴트 앞에 다가서며 말했다. "신 앞에서, 그리고 정직한 인간으로서 말하는데 아드님은 지금까지 제가 직접 만난 혹은 이름을 아는 그 누구보다도 위대한 작곡가입니다. 그는 작곡에 대한 깊은 지식에 통달했을 뿐 아니라 매우 세련된 취향을 지녔습니다."[4] 당대 최고의 거장 하이든이 "누구보다도 위대한 작곡가"라고 아들을 찬양하는 순간, 레오폴트는 인생의 목표를 이루었다고 느꼈으리라. 갈등과 좌절로 점철된 지난 세월이 주마등처럼 그의 머리를 스쳐 지나갔을 것이다. 하이든이 누구인가? 20년 동안 에스테르하치 궁정 악단 책임자로 일하며 독자적 실험을 통해 교향곡과 사중주곡의 보편적 형식을 확립한 대가였다. 그의 업적은 이미 유럽 전역에서 인정받고 있었다. 하이든은 모차르트를 질시하고 깎아내리려 한 살리에리 일파와는 차원이 달랐다. 이해관계를 따지지 않고 모차르트가 최고임을 흔쾌히 인정해 준 것 자체가 하이든의 위대한 성품을 보여준다.

미국의 음악학자 로빈스 랜든은 모차르트와 하이든의 관계를 이렇게 설명했다. "모차르트는 하이든을 기꺼이 자신의 스승이라고 불렀

다. 그가 하이든에게 헌정한 사중주곡은 모차르트처럼 위대한 예술가가 하이든에게 존경을 표했다는 사실 자체로 하이든의 명성을 높여준 측면이 있다. 하지만 이는 결과적으로 모차르트 자신의 크레디트를 높이기도 했다. 모차르트처럼 놀라운 재능을 가진 사람이 다른 작곡가에게 이렇게 진심으로 존경을 표한 것은 그가 얼마나 좋은 성품을 지녔는지 엿보게 하기 때문이다."[5]

미국의 피아니스트이자 음악학자인 찰스 로젠1927~2012에 따르면 "18세기 음악은 대화의 기술을 중요시했고, 그 최고의 성과는 하이든의 사중주곡이었다. 〈러시아〉 사중주곡에서 하이든은 '예기치 못한 조바꿈, 갑자기 끊어지고 충격을 주는 효과, 다른 어떤 작곡가도 드러내지 못한 익살스러움'을 보여주었다. 그는 '재료 속에 있는 작품의 발전 가능성을 끌어내면 음악이 안에서부터 움직이게 할 수 있으며, 이미 잠재해 있는 갈등의 가능성을 잘 활용하면 드라마와 에너지를 얻을 수 있다'고 생각했는데, 이 점에서 하이든은 독창적이었다".[6] 모차르트는 〈러시아〉 사중주곡에 나타난 하이든의 특징들을 면밀히 연구하여 창작의 자양분으로 삼았다.

모차르트 음악이 하이든에게 미친 영향도 없지 않을 것이다. 모차르트의 존재 자체가 하이든에게 자극일 수 있었다. 찰스 로젠은 "이 만남 이후 하이든 현악사중주곡의 느린 악장에 등장하는 '여리고 우아한 제2주제'는 모차르트의 영향을 받았을 것"이라고 보았다. 그는 "1785년 무렵부터 모차르트와 하이든이 가끔 겹치기도 하는 비슷한 방식으로 작업했다는 추정이 더 현실적 시각"이라고 결론지었다. 하이든이 절정기의 모차르트 악보를 입수해서 연구한 건 분명하다. 모차르트가 사중주곡 C장조에서 시도한 불협화음과 반음계적 화성이 하이든 음악을

성공의 정점, 아버지와 화해하다

풍부하게 했다는 지적도 있다. 영국의 음악 칼럼니스트 제레미 시프먼 1942~2016은 "모차르트가 헌정한 현악사중주곡 C장조의 느린 도입부가 아니었다면 하이든은 오라토리오 〈천지창조〉의 제1곡 '혼돈의 표현'을 쓰지 못했을 것"이라고 했다.[7]

프란츠 자버 니메첵이 전한 다음 일화는 모차르트가 하이든을 진심으로 존경했음을 입증한다. "한 귀족의 파티에서 하이든의 새 작품이 연주되고 있었다. 모차르트 주변에 많은 음악가들이 앉아 있었는데, 그중 한 명은 자기 작품 이외엔 그 누구의 작품도 칭찬할 줄 모르는 인간이었다. 그는 모차르트 바로 옆에 앉아서 하이든의 작품을 미주알고주알 흠잡느라 바빴다. 모차르트는 인내를 갖고 듣다가 도저히 참을 수 없을 지경이 됐다. 그 사람이 '나라면 저렇게 쓰지 않았을 텐데'라고 말하는 순간 모차르트가 대꾸했다. '저도 그렇게 쓰지 않았을 겁니다. 왜 그런지 아세요? 저나 당신이나 저렇게 잘 쓸 능력이 없기 때문이지요.'"[8]

모차르트는 하이든의 칭찬을 진심으로 감사히 받아들였고, 존경의 마음에서 그를 '파파 하이든'이라고 불렀다. 두 사람의 이날 만남은 스물넷이란 나이 차를 뛰어넘는 소탈한 우정의 출발점이었다. 모차르트는 1785년 9월 1일, 이 여섯 현악사중주곡을 아르타리아에서 출판하며 이탈리아 말로 된 헌사를 실었다. 음악가들 사이의 우정을 보여주는 가장 아름다운 사례로 음악사에 기록되는 글이다.

존경하는 하이든 님, 자신의 아들을 드넓은 세상에 내보내기로 결심한 아버지는 존경할 만한 분의 안내와 지도에 그 아들을 맡기고

싶어 합니다. 다행스럽게도 그분이 가장 가까운 친구라면 더할 나위 없겠지요. 탁월하고 고결한 분이여, 여기 제 여섯 자식이 있습니다. 오랜 기간 공들여 노력한 결과물입니다. 몇몇 친구들의 격려에 힘입어 세상에 내보내는 이 아이들이 언젠가 조금이나마 인정받는다면 제 노고는 보상받을 것이며, 커다란 위안이 되리란 희망을 가져봅니다. 존경하는 벗이여, 당신은 지난번 빈에 계실 때 이 작품들에 만족감을 표하셨지요. 당신의 인정은 제게 무엇보다 힘과 용기를 줍니다. 이 작품을 좋게 봐주신 데 값이 닿는 아이들이 되기를 간절히 바라며, 이들을 당신의 보호에 맡깁니다. 간절히 바라건대 친절히 받아주시길, 이 아이들의 아버지, 안내자, 친구가 되어주시길 간청합니다. 이 순간부터 이 작품들에 대한 모든 권리를 당신께 넘기니 미흡한 점이 있어도 너그럽게 받아들여 주십시오. 아버지의 편파적 눈에는 그 결함이 안 보였을지도 모르니까요. 당신의 자상한 가슴에 이 아이들을 품어주십시오.

마음 깊은 곳에서 존경을 보내며
당신의 충실한 벗
W. A. 모차르트[9]

하이든에게 바친 모차르트의 현악사중주곡들은 빈 청중에게 일종의 '전위음악'과 같았다. 대중의 취향에 맞추기보다 내면의 충동에 따라 쓴 작품이었기 때문이다. 특히 C장조 K.465 〈불협화음〉은 당시의 음악 애호가들을 곤혹스럽게 했다. 이 곡의 악보를 받은 이탈리아의 한 도매상은 "인쇄 오류가 너무 많다"며 환불을 요구했다. 이런 일은

독일에서도 일어났다. 그라살코비치 공작은 궁정음악가들이 이 곡을 연주하자 오류가 있다고 주장했다. 악보대로 연주했다고 음악가들이 반박하자 공작은 분개해서 악보를 찢어버렸다.[10] 독일의 한 음악 잡지에는 다음과 같은 기사가 실렸다. "모차르트의 정교하고 아름다운 작품은 지나치게 새로움을 추구한 나머지 너무 높은 경지에 도달하여 청중의 마음을 얻는 데 실패했다. 그가 하이든에게 헌정한 새 현악사중주곡들은 과도하게 양념을 쳐서 우리 입맛엔 오래 음미하기 어려운 작품이었다. 음악을 요리로 비유한 것에 용서를 구한다."[11]

모차르트 음악은 하이든과 비교해도 어렵다는 평가를 받았다. 1786년 빈을 방문하고 있던 디터스도르프는 황제 요제프 2세와 대화를 나누었다. 황제가 "하이든 음악은 한 번만 들으면 알 수 있는 반면 모차르트 음악은 여러 번 들어야 이해할 수 있다"고 하자 디터스도르프는 화답했다. "제 의견도 그러하옵니다, 폐하."[12]

모차르트가 인기 절정의 작곡가였기에 새 현악사중주곡을 출판할 때 우스꽝스런 해프닝이 벌어지기도 했다. 아르타리아 출판사는 1785년 9월 17일 신문《비너 차이퉁》에 광고를 실었다. "아르타리아 악보상은 모차르트의 새 현악사중주곡 여섯 곡을 6플로린 30크로이처에 판매합니다. 모차르트의 작품은 새삼스레 칭찬할 필요도 없는 걸작으로, 그의 친구이자 에스테르하치 궁정 악장인 하이든에게 헌정했다는 점에서 더욱 자신 있게 내놓습니다. 하이든은 이 작품을 보고 최고의 천재에게만 바치는 격찬을 아끼지 않았습니다. 우리는 이 작품을 음악애호가 앞에 내놓기 위해 정성을 쏟았습니다. 아름답고 선명하게 인쇄했으며 최고급 종이와 잉크를 사용했습니다. 150페이지가 넘는 악보를

인쇄하는 데만 12플로린이 들었으니 결코 비싸게 책정한 가격이 아닙니다."

그런데 이 광고가 나오기 불과 며칠 전 경쟁사인 토리첼라 출판사가 같은 신문에 모차르트의 과거 작품을 광고했다. 1773년 빈에서 작곡한 여섯 곡의 현악사중주곡 K.168~K.173을 불법 복사한 악보였다. 물론 모차르트와는 일언반구 의논도 없었다. 아르타리아 출판사와 모차르트는 광고문에 몇 줄을 덧붙였다. "최근 한 신문 보도에 따르면 토리첼라 출판사에서 모차르트의 또 다른 현악사중주곡 여섯 곡을 아주 싼 가격에 내놓으면서 언제 쓴 곡인지, 인쇄본인지 필사본인지도 밝히지 않았습니다. 모차르트 씨는 이것이 새로 쓴 곡들이 아니라 15년 전*에 쓴 작품임을 애호가 여러분께 알려드리는 게 도리라고 판단했습니다. 그의 새 작품을 기다린 애호가들이 착오로 잘못 선택하시지 않도록 굳이 알려드립니다."¹³

토리첼라 출판사도 가만있지 않았다. "아르타리아 출판사는 전혀 불필요한 공지로 논란을 일으켰습니다. 모차르트라는 이름 자체가 품질을 보장하니 애호가 여러분께서는 저희가 내놓은 작품을 믿고 사셔도 좋습니다. (아르타리아 출판사가 펴낸) 모차르트의 최신 사중주곡들은 사실 '극히 일부의 취향만 만족시키는 작품'이라고 평가받습니다. 과거 작품도 애호가 여러분께는 새 작품이나 다를 바 없는 진짜 '모차르트의 자식들'이 분명하니, 속아서 '짝퉁'을 사실 염려는 없습니다."¹⁴ 어느 쪽이 더 많이 팔렸는지 모르지만 토리첼라 출판사 쪽이 이겼을 가능성이 커 보인다. 아마추어 연주자들은 과거 작품을 더 쉽고 편안하게 느

• 1785년에 낸 광고이고 현악사중주곡 K.168~K.173을 작곡한 것은 1773년이므로 정확히 말하면 15년 전이 아니라 12년 전이다.

겼을 테고 가격도 훨씬 저렴했기 때문이다.

아버지에게 바치는 오마주

레오폴트가 빈에 있는 동안 하루가 멀다 하고 연주회가 이어졌다. 2월 13일, 모차르트는 부르크테아터에서 피아노 협주곡 Bb장조 K.456을 연주했다. 레오폴트는 난네를에게 알렸다. "네 동생이 맹인 피아니스트 마리아 테레지아 폰 파라디스를 위해 작곡해서 파리로 보낸, 멋진 협주곡˙을 연주했어. 나는 예쁘게 생긴 뷔르템베르크 공주와 두 박스 떨어진 자리에서 들었지. 오케스트라의 악기들이 주고받는 소리가 명료하게 들렸어. 너무 즐거워서 나는 눈물을 주체할 수 없었지."¹⁵ 그날은 황제도 연주회장에 왔다. 레오폴트는 이렇게 전했다. "네 동생이 무대에서 퇴장하자 황제는 몸을 앞으로 쭉 뻗고 모자를 흔들며 '브라보, 모차르트!'를 외치셨어. 네 동생이 다시 무대에 나타났고, 끝없이 박수가 이어졌어." 2월 15일에도 연주회가 열렸다. "한 소녀가 매력적으로 노래한 뒤 네 동생이 새 피아노 협주곡 D단조를 멋지게 연주했어. 오늘은 플로이어 양의 되블링Döbling 집에서 열리는 예약 연주회에 갈 거야. 네 동생 부부, 마르샹과 내가 수백만의 입맞춤을 보낸다."˙˙ 레오폴트가 데려온 소년 바이올리니스트 하인리히 마르샹도 2월 18일 멜그루베, 3월 2일 부르크테아터에서 데뷔 무대를 가졌다. 아마도 모

• 　레오폴트와 난네를은 1783년 잘츠부르크를 방문하여 연주한 파라디스를 기억하고 있었다.

•• 　2월 16일 자 편지는 나흘에 걸쳐서 썼다. '한 소녀'는 이탈리아 오페라 앙상블의 10대 소프라노 엘리자베스 디스틀러(1769~1790)를 말한다.

차르트의 바이올린 협주곡을 연주했을 것이다.

2월 17일에는 체칠리아 베버가 레오폴트를 초대해 식사를 대접했다. "17일 목요일, 네 동생의 장모 베버 부인, 막내 조피와 함께 식사했어. 큰딸 요제파는 그라츠에 가 있다더군. 음식은 너무 호화롭지도 않고 초라하지도 않게 잘 준비했어. 통통한 꿩요리를 정갈하게 담아서 내왔더구나."[16] 이날 식사 이후 베버 부인에 대한 레오폴트의 편견은 많이 누그러진 것으로 보인다. 그는 태어난 지 6개월 된 손자 카를 토마스를 보며 행복해했다. "꼬마 카를은 네 동생을 빼닮았고 아주 건강하구나. 하지만 아기들은 늘 이빨에 문제가 있어. 어젠 좀 아픈 것 같더니 오늘은 나은 것 같아. 아기는 아주 귀엽단다. 말을 걸면 아주 반가워하며 방긋방긋 웃는구나. 우는 걸 딱 한 번 봤는데, 곧 웃기 시작했지."[17] 60대 중반을 넘긴 노인 레오폴트는 아기 시절의 모차르트를 떠올리며 감회에 젖었을 것이다.

레오폴트가 빈에 있는 동안 궂은 날씨가 계속됐다. 2월 11일부터 3월 초까지 계속 찬바람이 불고 눈이 내렸다. 레오폴트는 감기에 걸렸고 류머티즘이 재발했다. "어제는 극장에 안 갔어. 여행 중 걸린 감기가 낫나 했더니 또 아프네. 일요일엔 따뜻한 꽃차를 마신 뒤 옷을 두툼하게 입고 예약 연주회에 갔단다. 월요일도 아침에 10시까지 침대에 누워서 꽃차를 마셨어. 오늘 점심때 볼프강과 아내, 하인리히는 트라트너 댁에 초대받아 갔어. 나는 안타깝게도 아파서 그 초대를 사양해야 했어. 네 동생은 지금쯤 치히 백작 저택의 음악회에서 연주하고 있을 거야."[18] 이날은 모차르트의 처제 조피가 점심때부터 저녁 8시, 이 편지를 쓸 때까지 아픈 레오폴트의 곁을 지켰다.

콘스탄체는 레오폴트를 극진히 돌보았다. "네 동생의 아내가 의사를 불렀더구나. 그는 내 맥을 짚어보고는 괜찮다며 약을 처방했는데, 이미 갖고 있는 약이었지." 콘스탄체의 생활 모습에 대한 기록은 별로 없는데, 레오폴트의 편지는 그녀가 가끔이나마 음악 활동을 했다는 사실을 알려준다. 콘스탄체는 2월 21일 저녁, 모차르트가 출연하는 치히 백작의 음악회에 가는 대신 하인리히와 함께 플로이어 저택의 음악회에 참여했다.[19]

3월 10일 모차르트는 피아노 협주곡 C장조 K.467을 초연했다. 부르크테아터에서 열린 예약 연주회였다. 군대행진곡풍의 당당한 알레그로 마에스토소, 영화 〈엘비라 마디간〉을 통해 잘 알려진 안단테, 생기 넘치는 피날레…, 모차르트는 삶의 기쁨을 거침없이 노래했다. 레오폴트는 이날 연주를 듣고 '감격의 눈물'을 흘렸다. 왜 그랬을까? 비밀은 아름다운 안단테에 있다. 피아노 독주자가 연주하는 둘째 주제 마무리 대목의 왼손 파트가 아버지의 피아노 소나타 C장조의 느린 악장 왼손 파트와 똑같았던 것이다.[•20] 모차르트가 이 아름다운 안단테를 아버지에게 바치며 그의 작품 중 한 대목을 인용하여 오마주hommage를 표한 것이다. 아버지는 이 사실을 알아차렸기에 '감격의 눈물'을 흘렸을 것이다.

'성공의 정점'에서 아버지와 아들의 화해가 이뤄졌다. 이 안단테는 7년간의 갈등 끝에 드디어 이룬 두 사람의 화해, 그 기념비였다. 아

● 피아니스트 시프리앙 카차리스Cyprien Katsaris(1951~)는 2006년 〈모차르트 가족The Mozart Family〉이란 음반을 내면서, 모차르트 피아노 협주곡 21번 안단테에 나오는 피아노 솔로 왼손 파트 50~54마디의 셋잇단음표가 아버지의 소나타 느린 악장의 왼손 파트와 똑같다고 지적했다.

름다운 선율 사이로 언뜻언뜻 얼굴을 드러내는 슬픔은 아버지와 아들이 겪어야 했던 고통과 갈등의 아픈 그림자처럼 다가온다. 음악을 말로 표현하는 건 불가능하지만, 거기에 담긴 마음을 언어로 이해하는 노력이 아주 부질없는 일은 아닐 것이다. 이 안단테에서 모차르트는 아버지에게 이렇게 말하고 있는 듯하다.

(피아노 솔로 시작)　　　제게 아버지는 언제나 하느님 다음이었죠. 이렇게 와주셔서 기쁩니다. 아픈 추억도 있었죠. 하지만 그 아픔도 이제 아름답게 기억할 수 있어요.

(단조로 바뀌면)　　　7년 전 그해 마지막 날, 전 울고 있었죠. 아버지도 캄캄한 절망 속에 계셨어요. 그 눈물, 그 어둠은 이제 영롱한 보석처럼 빛나죠. 아버지 품에 다시 안긴 이 시간, 저는 어릴 적 볼프강으로 돌아갑니다. 삶은 덧없지만 그래도 아름답지요.

(아버지 소나타에서 인용한 대목)

　　　아버지와 함께하는 이 음악의 순간은 영원할 거예요.

(다시 단조로 바뀌면)　많은 슬픔, 약간의 즐거움, 그리고 몇 가지 참을 수 없는 일들로 이뤄진 나의 일상….

(끝부분, 밝아지면)　　그래도 이렇게 함께 걸으니 얼마나 좋아요. 구름이 걷히고 햇살이 우리를 비추네요. 마지막 눈물 한 방울이 남아 있고, 저는 이렇게 웃고 있어요.

'내 마음의 여인'

모차르트의 집은 여전히 시끌벅적했고, 레오폴트는 몸도 마음도 피곤했다. "역겨운 날씨일세! 연주회는 매일 열리지, 늘 제자를 가르치지, 작곡하지, 사보하지, 난 어디로 도망가야 하는 걸까? 이제 예약 연주회가 좀 끝나면 좋겠어. 이 모든 소동을 말로 표현하기 힘들구나. 이곳에 있는 동안 네 동생은 그랜드피아노를 최소한 열두 번 연주회장에 가져갔어."▶그림 35 레오폴트는 모차르트가 '육중한 페달'을 사용했다는 사실을 언급했다. "모차르트는 새로 작곡한 피아노 협주곡을 연주하거나 즉흥연주를 하면서 특별히 주문해서 만든 대형 페달을 사용하더구나. 이 페달을 피아노 밑에 놓는데 길이가 피아노보다 2피트(약 61센티미터)나 길고, 엄청나게 무거워. 이걸 치히 백작 댁에 가져가고, 카우니츠 공작 댁에 가져가고…."[21]

모차르트는 3월에 열릴 빈 음악가협회의 연례 연주회를 위한 오라토리오를 의뢰받았다. 시간이 촉박했다. 모차르트는 이미 작곡한 〈대미사〉C단조에서 여덟 곡을 간추리고, 아리아 두 곡을 새로 쓰고, 이중창을 삼중창으로 개작해서 모두 열 곡으로 〈다윗의 회개Davide penitente〉 K.469를 완성했다. 이탈리아 시인 사베리오 마테이Saverio Mattei가 구약의 〈시편〉과 〈사무엘상〉을 토대로 대본을 썼다. 이미 완성된 곡에 새로 가사를 붙이는 게 쉽지 않았을 것이다. 〈대미사〉C단조 중 '사람의 몸으로 나시고' 등 여러 대목을 생략했다. 새 아리아는 테너 아담베르거와 소프라노 카발리에리를 위해 쓴 곡이다. 모차르트는 아버지가 빈을 방문해 있을 동안 이 곡을 연주할 수 있어서 기뻤다. 1783년 가을 잘츠부르크에서 〈대미사〉C단조를 연주할 때의 감회를 되살릴 수 있

을 것 같았다.

　3월 13일과 15일 부르크테아터에서 빈 음악가협회의 자선 연주회가 열렸다. 이 연주회는 원래 살리에리가 지휘하기로 돼 있었지만, 팸플릿에는 그의 이름에 'X' 표시가 있고 '모차르트'라고 씌어 있다.[22] 모차르트는 첫 곡으로 하이든의 교향곡 80번 D단조를 지휘했다. 2부의 메인 레퍼토리는 새 오라토리오 〈다윗의 회개〉 K.469로, 테너 아담베르거와 소프라노 카발리에리가 출연했다. 막간에는 마르샹이 등장해서 바이올린 협주곡을 연주했다. 모차르트는 빈 음악가협회의 연주회에 거의 매번 참여했지만 정작 자신은 회원이 아니었다. 아버지가 빈에 도착하던 2월 11일 음악가협회에 가입 신청서를 제출했지만, 세례 증명서가 없어서 가입 승인을 받지 못한 것이다. 그는 너무 바빠서 끝내 서류를 제출하지 못했고, 마지막 순간까지 협회에 가입하지 못했다.

　3월 18일, 여섯 차례에 걸친 멜그루베의 예약 연주회가 모두 끝났다. 3월 20일 모차르트는 부르크테아터에서 열린 낸시 스토라체의 독창회에 찬조 출연했다. 그녀는 영국에서 막 도착한 인기 소프라노로, 이듬해 〈피가로의 결혼〉에서 수잔나 역을 맡는다.

　3월 하순부터 4월 초까지 눈이 많이 내렸다. 레오폴트는 그때까지도 감기를 앓고 있었다. "눈이 많이 오고 있어. 슈테판 대성당의 미사에 가는 것 빼고는 아무데도 외출하지 않았어. 성당은 아주 가까워. 날씨가 따뜻해지기 전에는 떠나기 힘들 테니 걱정이네."[23] 잘츠부르크에 너무 늦게 돌아가면 봉급이 중단될 우려가 있었다. 3월 25일 햇빛이 잠깐 나더니 하얀 눈이 펄펄 내렸고, 거리는 새해 아침처럼 꽁꽁 얼어붙었다. 이날 레오폴트와 모차르트는 랑에 부부의 집을 방문했다. 사순절 동안 남편 랑에의 연극에 게스트로 출연 중이던 알로이지아는 레오

폴트 앞에서 노래를 불렀다. 레오폴트는 딸에게 소감을 전했다.

"랑에 부인이 노래하는 걸 두 번 들었어. 피아노 앞에서 기꺼이 노래해 주더구나. 그녀의 표현력은 아무도 부정하지 못할 거야. 그녀 목소리가 너무 작다는 사람도 있고 너무 크다는 사람도 있어서 의아했는데 모두 맞는 말이야. 그녀는 자제하는 목소리지만 강한 감정을 표현할 때는 소리가 엄청 크더구나. 하지만 빠른 스케일이나 복잡한 꾸밈음 때문에 섬세하게 불러야 하는 대목은 소리가 작았어. 강약의 대조가 너무 심해서 방 안에서 포르테로 부르면 귀가 아프고, 연주홀에서 섬세한 대목을 작게 부르면 조용히 집중해야 들리겠더구나."[24]

알로이지아에 대한 부정적인 생각이 많이 누그러진 것 같다. 레오폴트와 볼프강은 3월 30일 랑에 부부를 한 번 더 방문했고, 랑에 부부는 4월 3일 모차르트 부자를 답방했다. 레오폴트는 알로이지아의 남편 랑에에게 호감을 느낀 것 같다. "랑에 씨는 유능한 화가인데, 어제저녁에는 빨간 종이에 나를 스케치해 주었단다. 진짜 나 닮게, 예쁘게 잘 그렸더구나." 모차르트 부자와 알로이지아는 완전히 화해한 것으로 보인다. 요제프 랑에가 그린 레오폴트의 초상화는 분실됐다.

레오폴트가 묵은 집은 지금의 '피가로하우스', 즉 빈 모차르트박물관 건물이다. 그는 빈에 도착한 뒤 첫 편지에서 "네 동생은 1년 집세가 460플로린이나 되는 멋진 집에서 온갖 가구와 장식을 갖추고 산다"고 전했다.[25] 그는 잘츠부르크에서 출발하기 전 "네 동생이 잘나간다니 빈에 가는 데 내 돈이 들진 않겠구나" 하며 다소 뒤틀린 심사를 표출하기도 했다.[26] 그는 아들 부부가 알뜰하게 생활을 꾸리지 못할 거라고 의심했지만 빈에서 함께 지낸 뒤 이런 편견은 사라진 것으로 보인다. "내 아들은 분명 현금을 갖고 있고, 빚만 없으면 은행에 2,000플로

린쯤은 충분히 저금할 수 있을 것 같아. 먹고 마시는 일에 관한 한 모차르트는 최대한 검소하게 살고 있어."²⁷ 빈은 물가가 비쌌고, 여러 사람이 드나드는 집을 청결하게 유지하려면 비용이 많이 들었다. 하녀가 있었기 때문에 콘스탄체는 집안일을 감독했을 뿐, 직접 다 할 필요는 없었다. 레오폴트는 아들 내외의 생활 방식에 대체로 만족했다.

레오폴트는 3월 26일, 아들의 안내로 프리메이슨 집회에 참석해 〈우리들의 여행〉 K.468을 들었다. 그는 4월 6일 '참된 화합' 지부에 가입했고, 4월 22일 세 번째 단계인 '마스터' 등급에 올랐다. 레오폴트가 곧 빈을 떠나야 했기 때문에 특별히 배려하여 빨리 승급시켜 준 것이다. 레오폴트는 프리메이슨에 가입한 사실을 난네를에게 알리지 않았다. 잘츠부르크 대주교에게 비밀로 해야 할 일이었다. 4월 24일 빈의 '왕관을 쓴 희망' 지부에서는 유명한 광물학자 이그나츠 폰 보른을 기리는 회합이 열렸다. '참된 화합'의 마스터인 그가 황제 요제프 2세로부터 '제국의 기사' 작위를 받은 걸 축하하는 모임이었다. 모차르트는 이 자리에서 칸타타 〈메이슨의 기쁨〉 K.471을 지휘했다. 레오폴트가 빈을 떠나기 전날이었다.

레오폴트가 발트슈테텐 남작 부인을 만난 일도 빼놓을 수 없다. 그녀는 볼프강과 콘스탄체가 결혼 문제로 마음고생을 할 때 곁에서 위로해 주었고, 결혼식 당일 성대한 만찬을 열어서 축하해 주었다. 레오폴트와 볼프강의 갈등이 극에 달했을 때 두 사람의 마음을 다독이며 중재 역할을 한 것도 그녀였다. 레오폴트는 '내 마음의 여인' 발트슈테텐 부인을 만날 날을 설레며 기다렸다. 그는 4월 16일 딸에게 알린다. "다음 화요일 발트슈테텐 남작 부인이 마차를 보내주기로 했어. 클로스터노이부르크Klosterneuburg˙ 저택에 가서 함께 식사하고 저녁에 돌아

오려고 해. '내 마음의 여인'이 어떤 분일지 궁금하구나. 만난 적은 없지만 나도 '그녀 마음의 남자'가 아닐까?"²⁸ 4월 19일 드디어 기다렸던 만남이 이뤄졌다. 하지만 그 자리에서 어떤 일이 일어나고 어떤 대화가 오갔는지는 전혀 알 수 없다. 아쉽게도 발트슈테텐 부인의 초상화는 하나도 남아 있지 않다.

4월 25일 아침 10시 반 레오폴트는 빈을 떠났다. 모차르트와 콘스탄체는 빈에서 12킬로미터 떨어진 푸르커스도르프Purkersdorf까지 그를 배웅했다. 함께 점심을 먹고 작별을 고한 후 아버지는 잘츠부르크에, 아들은 빈에 돌아갔다. 아버지가 탄 마차가 점점 멀어져가는 것을 보며 모차르트는 어떤 생각을 했을까? 아버지와 아들은 다시 만나지 못했다.

• 빈 북쪽으로 10킬로미터쯤 떨어져 있는 교외의 작은 마을.

미친 하루,
〈피가로의 결혼〉

영화 〈쇼생크 탈출〉에서 주인공 앤디(팀 로빈스 분)는 LP 한 장을 턴테이블에 걸고 교도소 운동장을 향해 스피커를 올린다. 예기치 못한 음악 소리는 재소자들의 굶주리고 메마른 영혼에 큰 감동을 일으킨다. 영화의 내레이터인 레드(모건 프리먼 분)가 당시를 회고한다.

"두 이탈리아 여자가 무엇에 대해 노래했는지 나는 지금도 모른다. 알고 싶지도 않다. 말 안 하고 두는 게 더 좋을 때도 있는 법이다. 말로 표현할 수 없는, 그래서 더욱 가슴 에이게 하는 어떤 아름다운 것에 대해 노래하는 것 같았다. 그 자리의 누군가 꿈꿀 수 있는 것보다 그 음악은 더 높이, 더 멀리 울려 퍼졌다. 아름다운 새들이 새장에서 뛰어나와 날갯짓을 하며 순식간에 벽을 넘어가는 느낌…. 아주 짧은 순간이었지만 쇼생크의 모든 사람은 그 순간 자유를 느꼈다."

앤디가 교도소 운동장에 쏟아부은 음악은 모차르트의 오페라 〈피가로의 결혼〉 3막에 나오는 '산들바람의 노래'였다. 영화에서 레드는 "두 이탈리아 여자가 노래했다"고 했지만, 가사가 이탈리아어일 뿐 실제로는 독일의 군둘라 야노비츠1937~와 스위스의 에디트 마티스1938~가 부른 노래였다. "말로 표현할 수 없는, 그래서 더욱 가슴 에이게 하는 어떤 아름다운 것에 대해 노래하는 것 같았다"는 앤디의 짐작과 달

리 실제 노랫말은 단순하다.

백작 부인	산들바람이 부드럽게….
수잔나	산들바람이 부드럽게!
백작 부인	산들바람이 속삭이는 오늘밤….
수잔나	산들바람이 속삭이는 오늘밤!
백작 부인	수풀 속 소나무 아래….
수잔나	소나무 아래?
백작 부인	수풀 속 소나무 아래!
수잔나	수풀 속 소나무 아래….
백작 부인	그렇게 쓰면 나머지는 다 알아들으실 거야.
수잔나	분명히 다 알아들으시겠죠.

바람둥이 알마비바 백작은 피가로와 결혼을 앞둔 수잔나를 유혹하려고 추근댄다. 백작 부인은 남편을 밀회 장소로 유인해서 꼼짝 못하게 현장을 덮칠 계획을 세운다. 백작 부인은 수잔나로, 수잔나는 백작 부인으로 변장하고 현장에 나가기로 한다. 백작의 데이트 요청에 응하는 척하는 편지, 백작 부인이 구술하고 수잔나가 받아쓴다. 그래서 '편지의 이중창'이라고도 한다. 이 단순한 노래가 악명 높은 쇼생크 감옥의 재소자들에게 자유를 맛보게 해주고 인간의 존엄성을 일깨워주다니 놀랍기 그지없다. 이 영화의 선곡이 절묘한 건 오페라 〈피가로의 결혼〉이 영화 〈쇼생크 탈출〉과 마찬가지로 인간의 자유와 존엄, 평등과 정의를 예찬한 작품이라는 점이다. 감독 프랭크 다라본트는 이 영화가 〈피가로의 결혼〉과 같은 메시지를 담고 있다고 말하고 싶었던

게 아닐까.

앤디는 질서를 어지럽혔다는 이유로 2주 동안 징벌방 신세를 진다. 다시 돌아온 앤디와 동료들의 대화.

동료 재소자 A	하루가 1년 같았을 텐데, 어떻게 지냈나?
앤디	모차르트 선생이 함께 있었지.
동료 재소자 B	축음기를 들고 간 것도 아닌데 어떻게?
앤디	(자기 머리를 가리키며) 여기 있었지. 그래서 더 의미가 있어. 잊어버리지 않는다는 것….
레드	(묵묵히 듣다가) 뭘 안 잊어?
앤디	돌로 만들어진 세상 말고 다른 세상도 있다는 거요. 이 마음속에 있는 건 그들이 간섭할 수도, 빼앗을 수도 없죠. 그건 나만의 것이죠.
레드	대체 무슨 소리를 하는 거야?
앤디	희망요.

이게 어디 쇼생크만의 이야기일까? 모차르트의 시대도 다르지 않았다. 낡은 봉건 체제는 영원히 계속될 것처럼 보였다. 불가능한 꿈을 꾸기보다는 기존 질서에 순응하는 삶이 더 안락할 것 같았다. 오랜 세월 쇼생크를 체험한 레드는 앤디에게 충고한다. "희망? 잘 들어, 이 친구야. 희망은 위험해. 희망은 사람을 미치게 만들 수도 있어. 여기선 다 소용없어. 빨리 이곳에 익숙해지는 게 좋아." 이게 과연 레드만의 생각일까? 우리가 사는 세상의 허다한 사람들도 불투명한 희망에 매달리기보다 눈앞의 현실과 타협한 채 살아가며 그게 '지혜'라고 강변하

지 않는가?

하지만 앤디는 여전히 옳다. 인간성을 말살하는 감옥 안에서 자유를 꿈꾼 앤디, 그에게 희망을 포기하는 것은 곧 죽음이었다. 출구가 안 보인다는 이유로 주저앉는 것은 쇼생크라는 폭력과 비리의 체제에 굴복하는 일이었다. 누구도 간섭할 수 없는 소중한 희망을 간직하는 거야말로 인간의 마지막 존엄성이라는 사실, 모차르트 〈피가로의 결혼〉은 이 점을 우리에게 힘주어 말하고 있다. 결코 무너지지 않을 것처럼 견고해 보인 중세 신분사회의 벽, 그 어둠 속에서도 모차르트는 자유와 평등의 꿈을 잃지 않았고, 이에 따르는 대가를 마다하지 않았다.

"프랑스대혁명은 〈피가로의 결혼〉에서 시작되었다"

〈피가로의 결혼〉은 오페라 역사에서 가장 혁명적인 작품으로 꼽힌다. 하인과 주인이 평등해지는 시대를 예고한 이 오페라는 프랑스대혁명이 터지기 불과 3년 전인 1786년 5월 1일 초연됐다. 이웃 프랑스의 루이 16세와 마리 앙투아네트 왕비는 호사스런 궁정 생활을 누렸다. 전체 인구의 2%에 불과한 성직자와 귀족은 세금도 안 내며 부를 독점한 반면 나머지 98%에 해당하는 평민들은 가혹하게 수탈당했다. 미국독립전쟁을 지원하느라 국고가 바닥나자 혁명의 기운은 점점 더 무르익었다. 지배계급의 부패를 신랄하게 비판한 피에르 보마르셰Pierre Beaumarchais, 1732~1799의 원작은 1781년에 완성됐지만 루이 16세는 대본을 읽은 뒤 "이 혐오스런 작품은 결코 공연하면 안 될 것"이라고 선언했다. 지배계층은 자신에 대한 노골적인 비판이 불편했다. 이 작품은

세 차례의 검열과 3년간의 수정 작업을 거친 뒤 1784년 무대에 올랐는데, 이때 열광한 시민들과 격분한 귀족들이 충돌해 사상자가 생길 정도였다. 하지만 이 작품을 좋아하는 귀족들도 생겨났고, 코메디프랑세즈에서 공연하는 걸 막을 수 없을 지경이 됐다. 이 작품은 시즌의 최고 히트작으로 68회나 공연됐고, 나중에는 왕과 왕비까지 보러 갔다.

나폴레옹은 훗날 "프랑스대혁명은 〈피가로의 결혼〉에서 시작됐다"고 말했다. 그러나 이 연극이 무대에 오를 때, 불과 몇 년 만에 구체제가 뒤집어지리라고 예상한 사람은 없었다. 이 연극을 오페라로 만들겠다는 아이디어는 모차르트의 것이었다.

백작은 하인 피가로의 약혼녀인 수잔나를 차지하고 싶은 욕심에 '초야권'이라는 옛 관습을 부활시키려 한다. 백작은 궁정 안의 여자를 다 건드리는 호색한으로, 자기는 뭐든지 맘대로 하면서 타인의 잘못은 용서할 줄 모르는 자기중심적 인간이다. 그는 꼬마 바람둥이 케루비노를 군대에 보내려 하고, 부인 로지나가 부정하다며 처벌하려 든다. 피가로는 백작의 이기적 행태를 야유하며 반발하지만 역부족이다. 농민들은 백작의 위선에 분노하고 백작 부인을 위로하지만 봉기를 꿈꾸지 않는다. 백작 부인과 수잔나는 꾀를 내어 백작을 수풀로 유인, 꼼짝없이 자기 잘못을 인정하게 만들고 용서해 준다. 이 작품의 부제는 '미친 하루La folle journée'였다. 권력자가 엉뚱한 짓을 하자 세상이 혼란스러워지고, 그가 잘못을 뉘우치며 사과하자 평화가 돌아온다는 것이다.

모차르트는 이 작품을 어떻게 무대에 올리는 데 성공했을까? 황제 요제프 2세는 프랑스 왕비였던 동생 마리 앙투아네트를 통해 이 작품의 위험성을 잘 알고 있었다. 그는 빈에서 파리와 같은 소동이 일어

나는 걸 피하고 싶었다. 이 연극을 공연하려던 엠마누엘 쉬카네더의 계획은 좌절됐다. 2월 3일 첫 공연이 예정돼 있었는데, 황제는 1785년 1월 31일, 경찰 총수인 요한 안톤 폰 페르겐 백작에게 지시를 내렸다. "〈피가로의 결혼〉독일어판을 케른트너토어 극장에서 공연하고 싶다는 청원이 들어왔는데, 잘 검열해서 완전히 금지하든지 대중 앞에서 공연해도 될 만큼 수정하든지 조치를 취하시오."[1] 연극은 공연 당일 취소됐고 쉬카네더는 200두카트의 손해를 입었다.

황제는 출판에 대해서는 관대했다. "멍청한 내용을 담은 인쇄물은 자유로운 유통을 제한할 때만 중요해진다"는 게 그의 신념이었다. 풍자와 아이러니까지 모두 금지한 마리아 테레지아 여왕과는 확연히 달랐다. 요제프 2세 치하에서 오스트리아의 출판정책은 유럽에서 가장 리버럴했다. 과학과 예술에 관한 책은 아예 검열 대상에서 제외했다. 괴테의《젊은 베르테르의 슬픔》이 자살을 부추길 우려가 있다는 이유로 금서가 됐지만, 이 또한 곧 해제됐다.《피가로의 결혼》독일어판은 출판이 허용됐고, 모차르트는 이 책을 쉽게 구해서 읽을 수 있었다.*

환상곡 C단조, 모차르트의 즉흥연주

1785년 여름, 모차르트는 작곡을 많이 하지 않았다. 작품 목록에는 5월 20일 환상곡 C단조 K.475, 6월 7일 가곡〈제비꽃〉K.476, 10월 16일 피아노사중주곡 K.478을 올렸을 뿐이다. 6월 중순부터 10월 중

* 《피가로의 결혼》독일어 번역판은 모차르트의 유물 목록 41호로 남아 있다.

순까지 넉 달 동안 한 곡도 쓰지 않았다. 이 기간에 모차르트가 어디서 뭘 하며 지냈는지 우리는 모른다. 레오폴트는 "(모차르트가) 아마 시골에 가 있겠지"라고 썼다. 이 기간, 모차르트는 오페라 〈피가로의 결혼〉을 구상하고, 작가 로렌초 다 폰테와 대본을 의논하고, 작곡에 착수했을 가능성이 높다.

환상곡 C단조 K.475는 모차르트의 피아노 독주곡 중 가장 규모가 큰 곡이다. 쇼팽의 발라드처럼 시정이 넘치는 곡으로, '환상곡'답게 특정한 형식 없이 마음 가는 대로 자유롭게 흘러간다. 모차르트의 동시대 사람들에게는 어렵게 느껴졌을 가능성이 크지만 쇼팽, 리스트, 라흐마니노프1873~1943의 낭만음악을 체험한 우리들은 편안하게 감상할 수 있다. 이 곡은 모차르트의 연주 스타일을 엿보게 해주기 때문에 더욱 흥미롭다.

모차르트의 연주 스타일은 어땠을까? 프란츠 자버 니메첵의 증언이다. "모차르트의 놀라운 테크닉, 섬세한 감정, 아름다운 표현력은 매혹적이었고, 특히 왼손의 베이스는 놀랍도록 정확했다. 그의 피아노는 풍부한 음악적 아이디어, 탁월한 작곡 능력과 결부되어 청중들을 사로잡았고, 그를 당대 최고의 피아니스트로 각인시켰다." 영국에서 온 테너 마이클 켈리도 모차르트의 연주를 접한 순간을 회상했다. "그는 환상곡과 카프리치오를 연주해서 손님들을 즐겁게 해주었다. 그의 감수성, 손가락의 민첩성, 특히 왼손의 힘과 정확성, 그리고 순간적인 분위기의 반전은 나를 경악시켰다."[2]

모차르트의 초견연주 실력은 전설적이었다. 한 평론가는 이렇게

썼다. "그의 초견연주 실력은 믿을 수 없을 경지였고 같은 곡을 몇 차례 연습한 뒤에도 더 잘 칠 수 있다고 생각하지 못할 정도였다." 작곡가 이그나츠 움라우프의 자필 오페라 악보를 모차르트가 피아노로 죽 쳐본 적이 있다. 연주를 듣고 넋이 나간 움라우프가 말했다. "모차르트의 머리, 팔꿈치, 손가락에는 악마가 있는 게 분명해. 내가 읽어도 못 알아볼 정도로 지저분하게 그린 악보를, 마치 자신이 작곡한 것처럼 유창하게 연주하다니!"

'초견연주'와 짝을 이루는 것이 '즉흥연주'라 할 수 있다. 모차르트는 청중의 갈채에 즉흥연주로 보답하곤 했다. 덴마크 배우 요아힘 다니엘 프라이저Joachim-Danuel Preisler, 1755~1809는 1787년 1월 프라하에서 모차르트의 즉흥연주를 듣고 이렇게 썼다. "이 자그마한 인간, 위대한 거장은 두 번의 즉흥연주로 내 인생에 가장 행복한 음악적 경험을 선사했다. 가장 어려운 패시지와 가장 사랑스런 주제를 교묘하게 결합한 멋진 연주에 나는 정신이 혼미해졌다."

즉흥연주는 요즘은 재즈에서나 볼 수 있을 뿐 클래식 음악에서는 들을 기회가 드물다. 그러나 모차르트와 베토벤의 시대에 즉흥연주는 음악가의 자질을 평가하는 중요한 요소였다. 즉흥연주를 잘한다는 것은 그만큼 작곡 능력이 탁월하다는 뜻이기 때문이다. 지휘자 레너드 번스타인1918~1943은 "주제 뒤에 이어져야 할 바로 그 음을 찾아내는 특별한 재능"이 바로 작곡가의 능력이라고 정의했다.[3] "가장 자연스런 음과 리듬, 클라이맥스와 화음과 악기 편성을 찾아내는 일"을 즉흥적으로 해낼 수 있다면 뛰어난 작곡가의 자질을 갖고 있다는 뜻이다. 안타깝게도 우리는 모차르트의 즉흥연주를 들을 수 없다. 레코딩이 없던 시절, 그가 즉흥연주를 일일이 악보로 남기지 않은 건 아쉽기 짝이 없

다. 그나마 이 C단조 환상곡이 남아 있어서 다행이랄까. 모차르트는 이 곡을 1784년 10월에 작곡한 C단조 소나타 K.457과 함께 제자 테레제 폰 트라트너에게 헌정했다. 두 곡은 함께 묶여 출판됐고 요즘도 나란히 연주되곤 한다.

1785년 6월 7일, 모차르트는 괴테의 시로 가곡 〈제비꽃〉 K.476을 작곡하여 알로이지아에게 주었다.

제비꽃 한 송이 초원에 피었네.
다소곳이 머리 숙여 눈에 띄지 않았네.
어여쁜 제비꽃 한 송이.
저기 양치기 아가씨,
발걸음도 사뿐히, 기분도 발랄하게
초원에서 노래하며 다가왔네.

아아! 제비꽃은 생각하네,
아주 잠깐이라도,
가장 아름다운 꽃이 되었으면,
저 사랑스런 이가 나를 꺾어준다면,
시들어 죽더라도 잠시나마
그의 가슴에 안길 수 있을 텐데.

그러나 아가씨는
제비꽃에 눈길 한번 주지 않고

무심히, 가련한 제비꽃을 밟아버렸네.

제비꽃은 주저앉아 죽어가네,

나 이렇게 죽는구나, 그래도

그이 발에 밟혀 죽으니 기쁘네.

가련한 제비꽃이어라!

어여쁜 제비꽃이었거늘!

모차르트는 이 시가 괴테의 작품이라는 것을 몰랐지만, 시 내용에 공감한 듯하다. 이 노래를 알로이지아에게 주면서 모차르트는 제비꽃에 투사된 자기 마음을 그녀가 알아주기를 바랐을까? 마지막 두 행은 모차르트 자신이 써넣었다. "가련한 제비꽃이어라! 어여쁜 제비꽃이었거늘!"

어렵게 느껴진 G단조 사중주곡

1785년 10월에 작곡한 피아노사중주곡 G단조 K.478은 비극적 서정미가 넘치는 걸작이다. 모차르트는 청중들의 요구에 맞춰서 밝고 화려한 곡을 많이 썼다. 하지만 자기 맨얼굴을 드러낼 때는 단조로 작곡한 경우가 많았다. 그는 속마음을 표출할 때도 무례하게 감정을 배설하지 않고 가장 고귀하게 승화된 형태로 슬픔을 표현했다. 모차르트의 음악은 언제나 예의 바른 음악이다. 이 사중주곡에서 피아노, 바이올린, 비올라, 첼로는 절제된 대화로 삶의 슬픔을 노래하며 위안을 준다.

빈의 대중들은 모차르트의 음악이 어렵다고 느끼기 시작했다. 이 G단조 사중주곡의 피아노 파트는 아마추어가 연주하기에 버거웠고, 듣는 사람도 고도의 집중력이 필요했다. 빈의 한 잡지에 실린 기사를 보자. "어느 귀부인이 시끌벅적한 음악회에서 이 곡을 연주했는데, 어정쩡한 실력의 연주자가 대충 연주하니 도저히 들어줄 수 없었다. 어설픈 아마추어들이 이 곡을 아무렇게나 연주하면서 잘난 체했고, 겨우 내 이런 모습이 되풀이됐다. 청중들은 이 곡을 이해하지 못했고, 네 악기가 발산하는 알 수 없는 소음에 하품을 해댔다. 이 작품은 제대로 연주하고, 제대로 평가받아야 한다. 조용한 방에서 숙련된 음악가들이 잘 연주해야 얼마나 훌륭한 작품인지 알 수 있다. 최소한의 청중 앞에서 정확히 연주하고, 섬세한 귀로 소리 하나하나를 음미하며 들어야 한다. 다만, 이렇게 한다면 떠들썩한 환호와 열광적인 갈채 따위는 기대할 수 없을 것이다."⁴

이 곡이 탁월하다고 인정한 사람도 물론 있었다. 오페라 작곡가 파이지엘로는 친구들과 G단조 사중주곡을 연주해 보고 꼼꼼히 사보까지 한 뒤 이렇게 전했다. "작곡가 게타노 라틸라Gaetano Latilla, 1711~1788에게 보여주었는데, 그는 1악장을 들여다보고 '진정한 걸작'이라고 말했다. 그는 두 번째 부분의 절묘한 조바꿈과 악기의 조합을 보더니 테이블에 악보를 내려놓고 넋이 나간 듯 외쳤다. '이건 내가 태어나서 본 가장 위대한 작품이야.'"⁵

G단조 사중주곡이 어렵다는 소문 때문에 모차르트는 경제적 손해를 입었다. 출판업자 호프마이스터1754~1812는 1785년 말 이 곡을 다른 작곡가의 작품들과 묶어서 출판했지만 잘 팔리지 않아서 적자를 보았다. 모차르트는 이 곡을 이듬해 작곡할 사중주곡 Eb장조 K.493과 묶

어서 한 번 더 출판하고 싶었는데, 돈이 궁했기 때문에 호프마이스터 앞으로 편지를 보내 '선불'을 요구했다. "너무 급해서 조금만 도와달라고 부탁하지 않을 수 없군요. 귀찮게 해드리는 것을 용서해 주시길. 모두 잘되길 바랍니다. 제 마음을 아시겠지요?"[6] 호프마이스터는 답장을 보내며 편지 봉투에 '2두카트'라고 써넣었다. 또 손해를 볼까 봐 두려웠던 호프마이스터는 모차르트에게 '이 돈을 선물로 준 셈치고' 출판을 취소했다. 다행히 아르타리아 출판사가 이 두 곡을 출판했지만, 우려한 대로 판매 수익이 시원치 않았다. 모차르트는 세 번째 피아노사중주곡 작곡을 포기해 버렸다.

'다 폰테 3부작'의 잉태

1785년, 모차르트의 열정은 오페라를 향하고 있었다. 모차르트는 좀 더 드라마틱하고 밀도 높은 오페라 부파를 쓰고 싶었지만 맘에 쏙 드는 대본을 찾지 못했다. "대본을 100개도 넘게 보았지만 맘에 드는 게 없었어요."[7] 그의 상상력과 창작 의지에 불을 지른 것은 보마르셰 원작의 〈피가로의 결혼〉이었다. 그해 여름 이 작품의 독일어 번역판을 읽은 모차르트는 오페라를 쓰겠다는 열망에 사로잡혀 대본 작가를 찾아 나섰다. 로렌초 다 폰테와의 역사적인 협업이 시작된 것이다. 〈피가로의 결혼〉〈돈 조반니〉〈여자는 다 그래〉, 이른바 '다 폰테 3부작'의 첫걸음이었다.

다 폰테는 1749년 베네치아 인근의 작은 마을에서 태어난 유태인이었다. 그는 아버지의 뜻에 따라 가톨릭 교육을 받고 스물네 살에 신

미친 하루, 〈피가로의 결혼〉

부가 됐지만 성직 생활보다 문학에 흥미를 느꼈다. 유머 감각이 뛰어 났던 그는 가톨릭의 권위와 위선을 풍자하다가 성직자들의 미움을 샀다. 베네치아 재판소는 "젊은이들을 이단에 물들게 한다"며 그가 학생들을 가르치는 것을 금지했다. 그는 혁명가도 이단아도 아니었지만, 적당히 권력의 비위를 맞추며 안정된 생계를 도모하는 지식인도 아니었다. 그는 결혼도 안 한 여자를 임신시켜서 도덕성이 구설수에 올랐다. 가톨릭은 간통, 축첩 및 배교 혐의로 그를 처벌하려 했다. 그는 15년 징역형이 예상됐지만 기소 직전에 탈옥하여 오스트리아로 갔다. 주머니에는 빈 궁정 오페라 감독 살리에리에게 제출할 소개장, 그리고 이탈리아의 위대한 극작가 메타스타지오가 써준 추천장이 있었다. 1783년 그가 빈에 도착했을 때, 빈 궁정은 마침 이탈리아 오페라를 다시 시작하려는 참이었다. 무명 시인이나 다름없던 그는 살리에리의 도움으로 궁정 오페라에 발을 들여놓았다. 황제 요제프 2세는 첫눈에 그에게 호감을 느꼈다. ▶그림 36

"친절하고 너그러운 황제라고 들었지만 막상 알현하려니 두렵고 떨렸다. 군주에게서 기대하기 어려운 미소 띤 얼굴, 유쾌한 목소리, 단순하고 소탈한 옷차림과 태도에 용기가 났다. 대화를 나누다 보니 앞에 있는 사람이 황제라는 사실조차 잊어버렸다. 황제는 얼굴 표정으로 사람을 판단한다고 들었는데, 내 얼굴이 그의 맘에 든 것 같아서 천만다행이었다. 그는 첫 면접에서 아주 우아하고 친절하게 나를 대해 주었고 궁금한 게 많았는지 나의 출신, 교육, 빈에 오게 된 경위에 대해 많은 질문을 던졌다. 나는 질문마다 간결하게 대답했는데, 이 점이 그의 맘에 든 것 같았다. 마지막으로 그는 '지금까지 오페라 대본을 몇 편이나 썼냐'고 물었다. 나는 대답했다. '한 편도 안 썼습니다, 폐하.'

그는 미소 지으며 말했다. '좋아, 그럼 우리는 처녀 뮤즈virgin muse를 갖게 되겠군.'"**8**

연봉은 1,200플로린이었고, 대본을 출판하면 추가 수익을 올릴 수 있었다. 모차르트는 베츨라르 남작의 집에서 다 폰테를 처음 만났다. 그가 궁정시인에 임명된 직후였다. 모차르트는 그가 이탈리아 패거리 중의 하나에 불과할 거라고 편견을 가졌다. 다 폰테는 모차르트를 마주칠 때마다 인사를 겸해 "좋은 오페라 대본을 써드리겠다"고 했지만, 모차르트는 그의 진심을 믿지 않았다. 아버지에게 보낸 편지. "다 폰테란 사람이 궁정시인으로 왔어요. 극장용 대본을 이것저것 수정하느라고 바쁜 것 같은데, 살리에리를 위해서 완전히 새로운 대본을 쓰고 있어요. 두 달 정도 걸릴 거라네요. 이 일이 끝나면 저를 위해 대본을 하나 써주겠다고 약속했어요. 하지만, 그가 이 약속을 지킬지 어떻게 장담할 수 있겠어요? 그냥 립서비스에 불과할지도 몰라요. 아시다시피, 이탈리아 신사들은 면전에서는 늘 정중하지요. 익히 겪어본 일 아닌가요? 살리에리와 한패거리라면 그에게서 기대할 게 뭐가 있겠어요? 이탈리아 오페라로 제 능력을 한번 보여줄 수 있으면 속이 후련하겠어요."**9**

다 폰테는 모차르트와의 약속을 잊지 않았다. 두 사람은 대등한 관계에서 의견을 나누며 협업할 수 있는 이상적인 파트너였다. 두 사람 다 시민계층으로, '금수저'가 아니라 '아웃사이더'였고, 운명에 굴종하지 않는 반항아였다. 다 폰테는 궁정에서 여러 사람의 질투를 사서 적을 만들었지만 요제프 2세는 언제나 그를 두둔해 주었다. 모차르트와 살리에리가 대립할 때 그는 모차르트 편에 서곤 했다. 그는 국적이나 지연에 휩쓸리는 사람이 아니었다. 1785년 여름, 두 사람은 의기투

합하여 〈피가로의 결혼〉에 착수했다.

혁명적 오페라 〈피가로의 결혼〉

다 폰테는《회고록Memoirs》에서 〈피가로의 결혼〉을 오페라로 만들
자는 아이디어는 모차르트가 낸 것이라고 밝혔다. "어느 날 대화 중 모
차르트가 문득 보마르셰의 희곡 〈피가로의 결혼〉으로 오페라 대본을
쓰실 수 있겠냐고 물었다. 멋진 제안이라고 생각했고, 한번 써보겠다
고 대답했다." 다 폰테는 강한 흥미와 의욕을 느꼈다. 그러나 공연 허
락을 받는 것은 매우 어려울 게 예상됐다. 황제는 그해 초 쉬카네더 극
단의 연극 공연을 금지하지 않았던가. 베츨라르 남작은 두 사람에게
"빈에서 공연이 거부당하면 파리나 런던에서 해보자"고 제안했다. 반
면 다 폰테는 "아무도 모르게 텍스트와 음악을 완성한 뒤 정면 돌파하
자"고 주장했다. 황제와 극장장을 설득하는 일은 자기가 맡겠다고 했
다. 모차르트는 다 폰테의 제안에 동의했다. 자칫 헛수고로 끝날지 모
를 모험이었다. 이렇게 긴 희곡을 생생한 대사와 노래로 바꾸는 것은
매우 어려운 일이었고 다 폰테는 경험 많은 대본 작가도 아니었다. 하
지만 모차르트는 다 폰테의 재능을 신뢰했다. 다 폰테의 회고. "우리는
나란히 앉아서 작업을 진행했다. 내가 대본을 쓰면 모차르트는 그때그
때 음악을 붙였다."
두 사람이 보마르셰의 '피가로 3부작'• 중 두 번째 작품인 〈피가로

• 〈세비야의 이발사〉〈피가로의 결혼〉〈죄지은 어머니〉를 말한다.

의 결혼〉을 선택한 것은 자연스러운 일이다. 첫 작품인 〈세비야의 이발사〉는 지금은 로시니의 작품으로 기억되지만 1783년 파이지엘로가 먼저 오페라로 작곡하여 빈에서 68회나 공연되며 센세이션을 일으킨 바 있다. 〈피가로의 결혼〉을 발표하면 자연스레 이 작품의 속편으로 받아들여질 터였다. 〈세비야의 이발사〉에서 피가로는 알마비바 백작이 로지나와 결혼할 수 있도록 도와준다. 그녀에게 눈독을 들이던 바르톨로는 피가로의 방해 때문에 닭 쫓던 개 신세가 되자 원한을 품는다. 이 내용은 속편인 〈피가로의 결혼〉으로 이어진다. 모차르트는 파이지엘로가 〈세비야의 이발사〉에서 사용한 조성, 박자, 템포, 리듬, 화성까지 이어받아서 〈피가로의 결혼〉을 작곡했다.[10]

레오폴트는 잘츠부르크에서 아들의 소식을 목이 빠져라 기다리고 있었다. 그는 빈에서 온 지인을 통해 〈피가로의 결혼〉 소식을 들었다. "네 동생이 얼마나 많은 작품을 출판하는지 놀라울 정도란다. 음악 뉴스에도 모차르트라는 이름만 나온다네. 베를린 언론은 새 현악사중주곡에 대해 '모차르트의 작품이라고 말하는 것으로 충분하다'며 더 이상 설명도 하지 않았다더군. 나는 지인에게 아무 말도 할 수 없었어. 볼프강의 소식을 들은 지 벌써 6주나 됐으니 말이야. 그 양반은 모차르트가 새 오페라 〈피가로의 결혼〉을 쓰고 있다고 전해 주었어. 고얀 놈! 곧 소식이 오겠지."[11]

그는 1785년 11월 11일에야 아들의 편지를 받는다. "마침내 네 동생이 열두 줄짜리 편지를 보냈어. 〈피가로의 결혼〉을 쓰느라 정신이 없어서 그동안 편지를 못 썼다는구나. 나도 아는 희곡인데 무척 복잡한 작품이지. 이탈리아어로 좋은 대본을 쓰려면 통째로 다시 쓰다시피 해야 할걸. 의심할 바 없이 최고의 음악이 되겠지만, 음악에 적합하도

록 대본을 고치려면 품이 많이 들 거야."[12]

다 폰테에 따르면 모차르트는 단 여섯 주 만에 〈피가로의 결혼〉을 완성했다.[13] 믿기 어려울 정도로 빠른 속도였다. 오페라를 머릿속에서 완성한 뒤 프린터로 출력한 걸까? 작곡에 착수한 게 1785년 10월부터 11월 사이였으니 그해 말에 큰 줄기를 완성하고 오케스트레이션은 이듬해에 다듬어나갔을 것이다. 영어권에서 최초의 모차르트 전기를 쓴 에드워드 홈즈Edward Holmes, 1797~1859에 따르면, 그는 2막 피날레를 단 이틀 만에 완성했지만 오케스트레이션을 마무리하지 못했다. 몸 상태가 안 좋았던 것이다.[14] 모차르트의 제자 토마스 애트우드1765~1836는 그가 엄청난 정신적, 육체적 긴장 상태에서 〈피가로의 결혼〉을 작곡했다고 증언했다. "모차르트는 〈피가로의 결혼〉을 쓸 때 사람들을 쾌활하게 대했지만, 몸이 많이 힘들었다. 웅크린 채 오래 작곡했기 때문에 어깨가 너무 아팠다. 그는 나중에는 높은 테이블을 놓고 선 채로 작곡했다."[15]

〈피가로의 결혼〉이 완성되자 다 폰테는 지체 없이 황제를 찾아갔다. 처음에 황제는 모차르트의 역량을 의심했다. "뭐라고? 모차르트가 기악은 뛰어나지만 오페라는 아직 한 편밖에 쓰지 않았고, 그마저 별로 눈여겨볼 만한 작품이 아니었는데?" 황제는 모차르트가 뮌헨에서 〈이도메네오〉로 성공한 사실도, 〈후궁 탈출〉이 전 유럽에서 공연되고 있다는 사실도 몰랐던 것 같다. 다 폰테는 기다렸다는 듯 대답했다. "네, 폐하! 저도 황제 폐하의 자비가 없었다면 빈에서 드라마를 하나밖에 쓰지 못했을 겁니다." 황제는 원작이 불온하다고 지적했다. "〈피가로의 결혼〉은 나쁜 작품이오. 얼마 전 독일 극단이 공연하려 할 때 내가 금지한 걸 모르시나?" 예상된 반응에 다 폰테는 곧바로 응수했

다. "맞습니다, 폐하. 하지만 이건 연극이 아닌 오페라입니다. 폐하께서 허락하시는 공연의 기준에 어울리도록, 미풍양속에 어긋나거나 공공의 품위를 저해하는 내용은 모두 삭제했습니다. 음악은 제 능력으로 판단할 수 있는 한 놀랍도록 아름답습니다."

다 폰테는 정치적으로 민감한 대사들을 순화했다. "당신네 대영주는 신분, 재산, 지위를 자랑스러워하지요! 그러나 태어나는 고통 말고는 그 축복을 받기 위해 당신네가 한 게 무엇이오?" 원작 5막에 있는 피가로의 이 대사는 삭제했다. 불필요한 논란을 피하면서도 충분히 수정했다는 명분을 쌓은 것이다. 장황한 대사를 쳐내자 오히려 오페라의 정치적 메시지가 더욱 선명하게 드러났고, 누구라도 알마비바 백작의 위선과 내로남불을 알 수 있었다. 남녀가 상대방 마음을 몰라서 갈등을 빚는 코믹한 상황은 좀 더 상세히 묘사했다. 다 폰테는 "완전히 새로운 작품으로 바뀌었고 정치적 내용이 아니라 사랑 이야기"라고 주장했고, "귀족을 풍자한 건 사실이지만 황제의 권위에 도전하는 내용은 없다"며 황제를 안심시켰다. 사실 〈피가로의 결혼〉은 귀족의 기득권을 억누르고 시민의 기본권을 확대하려는 황제의 개혁정책과 잘 어울리는 작품이었다.

마침내 황제의 허락이 떨어졌다. "좋아, 자네의 음악 취향과 도덕성을 믿어보겠네. 사보사에게 악보를 맡기게." 다 폰테는 당장 모차르트에게 달려가서 이 기쁜 소식을 전할 참이었다. 그런데 황제의 시종 한 명이 쫓아와서 메모를 건네주었다. 모차르트에게 "즉시 궁정으로 들어오라"고 명령한 것이다. 황제는 아무래도 음악을 직접 들어본 뒤에 최종 판단을 내리는 게 낫겠다고 생각했다. "모차르트는 황제의 명령에 따라 클라비어로 〈피가로의 결혼〉 몇 대목을 연주했고, 그제야

황제는 만족스러워했다. 아니, 과장 없이 솔직히 말하면 너무나 아름다운 음악에 깜짝 놀랐다."[16]

요제프 2세는 계몽군주였기에 〈피가로의 결혼〉을 승인했지만 역설적으로 그가 절대군주였기에 이토록 파격적인 결정이 가능했다. 〈피가로의 결혼〉을 못마땅하게 여겼을 빈 궁정의 수많은 귀족 중 단 한 사람도 황제의 결정에 이의를 제기하지 못했다. 게다가 지난 2월 이 작품의 연극 공연을 금지한 황제가 180도 태도를 바꿔서 오페라 공연을 승인했으니 이중 잣대로 비칠 수 있었다. 이렇게 모순된 결정은 그가 절대군주였기 때문에 가능한 일이었다. 빈의 《레알차이퉁Realzeitung》은 그해 7월 11일 이렇게 보도했다. "우리 시대는 말로 할 수 없는 것을 노래로는 할 수 있다. 〈피가로의 결혼〉이 그러하다. 파리에서 큰 논란을 빚은 이 작품은 여기서 연극 공연이 금지됐는데, 우리는 이 작품을 오페라로 보는 행운을 누리게 됐다."[17]

빈 궁정의 고위 귀족들은 입 밖에 내지는 못해도 모차르트와 다 폰테를 괘씸하게 여겼을 가능성이 높다. 요제프 2세 사망 후 다 폰테가 쫓겨나고 모차르트가 귀족 사회에서 배제되는 비극은 이 순간에 씨앗이 뿌려졌을 것이다.

요제프 2세의 프리메이슨 포고령

〈피가로의 결혼〉을 완성한 것은 모차르트가 프리메이슨에 가입한 지 꼭 1년 되는 시점이었다. 귀족은 여전히 권력을 쥐고 있었지만 사회에 꼭 필요한 존재가 아니었다. 시민들은 귀족들보다 우월하진 않아도

최소한 대등해지기를 원했다. 모차르트가 프리메이슨에 참여한 것은 자유, 평등, 형제애의 이상에 공감하기 때문이었다. 〈피가로의 결혼〉은 프리메이슨에 대한 모차르트의 신념을 형상화한 작품이었다.

〈피가로의 결혼〉이 거의 완성될 무렵인 1785년 12월 중순, 황제 요제프 2세는 '프리메이슨 포고령'을 발표했다. 그때까지 자유를 보장한 프리메이슨 활동을 통제한다는 선언이었다. "우리나라의 프리메이슨 조직들은 자선, 교육 분야에서 좋은 일을 해왔다. 나는 그들의 규칙과 행동을 구체적으로 모르지만, 이 조직을 국가의 통제 아래 둘 것을 선포한다. 그들이 좋은 일을 하겠다면 공식 인가를 조건으로 활동을 계속할 수 있다." 황제는 프리메이슨 지부들을 통폐합하고 회원 명단을 당국에 제출하라고 명령했다. 황제의 포고령으로 프리메이슨은 갑자기 기가 꺾였고, 회원들은 충격에 빠졌다. 모차르트가 속한 '선행' 지부는 '세 개의 불' '왕관을 쓴 희망'과 합쳐서 '새 왕관을 쓴 희망Zur Neugekrönten Hoffnung'이 됐다. 이그나츠 보른이 이끌던 '참된 화합'은 '종려나무' '세 독수리'와 통합하여 '진실Zur Wahrheit' 지부가 되었다. 나머지 지부들은 폐쇄되었다.

황제는 프리메이슨을 금지하는 게 아니라 투명하게 관리하겠다고 밝혔지만 포고령의 다음 구절은 황제가 이 단체를 마냥 곱게만 보지 않았음을 알려준다. "프리메이슨 조직들은 내가 모르는 비밀로 가득하고, 온갖 속임수로 세를 불려 이제 작은 도시에까지 영향을 미친다. 지금까지 심각하게 여기지 않았던 이 모임을 그냥 두면 부당이득의 온상이 되어 법과 질서, 종교와 도덕을 타락시킬 우려가 있으며, 권력자가 된 회원들이 자기 분파끼리 힘을 합쳐 회원이 아닌 사람들에게 부당한 행위를 할 위험이 있다." 이러한 황제의 시각은 극우파를 대변하는 경

찰 총수 페르겐 백작의 입김이 작용한 결과일 것이다.

그 무렵 오스트리아의 정세는 불안했다. 1784년, 지금의 루마니아 지역인 트란실바니아transylvania에서 농민들이 봉기하여 100명 넘는 귀족과 지주들을 죽이고 62개의 마을에서 132개의 저택을 파괴했다. 황제의 군대는 이 반란을 진압하면서 4,000명의 농민을 학살했다. '호리아 봉기Horia Uprising'라 불린 이 사건은 귀족의 횡포와 가혹한 징세 때문에 일어났다. 빈의 프리메이슨 회원들은 농민들에게 동정적 태도를 보였는데 이는 황제가 보기에 위험한 사태였다. 프리메이슨은 황제의 개혁정책을 지지하는 우군이었지만, 급진적인 조치를 요구하는 농민들과 손을 잡을 경우 체제를 위협할 수 있었다. 이 사건을 계기로 치안 책임자 페르겐 백작이 영향력을 확대했을 가능성이 크다.

페르겐 백작이 이끄는 황제의 비밀경찰은 프리메이슨 회원의 명단을 확보하고 본격적으로 사찰을 시작했다. 란츠크론가세에 있는 모저 남작의 저택은 이제 빈 프리메이슨의 유일한 회합 장소가 됐다. 비밀경찰은 회원의 일거수일투족을 감시했다. 회원 중에 배신자와 밀고자가 생겨났다. 기회주의와 출세주의가 그들의 힘이자 무기였다. 비밀경찰의 프락치 노릇을 하다가 적발되어 쫓겨난 프란츠 크라터Franz Kratter, 1758~1830란 사람은 "프리메이슨이 급진 혁명사상으로 무장한 일루미나티와 연계돼 있다"고 흑색선전을 일삼았다. 회원들 사이의 갈등과 반목이 생겼고, 불신의 골이 깊어졌다. 600명에서 800명가량이던 회원은 황제의 포고령 직후 400명으로 줄었고, 1년 뒤 200명으로 더 줄었다. 그러나 '새 왕관을 쓴 희망'과 '진실' 지부는 활동을 이어갔고, 모차르트는 끝까지 회원으로 남았다. 황제가 포고령을 발표할 무

렵, 그는 프리메이슨 동료 두 사람의 죽음을 애도하는 〈프리메이슨 장례음악〉 C단조 K.477은 물론, 프리메이슨 모임의 개회와 폐회를 알리는 합창곡 K.483과 K.484를 작곡하여 회원의 책임을 다했다.

1786년 봄에 일어난 '찰하임 사건'은 황제 요제프 2세가 잔인한 독재자임을 여실히 보여주었다. 정부 관리였던 프란츠 찰하임Franz Zahlheim, 1753~1786은 행실이 방탕해서 1만 6,000플로린의 빚을 졌다. 그는 연상의 약혼녀를 살해하고 1,000플로린의 돈을 강탈한 혐의로 기소됐다. 공무원의 기강 해이가 낳은 수치스런 범죄였다. 당시 요제프 2세의 형법은 사형과 고문을 금지했으므로 법원이 찰하임을 최대한 엄하게 다스린다면 종신 노동형*이 예상됐다. 그런데 황제는 법원의 판단을 기다리지도 않고 그를 사형에 처하라고 명령했다. "찰하임을 호어마르크트로 호송한 뒤 선고문을 낭독하고, 불에 달군 집게로 양쪽 가슴을 형틀에 고정하고, 바퀴를 굴려서 몸을 으스러뜨리고, 두 발을 묶어서 교수대에 거꾸로 매달도록 한다." 황제는 "한 치의 자비 없이 형을 집행하라"고 강조했다.[19] 1786년 3월 10일 라벤슈타인Rabenstein 광장, 빈 시민 3만 명이 그의 처형 장면을 지켜보았다. 선고문 낭독부터 시신을 매달기까지 네 시간이 걸렸다. 빈 사람들은 최근 몇 년 사이 이렇게 잔인한 처형을 본 적이 없었다. 공직자의 지나친 일탈을 일벌백계하려 한 취지는 이해하지만 아예 법을 무시한 처벌 아닌가. 이로써 요제프 2세의 개혁은 끝난 듯했고, 역사의 수레바퀴를 거꾸로 굴려 야만의 중세

• 종신 노동형은 끔찍한 형벌이었다. 이 형을 선고받은 사람은 하루 한 끼밖에 먹지 못한 채 쇠사슬에 묶여 도나우강 진흙탕에서 보트를 끌고, 조금만 게으름을 피워도 자작나무 회초리로 사정없이 맞았다. 감형받아 풀려나는 경우도 간혹 있었으나 고통을 못 이겨 형 집행 1년도 지나지 않아 세상을 떠나는 사람이 많았다. 마이클 켈리는 빈에서 위조지폐범이 이 형벌을 받는 장면을 목격했다.[18]

시대로 돌아간다는 두려움이 일어났다.

공개 처형을 집행한 라벤슈타인 광장은 모차르트 집에서 불과 몇 백 미터밖에 안 되는 곳이었다. 모차르트가 떠들썩한 인파의 소음을 못 들었을 리 없다. 그날 모차르트는 〈이도메네오〉의 가사에 새로 곡을 붙인 노래 두 곡을 작곡하고 있었다. 일리야와 이다만테의 이중창 K.489, 아르바체의 아리아 K.490이었다. 이중창 K.489는 죽음을 앞둔 이다만테가 일리야에게 흔들림 없는 사랑을 고백하는 내용이고, 테너를 위한 아리아 K.490은 오케스트라의 바이올린 솔로가 등장하는 아름다운 작품이다. 이 곡들은 3월 13일, 아우어스페르크 공작의 저택에서 초연됐다. 모차르트와 동갑내기이던 프리메이슨 친구 하츠펠트 백작이 바이올린 솔로를 맡아서 연주했다. 모차르트는 빈의 귀족들 앞에서 이탈리아 오페라 아리아에 대한 자신감을 보여주었을 것이다.

살리에리와의 오페라 대결

〈피가로의 결혼〉을 작곡하느라 눈코 뜰 새 없이 바쁜 중에도 그는 바이올린 소나타 Eb장조 K.481, 피아노 독주를 위한 론도 D장조 K.485, 가곡 〈자유의 노래〉 K.506을 작곡했다. 피아노 협주곡 22번 Eb장조 K.482는 1785년 12월 16일 완성하여 23일 부르크테아터에서 디터스도르프의 새 오라토리오 〈에스터〉가 공연되는 막간에 연주했다. 이 곡은 대편성의 오케스트라로 교향곡의 웅장한 사운드를 들려준다. C단조의 2악장 안단테는 깊고 어두운 감정으로 청중들을 압도했다. 특히 피아노 없이 목관 앙상블만 28마디를 계속 연주하는 대목에

빈 청중들은 감탄을 금치 못했다. 이 안단테는 청중들의 열광적인 박수로 한 번 더 연주했는데, 느린 악장이 앙코르를 받은 것은 이례적인 일이었다.

1786년 2월 7일에는 재미있는 이벤트가 열렸다. 오스트리아령 네덜란드의 오랑주 공과 마리아 크리스티나 공비(황제 요제프 2세의 누이동생)의 빈 방문을 환영하기 위해 오페라 대결이 벌어졌다. 쇤부른 궁전의 오랑제리홀 중앙에 축제 테이블을 놓고, 양쪽 끝에 무대를 설치했다. 경합할 작품은 모차르트의 독일 오페라 〈극장 지배인〉과 살리에리의 이탈리아 오페라 〈음악이 먼저, 말이 나중〉이었다. 빈 오페라계의 라이벌인 모차르트와 살리에리의 대결일 뿐 아니라, 독일 오페라와 이탈리아 오페라가 겨루는 자리이기도 했다. 관객들은 한쪽 무대에서 공연되는 오페라를 본 뒤 반대쪽으로 의자를 돌려 다른 오페라를 관람했다. 모차르트의 〈극장 지배인〉을 먼저 공연했다. 고틀립 슈테파니가 대본을 쓴 이 작품은 서곡과 두 개의 아리아, 삼중창과 사중창 각각 하나 등 모두 네 개의 노래로 된 단막 오페라다. 극장 지배인이 새 공연을 준비하는데 두 여성 지원자가 서로 주연을 맡겠다고 다투지만 결국에는 성공적 공연을 위해 화해한다는 스토리다. 모차르트는 이 작품을 1월 18일부터 2월 3일 사이에 작곡했고, 소프라노 알로이지아와 카발리에리, 테너 아담베르거 등 빈의 인기 성악가들이 출연했다.

이어서 살리에리의 〈음악이 먼저, 말이 나중〉이 공연됐다. 영국 출신의 소프라노 낸시 스토라체와 바리톤 프란체스코 베누치1745~1824가 출연했다. 친첸도르프 백작은 이날 공연을 본 소감을 일기에 남겼다. "독일 오페라는 평범했다. 청중들은 반대편 무대로 가서 이탈리아 오페라를 보았다. 낸시 스토라체의 연기가 아주 재미있었다. 3시에 시

작된 식사 시간에는 황실 목관 합주단이 살리에리의 〈그로타 디 트로 포니오〉를 연주했다. 모두 여섯 시간이 걸린 이벤트였다."[20]

황제는 살리에리의 승리를 선언했다. 황제는 궁정 오페라 감독 오르시니 로젠베르크 백작에게 이런 메모를 보냈다. "여기 1,000두카트를 보내니 오늘 쉰부른 궁의 행사에 참가한 예술가들에게 분배할 것. 살리에리 100두카트, 모차르트 50두카트, 독일 연주자들 열 명에게 1인당 50두카트씩 합계 500두카트, 이탈리아 성악가들 네 명에게 1인당 50두카트씩 합계 200두카트, 부사니 50두카트, 오케스트라 100두카트로 총 1,000두카트." 모차르트가 받은 사례는 살리에리의 절반으로, 연주자나 성악가들과 똑같은 금액이었다. 부사니는 살리에리의 이탈리아 오페라를 연출한 무대 감독인데, 그도 모차르트와 같은 사례를 받았다.[21]

황제가 살리에리의 작품이 더 뛰어나다고 판단했는지 혹은 〈피가로의 결혼〉 공연을 허용한 데 불만을 품었음 직한 살리에리를 달래려고 정치적으로 행동했는지는 알 길이 없다. 두 작품은 2월 11일, 18일, 25일 케른트너토어 극장에서 세 차례 더 공연됐는데, 빈 언론은 황제와 다른 평가를 내놓았다. 2월 21일 자 《비너 레알차이퉁》은 "모차르트의 음악은 특별한 아름다움을 담고 있었다"고 했다. 다음날 한 신문은 "독일어 오페라가 이탈리아 오페라에 비해 훨씬 더 뛰어났다"며 "단순히 민족감정에서 하는 얘기가 아님"을 강조했다.[22]

모차르트는 빈의 명사였다. 그는 동에 번쩍 서에 번쩍 빈 사회를 주름잡으며 사회계층 모두의 지지와 응원을 받았다. 2월 19일 일요일, 모차르트는 레두텐잘에서 열린 가면무도회에 인도 철학자 복장으로 참여했다. 그는 여덟 개의 수수께끼와 열네 가지 '조로아스터(BC 630~BC 553, 고대 페르시아의 현자) 잠언'을 인쇄해서 배포했다. 이 유인

물은 남아 있지 않지만 잘츠부르크의 한 신문에 그 내용이 실렸다. "나를 보지 않고 나를 갖는 방법은?" "나와 접촉하지 않고 나를 입는 방법은?" 등의 수수께끼였다. 모차르트가 아버지에게 그 유인물을 보냈을 것이다. 여기에는 "누구나 겸손할 수 있는 건 아니다. 오직 위대한 사람만 겸손할 수 있다" "여성을 가장 확실하고 점잖게 칭송하는 방법은, 그녀의 라이벌을 슬쩍 험담하는 것이다. 하긴, 남자라고 여자와 다를 게 있을까?" "그대가 가난하지만 고결한 바보라면 빵을 벌기만 하면 된다. 그대가 부유하고 고결한 바보라면 결코 현명한 사람은 될 수 없을 것이다. 난 그런 사람이 되고 싶지 않다" 등 재미있는 잠언도 실려 있었다.[23]

피아노 협주곡 A장조와 C단조

〈피가로의 결혼〉 초연을 앞둔 이 시기에도 모차르트는 꾸준히 작곡을 이어갔다. 피아노 협주곡 23번 A장조 K.488은 1786년 3월 2일 완성하여 그해 사순절 연주회에서 초연했다. 이 곡은 눈부신 생명력으로 빛나며 천상의 세계를 펼치는 듯 매혹적이다. 험하고 비루한 일상을 넘어 저멀리 빛나는 유토피아의 비전을 보여주는 듯하다. 오케스트라 파트에는 모난 악기인 트럼펫과 팀파니가 없고, 오보에 대신 클라리넷을 사용하여 부드러운 울림을 들려준다. 2악장, F#단조의 아다지오는 모차르트의 작품 중 아주 드물게 '멜랑콜릭'하다. 피아노 연주자는 가슴 가득 눈물을 안고, 눈가엔 한 방울의 눈물을 머금은 채 달콤하게 노래한다. 앞뒤 악장이 찬란한 빛으로 가득차 있기 때문인지 이 아

다지오는 마냥 어둡게 들리지 않는다. F#단조지만 달콤한 핑크색이라고 할까. 오케스트라의 플루트가 연주하는 D# 음을 예기치 않게 피아노 독주가 짚어내는 부분이 비수처럼 가슴에 꽂힌다. 3악장 알레그로 아사이(충분히 빠르게)는 피아노와 오케스트라의 찬란한 대화다.

3월 24일 완성한 24번 C단조 K.491은 모차르트의 피아노 협주곡의 정점에 우뚝 서 있는 걸작이다. 모차르트는 4월 7일 부르크테아터에서 가진 마지막 예약 연주회에서 이 곡을 초연했다. 이 곡의 오케스트라 파트는 모든 악기가 등장하는 대규모 편성으로, 특히 목관악기의 활약이 눈부시다. 1악장 알레그로, 파곳과 현악기들이 유니슨•으로 첫 주제를 연주할 때 불길한 어둠이 드리운다. 팀파니를 포함한 모든 악기들이 주제를 반복하고 바이올린이 미친 듯 울부짖을 때 귀기鬼氣가 느껴진다. 이어지는 피아노 솔로, 첫 주제를 변형한 멜로디가 피아니스트의 손끝에서 비단실처럼 한 땀 한 땀 뽑아져 나온다. 피아노가 연주하는 제2주제는 어둠 속에서 따뜻한 안식을 속삭인다. 2악장, Eb장조의 라르게토는 달콤하고 정답지만 검은 심연을 응시하는 C단조의 그늘에서 자유롭지 못하다. 특히 목관이 노래하는 중간 부분은 검은 바탕 위에 엷게 칠한 흰색처럼 끝없이 아름답고 신비롭다. 3악장, C단조 알레그레토는 주제와 8개의 변주곡으로, 파격적인 피날레다. 피아노의 반음계는 무조음악을 연상시키며, 무궁무진한 즉흥연주의 가능성이 열려 있다. 알프레트 아인슈타인은 이 곡에 대해 "어둡고 비극적이고 정열적인 감정의 폭발"이라고 했다.[24] 베토벤은 피아니스트 존 크라머가 연주한 이 곡을 듣고 "나 같은 놈은 죽었다 깨어나도 이런 곡을 쓸

• 여러 악기가 같은 음을 동시에 연주하는 것.

수 없다"고 말했다. 여러 음악학자들이 "베토벤의 협주곡 3번 C단조는 모차르트의 이 곡에 대한 오마주"라고 지적한다.

민은기 교수는 이 협주곡, 특히 3악장이 반음계 진행 때문에 어둡고 기괴하고 불안하게 들린다며, "모차르트가 자신의 음악회를 찾은 청중의 취향을 우선적으로 고려했다면 곡을 이렇게 쓰지 않았을 것"이라고 지적했다. 그는 "모차르트가 이렇게 자신감을 드러낸 게 오페라 〈피가로의 결혼〉의 작곡을 의뢰받았기 때문일 거"라고 설명했다. "모차르트 피아노 협주곡의 성격이 진지하게 바뀐 시기가 〈피가로의 결혼〉 의뢰가 들어온 시기와 정확하게 일치한다"는 민 교수의 해석은 설득력이 높다. 오페라 작곡으로 돈을 벌 수 있게 됐으니 피아노 협주곡은 대중들의 취향보다 자기 내면의 충동에 따라 작곡하게 됐다는 것이다. "모차르트로서는 3~4년 동안이나 빈 청중의 비위를 맞췄으니 오래 참았다고 할 수 있을 것이다."[25]

살리에리의 〈피가로의 결혼〉 방해 공작

〈피가로의 결혼〉 개막이 다가오면서 이탈리아 음악가들의 방해 공작이 기승을 부렸다. 레오폴트도 이 사실을 알게 됐다. 빈을 거쳐 잘츠부르크를 방문한 요제파 두셰크 부인에게 소식을 들은 것이다. "오늘 네 동생의 오페라 〈피가로의 결혼〉이 처음 무대에 오른다는구나.• 이 작품의 성공은 정말 대단한 일일 거야. 왜냐, 어마어마한 공격이 쏟

• "처음 무대에 오른다"는 말은 황제가 참관한 드레스 리허설을 가리킨다.

아지기 때문이지. 살리에리와 그 추종자들이 하늘과 땅을 오가며 종횡무진 방해 공작을 펼친다는구나. 두셰크 부부는 네 동생을 향한 수많은 음모를 소상히 얘기해 주었어. 뛰어난 재능으로 엄청난 명성을 쌓았고, 그 때문에 질투하는 세력이 생겼다는 거야."[26]

테너 마이클 켈리도 방해 공작에 대해 증언했다. 그에 따르면 1786년 오페라 시즌을 앞두고 빈첸초 리기니1756~1812, 살리에리, 모차르트 세 사람이 경합하며 저마다 자신의 성격대로 대응했다. 리기니는 우선권을 차지하기 위해 두더지처럼 어두운 곳에서 음모를 꾸몄다. 영리한 살리에리는 '사악한 지혜'를 발휘해 주연급 출연자 중 셋을 자기 편에 끌어들인 후 모차르트 오페라를 거부하도록 조종했다. 모차르트를 지지했던 켈리는 이렇게 말했다. "모차르트는 화약처럼 예민한 성격이었다. 그는 자신의 작품이 먼저 무대에 오르지 않으면 악보를 불태우겠다고 펄펄 뛰었다." 모차르트는 이 오페라에 모든 것을 걸었다. 황제가 보증했기에 그 확신은 더 강했다. 그는 자기 오페라를 방해하는 사람들은 황제의 뜻을 거스르는 것이므로 처벌해야 한다며, 그렇게 안 될 경우 아예 공연 자체를 백지화한다고 배수진을 칠 작정이었다. 살리에리 파벌도 강했지만 모차르트 지지자들도 만만치 않았다. 오페라단 사람들은 모두 한쪽 진영에 가담했다. 모차르트는 이 오페라에 모든 것을 걸었다.

이 소동은 황제가 〈피가로의 결혼〉 리허설을 참관하고 나서야 가라앉았다. 황제가 연극이나 오페라의 리허설을 참관한 것은 아주 이례적인 일이었는데, 다 폰테는 자신이 황제를 초대했다고 회고했다. 이 오페라에는 3막에 짧은 발레가 들어 있는데, 극장 측은 이 발레를 삭제하려 했다. 황제의 명으로 오페라에서 발레가 금지돼 있다는 게 이유

였다. 궁정 오페라 극장 감독 오르시니 로젠베르크 백작과 나눈 대화를 다 폰테는 이렇게 회고했다.[*]

"궁정시인께서는 〈피가로〉에 발레를 넣으셨군요?"

"네, 전하."

"궁정시인께서는 황제가 극장에서 발레를 금한 사실을 모르십니까?"

"몰랐습니다."

"황제의 명령을 위반했다는 사실을 지적코자 합니다."

"네, 알겠습니다."

"그 장면을 삭제해야 하는 것도 알려드립니다."

"싫습니다."

"지금 대본이 있지요?"

"네."

"발레가 나오는 대목이 어디요?"

"여깁니다."

"이런 건 이렇게 처리해야 해요."

로젠베르크는 이렇게 말하며 대본 두 페이지를 찢어서 난롯불에 던진 후 나머지 대본을 돌려주었다. 그는 "이제 어떻게 해야 할지 잘 아시겠죠?" 내뱉은 후 자리를 떴다. 나는 서둘러 모차르트에게 달려가 알렸고 그는 절망한 표정을 지었다. 모차르트는 음모를 꾸민 부사니의 뺨을 한 대 갈긴 다음 황제에게 직접 어필하겠다고 했

[*] 영화 〈아마데우스〉 중 〈피가로의 결혼〉 장면은 이 증언을 토대로 재연한 것이다.

다. 그를 진정시키는 게 급선무였다. 나는 이틀 뒤 열릴 드레스 리허설에 황제가 오시게 할 테니 날 믿고 그때까지만 참아달라고 했다. 황제는 정해진 시간에 오시겠다고 약속했다. 리허설에 맞춰 황제가 빈 귀족의 절반을 대동하고 나타났다. 1막은 좌중의 박수 속에 잘 진행됐다. 3막 피날레, 오케스트라에 맞춰서 백작과 수잔나가 팬터마임을 하고 춤을 추는 장면인데, 두 사람이 음악 없이 팬터마임을 하자 인형극처럼 우스꽝스럽게 보였다. 황제는 "이게 도대체 뭐냐?"고 외쳤고, 마침내 나를 불러서 원래대로 해보라고 명령했다. 음악과 함께 춤을 추자 황제는 비로소 만족했다. "오, 이제야 제대로 됐군."[27]

〈피가로의 결혼〉은 보마르셰의 원작보다 더 뛰어난 오페라로 거듭났다. 음악은 참신하고 생명력이 넘쳤다. 한 장면에서 여러 등장인물이 동시에 자신의 입장을 노래하므로 드라마의 입체적 전개가 가능했고, 훌륭한 음악적 앙상블을 얻을 수 있었다. 레치타티보는 일상 회화처럼 간결하고 속도감 있게 처리했다.

연극에서 불가능한 스피디한 진행과 압축된 표현이 음악으로 가능하다는 점은 특기할 만하다. 피가로, 수잔나, 케루비노, 백작 부인 등 주요 인물들이 저마다 훌륭한 아리아를 부르지만 이들이 어우러져 함께 부르는 앙상블이야말로 이 오페라를 새롭게 만드는 핵심 요소다. 잘츠부르크 모차르테움의 울리히 라이징어 박사는 이렇게 설명했다. "모차르트는 단순히 상황을 보여주는 게 아니라, 예기치 못한 방향으로 전개되게 하고, 여러 사람이 참여하는 앙상블에서 다양한 사건이 동시에 진행되게 함으로써 청중을 압도합니다."[28] 모차르트와 다 폰테

는 수잔나에게 가장 많은 역할을 주었다. 영국에서 온 스타 소프라노 낸시 스토라체가 그 역할을 맡았기 때문이었다. 그녀는 오페라에 나오는 이중창 여섯 곡에 모두 등장하며, 피가로와 대화하고, 마르첼리나와 다투고, 꼬마 시종 케루비노의 탈출을 도와주고, 백작을 거짓으로 유혹하고, 백작 부인이 구술하는 편지를 받아쓰면서 상대방과 멋진 앙상블을 이룬다. 〈피가로의 결혼〉은 스토라체의 음악 인생에서 '화양연화' 같은 작품이었다. 친첸도르프 백작은 "아름다운 자태, 관능적 눈빛, 어린이 같은 천진함으로 천사처럼 노래한다"고 그녀를 격찬했다. 헝가리 시인 페렌츠 카친츠키1759~1831도 "아름다운 성악가 스토라체는 매혹적인 눈과 귀와 영혼을 보여주었다"고 증언했다.

피가로 역의 베누치, 백작 역의 스테파노 만디니, 백작 부인 역의 루이사 라스키도 훌륭히 제몫을 해냈다. 바질리오와 돈 쿠르지오의 일인이역을 맡은 테너 마이클 켈리는 초연 직전의 리허설 현장을 상세히 증언했다. 40년 뒤에 쓴 글인데도 기억이 생생한 걸로 보아 〈피가로의 결혼〉 초연은 그의 인생에서도 중요한 일이었을 것이다. "그때 출연한 사람 중 살아 있는 건 나뿐이다. 이보다 더 훌륭한 캐스팅은 불가능했다. 여러 시기, 여러 나라에서 이 오페라를 보았지만 초연 때만큼 훌륭한 공연은 없었다. 빛과 어둠이 다르듯, 어떤 공연도 이 초연과 비교할 수 없다. 작곡가 자신의 지휘를 받는 특혜를 누렸기 때문이다. 모차르트는 출연자의 마음속에 이 작품의 영감과 의미를 불어넣어 주었다. 이 작은 인간의 빛나는 천재성, 생명력 넘치는 표정을 잊을 수 없다. 태양의 빛을 그릴 수 없듯, 그의 표정을 묘사하는 것도 불가능하다."[29]

청중들보다 연주자들이 먼저 오페라에 열광했다. "첫 오케스트라 리허설 때 모차르트는 진홍색 외투와 황금빛 레이스가 달린 모자를 쓰

고 지휘했다. 베누치는 피가로의 노래 '나비야, 더 이상 날지 못하리'를 쩌렁쩌렁한 목소리로 힘차게 불렀다. 내 가까이 서 있던 모차르트는 나지막이 '브라보, 베누치'라고 속삭였고, 베누치가 우렁차게 끝부분 "케루비노, 알라 비토리아, 알라 글로리아 밀리타르Cherubino, alla vittoria, Alla gloria militar"(케루비노의 승리를 위해, 군대의 영광을 위해)를 노래하자 오케스트라 단원들은 모두 감전된 듯 기뻐하며 누가 먼저랄 것도 없이 "브라보 마에스트로, 비바 모차르트!"를 외쳤다. 박수가 끝없이 이어졌고, 바이올린 주자들은 활로 보면대를 두드리며 환호했다."▶그림 37

마이클 켈리는 3막 육중창 리허설 때 모차르트로부터 칭찬받은 일을 자랑스레 회고했다.* "이 대목은 모차르트도 제일 좋아했는데, 판사 돈 쿠르지오 역을 맡은 나는 말더듬이 연기를 해야 했다. 모차르트는 '대사는 그렇게 하되, 노래가 시작되면 말을 더듬지 말라'고 요구했다. 자칫 음악을 망칠 수 있다는 것이었다. 나 같은 젊은 성악가가 위대한 모차르트에게 이의를 제기하는 건 주제넘은 짓이었지만, 나는 감히 반론을 냈다. '대사 할 때와 노래할 때 연기가 다르면 어색하지 않습니까, 다른 사람의 음악을 방해하지 않으면서 말더듬이 효과를 잘 낼 수 있어요, 제 의견을 수용해 주시지 않으면 아예 출연하지 않겠어요.' 모차르트는 내 의견을 받아들였지만, 잘될지 의심하는 기색이 역력했다. 내 아이디어는 관객들이 극장을 꽉 채운 현장에서 엄청난 성공을 거두었다. 관객들은 모두 배를 잡고 뒤집어졌고, 모차르트도 폭소를 터뜨렸다. 황제도 여러 차례 '브라보'를 외치셨다. 이 장면은 큰 박수와 함께 앙코르 요청을 받았다. 공연이 끝나자 모차르트는 무대 위로 올라

• 마이클 켈리는 '3막 육중창'을 '2막 육중창'이라고 잘못 기억했다.

와 내 손을 잡고 말했다. '브라보, 젊은 친구! 자네에게 감사하네. 그 육중창, 자네 의견이 옳았고 내가 틀렸다는 걸 인정하네.'"[30]

5월 1일, 모차르트는 포르테피아노 앞에 앉아서 첫 공연을 지휘했다. 청중들은 환호했다. 시민들은 피가로의 눈을 통해 귀족의 위선을 보았고, 욕심을 부리다 좌절하는 백작의 모습에 포복절도했다. 백작에 대한 반역은 피가로가 시작하지만, 곧 수잔나가 주도권을 쥐게 되고, 마침내 백작 부인이 힘을 합쳐서 결실을 맺는다. '미친 하루'란 부제가 말해 주듯 모두 하루 동안 벌어진 일이다. 권력자의 일탈 때문에 일어난 혼란이 끝나고, 참된 사랑으로 하나가 될 때 새벽이 다가온다. 백작이 부인 앞에 무릎 꿇고 용서를 빌자 대단원의 합창이 울려 퍼진다. "변덕과 광기로 가득한 이 고통스런 하루는 오직 사랑으로만 기쁘고 만족스레 끝날 수 있네. 연인들이여, 친구들이여, 축하하자, 춤을 추자, 불꽃놀이를 하자. 흥겨운 행진곡에 맞춰 축제를 준비하자."

이날 공연은 살리에리 일파가 동원한 야유 부대 때문에 순조롭게 진행되지 못했다. 니메첵은 초연 당시 일어난 방해 공작을 기록했다. "증오와 질투와 악의에 찬 일부 이탈리아 가수들이 일부러 실수를 하고 부실하게 노래해서 오페라를 망치려 했다는 소문이 있었다. 이탈리아 작곡가들과 성악가들이 자신들보다 훨씬 뛰어난 모차르트의 천재성에 겁을 먹고 벌인 짓이다. 그들은 모차르트를 잡아먹지 못해 안달이었다."[31]

그러나 1786년 7월 11일 《비너 레알차이퉁》은 공연이 성공했다고 평가했다. "모차르트 씨의 음악은 첫 공연부터 열렬한 지지를 받았다. 허영과 오만으로 좋은 작품을 흠집 내려는 일부의 소동이 있기는 했다. 정직한 청중들은 '브라보'를 외쳤지만, 고용된 야유 부대는 소란

을 피워서 가수들과 청중들의 집중을 방해했다. 공연이 끝나자 평가가 엇갈렸다. 어려운 작품이라 능숙하게 연주하지 못했고, 청중도 새로운 음악에 적응하는 데 시간이 걸렸기 때문이다. 여러 차례 되풀이 공연한 지금, 모차르트 씨의 오페라가 걸작 예술이라는 걸 부정하는 건 취향이 모자라거나 특정 패거리의 악의적 모함에 불과하다는 게 명백해졌다. 이 기발하고 아름다운 음악은 타고난 천재가 아니면 쓸 수 없다. 어떤 비평가는 모차르트 씨의 음악이 전혀 인정받지 못했다고 썼는데, 이렇게 명백한 거짓말을 퍼뜨리는 자는 분명 다른 의도가 있을 것이다."[32]

레오폴트도 오페라의 성공을 증언했다. "두 번째 공연에서 다섯 곡이 앙코르를 받았고, 2막 수잔나와 케루비노의 짧은 이중창 '빨리 문 열어 Aperite presto'는 세 번이나 불러야 했다." 노래가 끝나자마자 케루비노가 높은 베란다에서 정원으로 뛰어내리는 장면인데 케루비노는 앙코르 때문에 세 번이나 뛰어내려야 했다.[33]

황제는 세 번째 공연 뒤인 5월 12일, "이중창 이상의 노래는 앙코르를 금한다"는 포고령을 내렸다. 너무 많은 앙코르 때문에 공연 시간이 무한정 길어지는 것을 막기 위한 조치라고 했지만, 사실은 불필요한 충돌을 예방하려는 의도였다. 마이클 켈리는 이 포고령 직후 황제를 만난 얘기를 회고했다. "스토라체, 베누치, 만디니와 함께 궁정의 그랜드 살롱에서 연습하고 있는데 황제가 극장 감독 로젠베르크와 함께 들어오시더니 이렇게 말했다. '일일이 앙코르에 응해서 다시 노래하려면 너무 피곤하고 스트레스가 심할 테니 더 이상 앙코르를 허용하지 않겠소.' 스토라체는 냉큼 대답했다. '맞습니다, 폐하. 앙코르를 다 하려면 정말 힘들어요.' 다른 두 사람도 동의한다는 듯 머리를 조아렸

다. 황제와 친했던 나는 대담하게도 이렇게 말했다. '폐하, 이분들 말은 진심이 아닙니다. 앙코르 받는 걸 싫어하는 성악가가 어딨습니까? 최소한 저는 언제나 앙코르를 좋아합니다.' 황제는 내 말에 씩 웃었다. 내 주장이 진실에 더 가깝다고 생각하는 것 같았다. 나는 지금도 내 입장이 옳았다고 확신한다."³⁴

다 폰테도 오페라가 너무 길다는 점은 인정했다. 그는 〈피가로의 결혼〉 대본의 서문에서 작품이 너무 긴 것을 사과하며, 새로운 작품이라 어쩔 수 없었다고 설명했다. "독창적이고 새로운 작품을 만들고 싶었다. 여러 주제가 얽혀 있으며, 다양한 음악으로 이를 묘사했다. 등장인물의 감정을 음악으로 표현했고 연주자들이 쉴 틈 없이 활약하니 단조롭거나 지루하지는 않을 것이다. 존경하는 청중과 애호가들은 완전히 새로운 종류의 오페라를 보게 될 것이다."³⁵

천재의 소명의식

모차르트의 〈피가로의 결혼〉은 1786년 5월 1일 초연 직후 논란과 충돌을 일으켰고 12월 18일까지 아홉 차례 띄엄띄엄 공연된 뒤 조용히 막을 내렸다. 그해 빈에서 가장 크게 히트한 오페라는 디터스도르프의 〈의사와 약사〉, 그리고 마르틴 이 솔레르의 〈희귀한 일〉이었다. 〈의사와 약사〉는 그해 7월 11일 초연되어 센세이션을 일으켰고, 디터스도르프를 일약 빈 최고의 독일 오페라 작곡가 지위에 올려놓았다. 그는 이 작품의 성공에 힘입어 그해 10월부터 이듬해 4월까지 잇따라 신작 오페라를 선보이며 기염을 토했다. 모차르트가 빈에서 한 번도 누리지

못한 영예였다. 디터스도르프는 독일 오페라뿐 아니라, 오비디우스의 《변신 이야기》를 주제로 열두 곡의 교향곡을 발표하는 등 빈에서 맹활약했다. 황제 요제프 2세는 그를 모차르트보다 더 뛰어난 작곡가로 평가했다. "모차르트의 무대 작품은 한 가지 흠이 있소. 가수들도 그 점에 대해 자주 불평을 했는데, 오케스트라 반주 소리가 너무 커서 가수들이 귀가 먹먹할 지경이라는 거요. 하지만 그대는 이 점에서도 완벽한 균형을 보여주었소."[36] 황제는 그를 전적으로 신뢰하여 1787년 그가 빈을 떠나기 직전 특별 공연을 열게 하고 후한 사례를 주어 치하했다. 디터스도르프는 황제와 자기의 음악 취향이 완전히 일치했다고 자랑스레 회고했다.[37]

스페인 작곡가 마르틴 이 솔레르는 러시아로 가는 길에 빈에 들러서 〈희귀한 일〉을 공연했는데, 1786년 11월 7일 부르크테아터에서 초연한 이 작품은 이듬해 봄 시즌까지 무려 78회나 공연되는 대성공을 거두었다. 지금은 아무도 기억하지 않는 〈희귀한 일〉이 오페라 역사상 가장 뛰어난 작품인 〈피가로의 결혼〉을 압도한 것이다. 〈피가로의 결혼〉을 쓴 로렌초 다 폰테는 〈희귀한 일〉의 대본도 썼다. 스토라체, 켈리, 베누치, 만디니 등 〈피가로의 결혼〉 주요 출연자들은 〈희귀한 일〉에도 출연했다. 작가와 성악가는 이 작품 저 작품 넘나들며 갈채를 받았지만, 모차르트만 배제된 모양새였다. 모차르트는 이 모든 상황을 묵묵히 지켜보았다.

귀족들은 〈피가로의 결혼〉에 분노했다. 피가로와 수잔나는 복종하지 않는 불온한 하인이었고, 좌충우돌하며 실패를 맛보는 알마비바 백작은 자기 자신의 모습이었다. 백작이 부인 앞에 무릎 꿇는 피날레 장면에 대해 대부분의 귀족들은 "혐오스럽다"는 반응을 보였다. 궁정

회계 담당이자 세금 관리인이었던 친첸도르프 백작의 일기는 빈 귀족들의 속마음을 보여준다. "지루한 오페라였다. 모차르트의 음악은 매우 능수능란하지만 참신한 아이디어가 없었다." 당시 귀족 사회에서 '지루하다ennuissant'는 말은 '무척 거슬렸다'는 뜻으로 통했다. '미친 하루'를 그린 오페라는 '미친 밤', 즉 혁명을 부추길 우려가 있었다. 귀족들은 시민들이 기존 질서에 반기를 들도록 부추길 위험이 있는 오페라를 마냥 참아줄 생각이 없었다.

모차르트는 1786년, 새 무대를 찾아 영국으로 건너갈 계획을 세웠다. 자기 음악이 빈 사회에서 제대로 이해되지 못하는 데 대한 좌절감의 표현일 수도 있었다. 시민계급은 성장하고 있었지만 음악 취향을 이끈 계층은 여전히 귀족이었다. 모차르트는 정치가도 아니고 혁명가도 아니었지만 예술가로서의 소명에 충실하다 보니 오페라에 시대정신을 담았고, 그 결과 귀족들의 미움을 사게 됐다. 바로 이 지점에서 모차르트는 체제에 순응하며 귀족 사회가 요구하는 음악만 기계처럼 만든 살리에리 등 평범한 음악가들과 구별된다. 결코 무너지지 않을 것 같은 중세 신분사회의 벽, 그 어둠 속에서 모차르트는 개인의 자유, 평등, 존엄의 꿈을 잃지 않았고, 이에 따르는 대가를 마다하지 않았다. 모차르트가 성공의 정점에서 최고 걸작 〈피가로의 결혼〉 때문에 고립을 자초했다는 사실은 아이러니가 아닐 수 없다.

Wolfgang Amadeus Mozart

15

아버지의 죽음

1786년 11월 17일, 레오폴트는 장크트 길겐에 있는 딸 난네를에게 편지를 썼다. "오늘 네 동생의 편지에 답장을 써야 했어. 시간을 꽤 많이 허비했기에 자세히 쓰기 어렵구나. 내년 카니발 기간에 독일을 거쳐 영국에 가겠다며 두 아이를 맡아달라지 않겠니. 뭐라고 답했을지 짐작되느냐. 안 되는 이유를 최대한 상세히 적었고 다음 편지에서 더 설명하겠다고 했다."

그날 모차르트는 셋째 아이 요한 토마스 레오폴트를 매장하고 있었다. 아버지에게 맡기려던 두 아이 중 작은아이로, 한 달 전인 1786년 10월 18일에 태어났는데 4주를 못 넘기고 11월 15일 질식사하고 말았다. 레오폴트는 모차르트가 비통한 마음으로 아기를 떠나보냈다는 사실을 알지 못했다. 예순일곱 노인인 그는 1785년 7월 잘츠부르크에서 태어난 난네를의 첫아들 레오폴트(할아버지와 이름이 같다!)를 맡아 키우며 이 아이를 '제2의 모차르트'로 만들려고 공을 들이고 있었다. 난네를은 아기를 아버지에게 맡기고, 자기는 전처 소생의 다섯 아이를 키우는 데 전념했다. 모차르트는 하인을 두 명 데리고 있는 아버지가 두 아이를 잠깐 맡아줄 수 있지 않을까 생각했다. 갓난아이가 세상을 떠났으니 이제 부탁해야 할 아이는 큰아이 카를 토마스 한 명뿐이었다.

하지만 아버지는 며느리와 함께 런던에 간다며 아기를 떠맡기려는 아들이 서운하고 괘씸했다. 그는 분이 풀리지 않는다는 듯 편지를 이어 갔다.

"실루엣 화가 밀러 씨가 네 동생에게 꼬마 레오폴트에 대해 이런 저런 얘기를 해준 모양이더라. 그 아이를 내가 돌보고 있다고 말이야. 난 네 동생에게 그 얘기를 한 적이 없거든. 그래서 자기도 아이를 내게 맡기겠다는 환상적인 아이디어가 그의 머리에, 또는 아내의 머리에 떠올랐겠지. 절대 안 될 일이야! 걔들이야 영국에 가서 살든 죽든 알 바 아니지만, 내가 아이들 뒤치다꺼리를 맡아야 한다니, 말이 되는 소리냐? 그가 제안한 양육비과 유모 월급은 황당한 금액이었어. 이따위 요청을 내가 들어주리라 기대하다니 언제쯤 정신을 차릴지…."[1]

레오폴트는 편지를 쓰고 나서 연극을 보러 갔다. 노인은 '무료 입장'이었다. 같은 날 빈에서는 스페인 작곡가 마르틴 이 솔레르의 신작 〈희귀한 일〉이 초연됐다. 대본을 쓴 로렌초 다 폰테에 따르면 이 오페라의 첫 공연은 '땅이 흔들릴 정도의 환호'를 이끌어냈다. 모차르트는 자기를 충분히 인정해 주지 않는 빈을 떠나 런던행을 검토하기 시작했다. 이듬해 봄 영국으로 돌아갈 예정이던 작곡가 토마스 애트우드, 소프라노 낸시 스토라체, 테너 마이클 켈리 등은 모차르트에게 함께 영국에 가자고 제안했다.

모차르트, 영국행을 결심하다

애트우드는 모차르트에게 작곡을 배운 제자로, 1785년 초가을 빈

에 와서 1년 반 정도 모차르트의 가르침을 받았다. 그는 최선을 다해 과제곡을 완성한 후 모차르트에게 승인을 요청하곤 했다. 모차르트는 이 젊은 영국 음악도를 정성껏 가르치고, 그가 쓴 과제곡을 수정하며 다시 써주기도 했다. 애트우드는 모차르트의 메모가 담긴 악보를 잘 보관해 두었다. 1785년 8월 23일 화요일, 모차르트의 메모. "오늘 오후엔 집에 없으니 내일 오후 3시 반에 다시 와주시면 감사하겠음." 애트우드가 가져온 대위법 연습곡 맨 뒤에 모차르트는 이렇게 써넣었다. "이 멍청아." 마이클 켈리는 회고록에서 모차르트의 말을 인용했다. "애트우드는 제가 진심으로 좋아하고 높이 평가하는 젊은이죠. 그는 올바로 처신할 줄 압니다. 그는 제 스타일을 가장 잘 익힌 사람으로, 건강한 음악가가 될 거라고 확신합니다."[2] 두 사람은 주로 이탈리아어로 소통했지만, 모차르트는 영국 여행을 앞두고 그와 대화하며 영어 실력을 향상시키려 한 것 같다. 애트우드는 영어로 질문했고, 모차르트도 영어로 메모해 주었다. 애트우드는 훗날 조지 4세1762~1830가 될 황태자의 후원을 받는 유망한 음악가로, 런던에 돌아간 뒤 뛰어난 작곡가 겸 오르가니스트로 활동했다. 그는 런던에서 모차르트 바람을 일으키는 데 앞장설 수 있는 사람이었다.

〈피가로의 결혼〉에서 수잔나를 맡은 스토라체도 모차르트의 런던행을 권했다. 그녀는 여덟 살에 데뷔한 뒤 10대에 유럽의 인기 성악가로 떠올랐고, 1783년 황제 요제프 2세가 이탈리아 오페라단을 부활시킬 때 스카우트되어 빈에서 활약했다. 1784년 요한 아브라함 피셔 1744~1806라는 음악가와 결혼해서 이듬해 딸을 낳았는데, 이 딸은 곧 사망하고 말았다. 황제는 방탕하고 난폭한 행실로 그녀와 불화를 일으키는 피셔를 빈에서 추방해 버렸고, 스토라체는 신경쇠약으로 목소리를

잃고 잠시 무대를 떠나야 했다. 그녀는 모차르트뿐 아니라 하이든, 살리에리, 파이지엘로 등과 좋은 관계를 유지했다. 그녀가 컴백할 때 모차르트는 살리에리, 코르네티와 함께 그녀를 환영하는 노래〈오필리아의 회복을 위하여〉K.477a를 작곡해서 그녀에게 선물했다.•

1786년 12월, 모차르트는 멜그루베(카지노)에서 네 차례 예약 연주회를 열었고, 이 연주회를 위해 피아노 협주곡 25번 C장조 K.503과 교향곡 38번 D장조 K.504를 작곡했다. 화려한 화음 세 개로 시작되는 C장조 협주곡의 1악장 알레그로 마에스토소(빠르고 장엄하게)는 프리메이슨 행사의 개막을 알리는 팡파르를 연상시킨다. 당당한 행진곡풍의 두 번째 주제에 앞서 등장하는 음표 네 개가 베토벤의〈운명〉교향곡 첫 주제와 비슷하다는 게 흥미롭다. 차분히 문을 두드리는 듯한 음표 네 개는 다양한 형태로 곡에 긴장과 활력을 주며 발전한다. 2악장과 3악장은 모차르트의 협주곡 중 가장 오페라와 닮은 부분으로, 솔로 피아노가 관현악단과 대화를 주고받으며 어우러지는 대목들은 등장인물들이 갈등하며 해결책을 찾아나가는 오페라의 구조와 비슷하다. 이 곡의 2악장은〈돈 조반니〉1막에 나오는 돈 오타비오의 아리아 '그대의 평화를 위하여Dalla sua pace'를 연상시킨다. 변함없는 사랑을 다짐하는 돈 오타비오와 비슷한 감정을 가사 없이 노래한다고 볼 수 있다. 3악장은 더욱 오페라와 닮았다. 첫 주제는 때로 고음의 익살스런 얼굴로, 때로 저음의 응큼한 표정으로 등장하여 오케스트라와 대결하다 도망가고, 약 올리고 쫓아가며 한껏 즐겁게 뛰논다. 오케스트라의 패시지 중

• 2016년 이 곡의 악보가 프라하 음악박물관에서 발견되어 크게 화제가 된 바 있다. 모차르트와 살리에리가 협업한 증거가 됐기 때문에 두 사람 사이가 앙숙이 아니었다는 주장을 뒷받침하는 자료로 인용되곤 했다. 두 사람은 오페라의 주도권을 잡기 위해 경쟁했지만, 늘 원수처럼 지낸 건 아니었다.

에는 심지어 오페라의 장면전환을 연상시키는 대목도 나온다.

　교향곡 38번 D장조는 '프라하에서 연주했다'고 전해지면서 '프라하'란 제목이 붙여졌지만, 사실은 빈에서 작곡했다. 그때까지 모차르트가 쓴 교향곡 중 최고 걸작으로, 메뉴엣 없이 3악장으로 이뤄져 있다. 첫 악장은 어둡고 장엄한 아다지오의 서주로 시작하여 복잡하고 미묘한 대위법을 구사한 알레그로로 연결된다. 재미있는 건, 첫 주제 후반부에서 파곳과 호른이 피가로의 1막 아리아 '나비야, 더 이상 날지 못하리'의 음형을 연주한다는 점이다. 2악장 안단테는 맑게 흐르는 시냇물에 떠내려가는 꽃잎처럼 아름답게 흘러간다. 3악장 프레스토의 주제는 〈피가로의 결혼〉 2막 수잔나와 케루비노의 이중창 '빨리 문 열어'(초연 때 세 번이나 앙코르를 받은 노래)를 닮았다. 현과 목관이 주고받는 대화가 통통 튀는 느낌이다.

"프라하, 나를 이해하는 도시"

　〈피가로의 결혼〉은 1789년 프랑스대혁명이 일어날 때까지 빈에서 한 번도 공연되지 못했다. 그러나 프라하의 청중들은 〈피가로의 결혼〉에 열광했다. 1787년 1월 4일 공연 때는 "극장이 꽉 차서 사람들이 움직일 수 없을 지경이었다". 프라하 국립극장은 〈피가로의 결혼〉을 지휘해 달라며 모차르트를 초청했고, 모차르트는 흔쾌히 응했다.

　모차르트 일행은 1787년 1월 8일 프라하로 출발했다. 모차르트 부부, 바이올리니스트 프란츠 호퍼, 클라리네티스트 안톤 슈타틀러를 비롯, 무려 여덟 사람이 마차 두 대에 나눠 타고 갔다. 반려견 가우컬

Gaukerl도 함께 갔다. 호퍼는 콘스탄체의 큰언니 요제파 베버와 결혼하여 모차르트의 손위 동서가 될 사람인데, 연봉 25플로린의 박봉으로 슈테판 대성당 악단에 고용돼 있었다. 동행한 사람들이 모두 가난했으니 모차르트가 비용을 부담했을 것이다. 일행은 소풍 가듯 들뜬 기분으로 장난스레 서로 별명을 붙이며 농담을 주고받았다. 모차르트는 푼키티티티Punkititi, 콘스탄체는 샤블라 품파Schabla Pumfa였다. 일행은 '세 사자' 호텔에 짐을 풀었는데. 이튿날 툰 백작은 자기 저택에 묵으라며 모차르트 부부를 초대했다. 프라하의 언론은 대대적으로 모차르트의 도착을 보도했다.

모차르트는 빈에 있는 친구 고트프리트 폰 자캥에게 소식을 전했다. "1월 11일 정오쯤 도착해서 급히 1시의 점심 약속 장소로 갔어요. 식사 후 늙은 툰 백작의 악단이 음악을 연주해서 우리를 즐겁게 해 주었죠. 연주는 한 시간 반 정도 계속됐어요. 이런 즐거운 시간이 매일 이어지고 있어요. 저녁 6시에는 카날 백작과 함께 브라이트펠트Breitfeld 남작이 주최한 무도회에 갔어요. 프라하의 미인들이 전부 다 모이는 자리라네요."[3]

약 한 달간의 휴가 여행이 시작되었다. 그가 프라하에 온 것은 오직 〈피가로의 결혼〉이 일궈낸 성공을 즐기기 위해서였다. 모차르트가 평생 홀가분한 마음으로 여행한 적이 있다면 이 프라하 여행, 단 한 번뿐이었다. 2월 8일 프라하를 떠날 때까지 그는 〈여섯 개의 독일무곡〉 K.509 말고는 작곡도 전혀 하지 않았다. 모차르트와 콘스탄체는 관광객처럼 프라하 시가를 둘러보았고, 프라하 프리메이슨 지회인 '진실과 화합' 회원들의 안내로 프라하 중앙도서관 클레멘티눔Clementinum을 방문하기도 했다. 거의 매일 만찬에 초대받았고, 오페라를 관람했고, 밤

늦게 잠자리에 들었다. 무엇보다 기쁜 건 〈피가로의 결혼〉에 대한 프라하 사람들의 열광이었다.

"저는 너무 피곤해서 춤을 추지 않았고, 타고난 수줍음 때문에 여성들과 어울리지도 않았어요. 카드리유나 왈츠로 편곡한 〈피가로의 결혼〉 음악에 맞춰 모두가 춤추는 광경을 기쁜 마음으로 지켜보았을 뿐이죠. 여기서 사람들은 〈피가로〉 얘기만 해요. 〈피가로〉 아니면 아무것도 연주하지도 노래하지도 휘파람 불지도 않아요. 어느 오페라도 〈피가로〉만큼 사랑받지 못했어요. 오직 〈피가로〉, 〈피가로〉뿐입니다. 제겐 아주 영예로운 일이지요!"[4]

프라하에서는 모차르트 음악이 끊임없이 연주됐다. 툰 백작의 살롱에서는 실내악 연주회가 열렸다. 모차르트와 콘스탄체는 익살스런 삼중창 〈리본〉 K.441을 함께 불러서 사람들을 즐겁게 해주었다. 프라하 친구들과 함께 피아노사중주곡 E♭장조 K.493도 연주했다. 1월 19일, 프라하 국립극장에서 모차르트의 예약 연주회가 열렸다. 모차르트는 최근 작곡한 D장조 교향곡을 직접 지휘했고, 피아노 앞에 앉아 세 차례 즉흥연주를 들려주었다. 이 중 마지막은 〈피가로의 결혼〉 중 '나비야, 더 이상 날지 못하리' 주제의 환상곡이었다. 니메첵은 이날 연주를 기록했다. "극장이 이렇게 꽉 찬 건 전례가 없는 일이었다. 이날 청중은 모차르트의 '성스러운' 연주에 열렬한 환호를 보냈다. 이보다 더 훌륭한 음악회는 존재하지 않았다! 최고의 작곡가가 최고의 연주로 들려준 음악이었으므로. 뛰어난 작품을 찬양해야 할지, 놀라운 연주 실력을 찬양해야 할지 헷갈릴 정도였다. 청중들은 '달콤한 요술에 걸렸다'는 말이 아니고서는 표현할 길이 없는 반응을 보였다. 다들 그의 음악에 압도되어 넋이 나갈 지경이었다. 그가 선보인 새 교향곡은 진정

한 걸작으로, 놀라운 조바꿈과 신속하고 정열적인 전개로 우리 영혼을 숭고한 경지까지 몰고 갔다. 이 교향곡은 그 뒤 프라하에서 100번도 넘게 연주되며 우리 도시의 교향곡이 됐다. 연주회 마지막 부분에서 모차르트는 혼자 30분이 넘도록 즉흥연주를 했는데 이때 청중의 기쁨은 절정에 이르렀다. 우리는 감동에 겨워 크나큰 환호 속에 우레와 같은 박수를 보냈다."[5] 모차르트는 이날이 "자신의 생애에서 가장 행복한 날"이었다고 회고했다.

1월 22일, 모차르트는 〈피가로의 결혼〉을 직접 지휘했다. 귀족과 시민 모두 열광했다. 야유 부대가 공연을 방해한 빈과는 전혀 다른 분위기였다. 프라하의 한 신문은 이날 공연에 대해 이렇게 썼다. "빈에서 공연을 본 사람이라면 이곳 프라하의 공연이 더 나았다고 인정하지 않을 수 없을 것이다. 우리 프라하가 자랑하는 목관 연주자들이 탁월한 활약을 보였기 때문이다. 호른과 트럼펫이 주고받는 대목들은 특히 찬란했다." 니메첵도 〈피가로의 결혼〉 프라하 공연의 대성공을 전했다. "우리 프라하의 오케스트라는 모차르트의 영감에 찬 음악을 어떻게 표현하면 좋을지 잘 이해하고 정확하게 부지런히 연주했다. 지금은 돌아가신 유명한 지휘자 슈트로바흐Strobach 씨는 이 음악을 연주할 때마다 자신과 연주자들이 너무 흥분해서 처음부터 끝까지 다시 연주하지 않으면 못 견딜 지경이었다고 말했다. 엄청 피곤한 일인데도 기꺼이 그렇게 한 것이다."[6]

모차르트가 2월 6일 프라하에서 작곡한 〈여섯 개의 독일무곡〉 K.509는 훗날 그가 쓰게 될 춤곡의 모든 기법을 구사한 작품이었다. 니센은 이 곡을 쓰게 된 과정을 전했다. "모차르트는 파흐타Pachta, 1718~1803(자기 오케스트라를 갖고 있던 프라하의 음악 애호가) 백작의 요청으

로 그가 주최한 무도회에 사용할 콩트라당스를 작곡했다. 모차르트가 너무 바빠서 곡을 쓰지 못할 우려가 있다고 판단한 백작은 꾀를 냈다. 모차르트를 점심에 초대하면서 한 시간 먼저 오라고 한 것이다. 그가 도착하자 백작은 악보와 펜을 주며, '내일 열릴 무도회의 음악을 지금 써주셔야겠다'고 읍소했다. 모차르트는 책상에 앉아서 30분도 안 돼서 대형 오케스트라를 위한 콩트라당스 네 곡을 완성했다."[7]

프라하는 왜 이렇게 모차르트에 열광했을까? 프라하는 음악 수준이 높은 도시였고, 모차르트의 친구들도 많았다. 모차르트의 친구였던 작곡가 프란츠 두셰크와 소프라노 요제파 두셰크 부부는 〈피가로의 결혼〉 빈 초연을 앞두고 벌어진 음모와 방해 공작 이야기를 프라하에 널리 전했다. 프라하에서 영향력이 크던 툰 가문 사람들도 우호적인 분위기를 만드는 데 앞장섰다. 프라하의 귀족들은 대부분 프리메이슨 회원이었고, 〈피가로의 결혼〉의 훌륭한 음악은 물론 정치적 메시지에도 공감했다. 오페라 안내문은 모차르트를 '선율의 사상가' '독일의 아폴로'라고 불렀다.[8] 프라하의 하피스트 요제프 호이슬러Joseph Häusler는 친구들의 요청으로 〈피가로의 결혼〉 중 '나비야, 더 이상 날지 못하리'를 끊임없이 연주하며 모차르트를 '보헤미아 토박이'라고 불렀다. 프라하에서 모차르트는 시민계층의 챔피언이었다. 자유와 평등, 모든 사람의 존엄성을 앞장서서 외치는 상징적 인물이었다.

프라하의 역사적 배경도 한몫을 했을 것이다. 이 도시는 오랜 문화를 자랑하지만 기나긴 예속과 저항의 상처를 안고 있는 곳이었다. 15세기 얀 후스1372~1415가 이끈 보헤미아의 종교개혁은 루터1483~1546나 장 칼뱅1509~1564보다 앞선 가톨릭 쇄신 운동이었지만 실패로 돌아갔다. 1415년 그가 화형당한 뒤에도 후스주의자들은 보헤미아 공동체를 세

우고 종교전쟁을 이어갔다. 보헤미아는 결국 로마 교황청 앞에 무릎을 꿇고 가톨릭 영토로 남았으며, 프라하는 신성로마제국의 중심 도시 중 하나로 간신히 명맥을 유지했다. 보헤미아는 1618년 일어난 30년 전쟁에서 합스부르크 왕가에 패배한 뒤 많은 귀족과 시민들이 반역죄로 처형되고 추방당했다. 합스부르크 왕가는 체코에 대해 동화정책을 펼쳤다. 독일어를 공용어로 선포했고, 보헤미아의 민족적 자존심과 전통 풍습을 무시했다. 보헤미아는 꼭두각시 정부가 다스렸고, 민중들은 하층민으로 전락하여 가혹하게 수탈당했다. 몇 차례의 농민 반란은 잔인하게 진압당했다. 모차르트가 방문한 프라하는 여전히 사회적, 민족적, 종교적으로 차별받는 도시였다. 한국으로 치면 '민주주의의 성지' 광주와 같은 도시가 바로 프라하였던 것이다.

갓 취임한 프라하 극장장 파스쿠알레 본디니1731~1789도 모차르트에게 큰 기대를 걸고 있었다. 프라하 국립극장은 1783년 모차르트의 〈후궁 탈출〉을 공연하여 크게 성공했지만 파산 직전의 경영난에 처해 있었다. 그는 모차르트가 프라하에서 〈피가로의 결혼〉을 직접 지휘하면 이 난관에서 벗어날 수 있지 않을까 기대했다. 그 꿈은 이루어졌다. 모차르트의 방문은 프라하 국립극장 개관 이후 가장 큰 성공이었고, 이에 고무된 본디니는 모차르트에게 새 오페라를 위촉했다. 아직 대본도 없고, 작가도 정해지지 않았지만 〈피가로의 결혼〉을 만든 명콤비 모차르트와 다 폰테가 협업하면 성공을 보장할 수 있을 터였다. 본디니는 새 오페라의 모든 것을 모차르트의 재량에 맡겼고, 빈 궁정이 지급하는 액수와 똑같은 사례를 약속했다. 본디니는 다음 시즌이 시작하기 전 여유 있게 프라하에 와서 리허설을 챙겨달라고 신신당부했다. 2월 8일 프라하를 떠날 때 모차르트의 호주머니에는 1,000플로린의 두둑한 돈

이 들어 있었다. 모차르트는 훗날 "프라하는 나를 이해하는 도시"라고 말했다.

기회의 땅 런던을 뒤로하고

프라하의 《오버포스트암트 차이퉁》은 1786년 12월 26일 "모차르트가 내년 봄 파리를 거쳐 영국으로 갈 예정"이라고 보도했다.⁹ 모차르트는 프라하에 머무는 동안에도 런던 여행을 꿈꾸었다. 1월 15일 프라하에서 자캥에게 보낸 편지를 보면, 빈으로 돌아가서 친구를 만날 기쁨을 얘기한 뒤 곧 빈을 떠나게 될 거라며 미리 아쉬워한다. "이곳 프라하에서 많은 찬사와 영예를 받고 있어요. 프라하는 정말 아름답고 유쾌한 곳이지요. 하지만 곧 빈으로 돌아갈 거예요. 제일 큰 이유는 그대의 가족을 보고 싶다는 것이죠. 빈에 오래 머물진 못하겠지만 그대의 가족과 함께 하는 기쁜 시간을 누릴 수 있을 거예요. 이 행복은 오랜 세월, 어쩌면 영원히 누릴 수 없게 될지도 모르지요. 우리가 오래 떨어져 있게 되면 그대의 가족에 대해 내가 얼마나 큰 우정과 존경을 품고 있는지 실감하게 될 거예요."¹⁰ 2월 12일 빈에 돌아왔을 때 낸시 스토라체, 토마스 애트우드, 마이클 켈리 등 영국 친구들은 고국으로 돌아갈 준비를 서두르고 있었다. 모차르트는 프라하의 가을 시즌 오페라 〈돈 조반니〉를 준비하느라 런던 여행을 또 한 번 미뤄야 했다.

2월 23일 빈에서 스토라체의 고별 연주회가 열렸다. 모차르트는 아리아 〈어떻게 당신을 잊을 수 있나요?Ch'io mi scordi di te〉 K.505를 작품 목록에 올리며 "레치타티보와 론도, 스토라체 부인과 나를 위해 작

곡, 1786년 12월 26일"이라고 써넣은 바 있다. 이날 고별 연주회에서 모차르트는 피아노를 치며 이 곡을 지휘했고, 스토라체는 사랑하는 빈 청중과의 이별을 아쉬워하며 열정적으로 노래했다. 이 곡은 피아노의 영롱한 음 하나하나가 이별의 눈물처럼 반짝이는 아름다운 작품이다. 이렇게 피아노 반주를 넣은 것은 모차르트가 〈피가로의 결혼〉을 클라비어 앞에서 지휘하고 수잔나 역의 낸시 스토라체가 노래하던 멋진 순간을 떠올리게 했을 것이다.

　모차르트와 낸시 스토라체가 연인 사이였다고 넘겨짚는 사람도 있다. 절절한 이별의 아픔을 담은 이 아리아는 이런 상상을 자극한다. 2006년 모차르트 탄생 250주년을 기념해 제작된 래리 와인스타인 감독의 다큐멘터리 〈모차르트 쿠겔Mozartkugel〉은 전 세계의 모차르트 마니아들을 인터뷰한 흥미로운 작품인데, 이 다큐멘터리에 출연한 미국의 스티브와 리네트는 연인 사이인 모차르트와 낸시 스토라체로 분장하고 두 사람의 행적을 찾아 나선다. 그러나 두 사람은 음악으로 서로 찬탄하며 좋아했을 뿐, 그 이상의 관계는 아니었다. 그녀가 살리에리의 오페라 〈질투의 학교〉로 빈에 데뷔했을 때부터 모차르트는 그녀를 눈여겨보았다. 하지만 그녀는 남편과 떨어져 지내는 동안 〈피가로의 결혼〉의 상대역이었던 바리톤 베누치와 연인이 됐고, 오스트리아에 머물던 젊은 영국 귀족 바나드 경과 많은 시간을 함께 보냈다. 낸시 스토라체는 고별 연주회 단 한 번으로 4,000플로린을 번 엄청난 인기 스타였다.[*] 그녀는 영국으로 돌아가서 작곡가인 오빠 스티븐 스토라체 1762~1796의 오페라에 출연하는 등 활동을 계속했지만 〈피가로의 결혼〉

* 1763년 슈투트가르트 궁정 악장 니콜로 욤멜리의 연봉이 4,000플로린이었다.

Mozart

에서 수잔나를 맡은 시기가 일생의 절정이었다.

마이클 켈리는 2월 26일 작별의 순간을 이렇게 묘사했다. "나는 불멸의 모차르트, 그의 매력적인 아내와 가족에게 작별 인사를 하러 갔다. 그는 잘츠부르크 궁정에 계시는 아버지 레오폴트에게 전해 달라며 편지를 건넸다. 나는 차마 그를 떠날 수 없었다. 우리는 부둥켜안고 많은 눈물을 흘렸다."[11] 스토라체, 그녀의 어머니와 오빠, 애트우드, 켈리, 하인 한 명 그리고 스토라체의 반려견으로 구성된 일행은 일단 잘츠부르크로 출발했다. 일행의 뒷모습을 지켜보며 모차르트는 만감이 교차했을 것이다.

'세계의 수도' 런던은 그에게 멋진 미래를 보장하는 기회의 땅이었다. 하이든은 약 3년 뒤인 1790년 말 런던에 건너갔고, 어느 때보다 열심히 일하며 2년 만에 2만 4,000굴덴이라는 거금을 벌었다. 모차르트도 손만 내밀면 그 정도의 찬란한 성공을 움켜쥘 수 있었다. 하지만 프라하가 위촉한 새 오페라를 쓰는 게 우선이었다. 런던에 가는 것은 그다음 일이었다.

모차르트가 1786년부터 공공연히 런던행을 이야기한 것이 황제와 귀족의 반응을 떠보려는 제스처였다고 해석하는 사람도 있다. 더 좋은 조건으로 안정된 일을 주어야 자신을 빈에 잡아둘 수 있다는 신호였다는 것이다. 모차르트가 런던행이라는 애드벌룬을 띄운 채 꽃놀이패를 즐겼다고 보는 사람도 있다. 그러나 모차르트는 술수에 능하지 못했고, 흥정을 좋아하는 사람도 아니었다. 그는 이왕이면 자신을 아끼는 황제와 프리메이슨 친구들이 있는 빈에서 살고 싶었고, 아이를 키우기에 런던보다 빈이 낫다고 생각했다. 그러나 빈 상류사회가 자신의 예술을 충분히 존중해 주지 않으면 미련 없이 떠날 작정이었다.

잘츠부르크에서는 레오폴트가 영국 손님들의 관광 가이드 노릇을 해주었다. 딸 난네를에게 보낸 편지다. "저녁때 낸시는 아리아를 세 곡 부른 뒤 한밤에 뮌헨으로 떠났어. 말 네 마리가 끄는 마차 두 대에 나눠 타고 갔지. 하인 한 명이 먼저 떠나서 교체할 말 여덟 마리를 준비했다는구나. 짐이 어마어마하게 많은 걸 보니 돈이 무척 많이 드는 여행 같았어."[12] 아들이 빠져 있는 일행을 보며 아버지는 어떤 생각을 했을까? 그는 영국 손님들에게 말했다. "아들이 함께 런던에 간다면 행운을 잡을 수 있었을 텐데요." 레오폴트는 자기 때문에 아들의 런던 진출이 무산된 게 아닌지 마음이 쓰였다. 딸에게 보낸 편지에서도 자기 합리화를 하고 있다. "네 동생에게 아버지로서 조언하는 편지를 보냈어. '여름에 영국에 도착하면 타이밍이 안 맞아서 아무것도 못할 거다, 여행 자금으로 최소 2,000플로린을 마련해야 한다, 런던에 확실히 음악회가 보장돼 있어야 한다, 그렇지 않으면 아무리 영리하게 처신해도 고생을 면치 못할 것이다 등등….' 이 조언 때문에 그 아이가 자신감을 잃었을지도 모르겠어. 스토라체 부인의 오빠가 내년 시즌 오페라를 맡았다는 말에 한발 물러섰을지도 몰라."[13]

아버지는 아들에 대한 서운함을 떨치지 못했다. 아들이 한 달 동안 프라하를 방문했다는 사실조차 뒤늦게 영국 손님들로부터 전해 들었다. 모차르트는 프라하에서 아버지에게 두 차례 편지를 보냈는데, 어찌 된 일인지 잘츠부르크로 배달되지 않았다. 낸시 스토라체에게 전해 달라고 부탁한 편지도 그녀가 깜박했는지 아버지에게 전달되지 않았다.[14] 이런 황당한 일로 아버지와 아들의 소통에 문제가 생긴 것이다. 두 아이를 맡아달라는 요청을 아버지가 거부했기 때문에 모차르트도 마음이 상해 있었을 것이다. 그러나 모차르트는 아버지를 원망하지

않았다.

　모차르트가 프라하에서 빈으로 돌아왔을 때, 레오폴트는 2주일 동안 뮌헨의 카니발에 참가하고 있었다. 생애 마지막 여행이었다. 늙고 쇠약한 레오폴트는 세상에 불만이 가득한 노인이 되어 성마른 태도를 보였다. 난네를이 아버지의 건강을 기원하자 그는 이렇게 답했다. "너는 언제나 내가 '최고로 건강해야 한다'고 말하는데, 늙은이와 젊은이는 다르단 걸 알아야 해. 길게 설명할 수는 없지만, 내 나이의 늙은이에겐 '최고로 건강한 상태' 같은 건 없단다. 항상 어딘가 망가져 있고, 젊은이처럼 깨끗하게 낫는 법이 없어. 고칠 게 있으면 고쳐야 하겠지만, '날이 포근해지면 좀 나아지려나', 기대할 수밖에 없단다. 다시 만나면 아마 훨씬 야윈 내 모습을 보게 될 텐데, 그 정도는 별로 놀랄 일도 아니지."**15**

　이 무렵, 베토벤이라는 열여섯 살 소년이 빈의 모차르트를 찾아왔다. 유망한 젊은이들이 모차르트를 찾는 일이 잦아진 것은 그가 유럽 최고의 음악가로 확고한 명성을 쌓았다는 뜻이다. 베토벤의 아버지는 아들을 '제2의 모차르트'로 만들기 위해 혹독한 훈련을 강요했다. 소년 베토벤은 '전설의 거장' 모차르트 앞에서 떨리는 마음으로 클라비어를 연주했다. 모차르트는 미리 준비해 온 연주라는 생각에 시큰둥한 반응을 보였다. 베토벤이 새 주제를 달라고 간청하자 모차르트는 푸가 주제를 하나 주었고, 베토벤은 이걸 토대로 현란한 즉흥연주를 펼쳐 보였다. 이에 놀란 모차르트는 옆방에 있던 지인들에게 말했다. "이 젊은이를 주목하게, 언젠가 세상에 떠들썩한 얘깃거리를 던져줄 거야,"* 모차르트와 베토벤의 관계는 오래 지속되지 못했다. 베토벤은 어머니

가 위독하다는 소식을 듣고 황급히 고향 본으로 돌아가야 했다.**

베토벤은 빈에 있는 동안 두어 차례 모차르트의 연주를 들었음 직하다. 베토벤은 "모차르트의 피아노 연주는 다소 구식"이라고 말했는데, 이는 직접 모차르트의 연주를 들었기에 할 수 있는 말이었다. 모차르트는 피아노를 '기름을 바른 듯 매끄럽게' 연주한 반면, 베토벤은 소나타 〈월광〉의 피날레나 소나타 〈열정〉에서 보듯 피아노 줄이 끊어질 정도로 강하게 건반을 두드리는 연주법을 구사했다. 피아노 음악은 빠르게 발전했고, 열네 살이라는 두 사람의 나이 차는 생각보다 훨씬 큰 세대 차를 의미했다. 레가토 주법(계속되는 음과 음 사이가 끊이지 않게 연주하는 것)을 즐겨 사용한 베토벤은 모차르트의 연주가 "잘게 다져놓은 것 같다"고 불평하기도 했다.

모차르트 사후인 1792년 다시 빈에 온 베토벤은 모차르트 음악을 혼자서 공부했다. 그의 피아노오중주곡 Eb장조 Op.16, 여섯 현악사중주곡 Op.18은 같은 편성의 모차르트 작품을 공부한 결과였다. 베토벤은 목관 합주 Eb장조 Op.103을 쓴 뒤 이 곡을 현악오중주곡 Op.4로 개작했는데, 이는 모차르트가 목관 합주 C단조 K.388을 먼저 쓰고 이 곡을 현악오중주곡 K.406으로 개작한 것과 작업 순서가 똑같다. 베토벤은 만년에 "내 책상 위에는 헨델, 바흐와 함께 언제나 모차르트의 악보가 있다"고 술회했다. 모차르트가 좀 더 살아서 두 사람이 오래 교류했다면 서양음악사는 크게 달라졌을지도 모른다. 베토벤이 〈에로이카〉

- 베토벤 만년에 비서 역할을 한 바이올리니스트 카를 홀츠(1798~1858)의 전언이다.

•• 베토벤이 모차르트를 방문한 날짜는 4월 7일, 어머니가 위독하다는 소식을 듣고 본으로 떠난 날짜는 4월 20일로 알려졌으나 근거가 박약하다. 독일 음악학자 디터 하베를Dieter Haberl은 베토벤이 그해 1월 14일 빈에 도착해서 3월 28일에 빈을 떠났으며, 4월 1일부터 25일까지 뮌헨에 머물렀다고 주장한다. 분명한 날짜를 밝히는 것은 연구 과제로 남아 있다.[16]

교향곡을 쓴 1804년에 모차르트가 살아 있었다면 마흔여덟 살이었을 텐데, 이 혁명적 교향곡을 모차르트가 들었다면 어떻게 반응했을까? 모차르트는 1781년부터 1791년까지, 베토벤은 1792년부터 1827년까지 빈에서 자유음악가로 활동했다. 두 사람이 빈에서 활약한 40년 안팎의 기간은 400년 클래식 음악사의 '황금기'로 기록된다.

모차르트는 3월 11일, 투명한 슬픔으로 빛나는 론도 A단조 K.511을 완성했다. 3월 14일에는 뮌헨의 음악 친구인 오보이스트 프리트리히 람, 3월 21일에는 〈후궁 탈출〉에서 첫 오스민을 맡은 베이스 루트비히 피셔가 빈에서 연주회를 열었다. 두 연주회는 모차르트의 교향곡으로 시작했고, 모차르트의 아리아를 연주했다. 모차르트는 두 사람을 만났을 가능성이 높지만, 더 자세한 기록은 없다.

아버지의 죽음이 낳은 음악들

아버지가 위독하다는 소식이 모차르트에게 전해진 것은 1787년 4월 4일이었다. 그날 쓴 편지는 모차르트가 아버지에게 보낸 마지막 편지다. "바로 이 순간, 고통스런 소식을 들었어요. 아주 편찮으시다고요. 지난번 편지에서 몸이 좋다고 하셨기 때문에 더 놀랐어요. 아버지가 직접 괜찮다는 소식을 전해 주시길 간절히 기다릴게요. 저는 삶에서 최악의 상황을 각오하는 것에 익숙하지만, 지금은 오직 아버지의 쾌유만을 바라고 있습니다. 잘 생각해 보면, 죽음이란 건 우리 삶의 마지막 목적지이고, 저 역시 인류의 가장 좋은, 참된 벗인 죽음과 지난 몇 년 동안 친숙해졌기 때문에 죽는다는 생각이 두렵기는커녕 반대로

위안과 안도감을 느낍니다. 무슨 말씀인지 아시리라 믿습니다. 죽음은 참된 행복으로 가는 열쇠라는 걸 가르쳐주신 신의 은총에 감사드립니다. 저는 아직 젊지만 '오늘밤 잠들면 다시 일어나지 못할지도 모른다'고 생각하지 않는 날이 없습니다. 하지만 이 생각 때문에 제가 침울하거나 슬퍼 보인다는 사람은 아무도 없지요."[17]

죽음과 행복에 대한 애기는 레오폴트도 잘 알고 있던 프리메이슨의 신념이었다. 모차르트의 동년배 프리메이슨 친구 하츠펠트 백작이 세상을 떠난 지 얼마 안 된 시점이었다. 그는 젊은 나이에 세상을 떠난 하츠펠트가 불쌍한 게 아니라, 남아 있는 자신과 친구들에게 연민을 느낀다고 했다. 편지는 이어진다. "제가 이 편지를 쓰고 있는 지금도 아버지께서 나아지고 계시기를 빕니다. 하지만, 우리 모두의 기대와 반대로 아버지께서 회복되지 않으신다면, 부디, 아무것도 감추지 마시고 신속히 알려주세요. 사람이 낼 수 있는 가장 빠른 속도로 달려가서 아버지를 안아드릴게요. 우리 두 사람에게 소중한 그 모든 것을 걸고 간청합니다. 아버지가 나으셨다는 소식을 직접 아버지께서 알려주시면 제일 좋을 것입니다. 이 간절한 희망을 소중히 간직하며, 저와 함께 제 아내와 어린 카를이 아버지의 손에 천 번의 입맞춤을 보냅니다."[18]

그해 4월 모차르트는 란트슈트라세의 새집으로 이사했다. 그때까지 살던 '피가로하우스'보다 작은 집이었다. 레오폴트는 딸에게 이 소식을 전하면서 "아들이 이유를 밝히지 않았지만, 왜 이사했는지 짐작할 만하다"고 썼다. 경제적 부담을 덜기 위한 게 아닌가 싶다. 모차르트는 이해 빈에서 예약 연주회를 열지 않았다. 2년 전 아버지가 방문했을 때처럼 안톤 발터 피아노를 연주장으로 옮기느라 소동을 일으키지도 않았다. 이 무렵, 손아래 친구인 고트프리트 폰 자캥은 모차르트 앨

범에 이렇게 써넣었다. "마음이 없는 천재는 난센스다. 지성만으로, 상상력만으로, 아니 두 가지를 다 합쳐도 천재를 만들 수 없다. 사랑, 사랑, 오직 사랑만이 천재의 영혼이다!" 모차르트는 아름다운 베이스 목소리를 갖고 있던 그에게 콘서트 아리아 〈너를 떠나는 지금, 내 딸이여〉 K.513, 가곡 〈루이제가 충실치 못한 연인의 편지를 불태웠을 때〉 K.520과 〈꿈의 영상Das Traumbild〉 K.530을 써주었다. 모차르트는 그의 누이동생 프란체스카에게 피아노 레슨을 해주었는데, 세 명이 함께 연주할 수 있도록 피아노 트리오 Eb장조 K.498 〈케겔슈타트Kegelstatt〉•를 작곡했다. 모차르트가 다른 도시로 여행할 때 빈에 있는 자캥에게 자주 편지를 보낸 걸로 보아 두 사람의 우정은 각별했던 듯하다.

5월이 왔다. 레오폴트는 심장에 문제가 생겼고, 복수가 차올랐다. 5월 10일 딸에게 보낸 편지는 조금 나은 것 같다는 소식을 전한다. "하느님께 감사, 더 악화되지는 않는 것 같아. 며칠만 더 날씨가 좋고, 신선한 바람을 쐬면 좋겠구나." 하지만 며칠 뒤 그는 올여름까지 살기 어려울 것 같다고 썼다. 그는 1787년 5월 28일 만 67세로 세상을 떠났다. 아버지의 죽음에 대한 모차르트의 언급은 자캥에게 쓴 편지의 후기에 단 한 줄 나온다. 그를 위해 쓴 네 손을 위한 소나타 C장조 K.521을 동봉한 편지였다. "오늘 집에 돌아와서 가장 사랑하는 아버지가 돌아가셨다는 슬픈 소식을 들었습니다. 제가 지금 어떤 상태인지 짐작하시겠죠."[19] 아버지의 죽음에 대해 모차르트가 남긴 말은 자캥에게 전한 이 한마디가 전부다.

• 케겔슈타트는 오늘날의 볼링 비슷한 구주희 놀이. 모차르트는 이 놀이를 하면서 이 트리오를 작곡했다고 전해진다.

모차르트에게 레오폴트는 생물학적 아버지일 뿐 아니라 스승이자 매니저였고, 친구이자 조언자였고, 의사이자 가이드였다. 모차르트가 죽는 날까지 어린이처럼 세상일에 서툴렀던 건 아버지가 어린 그를 작곡과 연주에 전념케 하면서 성가신 일을 대신 해결했기 때문이다. 돈에 대한 그의 무관심과 무능력 또한 사업 수완이 뛰어난 아버지가 모든 일을 맡아서 처리하던 어린 시절의 여파였다.[20] 모차르트가 어른이 되어 독립한 뒤 아버지는 홀로 남겨졌다는 쓰디쓴 낭패감을 맛보아야 했다. 아들은 궁정 사회에서 시민음악가의 길을 택했다. 이 때문에 두 사람은 갈등했고, 시간이 갈수록 오해와 불화는 점점 더 커졌다. 그러나 아버지와 아들은 끝까지 대화의 끈을 놓지 않았다. 아들에게 집착한 아버지가 오히려 의존성 강한 어린이에 불과했다는 평가도 있고, 아버지의 죽음으로 모차르트의 정신적 존재 기반이 무너져버렸다고 보는 사람도 있다. 어떻게 해석하든 두 사람이 최선을 다해 소통하려고 노력했고, 끝까지 부자지간의 사랑을 유지한 사실은 매우 감동적이다.

너무 큰 슬픔은 말로 표현할 수 없는 걸까? 아버지의 죽음을 애도한 음악은 없다. 의례적으로 애도를 표하기에는 슬픔이 너무 컸기 때문일지도 모른다. 아버지가 위독하다는 소식을 들은 뒤인 5월 16일 작곡한 현악오중주곡 G단조 K.516은 삶과 죽음에 대한 모차르트의 성찰을 담고 있다. 이 오중주곡에서 모차르트는 죽음의 비극에 당당한 삶의 의지로 맞선다.

1악장 4분의 4박자 알레그로는 삶에 지친 한 인간의 독백으로 시작한다. "난 피곤해, 난 슬퍼…." 잠시 후 되풀이되는 탄식. "삶이란 건 언제나 슬펐어. 삶에서 다른 무엇을 기대할 수 있었겠어?" 모차르트는 칭얼대거나 고함치는 대신 가슴에 손을 얹고 조용히 생각에 잠긴

채 노래한다. 이어지는 열광적인 삶의 긍정. "하지만 삶은 얼마나 아름다웠던지! 나는 가장 고통스런 순간에도 언제나 삶을 사랑했어." 재현부에서는 삶을 긍정하는 대목마저 G단조로 나온다. 여기서 모차르트는 침착하게 말하고 있다. "여전히 슬퍼. 하지만 나는 변함없이 삶을 사랑해." 2악장은 비장한 느낌의 메뉴엣과 트리오다. 3악장 아다지오 마 논 트로포(느리게, 지나치지 않게)는 모든 악기들이 약음기를 낀 채 고요히 성찰하듯 노래한다. 불안과 희망, 탄식과 속삭임이 포개지며 고요히 흐른다. 4악장 피날레는 깊이 생각에 잠긴 아다지오의 서주에 이어 삶의 기쁨을 거침없이 노래하는 G장조 8분의 6박자의 알레그로다. 이 곡은 죽음 앞에서 삶을 긍정하는 프리메이슨의 의례를 닮았으며, '고뇌를 넘어 환희로' 가는 베토벤의 인생 모토를 연상케 한다. 베토벤에게 찬란한 삶의 긍정인 교향곡 5번 C단조가 있다면, 모차르트에게는 이 고귀한 오중주곡 G단조가 있다.

이 곡의 악기 편성은 현악사중주에 비올라 한 대를 추가한 특이한 형태다. 비올라를 무척 좋아했던 모차르트는 실내악에서 비올라 파트 연주를 즐겨 연주했다. 이 오중주곡에서 비올라는 우울하고 고통스런 음색으로 곡 전체의 바탕을 색칠한다.* 미국 역사학자 피터 게이 1923~2015는 이 곡에 대해 "모차르트가 우울로부터 얼마나 많은 아름다움을 끌어낼 수 있는지 보여주는 놀라운 예"라며 "이 시절 모차르트 인생의 기본 색조가 비올라의 음색을 닮았다는 점은 분명하다"고 멋지

* 민은기 교수는 모차르트 시대에 다양한 크기의 비올라가 존재했으며, 오케스트라에서 아주 강력한 소리가 나는 큰 비올라를 사용했다고 지적했다. 이 오중주곡을 연주할 때 모차르트가 사용한 비올라도 지금과는 다른 음색을 갖고 있었을 것이다. 민 교수는 "아주 큰 비올라가 사라지면서 현 파트에서 매우 중요하고 흥미로운 음색이 사라지게 됐다"고 설명했다.[21]

게 덧붙였다.[22]

모차르트의 C장조 오중주곡 K.515는 G단조 오중주곡 K.516과 짝을 이룬다. 교향곡 C장조 〈주피터〉가 교향곡 G단조 K.550과 나란히 빛나는 것과 마찬가지다. 슈베르트는 열여덟 살 때 "모차르트의 덜 알려진 작품 중 최고 걸작의 하나"인 현악오중주곡을 듣고 '불멸의 모차르트'에게 감사했다. 슈베르트는 "이 곡을 들은 맑고 화창한 날은 평생 잊지 못할 것"이라며, "모차르트는 더 밝고 나은 삶이 가능하다는 위로와 함께, 우리의 정신을 고양시키고 어둠을 밝혀준다"고 했다.[23] 슈베르트가 훗날 C장조의 현악오중주곡을 쓴 걸로 보아, 이때 슈베르트를 감동시킨 곡은 이 C장조 오중주곡 K.515였다고 추측할 수 있다.

베이스를 위한 아리아 〈너를 떠나는 지금, 내 딸이여〉 K.513은 세상을 떠나는 아버지가 혼자 남게 될 딸을 향해 작별 인사를 건네는 풍경이다. 격한 감정을 억누른 채 따뜻하고 애절하게 노래한다. 마지막 순간, 아버지는 울고 있는 딸의 모습에 가슴이 찢어진다. 오페라 〈다리우스 왕의 패배〉의 한 대목으로, 알렉산더 대왕과의 결전에서 패배한 다리우스 왕이 딸에게 보내는 작별의 노래다. 이 곡을 완성한 건 그해 3월 23일이므로, 아버지가 위독하다는 소식을 듣기 전이었지만, 세상을 떠나는 레오폴트가 딸 난네를에게 전하는 노래처럼 들리는 걸 어쩔 수 없다. 이 곡을 작곡할 때 모차르트는 빈, 레오폴트는 잘츠부르크, 난네를은 장크트 길겐에 있었다. 모차르트는 세상과 작별하는 순간을 앞둔 아버지의 마음속에 들어가 홀로 남게 될 누나를 연민 어린 눈으로 바라보고 있는 게 아닐까? 이처럼 놀라운 공감 능력은 모차르트이기에 가능한 게 아니었을까?

이 시기에 왜 〈음악의 농담〉 F장조 K.522 같은 곡을 썼는지는 영

원한 수수께끼다. 1787년 6월 14일에 완성했으니 아버지가 돌아가신 뒤에 쓴 게 분명하지만 누구의 위촉으로, 어떤 자리에서 연주했는지 알 수 없다. 네 악장으로 된 일종의 디베르티멘토인데, '유머'라고 하기엔 지나치다 싶을 정도로 파격적이다. 악기 편성은 현악사중주에 호른 두 대, 무척 괴상한 조합이다. 1악장 '알레그로'는 바보스런 표정으로 멍청한 주제를 연주하는 악사들의 모습이다. 주제도 네 마디나 여덟 마디로 깔끔하게 끊어지지 않고 일곱 마디로 돼 있다. 작곡을 할 줄 모르는 사람이 아무렇게나 쓴 악보인 셈이다. 2악장 '메뉴엣 마에스토소'는 1악장보다 훨씬 더 길다. 중간에 호른 두 대가 내는 엉터리 화음은 술주정뱅이가 갈지자걸음을 하는 풍경이다. 게다가 이 우스꽝스런 춤곡에 '장엄하게'라니? 3악장 아다지오 칸타빌레는 호른은 쉬고 현악만으로 제법 우아하게 시작하지만 끝부분 카덴차에서 바이올린 주자가 황당한 온음계를 연주한다. 4악장 프레스토는 현악기는 마구 도망가고 호른은 허둥지둥 따라간다. 현의 푸가는 두 마디 진행되다 말고 끊어져버린다. 푸가를 쓸 줄 모르는 바보 작곡가를 풍자하는 것 같다. 호른은 고음과 저음에서 미친 듯 불협화음의 트릴을 연주한다. 듣는 이들은 음악이 마지막 부분에서 조화를 회복할까 기대해 보지만, 모든 악기들이 엉망으로 엉켜서 쓰러지며 끝난다.[24]

하늘 같은 아버지가 돌아가신 마당에 모차르트는 왜 이런 곡을 작곡했을까? 그가 아버지의 죽음조차 음악으로 승화해 냈다고 결론짓지 않을 수 없다. 이 곡을 "형편없는 음악가들에 대한 가차없는 풍자이자 조롱"으로 해석하기도 하고, 소탈하고 민속적인 아버지 레오폴트의 음악에 대한 오마주라고 보기도 한다. 다 옳은 설명이겠지만, 뭔가 2%가 부족하다. 모차르트는 너무 슬퍼서 한번 크게 웃어보고 싶었던 걸까?

지금까지 살아온 시간들을 깔깔 웃으며 날려보내고 싶었던 걸까? 아니, 모든 게 허망하다고 자조하고 있는 걸까? 음악을 한다는 것조차 아버지의 죽음 앞에서는 부질없다고 느꼈던 걸까? 분명한 것은 이 〈음악의 농담〉을 쓸 때 모차르트가 미치기 일보 직전의 고통스런 시간의 한가운데 있었다는 사실이다.

모차르트는 6월 26일 요아힘 하인리히 캄페1746~1818의 시에 곡을 붙인 가곡 〈라우라에게 보내는 저녁 상념 Abendempfindung an Laura〉 K.523에서 다시 정색을 하고 있다. 아버지의 죽음을 애도한 작품을 굳이 하나 꼽으라면 이 곡을 들 수밖에 없다. 이 곡은 죽음의 상념을 차분히 노래하며 듣는 이에게 따뜻한 위로를 건넨다. 캄페의 시는 죽음에서 참된 삶을 발견한다는 내용으로, 왕관과 진주의 이미지는 프리메이슨의 상징이다.

저녁이야. 해는 사라지고
달이 은빛으로 빛나고 있어.
삶의 아름다운 시간도 그렇게 흘러가지.
춤의 절정이 흘러서 지나가듯
삶의 혼탁한 장면은 사라지고 막은 내려갈 거야.
연극은 끝나는 거야. 친구들의 눈물이
우리 무덤 위에 흘러넘칠 거야.
내 마음속엔 부드러운 서풍처럼 조용한 예감이 눈을 뜨네.
나는 이 생의 순례를 마치고 안식의 땅으로 날아갈 거야.
내 무덤가에서 친구들이 울어준다면,
재가 된 나를 슬프게 바라보아 준다면,

오 친구들이여, 나는 천상의 숨결을 머금고 다시 나타날 거야.

너 또한 나를 위해 작은 눈물을 흘려주렴.

내 무덤에서 제비꽃을 한 송이 따주렴.

그리고 네 깊고 맑은 눈으로 부드럽게 나를 쳐다봐 주렴.

오, 내게 눈물 한 방울만 떨구어다오.

부끄러워하지 말고 그렇게 해주면

그 눈물은 내가 쓴 왕관에서 가장 아름다운 진주가 될 거야.

찌르레기의 죽음을 애도하다

아버지가 세상을 떠나고 일주일 뒤, 모차르트가 기르던 찌르레기가 세상을 떠났다. 3년 전 34크로이처*를 주고 산 이 새는 아주 영리하고 음악성이 뛰어났던 것 같다. 모차르트에 따르면 이 새는 G장조 피아노 협주곡 K.453의 론도 악장 주제를 따라 부를 줄 알았다고 한다. 그는 6월 4일, 이 찌르레기의 죽음을 애도하는 시를 썼다.

여기 작은 바보가 누워 있네.

내 소중한 벗 찌르레기,

짧은 생애의 정점에서

죽음의 쓰디쓴 고통을 맛보았네.

- 1플로린이 60크로이처이므로 34크로이처는 0.6플로린이다. 현재 물가로 환산할 때 미국 달러 약 12달러, 대한민국 원화 12,000원 정도 되는 돈이다.

이 녀석 생각에 가슴이 찢어지네.

오 그대여 눈물을 쏟아다오.

그는 오만하지 않았네.

명랑하고 유쾌했을 뿐이네.

온갖 젠체를 했지만, 결국 익살꾼에 불과했네.

아무도 이 점을 부정할 수 없어.

이제 그를 놓아주려네.

그는 하늘 높은 곳에서

자기 방식으로 내게 노래를 보내주겠지.

죽음이 그의 숨통을 조였네.

멋진 운율로 노래하던

이 생각 없는 녀석의 숨통을….

모차르트는 찌르레기를 보내며 아버지를 애도한 게 아닐까. 힘없이 죽어간 찌르레기에 자기의 슬픔을 투사한 게 아닐까. 아버지가 죽었을 때 모차르트 안에 있던 생명력의 중요한 부분이 함께 죽고 말았다.

Wolfgang Amadeus Mozart
16

프라하를 위한 오페라
〈돈 조반니〉

모차르트는 1787년 7월 내내 아팠다. 〈피가로의 결혼〉을 발표한 후 점점 야위었고 신경질이 늘었다. 신부전증에 과로가 겹쳤고, 아버지를 잃은 슬픔 때문에 몸이 쇠약해졌다. 주치의 지그문트 바리자니가 "종합병원에서 란트슈트라세의 모차르트 집까지 거의 매일 걸어와서" 돌봐주었다. 바리자니는 잘츠부르크 전임 대주교 슈라텐바흐의 주치의 질베스터 바리자니의 막내아들로, 1784년 빈에 온 뒤 모차르트의 주치의 역할을 했다. 그는 모차르트에게 맑은 공기를 쐬며 산책과 운동을 하라고 조언했고, 모차르트는 그의 말을 잘 따랐다. 당구대를 사서 친구들과 어울린 것도, 말을 타고 아우가르텐을 산책한 것도 바리자니의 처방이었다. 모차르트는 그의 정성스런 치료 덕분에 8월에는 건강을 회복했다.

바리자니는 1784년 9월에도 모차르트를 살린 적이 있다. 이때 모차르트는 류머티즘열에 걸려서 고열, 오한, 복통에 시달렸다. 파이지엘로의 새 오페라를 보는 동안 옷이 땀에 흠뻑 젖었고, 잘 치료하지 않으면 패혈증으로 발전할 수 있었다. "나흘 내내 끔찍한 배앓이를 겪었고, 결국 심하게 토하곤 했죠. 정말 조심해야겠어요. 의사 바리자니가 빈에 도착한 뒤 거의 매일 저를 진료해 줘요."[1] 이렇게 충실했던 바리

자니가 1787년 9월 3일, 스물아홉의 젊은 나이로 갑자기 세상을 떠났다. 그는 모차르트 앨범에 짧은 글을 남겼다. "그대의 친구를 잊지 말아주오. 세상의 즐거움인 그대를 두 차례 치료해서 더 살 수 있게 해드린 것은 저의 자랑이자 행복이지요."[2] 모차르트는 바리자니의 글 아래에 한 줄을 덧붙였다. "오늘, 9월 3일, 내 목숨을 구해 준 이 소중한 사람이 갑자기 떠났다는 비보를 들었다."[3] 바리자니가 오래 살았다면 모차르트도 좀 더 살 수 있었을지 모른다.[4]

1787년 8월 10일 모차르트는 〈아이네 클라이네 나흐트무지크〉 K.525를 완성했다. 현악 합주를 위한 세레나데인 이 곡의 제목은 '작은 밤의 음악'이란 뜻이다. 모차르트 작품 가운데 가장 친숙한 음악으로 영화 〈아마데우스〉에서 살리에리에게 고해성사를 주던 신부님도 아는 곡이다. 경쾌한 알레그로, 달콤한 로만체, 우아한 메뉴엣, 익살스런 론도 알레그로의 네 악장으로 구성돼 있는 신선하고 발랄한 작품이다. 완성된 날짜 말고는 누구를 위해 어떤 계기로 작곡했는지 전혀 알 수 없는데, 〈돈 조반니〉 작곡에 몰두하던 모차르트가 잠깐 틈을 내어 작곡했으리라 짐작할 뿐이다. 잘츠부르크에서 활약하는 지휘자 이윤국1953~은 모차르트가 이 곡으로 동시대 작곡가인 디터스도르프의 교향곡을 풍자했다고 지적했다. 그는 2006년 〈MBC스페셜 모차르트〉 '천 번의 입맞춤'을 위해 마련한 렉처 콘서트에서 디터스도르프 교향곡 C장조와 모차르트의 〈아이네 클라이네 나흐트무지크〉를 비교했다. "디터스도르프는 '도~솔도~솔도~솔도~솔도솔도솔도솔도솔도~솔…' 하는 식으로 나아갔습니다. 두 개의 음만을 가지고 비슷한 리듬으로 계속 간 거죠. 이건 일종의 팡파르 음악입니다. 모차르트가 이걸

듣고 '어휴, 답답하게 두 개의 음만 가지고 저러다니' 하면서 만든 게 바로 〈아이네 클라이네 나흐트무지크〉의 주제입니다. '도~솔도~솔 도솔도미솔?' 이렇게 한번 주욱 올라갔다가 '파~레파~레파레시레 솔!' 이렇게 한번 주욱 내려오니까 훨씬 더 멋지지 않습니까? 모차르트가 이런 장난을 많이 쳤다고 합니다. 당시의 유명 작곡가들 아이디어를 가져와 '이것으로 나는 이렇게 더 재미있게 쓸 수 있다'는 사실을 보여주었죠."[5]

디터스도르프는 황제 요제프 2세 앞에서 모차르트를 다음과 같이 평했다. "그가 가장 독창적 천재라는 점은 의심할 바 없습니다. 그토록 놀랍고 풍부한 아이디어를 가진 작곡가를 만난 적이 없어요. 기막힌 악상을 너무 헤프게 쓰지 말라고 충고하고 싶을 정도지요. 그는 듣는 이에게 숨쉴 틈을 주지 않습니다. 아름다운 악상을 겨우 파악했다 싶은 순간 훨씬 더 매력 있는 악상이 들어오는데, 끝없이 이렇게 계속되니 다 듣고 나면 청중의 머리에는 그 아름다운 멜로디가 하나도 남지 않아요."[6] 한두 번 듣고 곡을 기억해야 하는 당시의 청중들은 디터스도르프 음악에 비해 모차르트 음악이 훨씬 어렵다고 느꼈을 것이다. 그러나 요즘의 청중에게는 모차르트가 디터스도르프와 비교할 수 없이 흥미롭게 다가온다. 이윤국 교수는 "디터스도르프 교향곡은 항상 음악의 균형을 유지하면서 기대했던 것을 들려주기 때문에 처음부터 끝까지 너무 지루하다"고 말했다.[7] 디터스도르프가 모차르트에게 충고한 내용과 묘하게 대구를 이루는 내용이다.

아버지의 유산 배분

　모차르트는 아버지가 돌아가신 뒤 누나 난네를과 소원해졌다. 6월에 두 번, 8월에 한 번, 짧은 편지로 유산 배분 문제를 의논한 뒤 두 사람의 교신은 끊어지고 말았다. 6월 2일 자 편지에서 모차르트는 "누나를 만나서 껴안고 싶지만 당장 빈을 떠나는 게 불가능하다"고 밝힌 뒤 "아버지의 유산을 경매에 부치자는 누나의 의견에 동의하며, 따로 보관해야 할 물건이 있는지 확인할 수 있도록 목록을 보내달라"고 요청했다. 6월 16일 자 편지에는 "누나가 아버지의 죽음을 알리지 않은 이유를 충분히 짐작한다"는 구절이 있다. 누나의 편지는 실종됐지만, 동생이 위독한 아버지를 뵈러 오지 않은 것을 누나가 서운해했고, 모차르트도 이러한 누나의 반응을 이해한다는 뜻으로 읽힌다. 모차르트는 아버지 유산을 누나가 알아서 분배해 달라면서도 "누나에겐 별게 아니겠지만, 아내와 아이를 고려해야 하는 나의 의무를 생각해 달라"며 좀 더 많은 몫을 기대하는 속내를 비쳤다. 팩트 확인이 어려운 대목에서 소설적 상상이 고개를 쳐든다. 레아 징어는 소설 《벌거벗은 삶》에서 "난네를은 동생의 이런 태도를 콘스탄체 탓으로 돌렸다"고 썼다.[8]

　8월 1일 자 편지에서 모차르트는 난네를의 남편 조넨부르크가 제안한 1,000굴덴을 받아들이겠다며, "빈 환율을 적용하여 보증수표를 끊어달라"고 요구했다. 9월 하순 레오폴트의 유물을 처분하는 경매가 나흘 동안 잘츠부르크에서 진행됐다. 9월 29일 모차르트는 유산 배분 절차가 모두 완료됐음을 확인하는 편지를 난네를의 남편 조넨부르크 남작에게 보냈다. "송금은 호어마르크트의 발제크 백작 집에 사는 미하엘 푸흐베르크 앞으로 해달라"고 했다. 모차르트는 프리메이슨 '진

실' 지부의 회계 담당자인 푸흐베르크에게 개인 회계까지 맡긴 모양이다. 모차르트는 이 모든 절차를 마무리한 뒤 10월 1일 〈돈 조반니〉 공연을 위해 프라하로 출발했다.

〈돈 조반니〉, '오페라 중의 오페라'

모차르트는 1787년 여름 내내 〈돈 조반니〉에 몰두했다. 모차르트가 다 폰테와 함께 작업에 착수한 시기는 분명치 않고, 이 작품으로 새 오페라를 만들기로 결정한 경위도 정확히 알 수 없다. 다 폰테는 회고록에서 자신이 아이디어를 냈으며, "내 의견에 모차르트는 반색했다"고 썼다.[9] 그의 주장과 달리 프라하 극장장 도메니코 가르다소니Domenico Guardasoni, 1731~1806가 〈돈 조반니〉를 모차르트에게 제안했고, 모차르트가 "함께 일할 작가는 다 폰테뿐"이라고 주장했다는 설명도 있다. 그해 2월 초 베네치아에서 조반니 베르타티1735~1815가 대본을 쓰고 주세페 가차니가1743~1818가 작곡한 〈돈 조반니〉가 크게 히트한 뒤였다. 가르다소니는 모차르트와 다 폰테가 협업을 하면 이 작품이 프라하에서도 충분히 성공할 거라고 보았다.

다 폰테는 이 무렵 모차르트의 〈돈 조반니〉뿐 아니라 살리에리의 〈호르무즈의 왕 악수르Axur〉, 이 솔레르의 〈디아나의 나무L'arbore di Diana〉 등 오페라 대본 세 편을 동시에 집필했다. 무리한 계획이라는 황제의 우려에 그는 설명했다. "밤에는 모차르트를 위해 쓰겠습니다. 단테1265~1321의 《지옥》을 읽는 것과 마찬가지입니다. 아침에는 이 솔레르를 위해 쓸 거예요. 이건 페트라르카1304~1374(이탈리아 시인이자 인문주

의자)를 공부하는 것과 같지요. 저녁에는 살리에리를 위해 쓸 텐데 이건 나의 타소1544~1595(이탈리아 르네상스 최후의 시인)가 될 것입니다." 다 폰테는 잉크 스탠드 앞에 토카이 백포도주 한 병과 세비야산 코담배한 박스를 놓고 열두 시간 내내 일했다. 영감이 고갈되면 벨을 울려 자신의 '뮤즈'인 아름다운 열여섯 살 아가씨를 부르곤 했다. 그는 〈돈 조반니〉 작업을 시작한 첫날 1막의 두 장을 완성했다고 회고했다. 모차르트도 함께 토론하며 대본 작업에 참여했을 것이다. 1막 피날레의 무도회 장면은 모차르트의 아이디어였을 것이다. 전형적인 빈 무도회 풍경으로, 춤을 좋아한 모차르트가 이 장면을 넣자고 주장했을 가능성이 높다. 무대 위의 악단이 메뉴엣, 콩트라당스, 독일무곡 등 세 개의 춤곡을 연주하는 것은 당시 빈의 무도회에서 흔한 풍경이었다.[10]

스페인의 돈 조반니 전설은 유럽에서는 널리 알려진 유명한 이야기다. 〈돈 조반니〉 속 하인 레포렐로는 '카탈로그의 노래Madamina il catalogo e questo'에서 돈 조반니가 정복한 여성은 "이탈리아 640명, 독일 231명, 프랑스 100명, 터키 91명 그리고 스페인은 무려 1,003명"이라고 밝힌다. 그는 "농촌 처녀, 도시 처녀, 하녀, 백작 부인, 남작 부인, 후작 부인, 공주님 등 모든 계층, 모든 용모, 모든 연령의 여성들"을 유혹한다. "금발 여자는 세련됐다고 칭찬하고, 은발 여자는 달콤하다고 칭찬하고, 갈색 머리 여자는 마음이 진실되다"고 칭찬한다. "겨울에는 통통한 여자를, 여름에는 마른 여자"를 좋아하며, "치마만 두르면 부자든 가난뱅이든, 예쁘든 못생겼든" 따지지 않고 유혹한다. 1630년 스페인 티르소 데 몰리나1584~1648가 《돈 후안》으로, 1665년 프랑스 몰리에르1622~1673가 《동 쥐앙》으로 형상화하면서 이 희대의 바람둥이는 문학작품의 주인공이 되었다.* 모차르트와 다 폰테가 창조한 이 오페

라는 음악의 대향연이자 인간성의 파노라마다. 돈 조반니 전설은 단순한 옛날이야기가 아니라 시대와 호흡하는 살아 있는 걸작으로 재탄생했다. 줄거리는 이렇다.

(1막) 돈 조반니는 기사장의 딸 돈나 안나의 침실에 잠입하고, 소동에 뛰어나온 그녀의 아버지 기사장을 결투 끝에 살해한다. 돈나 안나는 약혼자 돈 오타비오에게 자기의 명예를 위해 복수를 해달라고 요구한다. 돈 조반니는 거리에서 우연히 마주친 돈나 엘비라를 속여서 위기를 모면한다. 그녀는 원래 수녀인데 "결혼하자"는 꾐에 속아서 돈 조반니에게 마음을 주었고, 복수를 위해 그를 추적하고 있다. 돈 조반니는 시골 결혼식장에서 새신랑 마제토와 하객들을 위협하여 쫓아버린 뒤 새신부 체를리나를 유혹한다. 순박한 마제토도 복수의 대열에 동참한다. 피해자들은 무도회장에서 돈 조반니를 포위하지만 놓쳐버리고 만다.

(2막) 돈 조반니는 레포렐로와 옷을 바꿔 입고 돈나 엘비라를 속여서 따돌린 뒤 그녀의 하녀를 유혹하려 한다. 그는 자기를 추적하는 마제토를 흠씬 두드려 팬 뒤 도망치던 중 레포렐로의 아내마저 건드린다. 돈 오타비오는 사랑하는 안나를 위해서 돈 조반니를 기어이 법정에 세우겠다고 다짐한다. 하지만 그가 추구하는 정의는 현실 세계에서 이뤄지기 어렵다. 돈 조반니의 악행은 점점 더 심해진다. 새벽의 공원에서 마주친

- 이탈리아어 '돈 조반니'는 프랑스어의 '동 쥐앙', 스페인어의 '돈 후안'이다. '조반니Giovanni'는 영어의 '존John'이다.

기사장의 유령은 그에게 "아침이 오기 전에 너는 웃음을 멈추게 될 것"이라고 예언한다. 돈 조반니의 초대에 응해서 만찬장에 나타난 기사장의 유령은 돈 조반니에게 "참회하라"고 요구한다. 돈 조반니는 이 요구를 끝까지 거부하고 지옥의 불구덩이에 떨어져 죽는다.

〈돈 조반니〉가 희극이냐 비극이냐를 놓고 오랜 논쟁이 있었다. 관객의 시각에 따라 다양한 해석이 가능하기 때문에 더 재미있다. 원작이 '드라마 조코소drama giocoso', 즉 '유쾌한 드라마'로 돼 있으니 권선징악의 '코믹오페라opera buffa'로 볼 수 있다. 관객들은 악당 돈 조반니의 실패를 고소해하며 맘껏 웃을 수 있다. 하인 레포렐로는 가장 흔해 빠진 인간상으로, 돈 조반니가 자기 마누라를 건드렸다는 걸 알고도 항의하지 못하는 속물이다. 그는 목구멍이 포도청이라며 그럭저럭 타협하고 사는 대다수의 인간들을 대변한다. 이런 그가 가끔 돈 조반니에게 대들며 직언을 해서 청중들을 놀라게 한다. 1막 첫 장면부터 "주인이 즐기는 동안 보초나 서고 있는" 자기 신세를 한탄하더니 2막 첫 장면에서 "더 이상 못 해먹겠다"며 주인을 위협한다. 이러한 그의 대사들은 귀족에 대한 신랄한 풍자로 관객들에게 카타르시스를 준다. 등장인물들의 모순된 태도나 '내로남불'도 웃음을 준다. 돈 조반니가 체를리나를 유혹하는 이중창 '손잡고 저기로La ci darem la mano'에서 두 사람은 황당한 불륜을 '순결한 사랑'이라고 강변하여 실소를 자아낸다. 선악의 대립 구도가 있고 권선징악으로 끝나기 때문에 이 작품이 '희극'이라는 설명은 당연히 옳다. 하지만 이것은 결코 충분한 해석이 될 수 없다.

돈 조반니가 일종의 '영웅'이며, 이 오페라가 그의 죽음으로 끝나

는 일종의 '비극'이라는 시각도 있다. 돈 조반니는 부도덕하다. 윤리적 규범 따위는 안중에도 없는 유혹자가 도덕적일 수는 없지 않은가? 그는 타락한 자유주의자, 또는 '나쁜 남자'의 대명사로 통한다. 하지만 그는 자유와 생명의 화신이자 삶을 예찬하는 디오니소스적 인간이기도 하다. 몰리에르는 《동 쥐앙》에서 그를 "지상의 모든 규칙에 반항하는 자, 세상의 모든 억압으로부터 자유롭기를 희망하는 자, 모든 권위를 조롱하고 위선을 풍자하는 아나키스트, 시대가 강요하는 관습과 믿음에 반기를 드는 자, 심지어 자신의 본능을 옹호하기 위해 죽음도 마다하지 않는 자"로 그렸다. 19세기 덴마크의 사상가 키에르케고르 1813~1855는 《이것이냐 저것이냐》의 한 챕터를 할애해 모차르트의 〈돈 조반니〉를 예찬했다. 돈 조반니는 단순한 바람둥이가 아니라 '사랑의 천재'이자 '실존의 영웅'이다. 그의 행동은 빠르고 정확하며, 그의 에너지는 고갈될 줄 모르며, 그의 의지력은 평범한 인간의 한계 저편에 있다. 여주인공들은 일방적 피해자가 아니라 자기 책임으로 사랑과 실존을 직면했을 뿐이다. 키르케고르는 "돈 조반니란 인물을 형상화하려면 문학보다 음악이 제격"이라며 모차르트의 〈돈 조반니〉가 호메로스 BC 800(?)~BC 750의 《일리아스》와 괴테의 《파우스트》를 능가하는 걸작이라고 주장했다.[11] 이렇게 보면 〈돈 조반니〉는 일종의 비극이며, 2막 '기사장의 심판' 장면은 영웅의 죽음이다.

이 오페라를 희극이나 비극으로 구분하는 게 무의미하다는 해석도 있다. "심각한 것과 코믹한 것의 공존이야말로 모차르트 오페라의 본질"이며 "〈돈 조반니〉에서 이 두 가지 요소는 떼려야 뗄 수 없이 융합되어 있다"는 것이다.[12] 구체적인 삶의 진실은 비극과 희극이라는 인위적 틀에 가둘 수 없다. 우리네 삶도 따지고 보면 희극인 동시에 비

극 아니었던가. 심지어 돈 조반니를 모차르트의 분신으로 보는 시각도 있다. 아버지가 돌아가신 직후 〈돈 조반니〉를 작곡했으므로 돈 조반니를 심판하는 기사장의 유령은 곧 아버지 레오폴트라는 것이다. 죽은 아버지가 방탕한 아들을 심판하는 이 정신분석학적 해석은 영화 〈아마데우스〉에 투영되어 있다. 영화에서 살리에리는 말한다. "그 끔찍한 기사장의 석상은 죽은 아버지 레오폴트를 되살려놓은 것이었다. 그 사실을 오직 나만 알고 있었다." 이 가설은 문학적 상상으로는 충분히 개연성이 있다.

독일의 소설가 E.T.A. 호프만1776~1822은 1813년 발표한 단편소설 《동 주앙》에서 이 작품을 '오페라 중의 오페라'라고 불렀다. 모차르트는 이 작품에서 돈 조반니란 인물에 대해 가치판단을 내리는 대신 그의 자유분방한 성격, 섬세한 감정 변화, 어두운 열정, 단호한 용기를 모두 음악으로 표현해 놓았다. 돈 조반니의 아리아는 아주 짧은 두 곡, 즉 1막 '포도주는 넘쳐흐르고Fin ch'han dal vino'와 2막 세레나데 '창가로 와주오Deh, vieni alla finestra'뿐이다. 하지만 돈나 엘비라, 돈나 안나, 체를리나와 함께 부르는 앙상블에서 그는 카멜레온처럼 변신하며 음악적 조화를 이끌어낸다.

세 여주인공의 성격은 각각 독특한 음악으로 표현된다. 자존심 강한 귀족 처녀 돈나 안나의 노래에는 가슴 저미는 슬픔과 영혼의 떨림이 있다. 약혼자 돈 오타비오에게 복수를 해달라고 청하는 1막 돈나 안나의 아리아 '내 명예를 빼앗으려 한 자를Or sai chi l'onore'은 깊은 분노와 아픔으로 듣는 이의 가슴을 파고든다. 돈나 안나는 오페라가 끝날 때까지 돈 오타비오의 접근을 거절하는데, '잔인하다'고 말하는 약혼자를 향해 그녀가 부르는 2막 아리아 '잔인하다고 하지 마세요Crudele, Non

mi dir'는 숭고한 아름다움 속에 말로 표현할 길 없는 아픔을 담고 있다.

돈나 엘비라는 수녀원에 있다가 돈 조반니에게 유혹당해 속세로 돌아왔고, 결혼하자며 유혹한 뒤 달아난 돈 조반니를 추적하고 있다. 1막에서 돈 조반니가 '여자 냄새'를 맡고 접근한 여성은 공교롭게도 돈나 엘비라였다. 레포렐로는 "있는 그대로 사실을 알려주라"는 돈 조반니의 명령에 '카탈로그의 노래'를 부른다. 그녀를 향해 "이렇게 나쁜 놈이니 더는 미련을 갖지 말라"는 메시지인 셈인데 온 마음을 다 바친 남자가 이따위 인간이라니 가히 '2차 가해'라 하지 않을 수 없다. 드라마가 진행될수록 돈 조반니는 그녀를 점점 더 심하게 모욕하고, 그녀의 고뇌도 점점 깊어진다. 2막 종반에 나오는 그녀의 아리아 '고마움을 모르는 이 사람은 나를 속였지만Mi tradi quel'alma ingrata'은 이 오페라에서 가장 숭고한 대목이다. 청중들은 돈 조반니가 한 번 더 고결한 그녀를 모욕하면 천벌을 면할 수 없으리라 예감한다.

체를리나는 발랄한 시골 처녀다. 돈 조반니와 그녀의 이중창 '손잡고 저기로'에서 체를리나는 신랑 마제토에게 연민을 느끼지만 끝내 돈 조반니에게 굴복하고 만다. 한바탕 소동이 일어난 뒤 마제토가 화를 내며 나무라자 그녀는 '마제토, 저를 때려주세요Batti, Batti o bel Masetto'라는 노래로 새신랑의 마음을 살살 녹인다. 아름다운 약혼녀가 이렇게 노래하는데 마음이 풀어지지 않을 남자가 있을까? 이 노래 후반부의 첼로 솔로는 행복한 미래를 꿈꾸는 선남선녀의 달콤한 마음을 표현한다. 2막에서 돈 조반니를 추적하던 마제토는 오히려 그에게 얻어맞고 온몸에 상처를 입는데, 다친 곳도 아프지만 신분 차이 때문에 당한 설움이 더 쓰라리다. 이런 마제토를 어루만지며 위로하는 체를리나의 아리아 '당신은 알게 될 거예요Vedrai carino'는 달콤한 위안의 속삭임이다.

노래 끝부분의 다섯 음표가 상처를 어루만지는 손동작과 일치하는 대표적인 치유 음악이라고 할 수 있다.

세 여주인공이 돈 조반니를 바라보는 감정의 결은 모두 다르다. 그들 모두 돈 조반니에게 어떤 형태로든 끌린 것은 분명하다. 하지만 어느 경우든 돈 조반니의 파렴치한 행동은 면책되지 않는다. E.T.A. 호프만은 "짧은 만남에서 돈 조반니의 달콤함을 맛본 돈나 안나는 그 때문에 끝내 돈 오타비오에게 마음을 주지 못했다"고 해석했다. 그러나 어둠을 틈타 침입한 치한이자 아버지를 죽인 원수를 사랑한다는 건 요즘 상식으로는 설득력이 없다. 돈 조반니는 발랄한 시골 처녀 체를리나의 결혼 파티 자리에서 "평생 농사꾼과 살기엔 아깝다"며 팔자를 바꿔주겠다고 그녀를 유혹한다. 권력과 지위를 이용해 순진한 처녀를 유혹하는 것은 대표적인 갑질이다. 돈 조반니를 일종의 영웅으로 보는 낭만 시대의 해석은 21세기의 '미투 운동'으로 설득력을 잃게 됐다.

하지만 이런 이유로 오페라 〈돈 조반니〉가 시대에 뒤떨어진 작품이라고 결론 내리면 곤란하다. 오페라 해설에서 잘 언급하지 않는 '혁명의 코드'가 있기 때문이다. 돈 조반니는 귀족 신분이며, 그의 악행은 귀족의 재산과 권력이 있기에 가능했다. '혁명의 코드'가 표면에 드러나는 대목은 1막 끝부분이다. 돈 조반니가 파티를 열자 그를 추적하던 일행이 가면을 쓰고 입장한다. 돈 조반니는 손님들에게 맘껏 즐기라는 뜻으로 "자유 만세Viva la libertà"를 선창하고, 모든 이들이 함께 "자유 만세"를 외친다. 이는 글자 그대로 시민혁명의 슬로건이다. 이어서 돈 조반니는 선남선녀들에게 포위되는데 이 장면은 민중 봉기의 풍경이다. 〈돈 조반니〉가 프랑스대혁명 2년 전에 초연되었음을 기억하면 매우 대담하고 선동적인 장면이 아닐 수 없다.

돈 오타비오는 정의와 평화를 위해 노력하는 양심적인 귀족이다. 그의 2막 아리아 '내가 다녀올 동안Il mio tesoro intanto'에서 돈 오타비오는 악당 돈 조반니를 정의의 법정에 세우고 돌아오겠다고 다짐한다. 얼핏 고리타분한 인물로 보일 수 있는 돈 오타비오에게 모차르트는 이토록 영웅적인 아리아를 선사했다. 돈 조반니를 법적으로 심판하는 것은 당시로서는 불가능했다. 인간의 힘으로 정의를 실현할 수 없었던 그 시대에 천하의 악당 돈 조반니를 심판한 것은 초자연적인 힘, 즉 기사장의 유령이었다.

2막 피날레, '기사장의 심판' 장면은 몰락하는 봉건사회의 풍경이라고 해도 큰 무리가 없다. 뼈에 사무치는 불협화음의 절규, '악마적' 조성인 D단조, 공포와 전율로 얼어붙은 무대, 섬뜩한 오케스트라에 실려서 펼쳐지는 기사장과 돈 조반니의 대결…. 모든 오페라를 통틀어 이토록 강렬한 장면은 찾아보기 어렵다. 이 오페라의 가장 큰 특징은 음악의 세계에 '공포'를 도입했다는 점이다.[13] 기사장이 돈 조반니를 심판하려고 등장하는 순간 트럼본 소리가 울려 퍼지는데, 모차르트는 이 트럼본을 합창석 높은 곳에서 연주하도록 했다. 빈에서는 그 누구도 시도한 적이 없는 일이다. 중세 화가들은 천사가 트럼본을 부는 모습을 그렸지만 이 오페라에서 트럼본은 지옥의 악마에게나 어울리는 악기였다. 훗날 괴테는 〈돈 조반니〉를 보고 이렇게 외쳤다. "어떻게 모차르트가 이 작품을 '작곡'했다고 말할 수 있는가? 이는 오페라 전체와 모든 디테일에 삶의 숨결을 불어넣어 만들어낸 영적인 창조물이다. 작곡가는 자신의 악마적 천재성이 요구하는 대로 이 작업을 해낸 것이다."[14]

두 번째 프라하 여행

1787년 10월 1일 모차르트와 콘스탄체는 단둘이 프라하로 출발했다. 〈돈 조반니〉는 아직 완성되지 않았다. 프라하의 성악가들을 만난 뒤 주요 아리아들을 쓰고, 서곡은 맨 나중에 쓸 작정이었다. 콘스탄체는 넷째 아이를 임신 중이었다. 에드바르트 뫼리케1804~1875의 소설 《프라하로 여행하는 모차르트》는 바로 이 여행에서 일어난 일을 상상한 작품이다. 프라하로 가는 길에 들른 한 귀족의 성에서 모차르트는 결혼을 앞둔 오이게니와 친지들을 위해 〈돈 조반니〉 피날레 장면을 연주한다. 오이게니는 이 연주에서 모차르트의 죽음을 예감하며, 천재성의 불꽃 한가운데서 그가 피안의 세계로 사라져감을 느낀다. "그가 넘쳐나도록 쏟아내는 음악을 세상이 버텨낼 수 없기에 그는 불꽃 속에서 빠르게 파멸해 가고 있었다. 그가 지상에서는 단지 허깨비로 존재할 수밖에 없다는 것을 그녀는 확실히, 너무나 확실히 느꼈다."[15] 뫼리케는 1824년 슈투트가르트에서 〈돈 조반니〉 공연을 보고 큰 감동을 받았고, 이날이 "내 생애에서 가장 행복한 날이었다"고 회고했다. 이 소설은 모차르트 탄생 100주년을 맞는 1856년 출판되어 커다란 반향을 일으켰다.

모차르트 부부는 1787년 10월 4일 프라하에 도착했다. 〈돈 조반니〉 초연은 원래 예정된 10월 14일에 열리지 못했다. "이곳의 무대 스태프는 빈처럼 능숙하지 못해서 예정된 짧은 시간에 이런 오페라를 완벽하게 준비할 수 없어요. 준비가 너무 안 돼 있어서 14일, 그러니까 어제 초연하는 건 불가능했어요."[16] 14일에는 〈돈 조반니〉 대신 〈피가로의 결혼〉을 공연했다. 갓 결혼한 작센 공작 안톤 클레멘스1755~1836

와 부인 마리아 테레지아1767~1827(황제 요제프 2세의 조카딸)의 프라하 방문을 환영하는 무대였다. 〈돈 조반니〉는 고위 귀족의 결혼을 축하하는 무대로는 아무래도 적절치 않았다. 공연이 미뤄진 덕분에 리허설 시간을 벌 수 있으니 오히려 잘된 일이었다.

마리아 테레지아 공비는 〈피가로의 결혼〉에 거부감을 느낀 듯하다. 모차르트는 자캥에게 상황을 설명했다. "어제 나의 〈피가로〉가 조명이 환히 켜진 극장에서 공연됐고, 나 자신이 지휘했어요. 재미있는 얘기를 하나 전해 드려야겠군요. 여기 와 있는 귀부인들, 특히 아주 높고 권세 있는 한 분은 프라하에서 이 오페라를 보는 게 아주 우스꽝스럽고, 적절치 않다고 말했다네요. 하지만 〈피가로〉든 '미친 하루'든, 이 작품 말고 뭘 들어야 만족할 수 있을까요? 이런 자리를 위해 따로 작곡한 작품이 아니라면 이 오페라만큼 잘 어울리는 작품이 없을 텐데요."[17] 모차르트는 공비의 뾰로통한 반응을 코믹하게 느낀 모양이다. 그는 자캥에게 이렇게 덧붙였다. "친구여, 그대가 여기 와서 공비의 그 멋지고 잘생긴 코를 볼 수 있다면! 나만큼이나 그대도 재미있어 했을 텐데요."

다 폰테는 10월 8일 프라하에 도착했다. 그는 모차르트가 머물던 '세 사자 호텔'과 벽을 마주한 숙소에 묵었고, 두 사람은 창문을 통해 대화를 나누며 오페라를 마무리할 수 있었다. 그 무렵 돈 조반니의 모델로 거론되는 카사노바1725~1798가 프라하를 방문했다. 예순 살을 넘긴 그는 체코 북부의 둑스 성에서 발트슈타인 가문의 도서관 사서로 일하며 자서전을 준비하고 있었다. 카사노바가 〈돈 조반니〉의 마무리 작업에 참여했을 가능성은 그리 높아 보이지 않는다. 오랜 친분이 있던 다 폰테에게 자기 경험담을 들려주어서 〈돈 조반니〉 대본에 영향을

주었을 가능성은 있다. 가령, 수녀원에 몰래 잡입해서 돈나 엘비라를 유혹한 이야기나, 1막 레포렐로의 '카탈로그의 노래'에 카사노바의 경험이 반영돼 있다는 지적이 있다. 슈테판 츠바이크는 돈 조반니와 카사노바의 차이점을 강조했다. 돈 조반니는 '음울한 악마'로 여성의 명예를 짓밟는 게 목적이지만, 카사노바는 '베풀고자 하는 열정'을 갖고 있다는 것이다.[18]

24일로 미룬 〈돈 조반니〉 초연은 주연급 가수 한 명이 앓아눕는 바람에 한 번 더 연기해야 했다. "오페라단이 작아서 단장은 언제나 초조한 마음으로 일해야 해요. 예기치 않은 일 때문에 아예 공연을 할 수 없는 상황이 될 수 있으니까요. 단장은 정말 참을성 있게 일해야 하죠. 다들 세월아, 네월아 꾸물거리며 일합니다. 게으른 가수들은 빡빡한 리허설 일정을 거부하기 일쑤인데, 소심하고 마음 약한 단장은 그들에게 강제로 일을 시키지 못하지요."[19] 모차르트는 너무 바빠서 빈에 편지 쓸 시간도 없다고 불평했다. "내 맘대로 시간을 쓸 수가 없고 이곳 사람들에 맞춰야만 해요. 이미 눈치채셨겠지만 제가 좋아하는 작업 방식은 아니죠."[20] 그는 작곡뿐 아니라 무대 준비와 출연자들 연습에 시간을 할애해야 했고, 실제 연출에도 개입했다. 1막 피날레 장면에서 체를리나 역을 맡은 카테리나 본디니1757~1791(프라하 극장 감독 본디니의 아내)의 연기가 시원치 않자 몰래 숨어 있다가 깜짝 놀라게 해서 비명을 유도한 뒤 "실제 공연 때 그렇게 하라"고 충고했다.

모차르트는 초연 당일까지 서곡을 완성하지 못해서 밤을 새워야 했다. 그가 서곡을 쓰는 동안 아내 콘스탄체가 곁에서 《천일야화》를 읽으며 졸음을 쫓아주었다는 유명한 일화가 있다. 10월 29일 가까스로 열린 초연은 대성공이었다. 모차르트는 그날 "천둥 같은 박수가 쏟아

프라하를 위한 오페라 〈돈 조반니〉

졌다"고 빈의 자캥에게 전했다.[21] 프라하 청중들은 이 오페라에 열광했다. 제일 인기 있는 캐릭터는 젊고 발랄한 체를리나였다. 돈 조반니가 등장하면 여자 관객들이 까무러치는 괴성을 질렀고, 체를리나가 등장하면 남자 관객들이 휘슬을 불며 환호했다. 레포렐로는 청중과 무대를 이어주는 광대 노릇을 했다. 그는 2막 파티 장면에서 무대 위의 악단이 마르틴 이 솔레르의 〈희귀한 일〉의 한 대목을 연주하자 "주인 나리에게나 어울리는 음악"이라고 쏘아붙이고 〈피가로의 결혼〉 중 '나비야, 더 이상 날지 못하리'를 연주하자 "이건 나도 잘 아는 멜로디지"라며 반색을 한다. 이런 대목도 프라하 청중들의 자연스런 공감을 이끌어냈을 것이다.

프라하 《오버포스트암트 차이퉁》은 이날 초연을 보도했다. "모차르트가 지휘대로 걸어 나오자 청중들의 환호와 갈채가 쏟아졌다. 그는 세 번이나 커튼콜에 답해야 했다. 이 오페라가 매우 어렵다는 점을 감안하면, 비교적 적은 리허설로 이렇게 훌륭한 공연을 했다는 건 대단한 일이다. 가수와 오케스트라 등 모든 음악가들은 혼신의 힘을 다해 연주하여 그에게 경의를 표했다. 가르다소니는 합창단을 증원하고 아름다운 무대 디자인을 위해 아낌없이 투자했다. 유례없이 많은 청중들이 객석을 채웠고, 열광적인 환호를 보냈다."[22] '에스타테스 극장'으로 불리는 프라하 국립극장은 〈돈 조반니〉가 초연된 1787년 10월 29일을 역사상 가장 자랑스런 날로 기억한다. 극장 정문에는 얼굴 없는 유령의 동상과 함께 〈돈 조반니〉 초연을 기리는 글귀가 새겨져 있다. ▶그림 38

모차르트는 〈돈 조반니〉를 서너 번 지휘하며 2주일 동안 프라하에 더 머물렀다. 본디니는 네 번째 공연 때 원래 약속한 사례에 700~1,000플로린 정도의 보너스를 얹어주었다. 요제파 두셰크 부인은 프

라하 근교에 있는 아담한 별장을 모차르트의 작업실로 내주었다. 그는 두셰크 부인을 위해서 드라마틱한 아리아를 하나 써주겠다고 약속했고, 부인은 그 노래를 안 써주면 내보내주지 않겠다며 밖에서 문을 잠가버렸다. 모차르트는 그녀가 이 아리아를 초견으로 틀리지 않고 부를 수 있으면 완성해 주겠다고 조건을 달았다. 노래 가사 중 "숨을 쉴 수 없어요, 여긴 제겐 끔찍한 곳이에요" 대목에서 모차르트는 연거푸 예기치 못한 조성 변화를 주었기 때문에 아무리 노련한 성악가도 멈칫하지 않을 수 없었다. 두셰크 부인이 이 시험을 통과했는지 알 수 없지만, 모차르트는 결국 아리아를 써주었다. 〈안녕, 아름다운 나의 불꽃이여Bella mia fiamma, addio〉 K.528이었다. 모차르트가 머문 아름다운 별장 '베르트람카'는 지금은 프라하 모차르트 박물관이 됐다.

11월 4일 모차르트는 자캥에게 썼다. "그대가 몇몇 좋은 친구들과 함께 여기 와서 하루 저녁 즐거운 시간을 보내면 얼마나 좋을까요! 어쨌든 내 오페라는 빈에서도 공연되겠지요! 그러길 바랍니다. 여기 사람들은 내가 두어 달 머물면서 오페라를 하나 더 써주면 좋겠다고 하네요. 무척 기분 좋은 제안이지만, 안타깝게도 받아들일 수 없어요."[23] 모차르트가 새 오페라 위촉을 거절한 이유는 뭘까? 콘스탄체가 만삭이기 때문에 서둘러 빈으로 돌아가야 했다. 〈돈 조반니〉 빈 공연도 준비해야 했다. 또 하나, 궁정 작곡가 글루크가 위독했는데, 그가 사망할 경우 빈 궁정에 자리가 생길 수도 있었다. 모차르트는 오래도록 기대해 온 빈 궁정의 주요 직책을 놓치고 싶지 않았다. 이 모든 게 여의치 않으면 그동안 미루었던 런던행을 결행할 수도 있었다. 그에게 선택의 폭은 널리 열려 있었다. 어느 경우든 일단 빈에 돌아가서 상황을 지켜보아야 했다. 모차르트 부부는 11월 13일 프라하를 떠나 빈으로 향했다.

하이든, "모차르트에게 보상을 하십시오"

하이든이 프라하의 극장 감독 프란츠 로트Franz Roth에게 유명한 편지를 쓴 게 바로 이 직후였다. 1787년 말, 로트는 하이든에게 오페라 부파를 하나 의뢰했다. 모차르트가 〈돈 조반니〉에 이어질 새 오페라 위촉을 사양한 직후였다. 하이든은 프라하에서 〈피가로의 결혼〉이 대성공을 거뒀고 10월에 〈돈 조반니〉가 무대에 올랐다는 걸 알고 있었다. 하이든은 "프라하를 위해 완전히 새 오페라를 쓰는 것은 좋지만 이미 쓴 작품을 보낼 수는 없다"며 완곡히 거절했다. "제 오페라는 모두 에스테르하치 궁전의 특수 상황과 긴밀하게 연결되어 있습니다. 이 작품들은 다른 극장에서는 공연 장소에 맞도록 면밀하게 계산해 둔 효과를 제대로 내지 못할 것입니다." 그리고 슬쩍 덧붙였다. "개인적으로 들으시겠다면 코믹오페라 하나를 얼마든지 보내드리겠지만, 무대에서 상연할 거라면 귀하의 요청에 응할 수 없습니다." 이어서 하이든은 속마음을 솔직히 토로한다.

"프라하에 제 작품을 보내면 저는 상당한 위험을 무릅써야 합니다. 위대한 모차르트와 비교되는 걸 감당할 수 있는 사람은 거의 없으니까요. 제 작품이 모든 음악 친구들, 특히 신분 높은 분들 마음에 인상을 남길 수 있을 정도 수준이라면, 모차르트의 작품들은 흉내낼 수 없을 정도로 심오한 음악적 지성이 가득하고, 흔히 볼 수 없을 정도로 섬세합니다. 프라하는 서둘러 그를 붙잡아야 합니다. 하지만 그에게 보상을 하십시오. 보상이 없다면 위대한 천재의 역사는 정말 슬퍼집니다. 누구와도 비교할 수 없는 위대한 모차르트가 아직 어느 궁정에서도 일자리를 찾지 못하고 있다는 걸 생각하면 정말 화가 납니다. 제가

화를 내는 걸 용서해 주십시오. 저는 그토록 모차르트를 높이 평가합니다."[24]

'교향곡의 아버지' 하이든은 당대의 대표적인 오페라 작곡가이기도 했다. 그는 에스테르하치 궁전의 두 극장에서 공연할 오페라를 작곡하고 감독했다. 1773년에 작곡한 〈오판된 부정〉의 큰 성공은 에스테르하치 공작의 신임을 얻는 결정적 계기가 됐다. 1776년, 하이든은 당시 문화계의 주요 인물들의 약전略傳인 《오스트리아의 학자Das gelehrte Oesterreich》에 실릴 자신의 대표작 목록을 만들었는데, 여기엔 오페라 〈약제사〉〈오판된 부정〉〈뜻밖의 만남〉이 포함된 반면 교향곡과 현악사중주곡은 하나도 없었다. 1781년, 파리의 콩세르 스피리튀엘 관계자가 자기 오페라를 극찬했다는 얘기를 들은 하이든은 자못 의기양양하게 말했다. "그들이 내 오페레타 〈무인도〉와 최근에 쓴 오페라 〈보상받은 충성〉을 들을 수 있으면 좋을 텐데요. 장담컨대 빈이나 파리에서는 지금까지 그런 작품이 공연된 적이 없어요. 하지만 내가 있는 곳은 시골이니 그게 나의 불운이지요."[25] 당시 영국인들은 하이든을 '음악의 셰익스피어'라 부르기도 했다. 그러나 하이든은 1784년 2월 〈아르미다〉를 작곡한 뒤 더 이상 오페라를 쓰지 않았다. 그가 모차르트를 처음 만난 것은 1784년 말에서 1785년 초 사이였고, 오페라에서 손을 뗀 것도 바로 이 무렵이다. 하이든은 모차르트의 〈피가로의 결혼〉과 〈돈 조반니〉를 목격하고 오페라 작곡에 자신을 잃은 것으로 보인다.•

• 미국의 작가 폴 제퍼스는 〈프리메이슨: 세계에서 가장 오래된 비밀결사체〉에서 하이든과 모차르트의 만남을 설명한 뒤 이렇게 썼다. "하이든은 오페라 〈아르미다〉가 자신의 최고 작품이라 생각했지만 모차르트가 쓴 몇몇 오페라를 들어본 뒤 스스로의 부족함을 깨닫고 오페라 작곡의 꿈을 버렸다."[26]

빈에서 외면받은 〈돈 조반니〉

모차르트는 〈돈 조반니〉 빈 공연을 추진했다. 궁정 오페라 감독 오르시니 로젠베르크 백작은 전쟁터에 있는 황제에게 "〈돈 조반니〉는 가수들에게 엄청난 기량을 요구하는 오페라"라고 썼고 황제는 "사실 모차르트 음악은 성악가들에겐 너무 어렵다"고 맞장구쳤다. 황제는 빈 사람들 취향을 고려하면 이 오페라가 빈에서 실패해도 놀랍지 않다며 모차르트가 새 오페라에서 좀 더 '상식적' 취향을 보여주기를 기대한다고 했다.

빈 공연을 앞두고 모차르트는 〈돈 조반니〉를 조금 개작했다. 기사장의 심판 장면에 이어지는 피날레 육중창은 삭제했다. 선남선녀들이 미래를 기약하며 제자리를 찾아가는 이 노래를 빼니 오페라는 돈 조반니의 죽음으로 끝나는 비극이 돼버렸다. 2막에서는 체를리나가 레포렐로를 혼내는 이중창을 추가했다. 코믹한 요소를 강화한 듯 보이지만 오늘날의 시각에서는 좀 더 심층적 해석이 가능하다. 레포렐로는 돈 조반니의 악행을 도와주며, 때로 주인의 못된 짓을 흉내내기도 한다. 하지만 프라하 버전에서 그는 처벌받지 않았다. 하인 신분이라 어쩔 수 없을 뿐, 자발적으로 악행을 저지른 건 아니라는 것이다. 그러나 빈 공연에서 체를리나는 그를 응징한다. 아무리 권력자의 명령에 따라 한 행동이라도 죄는 죄라는 것이다. 이는 한나 아렌트1906~1975가 말한 '악의 평범성'을 떠올리게 한다. 히틀러에게 부역하여 학살을 집행한 나치 독일 장교 아이히만은 '생각하지 않은 죄'를 이유로 사형에 처해졌다. 오늘날 관료 체계의 명령 계통 속에 숨어서 자기 맡은 일만 하면 된다고 생각하는 '작은 아이히만'들이 너무 많이 존재한다. 모차르트

의 시대도 별반 다르지 않았을 것이다. 이렇게 보면 〈돈 조반니〉의 빈 개정판은 프라하 버전보다 더 급진적 작품인 셈이다.

1788년 5월 7일 〈돈 조반니〉 빈 초연은 성공이라고 볼 수 없었다. 친첸도르프 백작은 초연부터 여섯 차례나 공연을 참관하고 이렇게 일기에 썼다. "음악은 유쾌하고 다채로웠지만, 지루했다." 여기서 '지루했다ennuyiert'는 말은 '거슬렸다' '화가 났다'는 뉘앙스다.[27] 〈돈 조반니〉는 〈피가로의 결혼〉보다 더 심하게 귀족들의 비위를 상하게 했다. 귀족 신분인 돈 조반니의 악행을 고발하고, 그가 뉘우치지 않자 지옥의 불구덩이에 떨어뜨려서 심판하는 설정에 귀족들은 모욕감을 느꼈다.

빈 초연 직후, 안드레이 라주모프스키 백작은 뒷풀이를 겸한 성대한 파티를 열었다. 빈의 음악 애호가들이 거의 다 모여서 새 오페라를 평가했다. 모차르트는 자리에 없었다. 사람들은 이 오페라가 "원숙한 천재의 소중한 작품으로 무한한 상상을 일으키는 걸작"이라고 입을 모았다. 그러나 "너무 내용이 많고 혼란스럽다" "추잡하고 비도덕적이다" "음표가 너무 많다"는 불만이 꼬리를 이었다. 이런 비판이 어느 정도 맞다는 걸 인정하지 않을 수 없는 분위기가 됐다. 특별 휴가를 받아서 〈돈 조반니〉를 보러 온 하이든도 자리에 있었다. 논란이 이어지자 사람들은 그에게 눈길을 돌렸다. 하이든은 평소처럼 신중하게 대답했다. "제가 논란을 종식시킬 수 있을 것 같진 않군요. 하지만 한 가지는 분명합니다. 모차르트는 지금 세상에서 가장 위대한 작곡가입니다." 이 말에 신사 숙녀들은 모두 입을 다물었다.[28]

〈돈 조반니〉는 다른 도시에서도 공연됐는데, "음악은 훌륭하지만 부도덕한 주인공을 내세운 게 못마땅하다"는 반응이 많았다. 1789년 함부르크 공연 직후 요한 프리트리히 싱크는 모차르트를 "참된 음악적

표현과 소통의 대가"라고 찬탄했지만 "이 '얼빠진' 대본에 음악을 쓰나니 유감"이라고 했다.**29** 1790년 2월 베를린 공연 직후에 나온 리뷰는 〈돈 조반니〉의 음악을 격찬했다. "음악이 인간 정신을 이렇게 생생하게 표현한 적은 없었다. 작곡의 예술이 이렇게 높은 경지에 이른 적은 결코 없었다." 그러나 대본에 대해서는 "이성에 거슬리고, 도덕을 모독하고, 미덕과 감정을 혼란시키는 사악한 드라마"라고 혹평을 퍼부었다. 리뷰는 이렇게 마무리한다. "텍스트의 저열함이 음악에의 몰입을 끊임없이 방해한다. 이건 곤란하다! 그대, 음악의 틀을 미덕의 기초 위에 세워주시기를! 황금 종이에 다이아몬드로 그대 이름을 새긴들, 그 황금 종이가 형틀 위에 매달려 있다면 무슨 소용인가!"**30**

홋날 베토벤은 모차르트의 음악을 찬탄하면서도 "돈 조반니처럼 부도덕한 인물을 주인공으로 오페라를 쓴 것을 이해할 수 없다"고 불평했다. 이 지점에서 모차르트와 베토벤의 결정적 차이가 드러난다. 모차르트는 베토벤과 달리 영웅적 이미지를 전혀 갖고 있지 않다. 그는 소탈했고, 때로 광대처럼 행동했기에 외모나 행동에서 모차르트의 위대성을 찾으려 하면 실패할 수밖에 없다. 알프레트 아인슈타인은 "에로틱한 것에서, 비극적인 것에서 결정적인 것을 말할 수 있는 용기"를 진정한 위대성의 조건으로 보았다. 모차르트는 위대성을 밖으로 과시하지 않았다. 그의 위대성은 그 시대에도, 그 자신에게도 감춰져 있었다. 아인슈타인은 말한다. "그는 너무나 비밀스럽게 위대했기 때문에 그의 시대는 이를 알아차리지 못했고, 그 자신은 더 몰랐다."**31**

Wolfgang Amadeus Mozart

17

터키전쟁과 경제난

~

　모차르트가 〈돈 조반니〉에 몰두하던 1787년 8월, 러시아와 터키 사이에 전쟁이 터졌다. 러시아의 예카테리나 2세는 콘스탄티노플에 눈독을 들이며 팽창정책을 밀어붙였고, 이에 반발한 터키가 선전포고로 맞섰다. 러시아와 군사동맹을 맺고 있던 오스트리아도 전쟁에 휘말렸는데, 예카테리나 2세는 스웨덴과 대적해야 한다는 이유로 오스트리아가 터키와 혼자 싸우게 내버려두었다. 한 해도 안 돼서 17만 병사가 전선에 투입됐고, 3만 3,000명 이상의 사망자가 나왔다.[1] 설상가상으로 오스트리아가 지배하는 네덜란드와 헝가리 지역에서 반란이 일어났다. 황제 요제프 2세는 1787년 제국 통합정책의 일환으로 네덜란드의 법체계와 행정 조직을 쇄신했는데 이는 네덜란드의 자치를 허용하겠다는 약속을 위반한 것이었고 분노한 네덜란드 민중은 곳곳에서 항의 시위를 벌였다. 헝가리도 소요에 휩싸였다. 황제는 헝가리를 병합하여 중앙정부의 통치 아래 두고 독일어를 공용어로 사용할 것을 명령했다. 게다가 오스트리아 제품은 세금 없이 헝가리에 들어왔지만 헝가리 제품이 오스트리아에 갈 때는 관세를 물어야 했다. 헝가리 귀족들은 이 불평등한 관계를 거부하고 독자적인 헝가리 왕을 추대하려는 분리독립 운동에 나섰다.

요제프 2세는 사면초가 신세가 됐다. 군사적으로 터키에 밀렸고, 국내 정치에서 민중의 신임을 잃었다. 1787년, 황제에게 실망한 요제프 리히터란 사람이 쓴 팸플릿 《왜 황제 요제프는 민중에게 사랑받지 못하는가?》가 출판되어 인기를 끌었다. 요제프 2세의 개혁은 의도는 좋았다. 황제는 인간적으로 소탈하여 시민들과 어울렸다. 그는 "제국이 잠자고 있을 때 황제는 깨어 있다"는 말을 들을 정도로 근면했다. 하지만 그는 귀족과 사제들의 기득권을 축소했기 때문에 많은 적을 만들었고 이 불만 세력을 잘 다독이지 못했다. 개혁 과정에서 대중 정서를 충분히 고려하지 않았고, 특히 장례 제도 개혁처럼 전통과 관습을 거스르는 조치는 커다란 반발에 부딪쳤다.

황제는 전쟁 비용으로 2만 플로린이 넘는 거금을 내놓았고, 귀족들도 줄지어 많은 돈을 내놓았다. 황실이 예술가들에게 지급하던 보조금은 대폭 삭감됐다. 음악회 고객이던 젊은 귀족들은 거의 다 전선으로 나갔고, 예술가들은 생존의 벼랑으로 내몰렸다. 시민들은 소득의 12%를 전쟁 세금으로 내야 했고, 엄청난 생활고에 시달리게 됐다. 빈의 식량 가격이 폭등했고, 사상 처음 빵 가게가 약탈당하는 일이 일어났다. 빈에서는 전쟁터의 포성이 들리지 않았다. 그러나 머나먼 전선에서 나비의 날갯짓으로 일어난 작은 바람이 폭풍으로 변하여 빈의 모차르트를 뒤흔들었다. 그때까지만 해도 모차르트는 이 전쟁이 1791년까지 질질 끌며 자신에게 재앙을 가져오리라 예상치 못했다.

'빈 궁정 실내악 작곡가'에 임명되다

모차르트는 프라하에서 〈돈 조반니〉 초연을 마치고 1787년 11월 16일 빈에 돌아왔다. 오페라의 대가로 이름을 떨친 빈 궁정 작곡가 크리스토프 글루크가 세상을 떠난 다음날이었다. 글루크는 〈오르페오와 에우리디체〉〈타우리스의 이피게니아〉를 작곡했고, "시는 음악 표현의 기초이며, 음악은 시에 종속한다"며 오페라 개혁을 이끈 사람이다. 그는 1768년, 열두 살의 모차르트가 빈에서 〈가짜 바보〉로 좌절하는 것을 목격했다. 모차르트는 〈이도메네오〉를 작곡할 때 글루크의 영향을 받았지만 〈후궁 탈출〉에서는 "시는 음악에 복종하는 딸이어야 한다"며 글루크와 정반대 방향으로 오페라 개혁을 시도했다. 빈 정착 후 모차르트는 글루크와 내체로 우호적 관계를 유지했다. 그런데 글루크는 모차르트의 음악을 높이 평가하면서도 빈 궁정에서 자신의 자리를 이어받을 사람은 안토니오 살리에리라고 생각했다. 글루크의 임종을 지킨 사람도 살리에리였고, 11월 17일 열린 장례식에서 니콜로 욤멜리의 〈레퀴엠〉과 글루크의 마지막 작품 〈심연에서 외칩니다De profundis〉를 지휘한 사람도 살리에리였다. 이 장례식에는 약 300명의 빈 음악가들이 거의 다 참석했으니 전날 빈에 돌아온 모차르트 부부도 참석했을 가능성이 높다.

12월 7일, 황제 요제프 2세는 모차르트를 궁정 실내악 작곡가로 임명했다. 특별한 의무 없이 연봉 800플로린을 받는 일종의 명예직이었다. 빈 궁정 재무 담당자 요한 루돌프 호테크Johann Rudolf Chotek 백작의 1792년 3월 5일 자 편지에 따르면 "이렇게 보기 드문 음악 천재가 자기 생계를 찾아서 외국으로 떠나는 것을 예방하기 위해 이 직책을 준

것"으로 돼 있다.[2] 카우니츠 공작은 "100년에 한 번 나올까 말까 한 이런 천재를 다른 나라에 빼앗기면 안 된다"고 강조했는데 이 발언도 영향을 미쳤을 것이다. 모차르트의 영국 여행 계획은 두루 알려진 사실이었다. 프라하에서 거둔 성공을 통해 빈 사람들은 모차르트가 외국에서도 매우 높게 평가받고 있다는 걸 알고 있었다. 글루크가 받던 연봉 2,000플로린에 비하면 훨씬 적은 액수였다.[3] 황제도 조금 미안했는지, 모차르트를 자기 방으로 데리고 가서 "당분간 800플로린으로 만족해라, 이 궁정에서 이만큼 받는 사람도 없다"며 다독여주었다.[4] 황제로서는 최소의 비용으로 모차르트를 빈에 잡아두는 데 성공한 셈이었다.

빈 궁정은 연공서열을 중요시한 것 같다. 1788년 3월 주세페 보노의 뒤를 이어 궁정 악장에 취임한 안토니오 살리에리는 연봉 1,200플로린에 주거비 152플로린을 더해서 1,352플로린을 받았다. 그는 50명으로 이뤄진 궁정 악단과 이탈리아 오페라를 책임지며 음악가협회의 연례 연주회를 주관했는데, 모차르트가 맡은 궁정 실내악 작곡가보다 훨씬 더 중요한 자리였다. 살리에리는 모차르트와의 출세 경쟁에서 사실상 승리했다. 모차르트보다 열 살 위인 부악장 이그나츠 움라우프는 연봉 850굴덴으로 모차르트보다 조금 더 나은 대우를 받았다.[5]

모차르트는 황제의 호의에 감사하면서도 떨떠름한 느낌이 가시지 않았다. 오래 기대해 온 궁정의 정규직이지만, 자기 역량을 충분히 발휘할 만한 자리가 아니었다. 골치 아픈 논란을 일으키는 오페라 대신 황실 레두텐잘의 무도회에서 연주할 가벼운 춤곡이나 작곡하라는 명령을 받은 셈이었다. 이듬해 1월 작곡한 콩트라당스 〈뇌우〉 K.534, 〈전투〉 K.535, 〈여섯 개의 독일무곡〉 K.536은 그가 궁정 실내악 작곡가로서 쓴 첫 작품이다.

1787년 12월 27일, 모차르트의 넷째 아이 테레지아가 태어났다. 아기는 6개월 뒤 세상을 떠난다.

1788년 1월 3일 완성한 피아노 소나타 F장조 K.533은 모차르트의 소나타 중 가장 규모가 크다. 음악학자 크리스토프 볼프는 이 작품이 "자기를 궁정으로 불러준 황제 요제프 2세에게 감사를 표하기 위해 쓴 곡"이라고 보았다.[6] 황제가 좋아하는 푸가 기법을 종횡무진 구사한 소나타는 이 곡뿐이기 때문이다. 3악장은 새로 작곡하지 않고, 1786년 6월에 써둔 론도 F장조 K.494를 활용했다. 1788년 1월 8일 빈 궁정 오페라는 살리에리의 최신 오페라 〈호르무즈의 왕 악수르〉를 공연했다. 살리에리는 1787년, 연로한 글루크 대신 파리에 가서 〈타라레〉로 선풍을 일으켰는데, 이 작품을 빈Wien 무대에 올리면서 〈호르무즈의 왕 악수르〉로 제목만 바꾼 것이다. 다 폰테가 대본을 쓴 이 오페라는 〈피가로의 결혼〉에서 주연을 맡았던 바리톤 베누치 등 호화 출연진의 활약으로 새해 봄 시즌의 화제작이 됐다. 영화 〈아마데우스〉에는 이 작품이 모차르트의 〈피가로의 결혼〉과 겨뤄서 이기는 걸로 나오지만 사실과 다르다.

1788년 2월 9일 오스트리아는 터키와 정식으로 전쟁을 선언했다. 황제는 3월 25일 직접 출정하여 베오그라드 근처 야전 사령탑에서 전쟁을 지휘했다. 오늘날의 보스니아, 세르비아, 크로아티아 일대의 전선에서 병력 28만 명이 대치했는데 오스트리아는 고전을 면치 못했다. 7월에는 터키군이 오스트리아 영토 바나트Banat까지 밀고 들어왔다. 양쪽 군대 모두 보급 부족으로 고초를 겪었다. 말라리아가 창궐해 병력의 절반이 앓아누웠고 야전병원은 사상자와 환자들로 넘쳐났다. 황제는 결핵에 걸려 그해 12월 5일 빈에 돌아오게 된다.

여느 전쟁처럼 초기에는 애국심이 물결쳤다. 모차르트도 이 분위기에 호응하여 〈독일 전쟁가—내가 황제라면〉 K.539를 작곡했다. 이 곡은 3월 7일 빈 교외의 레오폴트슈타트 극장에서 코미디언 겸 베이스 프리트리히 바우만의 노래로 초연됐다.

내가 황제라면 동방의 나라는 두려움에 떨게 되리라.
콘스탄티노플은 우리 것, 대지의 여신이 로마를 세웠듯
옛 도시 아테네와 스파르타를 새로 세워야 하네.
시인들이여, 우리의 영웅적 행위를 예찬하라!
황제의 뜻이 실현되고 황금의 시대가 열리기를!
지혜로운 자들이 모두 함께 기뻐하기를!

터키전쟁에 출정하는 황제를 찬양하며 전쟁에 힘을 모으자고 호소하는 노래로, 영화 〈아마데우스〉의 가면무도회 장면에서 웅장하게 울려 퍼지는 바로 그 행진곡이다. 5년 전 〈후궁 탈출〉에서 술탄의 자비를 예찬한 모차르트가 터키에 맞서서 빈의 애국주의 물결에 휩쓸린 것은 다소 안타깝다. 그는 3년 뒤 〈작은 독일 칸타타〉 K.619에서 반전 평화를 역설하게 되지만, 이때는 직접 전쟁터에 나가는 황제 요제프 2세를 외면할 수 없었을 것이다.

1788년 2월 26일 모차르트는 카를 필립 엠마누엘 바흐의 칸타타 〈예수의 부활과 승천〉을 편곡하여 지휘했다. 고트프리트 반 슈비텐 남작의 주도로 에스테르하치 공작의 저택에서 열린 음악회였다. 니콜라우스 포르켈1749~1818•이 정리한 《일반 음악의 역사Allgemeine Geschichte der Musik》에 따르면 "반 슈비텐 남작의 감독하에 86명으로 구성된 오

케스트라가 연주했는데 청중은 열광적으로 갈채를 보냈다. 모차르트는 악보를 읽으며 템포를 지정했고, 움라우프가 쳄발로를 연주했다. 두 차례나 철저히 리허설을 했기에 매우 뛰어난 연주를 보여줄 수 있었다. 랑에 부인, 테너 아담베르거, 베이스 잘레, 그리고 30명의 합창단이 출연했다".[7] 이 작품은 3월 4일과 7일 부르크테아터에서 다시 연주되었다. 모차르트는 엠마누엘 바흐에 대해 "그는 아버지고 우리는 모두 그의 자식들"이라고 하이든에게 말한 바 있다. 텔레만의 뒤를 이어 함부르크 궁정 악장으로 일하던 엠마누엘 바흐는 1788년 여름 빈을 방문할 예정이었지만 몸이 아파서 오지 못했고, 그해 12월 세상을 떠나게 된다. 모차르트와 엠마누엘 바흐는 직접 만날 기회를 갖지 못했다. ▶그림 39

모차르트는 2월 26일 공연 막간에 새 피아노 협주곡 26번 〈대관식〉 D장조 K.537 을 연주했다. 자신의 음악이 대중에서 멀어졌다는 걸 깨닫고 좀 더 쉽고 친근한 스타일로 변신을 꾀한 작품이다. 이 곡은 1790년 새 황제 레오폴트 2세의 대관식이 열린 프랑크푸르트에서 연주했기 때문에 '대관식'이란 제목이 붙었지만, 실제 대관식 현장에서 연주되지는 않았다. 3월 7일 연주회의 막간에는 알로이지아 랑에가 출연, 모차르트의 새 아리아 〈아 상냥한 별들아, 만일 하늘이Ah se in ciel, benigne stelle〉 K.538을 불렀다.

3월 19일 모차르트는 작품 목록에 피아노를 위한 〈아다지오〉 B단조 K.540을 추가했다. 어둡고 쓰디쓴 분위기의 이 곡은 모차르트가 쓴 단조 곡 중 매우 독특하다. 파리에서 어머니가 돌아가셨을 때 쓴 바이

• 독일의 음악학자 겸 음악이론가. 최초의 바흐 전기를 썼으며, 근대 음악학을 창립한 사람으로 꼽힌다.

올린 소나타 E단조나 피아노 소나타 A단조의 슬픔도 아니다. 아버지의 죽음을 예감하면서 쓴 G단조 현악오중주곡의 비극적 정서도 아니다. 피아노 협주곡에서 몇 차례 들려준 C단조의 검은 심연도 별로 닮지 않았다. 이 B단조 아다지오는 내면으로 가라앉는 침통한 탄식 같은 곡이다. 어떤 계기로 누구를 위해 썼는지도 알 수 없다. 호주의 의사 페터 데이비스는 모차르트의 단조 곡들을 조울증으로 설명했다. 모차르트는 내면의 긴장과 분열을 단조로 표현하곤 했는데, 이렇게 어두운 곡을 쓴 건 자기 치유를 위해서도 필요했다는 것이다.[8]

〈돈 조반니〉는 1788년 5월 7일 빈에서 초연된 뒤 띄엄띄엄 열다섯 차례 공연되었다. 황제는 3월 25일 전쟁터로 떠나서 12월 5일 빈에 돌아왔기 때문에 이 오페라를 관람하지 못했다. 그는 악보를 보았거나 오후마다 연주하던 목관 합주 버전을 들었을 수 있다. 다 폰테는 〈돈 조반니〉에 대한 황제의 반응을 모차르트에게 전했다. "오페라는 거룩해. 〈피가로의 결혼〉보다 더 아름답다고 할 수 있어. 하지만, 이 음악은 빈 사람들의 이빨에 맞는 고기가 아니야." 이 말을 들은 모차르트는 조용히 대답했다. "천천히 씹어 먹을 시간을 드리면 되겠죠."[9] 황제의 발언은 〈돈 조반니〉에 대한 귀족들의 편견을 부채질했다. 귀족들은 황제의 말을 앵무새처럼 따라했고, 일반 대중도 덩달아 모차르트에게 등을 돌렸다.

이 시절의 모차르트는 얼떨결에 붉은 깃발을 들고 파업 시위에 앞장서는 〈모던타임즈〉의 떠돌이 채플린을 닮았다. 그는 음악가의 소명에 충실했을 뿐이지만 자기 뜻과 상관없이 불온한 작곡가로 간주됐다. 스스로 선택한 자유의 대가는 결코 값싼 게 아니었다. 황제를 포함 지배 세력이 일제히 등을 돌린 빈에서 그는 '예약 연주회' 한번 열지 못

할 정도로 어려운 처지에 빠졌다. 모차르트는 자기 작품에 대해 얘기하기를 좋아하지 않았고, 그럴 경우도 한두 마디로 간단히 얘기하곤 했다. 〈돈 조반니〉에 대해 그는 말했다. "이 오페라는 빈 청중들을 위한 작품이 아니에요. 프라하 사람들을 위해 쓴 작품이죠. 결국, 이 오페라는 나 자신과 몇몇 친구들의 만족을 위해 썼을 뿐입니다."[10]

빈의 독일 오페라단은 이미 지난해 해산됐다. 독일 오페라는 모차르트와 디터스도르프가 성공했을 뿐 이렇다 할 좋은 작품이 없었다. 반면 이탈리아 오페라는 오랜 전통과 국제 경쟁력을 갖추고 있었다. "이탈리아 오페라에 비용이 많이 드는데 굳이 독일 오페라까지 유지할 필요가 있을까?" 예산 절감을 합리화하는 황제의 논리는 이런 식이었다. 1783년부터 1790년까지 약 7년 동안 빈에서는 이탈리아 오페라 59편이 공연됐다. 공연 횟수는 파이지엘로 166회, 살리에리 138회, 치마로사 124회, 마르틴 이 솔레르 105회, 사르티 91회의 순서였다. 이에 비해 모차르트 〈피가로의 결혼〉은 20회, 〈돈 조반니〉는 15회뿐이었으니 초라한 흥행 성적이었다. 독일 오페라단이 해산되자 빈에서 모차르트가 오페라를 발표할 기회는 더 줄어들었다.

푸흐베르크에게 돈을 빌리기 시작

6월 17일, 모차르트는 빈 교외 베링어슈트라세 26번지로 이사했다. 이 무렵 그는 미하엘 푸흐베르크에게 돈을 꿔달라는 편지를 쓰기 시작한다. 6월 중순의 첫 편지. "그대의 참된 우정과 형제 같은 사랑에 용기를 내어 다시금 커다란 호의를 요청합니다. 저는 아직 당신에게 8두

카트 빚이 있지요. 지금 당장 이 돈을 갚을 수 없는 처지에서, 100플로린을 더 도와달라고 얘기할 수밖에 없는 상황입니다. 다음주로 예정된 예약 연주회가 끝나면 바로 갚을 수 있습니다. 따뜻한 감사 인사와 함께 도합 136플로린을 돌려드리겠습니다. 여기 무료 티켓 두 장을 동봉합니다. 형제로서 드리는 이 선물을 받아주시기 바랍니다. 당신이 제게 보여주신 우정을 어떻게 갚아야 할지 모르겠군요."[11]

푸흐베르크는 모차르트의 요구대로 100플로린을 보내주었다. 이어지는 6월 17일 자 편지에서 모차르트는 1~2년 기한으로 1,000~2,000플로린을 꿔달라며, 이 돈이면 모든 일을 잘 정리하고 편안하게 작곡에 몰두할 수 있을 거라고 애원했다. 그는 '참된 형제'임을 강조하며, 충분한 이자를 쳐서 갚겠다고 다짐했다. 푸흐베르크는 모차르트의 요구보다 훨씬 적은 200굴덴을 보냈는데, 이는 란트슈트라세의 밀린 집세를 갚을 수 있는 금액이었다. 모차르트는 6월 27일과 7월 초 연거푸 푸흐베르크에게 편지를 보내 "명예와 신뢰를 위해" "다른 경로를 통해서라도 돈을 더 융통해 달라"고 사정한다. "안 그러면 전당표 두 장을 처분해야 한다"고도 했다.

푸흐베르크는 빈에서 최고 품질의 비단과 벨벳, 장갑과 손수건을 파는 직물상으로 프리메이슨 '진실' 지부 회계 담당이었다. 모차르트는 1791년 봄까지 그에게 이런 편지를 무려 21통이나 보냈고, 푸흐베르크는 그때마다 일정한 금액을 보내서 모차르트의 급한 불을 꺼주었다. 그는 호어마르크트에 있는 프란츠 폰 발제크Franz von Walsegg, 1763~1827 백작 소유의 집에 살았는데 그 무렵 모차르트가 쓴 실내악곡들을 이 집에서 연주하곤 했다. 그는 꽤 유능한 음악가였고, 그의 아내 안나 푸흐베르크는 콘스탄체와 가깝게 지냈다. 1788년부터 1791년까지 모차

르트가 그에게 빌린 돈은 도합 1,450 플로린이었다.

그 무렵 모차르트는 왜 그렇게 돈이 궁했을까? 4월에 현악오중주곡 K.406, K.515, K.516을 출판했지만 판매 수익이 제때 들어오지 않았다. 〈돈 조반니〉를 빈에서 공연했지만 추가 수입은 없었다. 예약 연주회도 열리지 않았고, 귀족들의 살롱 음악회도 뜸해졌다. 이런 상황은 모차르트의 수익 감소로 직결됐다. 전쟁으로 물자가 부족해서 인플레이션이 일어나고 물가가 폭등했다. 1788년 여름 빈에서는 역사상 처음으로 빵 폭동이 발생했다. 1780년 1파운드에 2크로이처이던 빵값은 1788년 3.3크로이처, 1789년 3.8크로이처, 1790년 4크로이처로 두 배나 뛰었다.[12]

빵 1파운드의 가격 변화(1파운드=453.6g)

1780년	2크로이처	1788년	3.3크로이처	1791년	3.7크로이처
⋮	⋮	1789년	3.8크로이처	1792년	2.4크로이처
1787년	2크로이처	1790년	4크로이처	1793년	2크로이처

소득이 줄었는데도 모차르트는 소비 규모를 줄이지 않았다. 수입보다 지출이 많아졌고, 이 때문에 자꾸 돈을 꿔야 했다. 1789년 여름 콘스탄체의 다리 정맥염이 악화되자 모차르트는 아내의 치료비와 요양비를 대느라 벼랑 끝에 몰리게 된다.

모차르트는 가난하지 않았다

독일 음악학자 우베 크레머Uwe Kramer는 1976년 〈누가 모차르트를 굶겨 죽였는가?〉라는 논문에서 "모차르트는 전문 피아니스트로 1년에 1만 플로린 넘는 돈을 벌었고, 레슨비 연 900플로린에 더해 막대한 악보 출판비를 받았는데 그 돈을 전부 도박으로 날렸다"고 주장했다. 모차르트의 예약 연주회가 열리던 멜그루베는 연주가 끝나면 언제든 들를 수 있는 카지노였다. 도박은 당시 예술가들 사이에 흔한 일이었다. 〈피가로의 결혼〉에 출연한 영국의 테너 마이클 켈리도 도박으로 돈을 잃어서 낭패를 본 일을 《회고록》에 썼다.[13] 모차르트도 이따금 아내 콘스탄체와 함께 카지노에 들른 것으로 보인다. 1791년 바덴에서 요양하던 아내에게 "카지노에 가지 말라"며 "내가 도착하면 함께 가자"고 얘기하는 대목이 있다.[14] 하지만 모차르트가 아내와 함께 도박을 해서 큰돈을 날렸을 리는 없고, 그가 아내 몰래 상습적으로 도박을 했다고 판단할 근거도 없다. 모차르트가 주식투자를 하다가 돈을 잃었다는 견해도 있지만, 더 설득력이 없다. 모차르트가 오로지 돈을 위해 음악과 거리가 먼 주식투자에 신경을 썼다는 것은 상상하기 어렵다. 그는 얼마를 벌든 계획성 없이 전부 다 쓰면서 살았던 게 분명하다.

모차르트가 빈에 도착한 1781년부터 세상을 떠난 1791년까지 그의 연 수입을 추정하기는 쉽지 않다. 1856년 오토 얀은 모차르트의 수입 중 확인된 것만 다음 페이지 표와 같이 집계했다.

1784년과 1785년에는 이 추정치보다 훨씬 더 많이 벌었을 테지만 기록이 없어서 매우 적은 금액으로 집계되었다. 모차르트의 경제 사정이 악화되기 시작한 1787년에는 아버지의 유산 1,000플로린을 제외해

모차르트의 연 수입(오토 얀 추정)

1781년	최소 962	〈이도메네오〉 450, 잘츠부르크 봉급 112, 레슨비와 연주료 400
1782년	최소 1526	〈후궁 탈출〉 426, 레슨비·연주료·출판 수입 1100
1783년	최소 2250	부르크테아터 연주료 1600, 레슨비 650
1784년	최소 1650	트라트너호프 예약 연주회 1000, 레슨비 650, 기타 연주회·출판 수입
1785년	최소 1279	부르크테아터 연주회 559, 출판 수입 720, 기타 연주회·레슨비
1786년	최소 756	〈극장 지배인〉 225, 〈피가로의 결혼〉 450, 도나우에싱엔 연주회 81
1787년	최소 3216	프라하 〈돈 조반니〉 450, 〈돈 조반니〉 자선공연 700, 프라하 연주회 1000, 유산 1000, 봉급 66
1788년	최소 1025	빈 〈돈 조반니〉 225, 봉급 800
1789년	최소 2535	베를린 여행 수입 1285, 봉급 800, 해외 수입 450
1790년	최소 1865	〈여자는 다 그래〉 900, 프랑크푸르트 여행 수입 165, 봉급 800
1791년	최소 3725	〈황제 티토의 자비〉 900, 〈레퀴엠〉 225, 후원금 2000, 봉급 600 ※〈마술피리〉 제외

(단위: 플로린)

도 최소 2,216플로린을 벌었다. 생애 마지막 해인 1791년, 모차르트는 가장 많은 돈을 번 것으로 추정된다. 출처를 알 수 없는 2,000플로린은 암스테르담과 헝가리 귀족이 연금으로 제공한 돈일 것이다. 미국 음악 학자 메너드 솔로몬은 오토 얀이 추산한 금액에 연주회, 레슨비, 작곡 료의 추정치*를 더해서 다음과 같은 도표를 만들었다.[15]

● 솔로몬은 모차르트가 공공 연주회로 300플로린, 예약 연주회로 100플로린, 귀족의 자택에서 열린 가정 연주회로 50플로린의 사례를 평균적으로 받았고, 출판사에서는 작품당 5~20플로린을 받았 다고 상정했다.

모차르트의 연 수입(메너드 솔로몬 추정)

1781년	1284	1784년	3720	1787년	3321	1790년	3225
1782년	3074	1785년	2959	1788년	2060	1791년	5672
1783년	2408	1786년	3704	1789년	2158	연평균	3053

(단위: 플로린)

이 자료에 따르면 1782년부터 1791년까지 모차르트의 연 평균 수입은 최소 3,000~4,000플로린으로 당시 음악가로서는 최상급이라 할 만한 수준이다. 이 무렵 에스테르하치 궁정 악장 하이든은 땔감, 와인 등 생활 보조품을 제외하고 연봉 1,250플로린을 받았다. 그는 1790년 런던에 건너가서 2년 동안 2만 4,000플로린의 거금을 버는 국제적 스타가 되었지만 그전에는 수익이 모차르트의 절반도 채 안 됐다. 하이든은 재산 관리에도 신경을 써서 대부업도 좀 했고, 사회보장제도에 투자도 했다. 그는 나폴레옹전쟁1793~1815 때의 인플레이션으로 재산이 대폭 줄기도 했지만 1809년 사망할 때 3만 5,000플로린의 현금을 남겼다. 이에 반해 모차르트는 검소하게 살 줄도 몰랐고, 위급 상황에 대비하여 저축할 줄도 몰랐다.

1788년 모차르트가 경제적으로 궁지에 몰린 건 사실이지만 그게 곧 가난을 의미하지는 않는다. 많이 벌어서 많이 쓰는 것을 '가난'이라고 부르지는 않기 때문이다. 모차르트가 전쟁 기간 겪은 경제난은 다른 음악들도 마찬가지였다. 1788년부터 1790년까지 모차르트는 〈여자는 다 그래〉를 위촉받고 반 슈비텐 남작이 주도한 자선 연주회를 위해 헨델 오라토리오를 편곡하는 등 다른 작곡가들보다 오히려 많은 기회를 누렸다. 모차르트의 재정 상황은 1790년부터 회복되기 시작하여 1791년에는 완전히 상승세로 돌아서므로 그가 생애 마지막 3~4년 동

안 가난했다는 주장은 설득력이 없다. 그가 1791년 세상을 떠난 뒤 돈
이 없어서 극빈자의 장례를 치러야 했다는 통념도 사실과 거리가 멀다.

이 기간에도 그의 작품 목록에는 새 곡들이 추가됐다. 6월 22일
에는 피아노 트리오 E장조 K.542를 완성했다. 푸흐베르크의 집에서
연주한 것으로 보이는 이 작품은 맑고 고요한 아름다움으로 빛난다.
모차르트를 사랑한 쇼팽은 1848년 2월 16일 파리 살 플레엘에서 열
린 고별 리사이틀에서 바이올리니스트 장-델팽 알라르Jean Delphin Alard,
1815~1888, 첼리스트 오귀스트 프랑솜Auguste Franchomme, 1808~1884과 함께
이 곡을 연주하여 모차르트에게 오마주를 바쳤다.[16]
1788년 6월 26일에는 교향곡 39번 Eb장조 K.543, 피아노 소나
타 16번 C장조 K.545, 〈현악사중주를 위한 아다지오와 푸가〉 C단조
K.546을 작품 목록에 올렸다. 소나타 C장조 K.545는 '쉬운 소나타'
또는 '초심자를 위한 소나타'로 불리는 사랑스런 곡으로, 어린이용 소
나티네 악보집에 빠짐없이 실린다. 피아노 제자의 레슨을 위해 작곡한
걸로 보이지만 누구인지는 알 수 없다. 깔끔하고 맵시 있는 1악장, 깡
충깡충 뛰노는 듯한 3악장도 매력적이지만 2악장 안단테가 특히 아름
답다. 후반부, G단조-C단조-G단조로 바뀌며 고요히 노래하는 대목
을 들으면 눈물이 가득 고여 있는 모차르트의 가슴이 느껴진다. 이 단
순한 선율에 끝없는 슬픔을 담았다니…. 슬픔의 극한에서 듣는 이에게
위로를 건네는 모차르트의 모습이다.

마지막 세 교향곡

그해 여름 작곡한 마지막 세 교향곡은 모차르트의 기악곡 중 최고 걸작이다. 세상을 초월한 듯 행복으로 빛나는 39번 Eb장조, 아름다움과 슬픔의 고귀한 결정체인 40번 G단조, 당당하고 위엄 있는 41번 C장조〈주피터〉…. 이 세 곡은 '삼형제별'처럼 나란히 빛나며 교향곡의 역사에서 불멸의 금자탑을 이룬다. 39번 Eb장조는 트럼펫과 팀파니가 등장하며, 관악 파트에 오보에가 없는 대신 클라리넷, 파곳, 플루트가 활약하며 찬란한 음색을 들려준다. 1악장은 어둡고 불안한 서주로 시작하여 행복감 넘치는 4분의 3박자의 알레그로로 이어진다. 죽음을 넘어 삶으로 가는 프리메이슨의 이념을 반영한 것이다. 2악장, Ab장조의 안단테 콘 모토는 꿈결처럼 평온하다. 현악 파트는 비단결 같은 음색을 들려주며, 목관의 앙상블은 더없이 매혹적이다. 3악장은 '춤의 명수' 모차르트의 진면목을 보여주는 화려한 메뉴엣이다. 중간 부분, 클라리넷 듀오를 비롯한 관악 파트의 따뜻한 앙상블이 인상적이다. 4악장 론도 알레그로는 오케스트라의 모든 파트, 특히 파곳, 플루트, 클라리넷이 현란한 음색으로 질주하며 아름다움을 뿜어낸다. 4악장의 제1바이올린 파트는 오케스트라에서 바이올린 연주자를 뽑는 오디션에 자주 사용된다. 빠르고 어려운 패시지를 얼마나 정확하고 맵시 있게 표현할 수 있는지 평가하는 시금석이 되기 때문이다. 이 교향곡이 노래하는 행복의 극치는 에로틱하게 들리기까지 한다. 베토벤의 Eb장조 교향곡이〈에로이카〉라면, 모차르트의 Eb장조 교향곡은 '에로티카'라 부를 만하다.

교향곡 40번 G단조에 착수할 무렵인 6월 29일, 넷째 아이 테레지

아가 숨을 거두었다. 태어난 지 6개월, 아기는 장이 꼬여서 고통받다가 더 이상 세상의 빛을 볼 수 없게 됐다. 모차르트는 어린 딸을 가슴에 묻으며 살아 있는 자신을 연민했을 것이다.

7월 25일 작품 목록에 올라온 교향곡 G단조 K.550은 극한의 슬픔을 당당하고 고귀하게 승화시킨 모차르트의 맨얼굴이다. 1악장 알레그로 몰토(아주 빠르게)는 과거의 교향곡에서 볼 수 없었던 몇 가지 파격적인 기법을 선보인다. 첫 주제는 "따라라~따라라~", 단2도로 돼 있는데, 이 모티브가 끊임없이 나타나며 발전한다. 이것은 당시 작곡가들이 꿈도 꿀 수 없는 혁신적인 기법으로, 베토벤의 〈운명〉 교향곡에 가서야 다시 나타난다. 첫머리, 바이올린이 첫 주제를 연주하기 전에 비올라가 검붉은 화음으로 바탕을 깔아주는 것도 교향곡 역사상 처음이다. 전개부는 비극적 정서를 더하고, 재현부는 더욱 높이 승화된 슬픔을 고귀하게 노래한다. 마지막 코다는 제2바이올린, 제1바이올린, 비올라가 차례로 연주하는 푸가다. 슈만은 이 1악장이 "고대 그리스 건축의 조형미를 느끼게 한다"고 말했다. 2악장 안단테는 어린이의 꿈처럼 신비롭다. 슈베르트는 이 악장을 듣고 "천사의 노래처럼 아름답다"고 했다. 3악장 메뉴엣은 '헤미올라' 기법을 선보인다. 3박자의 주선율이 2박자의 보조 선율과 어울려 고뇌에 몸부림치는 이미지를 들려주는 것이다. 중간 부분에서는 오보에, 플루트, 클라리넷, 파곳이 서정적인 선율을 노래하고 호른이 목가적인 화음으로 화답한다. 4악장 알레그로 아사이는 격렬하게 상승하는 첫 주제와 서정적인 둘째 주제가 대조를 이룬다. 전개부는 변화무쌍한 조성의 푸가를 전개한 뒤 누구도 예상치 못한 침묵으로 마무리한다. 이 침묵은 당시 청중들에게 섬뜩하게 느껴졌을 것이다. 재현부에서는 호른의 포효가 귀기 어린 분위기를 자아낸다.

모차르트 평전을 쓴 일본의 음악학자 고바야시 히데오는 이 곡에 대해 말했다. "모차르트의 슬픔은 질주한다. 눈물은 그 슬픔을 따라잡을 수 없다." 모차르트는 감상적 슬픔에 빠지지 않고, 온몸으로 슬픔을 껴안으며 아름다움의 극치를 빚어냈다.

교향곡 41번 C장조 〈주피터〉는 8월 10일 완성했다. 올림포스 최고의 신 주피터에 걸맞게 힘과 위엄이 넘치며, 내용과 형식의 일치, 진·선·미의 통일을 보여주는 걸작이다. 〈주피터〉란 제목은 영국의 기획자 페터 잘로몬1745~1815이 악보를 출판할 때 붙였다. 모차르트는 〈대관식 미사〉, 교회 소나타 K.329, 피아노 협주곡 21번과 25번처럼 씩씩하고 당당한 곡에 C장조를 즐겨 썼는데 이 곡은 모차르트 C장조의 정점인 셈이다. 1악장 알레그로 비바체(빠르고 생기 있게)의 첫 주제가 주피터의 이미지라고 생각해도 좋을 것이다. 부드러운 제2주제의 종결부 선율은 베이스를 위한 아리아 〈그대 손에 입맞춤Un bacio di mano〉 K.541에서 가져왔다. 2악장 안단테 칸타빌레(천천히 걸어가며 노래하듯)는 약음기를 낀 바이올린이 아름다운 주제를 제시한다. 위엄 있고 우아한 이 아름다움은 베토벤 피아노 협주곡 〈황제〉의 아다지오를 떠올리게 한다. 3악장은 평화로운 메뉴엣이다. 중간 부분에서 오보에의 사랑스런 노래에 이어 모든 악기들이 A단조로 '#솔~라~도~시~~'의 선율을 큰 소리로 연주하는데, 이는 피날레 4악장의 주제를 예고하는 듯하다. 4악장 몰토 알레그로(아주 빠르게)는 "도~레~파~미~"의 단순한 주제가 장대하고 화려한 푸가*로 발전한다. '올림포스의 대축제'라 할 만한 이 피날레는 환희의 극치에서 트럼펫과 팀파니의 팡

• 푸가fuga는 서로 닮은 주제가 달아나고 쫓아가며 어우러지는 음악 양식을 말한다. 작곡가 류재준의 스승 펜데레츠키는 "푸가는 대화"라고 짧게 정의했다.

파르로 마무리한다. 피날레가 교향곡 전체의 중심이 되는 것은 이 작품이 역사상 처음으로 베토벤 3번 〈에로이카〉, 5번 〈운명〉, 6번 〈전원〉, 9번 〈환희의 송가〉로 발전하는 씨앗이 된다.

이 세 교향곡은 언제 어디서 연주할 목적으로 작곡했는지 알 수 없다. 새로 문을 연 슈피겔가세의 카지노에서 연주하려고 작곡했다는 주장이 있지만 예약 연주회가 이뤄졌는지 확인할 길이 없다. 음악학자 알프레트 아인슈타인은 말했다. "이 곡을 주문한 기록도 없고, 작곡 의도를 밝힌 글도 없다. 있는 것은 영원을 향한 호소뿐이다."[17]

모차르트의 마지막 세 교향곡은 베토벤의 〈에로이카〉처럼 혁명적이지 않다. 오히려 기존 교향곡에 최고의 완성도를 부여하여 베토벤 이후의 교향곡에 출발점을 제공했다고 볼 수 있다. 버나드 쇼1856~1950는 모차르트 서거 100주기 기념사에서 "모차르트는 하나의 시류가 시작되는 지점이 아니라 그것이 발전하는 끝물에 우리 세상에 왔다"고 했다. 그는 모차르트의 오페라, 교향곡, 소나타를 가리켜 "이런 방식으로 도달할 수 있는 마지막 완벽의 경지"라며 "그 어떤 천재도 이보다 더 발전시키지 못한다"고 덧붙였다.[18] 아인슈타인도 비슷한 취지로 설명했다. "모차르트는 관습의 경계를 넘어서고 싶지 않았던 듯하다. 그는 그 법칙들을 완성하려 했지 그것을 깨뜨리고 싶어 하지는 않았다." 그는 모차르트의 독창적 어법과 개성 있는 예술이 그 시대의 기준이자 특징이 되었다고 판단했다. "모차르트는 한 시대의 시작이 아니라 끝에 서 있었기에 베토벤보다 더 먼 미래에 갈 수 있었는지 모른다."[19]

모차르트가 1788년 여름 이 세 편의 교향곡을 갖고 영국 여행을 결행하려 했다고 추측해 볼 수 있다. 그는 6월 17일 푸흐베르크에게 보낸 편지에서 "1~2년 기한으로 1,000~2,000굴덴을 꿔달라"며, "국내

는 물론 해외의 후원자들도 있으므로 일이 잘 풀릴 거"라고 했다. 이는 1787년 초 아버지 레오폴트가 "여행 자금으로 최소한 2,000플로린은 마련해야 한다"고 조언한 일을 떠올리게 한다.[20] 모차르트는 런던에 진출할 경우 하이든보다 전망이 밝았다. 무엇보다 하이든보다 스물네 살이나 젊지 않은가. 그는 이미 국제적 명성을 얻고 있었다. 재정 걱정 없이 자유예술가의 꿈을 맘껏 펼칠 가능성이 바로 눈앞에 있었다. 그러나 모차르트의 영국행은 하염없이 미뤄졌다.

교향곡 〈주피터〉를 완성한 다음날인 8월 11일 모차르트의 동요 〈들판으로 떠날 때Beim Auszug in das Feld〉 K.552가 어린이 주간지에 실렸다. 작자 미상의 가사는 무려 18절로, 어린이들에게 나라 사랑을 고취하는 내용이다. 터키전쟁이 장기화되면서 더 많은 병력을 차출할 필요가 있었던 것 같다. 황제를 위해 전쟁터에 나가서 명예롭게 목숨을 바치자는 가사는 상당히 민망하다.

(1절) 요제프가 군대를 소집한다. 황제의 고귀한 부름에 응해
 승리와 명예에 목마른 젊은이들이 날개 단 듯 모여든다.
(2절) 사랑하고 아껴주시는 아버지 부름에 응하는 건 당연하지,
 어떤 불행도, 어떤 위험도 그들을 막을 수 없지.
(17절) 후손들은 그대를 찬양하리, 기꺼이, 따뜻한 감사의 마음으
 로 후세의 행복을 위해 희생한 선의에 찬 조상이 있었음을.
(18절) 생명의 서에 그대 이름을 기록하네, 그대 영웅들이여,
 사랑과 감사의 마음으로 기억하네, 그대 희생 헛되지 않았
 음을.

모차르트의 어린 제자 훔멜

이 무렵 모차르트는 어떻게 지냈을까? 덴마크 왕립극단의 배우 요아힘 다니엘 프라이저는 모차르트 집을 방문한 뒤 1788년 8월 24일 코펜하겐의 한 잡지에 기사를 썼다. "그의 아내는 사보사들이 쓸 펜을 칼로 다듬고 있었고, 다섯 살 정도 된 꼬마가 정원을 거닐며 레치타티보를 노래하고 있었다. 이 꼬마는 요한 네포무크 훔멜로, 1786년부터 1788년까지 모차르트 집에 머물며 음악을 배우고 있었다."*

모차르트는 이 힘든 시절에 사례도 받지 않고 어린 훔멜을 집에 묵게 하며 음악을 가르쳤다. 훔멜은 네 살 때 악보를 읽고, 다섯 살 때 바이올린을, 여섯 살 때 피아노를 연주한 신동이었다. 훔멜의 아버지 요하네스 훔멜은 1786년 만 일곱 살 아들을 데리고 빈의 모차르트 집을 찾아갔다. 그는 아들이 모차르트 앞에서 오디션을 받던 순간을 기록했다. "아들은 잘 연습해 둔 바흐의 소품 몇 곡을 연주했다. 모차르트는 팔짱을 낀 채 연주를 듣더니 점점 더 음악에 몰입하며 흥미롭다는 표정을 지었다. 그의 두 눈은 밝고 유쾌하게 빛나기 시작했다. 모차르트는 소년에게 자기 작품 하나를 연주해 보라며 악보를 주었다. 초견연주 실력을 보려고 한 것 같은데, 아들은 아주 잘 해냈다. 모차르트는 기쁨에 겨워 내 무릎 위에 손을 얹고 살짝 누르며 속삭였다. '이 아이를 제게 맡겨주세요.' 나는 아이를 데리고 있고 싶었지만, 아이의 장래를 위해서 모차르트에게 맡기는 게 낫겠다고 판단했다. 모차르트는

* 1788년 8월, 훔멜은 아홉 살이었으므로 '다섯 살 꼬마'라는 프라이저의 기억은 정확하지 않아 보인다. 당시 네 살이던 모차르트의 아들 카를 토마스와 혼동했을 가능성도 있다. 닐 자슬로Neal Zaslow는 이때 사람들이 사보하던 악보가 모차르트의 마지막 세 교향곡이었을 거라고 추측했다.[21]

소년을 무료로 가르치는 건 물론, 숙박과 식사까지 무료로 제공했다."
모차르트는 훔멜을 무척 귀여워했다. 그는 일을 마치고 밤늦게 돌아오면 훔멜을 깨워서 레슨을 해주기도 했다. 모차르트는 친절했고, 어린이와 마음이 잘 통했다. 어린 훔멜은 모차르트를 무척 따랐고, 깊은 애착을 느꼈다.

훔멜의 피아노 실력은 전설이었다. 그의 '이중 트릴'을 보려는 청중이 자리에서 일어나 서로 밀치고 난리법석을 피울 정도였다. 야상곡 창시자로 유명한 아일랜드 피아니스트 존 필드1782~1837는 한 연주회에서 그의 즉흥연주를 듣고 "이건 악마 아니면 훔멜이야!"라고 외치기도 했다. 훔멜은 전성기 때 베토벤과 쌍벽을 이루는 피아니스트로 이름을 날렸고, 협주곡 여덟 곡과 소나타 열 곡 등 수많은 피아노곡들을 작곡해서 직접 연주했다. 그러나 1830년대에 쇼팽과 리스트의 시대가 열리면서 그는 낡은 음악가로 취급된다. 음악사가들은 훔멜을 모차르트와 쇼팽을 잇는 인물로 기억한다. 그의 작품들엔 모차르트의 흔적이 보이지만 모차르트는 아니다. 쇼팽을 예감케 하는 대목이 있지만 쇼팽도 아니다. 오늘날 음악 애호가들이 기억하는 그의 작품은 아이러니하게도 피아노곡이 아닌 트럼펫 협주곡 Eb장조 하나뿐이다. 그가 1804년 하이든의 후임으로 에스테르하치 궁정 악장에 취임할 때 초연한 곡이다. 1악장의 당당한 서주는 모차르트 〈하프너〉 교향곡을 거꾸로 뒤집어놓은 듯하다. 훔멜은 언제나 '모차르트의 제자'로 자신을 소개했다. "나의 음악교육은 아버지에서 시작해서 모차르트의 손으로 완성됐다."

1788년 9월에서 1789년 4월까지 모차르트는 그다지 많은 곡을 쓰지 않았다. 9월에는 〈할렐루야〉 K.553을 비롯한 캐논 열 곡, 그리고

현악삼중주를 위한 디베르티멘토 Eb장조 K.563을 썼다. 6악장으로 된 이 곡은 18세기에 나온 디베르티멘토 중 가장 아름답고 발랄한 작품일 것이다. 악기는 바이올린, 비올라, 첼로뿐이지만, 활기찬 대화와 지적인 기쁨이 넘쳐흐른다. 5악장 메뉴엣은 두 개의 트리오를 넣어서 규모를 확장했다. 10월에는 마지막 피아노 트리오 G장조 K.564를 썼다. 이 실내악 작품들은 푸흐베르크의 집에서 초연됐을 것이다. 1789년에는 투명한 슬픔을 머금고 있는 피아노 소나타 Bb장조 K.570을 작곡했고, 빈 궁정의 무도회를 위해서 〈두 개의 콩트라당스〉 K.565, 〈여섯 개의 독일무곡〉 K.567, 〈열두 개의 메뉴엣〉 K.568, 〈여섯 개의 독일무곡〉 K.571을 써서 궁정 실내악 작곡가의 의무를 다했다.

이 시기, 반 슈비텐 남작의 요청으로 에스테르하치 공작의 궁전에서 열린 헨델 연주회는 특기할 만하다. 모차르트는 헨델의 오라토리오 〈아시스와 갈라테아〉와 〈메시아〉를 새로 오케스트레이션하여 1788년 12월 30일과 1789년 3월 6일 직접 지휘했다. 반 슈비텐 남작은 영어로 된 대본을 독일어로 번역했고, 모차르트는 당시 빈의 오케스트라에 맞도록 편곡했다. 〈메시아〉의 경우 구성을 간결하게 다듬고 목관 파트를 빈의 하르모니무지크풍으로 고치는 등 빈 취향에 어울리게 다시 썼다. 작곡가에게 '연습'이란 선배 작곡가의 작품을 베껴 쓰며 '나라면 어떻게 썼을까?' 상상하고 실험해 보는 과정이다. 헨델의 오라토리오를 편곡한 것은 모차르트에게는 위대한 선배 헨델을 집중적으로 공부하는 계기가 됐을 것이다. 전쟁 기간에 이런 연주회를 개최한 것은 아주 이례적인 일이었다.

프로이센 여행

1789년 4월 8일 모차르트는 카를 리히노프스키 공작과 함께 프로이센 여행을 떠났다. 프라하, 드레스덴, 라이프치히, 포츠담을 거쳐 베를린까지 가서 6월 4일에 돌아오는 두 달 여정이었다. 전쟁으로 일거리가 사라진 빈을 떠나 프로이센에서 음악회를 열면 더 많은 수익을 올릴 수 있다고 기대했다. 〈후궁 탈출〉〈피가로의 결혼〉〈돈 조반니〉로 이미 모차르트의 명성이 높은 지역이었으므로 그를 환영해 줄 게 예상됐다. 음악 애호가로 알려진 프리트리히 빌헬름 2세1786~1797가 일자리를 제안할 가능성이 있었고, 최소한 작곡 위촉 몇 개는 받을 수 있지 않을까 싶었다. 라이프치히는 요한 제바스티안 바흐, 베를린은 카를 필립 엠마누엘 바흐의 체취가 서린 곳이었다. 위대한 선배의 음악을 가까이 느껴보고, 이 지역의 개신교 음악 전통을 체험하는 것도 흥미로운 일이었다. 어릴 적 아버지와 함께 떠난 그랜드 투어는 파리와 런던이 목적지였기 때문에 프로이센 쪽은 가지 못했다. 미지의 세계 프로이센까지 활동 영역을 넓히는 것은 자유음악가의 삶에 전환점을 모색하는 의미도 있었다.

이 여행을 모차르트가 먼저 제안했는지, 리히노프스키 공작이 초대했는지는 분명치 않다. 모차르트로서는 일반인이 접근하기 어려운 베를린과 드레스덴 궁전의 문을 공작이 열어주리라 기대했을 것이다. 게다가 공작의 훌륭한 마차를 함께 타고 가면 여행 비용도 절감할 수 있었다. 공작 입장에서는 모차르트처럼 탁월한 음악가와 친하다는 걸 과시할 수 있는 좋은 기회였다. 예술가와 격의 없이 어울리는 모습은 '매력적인 귀족'의 이미지를 돋보이게 할 수 있었다. 툰 백작 부인

이 두 사람의 동행을 제안했을 수도 있다. 모차르트가 공작을 처음 만난 것은 툰 백작 부인 저택의 살롱 음악회 자리였다. 리히노프스키 공작은 부인의 딸 마리아 크리스티아네와 이미 약혼한 사이였고, 백작부인은 곧 사위가 될 공작과 자신이 아끼는 음악가 모차르트와 친분을 두텁게 해주려고 이 여행을 기획했을 가능성이 있다.

공작은 '참된 화합'의 회원으로, 모차르트의 프리메이슨 동료이기도 했다. 라이프치히와 괴팅엔에서 6년 동안 법학을 공부한 뒤 1782년 빈에 돌아온 그는 프로이센 왕실과 돈독한 사이였다. 오스트리아는 터키와의 전쟁에 몰두하면서, 프로이센이 후방에서 공격할 가능성에 대비하여 국경에 병력을 배치하고 있었다. 공작은 프로이센 왕에게 긴장 완화를 위한 메시지를 전달하는 임무를 갖고 있었을지도 모른다. 프리메이슨 회원이던 공작과 모차르트가 베를린의 유럽 프리메이슨 본부를 방문했을 거라고 추측하는 사람도 있다. 아무튼, 치밀하게 준비한 여행은 아니었다. 콘서트 일정도 오페라 계약도 없이 그냥 기분 내키는 대로 휙 떠난 여행이었다. 그해 3월 말 모차르트는 프리메이슨 가입을 앞둔 프란츠 호프데멜1755~1791에게 100굴덴을 꿔달라고 편지를 썼는데 여행 비용 마련이 목적이었을 것이다.

모차르트는 콘스탄체에게 이행시를 써주었다. "나는 베를린으로 떠나네, 커다란 명예와 영광을 손에 넣기 위하여." 모차르트가 집을 비운 동안 콘스탄체는 아들 카를과 함께 푸흐베르크의 집에 머물며 그의 아내 안나 푸흐베르크와 가깝게 지냈다. 보헤미아 국경의 작은 도시 부트비츠Budwitz에서 리히노프스키는 말을 교체하며 가격을 흥정했고, 모차르트는 그 틈을 타서 콘스탄체에게 첫 소식을 전했다. "사랑하는

내 작은 아내, 안녕? 내가 당신을 생각하는 만큼 당신도 나를 생각하는지? 나는 매 순간 당신 초상화를 들여다보면서 슬픔의 눈물과 기쁨의 눈물을 동시에 흘린다오. 소중한 당신, 건강을 잘 챙기시길. 내 걱정은 안 해도 돼요. 당신이 곁에 없는 것만 빼면 별 어려움 없이 잘 지낼 테니까. 어쩔 수 없으니 견딜 수밖에. 이 편지를 쓰는 지금도 눈물이 고이는군. 프라하에 도착하면 조금 느긋해질 테니 그때 제대로 다시 편지를 쓸게요. 슈투, 슈투,* 모차르트."[22] 빈을 떠난 직후인데 "슬픔의 눈물과 기쁨의 눈물을 동시에 흘린" 이유가 뭘까? 두 사람이 다툰 직후였을까? 모차르트가 콘스탄체를 눈물겹게 사랑했다는 사실만은 분명해 보인다.

모차르트와 리히노프스키는 프라하에서 하루 묵었다. 프라하의 음악 친구인 소프라노 요제파 두셰크는 집에 없었다. 모차르트는 아내에게 썼다. "마차를 달려 두셰크 부부의 집으로 제일 먼저 갔는데, 부인은 어제 드레스덴으로 떠났다더군. 거기 가면 만날 수 있겠지." 프라하 오페라의 새 감독 가르다소니도 만날 수 없었다. 그는 1787년 〈돈 조반니〉의 프라하 공연 직후 모차르트에게 새 오페라를 의뢰하려 했던 사람으로(16장 참조), 이번에는 바르샤바 여행 중이었다. 모차르트는 아내에게 다시 소식을 전했다. "일주일 전, 오보이스트 프리트리히 람이 프라하를 떠났다는군. 그는 베를린에서 왔는데, 프로이센 왕이 '모차르트가 온다는 소문이 사실이냐'고 집요하게 물어보셨고, 내가 좀체 도착하지 않으니까 실망해서 '아마 오지 않는 게지'라고 두 번이나 말씀하셨다는 거야. 람은 마음이 불편해져서 모차르트가 꼭 올 거라고

* 콘스탄체의 애칭은 슈탄치였다. "슈투, 슈투"는 두 사람의 은밀한 암어로 보인다.

왕을 안심시켰다는군. 이 소식으로 볼 때, 이번 여행은 꽤 성공할 거라는 예감이 들어요."[23] 여행의 최종 목적이 프로이센 왕을 만나는 일이었음을 짐작케 하는 대목이다.

일행은 열악한 길을 달려 4월 12일 드레스덴에 도착했다. 두셰크 부인은 "모차르트를 많이 닮은 분이 오셨네?"라고 농담하며 그를 반갑게 맞아주었다. 모차르트는 남편 프란츠 두셰크의 편지를 그녀에게 전해 주었다. 그날 저녁 모차르트를 환영하는 성대한 파티가 열렸다. 다음날 아침 일찍 모차르트는 다시 콘스탄체에게 편지를 썼다. "사랑하는 작은 아내여, 당신 편지를 받아볼 수 있다면! 당신의 예쁜 초상화를 보면서 내가 어떻게 하고 있는지 알면 당신은 웃음을 터뜨릴 거야! 가령, 액자에서 초상을 꺼내 든 다음 이렇게 말하지. 스탄체를, 하느님이 그대에게 인사를! 하느님이 당신께 축복을, 그대 작은 악당, 아기 고양이! 코를 비틀고 도리도리 까꿍! 초상화를 다시 액자에 살살 밀어넣으면서 '예쁜이, 안녕!' 중요한 단어인 양 한 마디 한 마디 힘주어 발음한 뒤 마지막에는 '안녕, 작은 생쥐, 잘 자요', 이렇게 마무리하지. 우스꽝스런 말들이지만 깊이 사랑하는 우리들에게는 결코 바보 같은 말들이 아니야. 당신을 떠난 지 엿새밖에 안 됐는데, 오 하느님, 벌써 1년이 지난 것 같네."[24]

13일 오후에는 드레스덴 성당에서 작은 음악회가 열렸다. 모차르트는 급히 현악 앙상블을 조직해 '최근 푸호베르크를 위해 쓴 현악삼중주곡'•을 연주했다. 두셰크 부인은 〈피가로의 결혼〉과 〈돈 조반니〉의 아리아를 몇 곡 불렀다. 14일에는 드레스덴 궁전에서 프리트리히

• 디베르티멘토 E♭장조 K.563인 듯하다.

아우구스트 3세1763~1827가 참석한 가운데 음악회가 열렸다. 예정에 없이 급조한 이 음악회에서 모차르트는 피아노 협주곡 D장조 K.537을 연주했고 아우구스트 3세는 거금 100두카트가 든 꽤 비싼 담배 케이스를 선물했다.

15일 오전에는 러시아 대사 관저에서 '꽤 많은 곡'을 연주했고, 오후에는 궁정 성당에서 요한 빌헬름 해슬러Johann Wilhelm Hässler, 1747~1822와 오르간 경연을 벌였다. 에르푸르트 출신의 해슬러는 '바흐의 제자의 제자'를 자처하고 있었다. 모차르트는 아내에게 "사람들은 빈 출신의 내가 이곳 음악 스타일에 익숙하지 못할 거라고 예상했지만, 그 편견을 보기 좋게 깨주었다"고 썼다. 해슬러에 대해서는 "페달 기술이 뛰어나다고 들었지만 평범한 수준이었고, 바흐 음악을 암보로 몇 곡 연주했지만 푸가를 제대로 연주하는 법을 몰랐다"고 혹평했다. 저녁때는 러시아 대사 관저에서 해슬러와 포르테피아노 경연을 벌였는데, 해슬러의 실력은 "아우에른함머*와 비슷한 수준"이었다. 이어서 일행은 오페라를 보러 갔는데 "한심해서 못 봐줄 지경"이었다. 4월 16일 또는 17일에는 드레스덴의 뛰어난 화가 도리스 슈토크Doris Stock, 1760~1832가 모차르트의 은박 초상화를 그렸다. 당시 그의 옆모습, 특히 그의 귀를 덮고 있는 헤어스타일이 눈길을 끈다.▶그림 40

이 무렵 콘스탄체는 모차르트와 두셰크 부인의 관계를 의심한 듯하다. 아내에게 드레스덴에 하루이틀 머물다 라이프치히에 간다고 썼던 모차르트는 이곳에 일주일이나 머물러 의혹을 자초했다. 그는 4월

• 빈 초기 모차르트의 제자로 모차르트를 사랑한 것으로 보인다. 두 대의 피아노를 위한 소나타 D장조 K.448은 그녀와 함께 연주하려고 작곡한 곡이다.(9장 참조)

16일 콘스탄체에게 "예정에 없던 일정이 자꾸 생기고 거절하기 힘든 초대에 응하는 바람에 드레스덴 일정이 길어졌다"고 설명했다. 이때부터 두 사람의 교신은 무려 한 달 동안 끊어졌다. 5월 8일이나 9일 라이프치히에서 쓴 편지는 배달 사고로 콘스탄체에게 도착하지 못했다. 한 달이나 편지를 받지 못한 콘스탄체는 남편이 엉뚱한 짓을 하고 다니는 게 아닌지 의심했을 법하다. 모차르트는 5월 16일 라이프치히에서 교신이 원활치 못한 상황을 일일이 짚으며, 언제나 콘스탄체의 소식을 기다리고 있었다고 썼다.

콘스탄체는 훗날 "모차르트는 몇 차례 연애 사건flirtation이 있었지만, 나는 너그럽게 눈감아주었다"고 증언했다. 그러나 드레스덴에서 쓴 편지의 다음 구절을 보면 모차르트가 콘스탄체를 변함없이 사랑했다는 사실을 의심하기 어렵다. 남편이 아내에게 이보다 더 지극한 사랑을 품을 수 있을까? "오페라가 끝난 뒤 숙소에 오니 가장 행복한 일이 기다리더군. 그렇게 고대하던 당신의 편지가 와 있지 않겠어. 사랑하는 당신, 그게 제일 좋은 선물이지! 두셰크와 노이만이 로비까지 함께 왔지만 잠깐 실례한다고 한 뒤 성큼성큼 방에 올라와 수없이 편지에 뽀뽀하고 봉투를 열었어. 편지를 읽는다기보다 삼켜버렸지. 읽고 또 읽고 뽀뽀하느라 시간이 많이 걸렸어. 다시 로비에 내려가니 노이만이 '편지를 읽었냐'고 물었고 그렇다고 하니 모두 축하 인사를 건넸어. 매일 당신의 편지를 기다리며 한탄하는 걸 다 들었으니까. 노이만 일행은 참 좋은 친구들이지. 이제 당신의 편지에 답할 차례야.

1. 제발 슬퍼하지 말 것. 2. 건강에 신경쓰고, 봄바람을 조심할 것. 3. 혼자 걸어서 외출하지 않을 것. 아예 외출하지 않는 편이 낫지. 4. 나의 사랑을 확신할 것. 난 언제나 당신 초상화를 앞에 놓고 편지를

써. 5. 당신과 나의 명예를 생각하며 처신할 것. 외모도 신경쓰길. 이 요구에 마음 상하지 않기를. 명예를 소중히 여겨야 그만큼 더 잘 사랑할 수 있으니까. 6. 무엇보다도 편지를 좀 자세히 쓸 것. 랑에 씨가 가끔 찾아오는지? 랑에가 그리는 내 초상화는 좀 진전이 있는지? 당신은 어떻게 지내는지? 당신에 관한 모든 것이 궁금해요. 이제 안녕, 달콤한 그대."[25]

바흐의 숨결을 만나다

모차르트는 4월 20일 라이프치히에 도착했다. 바흐가 1723년부터 세상을 떠날 때까지 27년 동안 일한 유서 깊은 곳이었다. 그는 22일 토마스 교회에서 오르간 독주회를 열어 바흐에게 존경을 표했다. 모차르트가 한 시간 동안 오르간으로 즉흥연주를 펼치자 교회 칸토르(음악감독) 돌레스1715~1797는 "옛 스승 바흐께서 환생하셨다"고 속삭였다.[26] 모차르트는 토마스 교회에 있는 돌레스의 사무실도 방문했는데, 바흐가 작곡하던 바로 그 방이었다. 교회 합창단은 바흐의 모테트 〈새 노래로 주를 찬양하라〉 BWV225*를 불러서 모차르트를 환대했다. 모차르트는 바흐의 본고장에서 연주되는 이 합창곡에 깊은 감명을 받았다.

일행은 4월 25일 포츠담에 도착했다. 베를린에서 남서쪽으로 30킬로미터 떨어진 이 도시에는 프로이센 왕의 여름 궁전인 상수시Sans Souci 궁전이 있다. 프리트리히 빌헬름 2세는 삼촌 프리트리히 2세의 뒤를 이

• BWV는 Bach Werke Verzeichnis의 약어. 음악학자 볼프강 슈미더가 1950년 정리한 바흐 작품번호를 뜻한다.

어 1786년 8월 17일 왕위에 올랐다. 음악 애호가이자 뛰어난 아마추어 첼리스트였던 그는 궁정 악단에서 직접 첼로를 연주하곤 했다. 궁정 관리가 왕에게 모차르트 일행의 도착을 알렸다. "빈의 악장을 자처하는 모차르트란 분이 리히노프스키 공작과 함께 왔습니다. 그는 국왕 폐하 앞에서 자기 재능을 펼쳐 보이고 싶다는 겸손한 희망을 밝혔습니다. 그는 폐하 앞에 와도 좋다는 분부를 기다리고 있습니다."**27** 왕은 문서 여백에 '뒤포르 감독'이라고 써넣었다. 첼리스트 장 피에르 뒤포르1741~1818는 포츠담 궁정 악단의 콘서트마스터로, 왕이 그에게 모차르트의 응대를 맡긴 것은 의전 절차일 뿐 모차르트에게 관심이 없다는 뜻은 아니었다. 모차르트는 4월 29일 〈뒤포르 메뉴엣 주제에 의한 변주곡〉 K.573을 작곡했고, 왕은 그 곡을 좋아했다고 전해진다.

모차르트와 리히노프스키는 4월 30일 베를린에 도착했다. 현지 신문은 "리히노프스키 공작이 네 마리 말이 끄는 마차를 타고 이곳에 도착해서 사흘 뒤인 5월 2일에 떠났다"고 보도했을 뿐, 모차르트의 이름은 언급하지 않았다.**28** 두 사람은 베를린의 유럽 프리메이슨 본부를 방문했을 가능성이 높다. 크리스토프 볼프는 모차르트가 음악 서점을 운영하는 요한 프리트리히 렐슈타프1759~1813, 부유한 유태인 은행가의 딸 사라 레비1761~1854 등 베를린의 바흐 애호가들을 만났을 거라고 추정했다. 두 사람은 정기적으로 살롱 음악회를 개최했는데, 모차르트가 그 음악회에 초대받았을 가능성이 높다는 것이다.**29** 모차르트는 라이프치히로 돌아가던 5월 6일, 포츠담에 들러 왕비 프레데리케 루이제 Frederike Louise, 1751~1805가 개최한 궁정 음악회에서 피아노를 연주했다.

흥행에 실패한 라이프치히 연주회

두 사람은 5월 8일 라이프치히에 돌아왔다. 12일 저녁 6시에는 게 반트하우스(원래 직물 공장이었던 연주회장)에서 연주가 예정돼 있었다. 이번 여행 중 가장 야심적인 이벤트였다. 라이프치히의 유서 깊은 춘 계 무역 시장을 찾아 전 유럽에서 3만 명의 손님이 모여들 게 예상됐 다. 이 도시 사람들에게 잘 알려진 모차르트는 흥행을 기대할 수 있었 다. 모차르트의 오페라 〈후궁 탈출〉과 〈돈 조반니〉가 이미 공연됐고, 그의 기악 작품들도 여러 차례 연주된 바 있었다. 음악학자 크리스토 프 볼프에 따르면, 이날 연주회의 레퍼토리는 다음과 같다.

1부
교향곡 38번 D장조 〈프라하〉 1악장
론도 〈어떻게 당신을 잊을 수 있나요?〉 K.505(소프라노 요제파 두셰크)
피아노 협주곡 18번 Bb장조 K.456
교향곡 38번 D장조 〈프라하〉 2~3악장

2부
피아노 협주곡 25번 C장조 K.503
아리아 〈안녕, 아름다운 나의 불꽃이여〉 K.528(소프라노 요제파 두셰크)
환상곡 K.475와 변주곡 한 곡(피아노 모차르트)
교향곡 41번 C장조 K.551 〈주피터〉*

연주 시간 세 시간에 이르는 긴 연주회였다. 곡목은 연주자들과

청중들에게 새롭고 혁신적인 작품들이었다. 〈주피터〉와 〈프라하〉 교향곡은 이곳 사람들이 처음 경험하는 대규모의 걸작이었다. 요제파 두셰크가 부른 아리아와 C장조 피아노 협주곡도 신선한 인상을 주었을 것이다. Bb장조 협주곡은 1784년에 작곡했지만 이곳 사람들에겐 새로운 작품으로 다가왔을 것이다. 이날 연주회는 모차르트의 현란한 즉흥 연주에 이어서 〈주피터〉 교향곡의 피날레로 마무리됐다. 라이프치히 청중들은 대위법의 향연인 이 피날레를 바흐에 대한 오마주로 받아들였을 가능성이 높다.[31]

모차르트는 작곡가, 지휘자, 독주자로 맹활약했다. 그러나 청중은 많지 않았고, 수입도 별로 없었다. 모차르트는 콘스탄체에게 썼다. "콘서트는 환호와 명예로 보면 찬란한 성공이었지만, 수입은 실망스러웠소."[32] 게오르크 니콜라우스 폰 니센은 훗날 "연주회장이 거의 비어 있었다"며 "티켓값이 엄청나게 비쌌을 뿐 아니라 공교롭게도 같은 날 오페라 극장에서 〈피가로의 결혼〉을 공연했기 때문"이라고 썼다.[33] 티켓은 1굴덴으로 일반 시민들에게는 만만치 않은 금액이었다. 로흘리츠 1769~1842의 《일반음악신문Allegemeine Musikalischer Zeitung》은 이렇게 전한다. "객석이 거의 텅 비었으므로 연주회 준비에 쏟은 돈과 노력을 전혀 보상받지 못했다. 그럴 수밖에! 모차르트는 시대를 너무 앞서간 사람이고, 청중들은 그의 음악을 거의 이해하지 못했다. 모차르트와 안면이 있는 사람은 모두 무료 티켓을 받았지만 연주회장에 나타난 사람은 절반밖에 안 됐다. 어떤 사람들은 박스 오피스로 와서 무료 티켓을 달

● 크리스토프 볼프의 주장이 맞다면 교향곡 41번 C장조 〈주피터〉는 1789년 5월 12일 라이프치히에서 초연된 셈이다. 오토 도이치는 이 사실을 확인할 수 없다고 썼다.[30]

라고 아우성을 쳤다. 안내 요원은 '악장 모차르트 님에게 물어보겠다' 고 했고, 모차르트는 대답했다. '아, 전부 들여보내 주세요, 이런 문제를 갖고 까다롭게 굴 필요가 있나요?'"[34]

이 연주회를 기획한 사람은 리히노프스키인 듯하다. 모차르트는 콘스탄체에게 썼다. "라이프치히의 예약 연주회는 예상대로 실패였소. 60킬로미터를 되돌아갔는데 아무 성과도 없이 허탕을 친 셈이지. 이건 전적으로 리히노프스키 책임이오. 라이프치히로 돌아오지 않으면 가만두지 않겠다고 나를 들들 볶았거든."[35] 모차르트와 리히노프스키 공작의 관계는 이때 틀어진 것 같다. 정확한 원인이나 계기는 모르지만, 콘서트의 흥행 실패에 대한 책임 논란이 불거졌을 가능성이 있다. 공작은 콘서트를 제안해 놓고 실제 준비에는 아무 도움도 주지 않은 듯하다. 공작은 5월 15일 모차르트에게 100플로린을 빌린 뒤 혼자 빈에 돌아갔다. 모차르트는 콘스탄체에게 "그의 지갑이 비었기 때문에 요청을 거절할 수 없었다"고 설명했다.[36] 빈에 돌아온 뒤 공작은 모차르트에게 채무 이행 소송을 제기했는데, 이 라이프치히 연주회에 투자한 비용을 돌려달라는 내용이 아니었을까 싶다.

리히노프스키 공작은 베토벤이 빈에 처음 왔을 때 적극 후원했고, 베토벤은 그에게 피아노 트리오 Op.1, 〈비창〉 소나타와 〈전원〉 소나타, 교향곡 2번 D장조를 헌정해서 감사를 표했다. 희한하게도 공작은 1796년에도 베토벤과 함께 프라하, 드레스덴, 라이프치히, 베를린 등 모차르트와 똑같은 코스로 여행을 다녀왔다. 그는 1806년 무렵 베토벤과도 다투고 멀어졌다.

발로 뛰며 연주회를 준비한 사람은 라이프치히의 오르가니스트 카를 임마누엘 엥엘1764~1795이었다. 그는 1788년 이곳에서 〈돈 조반

니〉가 공연될 때 지휘를 맡은 젊은 음악가로, 모차르트를 숭배했지만 연주회를 조직한 경험은 부족했다. 모차르트는 라이프치히에 도착하자마자 리허설을 이끌었지만, 게반트하우스 오케스트라의 늙은 단원들이 그의 새로운 음악을 잘 이해하지 못해서 애를 먹었다. 모차르트는 그들을 달래고 비위를 맞추며 자기 의도대로 음악을 만들어냈다. 그는 리허설 중에 흥분하여 발을 구르다가 신발 버클이 깨지기도 했다. 이 음악회는 흥행에 실패했지만 청중들에게 깊은 인상을 남겼고, 모차르트는 앞으로 이 지역에서 커리어를 발전시킬 토대를 마련했다. 모차르트는 이 노력의 열매를 거두지 못했지만, 결과적으로 아내 콘스탄체에게는 도움이 됐다. 그가 세상을 떠나고 5년이 지난 1796년, 콘스탄체는 라이프치히에 〈레퀴엠〉 악보를 갖고 와서 공연했다. 이때 라이프치히의 음악 애호가들은 그녀에게 후한 사례를 했고, 라이프치히의 브라이트코프 운트 헤르텔 출판사는 모차르트 전집 출판을 그녀에게 제안하기도 했다.

라이프치히에 머물던 마지막 날인 5월 16일 모차르트는 〈작은 지그〉 G장조 K.574를 즉흥연주한 뒤 카를 임마누엘 엥엘의 앨범에 악보를 써주었다. '참된 우정과 형제애'로 바치는 감사의 선물이었다. 이 곡에는 바흐와 헨델의 모티브가 들어 있다. 모차르트는 헨델 모음곡 8번 F단조 HWV433/5에서 가져온 주제를 바흐풍의 음계에 실어서 음악을 전개했다. 22마디에서는 왼손으로 Bb과 A음, 오른손으로 C와 B음에 액센트를 주어서 바흐의 이름(BACH)을 암시했다.[37] 모차르트는 이 곡을 '작은 지그'라고 소박하게 불렀지만 19세기 멘델스존이나 슈만이 시도한 '성격소품'(인물, 장면, 분위기 등의 성격을 음악으로 표현한 소품)을 예견케 하는 작품이다.

모차르트는 포츠담을 거쳐서 베를린을 다시 방문했다. 곧바로 라이프치히를 떠나고 싶었지만, 여행객들이 많아서 말을 구하기가 어려웠다. 공작이 떠난 뒤 혼자 남은 모차르트는 많은 지출을 감수해야 했다. 그는 "포츠담은 물가가 비싼 곳이라 비용이 많이 든다"고 투덜댔다.

5월 19일 베를린에 도착한 모차르트는 〈후궁 탈출〉을 공연하고 있는 베를린 국립극장을 방문했다. 이때 모차르트가 소프라노 헨리에테 바라니우스1768~1853와 모종의 관계를 맺었다는 일화가 전해진다. 다음은 《일반음악신문》 편집자 로흘리츠가 전한 공연장 풍경이다. "몇몇 음악가들이 모차르트를 알아보았고, 그가 왔다는 걸 극장 안의 모든 사람들이 알게 됐다. '모차르트가 왔다!' 이 소식에 블론데 역을 맡은 B부인을 포함, 몇몇 배우들은 당황해서 무대에 올라가지 않으려 했다. 음악 감독은 이 곤혹스런 상황을 타개하려고 모차르트를 무대 뒤로 데리고 갔다. 모차르트는 B부인에게 말했다. '노래를 아주 잘하는데 왜 두려워하죠? 다시 나가면 분명 더 잘 부를 거예요. 제가 리허설을 도와드리죠.'" 로흘리츠는 이 일로 모차르트와 바라니우스가 친밀한 사이가 됐다고 썼다. 바라니우스가 프로이센 왕 프리트리히 빌헬름 2세의 정부였으니 엄청나게 선정적인 이야기였다. 모차르트 전기를 쓴 메너드 솔로몬은 이 이야기가 소설이라고 단언했다.[38] 로흘리츠는 모차르트에 대한 흥미로운 에피소드들을 여러 차례 기사화했는데, 대부분이 픽션으로 드러나 악명이 높은 사람이다.

모차르트는 5월 23일 어린 제자 훔멜의 베를린 연주회를 참관했다. 그는 1788년 모차르트 집을 떠나 4년에 걸쳐 유럽 순회 연주 여행을 하고 있었다. 모차르트의 예기치 못한 등장에 어린 훔멜은 크게 반가워했다고 전해진다. "모차르트가 연주회장에 들어서자 피아노 앞에

앉아 있던 훔멜이 그를 발견했어요. 그 순간 훔멜은 벌떡 일어나서 객석으로 달려가더니 모차르트를 껴안고 입을 맞추었죠. 두 볼에는 눈물이 흘러내렸어요. 청중들은 모두 이 놀라운 장면을 목격했습니다."* 모차르트는 열 살 훔멜을 보며 늘 여행을 다니던 자신의 어린 시절을 떠올렸을 것이다.

프로이센 왕과의 만남

베를린 방문의 가장 큰 목적은 프로이센 왕을 만나는 일이었다. 왕과 왕비는 포츠담의 여름 궁전을 떠나 베를린에 돌아와 있었다. 프로이센 궁정의 일자리에 대한 이야기가 나왔다면 바로 이때였을 것이다. 모차르트는 "왕이 내게 호의를 보여준 것만으로도 다행"이라고 썼을 뿐 자세한 내막을 밝히지 않았다.[40] 빈 당국의 검열을 의식했기 때문일 것이다. 콘스탄체의 증언을 토대로 니센이 쓴 전기는 이렇게 서술했다. "베를린에 머무는 동안 모차르트는 거의 매일 왕 앞에서 즉흥 연주를 했다. 궁정 악단의 연주자들이 그의 사중주곡을 연주하기도 했다. 왕은 모차르트와 단둘이 있을 때 베를린의 악단을 어떻게 평가하냐고 물었다. 아첨할 줄 모르는 모차르트는 대답했다. '세계에서 가장 뛰어난 연주자들이 다 모여 있는 건 사실입니다. 사중주곡을 이렇게 멋지게 연주하는 건 처음 들었어요. 하지만, 악단이 다 함께 연주할 때는 개선해야 할 부분이 없지 않습니다.' 왕은 모차르트의 솔직한 태도

● 차이콥스키는 폰 메크 부인에게 이 일화를 전했다.[39]

Mozart

가 맘에 들었는지 미소를 지으며 말했다. '이곳에 와서 일해 보시지 않겠소? 그대 말대로 악단이 개선되는지 한번 보고 싶소. 1년에 3,000탈러(약 3,600플로린)를 드리겠소.' 모차르트는 '제가 모시고 있는 황제를 어떻게 저버릴 수 있겠습니까?' 이렇게 대답하고 입을 다물었다. 이 말에 감동한 왕은 한참 침묵한 뒤 덧붙였다. '시간을 갖고 생각해 보시오. 나중에라도 약속은 지키겠소.' 왕은 이 일화를 여러 사람에게 얘기했고, 모차르트 사후 베를린에 온 콘스탄체에게도 말해 주었다. 세상을 떠난 그녀의 전남편도 똑같이 말했다."[41]

메너드 솔로몬은 모차르트가 프로이센 왕과 나눴다는 이 대화가 로흘리츠의 창작이라고 보았다. 콘스탄체는 죽은 남편이 제대로 인정받지 못했고 그 때문에 가난한 만년을 보내야 했다는 스토리를 퍼뜨려서 동정심을 유발하고 싶어 했다. 로흘리츠의 과장된 기사들은 이러한 그녀의 입맛에 딱 맞았다. 콘스탄체는 모차르트의 전기를 쓸 적임자가 로흘리츠라고 생각한 적도 있다. 프로이센 왕이 3,000탈러를 제시했을 때 모차르트가 "제가 모시고 있는 황제를 어떻게 저버릴 수 있겠습니까?"라고 대답한 것은 콘스탄체로서는 빈 궁정의 보조금을 받는 데 아주 유리한 이야기였다.[42]

프로이센 왕이 모차르트에게 일정한 직위를 제안했을 가능성을 아주 부정할 수는 없다. 그는 음악가들을 후하게 대했고, 실제로 궁정에 빈자리도 있었다. 콘스탄체의 설명이 사실이라면 프로이센 왕이 제안한 연봉은 모차르트가 빈 궁정에서 받던 연봉의 네 배가 넘는다. 그렇다면 모차르트는 왜 이렇게 좋은 제안을 사양했을까? 프로이센은 아직 오스트리아의 적성 국가였다. 요제프 2세를 떠나 하루아침에 프로이센 궁정으로 옮기는 건 아무래도 모양새가 이상했다. 또한 런던행이

라는 중요한 옵션이 여전히 살아 있었으므로 이를 포기하면서까지 프로이센 궁정의 직책을 수락하고 싶지 않았을 것이다. 결국 모차르트는 프로이센 왕을 위한 현악사중주곡 여섯 곡과 프리데리케1767~1820 공주를 위한 피아노 소나타 여섯 곡의 작곡을 의뢰받는 데 그쳤다.

모차르트는 사랑하는 아내가 기다리는 빈을 향해 길을 서둘렀다. 5월 23일 그는 콘스탄체에 대한 그리움을 '소탈하게' 표현했다. "6월 1일에는 프라하로 갈 거고, 4일… 4일에는? 사랑하는 작은 아내 곁에 있을 거요. 우리의 사랑스런 둥지를 잘 정리하고 기다려줘요. 내 작은 물건은 당신에게 환영받을 자격이 있어요. 녀석은 아주 조신하게 처신했고, 당신의 사랑스런 XXX•을 가질 날만 기다리고 있거든. 이 편지를 쓰는 지금도 이놈은 테이블 위로 고개를 내밀고 뭔가 물어보듯 나를 빤히 쳐다보고 있어. 꿀밤을 한 대 먹였더니 이놈은 XXX, 점점 더 뜨겁게 불타올라서 이젠 통제할 수 없을 지경이요."[43]

모차르트는 6월 4일 정오 무렵 빈에 돌아왔고, 콘스탄체와 아들 카를, 프란츠 호퍼, 푸흐베르크 부부 등이 반갑게 맞아주었다. 그는 아내의 손에 현금 785플로린을 쥐여 주었다. 기대한 수익에 못 미쳤지만 궁정 실내악 작곡가로 받던 연봉과 맞먹는 액수로, 빈에서 두 달 일해도 벌기 어려운 큰돈이었다. 클라리네티스트 안톤 슈타틀러에게는 300플로린을 꿔주었다. 슈타틀러는 바셋호른을 개량하기 위해서 돈이 필요하다고 했지만, 사실은 여덟 자녀를 키우느라 생활고에 시달린 듯하다. 조금 여유가 있으면 빌려주고, 조금 쪼들리면 꾸는 게 당시는 흔한 일

• 'XXX'는 콘스탄체가 지워버린 단어로, 성적 수치심을 느낀 대목인 듯하다.

이었던 모양이다.

모차르트는 약간의 여유를 되찾은 듯했다. 그러나 전쟁의 그림자
가 여전히 길게 드리우고 있었다.

Wolfgang Amadeus Mozart

18

요제프 2세의 죽음과
공안정국

~

1789년 7월 14일, 프랑스혁명에 불이 붙었다. 바스티유 감옥 수비대의 발포로 100여 명에 가까운 시위대가 쓰러졌고, 격분한 민중은 수비대 여섯 명을 잔인하게 살해한 뒤 바스티유를 점령했다. 사건을 보고받은 루이 16세는 외쳤다. "이것은 반역이다!" 로슈푸코-리앙쿠르 1747~1827 공작은 대답했다. "아닙니다, 폐하, 이것은 혁명입니다." 당시 프랑스 사회는 물가 폭등, 가혹한 세금, 극심한 빈부 격차 등으로 극심한 혼란의 소용돌이에 휩싸였고 민심 이반이 가속화되었다. 프랑스는 미국독립전쟁을 지원하면서 급기야 재정이 파탄 나고 구체제의 뿌리가 흔들렸다. 그해 5월 루이 16세는 175년 만에 국민의회를 소집했지만 시민 대표들은 귀족, 성직자와 동등한 표결권을 인정받지 못했다. 6월 20일 시민 대표들은 '테니스코트의 서약'으로 동등한 표결권을 요구하며 배수진을 쳤다. 7월 14일 바스티유가 함락되며 실질적 통치권은 루이 16세에서 국민의회로 넘어갔다. 국민의회는 8월 26일 〈인간과 시민의 권리 선언〉을 발표하고 자유·평등·우애를 기치로 한 시민혁명을 선언했다.

프랑스혁명과 빈의 공안정국

프랑스의 소식은 빈에도 전해졌다. 《비너 차이퉁》은 파리 국민의회의 움직임을 소상히 전했고, 프랑스 헌법과 인권선언문의 초안을 실었다. 이 모든 일이 카페에서 공개적으로 토론됐다. 오스트리아의 현 체제에 대해 불평불만을 늘어놓는 사람이 늘어났고, 이들을 비밀경찰에 밀고하는 일이 잦아졌다. 경찰 총수는 요한 안톤 폰 페르겐 백작이었다. 그는 프리메이슨이 미국혁명과 프랑스혁명의 온상이며, 빈의 프리메이슨을 궤멸시켜야 혁명을 막을 수 있다고 믿는 극우 강경파 인사였다. 프리메이슨을 배신한 사람들이 프락치로 활동하기 시작했다. 모차르트가 속한 '새 왕관을 쓴 희망' 회원들은 대부분 프랑스혁명을 지지했기 때문에 경찰의 최우선 사찰 대상이 됐다. 페르겐 백작은 이 지부를 강력히 탄압해야 한다고 황제를 설득했다. 그가 황제에게 보낸 보고서의 일부다.

"우리 시대처럼 이런 비밀스럽고 기만적인 조직이 활개를 친 적이 없습니다. 여러 이름으로 불리는 이 비밀조직들은 합리적 계몽과 인도주의 실천에만 머물지 않습니다. 그들의 진짜 의도는 군주의 권력과 명예를 약화시키고, 자유주의 운동을 확산시키고, 은밀히 활동하는 지식인들을 통해 민중을 선동하는 것입니다. 식민지 미국의 상실은 이 지식인들이 은밀한 활동으로 이룬 첫 성공 사례입니다. 프랑스 군주제가 무너진 건 그들이 영향력을 확대하며 암약하는 걸 방치했기 때문입니다." 그는 프랑스의 프리메이슨이 이 무정부 상태를 여러 나라로 확산시키려 한다고 주장했다. "보르도에서 발간한 팸플릿이 전형적인 예라고 할 수 있습니다. 프랑스혁명의 지혜로운 원칙들은 프리메이슨의

기본 이념인 자유, 평등, 정의, 관용, 철학, 자선, 질서 등과 거의 일치하기 때문에 자신들의 성공은 시간문제라는 것입니다."[1]

페르겐이 언급한 '보르도 팸플릿'은 실제로 모차르트의 지부로 배달됐다. 이 문건이 비밀경찰 손에 들어가면 회원들이 처벌당하는 것은 물론 지부 폐쇄까지 우려되는 상황이었다. 지부는 페르겐 백작의 수사가 닥치기 전에 보르도 편지를 자진 신고했다. 프랑스혁명에 동조한다는 오해를 피하고, 자기들이 무고하다는 걸 입증하려 한 것이다. 페르겐 백작은 황제에게 보고했다. "'새 왕관을 쓴 희망'의 간부들이 의심스럽습니다. 이 편지에 답장을 보낼 뜻이 전혀 없다며 편지 원본을 제게 보내왔습니다. 폭발력이 강한 보르도 편지를 받고도 침묵을 지키면 경찰의 의심을 받을 우려가 있다고 판단한 게 분명합니다."

사실, 프랑스혁명이 오스트리아로 확산될 가능성은 높지 않았다. 루이 16세는 민중의 인질로 잡혀 있었지만, 그때만 해도 입헌군주제로 갈 거라고 예상하는 사람이 많았다. 혁명 세력의 요구 사항은 요제프 2세가 이미 추진한 개혁정책과 비슷했다. 검열 금지, 고문 금지 등 프랑스의 새 헌법은 빈에서 이미 시행하고 있는 내용이었다. 그러나 프랑스혁명의 영향으로 네덜란드의 소요 사태가 무장 폭동인 '브라반트 혁명1789~1790으로 발전했고, 빈 황실에 대한 헝가리의 저항도 더욱 거세지고 있었다. 이 위기 상황은 공안정국을 조성하여 기득권을 회복하고 싶은 귀족들에게 좋은 빌미를 제공했다. 경찰 총수인 페르겐 백작으로서는 권력을 잡을 좋은 기회였고, 프리메이슨 탄압이야말로 성공의 지름길이었다. 요제프 2세의 개혁으로 기득권을 빼앗긴 빈의 크리스토프 미가치Christoph Migazzi, 1714~1803 대주교도 페르겐 백작에게 힘을 보탰다. 모차르트는 비밀경찰의 감시에도 불구하고 프리메이슨 모

임에 계속 참석했다.

요제프 2세 황제로서는 누이동생 마리 앙투아네트의 신변을 걱정하지 않을 수 없었다. 혁명이 터진 직후 루이 16세는 베르사유 궁전에 틀어박힌 채 의회의 요구를 외면하며 상황 반전을 노렸다. 10월 4일, 빵값 상승을 견디다 못한 파리 민중이 다시 한 번 봉기했다. 칼과 낫으로 무장한 파리 여성 7,000여 명(주로 생선 장수들)이 베르사유로 행진했다. 시위대는 경비대원들을 살해한 뒤 살기 어린 눈으로 왕비 마리 앙투아네트를 추격했다. 왕비는 민중이 "빵을 달라"고 외치자 "빵이 없으면 비스킷을 먹으면 될 게 아니냐?"고 말한 걸로 알려져 증오의 표적이 돼 있었다. 그녀는 황급히 루이 16세의 침실로 피신하여 화를 면했다. 루이 16세가 발코니에 나타나자 시위대는 "파리로!"를 외쳤다. 민중의 처참한 삶에 제발 관심을 가져달라는 하소연이었다. 왕은 굴복했다. 시위대는 루이 16세를 파리의 튈르리 궁으로 데려왔다. 모차르트가 1778년 파리 여행 때 베르사유 궁정 오르가니스트에 취임했다면 이 사건 때 무슨 봉변을 당했을지 모를 일이다.

콘스탄체의 치료

모차르트는 먼 곳에서 일어난 혁명보다 곁에 있는 아내의 건강이 훨씬 더 중요했다. 콘스탄체는 1788년부터 앓던 정맥염이 번져서 발목 위쪽이 커다랗게 부었다. 거미요법을 써 보았지만 다리에 혈액순환이 잘 안 돼서 욕창으로 번졌다. 뼈로 전이되면 생명이 위험할 수도 있었

다. 당시의 의료 기술로는 치료가 어려웠고, 의료보험이 없어서 치료비가 엄청나게 비쌌다. 모차르트는 7월부터 푸흐베르크에게 연거푸 절박한 편지를 쓴다. 단순히 돈을 꿔달라는 것이 아니라 절망적 상황에서 보내는 구조 요청이었다. "저는 아주 비참한 상태에 빠졌습니다. 그 때문에 외출도 못하고 편지도 쓸 수 없었지요. 아내는 욕창이 생겨 끔찍한 위기를 겪었고 밤에 잠도 못 잤어요. 제일 큰 걱정은 뼈가 감염됐을지도 모른다는 점이에요. 그녀는 놀라울 정도로 침착하게 고통을 견디고 있어요. 회복이 되든 목숨을 잃든 철학자처럼 의연하게 받아들일 준비가 돼 있어요. 다행히 이제 조금 낫긴 했어요. 이 글을 쓰는 지금도 눈물이 흐르고 있습니다."[2]

모차르트는 자기 몸이 아픈데도 아내를 걱정하며 발을 동동 굴렀다. "그대가 저버린다면 제 가족은 파멸입니다. 불행하고 비참한 저 자신은 물론, 제 아내와 아들까지도요. 제가 아파서 전혀 돈벌이를 못한 사실을 잘 아시지 않습니까?" 2주일 전, 모차르트는 급히 예약 연주회를 열려고 했지만 서명한 사람이 반 슈비텐 남작 단 한 명뿐이었기 때문에 취소했다. 그는 비통하게 덧붙였다. "운명은 저의 편이 아닌 것 같아요."

모차르트는 빈에 사는 사람은 만나서 얘기하면 되기 때문에 편지를 쓰지 않았다. 그런데도 기록으로 남기면 수치스러울 수 있는 내용을 푸흐베르크에게 왜 군이 편지로 썼을까? 아내 콘스탄체의 곁을 한순간도 떠날 수 없었기 때문일 것이다. 그는 아픈 아내 곁에서 쓴 편지를 인편으로 푸흐베르크에게 전달했다. 절망적이던 콘스탄체의 상태는 7월 14일 조금 호전됐다. 모차르트는 당장 500플로린이 필요하다고 애원했고, 푸흐베르크는 급한 대로 150플로린을 보내주었다. 모차르트는

이 돈으로 의사 진료비를 내고, 콘스탄체를 바덴으로 요양 보낼 수 있었다.

아내의 비싼 요양은 모차르트의 경제 사정을 압박하는 가장 큰 요인이었다. 이 무렵 두 사람 사이에 금이 갔다고 추측하는 사람들이 있다. 모차르트는 바덴에서 요양하는 그녀에게 "여자는 늘 조신하게 행동해야지, 안 그러면 구설수에 오른다"고 쓴 뒤 덧붙였다. "당신이 너무 쉽게 문을 열어주는 경향이 있다고 내게 직접 털어놓지 않았소? 그러면 어떤 일이 일어나는지 잘 알지 않소? 당신이 내게 한 약속을 기억하세요. 제발 노력을 해요, 내 사랑."[3] 이런 식의 간섭은 콘스탄체가 제일 싫어하는 것이었다. 결혼 전, 그녀의 행실에 주의를 주었다가 파혼 직전까지 간 적도 있다. 콘스탄체 쪽에서도 혼자 빈에 남아 있는 모차르트를 의심한 것 같다. 모차르트는 콘스탄체를 안심시키려고 이렇게 썼다. "불필요한 질투로 그대 자신과 나를 고문하지 말아주시오. 나의 사랑을 믿어주오. 우리가 함께 행복할 수 있다는 증거가 많이 있지 않소? 아내가 남편을 확실히 묶어두는 방법은 사려 깊게 처신하는 것뿐이란 걸 잊지 말아요."[4]

사회학자 노르베르트 엘리아스1897~1990는 모차르트가 만년에 '사회적 실존이 좌절되었다는 느낌' '삶의 의미가 공동화되었다는 느낌' '소망을 이룰 가능성에 대한 믿음이 완전히 사라졌다는 처절한 상실감'에 빠졌다고 썼다. 그는 '모차르트의 추락'이 그와 콘스탄체를 멀어지게 했다고 보았다. 빈의 청중들이 그를 외면하자, 그에 대한 콘스탄체의 존경심도 따라 흔들렸다는 것이다. "그의 위대한 재능에 대한 그녀의 인식은 모차르트의 음악이 아니라 그의 음악적 성공에 대한 이해에 근거하고 있었다. 모차르트의 생애 말기, 살림살이가 더 힘들어진

것도 남편에 대한 그녀의 그리 깊지 않은 애정이 식어가는 데 한몫한 것 같다."[5]

'또 다른 종류의 재앙'도 그를 압박했다. 모차르트는 푸호베르크에게 "한두 달만 버티면 아주 세부적인 데까지 제 운명이 모두 정해진다"며 "이 문제를 해결하지 못하면 제 명예와 마음의 평정 그리고 목숨까지 잃을지도 모른다"고 했다. 도대체 무슨 일이었을까? 한 가지 가설은, 프로이센 여행 중 관계가 틀어진 카를 리히노프스키 공작이 모차르트에게 여행 비용 또는 라이프치히 콘서트 비용 일부를 청구했다는 것이다. 그가 소송이라도 걸면 큰 낭패였다. 빈 상류사회에서의 신용 추락은 물론이려니와 자칫 황제의 노여움을 사서 궁정 실내악 작곡가 지위가 위태로워질 수도 있었다. 실제로 공작은 1791년 11월 9일 모차르트에게 소송을 제기했다. 1,435플로린 32크로이처를 갚으라며, 안 되면 차압하거나 월급에서 차감한다는 내용이었다.[6]

모차르트는 프로이센 왕이 의뢰한 여섯 현악사중주곡 중 첫 곡인 D장조 K.575를 완성했다. 하이든에게 헌정한 사중주곡에 비해 다소 쉬우며, 왕이 직접 연주할 첼로 파트가 돋보이도록 쓴 작품이다. Bb장조 K.589와 F장조 K.590은 이듬해인 1790년에 썼다. 모차르트는 작곡에 좀체 속도를 내지 못했고, 그마저 여섯 곡 중 세 곡만 쓰고 중단해 버렸다. 피아노 소나타 D장조 K.576도 이 무렵 완성했다. 모차르트가 쓴 피아노 소나타 열일곱 곡 가운데 마지막 곡으로, 8분의 6박자의 1악장 주제가 트럼펫의 팡파르를 연상시키기 때문에 '트럼펫' 소나타로 불린다. 이 곡은 프로이센의 공주 프리데리케를 위해 주문받은 여섯 곡의 피아노 소나타 중 첫 곡으로 알려져왔지만, 아마추어인 공주가 연주하기엔 너무 어렵기 때문에 다른 사람을 위해 썼을 거라는

주장도 있다. 모차르트는 이 작품 이후 더는 피아노 소나타에 손대지 않았다.

고비 넘긴 터키전쟁

1789년 가을 터키 전황이 호전되기 시작했다. 9월, 코부르크 공작이 이끄는 오스트리아 육군이 포그찬Foczan과 발라키아Wallachia에서 연이어 승리를 거두었다. 10월 13일 오스트리아는 드디어 베오그라드를 탈환했다. 승리를 이끈 기데온 폰 라우돈1717~1790 장군에 대한 찬사가 쏟아졌다. 10월 14일 슈테판 대성당에서 승리를 축하하는 〈테 데움〉이 연주됐다. 앓아누워 있던 황제도 공식 수행원들과 함께 행사장에 나타났다. 모차르트도 콩트라당스 C장조 〈영웅 코부르크의 승리〉 K.587을 작곡하여 축하 대열에 참여했다. 그해 가을, 런던의 출판업자 존 블랜드가 빈에 와서 모차르트를 접촉했다. 모차르트는 영어 교습을 받고 있었다. 그는 앨범에 "인내와 마음의 평정은 우리의 병을 고치는 데 다른 어떤 약보다 효과가 크다"고 영어로 써넣었다. 하지만 런던 여행은 이번에도 이뤄지지 않았다.

모차르트는 이 무렵 떠들썩한 빈의 분위기와 정반대인, 고요한 아름다움으로 빛나는 클라리넷오중주곡 A장조 K.581을 작곡했다. 뛰어난 클라리네티스트였던 친구 안톤 슈타틀러를 위한 작품이다. 모차르트는 1777년 만하임에서 클라리넷이란 악기를 처음 체험했다. 그는 이 악기 소리를 듣자마자 매혹되어 잘츠부르크의 아버지에게 이렇게 썼다. "아, 우리에게도 클라리넷이 있으면 얼마나 좋을까요? 플루트, 오

보에, 클라리넷이 있는 오케스트라의 빛나는 효과를 아버지는 상상하기 어려우실 거예요."[7] '사랑으로 녹아내리는 느낌'을 표현하는 클라리넷은 그 후 모차르트가 '따뜻한 감정'을 노래할 때마다 어김없이 등장한다. 이 오중주곡은 균형 잡힌 선율, 기품 있는 형식, 우수에 찬 달콤한 울림이 가득한 주옥같은 작품이다.

1악장 알레그로는 고음과 저음을 넘나드는 클라리넷과 부드럽게 응답하는 현악기의 대화가 마음을 적신다. 음악학자 아베르트는 이 1악장을 가리켜 '맑게 갠 봄날 아침'이라고 했다. 2악장 라르게토는 클라리넷 협주곡의 아다지오처럼 깊은 우수에 잠긴 선율을 고요히 노래한다. 3악장 메뉴엣은 트리오가 두 개 있다. A단조의 첫 트리오는 어둡지만 매혹적이며, 바이올린과 비올라의 고통스런 대화가 인상적이다. A장조의 두 번째 트리오는 즐겁고 유쾌한 민속 춤곡이다. 4악장은 알레그레토의 주제와 변주곡으로, 여섯 개의 변주마다 하나씩 새로운 선율이 등장한다. 빠른 템포의 제4변주는 클라리넷의 낮은 음역과 높은 음역의 음색이 멋진 대조를 이룬다. 모차르트가 이 악기의 특성을 훤하게 파악하고 있었음을 알 수 있다. 이 곡은 9월 29일 완성하여 12월 22일 빈의 부르크테아터에서 안톤 슈타틀러가 초연했다.

11월 16일, 다섯째 아이 안나 마리아가 태어났지만 한 시간 만에 세상을 떠났다. 모차르트와 콘스탄체는 또다시 무너지는 가슴을 추슬렀다.

〈피가로의 결혼〉이 빈에서 다시 공연된 시기가 프랑스혁명 이후라는 사실은 흥미롭다. 이 오페라는 1789년 8월 29일 부르크테아터 무대에 다시 올랐고, 그해 11월 27일까지 빈에서 열한 차례 공연되었다. 프랑스혁명 소식이 전해지면서 이 오페라를 보고 싶다는 시민들 요구

가 높아진 것으로 보인다. 혁명이 빈으로 확산될 거라고 우려하는 사람은 아직 많지 않았다. 1792년 프랑스가 오스트리아와 프로이센에 선전포고를 하고 1793년 루이 16세와 마리 앙투아네트가 단두대에 오른 뒤에야 혁명은 오스트리아 사람들에게 발등의 불이 되는 것이다. 모차르트는 〈피가로의 결혼〉 재공연을 위해 수잔나의 아리아 두 곡을 새로 썼다. '그대를 사랑하는 내 마음' K.577은 4막 '어서 오세요, 내 사랑'을 대신할 아리아로, 소프라노가 목관 앙상블과 아름답게 어우러지는 작품이다. 2막에 삽입된 것으로 보이는 '내 가슴은 기쁨으로 뛰고' K.579는 발랄하고 경쾌하다. 수잔나 역은 다 폰테의 애인 아드리아나 델 베네1755~1804가 맡았다. 그녀는 이탈리아 페라라 출신이기 때문에 '페라레제'라 불렸다.

당시 빈에서는 모차르트의 〈피가로의 결혼〉뿐 아니라 치마로사, 파이지엘로, 마르틴 이 솔레르의 오페라도 공연되고 있었다. 소프라노를 위한 아리아 K.578은 치마로사의 〈푸른 성의 두 남작〉에 삽입된 곡이다. 치마로사는 코믹오페라 〈비밀 결혼〉으로 빈, 밀라노, 런던에서 최고의 인기를 누린 작곡가였다. 그에 대한 일화가 하나 있다. 화가였던 한 친구가 그에게 말했다. "자네의 재능은 위대한 모차르트를 능가하네." 지나친 칭찬에 불편해진 치마로사가 대답했다. "누가 자네더러 라파엘로를 능가하는 화가라고 한다면 기분이 좋겠는가?"[8] 치마로사는 최소한의 지성과 위트를 갖춘 음악가였던 것 같다. 그는 1787년부터 러시아에서 활약했기 때문에 모차르트를 직접 만난 적은 없다. 소프라노를 위한 아리아 '사랑스런 봄이 벌써 미소 짓네' K.580은 파이지엘로의 오페라 〈세비야의 이발사〉에 삽입된 곡이다. 파이지엘로도 모차르트의 재능을 솔직하게 인정했다. 그는 1786년 로마의 극장

지배인 가스파로니가 찾아와 오페라를 맡길 만한 좋은 작곡가를 소개
해 달라고 하자 '저 하늘만큼 높은 재능을 가진 모차르트'를 추천하면
서 덧붙였다. "모차르트의 음악은 좀 복잡해서 듣자마자 좋아하기 어
려울지도 몰라요. 하지만 모차르트 한 사람이 유럽의 다른 거장 서너
사람을 합한 것보다 더 뛰어나죠."⁹ 모차르트는 마르틴 이 솔레르의 오
페라 〈마음씨 좋은 구두쇠〉에 들어갈 아리아 '어찌 된 일인지, 누가 알
까요?' K.582와 '가리라, 그러나 어디로' K.583도 작곡했다. 당시 빈
에서 공연하는 거의 모든 오페라에 손을 댄 셈이다. 궁정 악장 안토니
오 살리에리의 그늘에 있던 모차르트는 이렇게 해서라도 자신의 존재
를 드러내고 오페라에 대한 열정과 능력, 의지가 살아 있음을 황제에
게 보여주고 싶었을 것이다.

그 무렵, 〈돈 조반니〉도 만하임, 파사우, 바르샤바, 함부르크, 그
라츠에서 계속 공연되고 있었다. 오페라 작곡가 모차르트의 명성은 유
럽 전역에서 높아지고 있었다. 하지만, 빈 궁정에서는 좀체 새 오페라
를 발표할 기회가 없었다. 황제 요제프 2세는 결국 그에게 새 오페라
〈여자는 다 그래〉의 작곡을 의뢰하게 된다.

〈여자는 다 그래〉

모차르트는 1789년 12월 하순 푸흐베르크에게 쓴 편지에서 새 오
페라를 언급했다. "계약에 따르면 저는 다음달에 제 오페라 사례금으로
200두카트를 받게 됩니다. 사랑하는 친구이자 형제여! 제가 당신에게
얼마나 많은 빚을 지고 있는지 잘 알아요. 기존의 빚에 대해서는 조금

만 더 인내를 가져주시기 바랍니다. 명예를 걸고 반드시 갚아드리겠습니다. 다시 한 번 부탁컨대, 이 끔찍한 상황에서 저를 구해 주세요. 새 오페라에 대한 사례를 받는 즉시 400플로린을 돌려드리겠습니다."[10]

아내의 치료비가 급했고, '자칫 명예를 잃을지도 모르는' 절박한 상황이 계속되고 있었다. 모차르트는 400플로린을 요구했고, 푸흐베르크는 300플로린을 보내주었다. 이 편지를 쓸 무렵 오페라는 거의 완성 단계였던 것으로 보인다. 모차르트는 푸흐베르크에게 "새 오페라의 리허설에 그대와 하이든, 단 두 사람만 초대한다"며 각별한 우정을 과시했다. 이 리허설은 12월 31일 목요일 오전 10시에 열렸다. 모차르트는 새해 1월 20일에도 100플로린을 꿔달라며 다음날 시작될 전체 리허설에 하이든과 푸흐베르크를 초대했다.

〈여자는 다 그래〉는 1790년 1월 26일 초연되었고, 모차르트는 약속대로 200두카트를 받았다. 모차르트가 사랑과 결혼이라는 주제로 작곡한 오페라는 〈피가로의 결혼〉이 아니라 〈여자는 다 그래〉였다. '연인들의 학교'란 부제가 붙은 이 오페라는 '다 폰테 3부작', 즉 〈피가로의 결혼〉〈돈 조반니〉〈여자는 다 그래〉 중 마지막 작품이다. 그러나 이 작품은 초연 때부터 19세기 내내 '천박하고 부도덕한 오페라'라는 비난에 시달렸다. 두 남자 주인공이 전쟁터로 떠난다고 거짓말을 한 뒤 변장을 하고 나타나서 연인의 정조를 시험한다는 설정 자체가 윤리에 어긋나 보였다. "아무리 정절을 외쳐도 여성은 결국 유혹에 넘어갈 수 밖에 없는 존재"라는 여성관은 '여성혐오'로 보였다. 게다가 남자 주인공들이 상대방의 연인을 유혹한다는 설정이 부부 스와핑을 암시한다는 의심까지 사야 했다.

비난 세례는 대본을 쓴 다 폰테에게 집중됐다. 배우 루트비히 슈

뢰더Ludwig Schröder, 1744~1816는 대본을 읽고 나서 이렇게 썼다. "모든 여성을 비하하는 한심한 작품이다. 이 오페라는 성공할 수 없다. 이 작품을 좋아하는 여성은 한 명도 없을 것이다." 이런 대본으로 오페라를 작곡한 모차르트를 안타깝게 여기는 분위기도 있었다. 1792년 베를린의 한 리뷰. "우리의 최고 작곡가께서 이 개탄스런 주제에 재능과 시간을 허비한 게 유감스럽기 짝이 없다." 20세기의 작가 아르투어 슈리히도 이 관점을 이어받았다. "이 오페라는 세상에서 가장 어리석은 쓰레기에 불과하다. 청중들은 오직 근사한 음악 때문에 찾아오는 것이다."[11] 이 오페라의 스토리를 싫어한 것은 콘스탄체도 마찬가지였다.

〈여자는 다 그래〉는 당시 빈에서 실제로 일어난 사건에서 아이디어를 얻었다고 한다. 황제는 특유의 냉소적 태도로 이 실화를 오페라로 만들면 재미있겠다고 말했다. 처음에 살리에리에게 작곡을 제안했지만, 살리에리가 궁정 악장의 직무 때문에 너무 바빠서 모차르트에게 좋은 기회를 양보했다. 도덕적인 살리에리가 대본을 보고 "너무 저속해서 작곡을 못 하겠다"고 판단하여 모차르트에게 슬쩍 넘겼다는 설도 있다. 푸흐베르크에게 보낸 편지에는 "살리에리의 음모에 대해서는 만나서 얘기해 드리겠다"는 대목이 나오는데, 구체적으로 어떤 음모였는지는 알기 어렵다. 아마도 '부도덕한 작품'이라는 험담 정도가 아니었나 싶다. "그 음모는 이미 완전한 실패로 돌아갔다"는 모차르트의 언급으로 보아, 살리에리의 방해 공작은 그리 심하진 않았던 것 같다. 터키와의 전쟁 상황에서 사람들은 〈여자는 다 그래〉를 실감나는 소재로 받아들였다. 작품의 무대는 오스트리아 수도 빈이 아니라 이탈리아의 나폴리로 바꾸었다. 줄거리는 다음과 같다.

(1막) 사랑에 빠진 청년 굴리엘모와 페란도는 약혼녀 피오르딜리지와 도라벨라의 정절이 확고하다고 자랑한다. 인생 경험이 많은 철학자 돈 알폰소는 "정절 같은 건 원래 없다"고 잘라 말한다. 누가 옳은지 가리기 위해 내기가 벌어진다. 돈 알폰소의 각본에 따라 두 사람은 전쟁터로 떠난다고 약혼녀들을 속인 뒤 알바니아의 부자로 변장하고 다시 나타난다. 두 사람은 파트너를 바꾸어 굴리엘모는 도라벨라에게, 페란도는 피오르딜리지에게 구애한다. 두 여자는 낯선 두 사람의 구애를 단호히 거부한다. 두 남자가 "사랑을 받아주지 않으면 죽어버리겠다"며 독약을 마신 척하자 동정심을 느낀다. 의사로 변장한 하녀 데스피나가 두 남자를 살려놓는다.

(2막) 하녀 데스피나의 부추김에 두 여자는 마음이 흔들린다. 산들바람 부는 야외 파티에서 두 쌍의 남녀는 속마음을 털어 놓는다. 도라벨라는 굴리엘모의 구애를 받아들이지만 피오르딜리지는 끝내 페란도를 거부한다. 피오르딜리지는 약혼자 굴리엘모에게 정절을 지키기 위해 남장하고 전쟁터로 떠날 각오까지 한다. 하지만 페란도의 처절한 구애에 그녀는 결국 무너지고 만다. 결혼 공증인으로 변장한 데스피나는 두 쌍의 결혼식을 진행한다. 파티가 한창일 때 두 약혼자가 전쟁터에서 돌아왔다는 소식이 날아든다. 공포에 질린 두 여자는 약혼자에게 용서를 빈다. 비록 '정절'이란 환상은 깨어졌지만 두 쌍의 남녀는 "실질적인 사랑은 지금부터 시작"이라는 데 뜻을 같이하고 본래 짝과 결혼식을 올린다.

이 오페라에 대한 부정적 시각은 20세기 중반이 지나서야 사라지기 시작했다. 오페라의 주제는 '여자는 정조 관념이 없다'가 아니라 '여자도 남자와 똑같이 피와 살로 된 인간'이라는 단순한 진리로 재조명되었다. 상대방에 대한 환상이 깨지고 난 후에야 현실의 사랑이 시작되며, 끊임없이 나누고 존중하고 소통하는 노력이 결혼 생활에서 더 중요하다는 것이다. 〈피가로의 결혼〉이나 〈돈 조반니〉에 비해 음악이 가볍다는 선입견도 어느 정도 완화됐다. 앞의 두 작품에 비해 삼중창, 사중창 등 멋진 앙상블이 많이 등장하는 게 이 오페라의 매력으로 인정받게 됐다. 두 쌍의 남녀 주인공 중 페란도는 테너, 굴리엘모는 바리톤, 피오르딜리지는 소프라노, 도라벨라는 메조소프라노다. 여기에 베이스 알폰소와 소프라노 데스피나가 가세하여 다양한 앙상블의 향연을 들려주는 것이다.

피오르딜리지와 도라벨라는 자매다. 동생의 이름 도라벨라는 '아름다운 선물'이란 뜻이다. 언니에 비해 좀 의지가 약한 게 흠이라면 흠이다. 그녀는 2막이 시작하자마자 "애인 몰래 하면 되지. 의심받으면 데스피나가 알리바이를 만들어줄 거야"라며 먼저 흔들린다. 언니 피오르딜리지는 '백합'이란 뜻으로 순결을 상징한다. 그녀는 약혼자 굴리엘모에 대한 신의를 저버리지 않으려고 마지막 순간까지 노력한다. 그녀는 1막 아리아 '바위처럼Come scoglio'에서 굳은 정절을 다짐하고, 2막 아리아 '그대여 용서해 주오Per pieta, ben mio'에서 굴리엘모에 대한 변함없는 사랑을 맹세한다. 두 아리아는 이 오페라에서 가장 숭고한 대목이다.

초연에서 피오르딜리지 역을 맡은 다 폰테의 애인 베네는 변덕스럽고 거만한 성격으로 미움을 샀다. 그녀에겐 저음에서 고개를 푹 숙

이고 고음에서 고개를 뒤로 젖히는 괴상한 습관이 있었는데, 모차르트는 아리아 '바위처럼'에서 고음과 저음을 급하게 오가도록 작곡해서 그녀를 골려주었다. 베네가 노래를 부르며 고개를 홱 쳐들었다가 푹 숙이는 모습에 청중은 킥킥대며 웃음을 참았다. 정절을 다짐하는 피오르딜리지가 결국 굴복한다는 사실을 청중이 알고 있기에 이 숭고한 대목에서 웃음이 터져도 이상할 게 없었다.

철학자 돈 알폰소와 하녀 데스피나는 단순한 조연이 아니다. 돈 알폰소는 오페라 전체의 내러티브를 이끌고 가며, 그의 베이스 음색은 전체 음악의 주춧돌 역할을 한다. 1막, 돈 알폰소와 두 남자의 삼중창 '아름다운 세레나타Una bella serenata'는 헨델의 오라토리오처럼 화려하게 몰아친다. 두 젊은이를 태운 전함의 평화로운 항해를 기원하는 알폰소와 두 여자의 삼중창 '부드러운 바람이여Soave sia Il vento'는 이 오페라에서 가장 사랑받는 앙상블이다. 2막 피날레, 돈 알폰소의 대사는 이 오페라의 핵심 문장이다. "남자들은 여자를 비난하지만 나는 그들을 용서하네. 여자들이 하루에 천 번씩 마음을 바꾼다 해도 마찬가지네. 그들의 변심을 어떤 사람은 악덕이라 하고, 어떤 사람은 습관이라 하지만 나는 '마음의 필연성'이라고 보네. 마지막 순간에 환상이 깨진 연인은 상대의 행동을 비난할 게 아니라 자기의 어리석음을 탓해야 하네." 모차르트는 이 대사 바로 뒤에 이렇게 써넣었다. "내 말을 따라 해보게, 여자는 다 그래!"

하녀 데스피나는 이 오페라에 활력을 불어넣는 중요한 캐릭터다. 그녀는 당시 하층민의 비참한 삶을 묘사한다. "하녀의 삶은 얼마나 구

역질나는지요, 아침부터 밤까지 땀흘리며 죽어라 일하지만, 아무 대가도 없지요." 그녀는 아직 젊지만 세상 쓴맛 단맛 다 본 악녀처럼 행동한다. "여자가 열다섯이면 자신에 대해 모두 다 알아야 하죠. 악마의 책략도, 뭐가 좋고 뭐가 나쁜지도, 남자의 머리를 돌게 하는 방법도 알아야 하죠. 웃는 척하며 우는 척하고, 적당한 핑계 대는 법도 알아야죠." 그녀는 두 여주인공을 의식화하며 극적 반전을 주도한다. 실의에 빠진 두 여자를 위로하며 "이 세상에 사랑 때문에 죽은 여자는 없다"고 너스레를 떨고, "남자를 믿느니 일기예보를 믿는 게 낫지요" "말 한마디로 몇백 명을, 눈빛 하나로 몇천 명을 꼬실 수 있어요" "애인이 전쟁터에서 죽으면 잘된 거지요, 다른 사람 만나면 되잖아요" 하며 종횡무진 무대를 누빈다. 하녀 신분인 그녀는 심지어 두 귀족 여성을 향해 "노예의 사슬을 벗어던지라"고 충동질한다. 데스피나는 〈돈 조반니〉의 레포렐로가 여자로 태어난 것 이상이다. 〈피가로의 결혼〉에 수잔나가 있다면 〈여자는 다 그래〉는 데스피나 덕분에 신랄한 코미디의 맛과 생생한 현실감을 띨 수 있었다.

1막 피날레에서 당시 인기 있던 프란츠 안톤 메스머 박사의 자석요법, 2막 피날레에서 공증인이 주관하는 결혼식 등 당시 풍습을 볼 수 있는 것도 이 오페라의 흥미로운 점이다. 제목 〈여자는 다 그래〉는 원래 〈피가로의 결혼〉 1막 백작과 수잔나와 바질리오의 삼중창에 나오는 바질리오의 대사다. 간교한 바질리오가 곤경에 빠진 수잔나를 바라보며 고소해하는 장면인데, 모차르트는 바질리오가 '코지 판 투테'라고 노래하는 대목의 선율 "솔라솔라솔라솔라솔파미레도~"를 이 오페라의 서곡에 사용했다.

실패한 계몽군주 요제프 2세

1790년 2월 20일 황제 요제프 2세가 마흔여덟 살 나이로 세상을 떠났다. 카니발의 축제 분위기는 갑자기 얼어붙었다. 국상이 선포됐고, 부르크테아터는 폐쇄됐다. 〈여자는 다 그래〉는 단 5회 공연되고 막을 내렸다. 황제는 오페라의 초연을 보지 못한 채 눈을 감았다.

마지막 순간, 황제는 자기가 실패한 군주라는 사실을 인정하지 않을 수 없었다. 그가 밀어붙인 개혁은 거의 다 수포로 돌아갔다. 최측근을 제외하면 아무도 그의 죽음을 슬퍼하지 않았다. 사람들은 그의 죽음에 대해 불경스런 태도로 수군거렸다. 터키전쟁은 그에게 재앙이었다. 물가 폭등과 전쟁 세금 때문에 모든 사람이 고통받았지만 왜 터키와 싸우는지 아는 사람은 별로 없었다. 사망 직전 황제는 헝가리를 오스트리아에 병합하는 조치를 철회했다. 초대 헝가리 왕 슈테판975~1038의 왕관을 돌려받은 헝가리 민중들은 환호했다. 빈 황실은 네덜란드의 분리독립 운동을 될 대로 되라는 식으로 방치했다. 빈의 귀족이나 관리 중 네덜란드에 가족이 있거나 이해관계가 얽힌 사람이 별로 없었기 때문이다. 프로이센은 오스트리아·터키전쟁의 혼란 상태를 틈타 헝가리와 네덜란드의 저항 운동을 노골적으로 지원했다. 신성로마제국은 해체 일보 직전의 위기로 곤두박질치고 있었다. 황제의 장례식은 무척 성의 없이 치러졌다. 친첸도르프 백작은 일기에 "황제의 시신이 잘못 놓여 있었다"고 기록했다.[12]

호프부르크 궁에는 이런 메모가 붙었다. "농민들이 좋아하고, 도시인이 혐오하고, 귀족들이 조롱한 그 사람은 이제 존재하지 않네." 요제프 2세는 계몽 국가의 이상을 추구한 인간적 황제였다. 하지만 그의

업적 중 살아남은 것은 농노제 철폐와 관용법뿐이었다. 황제의 개혁을 도운 계몽주의자들과 프리메이슨 회원들은 힘을 잃었다. 반대로, 극우 강경파인 페르겐 백작을 비롯, 기득권 세력이 권력의 핵심으로 진출했다. 프랑스혁명의 영향으로 빈 시민 사이에도 반역의 기운이 서늘한 새벽바람처럼 번져나갔다. 프랑스처럼 긴박한 혁명 상황은 아니었지만, 합스부르크 왕가의 존속을 위협할 정도로 불안한 정세가 조성됐다. 비밀경찰이 급진 세력을 색출하기 위해 사찰을 강화했다.

2월 20일 아침 성당 종소리가 황제의 죽음을 알릴 때 모차르트는 카니발 무도회를 위한 춤곡을 쓰고 있었다. 그는 아무 일 없다는 듯 푸흐베르크에게 썼다. "그대가 주문해서 마시던 맥주가 바닥났다는 걸 모르고 괜히 강제로 빼앗아왔네요. 마침 오늘 마실 와인을 구했으니, 그 맥주는 돌려드릴게요. 아무튼 어제 맥주를 주셔서 감사드리고, 다음에 맥주가 또 도착하면 제게도 조금 보내주시기 바랍니다. 제가 얼마나 그걸 좋아하는지 잘 아시죠? 사랑하는 친구여, 며칠 동안 단 몇 두카트라도 빌려주시길 간청합니다."[13]

황제의 죽음은 모차르트에겐 결코 가벼운 일이 아니었다. 〈여자는 다 그래〉가 갑자기 막을 내린 것도 아팠지만, 빈 귀족들의 미움과 동료 음악가들의 시샘에서 모차르트를 보호해 준 유일한 사람이 사라진 것이다. 피가로가 알마비바 백작을 골탕 먹일 때 웃어주고, 돈 조반니의 선창으로 다 함께 "자유 만세Viva la liverta"를 외칠 때 괜찮다고 해주고, 살리에리파의 비방에도 〈여자는 다 그래〉를 모차르트에게 맡겨준 최고 권력자는 이제 존재하지 않았다. 요제프 2세가 사라진 빈의 상류사회에서 모차르트가 의지할 사람은 몇 안 되는 프리메이슨 동료들밖에 남지 않았다. 모차르트는 황제의 죽음을 애도하는 음악을 작곡하지

않았다. 아무도 그런 작품을 의뢰하지 않았고, 자발적으로 쓸 생각도
하지 않았다. 〈요제프 2세 장송 칸타타〉를 쓴 사람은 멀리 본Bonn에 살
던 열아홉 살 베토벤이었다.

새 황제 레오폴트 2세의 냉대

3월 중순 새 황제 레오폴트 2세가 빈에 도착했다. 요제프 2세의
동생인 그는 30년 동안 피렌체에 머물며 토스카나를 유럽에서 가장 근
대적인 나라로 만들었다. 그는 계몽사상가 체사레 베카리아1738~1794를
등용하여 유명한 '토스카나 형법'을 만들었다. 고문을 금지했고, 왕실
에 대한 범죄를 반역죄로 다스리던 관행을 폐지했다. 그는 지주의 권
리를 제한하고 농민의 권리를 보호했다. 국가 교회는 바티칸의 영향에
서 한 걸음 벗어났다. 그는 형 요제프 2세에 비해 안정되게 개혁을 이
끌었다는 평가를 받았다. 그는 설득과 타협을 알았고, 개혁의 속도를
조절할 줄 알았고, 자질구레한 일상생활까지 간섭해서 반발을 자초하
는 어리석음을 피해 갈 줄 알았다. 그러나 토스카나처럼 작은 나라를
다스리는 것과 거대한 합스부르크 제국을 통치하는 것은 엄연히 다른
일이었다. 그가 빈에 도착했을 때 제국의 상황은 엉망이었다. 터키와
의 전쟁, 네덜란드와 헝가리의 소요 사태가 계속되고 있었다. 국내의
갈등과 반목을 해결해 나가는 것도 커다란 도전이었다.

직접 동생을 만나 업무를 인계하고 싶어 한 요제프 2세의 바람과
는 달리 동생은 형이 죽고 3주가 지난 뒤에야 빈에 도착했다. 빈 사람
들은 숨죽인 채 레오폴트 2세의 행보를 지켜보았다. 형의 개혁을 모두

원점으로 되돌릴지, "한 걸음 후퇴, 두 걸음 전진"이라는 자세를 취하며 점진적 개혁을 꾀할지 아무도 예측할 수 없었다. 레오폴트 2세는 대중에 모습을 드러내지 않은 채 상황을 지켜보며 행동을 준비했다. 그는 연주회나 오페라 등 자연스레 대중 앞에 나타날 수 있는 기회도 전혀 이용하지 않았다. 빈 사람들이 새 황제는 교활하고 믿을 수 없는 사람이라는 편견을 가질 정도였다.

새 황제가 어떤 사람인지 대략 아는 모차르트도 그가 자신에게 어떤 조치를 할지 예측할 수 없었다. 3월 말 모차르트는 반 슈비텐 남작으로부터 편지 한 통을 받았다. 새 황제에게 모차르트를 제1악장 또는 제2악장으로 천거할 예정이라는 내용이었다. 모차르트는 순진하게도 새 황제에게 희망을 걸었다. 자기를 인색하게 대한 요제프 2세와 달리 새 황제는 자기를 승진시키거나, 최소한 더 후한 보수를 줄 거라고 기대했다.

4월 초, 모차르트는 종교음악을 작곡하는 궁정 부악장으로 승진시켜 달라는 청원서를 레오폴트 2세에게 제출했다. 아울러 새 황제의 자녀들에게 피아노를 가르치는 개인 교사 자리에도 지원했다. 그 청원서는 사라졌지만 그의 아들 프란츠 대공에게 '영향력을 행사해 달라'고 부탁한 편지 초안이 남아 있다. "온 마음으로 존경하는 대공님께 대담하게 청하오니 부디 황제 폐하께서 제 청원서를 받아들이도록 힘써 주십시오. 일에 대한 제 열정, 명성을 떨치고픈 욕구, 제 방대한 지식에 대한 확신으로 감히 궁정 부악장 직위에 지원했습니다. 궁정 악장 살리에리는 재능을 갖추고도 종교음악을 작곡한 적이 없으나 저는 어릴 적부터 이 양식에 통달한 사람입니다. 아울러 피아노 연주 분야에서 제가 쌓은 조그만 명성에 기초하여 황실 가족의 음악 교사 자리에

요제프 2세의 죽음과 공안정국

도 지원했습니다."**14**

얼마나 간절했으면 이십 대 초반인 프란츠 대공에게 이런 청을 했을까. 여기서 편지가 중단된 걸로 보아 실제로 프란츠 대공에게 이 편지를 보내지는 않은 듯하다. 요제프 2세 치세에는 종교음악을 작곡할 기회가 없었지만 상황이 바뀌었으니 종교음악이 중요해지리라 예상할 수 있었다. 살리에리를 언급한 것은 그를 비방하자는 게 아니라 과중한 업무를 분담하고 싶다는 뜻이었다. 궁정 부악장이 되면 연봉 2,000플로린을 기대할 수 있었다. 레오폴트 2세는 자녀를 열여섯이나 두었으므로 황실 가족의 음악 교사도 탐나는 자리였다. 모차르트는 둘 다 되면 제일 좋겠지만, 둘 중의 하나는 가능하지 않을까 기대했다.

모차르트는 푸흐베르크에게 썼다. "어느 때보다 전망이 밝습니다. 이제 저는 행운의 입구에 서 있습니다." 그는 자못 낙관하는 어투로 덧붙였다. "당신에게 빚을 다 갚을 수 있게 되면 얼마나 좋을까요! 당신께 감사드리고, 당신을 영원한 제 은인으로 기억할 수 있게 되면 얼마나 기쁠까요! 이렇게 인생의 목표를 이루게 된다는 것은 얼마나 기분 좋은 일인지요! 그리고, 한 사람이 목표를 이루도록 도와준다는 건 얼마나 축복받은 느낌인지요! 상상만 해도 기뻐서 눈물이 흐를 지경입니다. 한마디로, 제 앞날의 행복은 전부 당신 손에 달려 있습니다." 그는 푸흐베르크의 도움에 필사적으로 매달렸다. "이 기회를 놓치면 영원히 파멸입니다. 그대가 도와주지 않으면 이 좋은 전망에도 불구하고 모든 희망을 접어야 할지도 모릅니다."**15** 이때 모차르트는 존 메인웨어링이 쓴 최초의 헨델 전기를 푸흐베르크에게 선물했다. 그만큼 헨델 음악에 심취해 있었던 것이다. 빈 궁정에서 더 나은 일자리를 찾느냐, 아니면 헨델이 활약한 세계 자본의 중심 런던으로 진출하느냐, 선택의

가능성은 열려 있는 듯했다. 그러나 모차르트는 힘겨워하고 있었다.

모차르트가 빚 때문에 궁지에 몰린 건 분명해 보인다. 그 전해 베를린 여행 때 사이가 틀어진 리히노프스키 공작이 소송 제기를 들먹이며 그를 괴롭혔을 가능성이 높다. 모차르트는 자신이 빚 독촉에 시달린다는 말이 새 황제 귀에 들어갈까 봐 극도로 두려워했다. 이 얘기가 황실에 알려지면 도덕적 해이로 지탄받는 건 물론 알량한 궁정 실내악 작곡가 자리도 위태로워질 수 있었다. 새 황제가 자신을 방탕한 놈으로 여기지 않도록 이미지 관리를 잘해야 했다. "지원서를 제출한 지금 제 처지가 알려지면 모든 게 허사로 돌아갈 거예요. 철저히 비밀을 지켜야 해요. 궁정 사람들은 사태의 원인은 따져보지 않고 결과만 문제삼을 게 뻔하니까요." 푸흐베르크에게 보낸 편지는 이어진다. "이제 저는 궁정의 직책에 큰 희망을 걸고 있습니다. 황제는 제 청원서에 아직 답을 주지 않았어요. 다른 사람들에겐 거절한다는 답을 보냈지만 제 것은 답신 없이 그냥 갖고 계신데, 저는 이게 좋은 징조라고 생각해요."[16]

지나친 아전인수였다. 모차르트는 황후 마리아 루이사가 자기에게 심한 거부감을 갖고 있다는 사실을 전혀 몰랐다. 그해 여름, 황후는 모차르트의 오페라 〈피가로의 결혼〉과 〈여자는 다 그래〉를 혼자 관람했다. 보수적이고 도덕적인 그녀에겐 두 편 모두 거슬리는 작품이었다. 황후는 모차르트처럼 자유사상가이자 제멋대로인 음악가에게 자녀의 교육을 맡기고 싶지 않았다. 새 황제가 모차르트에게 궁정 부악장 자리를 내줄 가능성은 처음부터 '제로'였다. 일이 틀어질 가능성을 어느 정도 예감했는지 모차르트는 같은 편지에 이렇게 덧붙였다. "좋은 제자를 더 받으라는 당신의 견해에 동의합니다. 지금은 제자가 둘

인데 여덟으로 늘리는 걸 고려 중이에요. 하지만 집에서 레슨을 할 생각이어서 새집으로 옮길 때까지는 기다려야 합니다. 그동안 사람들에게 제가 레슨을 하고 있다고 널리 소문을 내주세요."[17]

결국 새 황실에 제출한 청원서가 거절당했다는 소식이 전해졌다. 이그나츠 움라우프가 궁정 부악장에 유임됐고, 황실 자녀들의 피아노 교사도 겸직하게 됐다. 이 무렵 모차르트의 건강이 또 악화됐다. 머리에 붕대를 감은 모차르트의 모습을 상상할 수 있을까? 4월 8일, 모차르트는 이렇게 썼다. "그대를 찾아가 잡담이라도 나누고 싶지만 류머티즘열 때문에 머리에 붕대를 감았으니 갈 수가 없었어요. 비참한 심경이었습니다."[18] 불안한 상황은 모차르트의 건강 악화를 부채질했을 것이다. 5월이 왔지만 상황은 좋아지지 않았다. "외출하고 싶었어요. 그대를 만나서 얘기를 나누고 싶었죠. 하지만 그럴 수 없어서 유감이네요. 치통과 두통이 여전히 너무 심하고, 마음 상태도 아주 안 좋아요."[19]

이 힘든 상황에서 모차르트는 작곡을 계속했다. 5월에는 현악사중주곡 Bb장조 K.589, 6월에는 현악사중주곡 F장조 K.590을 썼다. 프로이센 왕에게 약속한 여섯 현악사중주곡은 앞서 작곡한 K.579를 포함, 세 곡으로 중단했다. "이 골치 아픈 사중주곡들은 치우고 당장 현찰을 벌 수 있는 단순한 노래들을 써서 곤궁을 면해야 할 상황입니다. 피아노 소나타도 몇 곡 쓰고 있긴 합니다."[20] 프로이센 공주를 위한 소나타 여섯 곡은 한 곡만 완성한 후 멈춘 상태였다. 그는 음악적 확신보다는 경제적 필요 때문에 마지못해 작곡하고 있었다. 6월에는 〈여자는 다 그래〉가 다시 무대에 올랐고, 모차르트는 간신히 힘을 내어 직접 오페라를 지휘했다. 7월에는 반 슈비텐 남작이 요청한 헨델의 〈알렉산

더의 향연〉 및 〈산타 체칠리아 찬가〉 오케스트레이션을 마무리했다.

콘스탄체는 6월 바덴에 요양을 다녀왔다. 모차르트는 그녀에게 보낸 편지에서 N.N.이란 익명의 인물을 언급한다. "N.N.(누군지 잘 알지?)은 비열한 놈이야. 면전에서는 유쾌한 척하면서 돌아서면 〈피가로의 결혼〉을 깎아내리느라 바쁘거든. 당신도 아는 그 일들에 대해 날 대하는 위선적 태도는 구역질이 날 정도야."[21] 'N.N.'은 철물점을 운영하며 고리대금업을 하는 '돈놀이꾼'이었다. 그는 이듬해까지 모차르트의 재정 문제에 개입하고, 모차르트 사후 그의 재산 목록을 검증하고 서명한 사람이다. 그가 〈피가로의 결혼〉을 음해하고 다닌 것은 모종의 정치적 공작이 아니었는지 의심할 만하다.

그해 여름 모차르트의 영혼과 육체는 총체적 위기를 맞았다. 8월 14일, 그는 푸흐베르크에게 썼다. "어제는 괜찮았지만 오늘은 완전히 비참한 상태입니다. 지난밤엔 아파서 한잠도 못 잤어요. 낮에 너무 많이 걸어서 지쳤나 봐요. 왜 그런지 모르겠는데 오한이 납니다. 제 상태를 상상해 보세요. 몸도 아프고, 걱정과 불안 때문에 탈진한 몰골이에요. 이런 상태라면 회복이 어렵겠다는 생각까지 들어요. 한두 주일 지나면 나아질까요? 분명히 그렇겠지요? 하지만 지금 저는 곤궁에 빠져 있습니다!"[22]

취임 초기 레오폴트 2세는 음악보다 훨씬 시급한 국내외 현안들을 챙겨야 했다. 그는 취임 여섯 달 만인 9월 20일에야 오페라 극장을 처음 찾아 살리에리의 〈호르무즈의 왕 악수르〉를 관람했다. 새 황제는 모차르트를 완전히 무시했다. 요제프 2세는 인색했지만 그래도 모차르트를 아꼈고, 몇 차례 오페라를 위촉하기도 했다. 레오폴트 2세 치세에는 이마저도 기대하기 어려웠다.

"차가운, 얼음처럼 차가운"—프랑크푸르트 여행

1790년 10월 프랑크푸르트에서 새 황제 레오폴트 2세의 대관식이 열렸다. 황제의 수행단은 귀족 1,493명과 보병 1,336명으로 구성되었고, 살리에리와 움라우프가 이끄는 악단 열다섯 명이 동행했다. 모차르트는 공식 수행단에서 제외됐다. 하지만 그는 9월 23일 프랑크푸르트로 출발했다. 손위 동서인 바이올리니스트 프란츠 호퍼, 하인 한 명과 함께였다. 자기 마차를 탔고, 경유하는 도시마다 두 필의 말을 빌려서 교체했다. 만만찮은 여행 비용을 마련하기 위해 도로테움 전당포에 귀중품들을 맡겼다. 모차르트는 닷새 동안 마차를 달려 레겐스부르크, 뉘른베르크, 뷔르츠부르크를 거쳐 9월 28일 오후 1시 프랑크푸르트에 도착했다.* 모차르트는 아내에게 기분 좋은 인사를 전했다. "내 마차는 근사해! 이 마차에 키스하고 싶을 정도야."[23]

인구 2만 8,000명의 프랑크푸르트에 8만 명의 손님이 몰려들었다. 물가가 엄청나게 비쌌고, 방 구하기가 하늘의 별따기였다. 모차르트는 "여기서 최대한 많은 돈을 벌어서 기쁜 마음으로 당신에게 돌아가는 게 목표"라고 썼다.

모차르트는 극장 매니저인 요한 하인히리 뵘의 집에 여장을 풀었다. 프랑크푸르트에서 공연 예정인 〈후궁 탈출〉의 감독을 맡은 사람이었다. 한 달 숙박료는 30플로린으로 꽤 비쌌지만, 바가지요금이 극성을 부리던 상황이라 어쩔 수 없었다. 모차르트는 아내에게 "한 달 30플로린이면 꽤 싸게 빌린 셈"이라고 자조하듯 썼다.[24] 당시 프랑크푸르

• 그랜드 투어 때는 잘츠부르크를 출발하여 뮌헨, 아우크스부르크, 슈투트가르트, 만하임을 거쳐 갔지만, 이번에는 빈을 출발하여 다른 코스로 갔다.

트에 살던 괴테의 어머니는 "방 하나 빌리는 데 하루 11플로린, 식사비는 하루 2플로린"으로 추산했다. 황제의 행렬이 보이는 방을 빌리려면 더 많은 돈을 내야 했다. 한 방문객의 증언이다. "오늘 황제 행렬을 보려고 100플로린을 썼다. 오래 머물지도 않았는데 이렇게 큰돈이 들었다. 10월 9일 대관식까지 보려면 100플로린을 더 써야 할 것 같다."[25]

10월 4일, 레오폴트 2세의 행렬이 프랑크푸르트에 입성했다. 화려한 마차의 행렬이 끝없이 이어졌다. 황제와 수행단은 벽을 뚫어서 연결되게 개조한 열두 채의 대저택에 머물렀다. 도시는 가장행렬, 전투 재연, 인형극과 오페라 등 온갖 행사로 넘쳐났다. 분수에서 솟구치는 화이트와인과 레드와인을 누구나 무료로 마실 수 있었다. 집집마다 횃불과 램프를 밝혔고, 거리마다 랜턴쇼와 불꽃놀이가 펼쳐졌다. 곳곳에서 소를 통째로 구워서 가든파티를 열었다. 귀족과 부유한 시민들은 누가 더 사치스럽게 축제에 참여하는지 경쟁을 벌이는 것 같았다. 사이사이 프랑스혁명의 메시지를 퍼뜨리려는 사람들도 돌아다녔다. 불온한 움직임을 단속하기 위해 수천 명의 병력이 거리를 지켰다.

모차르트는 왜 굳이 프랑크푸르트 여행에 나섰을까? 로빈스 랜든은 "새 황제에게 자신의 존재를 각인시킬 목적"이라고 했지만 수행단에서 그를 배제한 황제가 이곳에서 그를 반길 리 없었다. 모차르트는 제국의 모든 왕족과 귀족이 모인 이 도시에서 독자적으로 콘서트를 성공시키고 싶었다. 돈과 명예를 얻고, 많은 사람을 만나 네트워크를 다질 기회였다. 하지만 모차르트의 도착은 프랑크푸르트 사람들에게 뉴스거리가 아니었다. 대관식에 들뜬 사람들은 모차르트에게 눈길 한번 주지 않았다. 그는 프랑크푸르트에 몰려든 귀족들을 만나지도 않았고, 대관식 행사의 근처도 가지 않았다. 황제 수행단에서 배제된 소외감이

좀체 그를 떠나지 않았다. 모차르트는 이 소동 한복판에 뛰어든 자신이 가련하고 비참하게 느껴졌다. 모든 게 공허해 보였다. 그는 아내에게 썼다. "사람들이 내 마음속을 들여다볼 수 있다면, 나는 수치스러워서 견딜 수 없을 거요. 내겐 모든 게 차갑기만 해요. 얼음장처럼 차가워."[26]

얼음장처럼 차갑다니! 그를 발견한 황실 관리가 "당신이 여긴 왜 왔소?"라는 식으로 핀잔이라도 준 걸까? 그는 떠들썩한 소동을 피해 숙소에서 시간을 보냈다. 빈, 만하임, 잘츠부르크에서 온 지인들, 특히 뮌헨에서 온 플루티스트 벤틀링과 아내 도로테아를 오랜만에 만나서 회포를 풀었다. 그는 두통에 시달리면서도 '아내의 손에 몇 두카트를 쥐여 주기 위해' 기계 오르간을 위한 〈아다지오와 알레그로〉 F단조 K.594를 작곡했다. 빈에서 밀랍 인형 박물관을 운영하던 요제프 폰 다임1752~1804 백작이 터키전쟁의 영웅 라우돈 장군의 사망을 애도하기 위해 장군의 밀랍 인형을 만들고 여기에 입력할 음악을 주문한 것이다. 아무 흥미도 느낄 수 없는 기계 오르간을 위해 곡을 쓰는 건 고역이었다. 작곡은 좀체 진전이 없었고, 집어치우고 싶은 생각이 불쑥불쑥 고개를 쳐들었다. 하지만 그는 힘을 내어 조금씩 오선지를 채워나갔다. 이 곡은 빈에 돌아온 뒤 12월에야 완성했다.

프랑크푸르트의 영광은 살리에리의 것이었다. 그는 황제 일행이 지켜보는 앞에서 축하 오페라 〈호르무즈의 왕 악수르〉를 의기양양하게 지휘했다. 10월 5일에는 〈돈 조반니〉가 공연될 예정이었지만 너무 어렵다는 이유로 비교적 쉬운 디터스도르프의 오페라로 대체됐다. 몇 차례 개인 음악회를 열었지만, 여행비를 가까스로 충당할 만큼 벌었을 뿐이었다. 숙소의 주인 요한 하인리히 뵘이 감독한 〈후궁 탈출〉은 예

정대로 10월 12일 공연되었다. "이 도시에서 들려오는 모든 수다들은 헛된 것 같아. 내가 유명하고, 찬탄받고, 인기 있는 건 분명하지만, 프랑크푸르트 사람들은 빈 사람들보다 더 인색한 것 같아."[27] 그는 아침마다 침실에 틀어박혀 오선지에 음표를 끄적이며 시간을 보냈다. "이런 생활도 곧 끝나겠지. 여기저기서 초대장이 오고 있소. 그런 곳에 가는 게 귀찮기는 하지만 필요한 일이니 수락할 수밖에." 그는 10월 15일로 예정된 연주회에 기대를 걸었다. 손님이 많으면 1,600굴덴 정도 벌 수 있다고 예상했다. "이 연주회가 성공한다면 내 명성 때문이고, 하츠펠트 백작 부인, 슈바이처 가족이 열심히 뛴 덕분이겠지. 이 일만 끝나면 홀가분해질 거야."[28]

프랑크푸르트 시립극장에서 열린 이 콘서트는 흥행에 실패했다. 모차르트는 아내에게 이렇게 썼다. "내 연주회가 오늘 아침 11시에 열렸소. 명예와 영광의 관점에서 보면 찬란한 성공이지만, 돈에 관한 한 실패였소. 같은 시간에 왕자 한 명이 큰 파티를 열었고, 헤센 부대가 거대한 열병식을 했기 때문에 청중이 별로 없었소. 어떤 경우든, 내가 여기 머무는 동안 매일 뭔가 장애물이 생기는군요."[29]

연주회는 모차르트의 마지막 세 교향곡 중 하나로 시작됐다. 모차르트는 피아노 협주곡 F장조 K.459와 D장조 K.537 〈대관식〉을 "탁월한 장식 효과와 함께 기세 좋게 연주했다". 귀족들과 일반 시민들의 보수적인 취향에 어울리게 선곡한 밝고 화사한 작품이었다. 이어서 모차르트는 환상곡 하나를 즉흥연주했다. 벤트하임-슈타인푸르트 1756~1817 백작의 일기에 따르면 "모차르트가 악보 없이 즉흥적으로 연주한 환상곡은 가장 매력적이었다. 그는 말할 수 없이 훌륭했고, 천재적인 능력을 한껏 발휘했다". 오케스트라는 바이올린 대여섯 명 정도

의 빈약한 규모였지만, 아주 정확하게 잘 연주했다. 연주회는 곡마다 휴식 시간을 충분히 주었기 때문에 오후 2시가 돼서야 끝났다. 그러나 "화나고 슬플 정도로 청중이 없었다".[30] 티켓은 2플로린 45크로네, 꽤 비싼 편이었다.

콘스탄체와의 불협화음

이 편지에서 모차르트는 아내에게 하소연했다. "내가 편지를 제때 안 쓰는 게 당신께 편지를 쓸 마음이 없기 때문이라니, 당신의 그 의심 때문에 몹시 괴롭소. 내가 당신을 사랑하는 절반만큼이라도 나를 사랑해 주면 얼마나 좋을까?" 이틀 뒤에는 "눈물이 종이 위에 뚝뚝 떨어지고 있다"는 말까지 썼다. 두 사람 사이에 또 갈등이 불거진 걸까? 모차르트는 "기운을 내야겠다"며 농담을 던졌다. "무수히 많은 키스가 날아다니고 있소, 봐요! 훨훨 떼 지어 날고 있지 않소? 하하, 어서 잡아 봐요. 세 개를 잡았는데, 맛이 기가 막히군."[31]

두 사람 사이에 뭔가 불협화음이 생긴 것 같다. 런던 여행 계획에 대해 콘스탄체와 이견이 있지 않았나 싶다. 이에 앞서 쓴 10월 8일 자 편지. "당신을 다시 만나 껴안고 싶은 갈망, 많은 돈을 벌어서 집에 돌아가고 싶은 열망뿐이오. 더 멀리 여행하고 싶다는 생각도 가끔 들지만, 결정을 내려야 할 순간이 오면 사랑하는 당신과 떨어져 있어야 한다는 생각 때문에 포기하곤 했지. 전망도 불확실하고, 결국 아무것도 얻지 못할 일 때문에 헤어져 있어야 한다면 얼마나 괴롭겠소? 당신을 못 본 지 벌써 몇 해나 된 것 같소. 내 사랑, 나를 믿어줘요. 당신이 함

께 간다면 쉽게 결정할 수 있겠지만 당신을 너무나 사랑하기 때문에 오랜 세월 당신과 떨어져 있는 걸 선택할 수가 없소." 여기서 '더 먼 곳'은 런던을 가리키는 것으로 보인다. 그는 런던행을 꿈꾸고 있었지만, 콘스탄체가 함께 가기를 거부한 듯하다. 아파서 그랬는지, 다른 이유가 있었는지 정확히 알 수 없다.

모차르트는 17일 프랑크푸르트를 떠나 마인츠의 선제후 궁전에서 연주회를 열었고, 만하임에서 〈피가로의 결혼〉 독일어 공연의 드레스 리허설을 참관했고, 슈베칭엔과 아우크스부르크를 거쳐 뮌헨에 가서 크리스티안 칸나비히, 프리트리히 람 등 옛 친구들을 만났다.▶그림 41 그는 11월 4일 아내에게 썼다. "내년 늦여름엔 당신과 함께 이곳을 여행하고 싶소. 이곳의 온천도 해보면 좋지 않겠소? 함께 있으면서 운동도 하고, 신선한 공기도 마시면 당신 건강에 좋을 거요. 내게도 무척 좋았거든. 그날이 오기를 기다려요. 여기 있는 친구들도 모두 같은 마음이에요."[32] 모차르트는 이 도시들을 거쳐 영국에 가고 싶다는 뜻을 다시 한 번 조심스레 비친 셈이다. 뮌헨에는 나폴리 왕 페르디난도 4세와 부인(레오폴트 2세의 누이동생 마리아 카롤리나1752~1814)도 와 있었다. 두 사람은 프랑크푸르트 대관식에 참석한 뒤 빈으로 돌아가는 길이었다. 뮌헨의 카를 테오도르 선제후는 이 귀한 손님들을 접대하려고 모차르트를 초청하여 음악회를 열었다. 합스부르크 황실의 손님을 위한 연주회를 뮌헨에서 하게 되다니, 떨떠름한 일이었다. "나폴리 왕이 내 연주를 다른 나라에서 듣게 되다니, 빈 황실 사람들은 꽤나 칭찬받을 만하군."[33] 그해 9월 페르디난도 4세의 두 딸이 빈에서 합동결혼식을 올렸을 때 모차르트는 초대받지 못했다. 그만큼 모차르트는 빈에서 철저히 따돌림당한 것이다.

모차르트는 11월 10일 빈에 돌아왔다. 그사이 주소가 라우엔슈타인가세Rauhensteingasse 8번지로 바뀌었는데, 모차르트가 거주한 마지막 집이다. 제자들 출입이 편리한 이층집으로, 큰방 넷, 작은방 둘, 부엌과 하인 방 둘, 소파 넷, 의자 열여덟, 옷장 다섯, 서류 캐비닛 하나, 식탁 다섯, 책장 둘, 침대 네 개가 있었다. 커다란 페달이 달린 피아노포르테는 물론 당구대도 갖추었으니 어느 모로 보나 가난한 사람의 집은 아니었다. 더 많은 제자를 받으려면 큰 집이 필요했다. 모차르트는 프랑크푸르트로 떠나기 전 9월 내내 새집을 리노베이션했다. 이사 비용 때문에 또 외상을 진 듯하다. 그의 유품 목록에는 도배장이에게 주어야 할 208플로린의 청구서가 남아 있다. 실제 이사는 모차르트가 프랑크푸르트로 떠난 뒤인 9월 29일 아내 콘스탄체가 혼자 감당했다. 모차르트가 빈에서 살았던 집은 1781년 잠깐 묵었던 튜튼 기사단 궁전과 장모 체칠리아 베버가 운영하던 '신의 눈'을 제외하면 열두 군데였다.

1781년 9월~1782년 7월	그라벤 17번지
1782년 7월~1782년 12월	비플링어슈트라세 19번지
1782년 12월~1783년 2월	비플링어슈트라세 14번지
1783년 2월~1783년 4월	콜마르크트 7번지
1783년 4월~1784년 1월	유덴 광장 3번지
1784년 1월~1784년 9월	그라벤가 29번지
1784년 9월~1787년 4월	돔가세 5번지(피가로하우스, 빈 모차르트 박물관, 연 460플로린)
1787년 4월~1787년 12월	란트슈트라세 75~77번지(연 200플로린)
1787년 12월~1788년 6월	투흐라우벤 27번지(연 230플로린)

1788년 6월~1789년 1월	베링어슈트라세 26번지(연 250플로린)
1789년 1월~1790년 9월	유덴 광장 4번지(연 300플로린)
1790년 9월~1791년 12월 5일	라우엔슈타인가세 8번지(연 330플로린)

새로 이사한 집은 '피가로하우스'만큼 크고 넓었다. 집세의 변화를 보면 1787년 4월에 임대한 집이 연 200플로린이고, 그 후 매번 더 비싼 집으로 옮겼음을 알 수 있다. 그가 비참한 가난 속에 생을 마치고 극빈자 묘소에 버려질 수밖에 없었다는 통설이 얼마나 황당한 얘기인지 한눈에 알 수 있다.

하이든과의 고별 만찬

모차르트가 프랑크푸르트에 다녀올 동안 영국의 콘서트 매니저 로버트 메이 오레일리Robert May O'Reilly의 초청장이 도착해 있었다. 1790년 12월부터 1791년 6월까지 런던에 체류하며 오페라 두 편을 써달라는 제안이었다.[34]

빈에서 활동하시는 유명 작곡가 모차르트 선생께

영국 황태자를 수행하는 한 인사에게서 선생이 영국을 여행할 의향이 있다고 전해 들었습니다. 저는 재능 있는 분들과 개인적으로 친해지고 싶고, 그들에게 이로운 일을 성사시킬 위치에 있는 사람입니다. 선생께 정식으로 작곡 기회를 제안합니다. 오는 12월 런던에

오셔서 내년 6월 말까지 체류하며 관할 부서가 정하는 대로 오페라 세리아든 오페라 부파든 두 작품만 쓰실 의향이 있으신지요? 저희에 전속되시면 영국 돈 300파운드를 지급할 용의가 있습니다. 계약 이외의 활동은 선생의 자유에 맡깁니다. 이 제의에 응하신다면 부디 답장을 주십시오. 이 편지는 계약서와 똑같은 효력이 있다고 말씀드립니다.

1790년 10월 26일
런던의 이탈리아 오페라단장, 로버트 메이 오레일리 올림

3년 전 떠난 제자 애트우드가 오레일리에게 모차르트를 추천했을 것이다. 보수는 300파운드로, 2,400플로린에 육박하는 큰돈이었다. 다른 연주회를 위한 곡을 자유롭게 써도 좋다고 했다. 오랜 세월 런던행을 꿈꾸어온 모차르트에게 이때야말로 기회였다. 새 황제는 모차르트를 노골적으로 냉대했다. 미련 없이 빈을 떠나 넓은 세상에서 새로 출발할 때였다. 이번에는 이렇다 할 장애물도 없었다. 하지만 모차르트는 이번에도 런던행을 미뤘다. 당장 12월에 떠나기에는 너무 촉박했고. 무엇보다 아내 콘스탄체가 함께 갈 수 없어서 이 제안을 사양한 것으로 보인다.

모차르트가 런던행을 강행했다면 음악사는 사뭇 달라졌을 것이다. 이듬해 빈에서 작곡한 〈마술피리〉〈황제 티토의 자비〉〈레퀴엠〉은 들을 수 없게 됐겠지만, 영국에서 그가 작곡한 다른 걸작을 만날 수 있었을 것이다. 그가 영국에 갔다면 어쩌면 이듬해 세상을 떠나지 않았을지도 모른다. 공연 기획자 요한 페터 잘로몬에게 비슷한 제안을

받은 하이든은 이미 예순에 가까운 나이였지만 아내와 별거 중이라서 홀가분하게 영국행을 결단할 수 있었다. 이에 반해 모차르트는 늘 콘스탄체와 의논했고, 그녀의 반대에 부딪쳐서 주저앉은 것으로 보인다.

12월 14일에는 하이든과의 고별 만찬이 있었다. 그는 다음날 흥행사 잘로몬과 함께 런던으로 떠날 예정이었다. 모차르트는 스물네 살 연상의 선배에게 농담을 던졌다. "파파는 오래 견디지 못하고 돌아오실 거예요. 이제 젊지도 않잖아요." 하이든은 대답했다. "아니야, 난 여전히 기운도 있고 건강해." 모차르트는 하이든을 또 놀렸다. "파파 하이든은 할 줄 아는 외국어도 없잖아요. 객지에서 고생하실 거예요." 하이든은 능청스레 대답했다. "내 언어는 온 세상 사람들이 다 알아듣지."[35] 하이든은 무심코 한 말이겠지만 이 말은 음악사에서 매우 중요하다. 유럽 어디서나 보편적으로 통용되는 음악 어법이 확립됐다는 것, 빈 고전주의가 음악의 표준 양식으로 두루 인정받게 됐다는 것을 한마디로 요약했기 때문이다.

잘로몬은 이 자리에서 모차르트에게 이듬해 영국에 와달라고 초청했고, 모차르트는 "내년에는 꼭 가겠다"고 약속했다.[36] 모차르트는 계속 농담을 던졌지만, 속으로는 눈물을 흘리고 있었다. 작별의 순간이 되자 그는 참았던 울음을 터뜨렸다. 하이든이 런던 여행에서 돌아오지 못할지도 모른다는 생각이 들었을 수 있다. 빈에서 고립된 채 생계를 걱정해야 하는 자기 신세가 서럽게 느껴졌을 수도 있다. 모차르트의 영국행은 다음해에도 이뤄지지 않았다. 〈황제 티토의 자비〉와 〈마술피리〉를 연이어 무대에 올려야 하는 버거운 스케줄 때문이었다. 콘스탄체를 두고 혼자 런던에 가는 걸 견딜 수 없었고, 큰아들 카를 토마스의 교육에 런던이 좋지 않다고 생각했을 수 있다.

하이든보다 모차르트가 먼저 세상을 뜨리라고 예상한 사람은 이 자리에 아무도 없었다. 이듬해 12월 모차르트의 사망 소식을 들은 하이든은 실신할 정도로 비탄에 빠졌다. "누구도 대신할 수 없는 인물을 하느님이 저세상에 데려가다니, 믿을 수 없어." 그는 비통한 마음으로 덧붙였다. "후세는 100년 이내에 그 같은 천재를 다시 보지 못할 것이다."[37]

Wolfgang Amadeus Mozart
19

〈마술피리〉,
음악의 힘으로

1791년, 모차르트의 마지막 해. 그의 음악은 무르익고 있었다. 그해 작곡한 피아노 협주곡 Bb장조 K.595와 클라리넷 협주곡 A장조 K.622는 세상을 초탈한 듯한 아름다움 속에 고요한 슬픔을 머금고 있다. 모차르트는 모든 음악적 수단을 자유자재로 구사하여 천의무봉의 음악 세계를 펼쳐 보였다. 〈기계 오르간을 위한 환상곡〉 F단조 K.608과 〈안단테〉 F장조 K.616, 〈글래스 하모니카를 위한 아다지오〉 C장조 K.356, 〈아다지오와 론도〉 C단조 K.617 등은 음악사에서 비슷한 예를 찾기 힘든 이색적인 작품이다. 순결한 아름다움으로 빛나는 〈아베 베룸 코르푸스〉 K.618, 끝내 미완성으로 남긴 〈레퀴엠〉 K.626까지 그가 마지막 해에 쓴 작품들은 천상의 아우라를 갖고 있다.

　　〈마술피리〉에서는 타미노가 피리를 불면 사나운 짐승들이 즐겁게 춤을 추고 파파게노가 종을 울리면 악당들이 착한 사람으로 바뀐다. 모차르트가 꿈꾼 음악의 이상처럼 보인다. 35년 짧은 생애의 마지막 순간에 어린이의 천진난만한 마음으로 돌아간 사람의 음악 같다. 타미노와 파미나는 불과 물의 시련을 통과한 뒤 "우리는 음악의 힘으로 죽음의 어두움을 기꺼이 헤쳐나가리"라고 노래한다. 모차르트의 음악적 유언처럼 들린다. 그해 1월에 쓴 동요 〈봄을 기다림〉도 예외가 아니다.

(1절) 아름다운 오월아, 다시 돌아와 수풀을 푸르게 해주렴.

시냇가에 나가서 작은 제비꽃 피는 걸 보게 해주렴.

얼마나 제비꽃을 다시 보고 싶었는지! 아름다운 오월아,

얼마나 다시 산책을 나가고 싶었는지!

(3절) 겨울에도 재미있는 일이 많긴 하지.

눈밭을 걷기도 하고 저녁때는 여러 놀이를 하지.

카드로 집을 짓고 얼음땡 놀이도 하지.

아름다운 들판에서 썰매도 실컷 탈 수 있지.

하지만 새들이 노래할 때 푸른 잔디 위를

신나게 달리는 게 훨씬 더 좋아.

(4절) 무엇보다 로트헨이 마음 아픈 게 나는 제일 슬퍼.

불쌍한 이 소녀는 꽃이 필 날만 기다리고 있지.

나는 걔가 심심하지 않게 장난감을 갖다줬지만

소용이 없어. 걔는 알을 품은 암탉처럼

조그만 자기 의자에 가만히 앉아 있지.

(5절) 아, 바깥이 조금만 더 따뜻하고 푸르렀으면!

아름다운 오월아, 우리 어린이들에게 어서 와주길

간절히 기도할게. 누구보다도 우리에게 먼저 와주렴.

제비꽃이 많이 많이 피게 해주고 나이팅게일도

많이 데리고 오렴. 예쁜 뻐꾸기도 데리고 오렴.

크리스티안 오버베크1755~1821가 쓴 시의 원래 제목은 '5월의 프리츠'로, 이그나츠 알베르티가 펴낸 동요집에 실렸다. 이 사랑스런 노래를 나는 이렇게 설명하곤 했다. "노래의 주인공 프리츠는 가난한 집 아이라는 생각이 든다. 돈 안 들이고 그저 밖에서 뛰노는 것밖에 모르는 어린이다. 프리츠는 이웃 소녀 로트헨이 아파서 슬프다. 그는 소녀에게 장난감을 갖다주었는데, 자기 물건 중 제일 소중한 게 아니었나 싶다. 아픈 사람에게 공감하고 치유를 비는 어린이의 마음이 담긴 4절이야말로 이 노래의 메시지를 담고 있는 게 아닐까? 이 어린이의 따뜻한 마음이야말로 봄 그 자체가 아닐까? 프리츠는 봄이 '우리 어린이들에게 제일 먼저 와달라'고 노래한다. 예쁜 꽃과 새들이 모두 로트헨에게, 그리고 모든 어린이들에게 성큼 달려와 주기를 기도한다. 어린이의 마음이 되어 봄을 그리워한 서른다섯 살 모차르트…. 1791년에도 봄은 어김없이 돌아왔고, 그해 봄은 모차르트의 마지막 봄이 되고 말았다."

그러나 이 동요를 작곡할 때 모차르트가 죽음을 예감한 건 아니었다. 피아노 협주곡 27번 Bb장조와 클라리넷 협주곡 A장조의 고요한 슬픔은 사랑하는 세상과 헤어지는 마음을 노래한 것처럼 들리지만, 두 협주곡은 이미 몇 년 전에 착수한 작품을 그해에 완성한 것이다. 1791년 1월 5일 작품 목록에 올린 피아노 협주곡 Bb장조는 1788년 봄 사순절 연주회를 앞두고 〈대관식〉 협주곡을 쓸 무렵 착수했지만 연주 기회가 사라지자 작곡을 멈췄다가 1791년에 완성했다. 클라리넷 협주곡 A장조는 1789년 가을에 1악장 중간까지 쓰다가 중단한 바셋호른 협주곡 G장조 K.584b/K.621b를 1791년 10월에 마저 써서 완성한 곡이다. 두 협주곡의 악상이 떠오른 게 모차르트의 마지막 해가 아니라는 것이다. 그의 때 이른 죽음을 비통해하는 사람들은 모차르트가 자신의 죽음을 예

상하며 이 곡들을 썼을 거라고 생각하기 쉽지만, 1791년 나온 작품 중 그의 죽음과 직결되는 곡은 하나도 없다.

1791년, 모차르트는 죽음을 예감하지 않았다

1791년, 모차르트는 어느 해보다 많은 곡을 썼다. 궁정 사회에서 고립된 건 사실이지만 경제 사정은 눈에 띄게 개선됐다. 시민 중심의 음악 시장이 형성되고 있었다. 아르타리아, 호프마이스터 등 출판사들이 앞다투어 그의 작품들을 펴내기 시작했다. 작곡을 의뢰하거나 피아노 레슨을 받으려는 사람들은 귀족을 넘어 시민계층으로 확대됐다. 자유음악가로 활동할 여건은 급속히 개선됐고, 모차르트 음악은 뚜렷하게 시민사회를 지향했다. 레오폴트 2세의 대관식 오페라 〈황제 티토의 자비〉를 의뢰한 것은 빈 황실이 아니라 프라하 친구들이었다. 〈마술피리〉도 황실 오페라가 아니라 시민 중심의 프라이하우스 극장을 위한 작품이었다.

모차르트의 음악은 전 유럽에서 인정받았다. 〈후궁 탈출〉은 암스테르담, 에르푸르트, 페스트에서, 〈피가로의 결혼〉은 본과 함부르크에서, 〈돈 조반니〉는 베를린, 아우크스부르크, 하노버, 본, 카셀, 뮌헨, 쾰른, 프라하, 〈여자는 다 그래〉는 프랑크푸르트, 마인츠, 라이프치히, 드레스덴의 무대에 올랐다. 대개는 일반 시민들도 쉽게 이해할 수 있는 독일어로 공연됐다. 영국과 러시아에서 초청의 손길을 내밀었고, 헝가리 귀족과 네덜란드 상인들이 연금 지급을 제안했다. 어느 모로 보나 모차르트는 또 한 번의 도약을 눈앞에 두고 있었다.

〈마술피리〉가 성공을 거둔 1791년 10월, 모차르트는 곧 세상을 떠날 사람처럼 보이지 않았다. 그는 유쾌하고 활달하게 일하고 있었다. 〈레퀴엠〉도 마찬가지다. 병세가 절망적으로 악화된 모차르트가 자신을 위해 〈레퀴엠〉을 작곡했고, 저승사자 비슷한 미지의 신사가 〈레퀴엠〉을 의뢰해 그의 죽음을 재촉했다는 이야기는 허구에 불과하다.

1791년 초 오스트리아 정국은 안정을 되찾아갔다. 레오폴트 2세는 터키와 8개월의 정전협정을 맺어서 숨 돌릴 시간을 벌었다. 프로이센의 개입으로 사면초가가 될 위험을 일단 피한 것이다. 황제는 네덜란드의 자치권을 인정하여 무장 소요를 진정시켰고, 헝가리의 불만을 해소해 주는 대가로 그곳의 왕위를 유지하는 데 성공했다. 프랑스혁명의 여파로 긴장이 고조되고 있었다. 루이 16세의 왕비 마리 앙투아네트는 절대왕권의 회복을 바라며 오빠인 레오폴트 2세에게 간절히 도움을 요청했다. 황제는 여동생이 프랑스를 탈출해서 인질 상태에서 벗어날 경우 혁명 세력을 분쇄하기 위해 전쟁도 불사할 작정이었다. 오스트리아는 공안정국의 그림자가 짙게 드리우기 시작했다.

모차르트는 궁정 실내악 작곡가의 의무를 다했다. 1791년 초, 그는 〈여섯 개의 메뉴엣〉 K.599, 〈여섯 개의 독일무곡〉 K.600, 〈네 개의 메뉴엣〉 K.601, 〈네 개의 독일무곡〉 K.602, 〈두 개의 콩트라당스〉 K.603, 〈두 개의 메뉴엣〉 K.604, 〈세 개의 독일무곡〉 K.605, 〈여섯 개의 렌틀러〉 K.606, 콩트라당스 Eb장조 K.607, 〈다섯 개의 콩트라당스〉 K.609, 콩트라당스 G장조 K.610, 독일무곡 C장조 K.611을 잇따라 작곡했다. 카니발 때 열리는 궁정 무도회를 위해 이례적으로 많은 춤곡을 쓴 것이다. 이 중 독일무곡 K.605-3 〈썰매 타기〉는 방울 소리를

곁들인 재미있는 앙상블이며, 콩트라당스 K.609-1은 모차르트의 최고 히트작인 '나비야, 더 이상 날지 못하리'를 주제로 한 흥겨운 작품이다.

이 춤곡들은 궁정 귀족들뿐 아니라 시민 대중에게 많은 사랑을 받았다. 모차르트는 이 곡들을 피아노곡으로 개작, 아르타리아 출판사에 판매하여 짭짤한 수입을 올렸다. 악보 판매로 모차르트가 얻은 수입을 보면, 현악사중주곡 두 곡은 225플로린, 피아노 협주곡 Bb장조는 108플로린이었고, 춤곡은 30곡의 필사권 90플로린과 48곡의 출판권 216플로린을 합쳐서 무려 306플로린이었다. 모차르트는 춤곡을 판매하고 받은 영수증 위에 이렇게 썼다. "내가 한 일에 비하면 너무 큰 돈이고, 내가 할 수 있는 일에 비하면 너무 하찮은 일이다."[1]

빈 사람들의 춤 사랑은 유명하다. 모차르트는 빈 취향에 맞는 춤곡을 규칙적으로 쓴 최초의 작곡가일 것이다. 모차르트 사후 하이든과 베토벤도 레두텐잘의 무도회를 위해 메뉴엣, 독일무곡, 콩트라당스를 작곡했고 이를 명예롭게 여겼다. 19세기 나폴레옹전쟁이 끝날 무렵 빈에서는 요제프 라너1801~1843와 요한 슈트라우스 1세1804~1849의 왈츠가 크게 유행했는데, 이는 빈 신년 무도회의 전통을 낳았다. 그렇다면 빈 신년 무도회 음악의 원조가 모차르트라는 결론이 나온다.

모차르트는 다임 백작의 밀랍 인형 박물관을 위해 3월에 〈환상곡〉 F단조 K.608을, 5월에 〈안단테〉 F장조 K.616을 작곡했다. 1790년 가을 프랑크푸르트 여행 중 착수해서 12월에 완성한 〈아다지오와 알레그로〉 F단조 K.594까지 합하면 그가 박물관의 기계 오르간을 위해 쓴 작품은 모두 세 편이다. 모차르트는 콘스탄체에게 "빽빽거리는 소리가 나는 이 기계를 위해 작곡하려니 짜증이 난다"고 썼다.[2] 모차르트가 실제 연주 상황을 머릿속으로 시뮬레이션하며 작곡했음을 알 수 있

다. 쓰기 싫은 곡을 썼다는 건 조금이라도 벌 수 있으면 벌어야 했기 때문이었다. 모차르트가 기계 오르간을 위해 쓴 곡들을 요즘은 피아노나 오르간 독주로 연주한다. 4월 12일에 완성한 현악오중주곡 Eb장조 K.614는 모차르트가 실내악 분야에서 가장 좋아한 현악오중주곡의 대미를 장식하는 작품으로 역시 두 대의 비올라를 포함시켰다. 이 곡은 그 전해 1790년 12월 완성한 현악오중주곡 D장조 K.593과 함께 헝가리의 부유한 상인 요한 토스트의 주문으로 작곡했다.

모차르트는 오랜만에 빈 대중 앞에 섰다. 3월 24일, 클라리네티스트 요제프 베어Joseph Beer, 1744~1812가 주관한 음악회에서 새 피아노 협주곡 Bb장조를 직접 연주한 것이다. 황실 극장인 부르크테아터가 아니라 궁정 요리사 이그나츠 얀1744~1810의 개인 살롱이었다. 이 연주회는 모차르트가 피아니스트로서 대중 앞에 선 마지막 무대가 됐다. 4월 16일과 17일 열린 빈 음악가협회의 정례 연주회에서는 모차르트의 교향곡 40번 G단조 K.550이 연주됐다. 궁정 악장 살리에리가 지휘를 맡았고, 알로이지아 랑에가 출연하여 아리아 한 곡을 불렀다. 살리에리는 오페라의 주도권을 놓고 모차르트와 경쟁했지만, 궁정의 출세 경쟁에서 이겼기 때문에 더 이상 모차르트를 경계할 필요가 없었다. 그는 아무 부담 없이 모차르트의 교향곡을 지휘할 수 있었다. 모차르트는 G단조 교향곡의 오케스트라에 친구인 클라리네티스트 안톤 슈타틀러와 그의 동생 요한 슈타틀러가 연주에 참여할 수 있도록 두 대의 클라리넷을 추가했다.

슈테판 대성당 취임이 무산되다

4월 말, 모차르트는 슈테판 대성당의 부악장 자리에 지원했다. 연로한 악장 레오폴트 호프만1738~1793이 중병으로 사경을 헤매고 있었다. 빈 궁정이 아니라 가톨릭 빈 교구에서 임명하며, 2,000굴덴의 연봉과 땔감, 양초 등의 생필품을 지급하는 좋은 자리였다. "악장님을 도와드리며 미사 때 실제 연주를 통해 봉사하겠습니다. 덕망 높은 시 당국 평의회의 인정을 받은 뒤 정식으로 임명하셔도 좋습니다. 세속음악뿐 아니라 종교음악에도 통달한 제 경력으로 볼 때 충분히 가능한 일이라 생각하여 지원합니다."[3] 그는 당분간 무보수 조수로 일해도 괜찮다고 덧붙였다. 빈 교구는 4월 28일, 호의적인 결론을 내렸다. 그러나 호프만은 건강을 회복하여 1793년까지 재직했고, 모차르트는 그 자리를 이어받지 못했다.

모차르트에게 종교음악은 오페라 다음으로 중요한 관심사였다. 오페라 작곡 기회가 없던 잘츠부르크 시절, 그는 수많은 미사곡을 쓰며 창작 열망을 달래곤 했다. 빈 궁정에서 오페라를 의뢰받을 가능성이 희박한 상황에서 모차르트는 종교음악으로 새로운 돌파구를 마련하려 했다. 모차르트가 이 자리에 지원한 것이 콘스탄체의 아이디어였을 가능성도 있다. 최초로 모차르트 전기를 쓴 니메첵의 지적처럼 "모차르트는 아내와 상의하지 않으면 아무 일도 하지 않는 사람"이었다. 모차르트는 슈테판 대성당에 취임할 경우에 대비해 〈대미사〉 D단조를 새로 작곡하려 했지만, 취임이 무산되자 첫 부분인 〈키리에〉 K.341만 쓰고 중단했다. 이 키리에는 마지막 작품 〈레퀴엠〉과 똑같은 D단조로, 〈이도메네오〉를 쓸 무렵인 1780년에 작곡했다고 잘못 알려지는

바람에 쾨헬번호가 341이 됐다. 대규모 오케스트라와 합창이 등장하는 엄숙하고 비장한 작품으로, 그가 마지막 해에 쓴 종교음악의 걸작이다.

이 무렵 모차르트의 오페라 〈피가로의 결혼〉 〈돈 조반니〉 〈여자는 다 그래〉의 대본 작가 로렌초 다 폰테가 빈 궁정에서 쫓겨났다. 그는 1792년까지 계약이 돼 있었지만, 소프라노 아드리아나 델 베네와 동거한 게 구설수에 올랐다. 베네는 불같이 난폭한 성격으로 극장에 말썽을 일으키곤 했는데 다 폰테는 번번이 그녀 편을 들며 옹호했다. 험담과 반목이 난무했고, 티격태격하는 소리가 레오폴트 2세의 귀에까지 들어갔다. 다 폰테는 그럴싸하게 자기를 합리화하는 편지를 황제에게 보냈지만, 황제는 "궁정 오페라에 더 이상 그대가 필요 없다"며 "1791년 부활절까지 빈을 떠나라"고 명령했다.[4] 다 폰테는 트리에스테에서 황제의 행차를 가로막고 읍소해 보았지만, 황제는 이 사고뭉치를 더 이상 볼 생각이 없었다.[5] 모차르트는 오페라 창작의 단짝을 잃게 됐다.

다 폰테는 모차르트와 함께 런던에 가려던 계획이 좌절됐다고 회고했다. "모차르트와 대화를 나누던 중, 런던에 함께 가자고 설득해 보았다. 하지만 그는 요제프 2세가 주는 평생 연금을 받고 있었고, 독일어 오페라 〈마술피리〉 작곡에 착수하여 새로운 영광을 얻고자 했다. 그는 마음을 정할 시간을 6개월만 달라고 요구했다. 나는 상황에 쫓겨서 어쩔 수 없이 다른 길을 갈 수밖에 없었다."[6] 다 폰테는 이듬해 스무 살 연하의 영국 여성 낸시 그랄Nancy Grall, 1769~1831과 결혼한 뒤 런던에 갔다. 그는 오페라 대본을 쓰며 출판업에 손을 댔고, 피아노 공장과 악보 출판사까지 운영했다. 그는 1805년 미국으로 건너가서 뉴욕 컬럼비아 대학교의 이탈리아 문학 교수가 됐고, 1825년 이탈리아 오페라단의 〈돈 조반니〉 미국 초연을 성사시켰다. 이 공연에서 돈 조반니 역을 바

리톤이 아닌 테너 마누엘 가르치아1805~1906가 맡았다. 음악이 어려워서 박자와 템포가 어긋나고 무대가 엉망진창이 되자 가르치아가 칼을 뽑아 든 채 "걸작을 살해하는 건 수치스런 일"이라며 출연자들을 독려하는 해프닝도 있었다.* 〈돈 조반니〉의 역사적 미국 초연은 그럭저럭 성공을 거두었고, 다 폰테는 이 성과를 바탕으로 1833년 뉴욕에 첫 오페라하우스를 열었다.[7] 그는 1838년 여든아홉 살의 나이로 세상을 떠났다.

시민을 위한 오페라 〈마술피리〉

모차르트는 그해 3월 〈마술피리〉에 착수한 것으로 보인다. 새로운 파트너는 엠마누엘 쉬카네더였다. 그는 프리메이슨 동료이자 뛰어난 흥행사로, 대본 집필은 물론 작곡, 연출, 연기, 노래, 무용까지 직접 할 수 있는 팔방미인이었다. 최신 사회 이슈를 유행에 뒤처지지 않도록 작품에 녹여내고, 관객을 웃길 방법이라면 무엇이든 활용하면서도 진지한 예술성을 놓치지 않았다. 셰익스피어의 〈햄릿〉은 그가 가장 좋아하는 역할이었으며, 〈맥베스〉〈리어 왕〉〈오셀로〉는 물론 레싱, 괴테로 대표되는 독일 '질풍노도' 계열의 작품에도 직접 출연했다.▶그림 42, 43

모차르트는 1780년 잘츠부르크에서 쉬카네더가 공연하는 징슈필을 관람한 뒤 그와 가까워졌다. 두 사람은 모차르트 집에서 에로틱한 그림이 있는 과녁을 공기총으로 맞히는 게임을 하며 함께 어울렸다. 두

• 다 폰테가 《회고록》을 쓴 건 1823년이고 〈돈 조반니〉 미국 초연은 1825년이다. 따라서 《회고록》에는 이 얘기가 안 나온다.

사람의 행로는 엇갈리기도 했다. 1785년 쉬카네더가 무대에 올리려고 준비를 마친 연극 〈피가로의 결혼〉이 공연 당일 황제 요제프 2세의 금지령 때문에 좌절된 반면 모차르트는 이듬해 같은 작품을 오페라로 공연하는 데 성공했다.(14장 참조) 그때까지 두 사람은 협업을 한 적이 없지만 〈피가로의 결혼〉에 관심이 있었던 걸로 보아 세계관이나 문학 취향이 비슷했던 것 같다. 쉬카네더는 1785년 아내 엘레오노레1751~1821와 헤어진 뒤 여배우 요한나 프리델1751~1789과 함께 살았는데, 그녀가 사망한 뒤 아내와 재결합하여 빈 교외 프라이하우스 비덴 극장을 운영했다. 그는 스캔들에 휩싸여 파란만장한 삶을 살았지만 다시 한 번 도약을 꿈꾸고 있었다.

쉬카네더는 대담한 연출가였다. 실러의 〈군도〉를 공연할 때는 야외의 자연경관을 배경으로 실제 군대를 동원해 전투 장면을 연출했다. 여주인공이 물에 빠져 죽는 장면에서는 그녀가 다리에서 강으로 떨어지도록 했는데, 흥분한 관중들이 그녀를 구출하러 달려가기도 했다. 그는 무대효과에 대한 감각이 뛰어났다. 최신 기술을 이용한 무대장치, 엘리베이터, 날아다니는 기계 등의 특수효과로 관객들을 매혹시켰다. 〈마술피리〉에서 밤의 여왕이 등장할 때 천둥 번개가 치고, 타미노와 파미나가 불과 물의 시련을 통과할 때 불기둥과 폭포수 사이로 걷고, 지혜의 정령인 세 소년이 열기구를 타고 이동하는 장면은 쉬카네더의 재능이 발휘된 대목이다.

이 가운데 열기구는 당시 빈 사람들에게 큰 관심사였다. 당대 최고의 비행사인 프랑수아 블랑샤르1753~1809가 1791년 빈에서 세 차례 열기구 비행에 도전했다. 수천 명의 빈 시민들이 이 장관을 보기 위해 비싼 입장료를 내고 프라터 공원에 몰려들었다. 프란츠 대공(레오폴트 2세

의 아들로, 1792년 프란츠 2세가 된다)이 테이프 커팅을 할 정도로 중요한 행사였다. 블랑샤르는 3월과 5월에는 실패했지만, 7월에는 성공했다. 모차르트도 바덴에서 요양하던 아내에게 쓴 편지에서 7월의 열기구 실험을 언급했다. "지금 이 순간 블랑샤르는 직접 열기구를 타고 날아 보이든지, 아니면 세 번째로 빈 시민들을 기만하든지 둘 중의 하나가 될 거요. 오늘 시연한다는 게 내겐 두 가지 이유로 불편해요. 첫째, 일에 집중하기 어렵게 만드니까. N.N.은 거기 가기 전에 나를 보러 오겠다고 했지만 나타나지 않았어요. 열기구 시연이 끝난 다음에 오려나? 2시까지는 기다려보려 해요."**8** 이튿날 모차르트는 아내에게 열기구 실험의 성공을 알렸다. "풍선을 보러 가지는 않았소. 상상만 해도 충분하기 때문이지. 게다가 이번에도 실패할 가능성이 있었으니까. 하지만, 성공이었고, 빈 사람들은 얼마나 환호했는지! 사람들은 그를 비난하고 저주까지 할 분위기였지만 한번 성공하니 칭찬 일색이었소."**9** 블랑샤르는 열기구를 타고 서서히 날아올라 도나우강 건너 빈 동쪽의 그로스엔체르스도르프Gross-Enzersdorf에 착륙한 뒤 빈 시민들의 열렬한 환호를 받으며 돌아왔다.• 쉬카네더는 당시 빈 사람들의 관심이 집중된 이 열기구를 〈마술피리〉에 활용했다.

쉬카네더는 출연 배우들의 규율을 계약서에 꼼꼼히 적시했다. △배우는 감독이 정한 역할을 이의 없이 맡아야 하고 주연급이라도 필요시 조연으로 출연해야 한다. △감독은 출연자들이 가장 돋보이도록 배역을 정하며 배우가 자신의 역할을 소화하는 데 필요한 시간을 충분히 보장해야 한다. △스태프와 출연자들은 원만한 가정생활을 유지하

• 블랑샤르는 6년 뒤 개량된 열기구를 타고 도버해협을 최초로 건너게 된다.

고, 빚을 져서는 안 되고, 스캔들을 일으켜도 안 되고, 방탕한 행동을 삼가야 하고, 다투거나 폭언을 하거나 취해서 흐트러지거나 남이 맡은 역할을 시샘해선 안 된다. △말썽을 일으켜서 극단에 해를 끼친 사람은 경고를 받고 경고 세 번이면 즉각 해고한다.[10] 쉬카네더는 이런 원칙으로 극단의 화합을 유지하는 데 성공했다. "나는 대중을 즐겁게 해주려 노력할 뿐 교양을 과시할 생각이 없다. 배우이자 감독으로서 티켓을 팔아 수익을 올리는 게 목표지만 돈을 위해 대중을 속이지는 않는다. 똑똑한 사람은 한 번 속을지 몰라도 두 번 속지 않는다."[11]

〈마술피리〉에 착수한 경위에 대해서는 여러 이야기가 전해진다. 쉬카네더가 경제적 어려움을 호소하자 모차르트가 사례를 받지 않고 오페라를 써주었다는 얘기가 있는데, 믿기 어려워 보인다. 니센에 따르면 쉬카네더는 모차르트를 찾아가 절망적인 상황에 빠진 자신을 구해 달라고 읍소했다.

모차르트	제가요? 어떻게요?
쉬카네더	나를 위해 오페라 한 편을 써주게. 빈 사람들 입맛에 딱 맞는 오페라면 좋겠어. 물론 자네는 전문가도 만족시키고 스스로 봐도 좋은 오페라를 쓸 수 있겠지만, 우선 모든 계층의 사람들이 두루 만족할 수 있도록 써주게. 내가 대본과 무대를 준비하겠네. 사람들이 원하는 스타일로 말이야.
모차르트	좋아요, 해보죠.
쉬카네더	사례는 얼마면 되겠나?
모차르트	아무것도 필요 없어요. 악보를 당신께만 드릴 테니 적

당히 알아서 주세요. 오페라가 성공하면 악보를 다른 극장에 팔 수 있을 거고, 그게 제 사례금이 되겠죠.[12]

이 대화는 콘스탄체가 모차르트의 너그러운 품성을 부각시키려고 과장한 얘기를 니센이 받아쓴 것으로 보인다. 모차르트는 정당한 대가를 받고 작곡해 주었을 것이다. 그는 1790년부터 쉬카네더 극단 사람들과 우정을 맺었다. 그해 9월 11일 안 데어 빈 극장에서 집단 창작 오페라 〈현자의 돌〉이 초연됐다. 모차르트는 엠마누엘 샤크1758~1826, 프란츠 게를1764~1827, 쉬카네더, 헤네베르크1768~1822와 함께 작곡에 참여하여 2막 아리아 '사랑스런 아내여, 이제'와 피날레의 '야옹, 야옹'을 써주었다. 이 노래는 고양이 소리를 모방한 익살맞은 작품으로, 로시니의 '고양이 이중창'과 함께 널리 알려졌다. 작곡에 참여한 사람들은 모두 쉬카네더 극단과 친분이 있는 음악가들이었다. 이때 〈마술피리〉를 만들자는 얘기가 처음 나왔을 수 있다.

쉬카네더 극단과의 인연

1791년 3월 8일 완성한 콘서트 아리아 〈그대 고운 손에 맹세함Per questa bella mano〉 K.612는 〈마술피리〉 초연 때 자라스트로 역을 맡은 베이스 게를을 위해 쓴 곡이다. 젊은 목동이 사랑하는 여성에게 보내는 연가戀歌로, 아이스크림처럼 시원하고 달콤한 느낌이다.

그대 고운 손에, 그대 사랑스런 두 눈에 맹세하나니
다른 누구도 사랑하지 않을 것을. 나의 한숨을 잘 아는
산들바람, 나무들과 바위들이 그대에게 말해 줄 거요,
변치 않는 내 마음을.

행복한 눈길이든 새침한 표정이든 보여주오.
날 사랑하든, 미워하든… 언제나 큐피드의 화살에 불타는,
언제나 그대만을 섬기는, 하늘과 땅이 바뀌어도
변함없을 내 맘속의 이 갈망.

가장 낮은 목소리인 베이스와 가장 낮은 현악기인 더블베이스
가 기발한 앙상블을 이루는 작품이다. "바흐는 목소리를 악기처럼 다
루고, 모차르트는 악기를 목소리처럼 다룬다"는 말이 있는데, 이 아
리아에서 더블베이스는 사람 목소리처럼 활약한다. 모차르트는 아무
도 주목하지 않던 더블베이스란 악기에 단순한 반주가 아니라 어엿한
독주 역할을 맡긴 것이다. 초연에서는 프리트리히 피헬베르거Friedrich
Pichelberger, 1741~1813가 더블베이스를 맡았다. 이어서 작곡한 〈아내는 세
상에서 가장 멋진 사람Ein Weib ist das herrlichste Dinge〉 K.613은 피아노 독주
를 위해 모차르트가 작곡한 열다섯 변주곡의 대미를 장식한다. 주제는
쉬카네더 극단이 공연한 음악극 〈멍청한 정원사Der dumme Gärtner〉에 나
오는 노래로, 〈현자의 돌〉에 함께 참여한 베네딕트 샤크가 작곡했다.

　〈마술피리〉 대본을 쓴 사람이 쉬카네더가 아니라 카를 루트비히
기제케Karl Ludwig Gieseke, 1761~1833라는 설이 있다. 그는 쉬카네더 극단에
소속된 배우이자 '새 왕관을 쓴 희망' 지부에 소속된 프리메이슨 회원

으로, 〈마술피리〉 초연 때는 제1노예 역을 맡았다. 그는 파란만장한 삶을 살다가 빈에 돌아와서 극단 동료인 테너 율리우스 코르네Julius Cornet, 1793~1860를 만났는데, 코르네는 그때 기제케가 한 말을《독일의 오페라Die Oper in Deutschland》라는 책에 기록했다. "1818년 여름, 빈의 한 선술집에서 우리는 파란 프록코트에 하얀 목도리와 장식을 두른 세련된 노신사와 합석했다. 노신사는 자신이 〈마술피리〉 대본을 썼으며, 쉬카네더는 파파게노와 파파게나 대목만 관여했을 뿐이라고 말했다."[13] 코르네는 "기제케의 이 발언을 의심할 이유가 없다"며 "〈마술피리〉는 쉬카네더와 기제케가 함께 만든 독일 오페라"라고 주장했다. 코르네의 말을 의심하는 학자들이 많았다. 기제케의 증언을 들은 게 1818년이고 책으로 펴낸 것은 1849년인데, 〈마술피리〉 초연 후 50여 년 지나서 나온 책을 어떻게 믿을 수 있냐는 것이었다. 그러나 쉬카네더 극단은 필요에 따라 수시로 분업하는 체제였고 구성원들이 노래와 연극과 글쓰기 재주를 겸비한 경우가 많았으니 기제케의 말이 틀렸다고 단정할 수 없다. 기제케가 대본을 쓰고, 쉬카네더가 '예술감독' 자격으로 대본을 감수했을 가능성이 있다.

〈마술피리〉에 몰두하던 5월 하순, 모차르트는 시각장애인 글래스하모니카 연주자 마리안네 키르히게스너Marianne Kirchgessner, 1769~1808를 위해 〈아다지오〉 C장조 K.356, 〈아다지오와 론도〉 C단조 K.617을 작곡했다. 이 작품들은 얼핏 보면 모차르트와 눈먼 소녀 음악가의 애틋한 우정이 낳은 곡으로 보인다. 하지만 키르히게스너는 상당히 유명한 음악가로, 4년째 유럽 연주 여행 중이었다. 네 살 때 천연두로 시력을 잃은 그녀는 여섯 살 때 피아노를 시작했고, 열한 살 때부터 글래스하모니카 연주로 세상을 놀라게 했다. 프로이센의 프리트리히 빌헬름

2세 앞에서 연주한 그녀는 빈을 방문해서 두 차례 연주회를 열었고, 이를 위해 모차르트에게 새 작품을 의뢰한 것이다. 〈아다지오〉 C장조는 글래스하모니카의 신비한 음색으로 천상의 투명한 화음을 들려준다. 〈아다지오와 론도〉 C단조는 비올라, 첼로, 플루트, 오보에가 함께하는 특이한 앙상블로, 글래스하모니카라는 이색적인 악기를 위한 작품 중 최고 걸작이다.

콘스탄체는 6월 4일 아들 카를과 함께 바덴으로 갔다. 모차르트는 매일 그녀에게 편지를 썼다. 5일에는 호른 연주자 로이트게프의 집에서 잘 거라며 "수요일엔 바덴에 가겠다"고 다짐했다. 다음날은 프랑스 말로 "로이트게프의 집, 정원이 보이는 작은 방에서 쓴다"며 "소중한 당신도 나처럼 잘 잤는지" 물었다. 프랑스 말에 익숙한 콘스탄체에게 유쾌하게 안부를 건넨 것이다. 모차르트는 익살스레 콘스탄체에게 조언했다. "식욕이 왕성하다니 기뻐. 근데 많이 먹은 사람은 X도 많이 눠야겠지? 아니아니, 좀 많이 걸으라는 얘기야. 하지만 나 없이 당신 혼자 오래 걷는 건 별로야."[14]

모차르트는 6월 8일 새벽 5시, 빈의 지인들과 함께 세 대의 마차에 나눠 타고 바덴으로 향했다. 그는 "피아노와 애완용 새를 가져갈 수 없어서 유감"이지만, "9시에서 10시 사이에 도착하면, 나처럼 아내를 진심으로 사랑하는 사람만 느낄 수 있는 기쁨으로 당신을 껴안을 거"라고 썼다.[15] 모차르트는 바덴에서 콘스탄체와 즐거운 2박 3일을 보내고 6월 10일 빈에 돌아왔다.

6월 11일 아침 7시, 모차르트는 프랑스 말로 콘스탄체에게 썼다. "내 불운에 함께 울어주오. 월요일로 예정됐던 키르히게스너의 연주회가 연기됐어요. 이럴 줄 알았으면 일요일까지 바덴에서 온종일 당신

을 껴안고 있었을 텐데…. 다음 수요일에도 당신을 만나러 달려갈게."
그는 "당신과 함께 있고 싶은 이 마음을 도저히 말로 표현할 수 없다"
며, "새벽 4시 반에 잠을 깨서 무료함을 달래기 위해 새 오페라에 들어
갈 아리아를 하나 작곡했다"고 밝혔다.[16] 새벽에 눈을 떴는데 아내가
곁에 없었고, 그 공허함을 달래려고 〈마술피리〉 아리아를 작곡했다는
얘기다. 이 편지에는 "죽음과 절망이 그에 대한 보상이었다"는 구절이
나온다. 하지만 모차르트가 이 무렵 '죽음과 절망'에 빠져 있었다고 볼
이유는 전혀 없다. 〈마술피리〉 2막에서 두 사제가 타미노와 파파게노
에게 '침묵의 시련'을 명령하는 이중창의 가사로, "유혹에 굴복하는 사
람에겐 죽음과 절망이 보상일 뿐"이라는 교훈적 내용이다. 이 무렵 모
차르트가 〈마술피리〉 1막을 완성하고 2막에 착수했음을 알 수 있다.
이 편지에서 모차르트는 만삭의 아내에게 "목욕할 때 미끄러져 넘어지
지 않게 조심하라"고 애교스레 주의를 주었다.

　이 무렵 벤첼 밀러1767~1835가 작곡한 〈마술치터Zauberzither〉가 빈에
서 초연되었다. 〈마술피리〉와 비슷한 점이나 참고할 만한 내용이 있는
지 궁금했던 모차르트는 공연을 관람한 후 아내에게 알렸다. "센세이
션을 일으키는 작품이라기에 가보았지만 형편없었소."[17] 이 작품 때문
에 〈마술피리〉 대본을 수정했다는 주장은 별로 설득력이 없다. '마술
피리'라는 제목은 독일 작가 크리스토프 마르틴 빌란트1733~1813의 동
화집 《지니스탄》에 실린 〈룰루, 혹은 마술피리〉에서 따왔다. 당시 빈
에서는 마술 오페라가 인기를 끌었는데, 이 전통은 19세기 초까지 이
어졌다. 슈베르트가 1820년 작곡한 오페라 〈마술하프Zauberharfe〉도 이
중 하나였다.

6월 15일 수요일, 모차르트는 약속대로 바덴에 가서 아내와 함께 즐거운 시간을 보냈다. 그때까지 쓴 〈마술피리〉 악보는 제자 프란츠 자버 쥐스마이어Franz Xaver Süssmeyer, 1766~1803에게 사보를 맡겼다. 6월 17일에는 모테트 〈아베 베룸 코르푸스〉 K.618을 작곡하여 바덴 성당의 합창 지휘자 안톤 슈톨Anton Stoll, 1784~1805에게 전했다. 눈물이 흐를 정도로 아름다운 합창이다.

성처녀 마리아에게서 나신 몸, 수난을 당하고 십자가에 못박히셨네. 옆구리에서 귀한 피 흘리셨네. 우리 죽을 때 그 수난을 기억케 하소서. *

빈에 돌아온 모차르트는 〈마술피리〉 작곡에 몰두했다. "천치 같은 쥐스마이어에게 오페라 1막 도입부부터 피날레까지 악보를 모두 보내라고 해줘. 오케스트레이션을 해야 하거든. 오늘 다 정리해서 내일 아침 첫 마차로 보내라고 하세요. 점심때쯤은 받아볼 수 있도록."[19] 모차르트는 쉬카네더의 만찬에 몇 번 초대받았는데 〈마술피리〉의 디테일을 토론하고 수정하는 자리였을 것이다. 그사이 두 영국인이 모차르

• 벨기에 작가 에릭 엠마누엘 슈미트(1960~)는 이 곡에 아낌없는 찬사를 보냈다. 크리스마스를 며칠 앞둔 거리, 파티에 초대한 사람들에게 안겨줄 선물을 한아름 사 들고 서 있는데 하얗게 눈 덮인 거리 한편에서 노인 합창단이 이 노래를 불렀다. 바로 그 순간 이 선물이 사실은 자기만족과 좋은 평판을 얻기 위한 투자에 불과했음을, 지금까지 세상의 평화가 아니라 자기 마음의 평화만을 바랐음을 깨달았다. 노래가 끝날 무렵, 무거운 선물 꾸러미는 완전히 새로운 의미를 띤 채 사랑으로 가득차 있었다. 그는 알게 되었다. 서로 이해하고, 조화를 위해 노력하고, 기쁨과 슬픔을 나눌 때에만 이런 아름다운 화음을 만들어낼 수 있다는 것을…. 그는 이렇게 글을 마무리했다. "지금으로선 신이 존재하는지 잘 모르겠어. 하지만 모차르트 형 덕분에 인간이 존재한다는 건 확실히 알게 됐어. 그리고 존재할 가치가 있다는 것도."[18]

트를 찾아와 사업 얘기를 꺼냈지만 속시원한 답을 듣지 못한 채 발길을 돌렸다. 모차르트는 만삭의 아내에게 몸조리를 잘하라고 조언하면서 용돈을 조금 부쳐주었다.

모차르트는 아내 없이 일하는 게 너무 힘들었다. 콘스탄체에게 보낸 편지는 보고 싶다는 말뿐이다. "내 유일한 소망은 일을 빨리 처리하고 당신 곁에 있는 거야. 이토록 오랜 시간 당신만을 그리워하며 지냈다는 걸 상상이나 할 수 있을까? 끔찍하게 아픈 공허감이랄까, 채워지지 않는 갈망이랄까, 날이 갈수록 커지는 이 허전함…. 바덴에서 함께 보낼 때 우리는 아이들처럼 즐거웠지! 그에 비하면 지금 혼자 보내는 시간은 얼마나 지루한지! 일하는 것도 전혀 즐겁지 않소. 당신이 있을 땐 일하다가 잠깐 쉬며 몇 마디 얘기라도 나눌 수 있었지만, 그 즐거움조차 지금은 불가능해요. 피아노 앞에서 새 오페라의 아리아를 불러보지만, 곧 멈춰버리고 말아요. 너무 벅찬 감정이 솟구쳐오르기 때문이지. 아, 이 일을 마치기만 하면 당신 곁으로 달려가겠소. 지금으로서는 당신에게 전할 뉴스가 아무것도 없소."[20]

모차르트는 7월 10일 다시 바덴에 갔고 이틀 뒤 만삭의 아내 콘스탄체와 아들 카를을 데리고 빈에 돌아왔다. 바덴에서는 짧게나마 안톤 슈톨과 우정을 나눈 것으로 보인다. 두 사람은 7월 10일 바덴 성당에서 모차르트의 〈미사 브레비스〉 Bb장조 K.275와 미하엘 하이든의 〈그라두엘〉을 함께 연주했다. 빈에 돌아온 모차르트는 그 악보를 잠깐만 빌려달라며 장난스런 시를 써서 보냈다.

친애하는 슈톨, 당신은 좀 괴짜지요,
혹시 바보가 아닐지 의심되네요.

지금도 맥주를 벌컥벌컥 들이켜고 계신지!

단조 음률이 그대 귀를 간질이는 게 들리네요.

모차르트는 제자 쥐스마이어의 필체를 흉내내서 일부러 우스꽝스
런 후기를 덧붙였다. "친애하는 슈롤 님, 모차르트 선생님의 진심을 제
아름답고 섬세한 필체에 담아서 전해 드립니다. (중략) 소중한 테레자
의 손등에 저 대신 뽀뽀해 주세요. 안 그러시면 우리는 영원히 원수가
될 겁니다. 인간은 약속을 지켜야 한다는 사실을 기억하세요. 똥싸개
프란츠 쥐스마이어, 7월 12일, 똥간에 앉아서."[21]

모차르트는 슈톨Stoll의 이름을 슈롤Schroll로 일부러 잘못 썼다. 그
는 호른 주자 로이트게프를 '바보', 제자 토마스 애트우드를 '멍청이',
쥐스마이어를 '똥싸개'라고 짓궂게 불렀다. 쥐스마이어를 '자우어마이
어'라고 부르기도 했는데 '달콤한'이란 뜻의 쥐스Süss 대신 '시큼한'이
란 뜻의 자우어Sauer를 쓴 말장난이었다.[22] "나는 누구든 놀려먹지 않고
는 견디질 못해. 로이트게프 아니면 쥐스마이어가 딱이지."[23]

대관식 오페라 〈황제 티토의 자비〉

7월 26일, 막내 프란츠 자버가 태어났다. 모차르트는 아기의 탄생
을 축하하며 기뻐할 시간조차 없었다. 이 무렵 익명의 고객이 주문한
〈레퀴엠〉, 레오폴트 2세의 대관식 오페라 〈황제 티토의 자비〉, 두 편의
대작을 거의 동시에 의뢰받은 것이다. 프라하 극장장 가르다소니는 7월
14일 빈에 도착하자마자 모차르트를 찾아왔다. 레오폴트 2세의 보헤미

아 왕위 등극을 축하하는 대관식이 9월 초에 열릴 예정이므로 한 달 반밖에 남지 않았다. 가르다소니는 빈 궁정시인 카테리노 마촐라1745~1806와 의논해 축하 오페라를 이미 〈황제 티토의 자비〉로 결정했고, 모차르트에게 작곡을 맡긴 뒤 이탈리아에 가서 주연 배우들을 섭외하겠다고 했다. 모차르트는 만사 제쳐놓고 〈황제 티토의 자비〉에 착수해야 했다. 마감 시간을 못박지 않은 〈레퀴엠〉은 일단 미뤄두었고, 초연 일정이 확정되지 않은 〈마술피리〉도 프라하의 대관식 이후 적당한 시기에 완성하기로 양해를 구했다.

이 오페라가 모차르트에게 돌아온 이유는 뭘까? 1790년 프랑크푸르트 대관식 때 모차르트를 싸늘하게 외면한 레오폴트 2세가 마음이 변하기라도 한 걸까? 그렇지 않았다. 대관식 오페라의 제작은 빈 황실이 아니라 프라하 오페라 극장이 제작을 맡았고, 이들이 모차르트를 천거한 것이다. 궁정 악장 살리에리는 행정 업무가 많아서 고사했고, 한 달 반이라는 짧은 시간에 새 오페라를 쓸 능력이 있는 사람은 모차르트뿐이었다. 빈 황실도 다른 대안이 없어서 동의할 수밖에 없었다. 작곡료는 200두카트에 여행비 50두카트를 더한 250두카트, 즉 1,125플로린의 거액이었다. 모차르트는 새 황제 앞에서 오페라를 공연할 좋은 기회를 놓치기 싫었다. 일정에 다소 무리가 있었지만 흔쾌히 작업에 동의했다. 메타스타지오의 원작은 이미 수십 차례 오페라 세리아로 제작된 바 있지만 장황하고 고리타분했다. 모차르트는 4막으로 된 원작을 2막으로 줄여서 극적 긴장을 높이고 등장인물에 생생한 캐릭터를 부여하고, 앙상블의 변화를 통해 드라마가 자연스레 흘러가도록 구성했다.

(배경)	예루살렘의 반란을 진압한 황제 티토는 유대 왕의 딸 베레니체를 로마에 데려와 결혼식을 올리려 한다. 그러나 로마 사람들은 식민지 출신인 그녀가 황후가 되는 게 마뜩잖다. 티토는 민중의 뜻에 따라 베레니체와 헤어지고 친구이자 최측근인 세스토의 누이동생 세르비야를 황후로 선택한다.
(1막)	비텔리아는 티토와 결혼해서 황후가 되길 원하지만 일이 뒤틀리자 분노하여 티토를 죽이려 한다. 그녀는 티토에게 쫓겨난 전 황제 비텔리오의 딸이다. 그녀를 사랑하는 세스토는 그녀의 뜻에 따라 쿠데타를 일으킨다. 사랑을 위해 우정을 저버리는 것이다. 그사이, 세르비야가 안니오를 사랑하고 있다는 사실을 알게 된 티토는 계획을 바꿔서 비텔리아를 황후로 결정한다. 세스토는 이 소식을 모르는 채 쿠데타를 감행하고 로마는 불길에 휩싸인다.
(2막)	안니오는 세스토에게 티토가 살아 있다는 소식을 전한다. 세스토가 찔러 죽인 사람은 황제로 위장한 대역이었던 것이다. 세스토는 체포되어 사형을 기다린다. 티토는 자신이 그토록 아꼈던 세스토가 배신했다는 걸 믿을 수 없어서 그에게 마지막으로 진실을 밝힐 기회를 준다. 세스토는 비텔리아를 보호하기 위해 끝까지 입을 열지 않는다. 티토가 사형 집행을 명령하는 순간, 비텔리아가 자신의 잘못을 고백한다. 티토는 모든 사람을 용서하고 로마는 평

화를 되찾는다.

음악은 모차르트의 원숙미가 넘친다. 가령 1막 티토가 등장하는 장면의 행진곡은 트럼펫의 팡파르와 함께 팀파니가 4도 음정의 선율을 연주한다. 타악기인 팀파니가 선율까지 연주하게 한 것은 음악사상 이 곡이 처음일 것이다. 1막 피날레, 세스토가 "오 신들이여, 로마의 영광을 지켜주소서"라고 외친 뒤 로마가 불타오르고, 고통스런 합창과 티토를 애도하는 앙상블이 펼쳐지는 대목은 모차르트의 천재성이 빛난다. 클라리넷 솔로가 맹활약하는 아리아 두 곡도 빼놓을 수 없다. 1막 세스토의 아리아 '나는 떠나네, 그러나 사랑하는 이여Parto, ma tu ben mio'는 세스토가 쿠데타를 일으키려고 떠나기 직전, 비텔리아에게 사랑을 맹세하는 노래다.

나는 떠나네, 그러나 사랑하는 이여,
그대와 화해를 해야겠소. 그대가 원하는 건
무엇이든 하겠소. 나를 보시오,
모든 걸 잊고 그대의 한을 풀러 가겠소.
오직 그대의 눈길만 기억하겠소. 아, 신이여,
그대가 아름다움에 주신 위대한 힘이여!

이 아리아에서 클라리넷 솔로는 비텔리아의 마음을 표현한다. 차갑게 얼어붙었던 그녀의 마음은 세스토의 진심 어린 맹세에 어느덧 녹아내린다. 마지막 대목, 세스토가 "아, 신이여, 그대가 아름다움에 주신 위대한 힘이여!"를 열창할 때 클라리넷은 비텔리아의 심장처럼 격

렬하게 고동친다. 클라리넷 협주곡, 클라리넷오중주곡과 함께 모차르트가 작곡한 클라리넷 음악의 백미라고 할 수 있다. 또 한 곡은 비텔리아의 마지막 아리아 '더 이상의 화환은 없네Non piu di fiori'로, 그녀가 티토에게 죄를 고백한 뒤 죽음을 각오하는 장면이다. 클라리넷이 연주하는 낮은 음역의 분산화음이 비텔리아의 노래를 부드럽게 감싸준다. 이 두 아리아는 클라리네티스트 안톤 슈타틀러가 프라하의 오케스트라에 참여하여 맘껏 실력을 발휘할 수 있도록 쓴 곡이다.

모차르트는 오페라를 신속히 완성하기 위해 비교적 쉬운 레치타티보는 제자 쥐스마이어에게 맡겼다. 8월 중순 가르다소니가 이탈리아에서 성악가들을 섭외하고 돌아왔다. 원래 테너가 맡을 예정이던 세스토 역은 카스트라토 도메니코 베디니Domenico Bedini, 1745~1795에게 돌아갔다. 모차르트는 드라마의 몰입을 방해하는 부자연스런 캐스팅이 못마땅했지만 선택의 여지가 없었다. 카스트라토는 이 무렵 오페라 무대에서 거의 사라진 존재였다. 오페라 세리아 자체가 이미 유행에 뒤떨어진 장르로 여겨졌다. 아무튼 정통 이탈리아 오페라 세리아에서는 이런 캐스팅도 그럭저럭 받아들여질 수 있었다. 음악사에서 〈황제 티토의 자비〉는 카스트라토가 등장하는 마지막 오페라로 기록된다.

그 무렵, 프랑스의 정세는 긴박하게 돌아가고 있었다. 6월 21일, 루이 16세와 마리 앙투아네트가 프랑스를 탈출하려다가 바렌느Varennes에서 혁명 세력에 체포됐다. 두 사람의 탈출이 성공할 경우 혁명 세력에 큰 위협이 될 수 있었다. 오스트리아와 프로이센에 망명한 왕당파 세력들과 함께 군대를 일으켜서 혁명 지도부를 공격할 가능성이 높았다. 두 사람이 탈출에 실패해도 긴장이 고조되기는 마찬가지였다. 혁명 세력 내에서 절대왕정 폐지와 공화제 수립을 요구하는 사람들의

목소리가 높아질 게 뻔했고, 자칫 루이 16세와 마리 앙투아네트를 해코지할 수도 있었다. 이는 오스트리아로서는 참을 수 없는 사태였다. 레오폴트 2세는 프랑스 혁명 지도부의 과격한 행동은 모든 국가와 정부의 안전을 위협할 것이라며 격분했다. 터키와의 전쟁은 4월에 체결된 시스토바 조약으로 가까스로 마무리됐지만 이제 프랑스 혁명 세력과의 새로운 전쟁이 일어날 가능성이 높아졌다. 레오폴트 2세는 8월 27일, 드레스덴 근처의 필니츠Pillnitz에서 프로이센 왕 프리트리히 빌헬름 2세를 만나 "두 나라는 프랑스혁명에 개입할 준비가 돼 있다"고 선언했다. 오랜 앙숙인 오스트리아와 프로이센이 프랑스혁명을 분쇄하기 위해 손을 잡은 '필니츠 선언'이었다. 프라하의 대관식 직전, 레오폴트 2세는 이러한 정치 상황 때문에 신경이 곤두서 있었다.

레오폴트 2세는 오스트리아 국내의 혁명 동조 세력에 대한 감시를 강화했다. 대표적 불순 집단은 다름 아닌 프리메이슨이었다. 1785년 말 요제프 2세가 발표한 '프리메이슨 포고령' 이후 프리메이슨은 세력이 크게 약화된 데다 레오폴트 2세 취임 이후 경찰 총수 안톤 페르겐 백작의 끈질긴 사찰로 더욱 위축돼 있었다. 페르겐 백작은 1791년 1월 4일 비망록에 "오스트리아의 프리메이슨은 프랑스의 프리메이슨과 함께 혁명사상을 전파하는 도구가 됐다"고 썼다.[24] 영국 식민지이던 미국의 독립 운동을 주도한 벤자민 프랭클린, 토마스 제퍼슨1743~1826, 조지 워싱턴1732~1799도 프리메이슨 회원이지 않았던가. 페르겐 백작은 검열제도를 부활시키고 프리메이슨 활동을 꼼꼼히 사찰했다. 1789년 경찰 총수에 임명된 그는 1790년 3월 30일 눈병 악화를 이유로 그 자리를 사임했지만, 비밀경찰의 책임자로서 프리메이슨을 사찰하여 황제에게 보고하는 일을 계속한 것으로 보인다.

모차르트는 이 상황에서도 프리메이슨 활동을 공공연히 이어갔나. 동료들이 흔들릴 때도 모차르트가 변치 않은 것은 그의 낙관성과 헌신성을 보여준다. 콘스탄체의 증언에 따르면 모차르트는 '그로타Grotta'라는 자기 나름의 새로운 조직까지 구상했다. 모차르트는 이 모임의 설립 계획서를 작성했는데, 여성의 동등한 참여를 보장하는 게 핵심이었다. 이런 모임은 새 황제와 비밀경찰이 가장 민감하게 여겼기 때문에 사찰의 눈길을 피해 가기 어려웠다. 모차르트는 그해 7월, 당대의 계몽사상가 프란츠 하인리히 치겐하겐Franz Heinrich Ziegenhagen, 1753~1806의 시를 바탕으로 반전 평화사상을 담은 〈작은 독일 칸타타〉 K.619를 작곡하기도 했다.

기만의 굴레를 끊어라, 편견의 베일을 찢어라.
사람들을 패거리 짓는 헛된 옷을 벗어라.
인간들의 피를 쏟게 한 그 쇳덩이를 녹여 쟁기를 만들자!
형제들 가슴에 치명적 납덩이를 퍼부은
그 검은 화약으로 압제의 바위를 깨뜨리자!

이 노래의 초연 기록은 남아 있지 않은데, 치겐하겐이 속한 레겐스부르크의 '세 개의 열쇠' 분회에서 연주했을 가능성이 높다. 피아노가 반주하고 테너나 소프라노가 부르는 독창곡으로, 시작 부분 피아노 반주는 피아노 협주곡 C장조 K.503의 첫 주제처럼 프리메이슨 팡파르를 연상케 한다. 안단테에서는 진실을 추구하는 프리메이슨 형제들의 의지를 노래하고, 알레그로에서는 열정적으로 평화를 호소한다.
모차르트가 〈황제 티토의 자비〉를 쓸 무렵의 정치 상황은 엄중했

다. 모차르트는 이 오페라에서 자기가 표현하고 싶은 '시대정신'의 실마리를 찾을 수 없어서 단순히 '용서와 화해'를 선포하는 데 만족해야 했다. 1막의 다음 구절은 새 황제에 대한 모차르트의 희망사항을 담고 있지만, 이런 내용이 황제를 감동시킬 가능성은 희박했다.

티토 거기 뭐라고 씌어 있는가?

푸블리오 악행을 저지른 자들 목록입니다. 감히 과거의 황제들을 험담했습니다.

티토 죽은 사람들에게는 해를 끼칠 수 없지 않겠나? 천 가지 변명이 있을 테고, 자칫 죄 없는 사람이 다칠 수도 있겠지.

푸블리오 콕 집어 폐하를 비난한 자도 있습니다.

티토 그래서? 그가 경솔해서 그랬다면 아무 염려할 게 없지. 어리석어서 그랬다면 그자가 불쌍하지. 그럴 만한 이유가 있어 그랬다면 감사할 일이지. 만일 악의 세력에 조종당해 그랬다면 난 그를 용서하겠네.

8월 하순 모차르트는 프라하로 출발했다. 서곡과 아리아 몇 곡을 더 쓰고 리허설을 감독하는 일이 남아 있었다. 콘스탄체, 쥐스마이어, 클라리네티스트 안톤 슈타틀러가 동행했다. 여행은 유쾌했다. 모차르트는 쥐스마이어를 '바보'라고 놀리며 농담을 던졌고 일행은 웃음을 터뜨렸다. 프라하로 가는 마차 안에서도 모차르트는 작곡을 멈추지 않았다.

프라하는 대관식 열기로 후끈 달아오르고 있었다. 황제와 수행원들을 비롯, 각지에서 수천 명의 인파가 프라하로 몰려들었다. 거리는

연극, 파티, 음악회, 무도회, 마술쇼, 불꽃놀이 등 다양한 이벤트로 떠들썩했다. 2층 건물에 100여 개의 점포가 늘어선 '페르시아 시장'이 열렸고, 남녀 120쌍, 낙타로 변장한 100마리 말이 등장하는 쇼가 눈길을 끌었다. 8월 26일 살리에리가 이끄는 황실 음악가 20여 명이 도착했다. 모차르트 일행은 이틀 뒤인 8월 28일 도착해서 따로 숙소를 잡았다. 살리에리가 지휘한 대관식 종교음악이 전부 모차르트의 작품이었다는 사실이 흥미롭다. 그는 모차르트의 〈봉헌 모테트〉 D단조 K.222, 〈대관식 미사〉 K.317, 〈미사 브레비스〉 C장조 K.258, 〈장엄 미사〉 K.337의 악보를 가져와 연달아 지휘했다.[•] 모차르트는 1790년 프랑크푸르트에서 그랬듯 황제의 공식 수행원들과 마주치기를 꺼렸다.

모차르트를 사랑한 프라하 사람들은 〈돈 조반니〉와 〈여자는 다 그래〉 공연도 준비했다. 특히 9월 2일 공연한 〈돈 조반니〉는 대성황을 이뤘고, 황제 부부도 관람했다. "수천 명을 수용할 수 있는 대극장은 발디딜 틈이 없었다. 황제 폐하가 걸어 내려오실 통로는 구경꾼들로 가득했다."[25] 모차르트는 이날 〈돈 조반니〉를 직접 지휘하지 않았다. 새 오페라 마무리가 급했으니 다른 오페라를 지휘하는 건 아무래도 버거웠을 것이다. 〈황제 티토의 자비〉는 공연 하루 전인 9월 5일에 완성했다.

• 세 미사곡 중 K.317에만 '대관식'이란 별칭이 붙은 것은 1790년 프랑크푸르트, 1791년 프라하에서 열린 레오폴트 2세의 대관식, 그리고 1792년 열린 프란츠 2세의 대관식에서 이 곡을 빠짐없이 연주했기 때문이다.

"허접한 독일 쓰레기!"

1791년 9월 6일 대관식 당일, 프라하 국립극장에서 열린 초연은 불행했다. 티켓은 무료였고, 극장은 꽉 찼다. 그러나, 관객 중에는 오페라보다 새 황제를 보러 온 사람이 더 많았다. 레오폴트 2세와 그의 수행원들은 예정을 한 시간이나 넘겨 8시가 지나서야 도착했다. 청중들은 "만세"의 환호성으로 황제 부부를 맞이했다. 황후 마리아 루이사는 박스석에서 공연을 보다가 "허접한 독일 쓰레기!Una porcheria tedesca"•라고 중얼거렸다.[26] 분명 이탈리아 오페라 세리아인데 "독일 쓰레기"라고 일컫다니 이는 명백히 모차르트에 대한 혐오 발언이었다. "이탈리아 작곡가는 일류, 독일 작곡가는 이류"라는 완강한 편견도 작용했을 것이다. 마리아 루이사는 1790년 모차르트가 궁정 부악장 자리와 황제 자녀들의 피아노 교사에 지원했을 때 싸늘하게 거절한 바 있었다.(18장 참조)

황제 부부는 이 오페라가 마음에 들지 않았다. 고대 로마의 황제 티토는 레오폴트 2세의 모범이 되기엔 너무 옛날 사람이었다. 입헌군주제가 거론되는 계몽 시대에 절대군주의 자비를 예찬한 것은 고리타분했다. 레오폴트 2세는 이미 25년이나 토스카나 지방을 다스린 사람으로, 도덕적 훈계나 들어야 할 정도로 경험 없는 군주가 아니었다. 프랑스혁명, 네덜란드 반란, 헝가리 분리독립 운동에 적절히 대처해야 하는 그에게 이 오페라는 아무래도 시대착오적이었다. 게다가 자기를 음해하는 세력에게 관용을 베푸는 티토 황제의 대사에 레오폴트 2세는

• "허접한 독일 쓰레기"란 말을 〈돈 조반니〉 공연 때 했는데 와전됐을 가능성도 배제할 수 없다. 출전이 불확실해서 판단하기 어렵다.

코웃음을 쳤을지도 모른다.

황제 일행이 공연장에 한 시간 늦게 도착한 것은 모차르트와 마졸라뿐 아니라 프라하 국립 오페라 관계자들에 대한 모욕이었다. 극장 감독 가르다소니는 무대미술에 많은 돈을 들였는데, 황제 부부의 미지근한 반응 때문에 이후 공연에 관객이 적어서 큰 손해를 보았다. "축제 기간이라 개인 저택의 파티와 무도회가 많아서 관객이 적었지만, 황제와 황후께서 작심이라도 한 듯 모차르트의 작품에 대한 비호감을 표명하셔서 초연 이후 관객이 줄어든 게 사실이다. 티켓 판매 수익이 꽤 될 거고, 명예로운 귀족들의 후원으로 수지를 맞출 수 있을 거라는 기획자의 예상은 어긋나고 말았다."[27]

이 오페라는 대관식 행사가 끝난 뒤 계속 공연되어 프라하 시민들에게 갈채를 받았다. 하지만 그들이 좋아한 건 모차르트의 음악이었을 뿐, 오페라의 스토리와 메시지에 열광한 건 아니었다. 니메첵은 1794년 이렇게 평했다. "이 음악에는 예민한 가슴을 부드럽게, 깊숙이 건드리는 그리스적인 간결함과 고요한 장엄함이 있다. 티토라는 인물과 시대 상황이 주제와 놀랄 만큼 잘 어울렸고, 모차르트의 섬세한 취향과 뛰어난 성격 묘사가 잘 드러났다. 처음부터 끝까지 감정과 표정이 충만했고, 특히 안단테 부분은 천국 같은 달콤함이 있었다. 합창은 화려하고 위엄이 가득했다."[28] 〈황제 티토의 자비〉는 19세기 초까지 모차르트의 오페라 중 가장 자주 공연됐지만 낭만 시대로 접어들면서 공연 횟수가 급감했다. 이 오페라는 19세기 후반과 20세기 전반에는 거의 공연되지 않다가 1970년대에 다시 무대에 오르게 된다.

모차르트는 프라하의 친구들과 어울렸다. 9월 9일 프라하 '참된

화합' 지부 동지들은 칸타타 〈메이슨의 기쁨〉 K.471을 연주하며 모차르트를 환영했다. 이 작품은 프리메이슨 지부 '참된 화합'을 이끌던 이그나츠 폰 보른을 예찬한 곡이다. 그는 뛰어난 광물학자이자 〈마술피리〉의 제사장 자라스트로의 모델로 알려져 있다. 모차르트와 쉬카네더는 〈마술피리〉를 쓸 때 프리메이슨 잡지에 실린 그의 논문 〈이집트의 신비에 대하여 Über die Mysterien der Ägypter〉를 참고하기도 했다. 보른이 1791년 7월 24일 세상을 떠나자 프라하의 프리메이슨 회원들은 모차르트가 참석한 가운데 이 칸타타를 연주하여 그를 추모하려 한 것이다. 모차르트는 동지들에게 감사를 표하며 "조만간 프리메이슨에 더 충실한 작품을 발표할 것"이라고 밝혔다.[29] 빈에서 곧 초연될 〈마술피리〉를 가리키는 말이었다.

12일, 프라하 국립극장에서는 레오폴트 코젤루흐 Leopold Koželuch, 1747~1818가 작곡한 칸타타 〈황제 폐하 만세〉가 황제 부부 앞에서 초연되었다. 모차르트의 친구인 소프라노 요제파 두셰크가 연주에 참여했다. 모차르트가 볼 때 코젤루흐는 형편없는 음악가였다. 하지만 이 작품이 황제 부부에게 좋은 인상을 주었는지 그는 이듬해 모차르트보다 두 배의 연봉을 받는 궁정 부악장에 취임했다. 같은 날, 국립극장 옆의 신축 건물에서 열린 대규모 무도회에서는 프라하 시민들이 사랑하는 모차르트의 춤곡이 밤늦도록 연주됐다.

프라하에서 모차르트는 과로 때문에 병이 났다. 이 무렵 모차르트를 직접 만난 니메첵의 증언이다. "프라하에서 모차르트는 계속 아팠고, 약을 먹어야 했다. 친구들과 어울려 담소를 나눌 때는 유쾌해 보이기도 했지만 안색은 창백했고, 표정은 슬퍼 보였다." 니메첵은 모차르트 전기의 개정판에서 "친구들과 헤어지기 직전 모차르트는 너무 우

울해서 눈물을 흘렸다"고 덧붙였다. 그를 세상에서 빼앗아갈 질병의 전조가 나타났다는 말이다. 전기 작가들은 이 상태가 과로의 결과라고 보았다. 〈마술피리〉 완성 직전에 〈황제 티토의 자비〉를 위촉받아서 7주 만에 완성한 것은 엄청난 집중과 스트레스를 요구했다. 음악학자 헤르만 아베르트는 "모차르트는 프라하로 갈 때 이미 중환자였다"고 썼다. 반면 프라하의 한 잡지는 "이 오페라의 마지막 대목들을 작곡할 때 아프기 시작했다"고 썼다.[30] 모차르트의 병세가 시작된 것이 〈황제 티토의 자비〉에 착수할 무렵인지 완성할 무렵인지 의견이 나뉜 것이다. 이 병이 모차르트를 때 이른 죽음에 이르게 한 바로 그 병인지는 확인하기 어렵다.

모차르트는 9월 17일 콘스탄체와 함께 빈으로 돌아왔다. 클라리네티스트 안톤 슈타틀러는 프라하에 남았다. 모차르트는 쉴 틈이 없었다. 〈마술피리〉 초연이 9월 30일로 정해졌으니 2주일도 채 남지 않았다. 쉬카네더는 5,000플로린의 거액을 들여서 화려한 세트를 준비하고 있었다. 모차르트는 아직 못 쓴 부분을 마저 쓰고 리허설을 감독해야 했다. 익명의 고객이 의뢰한 〈레퀴엠〉과 안톤 슈타틀러를 위한 클라리넷 협주곡은 뒤로 미뤘다. 9월 28일, 모차르트는 작품 목록에 〈마술피리〉 서곡과 2막 '사제들의 행진'을 올렸다. 오페라를 준비할 때 늘 그러했듯 〈마술피리〉도 초연 이틀 전에야 완성한 것이다. 모차르트는 프라하에서 과로로 앓았던 게 분명하지만 〈마술피리〉 초연 무렵에는 활기찬 모습이었다.

〈마술피리〉 대성공

1791년 9월 30일 저녁 7시, 프라이하우스 비덴 극장에서 〈마술피리〉가 초연됐다. 1787년 개관한 이 극장은 빈 북쪽을 흐르는 도나우강 가운데의 섬에 자리했다. 슈타르헴베르크Starhemberg 공작 소유의 거대한 주상복합 건물은 방이 225개, 계단이 32개, 안뜰이 여섯 개나 있고 수공예품을 파는 가게, 물레방아를 돌리는 제분소, 약국과 기름집과 독자적인 성당까지 있었다. 프라이하우스 극장은 이 건물의 안뜰 한켠에 있는 기와지붕의 석조 건물로, 주상복합 건물 전체가 면세 구역이었기 때문에 이름이 '프라이하우스Freihaus'가 됐다. 객석은 나무로 된 벤치였고, 두 열로 된 1층 좌석과 다섯 층의 박스석 및 갤러리까지 모두 800석이었다. 무대는 폭 30미터, 높이 15미터, 깊이 12미터로, 〈마술피리〉 공연을 위해 다양한 효과를 사용할 수 있었다. 밤의 여왕이 등장할 때는 천둥 번개가 쳤고, 자라스트로는 실제 맹수가 끄는 가마를 타고 등장했고, 세 소년이 탄 열기구가 무대 위로 날아다녔다.

쉬카네더 극단 사람들은 대부분 이 건물에 살았고, 이 건물과 근처에 사는 노동자, 기능공, 상인과 그 가족들이 극장의 단골손님이었다. 주변은 길이 좋았기 때문에 귀족 후원자들이 빈 도심에서 마차를 타고 오기에 불편이 없었다. 쉬카네더는 모차르트가 작곡에 몰두할 수 있도록 극장 옆에 통나무집을 지어주고 먹고 마실 걸 제공했다고 한다. 이 통나무집은 1873년 슈타르헴베르크 가문이 잘츠부르크의 모차르트재단에 기증했고, 지금은 잘츠부르크 모차르테움에 보존돼 있다. 모차르트가 작곡하다가 도망가지 못하도록 밖에서 문을 잠갔다는 설도 있지만 쉽게 믿기지 않는 얘기다. 빈에 있던 집을 어떻게 잘츠부르

〈마술피리〉, 음악의 힘으로 **661**

크에 가져왔는지 미스터리이며, 건축에 사용된 나무가 18세기 후반의 것인지 의문을 제기하는 사람도 있다.

〈마술피리〉를 위한 오케스트라는 23명을 기본으로 필요에 따라 확대할 수 있었다. 초연 때는 도합 35명의 큰 편성이었다. 제1바이올린 5명, 제2바이올린 4명, 비올라 4명, 첼로 3명, 더블베이스 3명, 플루트·오보에·클라리넷·바순·호른·트럼펫 각 2명, 트럼본 3명, 팀파니 1명이었다. 플루트 연주자 1명이 피콜로를 연주하여 파파게노의 피리 소리를 냈고, 지휘자가 글로켄슈필*로 파파게노의 마술 종을 연주했다. 트럼본은 서곡 첫머리부터 등장하여 프리메이슨의 장엄한 의례를 알리는 역할을 했다.

초연 때의 캐스팅은 타미노 역에 베네딕트 샤크, 파미나 역에 안나 고틀립1774~1856, 자라스트로 역에 프란츠 게를, 밤의 여왕 역에 요제파 호퍼, 파파게노 역에 쉬카네더, 파파게나 역에 바르바라 게를1770~1806(프란츠 게를의 아내), 모노스타토스 역에 요한 누조일이었다. 밤의 여왕을 맡은 요제파 호퍼는 특기할 만하다. 그녀는 콘스탄체의 큰언니이자 모차르트의 처형이었다. 밤의 여왕은 최고음의 콜로라투라 창법을 구사하는 어려운 역할인데, 모차르트 마음에 들 만큼 이 역을 잘 해냈다면 요제파는 매우 뛰어난 성악가였음이 분명하다. 그녀는 쉬카네더 극단에서 연봉 830플로린에 의상비 150플로린을 추가로 받았다. 파미나 역은 열일곱 살의 소프라노 안나 고틀립이었다 그녀는 1786년 〈피가로의 결혼〉 초연 때 열두 살 소녀로 바르바리나 역을 맡은 바 있다. 안나 고틀립은 그해 말 모차르트가 갑자기 사망하자 상심

• 글로켄슈필은 강철 쇳조각을 채로 쳐서 종소리를 내는 타악기다. 건반악기 형태로 연주하기도 했다.

해서 목소리를 잃어버렸다고 한다. 그녀가 모차르트를 사랑했기 때문이라는 것이다. 하지만 이 일화는 사실이 아닐 것이다. 그녀는 1792년 프라이하우스 극장의 경쟁사인 레오폴트슈타트 극장으로 옮겨서 활동을 이어갔고, 40대 중반까지 다양한 역할로 오페라 가수 활동을 계속했다. 1842년 빈에서 모차르트 추모 행사가 열렸을 때 68세가 된 그녀가 대중 앞에 나타난 적이 있다. 피아니스트 빌헬름 쿠에Wilhelm Kuhe, 1823~1912가 1896년 쓴 회고록의 한 대목이다. "키 크고 깡마른, 괴상하게 생긴 할머니 한 분이 무대에 올라와서 자기가 '최초의 파미나'라고 스스로 소개했다. 그녀는 자기도 모차르트만큼 존경받아야 한다고 굳게 믿는 것 같았다."**31**

모차르트는 클라비어 앞에 앉아 〈마술피리〉 초연을 지휘했다. 방해 공작도, 야유 부대도 없었다. 〈마술피리〉는 타미노 왕자와 파미나 공주가 다양한 시련을 겪으며 성숙한 사랑을 이루고 빛의 왕국을 이어받는다는 동화 같은 얘기다. 서곡은 프리메이슨 의례를 알리는 웅장한 팡파르로 시작되며, 장엄한 서곡이 마무리되면 막이 오른다.

(1막) 타미노 왕자가 괴물에게 쫓기고 있다. 밤의 여왕의 세 시녀가 창을 던져서 괴물을 물리친다. 새잡이 파파게노는 자기가 왕자를 구했다고 허풍을 떨다가 입에 자물통을 채우는 벌을 받는다. 타미노는 파미나 공주의 초상화를 보자마자 사랑에 빠진다. 천둥소리와 함께 밤의 여왕이 등장하여 타미노에게 아픔을 하소연한다. 악마 자라스트로가 딸을 강제로 빼앗아갔다는 것이다. 타미노 왕자는 파미나 공주를 구

하기 위해 목숨을 건 여행을 떠나고, 새잡이 파파게노도 마지못해 동행한다. 세 시녀는 타미노에겐 마술피리를, 파파게노에겐 마술 종을 주며 위험에 빠지면 음악이 구해 줄 거라고 조언한다. 파미나를 구출하던 두 사람은 경비대장 모노스타토스에게 붙잡힌다. 자라스트로가 등장하자 파미나는 모노스타토스가 성적으로 괴롭혀서 탈출하려 했다고 설명하고, 어머니 밤의 여왕을 너그럽게 대해 달라고 간청한다. 자라스트로는 모노스타토스에게 발바닥 77대를 맞는 벌을 내리고, 타미노와 파파게노에게는 사원에 입문하기 위한 시련을 통과하라고 명령한다.

(2막) 자라스트로는 타미노가 시련을 통과하면 빛의 왕국을 물려주겠다고 선언한다. 타미노와 파파게노는 침묵의 시련을 통과한다. 모노스타토스는 잠든 파미나를 겁탈하려 하는데 밤의 여왕이 나타나 그를 쫓아낸다. 밤의 여왕이 타미노의 행방을 묻자 파미나는 그가 수련 중이며 자라스트로는 나쁜 사람이 아니라고 대답한다. 격분한 밤의 여왕은 파미나에게 칼을 주며 자라스트로를 죽이라고 명령한다. 파미나는 침묵의 시련을 통과하는 타미노가 아무 말도 하지 않자 그가 자기를 사랑하지 않는 걸로 오해한다. 절망에 빠진 파미나가 자살하려는 순간 세 소년이 만류한다. 파미나는 타미노와 함께 불과 물의 시련을 통과하고 파파게노는 꿈에도 그리던 파파게나를 만난다. 밤의 여왕은 모노스타토스와 함께 최후의 반격을 시도하지만 태양의 빛 앞에서 힘을 잃는다. 타미

노와 파미나는 드디어 결합하여 빛의 왕국을 이어받는다.

"청중들의 조용한 인정"

〈마술피리〉는 대성공이었다. 객석은 연일 꽉 찼고, 앙코르 요청이 끊이지 않았다. 콘스탄체는 초연의 성공을 확인한 뒤 10월 5일 바덴으로 요양을 떠났다. 모차르트는 10월 7일 콘스탄체에게 소식을 전했다. "방금 오페라에서 돌아왔소. 여느 때처럼 객석은 꽉 찼고, 1막 '남편과 아내' 이중창, 파파게노가 글로켄슈필을 치는 대목, 2막 세 소년의 삼중창은 앙코르를 받았지. 무엇보다 기쁜 것은 청중들의 조용한 인정이야. 이 오페라가 점점 더 좋은 반응을 얻고 있는 게 눈에 보여."[32] 그는 콘스탄체에게 익살스레 안부를 전했다. "당신이 떠난 직후 나는 모차르트 씨와 당구를 두 게임 쳤어. 쉬카네더 극장에서 공연되는 그 오페라를 작곡한 친구지. 14두카트에 내 경주용 말을 팔아버렸어. 그리고 요제프에게 프리무스•를 찾아서 블랙커피를 한잔 갖다달라고 부탁했지. 이 커피를 마시며 멋지게 파이프 담배를 피웠어. 그러고 나서 슈타틀러를 위한 협주곡의 론도 관현악 파트를 거의 다 썼어."

안톤 슈타틀러를 위해 클라리넷 협주곡을 작곡한 게 〈마술피리〉 초연 직후였음을 알 수 있다. 천상의 아름다움으로 가득한 모차르트의 마지막 협주곡이었다. 특히 2악장은 로버트 레드포드와 메릴 스트

• 요제프는 '황금 뱀Goldene Schlange' 여관의 주인으로 보인다. 프리무스Primus는 황제 프란츠 1세를 가리키는 말로 '제일 높은 분'이란 뜻이다. 모차르트는 자기 하인을 이렇게 장난스런 별명으로 불렀다.

립 주연의 영화 〈아웃 오브 아프리카〉와 벨기에 팝가수 대너 위너가 부른 〈아침까지 제 곁에 있어주세요Stay with Me till the Morning〉에 사용되어 널리 사랑받았다. 이 아다지오는 고요한 아름다움 속에 깊은 슬픔을 머금고 있기 때문에 사랑하는 세상과 헤어지는 모차르트의 마음을 표현한 것처럼 느껴진다. 그러나 이 곡을 작곡할 무렵, 모차르트는 죽음과는 거리가 멀었다. 그는 열심히 일했고, 많은 사람을 만났고, 아내에게 농담을 건넸다. 클라리넷 협주곡은 10월 16일, 프라하의 자선 연주회에서 초연됐다. 모차르트가 프라하의 음악 친구들에게 보낸 마지막 선물로, 안톤 슈타틀러를 위시한 전 세계 클라리네티스트들이 사랑하는 최고의 레퍼토리다.

슈타틀러는 프라하 소식을 모차르트에게 알렸고, 모차르트는 그 소식을 콘스탄체에게 전했다. 두셰크 부부 등 프라하의 친구들은 〈마술피리〉의 성공을 이미 알고 있었다. 빈에서 〈마술피리〉가 초연된 9월 30일, 프라하에서 〈황제 티토의 자비〉 마지막 공연이 열렸다. "프라하의 최근 공연은 엄청난 박수를 받았다네. 베디니는 과거 어느 때보다 잘했고, 두 여성이 부르는 A장조의 작은 이중창은 앙코르를 받았다는군. 마르케티 부인(비텔리아 역)이 론도를 한 번 더 불렀다면 관객들이 더 좋아했을 거라는군. 객석은 물론 오케스트라에서도 슈타틀러를 향해 '브라보'의 함성이 쏟아졌어. 슈타틀러는 이렇게 썼지. '보헤미아의 기적이에요. 저는 최선을 다했어요.'"[33]

모차르트는 저녁때 프리무스가 가져다준 돈가스를 먹었다고 알린 뒤 "슈투, 슈투, 슈투(콘스탄체를 부르는 속삭임)"란 은밀한 표현으로 아내에 대한 그리움을 내비쳤다. 다음날 아침엔 비가 내린 모양이다. 모차르트는 아내에게 "날씨가 궂어서 유감"이라며 "감기 걸리지 않게

따뜻하게 지낼 것"을 당부했다. 그는 "당신이 없어서 벌써 외롭다"며 "일만 없다면 당장 당신께 달려가고 싶다"고 썼다. 그는 "바덴에는 일할 만한 공간이 없다"고 불평하고, "돈 문제의 난관에서 벗어나려면 열심히 일하는 수밖에 없다"고 했다.

〈마술피리〉는 10월 8일 저녁에도 대성황이었다. 그는 오페라 막간의 휴식 시간에 아내에게 편지를 썼다. "아침부터 오후 1시 반까지 열심히 작곡한 뒤* 호퍼네 집에 달려갔는데 어머니가 와 계시기에 점심을 함께했어. 집에 돌아와서 좀 더 작곡을 한 다음 늦지 않게 오페라에 갔지. 로이트게프가 오페라를 한 번 더 보고 싶다기에 그렇게 해주었어. 내일은 어머니를 모시고 갈 예정이야. 호퍼가 어머니께 벌써 대본을 보여주었더군. 어머니는 오페라를 '듣지는' 않고 '보기만' 하실 것 같아."

모차르트는 이날 지휘를 하는 대신 객석을 이리저리 옮겨가며 청중의 반응을 살폈다. 누군가 프리메이슨의 상징을 비웃어 그의 비위를 거스른 듯하다. "○○○이 박스석에 앉아 장면마다 열심히 박수를 치더군. 이 녀석은 모르는 게 없다는 듯 잘난 체하지만 사실은 아는 게 아무것도 없는 야만인이야. '바보 같은 놈'이란 말이 목구멍까지 올라오는 걸 참아야 했지. 불행히도 2막이 시작될 때 이 친구 옆에 있게 됐는데, 그가 이 엄숙한 장면을 비웃기 시작하더군. 몇몇 장면에 주의를 기울여보라고 설명했지만 그는 모든 장면을 비웃었어. 더는 참지 못하고 '이 파파게노 같으니'라고 한마디 던지고 자리를 피했어. 이 천치 같은 녀석이 말귀를 알아먹었나 몰라."

* 클라리넷 협주곡 A장조 K.622.

모차르트는 쉬카네더가 파파게노의 아리아 '어린 소녀든 작은 마누라든Ein Mädchen oder Weibchen'을 부를 때 무대 아래에서 글로켄슈필로 짓궂은 장난을 쳤다. "쉬카네더가 가만있을 때 글로켄슈필로 아르페지오(펼침화음)를 연주했지. 깜짝 놀란 그가 무대 아래에 있는 나를 발견했어. 이번엔 일부러 글로켄슈필을 연주하지 않고 지켜봤지. 그랬더니 쉬카네더는 연기를 멈추고 멍하니 서 있더군. 잠시 후 슬쩍 글로켄슈필을 연주했더니 그가 '닥쳐!' 하고 외쳤어. 청중들은 모두 폭소를 터뜨렸지. 파파게노가 실제로 마술 종을 연주하는 게 아니라는 걸 청중들이 다 알아버린 거야." 모차르트는 "오케스트라에 가까운 박스석이 소리가 제일 좋다"며 "당신이 돌아오면 직접 한번 체험해 보라"고 했다. "바덴에 전염병이 돌아서 많은 사람이 아프다니 걱정된다"며 "다음주 일요일에는 바덴에서 함께 카지노에 간 뒤 월요일에 빈으로 돌아오자"고 했다. 그는 "조피에게 나 대신 키스해 주고, 쥐스마이어의 코를 잡아 뽑아주고, 슈톨에게 천 번의 안부를 전해 달라"며 편지를 마무리했다.[34]

10월 13일에는 살리에리와 그의 애인 카발리에리, 장모 체칠리아와 아들 카를을 공연에 초대했다. 매우 바쁘게 돌아다닌 하루였다. "어제, 13일 목요일, 호퍼와 함께 마차를 타고 카를을 보러 갔어요. 거기서* 점심을 먹고 빈으로 돌아왔지. 6시에는 살리에리와 카발리에리를 마차로 모셔와서 내 박스석에 앉히고 잽싸게 다시 호퍼네 집에 가서 어머니와 카를을 데려왔소. 살리에리와 카발리에리가 얼마나 멋지게 차려입었던지! 두 사람은 음악뿐 아니라 대본 등 모든 것을 좋아했어.

* 카를의 학교가 있는 빈 교외의 페르히톨스도르프Perchtoldsdorf.

'진정한 그랜드 오페라'라며 가장 화려한 축제에서, 가장 위대한 군주 앞에서 공연해야 마땅한 작품이라고 입을 모았지. 이보다 더 근사하고 아름다운 작품은 없으니 자주 보러 오겠다더군. 살리에리는 서곡부터 마지막 합창까지 주의깊게 감상하면서 한 곡도 빠짐없이 '브라보!', '벨로!'를 외쳤어. 그들은 초대해 줘서 고맙다고 몇 번씩이나 인사하더군. 어제 티켓을 구하려면 4시까지는 극장에 와야 했을 거예요. 내가 박스석을 내주었으니 편안하게 볼 수 있었던 거지. 공연이 끝난 뒤엔 두 사람을 마차로 모셔드리고 호퍼네 집에 가서 저녁 식사를 하고, 카를과 함께 집에 돌아와서 둘 다 곤히 잠들었어요."[35]

카를은 그날 아버지의 오페라를 처음 보았다. "카를은 오페라에 가는 걸 아주 즐거워했어요. 참 멋지게 생긴 아이지!" 콘스탄체가 바덴에서 요양할 때 늘 그녀를 따라갔던 카를은 이제 일곱 살이 지나 학교에 가야 했기에 모차르트와 함께 빈에 남았다. 카를은 〈마술피리〉 작곡에 몰두하는 아버지의 모습을 보았을 것이다. 그는 이미 새잡이 파파게노의 아리아 정도는 알고 있었을지도 모른다. 카를에게 이날 오페라 관람은 평생 추억이 됐을 것이다.

〈마술피리〉는 프라이하우스 극장에서만 223회 공연되는 전무후무한 성공을 거두었다. 800석인 프라이하우스 극장에서 223회 공연되었다면 연 20만 명 가까운 관객이 이 작품을 보았다는 얘기다. 당시 빈 인구가 20만 명 남짓이었으니 요즘으로 치면 천만 관객을 돌파한 블록버스터 영화와 다름없다. 유럽 전역에서 꾸준히 공연된 〈후궁 탈출〉도 이토록 크게 히트하진 못했다. 평범한 사람들이 즐길 수 있는 독일어를 사용했고, 진실을 추구하는 타미노와 파미나가 깊은 공감을 일으켰고, 파파게노의 익살스런 연기도 흥미를 더했다. 밤의 여왕과 자라스

트로의 대립은 당시의 정치 상황을 반영한 것으로 인식되어 뜨거운 관심을 모았다. 쉬카네더의 현란한 무대효과가 깊은 인상을 준 것도 사실이지만 무엇보다 음악 자체가 청중들을 매혹시켰다.▶그림 44 밤의 여왕의 초자연적인 콜로라투라, 세 소년과 세 시녀의 신선한 앙상블, 파파게노의 단순 소박한 민요 선율, 자라스트로와 사제들의 장중한 의례 음악, 그리고 마술피리와 마술 종의 신비로운 사운드까지 〈마술피리〉의 음악은 놀랄 만큼 다채로웠다. 모차르트는 진정 대가다운 솜씨를 구사하여 등장인물의 성격과 상황을 자유자재로 표현했다. 그가 '청중들의 조용한 인정'을 기뻐한 것은 음악에 대한 자부심 때문이었고, 이게 바로 성공의 핵심 포인트였다.

프리메이슨을 부각시킨 오페라

〈마술피리〉는 유럽의 다른 도시에서도 큰 인기를 끌었다. 괴테의 어머니는 날짜 미상의 편지에서 이 오페라의 프랑크푸르트 공연 소식을 아들에게 전했다. "〈마술피리〉가 여기서 열여덟 번 공연되었다는 것 말고는 새로운 소식이 없구나. 극장은 언제나 초만원이고 오페라를 못 본 사람은 대화에 끼지도 못할 정도란다. 노동자, 정원사, 심지어 작센호이저Sachsenhäuser(프랑크푸르트 남쪽, 마인강 너머 구시가지) 사람들까지 아이들을 데리고 와서 이 오페라를 봤다는구나. 아이들은 오페라에 나오는 사자나 원숭이 흉내를 내며 놀곤 하지. 이곳에서 이런 스펙터클은 처음 보는구나. 공연이 있는 날엔 오후 4시에 극장 문을 여는데 자리가 없어서 헛걸음하는 사람이 많아."[36]

귀족들의 반응은 어땠을까? 친첸도르프 백작은 11월 6일 〈마술피리〉 24회 공연을 관람한 뒤 일기에 썼다. "관객이 엄청나게 많았다. 음악과 무대장식은 봐줄 만했지만 나머지는 믿을 수 없을 정도로 시시했다."[37] 당시 귀족들이 이 오페라의 메시지에 거부감을 느꼈음을 시사한다. 베를린의 한 음악신문도 귀족들과 비슷한 의견을 표명했다. "악장 모차르트가 작곡하고 기계효과를 사용한 새 코미디 〈마술피리〉는 많은 비용을 들여 호화로운 세트를 사용했지만 내용과 대본이 너무 부실해 기대만큼 성공을 거두지 못했다."[38]

사실 〈마술피리〉는 구성에 흠이 있다는 의심을 받아왔다. 먼저, 1막과 2막의 관점이 바뀌어 있다. 1막에서 밤의 여왕은 딸을 강제로 납치당한 피해자고, 자라스트로는 제멋대로 인신을 구속한 마초다. 그러나 2막에서 자라스트로는 빛의 사제고, 밤의 여왕은 질투와 분노에 사로잡힌 어둠의 화신이다. 이렇다 할 설명 없이 등장인물의 성격이 바뀌었기 때문에 어리둥절한 관객들이 많았다. 그러나 이를 어린 타미노 왕자의 관점에 따른 변화로 간주하면 자연스레 받아들일 수 있다. 밤의 여왕 말을 들으면 그녀가 옳고 자라스트로의 말을 들으면 그 또한 옳기 때문이다. 타미노 왕자가 자라스트로의 세계관을 선택했기 때문에 이런 변화가 생긴 것이다. 자라스트로와 타미노의 일부 대사가 여성 차별적이라는 점은 대본의 한계를 분명히 보여준다. 빛의 사제 자라스트로는 일방적으로 파미나 공주를 납치했다. "여자는 남자의 지도를 받아야 올바른 길을 갈 수 있다"는 가부장적 사고의 결과로, 밤의 여왕 입장에서는 미칠 일이 아닐 수 없다. 밤의 여왕은 남성 중심 사회의 희생자다. 1막 아리아 '오 떨지 마라, 사랑스런 젊은이여'에서 타미노 왕자에게 아픔을 호소하는 밤의 여왕의 노래는 거짓이 아니다.

모차르트는 페미니스트에 가깝지, 여성혐오자는 아니었다. 여러 오페라에서 보듯, 그는 가장 숭고한 아리아를 여성이 부르게 했다. 자라스트로가 당시 프리메이슨 지도자인 이그나츠 폰 보른을 모델로 했고, 그의 남성 중심적 사고를 대본에 그대로 반영한 게 아니냐는 해석이 가능하다. 보른이 세상을 떠난 지 얼마 안 됐으니 관객들은 자연스레 그가 살아 있을 때의 언행을 기억했을 것이다. 흑인인 모노스타토스에게 악역을 맡긴 게 인종차별 아니냐는 의심을 받기도 했다. 이 또한 당시 유럽 지식인들의 일반적인 사고방식을 반영한 것으로 보인다. 늘 약자와 소수자에게 연민을 느낀 모차르트가 인종차별주의자였을 리는 없다.

〈마술피리〉는 모차르트의 자전적 오페라로 인식됐다. 첫 장면, 괴물에게 쫓기는 타미노의 모습부터 모차르트의 힘든 처지를 뜻하는 걸로 보였다. 벨기에의 작가 에릭 엠마누엘 슈미트는 모차르트가 생애 마지막 순간에 어린이로 돌아갔다고 보았다. "모차르트는 신동이었다. 어릴 적부터 어른들과 동등한 입장에서 겨뤄야 했다. 그에겐 어린 시절이 없었다. 서른다섯 살의 짧은 삶을 마감할 즈음 작곡한 오페라 〈마술피리〉에서 그는 어린 시절로 돌아갔다. 모차르트는 목소리와 오케스트라로 마법의 세계를 만들어냈다."[39] 마술 종을 울리면 악당들이 착하게 바뀌고, 사나운 맹수들이 즐거워 춤을 춘다. 피날레에서 타미노와 파미나는 노래한다. "음악의 힘으로 우리는 죽음의 어둠을 기꺼이 헤쳐나가리!" 이 장면들은 절망에 빠진 모차르트가 생애 마지막 순간 음악의 신비로운 힘에 모든 희망을 걸었다는 느낌을 준다.

대지휘자 브루노 발터Bruno Walter, 1876~1962는 "셰익스피어가 마지막 희곡 〈템페스트〉에서 자신을 드러냈듯이 모차르트도 마지막 오페

라 〈마술피리〉에서 스스로를 드러냈다"고 설명했다.**40** "(모차르트는)
타미노처럼 고고한 것을 지향하며 노력하는 자, 고귀한 인간성의 이상
으로 넘치는 자였다. 동시에 그는 (파파게노처럼) 유쾌하고 천진한 젊은
이, 세속적인 향락에도 마음을 기울이는 젊은이였다."**41** 진실을 위해
목숨을 거는 타미노, 음식과 와인과 사랑만 있으면 만족하는 파파게
노, 두 사람을 합치면 모차르트가 된다는 것이다. 모차르트를 사랑한
화가 파울 클레Paul Klee, 1879~1940도 비슷한 취지의 발언을 했다. "모차
르트가 〈마술피리〉를 쓰지 않은 채 죽었다면 그의 삶은 비논리적이었
을 것이다."**42**

그러나 엄밀히 보면 〈마술피리〉는 모차르트의 마지막 오페라가
아니다. 이미 1791년 7월에 서곡과 2막 사제들의 행진을 제외한 나머
지를 다 완성했고, 그 뒤 〈황제 티토의 자비〉를 썼기 때문이다. 공연
순서로는 〈마술피리〉가 마지막이지만 작곡 순서로는 〈황제 티토의 자
비〉가 마지막이다. 모차르트가 〈마술피리〉를 통해 자신의 삶과 음악
을 결산하려 했다고 볼 만한 근거는 없다.

〈마술피리〉는 프리메이슨의 상징으로 가득하다. 죽음의 어둠에
서 출발하여 찬란한 빛의 승리로 끝나는 것 자체가 프리메이슨의 의례
와 똑같다. 기본 조성은 플랫(b)이 세 개 있는 '평화의 조성' Eb장조다.
서곡은 문을 세 번 두드리는 팡파르로 시작하는데, 이는 프리메이슨의
두 번째 계급 '직인'의 입문식 때 연주하는 팡파르와 동일하다. 세 소
년, 세 시녀, 세 노예, 세 사제 등 '3'이란 숫자가 거듭 나타나는데 모두
프리메이슨의 상징이다.

로빈스 랜든은 '3'이라는 숫자에서 파생된 '18'이 오페라의 결정
적 상징 숫자라고 설명했다. 오케스트라 도입부에 음표 18개가 한 묶

음으로 나타나고, 자라스트로가 1막 18장에서 처음 등장하고, 2막에서 18명의 사제들이 18개의 의자에 앉아 있고, 파파게나의 나이가 18살로 돼 있는 것은 프리메이슨 '장미십자회'의 의례에 등장하는 '18'과 같다는 것이다. 〈마술피리〉 피날레 합창의 가사는 다음과 같다.

밤을 이겨낸 그대 입문자를 찬양하라.
오시리스여 감사, 이시스여 감사!
힘이 승리하여 그 보답으로
아름다움과 지혜에 영원한 왕관을 선물했다네!

로빈스 랜든은 이 가사가 프리메이슨 집회를 마칠 때 암송하는 시구와 똑같다고 지적했다. 그는 이 오페라를 본 프리메이슨 회원들이 모차르트가 프리메이슨의 비밀을 적나라하게 공개한 것에 경악했을 거라고 보았다. 그들은 서곡이 나올 때부터 "거북한 느낌을 각오했고", 오페라가 진행되면서 "간담이 서늘해졌고", 오페라가 끝나자 "충격에 빠졌을 것"이라는 것이다.[43] 게다가 모차르트는 여성이 평등하게 참여하는 새 지부 그로타를 계획했고,[44] 타미노와 파미나가 불과 물의 시련을 통과할 때 파미나가 앞장서게 하여 여성의 주체성을 강조했다는 해석도 나왔다.

〈마술피리〉가 공연될 무렵 레오폴트 2세는 프랑스 사태를 우려하며 주시하고 있었고 고위 관리들은 혁명에 대한 공포와 전쟁 발발 가능성 때문에 바짝 긴장하고 있었다. 프리메이슨은 페르겐 백작이 이끄는 비밀경찰의 사찰과 분열 공작으로 회원수가 격감했고, 조직도 위축

돼 있었고, 프락치의 밀고와 내부 분열로 분위기가 싸늘하게 가라앉아 있었다. 이 상황에서 모차르트가 굳이 〈마술피리〉를 통해 프리메이슨의 이상을 공표한 이유는 무엇일까? 프리메이슨의 건재를 과시하고 싶었을까? 소멸 위기에 빠진 프리메이슨에 대한 마지막 오마주였을까? 요제프 2세의 계몽사상을 상기시켜 레오폴트 2세가 프리메이슨에 관대해지기를 기대했을까? 아무튼 〈마술피리〉가 없었다면 오늘날 우리는 18세기 말 오스트리아의 프리메이슨에 대해 특별히 관심을 가질 일이 없었을 것이다.

1794년 빈에서 출판된 한 팸플릿은 〈마술피리〉의 주요 등장인물에 대한 당시의 시각을 보여준다. "밤의 여왕은 구체제, 세 시녀는 세 영지의 대표를 뜻한다. 파미나 공주는 전제주의의 딸이지만 자유를 꿈꾼다. 타미노는 민중, 자라스트로는 더 나은 입법과 지혜, 사제들은 국민의회, 파파게노는 부자, 노파는 평등, 무어인 모노스타토스는 망명자, 노예들은 망명자의 용병 또는 하인, 세 소년은 타미노를 이끄는 지성, 정의감, 애국심을 상징한다. 이 오페라의 기본 이념은 더 나은 입법의 지혜를 통해 프랑스 민중을 낡은 전제의 손아귀에서 해방시키는 것이다."[45] 사람들은 이 오페라의 친숙한 선율에 새 가사를 붙여 노래하기도 했다. 마인츠의 자코뱅주의자 프리트리히 레네Friedrich Lehne, 1771~1836는 파파게노의 '나는 새잡이' 선율에 이런 가사를 붙였다.

난 충실한 하인, 자유와 정의는 내 사전엔 없는 말.
차라리 귀족이 키우는 개를 존경하는 게 낫지.
주인이 패든 말든 개는 꼬리 치며 주인의 손을 핥는다네.
난 충실한 하인, 이렇게 말할 수 있는 사람은 행복하지!

귀족들은 내 빵으로 잔치를 벌인다네. 나는 배가 곯아 죽어가고,
남아 있는 한입 빵마저 기꺼이 나리에 바치지.
그분은 사랑하는 조국의 별 장식 리본으로 치장을 한다네.
난 충실한 하인, 이렇게 말할 수 있는 사람은 행복하지!![46]

모차르트와 쉬카네더가 프랑스혁명을 전파하려고 〈마술피리〉를
만들지는 않았을 것이다. 하지만, 당시 상황에서 이 작품은 좋든 싫든
정치적으로 해석될 소지가 컸다. 〈마술피리〉는 프랑스혁명의 알레고
리를 담고 있는 것으로 여겨졌고, 대본은 가까스로 검열을 통과할 수
있는 수준이었다.[47] 〈마술피리〉가 시민계급의 환호를 받자 공안당국
은 이 폭발성 높은 작품을 쓴 모차르트를 위험인물로 간주했을 가능성
이 있다.

아들 카를 토마스의 교육

1791년 10월 14일 콘스탄체에게 쓴 편지는 모차르트의 마지막 편
지가 됐다. 살리에리가 〈마술피리〉를 보고 "브라보" "벨로"를 외쳤다
고 전한 바로 그 편지다. 모차르트는 아들 카를의 학교 문제로 꽤 많
이 고민했다. 학교에 다닌 적이 없는 모차르트는 이왕이면 아들을 믿
을 만한 학교에 보내고 싶었고, 일곱 살 카를을 일단 '1류'로 통하는 빈
근교의 페르히톨스도르프 기숙학교에 보냈다. 하지만, 학비가 1년에
400플로린이나 드는데도 교육 방식이 영 시원치 않아 보였다. "학교에
서 하는 일이라곤 아침에 다섯 시간, 오후에 다섯 시간 정원을 헤매고

다니는 게 전부인 모양이야. 아이가 그렇게 고백했거든. 한마디로, 아이들이 하는 일이라곤 먹고 마시고 자고 산책하는 게 전부인 것 같아. 카를은 나빠지진 않았지만 좋아진 점도 전혀 없어."⁴⁸ 그는 덧붙였다. "건강을 위해서는 참 좋은 학교겠지만 다른 점에서는 형편없는 것 같아. 좋은 농부를 양성하는 학교라면 모를까."

모차르트는 아들에게 음악교육을 강요하거나, 신동으로 키우려고 하지 않았다. 그저 교양 있는 좋은 품성의 인간으로 행복하게 자라기를 원했을 뿐이다. "카를은 예전의 나쁜 습관은 그대로야. 끝없이 재잘재잘 떠들고, 점점 더 공부를 싫어하는 것 같아." 아들 교육 문제로 노심초사하는 모차르트의 모습이 미소를 자아낸다. "한 달 정도 그 학교에 더 다닌다 해서 큰일이 나지는 않겠지. 그사이에 피아리스트 학교 Piarist Institute 입학 절차를 밟으면 뭔가 결과가 나올 거야."

빈 시내에 있는 피아리스트 학교는 페르히톨스도르프 기숙학교보다 학비가 훨씬 저렴한데도 교육 내용이 알차 보였다. 읽기, 쓰기, 문학, 산수, 지리 등 김나지움 커리큘럼뿐 아니라 프랑스어와 무용을 가르쳤고, 성직자들이 도덕교육까지 보충해 주었다. 《비너 차이퉁》에 실린 이 학교의 안내 광고가 재미있다. "성직자 감독하에 동갑내기 소년들이 큰방에서 함께 거주한다. 학교 비용으로 하인을 고용하여 난방, 청소, 조명을 해준다. 아침은 귀리죽, 점심은 네 가지 코스 요리, 저녁은 두 가지 코스 요리와 제철 과일 또는 샐러드, 부모나 보호자가 원할 경우 적정량의 와인을 제공한다. 공휴일이나 경축일에는 특별 요리가 나온다. 여름에는 정원에서 야외수업도 하며, 겨울에는 난방이 되는 특별한 방을 사용한다. 비용은 연 250플로린이며, 네 차례 분할 납부할 수 있다. 학교의 세탁시설을 이용하려면 10플로린을 더 내야 한다.

도서 비용과 의료비가 추가로 들 수 있다. 입학하는 학생은 자기 이불, 식기, 세면도구 등 필수품을 지참해야 한다."[49]

모차르트는 "카를의 수업이 월요일에 시작하니 일요일 점심때까지는 데리고 있겠다"며 "내일, 토요일, 카를과 함께 바덴에 당신을 보러 가겠다"고 썼다. "조피에게 천 번의 입맞춤을 보낼게. N.N.* 문제는 당신이 알아서 처리하시길. 안녕."[50] 모차르트가 세상에 남긴 글은 여기서 끝난다. 모차르트는 편지에 쓴 대로 다음날인 10월 15일 토요일, 카를과 함께 바덴에 가서 콘스탄체를 빈으로 데려왔다. 이때까지 모차르트의 언행은 죽음을 앞둔 사람과는 거리가 멀었다. 〈마술피리〉에 손님들을 초대하고, 유쾌한 장난으로 청중을 웃기고, 아들의 학교 문제로 여기저기 뛰어다녔다. 삶의 정점에서 열심히, 쾌활하게 사는 젊은 가장의 모습이었다. 그는 변함없이 아내 콘스탄체를 사랑했고, 두 아들 카를과 자버는 건강하게 자라고 있었다. ▶그림 45

• N.N.은 고리대금업자 골트한을 가리킨다. 그는 철물점을 운영하면서 돈놀이를 했는데, 모차르트는 그를 싫어하면서도 편지에서 여러 차례 언급했다. 모차르트는 그가 앞에서는 친절한 체하면서 뒤에서 〈피가로의 결혼〉을 험담하고 다닌다고 쓴 바 있다.(18장 참조)

Wolfgang Amadeus Mozart

20

〈레퀴엠〉과 의문사

～

모차르트가 마지막 편지를 쓴 10월 중순부터 약 한 달 동안 빈의 날씨는 마치 '세상의 끝'과 같았다. 10월 27일부터 28일까지는 비가 오다가 눈이 내렸고, 31일에는 눈보라가 몇 시간이나 이어졌다. 11월 1일에는 한겨울처럼 폭풍을 동반한 폭설이 내렸다. 시골에서는 곡식을 수확하지 못한 채 방치하는 일이 벌어졌다. 빈은 때 이른 겨울 날씨로 얼어붙었고, 건강한 빈 사람들조차 뭔가 불길한 징조를 느꼈다.[1] 이 음울한 날씨는 모차르트가 〈레퀴엠〉을 쓸 때 자신의 죽음을 예견했다는 신화를 더 실감나게 해주었다. 니센은 콘스탄체의 증언을 토대로 이렇게 썼다.

"모차르트는 자신을 위해 〈레퀴엠〉을 쓰는 중이라고 말했다. 그의 두 눈에는 눈물이 가득 고였다. 그녀가 '이런 어두운 생각에서 벗어나라'고 하자 그는 대답했다. '아니, 아니, 난 너무 강하게 느껴. 난 오래 못 버틸 거야. 누가 독을 먹인 게 틀림없어.'"[2]

콘스탄체는 어느 맑은 가을날 기분전환을 위해 모차르트를 프라터 공원에 데리고 갔으며, 단둘이 앉아 있을 때 모차르트가 이렇게 말했다고 주장했다. 이 말이 사실이라면 날짜는 10월 20일이나 21일이었을 것이다. 최고기온 약 18도, 비교적 맑고 포근한 날씨는 이날뿐이

었다. 〈레퀴엠〉과 모차르트의 죽음에 얽힌 신화는 모두 콘스탄체의 이 증언에서 생겨났다. 1798년 최초의 모차르트 전기를 쓴 니메첵도 콘스탄체를 인용, "나 자신을 위해 〈레퀴엠〉을 쓰고 있다고 이미 말하지 않았소?"라는 모차르트의 말을 전했다.[3] 저승사자 같은 미지의 신사가 〈레퀴엠〉을 의뢰했고, 모차르트는 자신의 죽음을 예견하며 〈레퀴엠〉을 쓰다가 미완성으로 남긴 채 세상을 떠났다는 신화가 태어났다. 이 상상은 모차르트 독살설로 이어졌다.

〈레퀴엠〉을 둘러싼 신화들

〈레퀴엠〉 신화는 이 작품을 의뢰받은 7월로 거슬러 올라간다. 니메첵은 이렇게 기록했다. "레오폴트 황제의 대관식을 위해 프라하로 여행을 떠나라는 명령을 받기 전이었다. 낯선 신사가 서명도 안 된 편지 한 통을 모차르트에게 전해 주었다. 예의 바른 인사말과 함께 〈레퀴엠〉 작곡을 요청하는 내용이었다. 비용은 얼마가 적절할지, 완성하기까지 얼마나 걸릴지 등의 질문도 있었다. 무슨 일이든 아내와 상의하던 모차르트는 이 사실을 콘스탄체에게 알렸다. 그는 오랜만에 종교음악을 작곡하고 싶다고 했고, 콘스탄체는 제안을 받아들이라고 조언했다. 차원 높은 종교음악은 언제나 그의 천재성을 자극했던 것이다. 그는 일정한 사례를 주면 작곡해 드리겠다고 대답했다. 시간이 얼마나 걸릴지는 확실히 약속할 수 없었다. 그는 작곡이 끝나면 어디로 악보를 갖다드려야 할지 물었다. 잠시 후 다시 나타난 신사는 사례금을 내놓으며, 모차르트가 너무 돈을 조금 요구한 것 같으니 작품이 완성되

면 일정액을 더 드리겠다고 약속했다. 그는 모차르트 자신의 아이디어와 기분에 따라 작곡하되, 의뢰인이 누구인지 알려고 들지 말 것이며, 그래 봐야 소용이 없을 거라고 강조했다."[4]

라이프치히 《일반음악신문》의 편집자 요한 프리트리히 로홀리츠는 1801년 이 기록을 읽고 콘스탄체에게 들은 말을 보태서 이렇게 썼다.

어느 날 그는 우울한 상념에 사로잡혀 앉아 있었다. 마차 한 대가 멈춰 서더니 낯선 손님의 도착을 알렸다. 모차르트는 그를 맞이했다. 진지한 표정과 중후한 풍채의 나이든 신사가 들어왔다. 모차르트도 그의 아내도 모르는 사람이었다. 신사가 말을 꺼냈다.

"저는 아주 고귀한 분의 부탁을 받고 왔습니다."

"어떤 분인가요?"

"신분이 알려지기를 원치 않으십니다."

"좋아요. 제게 뭘 원하시는 거죠?"

"그분께 아주 소중했고, 앞으로도 영원히 소중하실 분이 돌아가셨습니다. 그녀의 장례를 조용히, 정중하게 치르고자 하십니다. 이 장례를 위해 〈레퀴엠〉을 작곡해 달라는 거죠."

모차르트는 이 말에 깊은 인상을 받았다. 일 자체의 신비스런 분위기, 신사의 엄숙한 말투 그리고 자신의 정신상태도 영향을 미쳤다. 신사는 말을 이었다.

"최대한 집중해서 해주십시오. 음악을 아시는 분입니다."

"잘됐군요!"

"마감 날짜는 없습니다."

"좋습니다."

"대략 얼마나 걸릴까요?"

시간과 돈을 잘 따지지 않는 모차르트가 대답했다.

"한 4주쯤?"

"그럼 그때쯤 악보를 받으러 오겠습니다. 사례는 얼마면 될까요?"

모차르트는 간단히 대답했다.

"100두카트입니다."

"여기 있습니다."

신사는 테이블에 돈을 놓고 떠났다. 모차르트는 다시 깊은 상념에 빠졌고, 아내가 건네는 말도 듣지 못했다. 그는 잉크와 펜을 달라고 한 뒤 즉시 일에 착수했다. 한 마디씩 진행될 때마다 그는 집중을 더해 갔다. 그는 밤낮을 가리지 않고 작곡을 계속했다. 그의 몸은 이 긴장을 이겨내지 못했다. 작곡 도중 그는 몇 번이나 기절했다.[5]

로흘리츠는 글솜씨가 뛰어난 음악 전문 기자로, 훗날 베토벤이 자기 전기를 쓸 작가 후보로 꼽기도 했다. 하지만 이 글은 '소설' 냄새가 물씬 풍긴다. 다른 사람에게 전해 들은 10년 전 일을 대화 형식으로 풀어 쓴 것부터 의심스럽다. 〈레퀴엠〉을 주문받자마자 작곡에 착수했고, 작곡 도중 몇 번이나 기절했다는 말도 사실과 다르다. 로흘리츠는 1789년 프랑크푸르트를 여행하던 모차르트를 만난 적이 있으며, 1796년 〈황제 티토의 자비〉 공연을 위해 독일을 방문한 콘스탄체를 인터뷰한 것으로 추정된다. 그의 기록은 아주 근거가 없지는 않겠지만, 지나치게 흥미 위주로 윤색했기 때문에 신뢰성을 의심받는다. 모차르트는 9월 17일 프라하에서 돌아온 뒤에도 〈레퀴엠〉에 착수할 수 없었다. 〈마술피리〉 초연이 코앞에 닥쳤기 때문이다. 로흘리츠의 소설은 이어진다.

프라하에서 돌아오자마자 그 낯선 남자가 다시 찾아왔다. 대관식의 떠들썩한 소동에 질린 모차르트는 굶주린 사람처럼 〈레퀴엠〉 작업에 몰두하기 시작했다. 작곡에 4주일쯤 필요하다고 했는데, 그 기간을 이미 훌쩍 넘긴 뒤였다. 모차르트가 말했다.

"약속을 지키지 못하게 됐네요."

"알고 있습니다. 무리하지 않아도 됩니다. 얼마나 더 걸릴까요?"

"4주일만 더 주세요. 이 일에 점점 더 흥미가 생기네요. 처음 구상한 것보다 대작이 될 것 같아요."

"좋습니다. 사례를 좀 더 드리겠습니다. 여기, 100두카트입니다."

"그런데 선생을 보낸 사람은 누구인가요?"

"그분은 이름이 알려지길 원치 않으십니다."

"그럼 당신은 누구인가요?"

"그건 더 불필요한 질문입니다. 4주 뒤 다시 오겠습니다."

낯선 남자가 떠났다. 미행을 붙여보았지만 따라간 사람이 부주의했는지, 그가 영리하게 빠져나갔는지 아무것도 알아내지 못했다. 모차르트는 귀족적 풍모의 그 남자가 범상치 않은 사람이며, '다른 세계'와 관련돼 있거나, '다른 세계'에서 자신의 최후를 알리러 온 사람이라고 믿기 시작했다. 그는 자기 이름을 남길 불후의 명작을 써야겠다고 진지하게 결심했다. 이런 마음으로 작곡했기 때문에 이토록 완벽한 작품을 쓸 수 있었던 것이다. 〈레퀴엠〉을 작곡하는 동안 그는 완전히 탈진해서 기절하곤 했다. 그는 4주 안에 작품을 완성하려 했지만, 결국 그 순간이 오기 전에 사망하고 말았다.[6]

이 소설에 따르면 모차르트가 1791년 10월에 사망한 게 되니 너무 엉성한 픽션임을 알 수 있다. 〈레퀴엠〉에 대한 사례를 100두카트씩 두 번, 도합 200두카트를 받았다는 것도 사실과 거리가 멀다. 30두카트씩 두 번, 모두 60두카트를 지급했다는 공식 기록이 있고, 〈레퀴엠〉을 의뢰한 발제크 백작이 훗날 콘스탄체를 만났을 때 "모차르트에게 50두카트를 주었다"고 밝히기도 했다.

미지의 의뢰인이 누구인지는 곧 알려졌다. 프란츠 폰 발제크 백작이었다. 그는 제머링Semmering 지방의 슈튜파흐Stupach 성에 사는 음악 애호가로, 플루트와 첼로를 연주했고 일주일에 두 번 집에서 실내악 연주회를 열었다. 그는 방금 들은 음악을 작곡한 사람이 누구인지 알아맞혀 보라고 손님들에게 물어본 뒤 "당신이 작곡한 게 아니냐"고 대답하면 흡족해서 의미심장하게 미소 짓곤 했다. 그는 아내 안나가 스물한 살 젊은 나이로 사망하자 모차르트에게 〈레퀴엠〉을 의뢰했다. 추모 행사에서 자기 작품인 양 지휘할 생각이었기에 의뢰 사실을 비밀에 부친 것이다. 그의 주문을 전달한 메신저는 프란츠 안톤 라이트겝Franz Anton Leitgeb, 1744~1812으로, 발제크 백작의 개인 오케스트라에 소속된 음악가였다. 모차르트는 〈레퀴엠〉을 주문한 사람이 발제크 백작이라는 사실을 알았을 것이다. 친구 푸흐베르크가 살던 호어마르크트 집의 소유주가 발제크 백작이었으므로 모차르트는 푸흐베르크를 통해서든, 다른 경로로든 그에 대해서 들었을 가능성이 높다.

이 무렵 모차르트가 런던의 다 폰테에게 썼다는 편지가 전해진다. "당신의 제안을 받아들이고 싶지만, 제가 어떻게 그럴 수 있겠어요? 머리가 무겁고, 생각하는 것도 힘겨워요. 알 수 없는 의뢰인의 이미지

를 떨칠 수가 없네요. 그의 모습이 계속 눈앞에 어른거려요. 그는 작품을 내놓으라고 제게 간청하고, 압박하고, 재촉합니다. 일하는 게 쉬는 것보다 덜 힘들어서 작곡을 계속하고 있긴 합니다. 그 밖에는 걱정할 일이 없어요. 지금 제 상태를 보면 그 시간이 오고 있는 게 분명해요. 저는 죽음을 앞두고 있습니다. 저의 재능을 활짝 꽃피워 보기도 전에 종말을 맞아야 하는 거예요. 인생은 참 아름다웠습니다. 제 커리어는 멋진 행운의 별 아래 시작했지요. 하지만 다가올 운명을 바꿀 수는 없어요. 누구든 자기 생애를 결정할 수 없으니 한 걸음 물러서서 섭리의 의지에 따라야 합니다. 지금 저는 백조의 노래를 끝내야 해요. 이걸 미완성으로 둘 수는 없어요. 빈에서 1791년 9월, 모차르트."**7**

이 멋진 편지는 조금만 생각해도 위작임을 알 수 있다. 여기서 '백조의 노래'는 모차르트의 마지막 작품 〈레퀴엠〉을 가리킨다. 콘스탄체에 따르면 모차르트도 '백조의 노래'란 표현을 썼다. "내가 이 곡을 완성할 때까지 살 수 있다면 이 곡은 나의 걸작, 나의 백조의 노래가 되어야 해."**8** 그러나 프라하에서 돌아온 모차르트는 〈마술피리〉의 마무리와 리허설에 집중해야 했다. 〈레퀴엠〉은 아직 착수하지도 않은 거나 다름없었다.

모차르트는 〈마술피리〉 초연을 끝내고, 클라리넷 협주곡을 완성하고, 콘스탄체를 바덴에서 데려온 뒤인 1791년 10월 중순 이후에야 〈레퀴엠〉에 착수했다. 〈레퀴엠〉 자필 악보는 두 가지 종이로 돼 있다. 유형① 종이는 '입당송Introitus—키리에Kyrie 45마디—진노의 날Dies Irae —레코르다레Recordare 10마디', 유형② 종이는 '키리에Kyrie 나머지 부분 —레코르다레Recordare 나머지 부분—콘푸타티스Confutatis—라크리모사 Lacrimosa 8마디'를 담고 있다. 연구자들은 "모차르트가 7월에는 유형①

종이를 사용했고, 프라하에 다녀온 9월 이후에는 유형②의 종이로 바꿔서 작곡을 이어갔다"고 해석해 왔다. 음악학자 로빈스 랜든은 이 해석이 틀렸다고 지적했다. "유형①에 쓴 분량이 유형②에 쓴 것보다 훨씬 많은데, 7월에 그렇게 많이 썼을 리가 없다"는 것이다. 랜든은 "그해 가을 유형①의 종이를 쓰다가 다 떨어져서 유형②의 종이로 바꿨다고 쉽게 설명할 수 있다"며, 모차르트가 〈레퀴엠〉에 착수한 것은 10월 중순 이후라고 결론지었다.[9]

1791년 모차르트가 〈레퀴엠〉을 쓴 과정은 이렇게 정리할 수 있다.

7월 하순(날짜 미상)	〈레퀴엠〉 의뢰받음, 〈황제 티토의 자비〉 작곡 및 프라하 여행
9월 17일	프라하에서 빈으로 귀환, 9월 30일로 예정된 〈마술피리〉 초연에 집중
10월 중순(날짜 미상)	안톤 슈타틀러를 위한 클라리넷 협주곡 완성
10월 중순(날짜 미상)	〈레퀴엠〉 본격 착수
11월 중순(날짜 미상)	프리메이슨 칸타타 작곡 위해 〈레퀴엠〉 잠시 중단
12월 5일	〈레퀴엠〉, 라크리모사 8마디까지 작곡하고 미완성으로 남긴 채 사망

모차르트는 피아노 제자조차 물리치고 〈레퀴엠〉에 집중했다. 친구 자캥이 여성 피아니스트 한 명을 데려와서 레슨을 부탁하자 모차르트는 "나중에 해드리겠다"며 "내 마음에 꽂힌 이 작품을 다 쓸 때까지 다른 일은 아무것도 할 수 없는 상태"라고 설명했다.[10] 〈레퀴엠〉을 작

곡하던 10월 하순 모차르트의 건강이 악화됐을 가능성이 있다. 콘스탄
체의 증언에 따른 니센의 전기는 이렇게 전한다. "남편이 이 곡 때문
에 탈진해서 병이 악화된다고 생각한 그녀는 의사와 상의해 그에게서
악보를 치워버렸다. 그러자 정말 모차르트의 상태가 조금 호전되었다.
그는 1791년 11월 15일 작은 프리메이슨 칸타타를 완성할 수 있었다.
한 단체가 새 회관을 위한 행사에 주문한 곡이었다."

프리메이슨 칸타타 C장조 〈우리의 기쁨을 소리 높여 알리세〉
K.623은 '새 왕관을 쓴 희망'• 지부가 새로 연 회당의 개관을 축하하는
음악이었다. 엠마누엘 쉬카네더가 가사를 쓴 이 작품은 프리메이슨 회
원들에게 다시 일어설 것을 촉구하는 내용으로, 꺼져가는 프리메이슨
의 불꽃을 되살리려는 마지막 시도였다.[11]

오라, 형제들이여!
우리의 기쁨에 마음을 맡기자!
우리가 프리메이슨 형제임을 잊지 말자.
오늘 이 축하 자리는 우리 굳은 신념을
새로이 하는 기념비가 되리라.
질투, 탐욕, 비방은 우리 가슴에서
영원히 지워버려라.
순수한 형제애로 빚어낸 화합은
우리의 유대를 더욱 굳게 해주리라.

• 모차르트가 소속된 '새 왕관을 쓴 희망' 지부는 모차르트 사후 자선사업을 하며 가까스로 명맥을 유
지했지만, 결국 2년 뒤인 1793년 문을 닫고 만다.

모차르트는 11월 18일 행사에서 이 칸타타를 직접 지휘한 뒤 의기양양하게 말했다. "내가 다른 곡들을 작곡한 줄 모르는 사람들은 이 곡이 내 최고 걸작인 줄 알 거야."¹² 다시 니센의 기록이다. "이 칸타타가 성공하여 큰 갈채를 받자 그의 마음에 새로운 힘이 솟아났다. 명랑해진 그는 〈레퀴엠〉을 계속 작곡하게 해달라고 아내를 졸랐다. 아내도 악보를 다시 내주지 않을 이유가 없다고 판단했다. 그러나 이런 희망 어린 상태는 며칠 지속되지 못했다. 그는 다시 침울한 상태에 빠졌고, 점점 용기가 사라졌고, 쇠약해져서 침대에 앓아누웠다. 슬프게도 그는 다시 일어나지 못했다." 모차르트가 죽음의 병상에 누운 것은 11월 20일이었다. 이틀 전부터 심한 가을 폭풍이 몰아쳤고, 기온은 섭씨 12도~14도였다. 그는 프리메이슨 칸타타 때문에 잠시 중단했던 〈레퀴엠〉을 계속 쓰려 했지만 몸이 말을 듣지 않았다.

모차르트는 약 보름 뒤 세상을 떠났다. 처음엔 손발이 부어올라 움직일 수 없게 되었다. 관절이 마비되어 펜을 쥐기 어려웠고 손이 떨려서 악보를 그릴 수 없었다. 당대의 명의로 알려진 토마스 프란츠 클로제트Thomas Franz Closset, 1754~1813 박사가 진료를 맡았는데, 정맥에서 피를 뽑는 사혈 요법을 썼고 구토제, 압박붕대, 얼음주머니를 사용했다. 이 치료법은 별 효과가 없었고 오히려 모차르트를 혼수상태에 빠뜨렸다. 독극물 전문가로 알려진 마티아스 폰 잘라바Mathias von Sallaba, 1754~1797 박사도 몇 번 왕진을 왔지만, 그가 어떤 소견을 보였는지 알려주는 기록은 없다.

모차르트가 죽음의 병상에서 〈마술피리〉에 애착을 보였다는 로흘리츠의 일화는 픽션이다. "〈마술피리〉는 빈에서 계속 공연됐다. 모차르트는 병이 심해져서 초반 공연 10회쯤 직접 지휘한 뒤 집에 누워 있

게 됐다. 극장에 갈 수 없어서 슬퍼진 그는 시계를 곁에 두고 혼자 상상 속에서 음악을 들었다. 지금쯤 1막이 끝나가겠군…. 지금쯤 위대한 밤의 여왕 악절이 시작되겠군…."**13** 1840년, 작곡가 이그나츠 폰 자이프리트Ignaz von Seyfried, 1776~1841도 모차르트가 죽기 전날 〈마술피리〉를 상상했다고 편지에 썼다. "모차르트는 콘스탄체에게 속삭였다. 조용, 조용, 요제파가 지금 2막 아리아 '지옥의 복수'에서 높은 F음을 내고 있어. 그녀의 Bb음은 얼마나 곧고 힘차게 뻗어나가는지! '들어라, 들어라, 들어라, 이 어미의 분노를!'"**14** 누구에게 전해 들었는지 알 수 없는 이 얘기도 허구일 가능성이 높다.

모차르트는 제자 요제프 아이블러Joseph Eybler, 1765~1846와 쥐스마이어를 병상으로 불러 〈레퀴엠〉을 완성할 방법을 지시했다. 그가 친구들과 〈레퀴엠〉 리허설을 했다는 일화가 전해진다. "12월 3일에는 병세가 조금 호전되는 듯했고, 다음날 오후에는 샤크, 호퍼, 게를 등 친구들이 찾아와 〈레퀴엠〉을 연습했다. 모차르트의 상태가 너무 안 좋아서 분위기가 우울해지자 피아노를 치던 요한 로저가 파파게노의 '나는 새잡이'를 부르며 분위기를 띄웠다. 모차르트는 한순간 희미하게 웃으며 말했다. '그래, 나는 새잡이야.' 모차르트는 벽을 향해 누워 있다가, '라크리모사' 연습 중 갑자기 울음을 터뜨렸다."

처제 조피의 증언

모차르트가 숨을 거둔 것은 12월 5일 새벽 1시경이었다. 처제 조피에 따르면 모차르트는 〈레퀴엠〉 '콘푸타티스' 팀파니 대목을 입으로

표현하다가 의식을 잃었고, 다시 깨어나지 못했다. 조피는 1825년 4월 7일 니센에게 보낸 편지에서 모차르트의 마지막 순간을 전했다. 전기에 실릴 내용이라는 점을 의식한 듯, 최대한 상세히 증언했다.

"모차르트는 잠옷을 걸치고 누워 있었어요. 몸이 심하게 부어서 침대에서 돌아눕지도 못할 지경이었죠. 저는 콘스탄체 언니가 구해 준 천으로 그가 회복되면 입으라고 누비 가운을 만들었어요. 모차르트는 정말 이 가운을 입고 싶어 했지요. 저는 매일 그를 만나러 시내로 갔어요. 어느 토요일(3일), 모차르트는 '조피, 엄마에게 내가 많이 나았으니 8일 엄마의 명명축일에 갈 수 있을 거라고 전해 줘'라고 했어요. 아주 밝고 행복해 보였죠. 저는 이 기쁜 소식을 어머니께 전하려고 서둘러 집에 돌아왔어요. 어머니는 병세가 어떤지 궁금해서 애간장을 태우고 계셨거든요.

다음날(4일)은 일요일이었어요. 고백컨대 저는 그때 젊고 허영심도 있었기 때문에 예쁘게 차려입고 나가는 걸 좋아했어요. 하지만 좋은 옷을 입고 우리가 사는 변두리에서 시내까지 걸어가고 싶지는 않았고, 마차를 탈 돈도 없어서 그냥 집에 있으려 했죠. '엄마, 오늘은 모차르트를 보러 가지 않을래요. 어제 그렇게 건강했으니 오늘 아침엔 더 좋아졌겠죠. 하루 정도야 뭐 별일 있겠어요?' 어머니가 말씀하셨어요. '내 말 잘 들어. 일단 커피를 한잔 타주렴. 오늘 네가 무슨 일을 하면 좋을지 얘기해 줄게.' 어머니는 제가 집에 있는 편이 낫다고 생각했고, 언니도 그날은 제가 어머니 곁에 있어야 한다는 걸 알고 있었죠.

저는 부엌으로 갔어요. 불이 꺼져 있었지요. 등잔을 켜고 불을 피워야 했어요. 일을 하면서도 모차르트 생각이 머리를 떠나지 않았어

요. 커피를 다 끓였는데도 등잔은 여전히 타고 있었지요. 저는 등잔 기름을 낭비하고 있다는 생각이 들었어요. 저는 여전히 밝게 빛나는 불꽃을 바라보며 '모차르트가 어떤 상태일지 정말 궁금해' 혼자 생각했어요. 그런데 등잔의 불빛이 갑자기 꺼져버렸어요. 맹세컨대 부엌에는 바람 한 점도 없었는데 말이죠. 심지어는 불똥 하나 남아 있지 않았어요. 끔찍한 느낌이 엄습했습니다. 어머니께 달려가서 이 사실을 알리자 어머니는 말씀하셨어요. '자, 그 좋은 옷을 벗어버리고 시내로 달려가서 그의 소식을 알아보아라. 꾸물거리지 말고!'

저는 최대한 서둘렀어요. 아, 언니는 거의 절망한 상태에서 침착하려고 애쓰며 말했어요. '조피가 왔구나, 하느님 정말 감사합니다. 그이가 너무 아파서 오늘 아침까지 살지 못할 거라고 생각했어. 오늘 여기서 나와 함께 있어줘. 상태가 또 악화되면 오늘밤에 죽을지도 몰라. 잠시 가서 어떤지 보렴.' 얼마나 놀랐던지요! 저는 마음을 추스르고 그의 침대 곁으로 갔어요. 그는 저를 가까이 부르더니 말했어요. '아, 조피, 처제가 와주니 정말 기뻐. 여기 있으면서 내 죽음을 지켜봐줘.' 저는 용기를 내려고 애쓰면서, 그런 생각 하지 마시라고 형부를 달랬어요. 하지만 아무 소용이 없었어요. '글쎄, 나는 이미 혀끝으로 죽음을 맛보았어. 처제가 가버리면 내 죽은 뒤 누가 사랑하는 콘스탄체를 돌봐주겠어?' 저는 그러겠다고 다짐하면서 말했어요. '하지만 먼저 어머니께 형부가 오늘밤 곁에 있어달라고 했다는 걸 말씀드려야 해요. 그러지 않으면 나쁜 일이 생긴 줄 아실 거예요.' '그래, 그렇게 해. 하지만 바로 돌아와야 해.' 오, 하느님, 얼마나 슬프던지요!

불쌍한 언니는 저를 문까지 바래다주면서 부탁했어요. '아무쪼록 장크트 페터 성당에 가서 모차르트를 위해 (종부성사를 해줄) 신부를 보

내달라고 간청해 줘.' 예정에 없는, 순전히 운에 맡긴 초청이었죠. 성당에 가서 간절히 애원했지만 계속 거절하더군요. 그 잔인한 성직자들 중 하나를 설득해서 모차르트에게 보내는 게 어찌나 힘들던지요. 저는 애타게 기다리는 어머니께 달려갔어요. 이미 날은 어두워졌어요. 가엾은 어머니는 큰 충격을 받으셨어요. 저는 어머니를 달래고, 지금은 세상을 떠난 큰언니 요제파의 집에서 주무시게 했어요. 그리고 있는 힘을 다해 미치기 일보 직전인 콘스탄체 언니에게 돌아갔죠. 쥐스마이어가 모차르트의 침대 곁에 있더군요. 그 유명한 〈레퀴엠〉 악보가 이불 위에 있었고, 모차르트는 자기가 죽은 뒤 어떻게 자신이 의도한 대로 완성시키면 될지 설명하고 있었어요.

그는 언니에게 (슈테판 대성당의) 미사 음악 책임자인 알브레히츠베르거가 알기 전엔 자기 죽음을 비밀로 해달라고 당부했어요. 저는 의사 클로제트를 찾으러 나갔는데, 그는 극장에 있어서 연극이 끝날 때까지 기다려야 했어요. 집에 도착한 그는 차가운 물수건을 달라고 하더니 모차르트의 펄펄 끓는 이마 위에 얹었어요. 하지만 열은 떨어지지 않았고, 모차르트는 의식을 잃고 말았습니다. 모차르트는 사망할 때까지 그 상태로 있었어요. 〈레퀴엠〉의 팀파니 음률을 입으로 웅얼거린 게 형부의 마지막 동작이었어요. 지금도 그 소리가 귀에 들리는 것 같아요."[15]

꽤 길지만 모차르트의 마지막 순간을 알려주는 유일한 기록이라 전부 인용했다. 30여 년이 흐른 뒤의 증언이라서 세부 사항이 틀렸을 수 있다. 그러나 결정적으로 중요한 삶의 순간은 아무리 세월이 흘러도 뚜렷이 기억하는 법이다. 따라서, 조피의 증언은 대부분 사실로 받아들여도 좋을 것이다. 그녀의 글솜씨는 훌륭해 보인다. 등잔불이 꺼

지는 순간 모차르트의 죽음을 직감했다는 대목은 멋진 드라마 장면 같다. 대화로 풀어 쓴 대목은 실제와 다소 거리가 있을 것이다. 그러나 소중한 증언인 것은 분명하다. 조피는 그 두려운 밤, 콘스탄체의 모습을 전했다. 콘스탄체는 모차르트를 죽인 그 병에 자기도 걸려서 죽겠다고 울부짖었다.

"그 모습은 도저히 말로 표현할 길이 없어요. 그의 헌신적인 아내는 완전히 절망에 빠져서 무릎을 털썩 꿇은 채 전능하신 신에게 도와달라고 간청했어요. 그녀는 모차르트에게서 몸을 떼려고 하지 않았어요. 아무리 말려도 소용없었지요. 슬픔은 점점 더 커져가는 것 같았어요. 그 끔찍한 밤이 지나고 사람들이 몰려와 울면서 통곡하자 그녀는 비로소 모차르트에게서 떨어졌습니다."[16]

찬란한 성공이 눈앞에 있었기에 더 애통한 죽음이었다. 그해 11월, 헝가리의 한 귀족은 연 1,000플로린의 연금을 제안했다. 네덜란드 상인조합에서는 더 많은 금액을 제안했다. 후원자에게 몇 곡만 써주면 되는 조건이었다. 사망하기 사흘 전에는 슈테판 대성당 무보수 부악장에 임명한다는 황제의 결정문을 받았다. 콘스탄체는 모차르트가 죽기 사흘 전에 남긴 말을 노벨로 부부에게 전했다. "맘껏 작곡할 여유를 가질 수 있는 자리에 임명받아 내 명성에 걸맞은 일을 하게 되었는데, 그 대가로 내가 죽어야 한다는 것을 깨달았다."[17] 니메첵도 비슷한 내용을 기록했다. "이제야 평화롭게 살 수 있게 되었는데 죽어야 하다니! 더는 유행의 노예가 될 필요가 없어진 지금, 더는 협잡꾼들에게 휘둘리지 않아도 되는 이때, 내 마음이 가는 대로 맘껏 작곡할 수 있게 된 바로 이 순간 내 예술을 떠나야 하다니! 내 가족, 내 불쌍한 아이들을

더 잘 돌볼 수 있게 된 이 순간에 떠나야 하다니…."[18]

〈레퀴엠〉을 완성하기까지

콘스탄체는 남편이 미완성으로 남긴 〈레퀴엠〉 완성을 주도했다. 그녀는 12월 21일 요제프 아이블러에게 남편이 쓰다 남긴 악보를 넘기며 완성을 부탁했다. 모차르트가 쥐스마이어보다 아이블러를 더 유능한 음악가로 신뢰했기 때문이다.[19] 그러나 아이블러는 며칠 고민 끝에 "제 능력으로는 도저히 불가능하다"며 악보를 반납했다. 그는 《일반음악신문》에 이렇게 썼다. "나는 운 좋게도 모차르트가 사망할 때까지 친밀한 관계를 유지했다. 그래서 마지막 병상에서 그를 눕히고 일으키며 시중을 드는 영예를 누릴 수 있었다."[20]

〈레퀴엠〉 완성은 쥐스마이어의 손으로 넘어갔다. 그는 프란츠 프라이슈테틀러Franz Freystedtler, 1761~1841 등 몇몇 친구들과 분담해서 '라크리모사' 이후의 나머지 부분을 1792년 3월에 완성했다. 쥐스마이어는 필체가 모차르트와 비슷했기 때문에 필사를 도맡았고, 완성본 첫 페이지에 '1792년, 모차르트'라고 자기가 서명했다. 이미 세상을 떠난 모차르트가 서명했다니 누가 봐도 가짜임을 알 수 있었다. 이렇게 서명을 위조한 것은 발제크 백작에게 〈레퀴엠〉을 모차르트가 완성했다는 인상을 주려는 의도였을 것이다. 모차르트가 전체를 다 썼다고 해야 아무 논란 없이 잔금을 받을 수 있다고 생각했을 것이다. 쥐스마이어는 별로 뛰어난 음악가가 아니었다. 콘스탄체는 모차르트가 〈레퀴엠〉 완성을 위한 지침을 전하면서 쥐스마이어를 미더워하지 않았다고 회고

했다. "에구, 자네는 폭풍 속 오리처럼 멀뚱멀뚱 서 있군. 이 작품을 이 해하려면 세월이 많이 흘러야겠어."[21] 모차르트는 이렇게 말하며 쥐스 마이어가 쓰기에 버거울 대목들을 아픈 몸으로 직접 썼다. 지금도 〈레 퀴엠〉에서 모차르트가 직접 작곡한 '라크리모사' 8마디까지만 듣는 사 람이 적지 않다.

〈레퀴엠〉을 초연한 사람은 발제크 백작이 아니라 빈 예술가들이 었다. 모차르트가 속했던 '새 왕관을 쓴 희망' 회원들과 쉬카네더 극단 멤버들은 12월 10일 장크트 미하엘 성당에서 '애도의 모임'을 열고 〈레 퀴엠〉 첫 부분인 '입당송'과 '키리에'를 연주했다. 반 슈비텐 남작이 주 도한 정식 초연은 1793년 1월 2일, 빈의 얀Jahn 홀*에서 열렸고, 수익 금 1,350플로린은 전액 콘스탄체에게 기부했다.[22] 발제크 백작이 빈의 노이슈타트 성당에서 〈레퀴엠〉을 지휘한 것은 1793년 12월 14일이었 다. 젊은 아내 안나가 스무 살에 세상을 떠난 지 거의 3년이 다 된 시점 이었다. 발제크 백작이 〈레퀴엠〉을 자기 작품인 양 지휘한 것이 음악 사상 가장 큰 사기극이었다고 격분하는 사람도 있다. 하지만 당시 이 행동을 문제삼은 사람은 없었다. 그해 1월 얀 홀에서 〈레퀴엠〉 일부가 연주된 사실이 이미 언론 보도를 통해 널리 알려져 있었고, 발제크 백 작이 〈레퀴엠〉을 작곡했다고 믿는 사람도 거의 없었다. 1799년 콘스 탄체는 〈레퀴엠〉을 브라이트코프 운트 헤르텔에서 출판하려 했는데, 이 때문에 발제크 백작과 소송까지 벌여야 했다. 백작은 〈레퀴엠〉 작 곡을 의뢰하고 사례를 지불한 자신에게 출판권이 있다고 주장했다. 소 송은 금전적 타협으로 마무리되었다.

• 얀 홀은 이그나츠 얀이 경영한 대형 레스토랑으로, 400석의 콘서트홀을 겸했다. 모차르트와 베토 벤의 작품이 많이 연주되었으며, 지금도 빈의 명소로 남아 있다.

〈레퀴엠〉은 19세기에 널리 사랑받으며 진혼 미사곡의 대명사가 되었고 하이든(1809), 베버(1826), 베토벤(1827), 슈베르트(1828), 쇼팽(1849), 로시니(1868), 베를리오즈(1869) 등 위대한 작곡가들의 장례식에서 연주되었다. 음악가가 아닌 사람으로는 실러(1805), 괴테(1832), 나폴레옹(1821)이 이 곡과 함께 세상을 떠났다. 모차르트의 죽음을 애도할 때 〈레퀴엠〉을 연주하기도 했다. 1826년 12월 5일 모차르트 서거 35주년에는 작은아들 프란츠 자버가 우크라이나 리비우의 성 조지 대성당에서 이 곡을 지휘하여 아버지를 추모했다.

모차르트의 엉터리 장례

이제 모차르트의 죽음, 그 진실을 살펴볼 차례다. 모차르트의 부음을 가장 먼저 전한 것은 《비너 차이퉁》 12월 7일 자 기사였다. "황실 실내악 작곡가 볼프강 모차르트가 12월 4일∼5일 밤에 사망했다. 어린 시절부터 그는 예외적인 음악 재능으로 전 유럽에 이름을 날렸다. 자기의 탁월한 재능을 성공적으로 발전시키고 열심히 적용한 결과 그는 가장 위대한 거장의 반열에 올랐다. 어디서나 사랑받고 찬탄받는 그의 작품들은 그 위대성의 증거라 할 수 있다. 그의 죽음으로 음악 예술은 누구도 대체할 수 없는 커다란 손실을 입었다."[23]

여러 증언을 종합해서 그날의 일을 거칠게나마 재구성할 수 있다. 모차르트의 임종을 지킨 사람은 콘스탄체와 조피, 하녀 자비네, 이렇게 셋이었다. 밀랍 인형 박물관을 운영하던 요제프 폰 다임 백작이 새벽에 와서 모차르트의 데드마스크를 떴다. 날이 밝자 소문을 듣고 사

람들이 몰려들었다. 집에 들어오지 못하고 유리창을 향해 손수건을 흔드는 사람들도 있었다. 모차르트에게 작곡 레슨을 받던 루트비히 갈은 란트슈트라세의 악보상 라우슈를 통해 비보를 들었다. "우리에게 어떤 불행이 닥쳤는지 아시오? 어젯밤 모차르트가 죽었어요!" 그는 너무 놀라 단숨에 모차르트 집으로 달려갔다. "도저히 믿을 수 없었지만 그 말이 사실임을 확인했다. 모차르트 부인이 직접 문을 열어주었다. 왼쪽 작은방에는 나의 죽은 스승이 검은 옷을 입고 상여 위 관 속에 누워 있었다. 이마에 쓴 두건으로 금발이 가려져 있었고, 양손을 가슴에 모은 채⋯."[24] 쉬카네더는 아래위층을 오르내리며 넋이 나간 듯 중얼거렸다. "모차르트의 유령이 내게 옮겨왔어요. 내 눈앞에 그가 살아 있어요."[25]

모차르트의 가장 충실한 후원자로 알려진 반 슈비텐 남작이 찾아와서 조의를 표했다. 그는 장례 절차 일체를 떠맡았다. 콘스탄체는 두 아들과 함께 프리메이슨 회원 요제프 바우에른파인트의 집에 보내졌다.[26] 반 슈비텐 남작은 "콘스탄체의 경제 여건을 고려해 가장 싼 장례를 치르는 게 좋겠다"고 제안했고, 이에 따라 장례 절차가 진행됐다.[27] 모차르트의 장례식은 12월 7일에 열렸다. 매장 날짜가 12월 6일로 돼 있는 건 착오일 것이다. 당시 법령에 따르면 사망한 자의 시신은 사후 48시간이 지나야 매장할 수 있었기 때문이다. 매장되는 날 저녁이 '궂은 날씨'였다는 기록이 있는데, 그런 날은 12월 7일뿐이었다. 친첸도르프 백작의 일기에 따르면 "그날 날씨는 온화했고, 서너 차례 안개가 끼었다".[28]

모차르트의 시신은 12월 7일 오후 2시 반 라우엔슈타인의 집을 나와 오후 3시 조금 못 미쳐서 슈테판 대성당에 도착했다. "열 명 정도의

친구들과 여섯 명가량의 가족이 참석했다"는 증언이 있다. 조종이 울렸고, 사제 한 명과 십자가를 든 남자가 행렬 맨 앞에서 걷기 시작했다. 긴 코트를 입은 네 남자가 천을 덮은 관을 운반했고, 네 소년이 등불을 들고 함께 걸었다. 대성당 정문 안 작은 방에서 미사가 열렸다. 음악을 연주했는지는 분명치 않다. 장례 비용 목록에 연주비가 없으니 연주를 했다면 무료였을 것이다. 대성당 부악장에 갓 임명된 모차르트를 위해 알브레히츠베르거 등 슈테판 대성당의 음악가들이 재능기부를 해주었을 수 있다. 미사가 끝난 뒤 모차르트의 관은 성당 밖 계단을 내려가 지하 통로를 거쳐 '십자가 기도실Crucifix Chalpel'로 옮겨졌다. 이곳에서 마지막 의례를 치른 뒤 관은 상여에 실렸다. 이로써 공식 장례 절차는 모두 끝났다.▶그림 46

장크트 마르크스 묘지는 1784년 요제프 2세의 명령으로 빈 외곽에 새로 조성한 공동묘지였다. 빈 도심 슈테판 광장 자리에 있던 옛 묘소는 1787년에 폐쇄됐다. 슈테판 대성당에서 마르크스 묘지까지는 약 5킬로미터, 걸어서 한 시간이 좀 넘게 걸렸다. 모차르트의 관은 당시 법에 따라 저녁 6시 이후 묘지로 옮겨졌다. 두 마리 말이 끄는 마차가 관을 싣고 출발했다. 인부와 조수 각 한 명이었다. 겨울 저녁 늦은 시간이었으니 길은 깜깜했다. 친구 몇 명이 묘지까지 따라가려 했지만 운구마차가 너무 빠르고 날씨가 나빠서 슈투벤토어에서 돌아와야 했다. 모차르트의 두 제자 프란츠 프라이슈테틀러와 오토 하르트비히Otto Hartwig가 관을 따라나섰지만 포기했다는 기록이 있다. "마부는 따라오는 추모객이 있건 없건 신경도 안 쓴 채 마차를 전속력으로 몰았다. 도저히 마차를 따라갈 수 없었다."[29] 자기 마차를 준비해서 묘지까지 간 사람은 한 명도 없었다. 인부들이 밤에 일하지 않았다면 매장은 다음

날 아침에 이뤄졌을 것이다. 관은 밤새 구덩이 옆에 놓여 있었다. 사람이 살아 있을 가능성에 대비해 관뚜껑을 열어놓는 게 관례였다. 구덩이 하나에 시신 대여섯 구를 던져 넣고 석회를 뿌린 뒤 흙으로 덮었을 것이다. 관은 아래쪽을 열어서 시신을 구덩이에 떨어뜨리고 나면 회수해서 다시 사용했다. 묘비는 세우지 않았다. 무덤 바로 앞이 아니라 공동묘지 담벽을 따라 묘비를 세울 수 있었지만 아무도 챙기지 않은 것이다. 당시 풍습에 따르면 시신을 매장한 뒤 6년에서 8년이 지나면 무덤을 비우고 다른 시신을 매장했다. 모차르트의 시신은 1799년 무렵 파헤쳐졌고, 그 자리에 다른 사람의 시신이 들어왔을 것이다.

이렇게 해서 우리는 모차르트의 시신을 찾을 수 없게 됐고, 매장된 곳이 어디인지도 알 수 없게 됐다. 콘스탄체는 덴마크 외교관 니센과 결혼할 무렵인 1809년, 그와 함께 처음 모차르트의 묘소를 찾았다. 그녀는 "수천 개의 유골 속에서도 남편의 유골을 알아볼 수 있을 거"라고 장담했지만 유골은커녕 묘소의 위치조차 짐작할 수 없었다. "인부들은 장크트 마르크스 묘지 한가운데 있는 커다란 십자가에서 세 번째나 네 번째 열이었다고 대답했지만 더 이상의 정보는 얻을 수 없었다." 모차르트가 매장된 지점을 찾는 데 성공한다 해도 그의 시신은 그 자리에 없을 게 뻔했다. 지금 장크트 마르크스 묘지에는 비통한 표정의 천사상이 모차르트의 묘소를 내려보고 있다. 천사상은 모차르트의 유해가 어디에 있는지 알 수 없어서 곤혹스러워하는 것 같다. 빈 시내 중앙묘지에는 베토벤, 슈베르트의 묘소 사이에 모차르트의 추모비가 서 있다. 모차르트 서거 100주년인 1891년 건립된 이 추모비 주위에도 모차르트의 시신은 없다. ▶그림 47

프라하의 추모 열기

빈 상류사회에서 모차르트가 고립돼 있었다는 사실을 감안하더라도 이 허술한 장례와 시신 실종은 상식적으로 납득하기 어렵다. 이 점은 프라하 시민들의 뜨거운 추모 열기와 비교하면 더욱 두드러진다. 1791년 12월 14일 프라하에서 열린 추모 미사에는 4,000명의 인파가 모였다. 12월 24일《비너 차이퉁》에 이에 대한 기사가 실렸다.

"이달 14일 프라하의 음악 친구들은 5일 세상을 떠난 카펠마이스터 겸 궁정 실내악 작곡가 모차르트를 추모하는 장례미사를 거행했다. 니콜라스 성당에서 열린 이 행사에는 요제프 슈트로바흐가 지휘하는 프라하 국립극장 오케스트라와 이 도시의 저명한 음악가들이 모두 참여했다. 이날 성당의 모든 종이 30분 동안 울려 퍼졌고, 많은 시민들이 모여들었기 때문에 성당 앞 광장은 마차와 인파로 가득찼다. 수용 인원 4,000명인 성당에는 세상을 떠난 작곡가를 추모하려는 사람들이 다 들어갈 수 없었다. 120명가량의 음악가가 참여, 악장 뢰슬러의 지휘로 〈레퀴엠〉을 연주했다. 소프라노 독창은 인기 최고의 두셰크 부인이 맡았다. 성당 한복판에는 장엄한 조명등이 설치돼 있었다. 세 대의 트럼펫과 팀파니가 비통하고 엄숙한 선율을 연주했다. 장례미사는 존경받는 루돌프 피셔 신부가 주재했다. 지역 문법학교에서 차출한 열두 명의 소년이 어깨에 검은 천, 두 손에 흰 천을 두른 채 횃불을 들었다. 장엄한 침묵이 흘렀다. 사람들은 아름다운 화성으로 우리 가슴을 기쁨으로 채워주던 그 예술가를 고통스레 기억하며 끝없이 눈물을 흘렸다."[30]

빈 공안당국이 모차르트를 위험인물로 지목하고 감시했기 때문에 정상적인 장례를 치를 분위기가 아니었던 걸까? 모차르트의 종부성사

를 맡아줄 신부가 없어서 애태웠다는 조피의 증언도 이런 분위기를 반영하는 게 아닐까?

모차르트의 사인은?

모차르트의 사인은 음악사에서 가장 뜨거운 논란을 낳은 주제로, 아직도 완전히 규명되지 않았다. 먼저, 모차르트의 지병인 류머티즘열이 과로 때문에 악화되어 죽음에 이르렀다는 게 다수 의견이다. 오스트리아의 의사 카를 베어Carl Bär에 따르면 모차르트의 생명을 앗아간 병은 류머티즘열이었다. 모차르트는 여섯 살, 여덟 살 때도 비슷한 증상을 보였으며, 1784년에는 오페라를 보다가 속옷이 다 젖을 정도로 땀을 흘린 뒤 구토를 했다. 1790년에는 심한 고열과 두통 때문에 머리에 붕대를 감고 치료를 받아야 했다. 이것은 류머티즘열의 전형적 증상이다. 이 병은 호흡기를 통해 들어온 연쇄상구균을 통해 감염되며, 2~3주 잠복기가 지나면 고열과 땀이 나는 것을 시작으로 무릎과 팔꿈치가 부어오르고, 속립진열acute miliary fever(발열과 발진을 동반하는 급성 질환)로 인한 통증이 뒤따른다. 초기에는 치료가 가능하지만 심장이나 뇌까지 감염되면 죽음에 이를 수 있다. 모차르트는 "발열과 두통이 있었고, 팔과 다리가 극도로 부어올랐으며, 운동기관이 망가져 움직일 수 없게 되었다. 온몸에 발진이 일어났고, 구토를 하고 땀을 흘렸다".[31]

베어는 사혈 요법, 구토제, 발한제 등 의사 클로제트의 부적절한 처방이 모차르트의 죽음을 앞당겼다고 보았다. 모차르트는 최소 2리터나 되는 피를 뽑았는데, 이미 쇠약해진 그의 몸은 이를 감당할 수 없었

다는 것이다. 클로제트가 일부러 모차르트를 죽게 했을 리는 없으므로 당시 의학 수준의 한계로 볼 수밖에 없다. 베어는 여기까지가 과학으로 밝힐 수 있는 최대치이며, 더 얘기하는 것은 추측에 불과하다고 결론지었다. "모차르트의 죽음에 대한 탐구는 여기서 멈추는 게 좋겠다. 이보다 더 정확하게 설명하려는 노력은 '근거를 갖고 말해야 한다'는 원칙의 범위를 넘어서기 때문이다."[32]

모차르트가 신부전증으로 사망했다는 설도 있다. 의사 알로이스 그라이터Aloys Greither, 1913~1986는 모차르트의 신장이 망가져 복수가 차올랐고 그 충격으로 사망했다고 보았다. 돌아눕지도 못할 정도로 몸이 부어오른 것도 복수 때문이라는 것이다. 의사 페터 데이비스도 비슷한 견해를 밝혔다. 그는 모차르트가 연쇄상구균에 감염되었으며, 신장의 면역복합체가 파괴되어 사구체신염으로 발전한 게 사망 원인이었다고 주장했다. 그는 1791년, 모차르트가 이따금 겪은 두통, 환각, 우울증 등의 정신상태도 신장이 약해진 결과라고 설명했다. 그러나 '신장 악화설'은 모차르트의 팔목과 관절이 부풀어오른 이유를 설명하지 못하며, 모차르트의 전체 병력과 일치하지 않는다고 지적하는 사람이 많다.

윌리엄 스태포드는 여러 가설을 검토한 뒤 베어 박사의 '류머티즘열' 이론이 가장 설득력이 높다고 결론 내렸다.[33] 모차르트의 과로가 병을 악화시켰다는 점에는 모든 연구자들이 동의한다. 1791년 모차르트가 어느 때보다 과로한 건 사실이다. 그는 오페라 세리아 〈황제 티토의 자비〉와 독일 징슈필 〈마술피리〉를 연이어 작곡하고, 시간에 쫓기며 클라리넷 협주곡, 프리메이슨 칸타타, 〈레퀴엠〉 등 대작을 써야 했다. 류머티즘열에 과로가 겹쳐서 모차르트가 때 이른 죽음을 맞았다는 설명이 모차르트의 사인에 대한 다수 의견이다.

독살설의 배경

영화 〈아마데우스〉는 질투에 사로잡힌 살리에리가 모차르트에게 독을 먹이고 과로를 부채질해 그를 죽음으로 이끌었다고 묘사했다. 영화를 본 사람들은 별 의심 없이 살리에리가 모차르트를 독살했다고 생각하기 쉽다. 물론 영화는 픽션이고, 살리에리가 모차르트를 죽였다는 얘기는 설득력이 없다는 게 입증됐다. 모차르트 연구자들은 독살설을 언급하기를 꺼린다. 흥미 위주의 상상에 불과하며 음모론으로 흐를 가능성이 높기 때문이다. 그러나 독살설의 바탕에는 납득하기 힘든 모차르트의 갑작스런 죽음을 어떻게든 설명해 보려는 충동이 놓여 있다. 성의 없는 장례, 시신 유기를 연상시키는 매장 과정은 누군가 모차르트를 독살한 뒤 은폐하려 한 게 아니냐는 의혹을 남겼다. 이 문제를 속시원히 설명할 수 있는 사람은 없다. 독살설은 맞다고 증명할 수도 없고 틀리다고 반박할 수도 없다. 이 모든 게 문학적 상상이라면 증명도 반박도 무의미할 것이다. 하지만, 확인 가능한 팩트를 바탕으로 어디까지 사실이고 어디부터 상상인지 짚어볼 수는 있지 않을까?

모차르트 독살설은 1791년 말 베를린에서 발간된 《주간 음악 소식》 기사에 처음 등장했다. "모차르트가 지난 주말 죽었다. 그는 프라하에서 돌아올 때 이미 아팠고, 이후 점차 상태가 악화되어 수종까지 생겼다. 그는 사후에 몸이 너무 심하게 부풀어올라서, 독살됐을 거라고 생각하는 사람이 많았다."[34] 이는 당시 떠돌던 풍문을 전한 기사일 뿐 기자가 직접 취재한 내용이 아니다. 프라하에서 앓던 병이 죽음으로 이어졌다는 것도 확인된 사실이 아니다. 모차르트가 죽은 날짜도

틀렸다. 주말이 아니라 월요일이었다.

　독살설은 몇 년 뒤 콘스탄체의 증언으로 다시 고개를 내밀었다. 1791년 가을 프라터 공원을 함께 산책하던 중 모차르트가 "나 자신을 위해 〈레퀴엠〉을 작곡하고 있다"며 "누군가 내게 아쿠아 토파나Aqua Tofana를 먹인 게 틀림없다"고 말했다는 것이다. 이 증언은 1798년 니메책의 전기, 1829년 니센의 전기, 그리고 로흘리츠의 《일반음악신문》에 인용됐다. 콘스탄체는 자신에게 유리한 쪽으로 스토리를 과장하는 경향이 있었지만 아예 없는 얘기를 꾸며내지는 않았을 것이다. 모차르트가 산책 중에 이렇게 말했다는 걸 팩트로 간주한다면 모차르트의 독살설이 아주 근거가 없지는 않다는 결론이 나온다.

　아쿠아 토파나는 1630년 이탈리아의 줄리아 토파나?~1651란 여성이 만들었다고 알려진 독약으로, 바람을 피우거나 폭력을 일삼는 남편을 죽이기 위해 여성들이 주로 사용했다. 지옥 같은 결혼에서 탈출하고 유산을 챙기는 데 아주 효과적인 수단으로, 이탈리아에서 사용된 사례만 600건이 넘는다. 벨라도나라는 독초에 납과 비소를 넣어서 제조했고, 향수처럼 작은 병에 담아서 판매했는데 맛과 색깔, 냄새가 없어서 물이나 포도주에 타서 사용하면 감쪽같은 효과를 볼 수 있었다. 증세는 병에 걸린 것처럼 몇 날, 몇 주에 걸쳐 천천히 나타난다. 처음엔 감기 비슷하게 열이 나다가 구토, 탈수, 설사를 동반한 강한 통증이 소화기에 오고 결국 죽음에 이른다. 투약 횟수와 분량을 조절하여 특정한 날짜에 죽게 할 수도 있다. 식초나 레몬주스로 해독할 수 있지만 대부분 독약을 먹었다는 사실 자체를 모른 채 죽어간다.

　니센이 모차르트 전기를 쓰려고 메모한 콘스탄체의 증언은 끔찍하다. 죽기 전날 모차르트가 갑자기 구토를 시작했는데, 갈색의 액체

가 포물선을 그렸다는 것이다.³⁵ 류머티즘열 증상일 수도 있지만, 이렇게 심한 구토는 독살 의혹을 증폭시킨다. 류머티즘열에 걸린 상태에서 독을 먹었을 가능성도 배제할 수 없다. 니센은 이 내용을 전기에 싣지 않았다.˙ 큰아들 카를 토마스의 비망록도 세상에 알려졌다. "아버지가 돌아가시기 며칠 전 특별히 눈에 띈 일은, 온몸이 부어올라 전혀 움직이지 못했으며, 체내가 부패해서 생긴 듯한 고약한 냄새가 났다는 점이다. 사망 직후에는 냄새가 더 심해져서 검시조차 불가능할 지경이었다. 또 다른 특이점은, 시신이 뻣뻣하게 차가워지지 않고 강가넬리 교황˙˙이나 독초로 중독되어 죽은 사람의 시신처럼 부드럽고 탄력이 있었다는 점이다."³⁶ 콘스탄체와 카를 토마스의 증언을 보면 모차르트 유족들은 독살 가능성에 상당히 무게를 두었음을 알 수 있다.

독살설① 살리에리

독살범으로 제일 먼저 지목된 사람은 안토니오 살리에리였다. 모차르트와 살리에리에 얽힌 일화들은 호사가들의 입에 오르기 좋은 흥미로운 이야기다. 두 사람은 빈 궁정 오페라 주도권을 놓고 치열하게 경쟁했다. 〈피가로의 결혼〉 초연을 앞두고 살리에리는 "하늘과 땅을 오가며" 방해 공작을 벌이기도 했다.³⁷ 이탈리아 음악가들이 빈 궁정에서 누리던 기득권을 모차르트가 위협할 수 있었으므로 그의 반발은

- ● 노벨로 부부도 이 내용을 메모했지만 여행기에 싣지 않았다.

- ●● '강가넬리'는 열네 살 모차르트에게 황금박차훈장을 수여한 교황 클레멘트 14세의 별칭. 그는 독살 당했다는 소문이 있었지만 사실 여부는 확인되지 않는다.

이해할 만했다. 살리에리는 1789년 〈여자는 다 그래〉가 오페라로 작곡할 가치가 없는 작품이라며 사양했는데 모차르트가 이를 보기 좋게 성공시키자 시기심에 사로잡혔을 수 있다. 1791년 〈황제 티토의 자비〉마저 모차르트 몫으로 돌아가자 질투가 극에 달해서 독살을 시도했다고 볼 수도 있다.

살리에리 독살설은 문학적 상상을 통해 끈질기게 명맥을 유지해왔다. 러시아의 대시인 알렉산드르 푸시킨1799~1837은 1830년 이 이야기를 소재로 운문 희곡 〈모차르트와 살리에리〉를 썼다. 이 작품은 낭만 시대에 유럽 전역에서 널리 읽혔다. 러시아 작곡가 림스키 코르사코프1844~1908는 1897년 푸시킨의 원작을 토대로 단막 오페라를 작곡했다. 이 매혹적인 스토리는 20세기로 이어졌다. 영국의 피터 셰퍼Peter Schaffer, 1926~2016가 쓴 희곡 〈아마데우스〉는 1979년 초연되어 런던에서 큰 성공을 거두었다. 밀로스 포먼 감독은 1984년 이 희곡을 영화 〈아마데우스〉로 만들어서 세계적으로 모차르트 붐을 일으켰다. 음악사에서 잊혀졌던 살리에리는 이 영화를 계기로 대중들의 관심을 받게 됐다. "신은 왜 모차르트처럼 추잡하고 천박한 놈을 자신의 도구로 삼으셨을까?" 영화 속 살리에리의 독백은 깊은 인상을 남겼다. 평범한 사람들의 챔피언 살리에리가 모차르트에게 〈레퀴엠〉을 의뢰하고, 그에게 독을 먹인 뒤 과로를 유도해 죽게 만들었다는 스토리는 영화 〈아마데우스〉를 통해 많은 사람들 기억 속에 마치 사실인 듯 각인됐다.

살리에리는 자신이 모차르트를 독살했다는 소문 때문에 괴로워했다. 피아니스트 이그나츠 모셀레스1794~1870는 1823년 10월, 병상에 있던 스승 살리에리를 방문한 뒤 이렇게 썼다. "슬픈 재회였다. 그의 용모는 유령처럼 변해 있었다. 그는 단어 하나하나를 힘겹게 발음하며

죽을 날이 얼마 남지 않았다고 말했다. 마지막으로 그는 당부했다. '비록 내가 숙음을 앞둔 병자이지만, 하느님 앞에서 말하겠네. 그 말도 안 되는 소문 말일세. 자네도 알다시피, 내가 모차르트를 독살했다는 그 얘기 있잖나, 절대 아니야, 악의에 찬 거짓말일세. 사랑하는 모셸레스, 세상에 얘기해 주게. 늙은 살리에리가 죽어가는 자리에서 직접 그렇게 말했다고 전해 주게나.'"[38] 살리에리는 세상을 떠난 1825년까지 모차르트의 죽음을 되새기며 번민한 것으로 보인다. 라이프치히《일반음악신문》빈 통신원은 그의 마지막 모습을 전했다. "우리의 소중한 살리에리는 몸이 쇠약해지고 정신이 오락가락하는 환각 상태에서 자신이 모차르트의 죽음에 부분적으로 책임이 있다고 말했다. 불쌍하고 미친 노인네 아니고서는 할 수 없는 헛소리가 분명하다."[39] '모차르트의 죽음에 부분적으로 책임이 있다'는 말이 무슨 뜻인지는 전혀 짐작할 수 없다. 살해 음모를 알면서도 묵인했다는 뜻인지, 모차르트를 음해한 자기 행동이 그의 죽음을 앞당겼다는 얘기인지 알 수 없다. 어느 경우든 살리에리 자신이 모차르트를 독살했다는 고백은 아니다.

1791년, 살리에리는 모차르트를 시샘할 이유가 없었다. 모차르트와의 출세 경쟁에서 이미 승리한 상태였기 때문이다. 1787년 말 모차르트는 빈 궁정 실내악 작곡가로 임명됐고, 살리에리는 이듬해 그보다 두 계급 높은 빈 궁정 악장 자리를 차지했다. 〈여자는 다 그래〉와 〈황제 티토의 자비〉가 모차르트 몫으로 돌아간 것은 살리에리가 궁정 악장으로서 바빴기 때문이지 모차르트와의 경쟁에서 패한 게 아니었다. 1791년 〈마술피리〉가 대성공을 거뒀지만 빈 궁정 오페라가 아니라 서민들을 위한 프라이하우스 공연이었으니 모차르트를 질투할 일이 아니었다. 그해 살리에리는 모차르트 교향곡 40번 G단조와 〈대관식 미

사〉를 직접 지휘했고, 〈마술피리〉 공연을 보러 와서 극찬을 아끼지 않았다. 모차르트가 자신의 기득권을 빼앗아갈 위험이 사라졌으니 여유를 보일 수 있었던 것이다. 두 사람은 때로 경쟁했지만 대체로 동료 작곡가로서 존중하며 협업하는 사이였다. 살리에리가 모차르트를 독살했다는 주장은 흥미롭지만 사실과 거리가 멀다.

독살설② 프리메이슨

정신과 의사 마틸데 루덴도르프1877~1966는 프리메이슨이 모차르트를 독살했다고 주장했다.[40] 모차르트가 〈마술피리〉에서 프리메이슨의 상징을 노출시킨 것은 프리메이슨 입문 서약 중 "절대 비밀을 누설하지 않는다"는 조항을 위반한 것이며, 이 때문에 회원들이 모차르트를 처벌했다는 것이다. 이 주장은 별로 설득력이 없어 보인다. 비밀 누설이 문제였다면 모차르트뿐 아니라 대본 작가 쉬카네더도 응징해야 마땅한데 그는 아무 탈 없이 베토벤 시대까지 활약했다. 모차르트가 속한 '새 왕관을 쓴 희망' 지부는 그의 사후 추도 행사를 열었고, 그가 프리메이슨을 위해 쓴 마지막 칸타타 〈우리의 기쁨을 소리 높여 알리세〉 K.623의 악보를 출판하기도 했다. 프리메이슨이 자유, 평등, 형제애를 위해 노력한다는 점은 잘 알려진 사실이었고, 프리메이슨 상징물로 장식한 손수건이나 장신구들도 일반인 사이에 널리 판매되고 있었다. 〈마술피리〉에서 새삼스레 누설될 만한 프리메이슨의 비밀 자체가 별로 없었던 것이다.

독살설③ 콘스탄체와 쥐스마이어

콘스탄체와 쥐스마이어가 공모해서 모차르트를 죽였다는 주장도 있다. 1983년 프랑크푸르트의 한 라디오 쇼는 이런 내용을 방송했다. "쥐스마이어는 모차르트의 아내 콘스탄체와 연인 관계였고, 그녀와 함께 휴가를 보내곤 했다. 모차르트가 죽던 날 그는 집을 떠나서 다시는 콘스탄체를 만나지 않았다. 콘스탄체는 모든 기록에서 그의 이름을 지워버렸다."[41] 이 주장은 너무 황당해서 반박할 가치조차 없다. 쥐스마이어는 1791년 여름 콘스탄체가 바덴에서 요양할 때 같은 도시에 있었지만 모차르트의 악보를 사보하는 등 조수로 일했을 뿐이다. 콘스탄체를 공격하느라 혈안이 된 일부 전기 작가는 1791년 7월 26일에 태어난 막내 프란츠 자버가 쥐스마이어의 아들이라고 주장했다. 앞의 두 이름이 '프란츠 자버'로 똑같고, 콘스탄체가 임신한 걸로 추정되는 1790년 9월에서 10월 사이 모차르트가 프랑크푸르트 여행 중이었다는 것이다.[42] 이 주장은 콘스탄체에 대한 악의에서 나온 상상에 불과하다. 콘스탄체가 〈레퀴엠〉을 완성하기 위해 쥐스마이어를 몇 번 더 만난 건 분명하지만 두 사람이 내연 관계라느니, 둘의 공모로 모차르트를 죽였다느니 하는 건 아무 근거가 없다. 모차르트는 편지에서 그를 '콘스탄체의 두 번째 남편'이라고 부른 적이 있는데, 쥐스마이어를 놀리려는 짓궂은 농담이었을 뿐 진담이었을 리 없다.

독살설④ 호프데멜

모차르트 독살설 중 조금이라도 개연성이 있는 단 하나의 가설이다. 모차르트가 사망한 다음날인 12월 6일, 엽기적인 사건이 일어났다. 프란츠 호프데멜이 아내 막달레나 호프데멜1766~?의 얼굴과 목을 날카로운 칼로 그은 뒤 자기 목을 찔러 자살한 것이다. 그날 호프데멜 부부가 무슨 대화를 나눴는지는 알 수 없다. 막달레나는 임신 5개월이었는데 모차르트의 아이일지도 모른다는 설이 있었다. 프란츠 호프데멜은 빈 궁정 법원 서기관으로, 1789년 프리메이슨에 입문하기 직전 모차르트에게 돈을 꾸어준 적도 있다. 아내 막달레나는 상당한 미인으로, 1791년 모차르트에게 피아노 레슨을 받았다. 콘스탄체는 "모차르트는 피아노 제자들과 연애를 하지 않은 적이 없다"는 식으로 얘기했고, "모차르트가 다른 여자와 몇 차례 밀당을 한 적이 있지만 나는 너그럽게 눈감아주었다"고 주장했다. 모차르트가 막달레나와 단순한 사제지간 이상의 관계였다는 소문이 퍼진 건 사실이다. 모차르트 학자 오토 얀은 베토벤이 호프데멜 부인 앞에서 연주하기를 거절했다는 일화를 전하면서 베토벤이 그녀와 모차르트를 불륜 관계로 생각했기 때문이라고 했다.[43] 호프데멜이 모차르트를 독살했을 거라는 추측은 이런 배경에서 나왔다. 프란츠 호프데멜은 아내와 불륜 의혹이 있던 모차르트를 독살하고, 모차르트 사망 소식에 울부짖는 아내를 해코지한 뒤, 죄책감을 못 이겨서 자살했다는 것이다. 호프데멜 자살 사건은 모차르트 사망 다음날 일어났기 때문에 모차르트의 죽음과 어떤 식으로든 관계가 있을 걸로 여겨졌다. 훗날 막달레나는 남편이 모차르트를 독살한 게 사실이냐는 질문에 "그렇지 않다"고 대답했다. 하지만 남편이 밖에

서 저지른 일을 그녀가 알지 못했을 가능성도 있다.

스태포드의 빈약한 논거

스태포드는 모든 독살설이 근거가 없다고 단언했다. 그는 모차르
트 사망 당시 오스트리아 지방정부의 의료 담당관이던 굴데너 폰 로베
스Guldener von Lobes, 1763~1827의 편지를 인용했다. "모차르트의 죽음은
여러 사람의 관심을 끌었지만 그가 독살당했다고 의심한 사람은 없었
습니다. 그가 앓아누운 동안 많은 사람들이 그를 만났어요. 가족들은
주의깊게 간호했고, 누구나 인정하는 노련하고 경륜 많은 클로제트 박
사가 친구처럼 성심껏 치료했지요. 조금이라도 독살 흔적이 있었다면
박사가 알아채지 못했을 리 없어요. 모차르트의 증상은 예상대로였고,
예측한 만큼 지속됐습니다. 빈에는 이 병에 걸린 사람들이 많았는데
모두 모차르트와 똑같은 증상을 보인 뒤 치명적 종말을 맞았어요. 법
에 명시된 대로 모차르트 시신을 검사했지만 비정상적인 점은 전혀 드
러나지 않았습니다."[44]

그러나 이 편지는 오류투성이다. 로베스는 "모차르트가 독살되었
다고 의심한 사람은 하나도 없었다"고 썼는데, 실제로는 독살 의혹을
제기한 사람이 여럿 있었다. "법에 명시된 대로 모차르트의 시신을 검
사했다"는 말도 사실이 아니다. 빈 당국은 부검을 하지 않았다. 로베스
가 이 편지를 쓴 것은 1824년 6월 10일로, 모차르트가 세상을 떠나고
30여 년이 지난 뒤였다. 당연히 신빙성이 의심스러운 것이다. 스태포
드는 모차르트의 목숨을 빼앗아간 류머티즘열이 빈에서 유행했고, 모

차르트를 서둘러 매장한 것은 이 전염병의 확산을 막는 조치였다고 주장했다. 그러나 당시 빈에서 몇 명이 이 병에 감염되어 사망했는지 보여주는 통계는 없다. 스태포드는 "모든 독살설을 잠재울 결정적 논거"라며 독극물 전문가 마티아스 폰 잘라바 박사를 언급했다. 잘라바는 "사망 사건의 경우 법의학 전문가가 부검해서 사인을 규명해야 한다"며 과학수사의 필요성을 주장한 사람이다. 스태포드는 "이런 잘라바가 모차르트를 보고 난 뒤 독극물 얘기를 전혀 하지 않았다"고 지적하며 "이로써 모든 독살설에 종지부를 찍었다"고 선언했다.[45] 그러나 잘라바는 독살설에 대해 말을 하지 않았을 뿐 긍정도 부정도 하지 않았다. 잘라바의 침묵을 근거로 독살설을 부정하는 것은 논리의 비약이다.

　의사 카를 베어의 진단과 스태포드의 논증에도 불구하고 독살설의 불씨는 꺼지지 않았다. 1971년 독일의 세 의사 요한 달코브, 군터 두다, 디터 케르너는 《모차르트의 죽음 1791~1971 Mozarts Tod 1791~1971》에서 이렇게 주장했다. "그의 장례 절차에서 정상적인 건 하나도 없었다. 매장에 얽힌 이야기들은 전부 거짓말이며, 모차르트의 시신을 둘러싸고 실제로 일어난 일의 진상을 숨기기 위해 꾸며낸 이야기일 뿐이다. 모든 장례 절차는 반 슈비텐 남작이 주도했다. 그는 콘스탄체가 현장을 떠나도록 유도했고, 장크트 마르크스 묘지에 아무도 따라가지 못하게 했다. (…) 시신의 실종을 설명하기 위한 거짓말이 날조됐다. 공동 묘지에 여러 시신을 함께 매장하는 게 관행이었고, 매장한 자리를 표시하는 비석은 금지되었다는 얘기가 퍼졌다. 하지만 당시 평범한 사람들도 얼마든지 개인 묘지에 매장하고 비석을 세울 수 있었다."[46] 세 의사는 이 전제 아래 정신과 의사 마틸데 루덴도르프가 제기한 프리메이

슨 독살설을 되풀이했는데, 프리메이슨 독살설이 설득력을 잃으면서 세 의사의 논지도 관심을 끌지 못하게 됐다.

반 슈비텐 남작에게 보내는 공개 질의

모차르트의 시신을 영원히 찾을 수 없게 된 어처구니없는 사실 때문에 독살 의혹은 좀체 가라앉지 않았다. 세 의사의 주장 가운데 "모든 장례 절차는 반 슈비텐 남작이 주도했다"는 문장이 눈길을 끈다. 모차르트 사망 직후 납득하기 어려운 일들이 연이어 일어난 건 분명하다. 이 사건들은 조각조각 흩어져 있고, 인과관계를 밝히기 어렵다. 이 모든 일이 반 슈비텐 남작의 주도 아래 일어났다면, 그의 행동을 중심으로 모차르트 사망에 얽힌 사건들을 하나하나 점검해 볼 수 있을 것이다.

반 슈비텐 남작이 누구인가? 그는 1781년부터 일요 음악회를 열어 모차르트를 바흐와 헨델의 음악 세계에 안내했고, 1788년 모차르트가 경제적 어려움을 타개하려고 연주회를 준비할 때 예약해 준 유일한 사람이다. 그는 모차르트를 후원했을 뿐 아니라 하이든의 〈천지창조〉 독일어 가사를 썼고, 베토벤이 빈에 데뷔한 뒤 모차르트에게 한 것과 똑같이 바흐와 헨델 음악을 소개하여 도움을 주었다. 베토벤은 그에게 교향곡 1번 C장조를 헌정하여 존경을 표했다. 이렇게 두루 존경받는 반 슈비텐 남작의 행동에 의문을 품는 것은 어느 음악학자도 시도하지 않은 불경스런 일이 될 수 있다. 하지만 그를 신뢰한다는 전제에서 조심스레 몇 가지 질문을 던지지 않을 수 없다. 모차르트 사망의 미스터리는 그만큼 중요한 주제이기 때문이다.

첫 질문. "유족 대표인 콘스탄체를 왜 친구 집으로 보내셨나요?"

콘스탄체가 넋을 잃을 정도로 비탄에 빠져 있었다 해도, 고인과 가장 가까운 당사자인 그녀를 장례 절차에서 배제한 건 사리에 맞지 않는다. 반 슈비텐 남작이 직접 권했는지 다른 사람이 등을 떠밀었는지 알 수 없고, 콘스탄체가 순순히 이 말을 따랐는지 확인할 수 없다. 콘스탄체는 먼저 모차르트의 프리메이슨 동료 요제프 바우에른파인트, 이어서 고리대금업자 골트한의 집으로 갔다. 골트한은 모차르트 앞에서는 좋은 얘기를 하고 뒤에서는 〈피가로의 결혼〉을 험담한 사람으로(18장 참조) 이 사람이 개입된 사실은 뭔가 불순한 음모의 냄새를 풍긴다.

콘스탄체는 장례 이틀 뒤인 12월 9일 집에 돌아왔기 때문에 슈테판 성당에서 열린 장례미사에 참석하지 못했다. 호주 작가 아녜스 셀비Agnes Selby, 1933~2016는 장례미사에 장모 체칠리아, 처형 요제파와 알로이지아, 처제 조피가 참석했다고 추측했다. 이어서 "18세기 풍습에 따르면 아내가 있을 곳은 집 안이지 장례식장이 아니며, 진정한 슬픔은 가슴으로 느끼는 것이지 칙칙한 상복을 입는 게 아니"라는 프랑스 사학자 필립 아리에스1914~1984의 글을 인용하며 콘스탄체의 장례식 불참을 합리화했다.[47] 장례 절차가 합리적이었다고 강변하기 위해 불합리한 논거를 끌어왔다는 인상을 지울 수 없다. 콘스탄체는 훗날 "너무 아파서 장례미사에 갈 수 없었다"고 해명했다.[48] 후세의 전기 작가들은 이 일로 그녀를 맹비난했지만, 반 슈비텐 남작의 책임을 추궁한 사람은 한명도 없었다.

두 번째 질문. "굳이 3등급 장례를 치른 이유가 뭔가요?"

슈비텐 남작이 "콘스탄체의 경제 사정을 고려하여 가장 싼 장례를 치르자"고 제안했고 그대로 집행한 것도 의아하다. 모차르트의 장례에는 도합 11플로린 56크로이처가 들었다. 장례비 4플로린 36크로이처, 성당 사례금 4플로린 20크로이처, 마차비 3플로린을 합한 금액으로, 요즘 돈으로 치면 미화 240달러, 한국 돈으로 고작 25만 원 정도였다. 전 유럽에 명성을 떨친 모차르트의 장례라고는 믿을 수 없는 엉터리 장례였다. 당시 장례식은 세 등급으로 나뉘는데 1등급은 주로 귀족들이 이용하는 호화로운 장례였다. 1787년 11월 사망한 크리스토프 글루크는 시민계층 출신이지만 1등급 장례를 치렀다. 2등급은 비교적 여유 있는 시민계층의 몫으로, 100~300플로린 정도 비용으로 개인 묘소와 개인 묘비를 세울 수 있었고 사제 두 사람이 진행했다. 화환과 양초, 악단의 규모에 따라 비용에 다소 차이가 있었다. 1819년 모차르트의 처형 요제파 호퍼는 2등급 장례를 치렀는데, 비용은 230플로린으로 모차르트의 20배가 넘는 액수였다.

반 슈비텐 남작이 모차르트를 진정 소중하게 여겼다면 최소 2등급 장례는 치르도록 했어야 상식에 맞는다. 콘스탄체의 경제 사정을 배려했다면 그가 비용을 조금 분담해 줄 수도 있었을 것이다. 그는 8,000플로린의 연봉을 받는 고위 공직자 아닌가. 아녜스 셀비는 "콘스탄체는 평생 누구에게도 자선을 받은 적이 없는 사람"이라고 강조했다. 하지만, 슈비텐 남작은 그녀를 장례 절차에서 아예 배제했다. 의지만 있다면 비용은 문제가 될 게 전혀 없었는데도 그는 그렇게 하지 않았다. 쉬카네더도 장례 비용을 보탤 수 있었다. 〈마술피리〉의 흥행 성공으로

그는 적지 않은 수입을 올렸다. 모차르트가 소중한 동료였다면 품격 있게 장례를 치르도록 힘을 보태는 게 친구로서 당연한 도리였다. 그 해 12월 쉬카네더는 〈마술피리〉 자선공연으로 콘스탄체를 도와주었다. 하지만 정작 장례식 때는 아무 역할도 하지 않았다. 다른 프리메이슨 동료들이 십시일반 힘을 모아 2등급 장례를 치르는 것도 전혀 어려운 일이 아니었다. 이 상식적인 일은 일어나지 않았고, 슈비텐 남작 주도하에 모든 비상식적인 일이 벌어졌다.

대다수 연구자들은 모차르트의 3등급 장례는 요제프 2세의 간소한 장례정책에 따른 것일 뿐 전혀 이상할 게 없다고 설명한다. 이는 지적 성실성이 결여된 태도이자, 타살 의혹을 부정하기 위해 아전인수로 끌어온 논거에 불과하다. 요제프 2세의 장례 규정은 철회된 지 이미 7년이고, 이렇다 할 효력이 없는 상황이었다.

요제프 2세가 1784년 8월 23일 공표한 새 장례 규정은 △빈 시내 묘지를 폐쇄하고 도시 경계 바깥에 있는 시설만 이용하며 △모든 시신은 적절한 기도와 음악으로 추모한 뒤 도시 밖 매장지로 운반하며 △시신은 잘 부패해서 분해되도록 옷을 입히지 않은 채 리넨 자루에 넣어 매장하며 △깊이 6피트(약 1.8미터), 폭 4피트(약 1.2미터) 구덩이를 미리 판 후 자루에 넣었던 시신을 떨어뜨리고 석횟가루를 뿌린 뒤 즉시 흙으로 덮는다고 명시했다. 시신을 운반하는 관은 무료 대여하며, 시신을 관에 넣어 매장하는 것은 엄격히 금지했다.[49] 빈 시민들은 이 조치에 격렬하게 반발했다. 시신을 관 대신 자루에 넣어 매장하는 것은 고인에 대한 모독으로 여겨졌다. 요제프 2세는 불과 5개월 만인 1785년 1월 27일 '종교 문제에 대한 회람'을 발표하여 이 장례 규정을 강제하지 않는다고 한 걸음 물러섰다. "시신을 리넨 자루에 넣은 후

매장하는 것은 의무 사항은 아니지만 1784년의 포고 내용을 지킬 것은 여전히 권장한다." 황제는 미신에 집착하는 민중들이 우매하다고 생각했지만, 대다수 사람들의 정서를 무시할 수 없었다. "이 조치가 얼마나 실용적이고 이치에 맞는지 아무리 얘기해도 납득하지 않는데 더 설명한들 무슨 소용이겠는가. 시신을 관에 넣든 말든 맘대로 하라."[50]

1791년 당시 3등급 장례를 치른 사람이 가장 많았던 건 사실이다. 1791년 11월 중순부터 12월 중순까지 한 달 동안 치러진 74건의 장례식 중 1등급은 5건, 2등급은 7건, 3등급은 51건, 그리고 비용 일체가 무료인 극빈자 장례는 11건이었다.[51] 모차르트가 '극빈자 장례'를 치른 건 아니다. 하지만 전 유럽에서 찬탄받은 최고 음악가 모차르트를 3등급으로 처리해서 시신을 잃어버리게 만든 건 누가 봐도 납득하기 어렵다.

마지막 질문. "장례위원장으로서 모차르트의 시신 실종의 원인을 제공하신 것에 대해 도덕적 책임을 느끼지 않으시나요?"

반 슈비텐 남작은 모차르트가 죽던 날 황실 도서관장에서 해임됐고, 그 길로 모차르트 집에 와서 장례위원장을 맡았다. 남작이 이렇게 뒤처리를 떠맡아준 것은 자연스럽고 고마운 일로 여겨졌다. 하지만 그의 행보는 순수성을 의심받을 소지를 남겼다. 모차르트 사망 후 2년이 채 지나기도 전인 1793년 황제 프란츠 2세 치하에서 복직됐기 때문이다. 프란츠 2세는 극단적인 공안 통치를 일삼은 황제가 아닌가. 이 공안 통치 시절에 그가 복직된 것은 모차르트 사망 당시 페르겐 백작의 끄나풀로 활약한 대가가 아닐까?

모차르트가 사망한 1791년은 공안정국으로, 프리메이슨에 대한

사찰과 수사가 진행되고 있었다. 그는 요제프 2세 치하에서 황실 도서관장과 검열위원장을 겸직했는데 리버럴한 검열정책과 출판정책으로 극우파의 반감을 샀다. 그는 프랑스혁명에 공감하는 불순분자로 낙인찍혔고 프리메이슨 강경파인 일루미나티와 관련된 혐의로 조사를 받았다. 슈비텐 남작은 프로이센 고위층과 인맥이 두터웠다. 1770년부터 1777년까지 주 베를린 오스트리아 대사로 파견되어 일할 때는 프리트리히 2세에게 늘 환대를 받았다. 비밀경찰 총수 페르겐 백작이 그에게 프로이센 스파이 혐의를 두고 조사했을 가능성도 배제할 수 없다. 오스트리아 공안당국은 오랜 적국이던 프로이센과 밀접한 관계가 있는 사람들에 대한 사상 검증을 벌였을 수 있다.

비밀경찰이 작성한 프리메이슨 회원 명단에는 반 슈비텐 남작의 이름이 없다. 남작은 모차르트의 시신을 유기하여 사인을 밝힐 수 없게 만들고, 그 대가로 공안당국으로부터 복직을 약속받은 게 아닐까? 공안당국이 시신을 유기하려 했다면 그건 '타살'의 증거를 감추려는 게 아니었을까? 이 의혹이 사실이라면 슈비텐 남작은 성공적으로 임무를 수행한 셈이다.

공안당국의 음모

필자는 음모론을 좋아하지 않는다. 그런데도 타살 의혹을 굳이 제기하는 것은 이 문제에 대해 누구도 제대로 된 질문을 던지지 않았기 때문이다. 타살이 팩트라고 주장하려는 게 아니다. 어디까지 팩트이고 어디부터 허구인지 꼼꼼하게 따져보자는 것이다. 반 슈비텐 남작

의 석연치 않은 행동과 호프데멜 부부의 끔찍한 사건 사이에 어떤 관계가 있을까? 이 두 사람의 배후에 비밀경찰의 공작이 있었던 게 아닐까? 이렇게 가정하면 모차르트 독살설의 전체 그림이 그려진다. 첫째, 호프데멜은 아내와 모차르트 사이를 의심하며 번민했을 것이다. 둘째, 이 사실을 파악한 페르겐 백작의 비밀경찰이 그에게 모차르트를 독살하라고 부추겼을 것이다. 셋째, 모차르트가 독살된 뒤 남작이 시신을 유기해 사인을 은폐하는 역할을 수행했을 것이다. 이 세 가지 가능성을 모두 충족시켜야 하므로 이 시나리오가 사실일 가능성은 매우 낮다. 하지만 모차르트 독살설의 마지막 가설로 충분히 정합성이 있다.

페르겐 백작은 1791년 3월 경찰 총수 겸 내무장관직에서는 해임되었으나 비밀경찰로 프리메이슨 파괴 공작을 계속했다. 모차르트는 비밀경찰의 사찰과 공작 앞에서 손쉬운 먹잇감이 됐다. 모차르트는 요제프 2세 치하에서 귀족들의 미움을 받아 고립됐고, 프랑스혁명으로 공안정국이 조성됐는데도 프리메이슨 활동을 공공연히 이어갔다. 〈마술피리〉가 엄청난 성공을 거두자 공안당국은 모차르트를 위험인물로 간주하여 뭔가 조치를 취하려 했다.

모차르트 사망 전 그의 도덕성에 흠집을 낼 만한 일들이 연이어 일어났다. 카를 리히노프스키 공작은 모차르트를 상대로 채무 이행 소송을 제기했고 법원은 원고 승소 판결을 내렸다. 모차르트가 공작에게 어떻게, 얼마나 빚을 지게 되었는지는 정확히 알 수 없다. 1789년 5월 12일 열린 라이프치히 연주회 비용을 일부 대주었을 가능성이 있지만 확인할 수 없다. 아무튼 법원은 모차르트가 궁정 실내악 작곡가로서 받는 연봉을 차압해서라도 채무를 해소해야 한다는 판결을 내렸다. 공작은 모차르트 사후 이 소송을 취하했지만 돈 문제 때문에 소송을 당

했다는 사실 하나로 모차르트의 명예는 큰 타격을 입었다. 당시 빈에는 모차르트가 3만 플로린의 빚더미에 올라앉았다는 중상모략이 떠돌았으며 이 소문을 들은 황제 레오폴트 2세가 빚의 엄청난 액수에 놀라며 격노했다는 말이 전한다.[52] 리히노프스키는 모차르트가 속한 프리메이슨 '새 왕관을 쓴 희망' 회원이었고, 프로이센 왕실과 교분이 있는 사람이었다. 비밀경찰의 조사 대상이 된 그가 선처를 받기 위해 모차르트 음해 공작에 협조했을 가능성을 배제할 수 없다.

모차르트 사망 직후 빈에 모종의 공포 분위기가 드리웠다. 처제 조피가 증언했듯 장크트 페터 성당 사제들은 모차르트에게 종부성사를 행하는 것을 거부했다. 이는 모차르트를 프리메이슨의 강경 분파인 일루미나티 회원이자 군주제에 반대하는 무신론자로 인식했기 때문일 것이다. 모차르트가 사망했다는 게 알려지면서 그의 집 앞에는 물밀듯 인파가 몰려들었다. 그러나 12월 7일 슈테판 대성당의 장례미사에 참석한 사람은 열 명 남짓이었다. 경찰이 엄격히 통제했을 가능성이 있지만 관련 기록을 확인할 수 없다. 모차르트의 시신에서 병이 전염될 우려가 있었다고 생각할 수 있지만 이 또한 설득력이 부족하다. 전염을 차단할 수 있는 방법은 얼마든지 있었을 것이다. 콘스탄체와 큰아들 카를이 독살 의혹을 얘기한 것은 약 7년 뒤였다. 왜 사망 직후에 얘기하지 않은 걸까? 황제의 연금을 신청해야 할 상황에서 논란을 제기하는 건 도움이 되지 않았을 것이다. 그런 얘기를 꺼내면 안 되는 강압적인 분위기가 있었을지도 모른다.

찌르레기를 애도한 모차르트

팩트체크의 길이 막힌 지점에서 상상의 나래를 펼치면 소설이 된다. 크리스티앙 자크는 소설《모차르트》에서 페르겐 백작의 비밀경찰이 모차르트를 독살했다고 추론했다. 문학적 상상으로는 얼마든지 정당화되는 설정이다. 그는 모차르트의 죽음에 모종의 음모가 개입됐다고 강력히 주장했다. "장례는 놀랄 만큼 성의 없이 치러졌다. 운구 행렬이 따르지 못할 만큼 혹독한 날씨였다는 건 말도 안 된다. 그날 날씨는 청명했다. 그런데도 이름 없는 공동묘지에 허겁지겁 묻어버린 것이다. 분명한 것은, 종부성사마저 거부된 이 프리메이슨의 사제를 신속히 사라지게 만들어야 했고, 무엇보다 전문가가 들춰보는 일이 일어나지 않도록 단속해야 했다는 사실이다. 이유가 뭘까? 자연사가 아니라고 의심하는 친인척의 증언 따위는 별로 주목받지 못했다. 콘스탄체도 수당을 받고 아이들을 키우려면 무조건 입을 닫아야 했다."⁵³ 크리스티앙 자크는 황제 레오폴트 2세가 페르겐 백작의 과격한 활동을 우려했고, 모차르트 독살처럼 선을 넘은 행동을 용납하지 않았지만, 어두운 곳에서 일어나는 비밀 공작을 황제가 일일이 통제하기는 어려웠을 거라고 해석했다.

이제 모차르트의 죽음에 얽힌 이야기를 마무리할 때다. 새삼스레 독살설을 주장하려는 게 아니다. 그의 사인을 적당히 얼버무린 채 덮어두는 태도는 불성실하며, 지적으로 솔직하지 못하다고 말하고 싶은 것이다. 모차르트가 자연사했다는 설명은 90퍼센트 정도 개연성이 있지만 100퍼센트 확정되지 않았다. 모차르트가 독살되었다는 의혹은 10퍼

센트 정도 개연성이 있지만 완전히 폐기되지 않았다. 철저한 사실 확인이 불가능하므로 이 문제에 대해 최종 결론을 내릴 수 없다고 말하는 게 정답일 것이다. 모차르트의 사인에 대해서는 "모른다"는 대답만이 가능할 뿐이다.

그의 때 이른 죽음은 음악사에서 가장 비통한 의문사로 남았다. 1799년, 독일 작가 크리스토프 마르틴 빌란트Christoph Martin Wieland, 1733~1813는 이렇게 노래했다.

영국 사람들은 독일 출신인 헨델을 웨스트민스터 사원에 정중히 모셨다. 이 나라에서는 모차르트의 시신이 어디에 있는지 아무도 모른다. 통탄할 일이다. 우리 수치스런 역사에서 이런 일이 한두 번이 아니지만 어떻게 이 일을 정당화할 수 있겠는가? 사랑하는 모차르트여! 그대가 아끼던 찌르레기가 죽었을 때 그대는 셋집 정원에 묘비를 세워주고 직접 애도의 시를 쓰셨지요. 그대가 새를 추모했듯 누군가 당신을 추모할 날은 언제일까요?[54]

Wolfgang Amadeus Mozart

21

모차르트의 유산

~

19세기의 뛰어난 피아니스트 클라라 슈만은 브람스가 보내준 모
차르트의 피아노 협주곡을 연주한 뒤 감사의 편지를 썼다. "이루 말할
수 없는 기쁨으로 두 곡을 다 연주했어요. 첫 느낌은 당신께 감사하기
위해 꼭 껴안아드리고 싶다는 거였어요. 느린 악장들을 연주할 때는
눈물을 억누를 수가 없었어요. 특히 C장조의 아다지오는 천상의 기쁨
이 흘러넘칩니다. 첫 악장들도 얼마나 멋진가요? A장조 협주곡의 마
지막 악장은 모든 악기에서 불꽃이 번쩍이는 것 같지 않나요? 모두 살
아서 움직이지요. (…) G장조 협주곡* 악보는 돌려드려야지 했는데,
좀 더 갖고 있어야 할 것 같아요. 곧 한 번 더 연주해 보고 싶으니까요.
(…) 이런 사람이 세상에 존재했다니, 저는 지금 온 세상을 꼭 안아주
고 싶은 마음입니다."[1]

이 협주곡뿐이랴. 교향곡 G단조 K.550, 피아노 소나타 C장조

• 클라라 슈만이 얘기한 두 협주곡은 모차르트의 피아노 협주곡 17번 G장조 K.453과 23번 A장조
K.488을 가리키는 것으로 보인다. 편지에 언급된 'C장조의 아다지오'는 K.453의 느린 악장 '안
단테'를 '아다지오'라고 잘못 부른 듯하다. 'A장조 협주곡'은 12번 K.414와 23번 K.488 중 어
느 곡을 가리키는지 불확실하지만, '모든 악기에서 불꽃이 번쩍이고 살아 움직이는' 곡은 아무래도
23번 K.488일 가능성이 높다. K.414의 느린 악장은 '라르게토'인 반면 K.488의 느린 악장은
'아다지오'다. 19세기 낭만 시대에 12번 K.414는 별로 연주되지 않은 반면, 23번 K.488은 꾸
준히 연주됐다.

K.545, 클라리넷 협주곡 A장조 K.622···. 지금도 모차르트 음악을 들으며 '온 세상을 꼭 안아주고 싶은 심정'이 되는 사람은 지구촌 곳곳에 존재한다. 모차르트는 엄격한 신분사회를 살면서도 자유와 존엄성의 꿈을 잃지 않았다. 세상이 아무리 추하고 혼탁해도 모차르트 음악이 존재하는 한 우리는 인간이 선하다는 신념을 간직할 수 있다.

후대의 위대한 음악가들이 모차르트를 아낌없이 찬탄했다. 베토벤은 평생 모차르트를 공부했고 "언제나 모차르트의 찬미자로 남을 것"이라고 했다. 슈베르트는 일기에 "모차르트의 현악오중주곡이 더 나은 세상의 비전을 들려주었다"고 썼다. 쇼팽은 죽음의 병상에서 자신의 작품을 연주해 주려는 친구에게 "더 좋은 것, 모차르트를 연주해 달라"고 부탁했다. 드보르자크는 프라하 음악원 수업 시간에 학생들에게 "모차르트는 태양과 같다"고 말했다. 말러는 임종의 순간 두 번 "모차르트···"라고 중얼거렸다. 이 위대한 작곡가들은 모두 나름대로 모차르트를 흡수하여 자기 음악의 자양분으로 삼았다.

차이콥스키는 모차르트를 '음악의 예수'라고 불렀다. "모차르트는 천사 같은 존재, 아이처럼 순수한 영혼이었다. 그의 음악에는 도달할 수 없는 숭고한 아름다움이 서려 있다. 예수처럼 숨쉬는 이가 있다면 바로 그가 모차르트다. 음악은 모차르트에서 아름다움이 도달할 수 있는 완벽의 정점에 올랐다."[2] 차이콥스키는 "모차르트 음악은 삶의 기쁨을 어설픈 반성으로 타락시키지 않고 건강하게, 자연 그대로 경험하게 한다"며, "내 삶을 음악에 바칠 수 있었던 것은 오로지 모차르트 덕분이었다"고 밝혔다.[3]

모차르트 음악을 마음으로 느낀 분들의 증언이 신앙고백처럼 남아 있다. 미국의 합창 지휘자 리처드 웨스텐버그Richard Westenburg, 1932~2008의 말이다. "모차르트 음악은 가장 행복한 순간에도 슬픔의 흔적을 머금고 있다. 그리고 모든 슬픈 대목은 일정한 희망의 빛을 담고 있다. 이 점이야말로 우리가 모차르트 음악에서 찾을 수 있는 '인간성'의 단서가 된다." 위대한 피아니스트 아르투르 루빈슈타인Arthur Rubinstein, 1887~1982의 말. "모차르트가 쓴 음악은 왜 모두 단순해 보일까? 이 단순성에 이르기까지 엄청난 노고가 있었지만, 노고의 흔적을 남기지 않았기 때문이다."⁴ 음악학자 폴 헨리 랑Paul Henry Lang, 1901~1991의 말이다. "모차르트의 위대성을 파악하고 그의 음악에 담긴 심오한 비밀을 이해하려면 꼭 기억해야 할 게 있다. 이 사람은 오해받고 모욕당한 고귀한 영혼이었다. 이 때문에 그는 아픔과 고통을 겪어야 했다. 하지만 그는 지칠 줄 모르는 사랑의 힘을 갖고 있었기에 '고뇌'보다는 '사랑'을 자기 음악의 주된 정서로 만들 수 있었다."⁵

모차르트 음악은 그가 사망한 뒤 지금까지 끊임없이 연주되고 사랑받았다. 이 책에서 모차르트 음악의 수용사(작곡가가 세상을 떠난 뒤 어떻게 연주되고 청중들에게 수용됐는지에 초첨을 맞춘 음악사의 한 분과)를 제대로 다룰 수는 없다. 여기서는 모차르트 수용사의 첫머리에 그의 아내 콘스탄체가 있었다는 것만 기억해 두자.

콘스탄체는 장례식 이틀 뒤인 12월 9일 집에 돌아왔다. 그녀는 일곱 살 카를과 생후 5개월인 프란츠 자버, 이렇게 두 자식을 둔 스물아홉 살 젊은 여자였다. 앞으로 살아갈 일을 걱정해야 했다. 그녀는 죽은 남편이 남긴 재산 목록을 작성했다. 고리대금업자 골트한은 "나 자신

모차르트의 유산　727

이 손해를 보거나 어떠한 책임도 지지 않는 조건"으로 증인 역할을 맡아 이 복록에 서명했다. 모차르트가 남긴 돈은 현금 60플로린, 궁정 연봉 잔액 133플로린 20크로이처로 도합 193플로린 20크로이처, 우리 돈으로 약 400만 원 정도였다.

모차르트는 돈 문제에 신경쓰기를 싫어했다. 빚을 자주 냈지만 자기보다 어려운 사람에겐 흔쾌히 돈을 꿔주었다. 친구에게 꿔주고 못 받은 돈은 800플로린이었다. 잘츠부르크 출신의 친구 프란츠 길로프스키는 모차르트에게 300플로린을 빌렸지만 갚지 못한 채 세상을 떠났다. 안톤 슈타틀러에겐 500플로린을 꿔주고 상환을 면제해 주었다. 모차르트가 빈 음악가협회의 회원이 아니었기 때문에 아내 콘스탄체는 생계 지원금을 받지 못했다. 음악가협회의 연주회에 여러 차례 출연하고도 출생신고서를 내지 않아서 중요한 혜택을 놓쳐버린 것이다. 모차르트의 빚은 약 3,000플로린으로 추정된다.

모차르트의 유품 중 가장 비싼 것은 피아노와 당구대였다. 피아노는 약 900플로린, 당구대는 약 800플로린이었다. 그의 유산 목록에는 옷이 유난히 많았다. 하얀 프록코트와 빨강 파랑 검정 등 다양한 색상의 정장 열 벌, 모자, 스타킹, 셔츠, 손수건 등 87점의 옷가지가 있었다. 마지막 해에는 재정 상황이 크게 좋아졌지만, 외상 청구서가 여전히 많았다.

남편 사망 이후 지불한 외상 목록

1. 게오르크 뒤머, 재단사, 282플로린 7크로이처
2. 안톤 라이츠, 도배공, 208플로린 3크로이처
3. 황실 약국, 139플로린 30크로이처

4. 요한 하이데거, 상인, 87플로린 22크로이처

5. 프리트리히 푸르커, 상인, 59플로린

6. 레기나 하셀린, 약사, 40플로린 53크로이처

7. 같은 사람, 34플로린, 도합 74플로린 53크로이처

8. 미하엘 안하머, 구두 제조사, 31플로린 46크로이처

9. 게오르크 마이어, 재단사, 13플로린 41크로이처

10. 로이터, 상인, 12플로린 54크로이처

11. 안드레 이글, 이발사 겸 내과의사, 9플로린

도합 918플로린 16크로이처
고인의 부인 콘스탄체[6]

이 목록에 미하엘 푸흐베르크에게 빌린 1,800플로린은 포함되어
있지 않다. 콘스탄체는 이 빚을 결국 다 갚았다. 그녀는 12월 11일 레
오폴트 2세를 직접 만나 탄원서를 제출했다. "폐하, 모든 사람에겐 적
이 있지만 저의 남편처럼 단지 재능이 뛰어나다는 사실 하나 때문에
끊임없이 적들에게 공격받고 중상모략에 시달린 사람은 없습니다. 폐
하께 그런 거짓말을 하다니 뻔뻔스럽기 짝이 없는 일입니다. 제 남편
이 남긴 빚은 열 배나 과장되었습니다. 제 목숨을 걸고 말씀드리는바
그의 빚은 3,000플로린이며, 이 모든 것을 제가 갚겠다고 보증합니다.
절제 없이 살아서 생긴 빚이 아닙니다. 고정 수입이 없고 아이들이 많
은 데다 제가 중병에 걸려 1년 반이나 큰돈이 들어가는 치료를 받는 바
람에 그렇게 되었습니다. 폐하, 부디 자비로운 마음으로 저희를 보살
펴주십시오."[7]

황제는 콘스탄체의 청원을 받아들였다. "그대 말이 사실이라면 지금부터라도 뭔가 할 수 있을 거요. 그가 남긴 작품으로 연주회를 연다면 도와드리겠소."[8] 빈 황실은 콘스탄체에게 남편 연봉 3분의 1에 해당되는 266플로린 40크로이처의 연금을 지급하기로 결정했다. 이 연금은 궁정에서 최소 10년을 근무한 사람의 가족만 받을 자격이 있지만 콘스탄체만 특별히 예외로 인정해 준 것이다.

콘스탄체의 연주 여행

모차르트를 아끼는 각계각층의 사람들이 콘스탄체를 돕기 위해 나섰다. 1791년 12월 23일 빈 부르크테아터에서 열린 연주회에서는 빈 황실이 기부한 150두카트를 포함, 모두 1,500플로린의 수익금을 콘스탄체에게 전달했다. 쾰른 선제후 막시밀리안 프란츠는 24두카트를 그녀에게 보내주었다. 1792년 2월 7일, 프로이센의 프리트리히 빌헬름 2세는 빈 주재 대사인 폰 애코비 남작에게 〈레퀴엠〉을 포함한 모차르트의 작품을 800플로린에 구입하도록 명령했다. 콘스탄체는 눈앞의 생계 걱정에서 벗어날 수 있었다.

그녀는 브라이트코프 운트 헤르텔은 물론 요한 앙드레의 출판사와 접촉하여 모차르트의 유작들을 출판했다. 런던의 한 악보상은 그녀가 내놓은 모차르트 자필 악보 초고를 사는 게 좋을지 하이든에게 조언을 구했다. 하이든은 대답했다. "무슨 수를 써서라도 그 악보를 사시오. 그는 진정 위대한 음악가였소. 친구들이 저더러 천재성이 있다고 칭찬해서 저도 가끔 우쭐하지만, 그는 저보다 훨씬 더 뛰어난 작곡

가입니다."⁹ 모차르트 작품은 생전보다 사후에 훨씬 더 많이 출판됐다. 콘스탄체는 악보 판매로 많은 수익을 올렸고, 1794년에는 프라하의 요제파 두세크에게 3,500플로린을 꿔줄 정도로 경제적 여유가 생겼다. 콘스탄체가 죽은 남편의 작품을 팔아서 축재했다고 비난하는 사람도 있지만, 인류의 소중한 문화유산인 모차르트 음악을 보존하고 확산시킨 공이 더 크다고 봐야 할 것이다.

1794년 2월 초 프라하에서 모차르트 추모 음악회가 열렸다. 교향곡 〈프라하〉와 〈린츠〉, 피아노 협주곡 20번 D단조가 연주되었고, 요제파 두세크가 〈황제 티토의 자비〉 중 비텔리아의 아리아 '더 이상의 화환은 없네'를 불렀다. 콘스탄체는 두 아들과 함께 이 자리에 참석하여 다른 청중들처럼 눈물을 흘리며 음악을 들었다. 연주회 직후 콘스탄체는 빈 사람들이 〈황제 티토의 자비〉를 한 번도 들은 적이 없다는 사실을 깨달았다. 그녀는 1794년 12월 29일 빈 케른트너토어 극장에서 열린 자선 연주회에서 〈황제 티토의 자비〉 하이라이트를 공연했다. 이때 언니 알로이지아가 세스토 역을 맡았다. 1795년 봄 사순절에는 이 오페라 전막을 공연했다. 이때도 알로이지아가 출연했다. 특기할 점은, 스물다섯 살 젊은 베토벤이 막간에 등장해 모차르트의 피아노 협주곡 D단조를 연주했다는 사실이다. 이 협주곡을 찬탄한 베토벤은 자신이 연주할 카덴차를 직접 작곡했다.

콘스탄체는 〈황제 티토의 자비〉 독일 순회공연에 나섰다. 1795년 9월 그라츠, 11월 라이프치히, 1796년 2월 베를린, 5월 드레스덴, 12월 그라츠에서 전막 공연과 갈라 공연이 이어졌다. 이때 콘스탄체는 비텔리아 역을 맡아서 직접 무대에 섰다. 남편이 살아 있을 때 대중 앞에 나서지 않던 그녀가 뒤늦게 노래 실력을 발휘한 것이다. 갈라 공연

에서는 대중이 좋아하는 인기 아리아 위주로 레퍼토리를 짜면서 비교적 널 알려진 곡을 안배해 남편의 작품을 널리 알렸다. 콘스탄체는 콘서트 기획자로서도 상당히 유능하다는 걸 입증했다. 베를린 공연 때는 프로이센 왕 프리트리히 빌헬름 2세를 알현하여 베를린 궁정 오케스트라가 연주하도록 지원을 받았다. 독일 순회공연을 성공적으로 마치고 돌아온 그녀는 1798년 4월 27일과 12월 8일 빈에서 〈황제 티토의 자비〉를 다시 무대에 올렸다.

콘스탄체는 두 아들을 프라하의 프란츠 자버 니메첵에게 보내서 교육받게 했다. 니메첵은 콘스탄체의 증언을 토대로 최초의 모차르트 전기를 썼다. 1797년 프라하에서 다시 열린 추모 음악회에서 모차르트의 교향곡, 협주곡과 함께 〈황제 티토의 자비〉 하이라이트가 연주되었다. 이날 여섯 살 된 작은아들 프란츠 자버가 무대에 올라와 피아노 반주에 맞춰 〈마술피리〉 중 '나는 새잡이'를 노래했다. 신동으로 전 유럽에 이름을 날린 아버지처럼 프란츠 자버도 놀라운 재능을 갖고 있을지 사람들은 호기심 어린 눈길로 지켜보았다. 콘스탄체도 은근히 둘째 아이가 아버지에 버금가는 천재 음악가로 성장하기를 기대한 듯하다. 아이를 '볼프강 아마데우스 모차르트 2세'로 부른 것은 그런 욕망이 투영된 결과로 보인다. 프란츠 자버는 작곡가 겸 연주자로 활동하며 독주곡, 협주곡, 실내악곡, 관현악곡 등 다양한 작품을 썼지만 그다지 두각을 나타내지 못한 채 1844년 사망했다. 큰아들 카를 토마스는 이탈리아에서 음악을 공부했지만 밀라노 주재 오스트리아 정부 회계원으로 일하다 1858년 세상을 떠났다. 두 형제는 결혼하지 않았고, 모차르트의 직계 혈통은 이렇게 끊어지고 말았다.

1797년 말, 콘스탄체는 부업으로 숙박업소를 운영했다. 이곳에 덴마크 외교관 게오르크 니콜라우스 폰 니센이 묵고 있었다. 그는 모차르트를 열렬히 찬탄했고, 콘스탄체에게 강하게 끌렸다. 두 사람은 1798년 9월 동거를 시작했고, 1809년 프레스부르크(지금의 브라티슬라바)에서 결혼식을 올렸다. 약 10년 동안 코펜하겐에 살던 두 사람은 1824년 잘츠부르크로 이사했다. 니센은 콘스탄체의 증언을 토대로 모차르트의 전기를 쓰기 시작했는데, 잘츠부르크 시절의 자료가 필요했던 것이다. 모차르트의 누나 난네를은 1801년 남편 조넨부르크가 사망한 뒤 잘츠부르크로 돌아와서 피아노 교습을 하며 여생을 보내고 있었다. 콘스탄체와 난네를의 재회가 비로소 이뤄진 것이다.▶그림 48

두 사람은 40여 년의 세월을 뒤로하고 마주앉았다. 콘스탄체는 예순둘, 난네를은 일흔세 살이었다. 난네를은 "내 동생은 전혀 어울리지 않는 여자와 결혼했다"며 평생 콘스탄체를 싸늘하게 대했지만 그 아픔도 먼 옛날이었다. 두 사람은 모차르트를 함께 추억하며 정중하게 대화를 나눴다. 난네를은 동생이 생전에 보낸 400통가량 되는 편지와 소중한 악보들을 콘스탄체에게 넘겨주었다. 니센은 1826년 사망했고, 모차르트 전기는 콘스탄체가 마무리하여 2년 뒤인 1828년 출판했다. 이 전기는 콘스탄체의 시각에 기울어져 있어서 신빙성이 낮다고 평가절하되기도 한다. 메너드 솔로몬은 이 전기가 모차르트의 관대한 성품, 경제적 곤궁, 동시대인의 몰이해를 너무 과장했다고 주장했다. 하지만, 모차르트와 10년 가까이 함께 살며 다양한 감정을 나눈 콘스탄체의 증언은 다른 어떤 자료보다 생생한 기록이다. 콘스탄체는 잘츠부르크에서 '모차르트 부인'으로 존경받으며 여생을 보내다가 1842년 80세를 일기로 세상을 떠났다.

모차르트는 한때 큰 도시의 궁정에서 좋은 일자리를 얻어 온 가족이 함께 사는 꿈을 꾸었다. 그러나 모차르트 가족은 죽은 뒤 뿔뿔이 흩어지고 말았다. 아버지 레오폴트는 장크트 제바스티안 성당, 누나 난네를은 장크트 페터 수도원, 어머니 안나 마리아는 멀리 파리의 생 외스타슈 성당에 잠들어 있다. 콘스탄체의 묘는 장크트 제바스티안 성당, 시아버지 레오폴트의 묘 바로 옆에 있다. 레오폴트는 아들이 콘스탄체라는 듣도 보도 못한 여성에게 넋이 나가 경력을 망치지 않을까 염려해 결혼을 완강히 반대했는데, 죽은 뒤 이렇게 며느리와 나란히 잠들어 있으니 아이러니한 풍경이다.▶그림 49 모차르트의 유해는 어디에 있는지 아무도 모른다. 천상의 음악을 인류에게 선물했으나 그의 넋은 알 수 없는 구천의 하늘을 떠돌고 있을 것만 같다.

방대한 모차르트 음악으로 들어가는 가장 좋은 길은 무엇일까? 최초의 모차르트 전기를 쓴 니메첵은 "모차르트 음악은 순수한 느낌과 오염되지 않은 귀로 들어야 한다"고 강조했다. 그는 모차르트의 수많은 작품을 열한 가지 카테고리로 분류했다.

① 가장 중요한 것은 오페라였다. "〈피가로의 결혼〉은 애호가들 사이에 최고로 통했다. 모차르트가 가장 많은 공을 들인 이 작품은 독창성에 관한 한 어떤 오페라도 따라오지 못한다. 〈돈 조반니〉는 위대한 예술성과 무한한 매력이 행복하게 결합된 모차르트의 최고 걸작이다. 〈마술피리〉에 관해서는 더 말이 필요할까? 독일어를 쓰는 사람 중 이 작품을 모르는 사람은 없고, 독일어권 국가에서 이 작품을 공연하지 않은 극장은 없다.

〈마술피리〉는 국민의 오페라가 되었다.”

② 두 번째로 중요한 작품은 피아노를 위한 협주곡, 소나타, 변주곡, 그리고 피아노가 포함된 실내악곡이다. “피아노 협주곡들은 그 위대성과 비할 바 없는 아름다움으로 그의 명성을 드높였다. 피아노 소나타는 모든 사람들이 악보를 갖고 있다. 피아노와 목관을 위한 유명한 오중주곡은 뛰어난 걸작이다.” 니메첵은 덧붙였다. “그는 이 작품들을 내키지 않을 때 쓰기도 한 것으로 보인다.”● 모차르트의 피아노 음악은 뛰어난 작품이지만, 생계를 위해 작곡한 측면이 있다는 것이다. 오늘날 모차르트 연구자들은 니메첵의 이러한 통찰에 대체로 동의한다. 니메첵은 모차르트의 나머지 작품들을 중요도 순서로 다음과 같이 열거했다.

③ 교향곡, 특히 38번 D장조, 39번 Eb장조, 40번 G단조, 41번 C장조.

④ 칸타타와 합창곡 세 곡.

⑤ 콘서트 아리아 스물두 곡.

⑥ 피아노 반주의 독일 가곡 스무 곡. “단순하면서도 느낌과 표정이 섬세해서 모차르트가 이 노래들만 썼다고 해도 불멸의 이름을 남겼을 것이다.”

⑦ 바이올린, 호른, 하모니카,●● 클라리넷 등 다양한 악기를 위한 협주곡들.

● 모차르트는 “피아노가 돈이 되긴 하지만 작곡이 저의 열정”이라고 아버지에게 밝힌 바 있다.

●● 〈글래스 하모니카를 위한 아다지오〉 C장조 K.356, 〈아다지오와 론도〉 C단조 K.617을 가리키는 듯하다.

⑧ 하이든에게 바친 여섯 작품을 비롯해 현악사중주곡과 현악오
중주곡.

⑨ 열세 개의 악기를 위한 세레나데 등 목관 합주를 위한 작품들.
"아무리 무감각한 사람도 감동시킬 아름다운 곡들이다."

⑩ 빈 궁정의 축제와 무도회를 위해 쓴 메뉴엣, 독일무곡, 왈츠,
콩트라당스 등 무용음악.

⑪ 종교음악들. "모차르트가 오페라 다음으로 즐겨 작곡한 분야는
종교음악이었다."[10]

영국의 빈센트와 메리 노벨로 부부는 1829년 모차르트의 생애
를 취재하러 잘츠부르크를 방문했다. 콘스탄체는 수도원이 있는 언덕
중턱의 아름다운 집에 살고 있었다. 노벨로 부부는 콘스탄체를 만나
자 "감정이 북받쳐서 그녀를 껴안고 흐느끼는 것 말고는 아무것도 할
수 없었다"고 기록했다. 콘스탄체는 유창한 프랑스어로 손님을 반갑
게 맞이했다. "오, 나의 모차르트를 이렇게 열렬히 사랑하는 사람이 있
으니 얼마나 행복한 일인가요!" 노벨로 부부는 "모차르트가 자기 작
품 중 어떤 곡을 제일 좋아했는지" 물었고, 콘스탄체는 〈돈 조반니〉와
〈피가로의 결혼〉을 지목했다. 뮌헨에서 〈이도메네오〉를 작곡하고 공
연할 때가 가장 행복했기 때문에 이 오페라도 아주 각별했다고 덧붙였
다. 그녀는 "모차르트는 자신의 마지막 세 교향곡을 다른 어떤 작품보
다 더 좋아했고, 그가 가장 좋아한 악기는 피아노가 아니라 오르간이
었다"고 밝혔다.[11]

모차르트의 작은아들 프란츠 자버가 인터뷰에 동석했다. 콘스탄
체가 '제2의 아마데우스'로 만들기 위해 공을 들인 아들은 이제 서른

여덟 살의 음악가였다. 그는 영국에서 온 손님들을 위해 아버지의 작품 중 자신이 가장 좋아하는 환상곡 C단조 K.475와 론도 A단조 K.511을 연주해 주었다. 그는 "아버지의 마지막 교향곡 C장조 〈주피터〉의 피날레가 기악 음악의 최고봉"이라고 말했고 빈센트 노벨로는 이에 동의했다. 프란츠 자버는 개인적으로는 G단조 교향곡을 더 좋아한다고 덧붙였다.[12] 우리가 모차르트를 들을 때 기억해 둠 직한 증언이다.

모차르트는 시민민주주의 혁명과 산업혁명이 시동을 걸던 18세기 말에 살았다. 21세기, 우리는 모차르트 시대에 시작된 근대 세계의 막바지를 향해 질주하고 있다. 인공지능 시대로 접어드는 지금, 우리는 어느 때보다 기계문명의 편리함을 누리고 있다. 그러나 기계가 인간을 닮아가는 것에 비례해 인간이 기계를 닮아가는 게 아닌지 우려되는 요즘이다. 유발 하라리는 《호모 데우스》에서 말했다. "인류는 점점 더 똑똑해졌지만, 개인은 덜 똑똑해졌다. 인간은 점점 더 개미와 꿀벌을 닮아가고 있다." 우리나라의 대표적 뇌과학자 김대식 교수는 《인간 vs 기계》에서 "인간이 기계 같은 삶을 산다면 인간은 기계에게 100% 진다. 내가 하는 일이 기계 같다면 살아남을 수 없다"고 지적했다. 인간과 기계가 서로 닮아가는 불안한 시대, 인간다움의 의미를 되돌아보게 하는 요즘이다. 인간은 따뜻한 체온이 있기에 차가운 기계와 구별된다. 200여 년 전 세상에 나온 모차르트 음악은 우리가 결코 잃어서는 안 될 인간의 온기를 되살려준다.

위대한 물리학자 알베르트 아인슈타인에게 우주는 언제나 경이로웠다. 그는 모차르트 음악이 우주의 조화를 닮았다고 생각했다. "모차르트 음악은 너무나 순수해서 우주에 언제나 존재했던 것처럼 보인

다."[13] 그는 모차르트 바이올린 소나타를 연주할 때 행복을 느꼈으며, "내세 죽음이란 모차르트의 음악을 더 이상 들을 수 없게 되는 것"이라고 말하기도 했다. 지금 이 순간도 우리 사는 지구별은 전쟁과 기아, 빈부 격차와 이상기후로 몸살을 앓고 있다. 인간의 역사는 오욕과 수치로 가득하다. 그러나 언젠가 우리가 외계 문명체를 만날 날이 온다면 "우리 지구인에겐 모차르트가 있다"고 자랑스레 말할 수 있어서 적잖이 위로가 된다.

모차르트 음악은 사랑이 가득하다. 어린 모차르트는 자기에게 연주를 청하는 사람에게 묻곤 했다. "저를 사랑하시나요?" 아무 대가 없이 그의 음악을 즐기는 우리는 진정 그를 사랑하고 있을까? 모차르트는 아내 콘스탄체에게 썼다. "내가 당신을 사랑하는 절반만큼이라도 나를 사랑해 주면 얼마나 좋을까?" 모차르트가 아낌없이 준 음악을 우리는 절반이라도 이해하며 감사할 줄 아는 걸까?

콘스탄체는 모차르트 앨범에 짧은 추도의 글을 남겼다. 날짜는 모차르트가 세상을 떠난 12월 5일로 돼 있지만 평정을 되찾은 말투로 보아 장례가 다 끝난 뒤 돌아와서 쓴 게 아닐까 싶다. 하지만 아무럼 어떠랴! 모차르트가 하늘에서 이 글을 읽는다면 조금이나마 위로를 받을 것이다. 콘스탄체가 낭독하는 추도의 글과 함께 모차르트 영전에 한 송이 감사의 꽃을 바친다.

당신이 친구에게 글을 쓰곤 했던 이곳에
제가, 가장 깊은 존경심으로, 당신에게 씁니다.
진심으로 사랑하는 남편이여! 저와 온 유럽이 잊지 못하는 모차르트여!

이제 당신은 편안히 계시겠지요. 영원히 평안하시길!

올해 12월 4일에서 5일로 넘어가는 자정을 한 시간 넘긴 순간에,

서른여섯 살 되는 해에, 오 맙소사, 너무나 갑작스레 당신은 떠났습니다.

이 좋은 세상, 하지만 별로 고마울 게 없는 세상을 뒤로한 채 말이지요.

우리는 지난 8년 동안 가장 부드러우면서도

이 세상이 갈라놓을 수 없는 끈으로 하나가 되었지요.

오, 지금이라도 당신과 다시 만나 영원히 함께 지낼 수 있다면….

크나큰 비탄에 빠진 그의 아내

콘스탄체 모차르트, 결혼 전 성 베버,

빈, 1791년 12월 5일[14]

주석

01 잘츠부르크의 기적

1 Otto Erich Deutsch, *Mozart: A Documentary Biography*, p.9.

2 〈MBC스페셜 모차르트〉 '천 번의 입맞춤'(2006) 중 잘츠부르크 대성당 오르가니스트 야노스 치프라 인터뷰.

3 *The Letters of Mozart and His Family*, ed. Emily Anderson, 레오폴트가 안나 마리아에게, 1772. 11. 21. 모차르트와 가족, 친구 사이에 오간 편지는 모두 이 책에서 발췌, 번역했고, 앞으로 *Letters*로 약칭한다. 편지를 보낸 날짜가 있으므로 책의 쪽수는 굳이 기록하지 않았다.

4 앞의 책, 밀라노에서, 1771. 8. 24.

5 Deutsch, 같은 책, p.12.

6 Edward Holmes, *The Life of Mozart*, pp.9~11.

7 Mari-Henri Beyle Stendahl, *Lives of Haydn, Mozart and Metastasio*, pp.165~170. 이 책에서 모차르트 관련 부분은 《네크롤로그》를 스탕달이 프랑스어로 번역한 것을 다시 영어로 옮긴 것이다.

8 폴크마르 브라운베렌스 외, 《위대한 아버지와 아들의 초상》, p.41.

9 앞의 책, pp.32~39.

10 백진현, 《만들어진 모차르트 신화》, pp.211~212.

11 Stanley Sadie, *Mozart: The Early Years, 1756~1781*, p.22.

12 *Letters*, 하게나우어에게, 1762. 10. 3.

13 앞의 책, 하게나우어에게, 1762. 10. 16.

14 Holmes, 같은 책, p.19.

15 *Letters*, 하게나우어에게, 1762. 10. 19.

16 앞의 책, 하게나우어에게, 1762. 11. 6.

17 Deutsch, 같은 책, pp.18~19.

18 앞의 책, p.20.

02 그랜드 투어, "카이사르냐, 죽음이냐!"

1 *Letters*, 하게나우어에게, 1763. 10. 17.

2 앞의 책, 하게나우어에게, 1763. 7. 11.

3 앞의 책, 하게나우어에게, 1765. 11. 5.

4 앞의 책, 잘츠부르크의 레오폴트가 만하임의 볼프강에게, 1777. 11. 27.

5 앞의 책, 하게나우어에게, 1763. 6. 21.

6 Stanley Sadie, *Mozart: The Early Years, 1756~1781*, p.41.

7 *Letters*, 레오폴트가 뮌헨의 볼프강에게, 1780. 12. 7.

8 Otto Erich Deutsch, *Mozart: A Documentary Biography*, p.24.

9 요한 페터 에커만, 《괴테와의 대화》, p.561.

10 앞의 책, pp.646~647.

11 앞의 책, pp.446~447.

12 *Letters*, 하게나우어에게, 1763. 8. 20.

13 앞의 책, 하게나우어에게, 1763. 10. 17.

14 Deutsch, 같은 책, pp.26~27.

15 *Letters*, 하게나우어에게, 1764. 4. 1.

16 앞의 책, 하게나우어에게, 1764. 2. 1.

17 Edward Holmes, *The Life of Mozart*, p.27.

18 *Letters*, 하게나우어 부인에게, 1764. 2. 1.

19 같은 편지.

20 *Letters*, 하게나우어에게, 1764. 4. 25.

21 Sadie, 같은 책, pp.62~63.

22 *Letters*, 하게나우어에게, 1764. 5. 28.

23 같은 편지.

24 Sadie, 같은 책, p.61.

25 *Letters*, 하게나우어에게, 1764. 6. 28.

26 Deutsch, 같은 책, p.33.

27 Sadie, 같은 책, pp.64~65.

28 *Letters*, 하게나우어에게, 1764. 9. 13.

29 Sadie, 같은 책, p.66.

30 앞의 책, p.69.

31 앞의 책, p.75, pp.557~558.

32 앞의 책, p.71.

33 *Letters*, 하게나우어에게, 1765. 3. 19.

34 Deutsch, 같은 책, p.44.

35 Sadie, 같은 책, pp.75~78.

36 *Letters*, 하게나우어에게, 1765. 9. 19.

37 앞의 책, 하게나우어에게, 1765. 11. 5.

38 정경영, 《음악이 좋아서, 음악을 생각합니다》, pp.192~195.

39 Sadie, 같은 책, pp. 96~97에 인용된《문학통신Correspondence Littéraire》.

40 *Letters*, 하게나우어에게, 1766. 8. 16.

41 Sadie, 같은 책, pp.110~111에 인용된 휘프너Hübner의 《잘츠부르크 일지Salzburg Diarium》(1766~1767).

03 첫 좌절, 〈가짜 바보〉 사건

1 Stanley Sadie, *Mozart: The Early Years, 1756~1781*, p.118에 인용된 바링턴의 보고서.

2 앞의 책 pp.123~124에 인용된《잘츠부르크 일지Salzburg Diarium》(1767. 5. 13).

3 *Letters*, 하게나우어에게, 1767. 9. 29.

4 앞의 책, 하게나우어에게, 1767. 10. 17.

5 앞의 책, 올뮈츠에서 하게나우어에게, 1767. 11. 10.

6 Sadie, 같은 책, p.133.

7 앞의 책, p.158.

8 *Letters*, 하게나우어에게, 1768. 1. 23.

9 Sadie, 같은 책, p.231에 인용된 아돌프 하세의 편지, 베네치아의 친구 마리아 오르테스에게(1769. 9. 30).

10 *Letters*, 레오폴트가 하게나우어에게, 1768. 1. 30. ~1768. 2. 3.

11 앞의 책, 하게나우어에게, 1768. 1. 30.

12 앞의 책, 하게나우어에게, 1768. 5. 11.

13 앞의 책, 하게나우어에게, 1768. 6. 20.

14 앞의 책, 하게나우어에게, 1768. 6. 29.

15 앞의 책, 하게나우어에게, 1768. 7. 30.

16 Sadie, 같은 책에 인용된 아돌프 하세의 편지(1769. 9. 30).

17 Otto Erich Deutsch, *Mozart: A Documentary Biography*, pp.80~83.

18 Sadie, 같은 책, p.135.

19 *Letters*, 하게나우어에게, 1768. 7. 30.

04 "비바 마에스트로!" 세 차례의 이탈리아 여행

1 *Letters*, 나폴리에서 난네를에게, 1770. 5. 19.

2 앞의 책, 로마에서, 1770. 4. 14.

3 앞의 책, 뵈르글에서, 1769. 12. 14.

4 앞의 책, 베로나에서, 1770. 1. 7.

5 Otto Erich Deutsch, *Mozart: A Documentary Biography*, p.105.

6 *Letters*, 밀라노에서 안나 마리아에게, 1770. 1. 26.

7 같은 편지.

8 *Letters*, 볼로냐에서, 1770. 8. 25.

9 앞의 책, 밀라노에서, 1770. 1. 26.

10 앞의 책, 밀라노에서, 1770. 3. 3.

11 앞의 책, 볼로냐에서, 1770. 3. 24.

12 앞의 책, 피렌체에서, 1770. 4. 3.

13 앞의 책, 볼로냐의 모차르트가 피렌체의 토마스 린리에게, 1770. 9. 10.

14 Michael Kelly, *Reminiscences of Michael Kelly of the King's Theatre, and Theatre Royal Drury Lane*, vol.I, pp.222~223.

15 *Letters*, 로마에서, 1770. 4. 14.

16 같은 편지.

17 Mari-Henri Beyle Stendahl, *Lives of Haydn, Mozart and Metastasio*, pp.175~176.

18 *Letters*, 로마에서, 1770. 4. 14.

19 앞의 책, 나폴리에서, 1770. 5. 19.

20 Franz Xaver Niemetschek, *Mozart: The First Biography*, p.17.

21 *Letters*, 나폴리에서, 1770. 5. 19.

22 앞의 책, 나폴리에서, 1770. 6. 5.

23 같은 편지.

24 *Letters*, 로마에서, 1770. 7. 5.

25 앞의 책, 볼로냐에서, 1770. 8. 21.

26 앞의 책, 볼로냐에서, 1770. 9. 29.

27 앞의 책, 밀라노에서, 1770. 10. 20.

28 같은 편지.

29 Charles Burney, *The Present State of Music in France and Italy*, pp.81~82.

30 김성현, 《모차르트: 천재 작곡가의 뮤직 로드, 잘츠부르크에서 빈까지》, p.184
 에서 재인용.

31 Stanley Sadie, *Mozart: The Early Years, 1756~1781*, p.218.

32 앞의 책, pp.219~221.

33 Deutsch, 같은 책, pp.130~131.

34 *Letters*, 베네치아에서, 1771. 2. 20.

35 Sadie, 같은 책, p.231에 인용된 마리아 오르테스의 편지.

36 *Letters*, 밀라노에서, 1771. 8. 24.

37 앞의 책, 밀라노에서, 1771. 8. 31.

38 제레미 시프먼, 《모차르트, 그 삶과 음악》, p.58.

39 Sadie, 같은 책, pp. 244~245에 인용된 빈 국립문서보관소 소장 국가기록 파일.

40 *Letters*, 밀라노에서, 1772. 11. 21.

41 Sadie, 같은 책, p. 280에 인용된 스키치Schizzi의 회고담.

42 *Letters*, 밀라노에서, 1772. 12. 5.

43 앞의 책, 밀라노에서, 1772. 12. 18.

44 앞의 책, 밀라노에서, 1773. 1. 2.

45 앞의 책, 밀라노에서, 1773. 1. 23, 2. 20, 2. 27.

46 요한 요아힘 크반츠, 《플루트 연주의 예술》, pp.444~447.

05 잘츠부르크의 반항아

1 *Letters*, 빈에서 모차르트가 누나에게, 1773. 8. 21.

2 Otto Erich Deutsch, *Mozart: A Documentary Biography*, p.148.

3 크리스티앙 자크, 《모차르트》1권.

4 다큐멘터리 〈Mozart In Salzburg〉, EoroArts Music International, 2005 중 잘츠부르크 모차르테움 귄터 바우어Günter Bauer 교수의 증언.

5 Hermann Abert, *W. A. Mozart*, p.273.

6 Alfred Einstein, *Mozart: His Character, His Work*, p.223.

7 *Letters*, 뮌헨에서, 1774. 12. 28.

8 앞의 책, 뮌헨에서, 1775. 1. 11.

9 앞의 책, 뮌헨에서, 1775. 1. 14.

10 Stanley Sadie, *Mozart: The Early Years, 1756~1781*에 인용된 *Deutsch Chronik*의 기사, 1775. 4. 27.

11 마르틴 게크, 《바흐의 아들들》, p.54.

12 Sadie, 같은 책, p.381.

13 *Letters*, 로마에서 누나에게, 1770. 7. 7.

14 앞의 책, 잘츠부르크에서 볼로냐의 마르티니 신부에게, 1776. 9. 4.

15 같은 편지.

16 〈MBC스페셜 모차르트〉 '천 번의 입맞춤'(2006) 중 강충모 인터뷰.

17 Einstein, 같은 책, p.294.

18 앞의 책, p.295.

19 *Letters*, 모차르트가 히에로니무스 콜로레도 대주교에게, 1777. 8. 1.

20 Deutsch, 같은 책, p.163.

21 *Letters*, 뮌헨에서, 1777. 10. 30.

22 앞의 책, 레오폴트가 잘츠부르크에서, 1777. 12. 18.

06 파리 여행과 어머니의 죽음

1 *Letters*, 레오폴트가 모차르트에게, 1777. 9. 25.

2 앞의 책, 바서부르크에서 레오폴트에게, 1777. 9. 23.

3 앞외 책, 뮌헨에서 레오폴트에게, 1777. 9. 26.

4 앞의 책, 레오폴트가 뮌헨의 모차르트에게, 1777. 9. 28.

5 앞의 책, 뮌헨에서 레오폴트에게, 1777. 9. 29.

6 앞의 책, 뮌헨에서 레오폴트에게, 1777. 10. 3.

7 같은 편지.

8 같은 편지.

9 *Letters*, 아우크스부르크에서 레오폴트에게, 1770. 10. 14.

10 앞의 책, 아우크스부르크에서, 1777. 10. 17.

11 같은 편지.

12 *Letters*, 아우크스부르크에서, 1777. 10. 24.

13 앞의 책, 아우크스부르크에서, 1777. 10. 25.

14 앞의 책, 아우크스부르크에서, 1777. 10. 16~17. 같은 편지를 10월 16일과 17일
 에 나눠서 썼다.

15 앞의 책, 아우크스부르크에서, 1777. 10. 31.

16 앞의 책, 만하임에서, 1777. 11. 4.

17 앞의 책, 만하임에서, 1777. 11. 8.

18 앞의 책, 만하임에서, 1777. 11. 14.

19 앞의 책, 만하임에서, 1777. 12. 6.

20 이건용,《작곡가 이건용의 현대음악강의》, pp.27~29.

21 Stanley Sadie, *Mozart: The Early Years, 1756~1781*, p.431.

22 *Letters*, 만하임에서, 1777. 11. 29.

23 같은 편지.

24 *Letters*, 잘츠부르크에서 레오폴트가, 1777. 12. 4.

25 앞의 책, 만하임에서, 1777. 12. 3.

26 앞의 책, 만하임에서 안나 마리아가 남편에게, 1777. 12. 7.

27 같은 편지.

28 *Letters*, 만하임에서 레오폴트에게, 1777. 12. 10.

29 앞의 책, 만하임에서, 1777. 12. 20.

30 앞의 책, 만하임에서, 1777. 1. 17.

31 같은 편지.

32 *Letters*, 만하임에서, 1778. 2. 4.

33 같은 편지.

34 *Letters*, 만하임에서 안나 마리아가 남편에게, 1778. 2. 5.

35 앞의 책, 만하임에서, 1778. 2. 7.

36 앞의 책, 보름스에서 만하임의 안나 마리아에게, 1778. 1. 31.

37 Alfred Einstein, *Mozart: His Character, His Work*, p.178.

38 *Letters*, 만하임에서, 1778. 2. 28.

39 앞의 책, 만하임에서, 1778. 2. 19.

40 앞의 책, 만하임에서, 1778. 2. 7.

41 앞의 책, 잘츠부르크에서 레오폴트가, 1778. 2. 12.

42 같은 편지.

43 *Letters*, 잘츠부르크에서 레오폴트가, 1778. 2. 23.

44 앞의 책, 만하임에서, 1778. 3. 7.

45 앞의 책, 파리에서 안나 마리아가, 1778. 4. 5.

46 앞의 책, 잘츠부르크에서 레오폴트가, 1778. 3. 16.

47 앞의 책, 파리에서, 1778. 5. 1.

48 Robbins Landon, *Mozart: The Golden Years*, p.14.

49 *Letters*, 파리에서, 1778. 7. 9.

50 앞의 책, 파리에서, 1778. 6. 12.

51 앞의 책, 파리에서 잘츠부르크의 레오폴트에게, 1778. 7. 3.

52 앞의 책, 파리에서 잘츠부르크의 아베 불링어에게, 1778. 7. 3.

53 앞의 책, 잘츠부르크에서 레오폴트가, 1778. 7. 13.

54 〈MBC스페셜 모차르트〉 '마술피리—음악의 힘으로'(2006).

07 많은 슬픔, 약간의 즐거움, 그리고 몇 가지 참을 수 없는 일들

1 *Letters*, 파리에서 알로이지아에게, 1778. 7. 30.

2 앞의 책, 잘츠부르크에서 레오폴트가, 1778. 8. 13.

3 앞의 책, 잘츠부르크에서 레오폴트가, 1778. 8. 27.

4 앞의 책, 잘츠부르크에서 레오폴트가, 1778. 9. 11.

5 앞의 책, 파리에서, 1778. 7. 9.

6 앞의 책, 파리에서, 1778. 8. 7.

7 앞의 책, 파리에서, 1778. 9. 11.

8 앞의 책, 레오폴트의 편지에 인용된 그림 남작의 발언, 1778. 8. 13.

9 앞의 책, 잘츠부르크에서 레오폴트가, 1778. 8. 13.

10 앞의 책, 파리에서, 1778. 9. 11.

11 앞의 책, 스트라스부르에서, 1778. 10. 15.

12 앞의 책, 스트라스부르에서, 1778. 10. 26.

13 앞의 책, 잘츠부르크에서 레오폴트가, 1778. 11. 19.

14 같은 편지.

15 *Letters*, 잘츠부르크에서 레오폴트가, 1778. 11. 23.

16 앞의 책, 카이저하임에서 아우크스부르크의 베슬레에게, 1778. 12. 23.

17 앞의 책, 뮌헨에서, 1778. 12. 29.

18 앞의 책, 뮌헨에서, 1778. 12. 31.

08 〈이도메네오〉, "난 떠나야 하네. 하지만 어디로?"

1 Stanley Sadie, *Mozart: The Early Years, 1756~1781*, pp.491~492에 인용된 *Marie Anne Mozart: Meine Tag Ordnungen*.

2 다큐멘터리 〈Mozart In Salzburg〉, EuroArts Music International, 2005.

3 *Letters*, 빈에서, 1781. 4. 18.

4 Volkmar Braunbehrens, *Mozart in Vienna: 1781~1791*, pp.84~87.

5 Vincent and Mary Novello, *A Mozart Pilgrimage*, p.75.

6 *Letters*, 뮌헨에서, 1781. 1. 3.

7 Sadie, 같은 책, pp.524~525.

8 *Letters*, 뮌헨에서, 1780. 11. 8.

9 앞의 책, 뮌헨에서, 1780. 11. 15.

10 같은 편지.

11 *Letters*, 뮌헨에서, 1780. 12. 16.

12 앞의 책, 레오폴트가 잘츠부르크에서, 1780. 12. 29.

13 필립 솔레르스, 《모차르트 평전》, pp.178~186.

14 *Letters*, 빈에서, 1781. 9. 12.

15 앞의 책, 빈에서, 1783. 3. 29.

09 빈, 최초의 자유음악가

1 Robbins Landon, *Mozart: The Golden Years*, p.8.

2 Volkmar Braunbehrens, *Mozart in Vienna: 1781~1791*, pp.57~60.

3 앞의 책 p.75에 인용된 Hilde Spiel, *Fanny von Arnstein: Daughter of the Enlightenment*.

4 제러미 시프먼, 《모차르트, 그 삶과 음악》.

5 Braunbehrens, 같은 책, pp.169~170.

6 앞의 책, p.221에 인용된 마리아 테레지아와 요제프 2세의 서간집.

7 Michael Kelly, *Reminiscences of Michael Kelly of the King's Theatre, and Theatre Royal Drury Lane*, vol.I, pp.263~264.

8 *Letters*, 빈에서, 1781. 5. 26.

9 앞의 책, 빈에서, 1781. 3. 24.

10 앞의 책, 빈에서, 1781. 3. 17.

11 앞의 책, 빈에서, 1781. 3. 24.

12 앞의 책, 빈에서, 1781. 3. 17.

13 앞의 책, 빈에서, 1781. 3. 24.

14 앞의 책, 빈에서, 1781. 3. 17.

15 앞의 책, 빈에서, 1781. 3. 24.

16 Braunbehrens, 같은 책, p.152에 인용된 Alfred Orel, *Gräfin Wilhelmine Thun in Mozart-Jahrbuch*(1952).

17 *Letters*, 빈에서, 1781. 3. 24.

18 앞의 책, 빈에서, 1781. 3. 28.

19 Otto Erich Deutsch, *Mozart: A Documentary Biography*, p.195.

20 *Letters*, 빈에서, 1781. 4. 8.

21 앞의 책, 빈에서, 1781. 4. 11.

22 앞의 책, 빈에서, 1781. 4. 28.

23 앞의 책, 빈에서, 1781. 4. 11.

24 앞의 책, 빈에서, 1781. 4. 26.

25 앞의 책, 빈에서, 1781. 5. 9.

26 같은 편지, 모차르트가 자세히 서술한 두 사람의 대화를 간추린 것이다.

27 *Letters*, 빈에서, 1781. 5. 12.

28 앞의 책, 빈에서, 1781. 5. 19.

29 앞의 책, 빈에서, 1781. 6. 2. 모차르트가 대화체로 쓴 내용을 옮긴 것이다.

30 앞의 책, 빈에서, 1781. 8. 8.

31 앞의 책, 빈에서, 1781. 6. 9.

32 앞의 책, 빈에서, 1781. 6. 16.

33 같은 편지.

34 *Letters*, 라이젠베르크에서, 1781. 7. 13.

35 앞의 책, 빈에서, 1781. 8. 1.

36 앞의 책, 빈에서, 1781. 10. 6.

37 앞의 책, 빈에서, 1781. 8. 22.

38 앞의 책, 빈에서, 1781. 11. 3.

39 같은 편지.

40 *Letters*, 빈에서, 1782. 7. 20.

41 Hermann Abert, *W. A. Mozart*, p. 624.

42 *Letters*, p.625.

43 앞의 책, 빈에서, 1782. 1. 12.

44 Karl Ditters von Dittersdorf, *The Autobiography of Karl von Dittersdorf*, p.251.

45 Vincent and Mary Novello, *A Mozart Pilgrimage*, p.98.

46 *Letters*, 빈에서, 1782. 1. 16.

10 〈후궁 탈출〉, 콘스탄체 구출하기

1 *Letters*, 빈에서, 1781. 5. 9.

2 앞의 책, 빈에서, 1781. 5. 16.

3 앞의 책, 빈에서, 1781. 6. 13.

4 앞의 책, 빈에서, 1781. 7. 25.

5 이재규, 《모차르트 in 오스트리아》, p.29.

6 *Letters*, 빈에서, 1781. 9. 5.

7 Volkmar Braunbehrens, *Mozart in Vienna: 1781~1791*, p.69.

8 Agnes Selby, *Constanze, Mozart's Beloved*, pp.22~26.

9 Robbins Landon, *1791: Mozart's Last Year*, p.195.

10 *Letters*, 빈에서, 1781. 12. 15.

11 앞의 책, 빈에서, 1781. 12. 22.

12 같은 편지.

13 *Letters*, 빈에서, 1782. 1. 16.

14 앞의 책, 빈에서 누나 난네를에게, 1782. 4. 20.

15 앞의 책, 빈에서, 1782. 4. 10.

16 앞의 책, 빈에서, 1782. 1. 30.

17 앞의 책, 빈에서, 1782. 4. 29.

18 앞의 책, 빈에서, 1782. 5. 8.

19 같은 편지.

20 *Letters*, 빈에서, 1781. 10. 13.

21 앞의 책, 빈에서, 1781. 9. 26.

22 이재규, 같은 책, p.23

23 *Letters*, 빈에서, 1782. 7. 20.

24 앞의 책, 빈에서, 1782. 7. 31.

25 Franz Xaver Niemetschek, *Mozart: The First Biography*, pp.22~23.

26 *Letters*, 빈에서, 1782. 7. 31.

27 앞의 책, 빈에서, 1782. 8. 7.

28 같은 편지.

29 *Letters*, 레오폴트가 발트슈테텐 부인에게, 1782. 8. 23.

30 같은 편지.

31 *Letters*, 레오폴트가 발트슈테텐 부인에게, 1782. 9. 13.

32 Landon, 같은 책, pp.198~199.

33 Francis Carr, *Mozart & Constanze*, pp.1~10.

34 Niemetschek, 같은 책, p.72.

35 Michael Kelly, *Reminiscences of Michael Kelly of the King's Theatre, and Theatre Royal Drury Lane*, vol.I, p. 222.

36 Vincent and Mary Novello, *A Mozart Pilgrimage*, p.98.

37 Braunbehrens, 같은 책, p.95에 인용된 Arthur Schurig, *Konstanze Mozart: Briefe, Aufzeichnungen, Dokumente*.

11 '사람으로 나시고', 〈대미사〉 C단조

1 *Letters*, 빈에서, 1782. 3. 23.
2 앞의 책, 레오폴트가 잘츠부르크에서, 1785. 10. 14.
3 앞의 책, 빈에서, 1782. 12. 28.
4 앞의 책, 빈에서, 1782. 9. 28.
5 Robbins Landon, *Mozart: The Golden Years*, pp.110~111.
6 *Letters*, 빈에서, 1782. 4. 10.
7 앞의 책, 빈에서, 1782. 10. 12.
8 앞의 책, 빈에서, 1781. 12. 15.
9 앞의 책, 빈에서, 1782. 8. 17.
10 앞의 책, 빈에서, 1782. 9. 11.
11 앞의 책, 빈에서, 1782. 12. 28.
12 Otto Erich Deutsch, *Mozart: A Documentary Biography*, p.212.
13 *Letters*, 빈에서 누나 난네를에게, 1783. 1. 22.
14 앞의 책, 빈에서, 1783. 3. 29.
15 앞의 책, 빈에서, 1782. 8. 24.
16 앞의 책, 빈에서, 1783. 3. 12.
17 Vincent and Mary Novello, *A Mozart Pilgrimage*, pp.149~151.
18 *Letters*, 발트슈테텐 부인에게, 1783. 2. 15.
19 앞의 책, 빈에서, 1783. 1. 22.
20 앞의 책, 빈에서, 1783. 3. 12.
21 Michael Kelly, *Reminiscences of Michael Kelly of the King's Theatre, and Theatre*

Royal Drury Lane, vol.I, p.223.

22 Letters, 빈에서, 1782. 5. 8.

23 Alfred Einstein, Mozart: His Character, His Work, p.284.

24 Letters, 잘츠부르크의 레오폴트가 장크트 길겐의 난네를에게, 1784. 11. 19.

25 앞의 책, 잘츠부르크의 레오폴트가 장크트 길겐의 난네를에게, 1784. 11. 22.

26 앞의 책, 빈에서, 1783. 2. 5.

27 같은 편지.

28 Letters, 빈에서, 1783. 12. 28.

29 같은 편지.

30 Robert Marshall ed., Mozart Speaks: Views on Music, Musicians, and the World, pp.xvii~xviv.

31 Letters, 빈에서, 1783. 6. 18.

32 Vincent and Mary Novello, 같은 책, p.112.

33 Letters, 빈에서, 1783. 7. 5.

34 Landon, 같은 책, p.91.

35 Hermann Abert, W. A. Mozart, p.755.

36 Letters, 빈에서, 1783. 10. 31.

12 프리메이슨

1 Otto Erich Deutsch, Mozart: A Documentary Biography, p.521 ; Robbins Landon, Mozart: The Golden Years, p.180.

2 Deutsch, 같은 책, p.537.

3 Landon, 같은 책, p.28.

4 Deutsch, 같은 책, p.503에 인용된 From Joseph Lange's Reminiscences.

5 Letters, 프라하에서, 1787. 1. 15.

6 앞의 책, 빈에서, 1783. 12. 24.

7 앞의 책, 빈에서, 1784. 3. 3.

8 앞의 책, 빈에서, 1784. 6. 6.

9 앞의 책, 빈에서, 1784. 4. 10.

10　같은 편지.

11　*Letters*, 빈에서, 1784. 4. 11.

12　Deutsch, 같은 책, p. 188, 211.

13　*Letters*, 빈에서, 1782. 10. 5.

14　Nicholas Till, *Mozart and the Enlightenment: Truth, Virtue and Beauty in Mozart's Operas*, pp.122~123.

15　〈MBC스페셜 모차르트〉 '마술피리—음악의 힘으로'(2006) 중 베르너 하나크 Werner Hanak 인터뷰.

16　Michael Kelly, *Reminiscences of Michael Kelly of the King's Theatre, and Theatre Royal Drury Lane*, vol.I, p. 113.

17　〈MBC스페셜 모차르트〉 '마술피리—음악의 힘으로'(2006) 중 베르너 하나크 인터뷰.

18　김성현, 《모차르트: 천재 작곡가의 뮤직 로드, 잘츠부르크에서 빈까지》, pp.186~187.

19　*Letters*, 빈에서, 1781. 9. 19.

20　앞의 책, 빈에서, 1784. 5. 8.

21　앞의 책, 레오폴트가 난네를에게, 1784. 9. 14.

22　Volkmar Braunbehrens, *Mozart in Vienna: 1781~1791*, pp.226~230.

23　*Letters*, 빈에서, 1781. 3. 24.

24　Braunbehrens, 같은 책, p.240.

25　Deutsch, 같은 책, pp.256~257.

26　Katharine Thomson, *The Masonic Thread in Mozart*, p.20.

27　Alfred Einstein, *Mozart: His Character, His Work*, p.351.

28　Thomson, 같은 책, p.86.

29　앞의 책, p.89.

13　성공의 정점, 아버지와 화해하다

1　*Letters*, 잘츠부르크에서 레오폴트가 난네를에게, 1785. 1. 22.

2　앞의 책, 뮌헨에서 레오폴트가 난네를에게, 1785. 2. 2.

3 Michael Kelly, *Reminiscences of Michael Kelly of the King's Theatre, and Theatre Royal Drury Lane*, vol.I, p.238.

4 *Letters*, 빈에서 레오폴트가 난네를에게, 1785. 2. 16.

5 Robbins Landon, *Mozart: The Golden Years*, pp.133~134.

6 찰스 로젠, 《고전적 양식》, pp.199~245.

7 제러미 시프먼, 《모차르트, 그 삶과 음악》, p.205.

8 Franz Xaver Niemetschek, *Mozart: The First Biography*, p.59.

9 Otto Erich Deutsch, *Mozart: A Documentary Biography*, p.250.

10 Landon, 같은 책, p.142.

11 Deutsch, 같은 책, p.290에 인용된 1787년 4월 23일 자 *Magazin der Musik*.

12 *Karl Ditters von Dittersdorf, The Autobiography of Karl von Dittersdorf*, p.253.

13 Deutsch, 같은 책, p.252.

14 앞의 책, pp.252~253.

15 *Letters*, 빈에서 레오폴트가 난네를에게, 1785. 2. 16.

16 앞의 책, 빈에서 레오폴트가 난네를에게, 1785. 2. 21.

17 앞의 책, 빈에서 레오폴트가 난네를에게, 1785. 2. 16.

18 앞의 책, 빈에서 레오폴트가 난네를에게, 1785. 2. 21.

19 같은 편지.

20 〈MBC스페셜 모차르트〉 '천 번의 입맞춤'(2006) 중 시프리앙 카차리스 인터뷰.

21 *Letters*, 빈에서 레오폴트가 난네를에게, 1785. 3. 12.

22 Deutsch, 같은 책, pp. 240~241.

23 *Letters*, 빈에서 레오폴트가 난네를에게, 1785. 3. 23.

24 앞의 책, 빈에서 레오폴트가 난네를에게, 1785. 3. 26.

25 앞의 책, 빈에서 레오폴트가 난네를에게, 1785. 2. 16.

26 앞의 책, 잘츠부르크에서 레오폴트가 난네를에게, 1785. 1. 22.

27 앞의 책, 빈에서 레오폴트가 난네를에게, 1785. 3. 19.

28 앞의 책, 빈에서 레오폴트가 난네를에게, 1785. 4. 16.

14 미친 하루, 〈피가로의 결혼〉

1 Otto Erich Deutsch, *Mozart: A Documentary Biography*, p.235.

2 Michael Kelly, *Reminiscences of Michael Kelly of the King's Theatre, and Theatre Royal Drury Lane*, vol.I, p. 222.

3 레너드 번스타인, 《레너드 번스타인의 음악의 즐거움》, p.80.

4 Deutsch, 같은 책, p.235에 인용된 *Journal des Luxus und der Moden*, 1788. 6.

5 Robbins Landon, *Mozart: The Golden Years*, p.140에 인용된 음악 잡지 *Harmonicon*.

6 *Letters*, 모차르트가 호프마이스터에게, 1785. 11. 20.

7 앞의 책, 빈에서 모차르트가 레오폴트에게, 1783. 2. 5.

8 Lorenzo da Ponte, *Memoirs*, p.109.

9 *Letters*, 빈에서 모차르트가 레오폴트에게, 1783. 5. 7.

10 Landon, 같은 책, pp.157~158.

11 *Letters*, 잘츠부르크에서 레오폴트가 난네를에게, 1785. 11. 3.

12 앞의 책, 잘츠부르크에서 레오폴트가 난네를에게, 1785. 11. 11.

13 da Ponte, 같은 책, p.129.

14 Edward Holmes, *The Life of Mozart*, p.269.

15 Kelly, 같은 책, p.242.

16 da Ponte, 같은 책, pp.137~140.

17 Deutsch, 같은 책, p.278.

18 Kelly, 같은 책, pp.222~223.

19 Volkmar Braunbehrens, *Mozart in Vienna: 1781~1791*, pp.271~274.

20 Deutsch, 같은 책, p.262에 인용된 *Zinzendorf's Diary*.

21 앞의 책, p.263.

22 앞의 책, pp. 265~266.

23 앞의 책, p.268에 인용된 1786년 3월 23일 자 *Oberdeutsche Staatszeitung*.

24 Alfred Einstein, *Mozart: His Character, His Work*, p.328.

25 민은기, 《클래식 수업I: 모차르트, 영원을 향한 호소》, pp.280~282.

26 *Letters*, 잘츠부르크에서 레오폴트가 난네를에게, 1786. 4. 28.

27 da Ponte, 같은 책, pp.138~139.

28 〈MBC스페셜 모차르트〉 '마술피리—음악의 힘으로'(2006) 중 울리히 라이징어 박사 인터뷰.

29 Kelly, 같은 책, p.255.

30 앞의 책, pp.256~257.

31 Franz Xaver Niemetschek, *Mozart: The First Biography*, p.24.

32 Deutsch, 같은 책, p.278.

33 *Letters*, 잘츠부르크에서 레오폴트가 난네를에게, 1786. 5. 20.

34 Kelly, 같은 책, pp.258~259.

35 Deutsch, 같은 책, pp.273~274.

36 Karl Ditters von Dittersdorf, *The Autobiography of Karl von Dittersdorf*, p.252.

37 앞의 책, p. 258.

15 아버지의 죽음

1 *Letters*, 레오폴트가 난네를에게, 1786. 11. 17.

2 Michael Kelly, *Reminiscences of Michael Kelly of the King's Theatre, and Theatre Royal Drury Lane*, vol.I, p.225.

3 *Letters*, 프라하의 모차르트가 빈의 고트프리트 폰 자캥에게, 1787. 1. 15.

4 같은 편지.

5 Franz Xaver Niemetschek, *Mozart: The First Biography*, pp.26~27.

6 앞의 책, pp.25~26.

7 Robbins Landon, *Mozart: The Golden Years*, p.186에서 재인용.

8 Otto Erich Deutsch, *Mozart: A Documentary Biography*, p.248.

9 앞의 책, p.282.

10 *Letters*, 프라하에서 빈의 자캥에게, 1787. 1. 15.

11 Michael Kelly, 같은 책, pp.274~275.

12 *Letters*, 잘츠부르크의 레오폴트가 장크트 길겐의 난네를에게, 1787. 3. 1.

13 앞의 책, 잘츠부르크의 레오폴트가 장크트 길겐의 난네를에게, 1787. 3. 2.

14 앞의 책, 빈에서 모차르트가 잘츠부르크의 아버지에게, 1787. 4. 4.

15 앞의 책, 잘츠부르크의 레오폴트가 장크트 길겐의 난네를에게, 1787. 2. 24.

16 얀 카이에르스, 《베토벤》, pp.87~88.

17 *Letters*, 빈에서 모차르트가 잘츠부르크의 아버지에게, 1787. 4. 4.

18 같은 편지.

19 *Letters*, 앞의 책, 빈에서 고트프리트 폰 자캥에게, 1787. 5. 31.

20 노르베르트 엘리아스, 《모차르트, 사회적 초상》, p.189.

21 민은기, 〈모차르트 음악의 정격연주를 위한 이론적 검토〉, 《모차르트의 모든 것》, 한국서양음악학회 엮음, p.135.

22 피터 게이, 《모차르트: 음악은 언제나 찬란한 기쁨이다!》, pp.165~176.

23 엘리자베스 노먼 맥케이, 《슈베르트 평전》, pp.132~133에 인용된 1816년 6월 13일 자 슈베르트 일기.

24 유튜브 〈클래식타벅스〉, '모차르트 음악 속 어질어질한 장난들', 2021년 7월 12일 업로드.

16 프라하를 위한 오페라 〈돈 조반니〉

1 *Letters*, 레오폴트가 난네를에게, 1784. 9. 14.

2 Maynard Solomon, *Mozart: A Life*, p.313.

3 앞의 책, p.460.

4 Marcia Davenport, *Mozart*, p.278.

5 〈MBC스페셜 모차르트〉 '천 번의 입맞춤'(2006) 중 이윤국 인터뷰.

6 Karl Ditters von Dittersdorf, *The Autobiography of Karl von Dittersdorf*, pp.251~262.

7 〈MBC스페셜 모차르트〉 '천 번의 입맞춤'(2006) 중 이윤국 인터뷰.

8 레아 징어, 《벌거벗은 삶》, p.261.

9 Lorenzo da Ponte, *Memoirs*, p.154.

10 David Cairns and Sue Bradbury, *Mozart and His Operas*, p.141.

11 키르케고르, 《이것이냐 저것이냐》 제1부/상, pp.170~198.

12 Cairns and Bradbury, 같은 책, p.144.

13 Robbins Landon, *Mozart: The Golden Years*, p.170.

14 Cairns and Bradbury, 같은 책, p.141에서 재인용.

15 에두아르트 뫼리케, 《프라하로 여행하는 모차르트》, pp. 85~86.

16 *Letters*, 프라하에서 자캥에게, 1787. 10. 15.

17 같은 편지.

18 슈테판 츠바이크, 《카사노바를 쓰다》, pp.106~114.

19 *Letters*, 프라하에서 자캥에게, 1787. 10. 21.

20 앞의 책, 프라하에서 자캥에게, 1787. 10. 25.

21 앞의 책, 프라하에서 자캥에게, 1787. 11. 4.

22 Otto Erich Deutsch, *Mozart: A Documentary Biography*, p.267.

23 *Letters*, 프라하에서 자캥에게, 1787. 11. 4.

24 Franz Xaver Niemetschek, *Mozart: The First Biography*, pp.50~51.

25 데이비드 비커스, 《하이든, 그 삶과 음악》, p.77.

26 폴 제퍼스, 《세계에서 가장 오래된 비밀결사체, 프리메이슨》, pp.138~139.

27 노르베르트 엘리아스, 《모차르트, 사회적 초상》, p.51.

28 비커스, 같은 책, pp.91~93.

29 Deutsch, 같은 책, pp.310~313.

30 앞의 책, p.343.

31 알프레트 아인슈타인, 《위대한 음악가, 그 위대성》, p.65, 69, 176.

17 터키전쟁과 경제난

1 제러미 시프먼, 《모차르트, 그 삶과 음악》, p.175.

2 Otto Erich Deutsch, *Mozart: A Documentary Biography*, p.443.

3 앞의 책, p.269.

4 Robbins Landon, *Mozart: The Golden Years*, p.191.

5 앞의 책, p.244.

6 Christoph Wolff, *Mozart at the Gateway to His Fortune*, pp.79~84.

7 Landon, 같은 책, p.192.

8 Peter Davies, *Mozart in Person: His Character and Health*, p.158.

9 Lorenzo da Ponte, *Memoirs*, p.160.

10 Mari-Henri Beyle Stendahl, *Lives of Haydn, Mozart, Metasitasio*, p.186.

11 *Letters*, 모차르트가 푸흐베르크에게, 1788. 6(날짜 미상).

12 Amos Navon, *Mozart: Seven Notes*, p.42.

13 Michael Kelly, *Reminiscences of Michael Kelly of the King's Theatre, and Theatre Royal Drury Lane*, vol.I, pp.264~265.

14 *Letters*, 빈에서 바덴의 콘스탄체에게, 1791. 6. 12.

15 Maynard Solomon, *Mozart: A Life*, pp.521~523.

16 Alan Walker, *Fryderyk Chopin: A Life and Times*, p. 546.

17 Alfred Einstein, *Mozart: His Character, His Work*, p.234.

18 조지 버나드 쇼,《쇼, 음악을 말하다》, pp.111~112.

19 알프레트 아인슈타인,《위대한 음악가, 그 위대성》, pp.153~155, p.215.

20 *Letters*, 레오폴트가 난네를에게, 1787. 3. 2.

21 Neal Zaslow, *Mozart as a Working Stiff, from James M. Morris, On Mozart*, pp.102~112.

22 *Letters*, 부트비츠에서 콘스탄체에게, 1789. 4. 8.

23 앞의 책, 프라하에서 콘스탄체에게, 1789. 4. 10.

24 앞의 책, 드레스덴에서 콘스탄체에게, 1789. 4. 13.

25 앞의 책, 드레스덴에서 콘스탄체에게, 1789. 4. 16.

26 Wolff, 같은 책, p.66.

27 Deutsch, 같은 책, p.340.

28 앞의 책, p.341.

29 Wolff, 같은 책, pp.57~59.

30 Deutsch, 같은 책, p.342.

31 Wolff, 같은 책, p.67.

32 *Letters*, 라이프치히에서 콘스탄체에게, 1789. 5. 16.

33 Volkmar Braunbehrens, *Mozart in Vienna: 1781~1791*, p.329.

34 Landon, 같은 책, p.206에서 재인용.

35 *Letters*, 라이프치히에서 콘스탄체에게, 1789. 5. 23.

36 같은 편지.

37 Wolff, 같은 책, pp.69~70.

38 Solomon, 같은 책, pp.444~445.

39 Edward Garden and Nigel Gotteri ed., *To My Best Friend, Correspondence between*

Tchaikovsky and Nadezhda von Meck 1876~1878, p.221.

40 *Letters*, 베를린에서 콘스탄체에게, 1789. 5. 23.

41 Landon, 같은 책, p.207에서 재인용.

42 Solomon, 같은 책, p.501.

43 *Letters*, 베를린에서 1789. 5. 23.

18 요제프 2세의 죽음과 공안정국

1 Volkmar Braunbehrens, *Mozart in Vienna: 1781~1791*, p.254에 인용된 오스트리아 정부 기록.

2 *Letters*, 푸흐베르크에게, 1789. 7. 12.

3 앞의 책, 바덴의 콘스탄체에게, 1789. 8. 1.

4 앞의 책, 바덴의 콘스탄체에게, 1789. 7. 15.

5 노르베르트 엘리아스, 《모차르트, 사회적 초상》, pp.9~15.

6 Christoph Wolff, *Mozart at the Gateway to His Fortune: Serving the Emperor, 1788~1791*, p.71.

7 *Letters*, 만하임에서 아버지에게, 1777. 12. 3.

8 Mari-Henri Beyle Stendahl, *Lives of Haydn, Mozart, Metasitasio*, p.188.

9 Robbins Landon, *Mozart: The Golden Years*, p.140.

10 *Letters*, 푸흐베르크에게, 날짜는 쓰지 않음.

11 Braunbehrens, 같은 책, pp.337~338.

12 앞의 책, p.345.

13 *Letters*, 푸흐베르크에게, 1790. 2. 20.

14 앞의 책, 프란츠 대공에게, 1790. 5월 초.

15 *Letters*, 푸흐베르크에게, 1790년 3월 말 또는 5월 초.

16 앞의 책, 푸흐베르크에게, 1790년 5월 중순.

17 같은 편지.

18 *Letters*, 푸흐베르크에게, 1790. 4. 8.

19 앞의 책, 푸흐베르크에게, 1790. 5월 초.

20 앞의 책, 푸흐베르크에게, 1790. 6. 12.

21 앞의 책, 바덴의 콘스탄체에게, 1790. 6. 2.

22 앞의 책, 푸흐베르크에게, 1790. 8. 14.

23 앞의 책, 프랑크푸르트에서 콘스탄체에게, 1790. 9. 28.

24 앞의 책, 프랑크푸르트에서 콘스탄체에게, 1790. 10. 3.

25 Braunbehrens, 같은 책, p.345.

26 *Letters*, 프랑크푸르트에서 콘스탄체에게, 1790. 9. 30.

27 앞의 책, 프랑크푸르트에서 콘스탄체에게, 1790. 10. 8.

28 같은 편지.

29 *Letters*, 프랑크푸르트에서 콘스탄체에게, 1790. 10. 15.

30 Otto Erich Deutsch, *Mozart: A Documentary Biography*, p.375.

31 *Letters*, 마인츠에서 콘스탄체에게, 1790. 10. 17.

32 앞의 책, 뮌헨에서 콘스탄체에게, 1790. 11. 4.

33 같은 편지.

34 Deutsch, 같은 책, pp.377~378.

35 데이비드 비커스, 《하이든, 그 삶과 음악》, p.107.

36 Landon, *1791: Mozart's Last Year*, p.19.

37 앞의 책, p.171에 인용된 하이든의 1791년 12월 20일 자 편지.

19 〈마술피리〉, 음악의 힘으로

1 Robbins Landon, *1791: Mozart's Last Year*, pp.46~47.

2 *Letters*, 프랑크푸르트에서 콘스탄체에게, 1790. 10. 3.

3 앞의 책, 빈 시교구 평의회 위원들에게, 1791. 4. 23.

4 Lorenzo da Ponte, *Memoirs*, p.175.

5 앞의 책, pp.182~190.

6 앞의 책, p.176.

7 Sheila Hodges, *Lorenzo da Ponte: The Life and Times of Mozart's Librettist*, pp.193~194.

8 *Letters*, 바덴의 콘스탄체에게, 1791. 7. 6.

9 앞의 책, 바덴의 콘스탄체에게, 1791. 7. 7.

10 Volkmar Braunbehrens, *Mozart in Vienna: 1781~1791*, p.376.

11 Landon, 같은 책, p.139.

12 앞의 책, pp.124~125.

13 Otto Erich Deutsch, *Mozart: A Documentary Biography*, p.560.

14 *Letters*, 바덴의 콘스탄체에게, 1791. 6. 6.

15 앞의 책, 바덴의 콘스탄체에게, 1791. 6. 7.

16 앞의 책, 바덴의 콘스탄체에게, 1791. 6. 11.

17 앞의 책, 바덴의 콘스탄체에게, 1791. 6. 12.

18 에릭 엠마누엘 슈미트, 《모차르트와 함께 한 내 인생》, pp.42~49.

19 *Letters*, 바덴의 콘스탄체에게, 1791. 7. 2.

20 앞의 책, 바덴의 콘스탄체에게, 1791. 7. 7.

21 앞의 책, 바덴의 슈톨에게, 1791. 7. 12.

22 앞의 책, 바덴의 콘스탄체에게, 1791. 7. 7.

23 앞의 책, 바덴의 콘스탄체에게, 1791. 6. 25.

24 Landon, 같은 책, p.134.

25 Deutsch, 같은 책, p.405.

26 Braunbehrens, 같은 책, p.451.

27 앞의 책.

28 Landon, 같은 책, pp.117~118.

29 앞의 책, p.119.

30 Braunbehrens, 같은 책, p.451.

31 Landon, 같은 책, pp.180~181; Wikipedia에서 Anna Gottlieb 검색.

32 *Letters*, 바덴의 콘스탄체에게, 1791. 10. 7.

33 같은 편지.

34 *Letters*, 바덴의 콘스탄체에게, 1791. 10. 8.

35 앞의 책, 바덴의 콘스탄체에게, 1791. 10. 14.

36 Braunbehrens, 같은 책, p.395.

37 Landon, 같은 책, p.146.

38 Deutsch, 같은 책, pp.409~410.

39 〈MBC스페셜 모차르트〉 '마술피리—음악의 힘으로'(2006) 중 에릭 엠마누엘 슈
 미트 인터뷰.

40 브루노 발터,《마술피리의 모차르트》, 김출곤 옮김, p.7. 원본은 Bruno Walter, *Vom Mozart der Zauberflöte*, S. Fischer Verlag, 1956.

41 앞의 책, p.10.

42 Joseph Solman collected and illustrated, *Mozartiana*, p.176에 인용된 William Grossmann, *Klee*.

43 Landon, 같은 책, pp.128~129.

44 Braunbehrens, 같은 책, p.251에 인용된 콘스탄체의 편지, 브라이트코프 운트 헤르텔 출판사에, 1800. 7. 21.

45 앞의 책, p.396, 451.

46 앞의 책, p.398, 451에 인용된 Hans Werner Engels, *Gedichte und Lieder deutscher Jakobiner*.

47 앞의 책, p.343.

48 *Letters*, 바덴의 콘스탄체에게, 1791. 10. 14.

49 Braunbehrens, 같은 책, pp.371~372.

50 *Letters*, 바덴의 콘스탄체에게, 1791. 10. 14.

20 〈레퀴엠〉과 의문사

1 Robbins Landon, *1791: Mozart's Last Year*, p.159.

2 앞의 책, pp.151~152 ; Franz Xaver Niemetschek, *Mozart: The First Biography*, p.33.

3 Niemetschek, 같은 책, p.34.

4 앞의 책, pp.31~32 ; Landon, 같은 책, pp.73~74.

5 Landon, 같은 책, pp.74~75 ; William Stafford, *Mozart's Death*, pp.3~4.

6 Landon, 같은 책, pp.148~149.

7 Stafford, 같은 책, pp.5~6.

8 Landon, 같은 책, p.162에 인용된 콘스탄체의 1827년 5월 31일 자 편지.

9 앞의 책, pp.150~151.

10 Otto Jahn, *Life of Mozart Complete*, p.489.

11 Volkmar Braunbehrens, *Mozart in Vienna: 1781~1791*, p.266.

12 Vincent and Mary Novello, *A Mozart Pilgrimage*, p.125.

13 Landon, 같은 책, p.165.

14 Stafford, 같은 책, p.62.

15 *Letters*, 조피 하이블이 니콜라우스 폰 니센에게, 1825. 4. 7.

16 같은 편지.

17 Vincent and Mary Novello, 같은 책, p.128.

18 Niemetschek, 같은 책, pp.35～36.

19 Landon, 같은 책, p.162에 인용된 콘스탄체의 1827년 5월 31일 자 편지.

20 앞의 책, p.161.

21 앞의 책, p.162에 인용된 콘스탄체의 1827년 5월 31일 자 편지.

22 Otto Erich Deutsch, *Mozart: A Documentary Biography*, p.467에 인용된 1793년 1월 4일 자 *Magyar Hirmondó* 기사.

23 앞의 책, p.418.

24 Landon, 같은 책, p.168.

25 Niemetschek, 같은 책, p.42.

26 Landon, 같은 책, p.167.

27 Braunbehrens, 같은 책, p.421 ; Agnes Selby, *Comstanze, Mozart's Beloved*, p.117.

28 Landon, 같은 책, p.169.

29 Braunbehrens, 같은 책, pp.418～420.

30 Deutsch, 같은 책, p.427.

31 Braunbehrens, 같은 책, pp.412～413에 인용된 카를 베어의 논문, *Mozart: Krankheit, Tod, Begräbnis*.

32 같은 글.

33 Stafford, 같은 책, p.77.

34 Deutsch, 같은 책, p.432.

35 Landon, 같은 책, p.168.

36 앞의 책, pp.159～160.

37 *Letters*, 레오폴트가 난네를에게, 1786. 4. 28.

38 Braunbehrens, 같은 책, p.409에 인용된 Angermüller의 기사 *Legende*.

39 Deutsch, 같은 책, p.527.

40 Stafford, 같은 책, p.35.

41 Braunbehrens, 같은 책, p.409에 인용된 프랑크푸르트 라디오 쇼(1983. 5. 18) 내용.

42 Francis Carr, *Mozart & Constanze*, p.103, pp.104~105.

43 Stafford, 같은 책, pp.122~123; Landon, 같은 책, p.180.

44 Stafford, 같은 책, p.44; Landon, 같은 책, pp.174~175; Deutsch, 같은 책, pp.522~523.

45 Stafford, 같은 책, p.46.

46 앞의 책, pp.41~42.

47 Selby, 같은 책, pp.113~114.

48 Braunbehrens, 같은 책, p.452.

49 앞의 책, p.415.

50 앞의 책, p.416.

51 Selby, 같은 책, p.117.

52 Niemetschek, 같은 책, p.48.

53 Christian Jacq, *Le Mystère Mozart*, p.41.

54 Braunbehrens, 같은 책, p.422에 인용된 *Der Neue teutsche Merkur*(Mozarteum Mitteilungen, 1920).

21 모차르트의 유산

1 Berthold Litzmann ed., *Clara Schumann: An Artist's Life Based on Material Found in Diaries And Letters*, vol.II, trans. Grace E. Hadow, p.191.

2 제러미 시프먼, 《차이콥스키, 그 삶과 음악》, pp.33~34.

3 Edward Garden and Nigel Gotteri ed., *To My Best Friend, Correspondence between Tchaikovsky and Nadezhda von Meck 1876~1878*, p.221, 228.

4 Joseph Solman collected and illustrated, *Mozartiana*, pp.76~77.

5 앞의 책, pp.96~97에 인용된 Paul Henry Lang, *Music in Western Civilization*.

6 Volkmar Braunbehrens, *Mozart in Vienna: 1781~1791*, p.424.

7 Otto Erich Deutsch, *Mozart: A Documentary Biography*, p.421; Franz Xaver Niemetschek, *Mozart: The First Biography*, pp.38~39.

8 Niemetschek, 같은 책, p.39.

9 데이비드 비커스,《하이든, 그 삶과 음악》, pp. 119~121.

10 Niemetschek, 같은 책, pp.70~76.

11 Vincent and Mary Novello, *A Mozart Pilgrimage*, p.77, 95.

12 앞의 책, pp.91~97.

13 월터 아이작슨,《아인슈타인, 삶과 우주》, p.36, 64.

14 Deutsch, 같은 책, p.416.

참고문헌

편지

The Letters of Mozart and His Family, ed. Emily Anderson, Macmillan, 1997.

전기

Christoph Wolff, *Mozart at the Gateway to His Fortune: Serving the Emperor, 1788~1791*, W. W. Norton & Company, 2012.

Detmar Hutchting, *Mozart: A Biographical Kaleidoscope*, EarBooks, 2005.

Edward Holmes, *The Life of Mozart*, London: Chapman and Hall, 1845, USA, 2021.

Hermann Abert, *W. A. Mozart*, trans. Stewart Spencer, Yale University Press, 2007.

Franz Xaver Niemetschek, *Mozart: The First Biography*, trans. Helen Mautner, 1798, Berghahn Books, 2006.

Georg Nikolaus von Nissen, *Biografie Wolfgang Amadeus Mozart*, Kindle Edition.

Otto Erich Deutsch, *Mozart: A Documentary Biography*, trans. Peter Branscomb, Eric Blom and Jeremy Noble, Stanford University Press, 1965.

Otto Jahn, *Life of Mozart Complete*, trans. Pauline Townsend, CreateSpace Independent Publishing Platforms, 2015.

Robbins Landon, *Mozart: The Golden Years*, Schirmer Books, 1989.

Robbins Landon, *1791: Mozart's Last Year*, Flamingo, 1989.

Stanley Sadie, *Mozart: The Early Years, 1756~1781*, Norton&Company, 2005.

Mari-Henri Beyle Stendahl, *Lives of Haydn, Mozart, and Metastasio*, trans. Richard N. Coe, Calder Publications, 2010.

Volkmar Braunbehrens, *Mozart in Vienna: 1781~1791*, Grove Press, 1989.

연구서

Alfred Einstein, *Mozart: His Character, His Work*, Trans. Arthur Mendel and
 Nathan Broder, Oxford University Press, 1945.

Agnes Selby, *Constanze, Mozart's Beloved*, Hollitzer, 2013.

Amos Navon, *Mozart: Seven Notes*, Dekel Publishing House, 2016.

Bruno Walter, *Vom Mozart der Zauberflöte*, S. Fischer Verlag, 1956.

Cliff Eisen ed., *Mozart Studies*, Clarendon Press: Oxford University Press, 1991.

Cliff Eisen and Simon P. Keefe ed., *The Cambridge Mozart Encyclopedia*, Cambridge
 University Press, 2007.

Christian Jacq, *Le Mystère Mozart*, Tirage Limité, 2006.

Christoff Wolff, *Mozart's Requiem*, trans. Mary Whittall, University of California
 Berkeley, 1998.

David Grayson, *Mozart: Piano Concertos Nos. 20 and 21*, Cambridge University
 Press, 1998.

Francis Carr, *Mozart & Constanze*, Franklin Watts, 1984.

James M. Morris ed., *On Mozart*, Cambridge University Press, 1994.

Jane Glover, *Mozart's Women*, Harper Collins, 2005.

John Irving, *Mozart's Piano Concertos*, Routledge, 2017.

Katharine Thomson, *The Masonic Thread in Mozart*, Lawrence and Wishart, 1977.

Neal Zaslaw and William Cowdery eds., *The Compleat Mozart*, Norton and
 Company, 1990.

Nicholas Till, *Mozart and the Enlightenment: Truth, Virtue, and Beauty in Mozart's
 Operas*, W. W. Norton & Company, 1995.

Peter Davies, *Mozart in Person: His Character and Health*, Greenwood Press, 1989.

Peter Dimond ed., *A Mozart Diary: A Chronological Reconstruction of the Composer's
 Life: 1761~1791*, Greenwood Press, 1997.

Robbins Landon, *The Mozart Compendium: A Guide to Mozart's Life and Music*,
 Thames and Hudson, 1996.

Robbins Landon and Donald Mitchell eds., *The Mozart Companion*, Norton and
 Company, 1956.

Robert Marshall ed., *Mozart Speaks: Views on Music, Musicians, and the World*,

Schirmer Books, 1991.

Simon P. Keefe ed., *Mozart's Requiem: Reception, Work Completion*, Cambridge University Press, 2015.

Simon P. Keefe ed., *Mozart in Context*, Cambridge University Press, 2019.

Simon P. Keefe ed., *The Cambridge Companion to Mozart*, Cambridge University Press, 2007.

William Stafford, *Mozart's Death*, The MacMillan Press Limited, 1991.

William Stafford, *The Mozart Myths*, Stanford University Press, 1991.

증언과 회고

Charles Burney, *The Present State of Music in France and Italy*, Cambridge University Press, 2015.

Karl Ditters von Dittersdorf, *The Autobiography of Karl von Dittersdorf*, Forgotten Books, 2012.

Lorenzo da Ponte, *Memoirs*, trans. Elisabeth Abbott, *New York Review Books*, 2000.

Michael Kelly, *Reminiscences of Michael Kelly of the King's Theatre and Theatre Royal Drury Lane*, vol.I, Facsimile Publisher, 2021.

Vincent and Mary Novello, *A Mozart Pilgrimage: The Travel Diaries of Vincent & Mary Novello in the Year 1829*, ed. Rosemary Hughes, completed. Nerina Medici, Ernst Eulenberg Ltd., 1975.

기타

Alan Walker, *Fryderyk Chopin: A Life and Times*, Farrar, Straus and Giroux, 2018.

Berthold Litzmann ed., trans. Grace E. Hadow, *Clara Schumann: An Artist's Life Based On Material Found In Diaries And Letters*, vol.II, Cambridge, 2008.

Edward Garden and Nigel Gotteri ed, *To My Best Friend, Correspondence between Tchaikovsky and Nadezhda von Meck: 1876~1878*, trans. Galina von Meck, Clarendon Press, 1993.

Ernst Wangermann, *From Joseph II to the Jacobin Trials*, Oxford University Press, 1969.

Joseph Solman collected and illustrated, *Mozartiana*, Vintage Books, 1990.

Leopold Mozart, *Notebuch für Nannerl*, Schott, 2011.

Sheila Hodges, *Lorenzo da Ponte: The Life and Times of Mozart's Librettist*, University of Wisconsin Press, 2002.

Volkmar Braunbehrens, *Maligned Master: The Real Story of Antonio Salieri*, trans. *Eveline L. Kanes*, Fromm International Publishing Corporation, 1992.

Wolfgang Amadeus Mozart, *Mozart's Thematic Catalogue: A Facsimile*, New York: Pierpont Morgan Library and British Library, 1991.

국내 저서

김대식, 《김대식의 인간 vs 기계》, 동아시아, 2016.

김성현, 《모차르트: 천재 작곡가의 뮤직 로드, 잘츠부르크에서 빈까지》, 아르테, 2018.

민은기, 《클래식 수업I: 모차르트, 영원을 위한 호소》, 사회평론, 2018.

민은기 엮음, 《모차르트와 음악적 상상력》, 음악세계, 2008.

민은기, 〈모차르트 음악의 정격연주를 위한 이론적 검토〉, 《모차르트의 모든 것》, 한국서양음악학회 엮음, 예솔, 2003.

백진현, 《만들어진 모차르트 신화》, 뮤직디스크, 2012.

이건용, 《작곡가 이건용의 현대음악강의》, 한길사, 2011.

이재규, 《모차르트와 떠나는 이탈리아 여행》, 21세기북스, 2010.

이재규, 《모차르트 in 오스트리아》, 예솔, 2009.

이채훈, 《소설처럼 아름다운 클래식 이야기》, 혜다, 2020.

이채훈 외, 〈모차르트 & 콘스탄체〉, 《음악가의 연애》, 바이북스, 2015.

이채훈, 《내가 사랑하는 모차르트》, 호미, 2006.

임종대, 《오스트리아의 역사와 문화》 2, 유로서적, 2014.

정경영, 《음악이 좋아서, 음악을 생각합니다》, 곰출판, 2021.

주명철, 《대서사의 서막: 혁명은 이렇게 시작되었다―프랑스 혁명사 10부작 ①》, 여문책, 2015.

주명철, 《1789: 평등을 잉태한 자유의 원년―프랑스 혁명사 10부작 ②》, 여문책, 2015.

주명철, 《왕의 도주: 벼랑 끝으로 내몰린 루이 16세―프랑스 혁명사 10부작 ⑤》, 여문책, 2017.

주명철,《오늘 만나는 프랑스 혁명》, 소나무, 2013.

번역서

노르베르트 엘리아스,《모차르트, 사회적 초상》, 박미애 옮김, 포노, 2018.

데이비드 비커스,《하이든, 그 삶과 음악》, 김병화 옮김, 포노, 2010.

라인홀트 하르트만,《모차르트》, 이희승 옮김, 생각의나무, 2009.

레너드 번스타인,《레너드 번스타인의 음악의 즐거움》, 김형석·오윤성 옮김, 느낌이
 있는책, 2014.

레오폴트 모차르트,《레오폴트 모차르트의 바이올린 연주법》, 최윤애·박초연 옮김,
 예솔, 2010.

마르틴 게크,《바흐의 아들들》, 강해근·나주리 옮김, 음악세계, 2012.

말테 코르프,《아마데우스 모차르트》, 김윤소 옮김, 인물과사상사, 2007.

미셸 사켕 외,《천재의 역사》, 이혜은 옮김, 이끌리오, 1999.

모차르트,《모차르트의 편지》, 김유동 옮김, 서커스, 2018.

모차르트,《모차르트, 천 빈의 입맞춤》, 박은영 옮김, 예담, 2001.

브루노 발터,《마술피리의 모차르트》, 김출곤 옮김, '고성가숲', 2009.

슈테판 츠바이크,《카사노바를 쓰다》, 원당희 옮김, 세창미디어, 2018.

알프레드 아인슈타인,《위대한 음악가, 그 위대성》, 강해근 옮김, 음악세계, 2001.

얀 카이에르스,《베토벤》, 홍은정 옮김, 도서출판 길, 2018.

에릭 엠마누엘 슈미트,《모차르트와 함께 한 내 인생》, 김민정 옮김, 문학세계사,
 2005.

요한 페터 에커만,《괴테와의 대화》, 장희창 옮김, 민음사, 2008.

엘리자베스 노먼 맥케이,《슈베르트 평전》, 이석호 옮김, 풍월당, 2020.

요한 요아힘 크반츠,《플루트 연주의 예술》, 연세대 음악연구소 옮김, 음악세계,
 2011.

월터 아이작슨,《아인슈타인, 삶과 우주》, 이덕환 옮김, 까치, 2014.

유발 하라리,《호모 데우스》, 김명주 옮김, 김영사, 2017.

음악지우사 엮음,《모차르트 Ⅰ: 작곡가별 명곡해설 라이브러리 ⑧》, 음악세계사 편
 집부 옮김, 음악세계, 2001.

음악지우사 엮음,《모차르트 Ⅱ: 작곡가별 명곡해설 라이브러리 ⑨》, 음악세계사 편
 집부 옮김, 음악세계, 2001.

제러미 시프먼,《모차르트, 그 삶과 음악》, 임선근 옮김, 포노, 2010.

제러미 시프먼,《차이콥스키, 그 삶과 음악》, 김형수 옮김, 포노, 2011.

조지 버나드 쇼,《쇼, 음악을 말하다》, 이석호 옮김, 포노, 2021.

찰스 로젠,《고전적 양식》, 장호연 옮김, 풍월당, 2021.

클레멘스 프로코프,《모차르트》, 안미란 옮김, 현암사, 2006.

키르케고르,《이것이냐 저것이냐》제1부/상, 임춘갑 옮김, 종로서적, 1981.

폴 맥가,《모차르트: 혁명의 서곡》, 정병선 옮김, 책갈피, 2002.

폴 제퍼스,《세계에서 가장 오래된 비밀결사체, 프리메이슨》, 이상원 옮김, 황소자리, 2007.

폴크마르 브라운베렌스 외,《위대한 아버지와 아들의 초상》, 안인희 옮김, 휴머니스트, 2002.

피터 게이,《모차르트: 음악은 언제나 찬란한 기쁨이다!》, 정영목 옮김, 푸른숲, 2006.

필립 솔레르스,《모차르트 평전》, 김남주 옮김, 효형출판, 2002.

소설

레아 징어,《벌거벗은 삶》, 김인순 옮김, 솔, 2006.

매트 리스,《모차르트의 마지막 오페라》, 김소정 옮김, 휴먼앤북스, 2012.

에두아르트 뫼리케,《프라하로 여행하는 모차르트》, 박광자 옮김, 민음사, 2017.

지그리트 라우베,《어린 모차르트의 연주 여행》, 정수정 옮김, 스콜라, 2007.

크리스티앙 자크,《모차르트》전4권, 성귀수 옮김, 문학동네, 2007.

파울 바르츠,《소설 모차르트: 왕자와 파파게노》, 오영훈·변경원 옮김, 자음과모음, 2006.

펠릭스 후흐,《진혼곡을 위하여》, 반광식 옮김, 세광음악출판사, 1993.

모차르트 연보

1756년 1월 27일 저녁 8시 잘츠부르크 게트라이데가세 9번지에서 태어남.

1761년 12월 10일 첫 작품 〈알레그로〉 C장조 K.1b 작곡.

1762년 9월 18일 가족이 다 함께 빈 여행 출발.

 10월 13일 쇤부른 궁전, 프란츠 1세와 마리아 테레지아 여왕 앞에서 연주.

1763년 1월 5일 잘츠부르크에 돌아옴.

 2월 '7년전쟁' 종료.

 6월 9일 가족이 다 함께 '그랜드 투어'에 나섬.

 11월 18일 파리 도착.

1764년 1월 1일 베르사유 궁전, 프랑스 왕 루이 15세와 퐁파두르 부인 앞에서 연주.

 4월 27일 버킹엄 궁전, 영국 왕 조지 3세 앞에서 연주.

 8월 6일 첼시로 이사. 교향곡 1번 Eb장조 K.16 작곡.

1765년 7월 24일 런던에서 네덜란드로 출발.

 10월 누나 마리아 안나, 티푸스로 죽을 고비를 넘김.

 12월 티푸스에 걸려 처참한 몰골이 됨.

1766년 11월 29일 잘츠부르크로 귀환, '그랜드 투어' 종료.

1767년 9월 11일 아버지 레오폴트와 함께 두 번째 빈 여행 출발.

 10월 천연두에 걸려 죽을 고비를 넘김.

1768년 1월 19일 빈 황실 방문. 요제프 2세가 오페라 〈가짜 바보〉 위촉.

 9월 21일 레오폴트, 〈가짜 바보〉 공연 무산에 대한 진상규명을 요구하는 탄
 원서를 빈 황실에 제출.

1769년 12월 13일 레오폴트와 함께 첫 이탈리아 여행 출발.

1770년 3월 25일 볼로냐에서 마르티니 신부 만남.

 4월 11일 로마에 도착해 시스티나 성당에서 〈미제레레〉를 듣고 악보에 옮
 겨 적음.

 7월 8일 교황 클레멘트 14세에게 '황금박차훈장'을 받음.

 10월 9일 볼로냐 음악원 회원 자격시험 통과.

	12월 26일	밀라노에서 오페라 〈폰토의 왕 미트리다테〉 초연, 대성공.
1771년	3월 28일	잘츠부르크에 돌아옴.
	8월 13일	두 번째 이탈리아 여행 출발.
	10월 17일	밀라노 페르디난트 대공의 결혼 축하 세레나타 〈알바의 아스카니오〉 공연, 원로 작곡가 아돌프 하세 압도.
	12월 12일	마리아 테레지아 여왕, 모차르트를 채용할지 의견을 물어본 페르디난트 대공에게 편지를 보내 "거지처럼 세상을 떠도는 음악가를 곁에 두지 말라"고 조언.
1772년	4월 29일	잘츠부르크 새 통치자 콜로레도 대주교 취임.
	10월 24일	세 번째 이탈리아 여행 출발.
	12월 26일	밀라노에서 오페라 세리아 〈루치오 실라〉 초연.
1773년	3월 13일	잘츠부르크에 돌아옴.
	7월 14일	세 번째 빈 여행 출발.
	9월 26일	'질풍노도 운동'의 세례를 받고 잘츠부르크에 돌아옴.
	10월	잘츠부르크 한니발 광장 '춤 선생의 집'으로 이사.
1775년	1월 13일	뮌헨에서 코믹오페라 〈가짜 여정원사〉 공연.
1777년	3월 14일	아버지 레오폴트, 콜로레도 대주교에게 승진과 임금 인상 요구.
	8월 1일	모차르트 이름으로 청원서 제출, 여행의 자유 요구. 콜로레도 대주교는 아버지와 아들 모두 해고. 아버지는 간신히 직위 유지했으나 모차르트는 결국 해고됨.
	9월 23일	어머니 안나 마리아와 함께 뮌헨―만하임―파리로 이어지는 구직 여행 출발.
	10월	아우크스부르크에서 사촌누이 베슬레와 가까워짐.
	12월	만하임 선제후 카를 테오도르에게 고용 불가 통보를 받음.
1778년	1월	알로이지아 베버를 만나 사랑에 빠짐.
	3월 14일	아버지 레오폴트의 명령에 따라 파리로 출발.
	3월 23일	어머니 안나 마리아와 함께 파리 도착.
	7월 3일	어머니 사망. 시신을 생 외스타슈 성당에 안장. 파리 취업 실패.
	9월 26일	파리를 출발, 만하임을 거쳐 뮌헨으로 여행.
	12월 29일	알로이지아 베버에게 거절당하고 아버지에게 눈물 흘리며 편지를 씀.

1779년	1월 17일	잘츠부르크 궁정 오르가니스트로 취임.
1781년	1월 29일	뮌헨에서 오페라 세리아 〈이도메네오〉 초연.
	3월 16일	빈에 도착해 콜로레도 대주교 일행과 합류.
	5월 9일	콜로레도 대주교와 정면충돌.
	6월 8일	대주교의 부관 아르코 백작에게 엉덩이를 걷어차여 쫓겨남. 빈에서 자유음악가로 새출발. 독일어 오페라 〈후궁 탈출〉 착수.
	12월 24일	요제프 2세 초청으로 무치오 클레멘티와 피아노 대결.
1782년	7월 16일	빈 부르크테아터에서 〈후궁 탈출〉 초연.
	8월 4일	콘스탄체 베버와 결혼.
1783년	6월 17일	첫아들 라이문트 레오폴트 태어남.
	7월 28일	콘스탄체와 함께 잘츠부르크 방문.
	10월 26일	잘츠부르크 장크트 페터 성당에서 〈대미사〉 C단조 초연됨.
	11월 30일	아내 콘스탄체와 함께 빈에 돌아옴.
1784년	2월 9일	'내 모든 작품의 목록' 작성 시작.
	3월	한 달 동안 무려 19회 연주회. 피아노 협주곡 연이어 초연.
	8월 하순~9월 초순	
		류머티즘열 악화, 온몸이 땀에 흠뻑 젖음.
	9월 21일	둘째 카를 토마스 태어남.
	9월 29일	집세 연 460굴덴인 돔가세 5번지 '피가로하우스'로 이사.
	12월 14일	모차르트의 프리메이슨 '선행' 지부 입문식 거행.
1785년	2월 11일	아버지 레오폴트, 빈을 방문해 모차르트 피아노 협주곡 20번 D단조 초연 참관.
	2월 12일	하이든, 모차르트의 새 현악사중주곡 연주를 마치고 극찬.
	3월 10일	모차르트 피아노 협주곡 21번 C장조 초연, 레오폴트 감격의 눈물 흘림.
	9월 1일	새 현악사중주곡 여섯 곡을 하이든에게 헌정.
1786년	2월 7일	모차르트 〈극장 지배인〉과 살리에리 〈음악이 먼저, 말이 나중〉 경연.
	5월 1일	부르크테아터에서 〈피가로의 결혼〉 초연. 살리에리파의 방해 공작, 12월 18일까지 9회 공연 후 막을 내림. 마르틴 이 솔레르 〈희귀한 일〉이 78회 공연되며 대히트.

1787년	1월 11일	프라하에 도착해 열렬히 환영받음. 〈피가로의 결혼〉 대성공.
	2월 23일	낸시 스토라체의 고별 연주회. 모차르트의 영국행이 좌절됨.
	5월 28일	아버지 레오폴트 사망.
	10월 29일	프라하에서 〈돈 조반니〉 초연 지휘. 공연은 대성공.
	12월 7일	연봉 800플로린의 빈 궁정 실내악 작곡가에 임명됨.
1788년	2월 9일	오스트리아, 터키와 전쟁 선언.
	5월 7일	〈돈 조반니〉가 빈에서 초연되었으나 흥행 실패. 15회 공연 후 그 해 말 막을 내림.
	6월	프리메이슨 동료 푸흐베르크에게 돈을 빌려달라는 편지를 쓰기 시작.
	6월 26일, 7월 25일, 8월 10일	마지막 세 교향곡 Eb장조, G단조, C장조 〈주피터〉 각각 완성.
	8월	빵값 폭등으로 빈에 소요 사태 발생.
1789년	4월 8일	카를 리히노프스키 공작과 함께 프로이센 여행.
	5월 12일	라이프치히 연주회 흥행 실패.
	7월 14일	바스티유 함락, 프랑스혁명 일어남.
	8월 1일	아내 콘스탄체, 정맥염 악화와 욕창으로 바덴에서 요양 시작.
1790년	1월 26일	오페라 〈여자는 다 그래〉 초연.
	2월 20일	황제 요제프 2세 사망.
	5월 초	류머티즘열 악화로 머리에 붕대를 감고 작곡.
	10월 9일	프랑크푸르트에서 새 황제 레오폴트 2세의 대관식 열림.
	10월 15일	프랑크푸르트 연주회, 흥행 실패.
	12월 14일	런던으로 떠나는 하이든과 고별 만찬.
1791년	3월 24일	얀 홀에서 모차르트 피아노 협주곡 27번 Bb장조 초연, 피아니스트로서 마지막 무대에 섬.
	4월 말	슈테판 대성당 무보수 부악장에 지원.
	7월 26일	막내 프란츠 자버 탄생.
	9월 6일	프라하에서 레오폴트 2세의 대관식 오페라 〈황제 티토의 자비〉 K.621 초연.
	9월 30일	빈 프라이하우스 극장에서 〈마술피리〉 K.620 초연.
	10월 14일	마지막 편지를 씀.

11월 18일 　프리메이슨 건물 개소식을 위한 칸타타 〈우리의 기쁨을 소리 높여
　　　　　알리세〉 K. 623 초연.
11월 20일 　죽음의 병상에 누움.
12월 5일 　〈레퀴엠〉을 미완성으로 남긴 채 0시 55분 사망.

찾아보기(음악)

찾아보기(인물)

음악, 사랑, 자유에 바치다
모차르트 평전

1판 1쇄 인쇄 2023년 7월 10일
1판 1쇄 발행 2023년 8월 10일

지 은 이 | 이채훈
펴 낸 이 | 이정훈, 정택구
책임편집 | 박선미

펴 낸 곳 | (주)혜다
출판등록 | 2017년 7월 4일(제406-2017-000095호)
주 소 | 경기도 고양시 일산동구 태극로11 102동 1005호
대표전화 | 031-901-7810 **팩스** | 0303-0955-7810
홈페이지 | www.hyedabooks.co.kr
이 메 일 | hyeda@hyedabooks.co.kr
인 쇄 | (주)재능인쇄

ISBN 979-11-91183-24-5 03600